북송 휘종의 회화 인물사

선화화보

선화화보

찍은날 2018년 4월 25일
펴낸날 2018년 4월 29일

옮긴이 신영주 외
펴낸이 조윤숙
펴낸곳 문자향
신고번호 제300-2001-48호
주소 서울 양천구 목동서로 186(목동) 성우네트빌 201호
전화 02-303-3491
팩스 02-303-3492
이메일 munjahyang@korea.com

값 45,000원
ISBN 978-89-90535-54-2 93600

북송 휘종의 회화 인물사

선화화보

宣和畫譜

신영주 외 옮김

문자향

신영주 성균관대 한문교육과 및 동대학원 한문학과를 졸업하였다.
　　　　　 한국고전번역원 국역위원으로 활동하였고,
　　　　　 현재 성신여대 사범대학 한문교육과 교수로 재직하고 있다.
　　　　　 번역서로 『곽희의 임천고치』와 『동기창의 화선실수필』이 있다.
　　　　　 권9, 권20의 번역과 전체 교열을 담당하였다.

황아영 성신여대 한문학과 박사과정을 졸업하고, 성신여대 강사로 활동하고 있다.
　　　　　 권1, 권6, 권8, 권11의 번역을 담당하였다.

김희영 성신여대 한문학과 박사과정에 재학하며, 성신여대 강사로 활동하고 있다.
　　　　　 권2, 권7의 번역을 담당하였다.

김지희 성신여대 한문학과 석사과정을 수료하였다.
　　　　　 권3의 번역을 담당하였다.

박지혜 성신여대 한문학과 석사과정을 졸업하였다.
　　　　　 권4, 권10, 권13, 권19의 번역을 담당하였다.

조아라 성신여대 한문학과 석사과정을 졸업하였다.
　　　　　 권5, 권12, 권16의 번역을 담당하였다.

최은혜 성신여대 한문학과 석사과정을 졸업하였다.
　　　　　 권14, 권18의 번역을 담당하였다.

김현경 성신여대 한문학과 석사과정을 졸업하였다.
　　　　　 권15, 권17의 번역을 담당하였다.

▨ 범례

1. 본서는 畫史叢書本(于安瀾 編, 上海人民美術出版社, 1963)을 기준 대본으로 삼아 번역하였다.
2. 四庫全書本과 元大德刻本을 상호 대조하여 畫史叢書本과의 차이를 밝혔다.
3. 교감에 활용한 본은 아래와 같다.
　㉠ 『宣和畫譜』, 文淵閣四庫全書 813, 臺灣商務印書館, 1988. 〈사고본〉으로 약칭.
　㉡ 『宣和畫譜』(元大德年間刻本), 臺灣國立古宮博物院, 1972. 〈대덕본〉으로 약칭.
4. 교감 기록을 최소화하기 위해, '玄'과 '邱'를 휘하여 각각 '元'과 '丘'로 기록하거나 '檢'을 '撿'
　으로 '百勞'를 '伯勞'로 기록하는 등의 차이가 여러 곳에 보이나, 본문의 의미 맥락에 영향을
　끼치지 않는 것은 일일이 밝히지 않았다.
5. 번역에 참고한 주해서는 아래와 같다.
　㉠ 岳仁 譯注, 『宣和畫譜』, 湖南美術出版社, 1999.
　㉡ 俞劍華 譯注, 『宣和畫譜』, 江蘇美術出版社, 2007.
6. 가능한 원문의 구조에 따라 충실하게 번역하고자 하였으나, 경우에 따라 번역어 문법에 맞
　추고 의미 맥락을 잇기 위해 보충역과 의역을 구사하였다.

차례

북송 휘종의 회화 인물사 宣和畫譜

| 해제 | # 북송 궁정宮廷과 『선화화보』

1

『선화화보宣和畫譜』는 위·진 시대에서 북송 휘종徽宗 시대까지의 사이에 존재하던 회화 작품 6,396점과 이를 그린 화가 231명을 소개하고 있다. 총 20권 분량으로 이루어져 있고 선화 2년(1120)에 완성되었을 것으로 추정된다. 각 시기에 활동하던 주요한 화가와 회화 작품을 망라하고 있어 인물전기집에 가깝기도 하고, 회화 역사를 한눈에 조망할 수 있어 회화 통사에 가깝기도 하다.

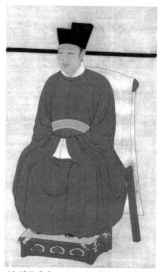

〈송휘종좌상宋徽宗坐像〉, 대만 고궁박물원

여기에 화가 231명을 10가지 화문畫門에 따라 분류하여 소개하였는데, 10가지는 회화 소재의 유형에 따라 나눈 것이다. 곧 〈도석道釋〉, 〈인물人物〉, 〈궁실宮室〉, 〈번족番族〉, 〈용어龍魚〉, 〈산수山水〉, 〈축수畜獸〉, 〈화조花鳥〉, 〈묵죽墨竹〉, 〈소과蔬果〉이다. 각 유형 내에서는 화가의 활동 시기와 사승 관계를 고려하여 선후의 차서를 정하였다.

화가마다 따로 전기 형식의 기록을 붙여 화가의 가계와 성장 배경, 벼슬 이력, 회화 성향 등을 소개하였다. 그리고 그 끝에 휘종 궁정의 내부內府에 보관된 해당 화가의 회화 작품을 정리하여 그 명칭과 수량을 목록으로 제시하였다.

이는 신분과 품등으로 분류하던 기존의 방식과는 다른 것이다. 회화의 유형과 시기에 따라 분류하는 방식을 취한 것으로서, 회화사적 조망이 가능하다는 장점이 있다. 아울러 실물로 남아 있는 작품의 목록을 함께 소개함으로써 『역대명화기』·『도화견문지』와 함께 중국의

고대 회화 역사를 증명하는 문헌으로서의 확고한 지위를 획득하였다.

2

북송은 건국 초기에 남당을 비롯한 오대 국가들을 복속하면서 각 국의 서적과 서화를 수습하였다. 이후로도 한동안 치세를 유지하는 사이에 언무수문偃武修文의 문예 장려 정책을 펴서,[1] 각지의 서적과 서화 진적을 끊임없이 수습하였고, 이를 숭문원崇文院 안에 설치한 소 문관昭文館, 집현원集賢院, 사관史館 등에 축적하였다.

송 태종은 이후 단공 원년(988)에 숭문원에 비각祕閣을 설치하고 서 적과 서화 가운데 선본을 선별하여 따로 보관하였다. 다시 4년이 지 난 순화 3년(992)에, 태종은 비각의 공간을 확장하는 공사를 마치고 가지런히 정리된 서적들을 보고서 기쁜 마음을 이렇게 표현하였다.

> 전란을 겪은 뒤로 서적이 흩어지고 사라져서 주공과 공자의 가 르침이 땅에 떨어질 지경이었다. 그래서 내가 즉위한 이후 다방 면으로 수습해서 베끼고 구매하여, 이제 수만 권에 이를 정도가 되었다. 천고의 치란이 모두 이 속에 있는 것이다.[2]

처음부터 분명한 의도를 가지고서 계획에 따라 전적을 수습한 것 임을 알 수 있다. 태종은 궁정에 소속되어 있는 관원들을 각 지역으 로 파견하여 고서와 서화 묵적 등을 수소문하고 수집하였다. 이때 민 간에서 진귀한 물품을 진헌하면 금과 비단으로 보상하거나 관직을 내려주기까지 하였다.[3] 진헌을 원치 않으면 이를 옮겨 베껴서라도 예외 없이 수집하고자 하였다.[4]

1) 『宋史』 卷173, 「食貨志」. "自景德以 來, 四方無事, 百姓康樂, 戶口蕃庶, 田野日辟."

2) 宋 程俱, 『麟臺故事』 卷1, 「儲藏」. "淳化三年九月, 幸新祕閣. 帝登閣, 觀 羣書齊整, 喜形于色, 謂侍臣曰 '喪亂 以來, 經籍散失, 周孔之敎, 將墜于地. 朕卽位之後, 多方收拾, 抄寫購募, 今 方及數萬卷. 千古治亂之道, 竝在其 中矣.'"
3) 宋 程俱, 『麟臺故事』 卷1, 「儲藏」. "先是使于諸道, 訪募古書奇畫, 及先 賢墨跡, 小則償以金帛, 大則授之以 官. 數年之間, 獻圖書于闕下者, 不可 勝計."
4) 宋 程俱, 『麟臺故事』 卷1, 「儲藏」. "至道元年六月, 内品監祕閣三館書籍 裝愈, 使江南兩浙諸州, 尋訪圖書. 如 願進納入官, 優給價值. 如不願進納 者, 就所在, 差能書吏, 借本抄寫, 卽 時給還. 仍齎御書石本, 在分賜之."

이렇게 궁정에 쌓인 서적과 서화의 수량이 증가하자 이를 정리할 필요성이 제기되었다.[5] 태종이 역대 화가의 정보를 정리하여 엮은 『명화단名畫斷』도 이런 요구에 따른 것이었다. 아쉽게도 실물은 전해지지 않지만, 기록을 통해서 그 존재를 확인할 수 있다.

당나라 시대에 엮은 『명화단』에는 겨우 130명의 화가 성명이 기록되어 있었다. 여러 기예에 관심이 많고 재능이 뛰어난 태종이 그 이후의 화가 120명을 더 찾아내어 차례로 엮고서 그대로 '명화단名畫斷'이라고 일컬었다. 손사호孫四皓가 왕사원王士元에게 "상께서 『명화단』을 엮어 당나라 본을 이었는데, 그대는 어떻게 생각하오?"라고 하였다.[6]

화가 130명을 소개한 당대의 『명화단』을 보완하기 위해서 송 태종이 화가 120명을 추가하여 새로운 『명화단』을 엮었다는 것이다. 북송의 궁정에 쌓인 그림의 수량이 매우 증가한 것이 계기가 되었을 것이다.

이런 시대 분위기 속에서 성장한 휘종은 특히 서화 예술에 누구보다 관심이 많았다. 그는 스스로 예술가로서 뛰어난 성취를 이루기도 하였다. 그림과 글씨에서 완성도 높은 기법을 구사하고 독특한 자신의 기풍을 담아내어 누구도 쉽게 따라할 수 없는 독보의 경지를 구축하였다. 휘종은 즉위하고 얼마 지나지 않았을 때 공경 재상들이 마련한 연회의 자리에서 이렇게 말한 적이 있다. "짐은 정무의 여가에 특별하게 따로 좋아하는 것은 없소. 오직 그림을 좋아할 뿐이오."[7] 이는 등춘이 기록한 휘종의 말이다. 휘종이 그림을 무척이나 애호하

5) 이때 수집하여 숭문원에 축적한 3,445부 30,669권에 이르는 서적을 대상으로 서목書目을 정리하여 경력 원년(1041)에 『숭문총목崇文總目』 66권을 완성한 바 있다.

휘종의 수결,
〈천하일인天下一人〉

6) 宋 劉道醇, 『宋朝名畫評』 卷1, 「王士元」. "唐有名畫斷, 第其一百三十人姓名. 太宗天縱多能, 留神庶藝, 訪其後來, 復得一百二十人, 編次有倫, 亦曰名畫斷. 孫氏謂士元曰 '上爲畫斷, 以續唐本. 子其謂何?'"

7) 宋 鄧椿, 『畫繼』 卷1, 「聖藝·徽宗皇帝」. "徽宗皇帝, 天縱將聖, 藝極於神. 卽位未幾, 因公宰奉淸閒之宴, 顧謂之日 '朕萬幾餘暇, 別無他好, 惟好畫耳.'"

였음을 엿볼 수 있다.

게다가 국가의 역량을 충분히 활용할 수 있는 제왕의 지위에 올라 국가의 회화 정책을 주도하였다. 이를 기반으로 총신 동관童貫을 파견하여 각지의 서화를 수집하도록 독려하는 한편,[8] 서화를 체계적으로 정리하는 작업까지 동시에 진행할 수 있었던 것이다.

8) 『宋史』 卷472, 「蔡京」, "童貫以供奉官詣三吳, 訪書畵奇巧, 留杭累月."

3

북송 시대에는 오대의 제도에 따라 궁정 내에 화원畵院을 설치하여 궁정 내에서 발생하는 회화의 수요에 부응하였다. 아울러 화가를 육성하는 최초의 교육 기관으로 평가되는 화학畵學을 국자감 내에 새롭게 설치하기도 하였다. 북송 궁정에서 활동하던 화가들은 이 화학과 화원을 기반으로 성장할 수 있었고 수준 높은 다양한 성취에 이를 수 있었다. 이는 모두 국가의 적극적인 지원에 힘입어 가능한 것이었다.

처음에 오악관五嶽觀을 세우고서 천하 명수들을 크게 불러 모았을 때 명에 응하여 이른 자가 수백 명이었다. 이들에게 모두 그림을 그리게 해보았으나 대부분 상의 뜻에 걸맞지는 못하였다. 그런데 이후로 화학畵學을 더욱 흥기시켜 뭇 화공을 교육하였으며, 진사과의 경우처럼 시제를 제출해서 인재를 선발하였다. 다시 박사를 두어 그 기예를 살피게 하였다.[9]

9) 宋 鄧椿, 『畵繼』 卷1, 「聖藝 · 徽宗皇帝」, "始建五嶽觀, 大集天下名手, 應詔者數百人, 咸使圖之, 多不稱旨. 自此之後, 益興畵學, 教育衆工, 如進士科, 下題取士, 復立博士, 考其藝能."

오악관이 처음 세워진 때는 진종眞宗이 재위하던 상부 9년(1016)이다. 이때 전국의 명수들을 불러 모아 그림을 그리게 해보았지만 만족할 만한 성취를 보여주지는 못했었다. 이는 당시의 회화 수준을 평

하여 말한 것이다. 그런데 이후로 화학畵學을 흥기시켜 화가에 대한 교육을 강화하게 되었다고 한다. 이는 휘종 시기의 일을 언급한 것으로 보인다.

휘종은 즉위한 지 얼마 지나지 않은 숭녕 3년(1104)에 국자감 내에 화학畵學을 설치하여 화가를 양성하는 최고의 교육 기관으로 삼았다.[10] 아울러 진사과의 방식을 채용한 평가를 통하여, 문학 소양을 갖추어 시정화의詩情畵意를 이해하고 구현할 수 있는 인재를 선발하여 화학의 학생으로 충원하였다.[11] 이 평가 방식은 시를 시제試題로 출제하여 시의 정취와 품격을 이해하고 이를 회화로 구현하는 능력을 갖추었는지를 헤아리는 데에 목적을 둔 것이었다. 예컨대 "들녘 강물에 건너는 사람이 없어, 배 한 척이 온종일 덩그렇게 있네.[野水無人渡, 孤舟盡日橫.]"라는 시구를 시제로 내는 식이다. 시험에 응시한 자는 시구의 깊은 정서와 흥취를 간파하고 이를 가장 품격 있게 그려내야 합격에 이를 수 있었다.

이런 선발 과정을 거쳐 화학에 소속된 학생들은 〈불도佛道〉, 〈인물人物〉, 〈산수山水〉, 〈조수鳥獸〉, 〈화죽花竹〉, 〈옥목屋木〉의 여섯 가지로 분화된 화문을 학습하였다. 그리고 『설문해자說文解字』, 『이아爾雅』, 『방언方言』, 『석명釋名』을 학습하여 인문 소양도 갖추었다. 이들은 신분에 따라 사류士流와 잡류雜流로 나누어 서로 다른 공간에 머물면서 차별화된 학습을 받았다. 마침내 문인 화법과 궁정 화법이 교차하는 속에서 다양한 성취를 이루어낼 수 있었다.[12]

휘종은 한편으로 화원에 소속되어 있는 화가들에게 넉넉하게 급여를 지급하고 근신에게 주던 어대魚袋를 하사하여 패용할 수 있게까

10) 화학은 대관 4년(1110)에 국자감에서 분리되어 한림도화국翰林圖畵局에 편입되었다.

11) 劉金華, 「畵學考」, 藝術百家 113호, 江蘇省文化藝術硏究院, 2010.

12) 『宋史』 卷157, 「選擧志」, "畵學之業, 曰佛道, 曰人物, 曰山水, 曰鳥獸, 曰花竹, 曰屋木, 以說文, 爾雅, 方言, 釋名敎授. 說文則令書篆字, 著音訓, 餘書皆設問答, 以所解義觀其能通畵意與否. 仍分士流, 雜流, 別其齋以居之. 士流兼習一大經或一小經, 雜流則誦小經或讀律. 考畵之等, 以不倣前人而物之情態形色俱若自然, 筆韻高簡爲工. 三舍試補, 升降以及推恩如前法. 惟雜流授官, 止自三班借職以下三等."

지 하였다. 이는 특별한 예우에 해당하는 것이었다. 그러면서 회화
학습을 위한 지원도 아끼지 않고 베풀었다. 북송이 금나라에 밀려 난
리를 겪은 후에, 촉 지역을 떠돌던 등춘은 옛 화원에서 활동하던 화
가 두세 명을 만난 적이 있었다. 이들은 등춘에게 "내가 화원에 있을
때 열흘마다 은혜를 베풀어 어부에 있는 도축圖軸 두 상자씩을 꺼내
서 곁의 신하를 통해 화원에 보내어 배우는 사람들에게 보이게 하셨
다."[13]라고 말하였다.

　휘종은 한편으로 서화학박사書畫學博士를 두어 근무하게 하였다. 송
교년宋喬年이 이를 처음 담당하였고, 미불米芾과 송적宋迪이 그 뒤를
이었다.[14] 한편으로 도서를 관리할 건물과 담당 기구도 함께 정비해
나갔다.[15] 모두 회화의 수준을 끌어올리기 위한 시도들이다.

<div align="center">4</div>

　『선화화보』는 북송의 선화 궁정에 있던 회화 작품을 토대로 엮어
졌다. 저술을 기획하고 집필을 담당한 주체도 선화 조정의 인물일 것
이다. 다만 그가 누군지는 여전히 밝혀져 있지 못하다. 아마도 한 사
람의 주도가 아니라 여러 전문가의 협업으로 완성되었을 것이다. 채
경蔡京, 채유蔡攸, 채조蔡絛, 미불米芾, 송교년宋喬年, 호환胡煥 등이 참여
자로 거론되고 있다.[16] 그런데 여러 정황으로 볼 때, 이 저술을 기획
하고 완성을 끌어낸 핵심 주체로서 휘종을 꼽지 않을 수 없을 것 같
다. 휘종이 실무를 담당하지는 않았더라도, 전문가 집단을 구성하고
이들을 감독하여 작업을 진행하게 하는 일에서는 제왕으로서 자신
의 역할을 다하였을 것이다.

13) 宋 鄧椿, 『畫繼』 卷1, 「聖藝·徽宗皇帝」. "亂離後, 有畫院舊史, 流落於蜀者二三人. 嘗謂臣言, '某在院時, 每旬日, 蒙恩出御府圖軸兩匣, 命中貴押送院, 以示學人. 仍責軍令狀, 以防遺墜漬汙.' 故一時作者, 咸竭盡精力, 以副上意."

14) 宋 蔡絛, 『鐵圍山叢談』 卷五. "(徽廟) 及卽大位, 於是酷意訪求天下法書圖畫. 自崇寧始命宋喬年, 依御前書畫所. 喬年後罷去, 而繼以米芾輩." 元 湯垕, 『古今畫鑒·宋畫』. "米芾元章, 天資高邁, 書法入神. 宣和立畫學, 擢爲博士."

15) 唐 郭若虛, 『圖畫見聞志』. "端拱元年, 以崇文院之中堂, 置秘閣, 命吏部侍郎李至, 兼秘書監. 點檢供禦圖書. 選三館正本書萬卷, 實之秘監以進禦. 退餘藏於閣. 又從中降圖畫並前賢墨跡數千軸以藏之."

16) 張其鳳, 「『宣和畫譜』的編撰與徽宗關系考」, 南京藝術學院學報, 2008; 陳谷香, 「『宣和畫譜』之作者考辨」, 『美術史研究』, 2008.

휘종은 이미 이전에도 여러 가지 관련 저작을 남긴 경험이 있다.

　비부祕府에 수장한 그림이 차고 넘쳐서 선왕 시기보다 100배나 많다. 또 위로 조불흥에서 아래로 황거채까지 고금 명가들의 그림을 모아 100질의 책을 만들고, 이를 다시 14문으로 나누어 묶었다. 전체 그림의 수량은 1,500건이다. 이를 '선화예람집宣和睿覽集'으로 명명하였다. 이전에 이렇게 성대한 저작은 있지 않았다.[17]

휘종이 이전에 1,500건의 회화 작품을 14개의 화문으로 나누어 정리한 경험이 있음을 보여준다. 삼국 시대 오에서 북송에 이르는 사이에 창작된 역대 작품을 망라하여 『선화예람집』으로 엮어낸 것이다. 선왕의 시기보다 100배나 많은 회화 작품이 선화 궁정 내부에 축적되어 있어 이를 정리할 필요가 있었다.

휘종은 자신의 영모翎毛 그림을 모아 책을 엮기도 하였다. 기이한 동물과 식물 15종을 그려서 『선화예람책宣和睿覽册』을 엮고, 이후로 계속해서 제2책, 제3책, 제4책을 완성하는 식으로 작업을 지속하여 그 결과물을 남길 수 있었다.[18]

『선화예람집』과 『선화예람책』은 『선화화보』가 한순간의 생각으로 만들어진 것이 아님을 방증해준다. 회화 작품을 정리하려는 휘종의 평소 뜻이 발전하여 『선화화보』로 결실을 보았다고 추정하는 것이 가능하다.

『선화화보』의 본보기는 앞서 소개한 『명화단』에서 찾을 수 있다. 『명화단』은 『선화화보』와 마찬가지로 역대 화가를 선별하여 이들의 정보를 소개하는 방식으로 완성되었을 듯하다. 『선화화보』는 『명화

17) 宋 鄧椿, 『畫繼』 卷1, 「聖藝·徽宗皇帝」, "故秘府之藏, 充牣塡溢, 百倍先朝. 又取古今名人所畫, 上自曹弗興, 下至黃居寀. 集爲一百帙, 列十四門, 總一千五百件, 名之曰宣和睿覽集. 蓋前世圖籍, 未有如是之盛者也."

18) 宋 鄧椿, 『畫繼』 卷1, 「聖藝·徽宗皇帝」, "增加不已, 至累千册. 各命輔臣, 題跋其後, 實亦冠絶古今之美也."

단」이 완성된 이후로 북송 궁정 내부에 축적된 회화 물품의 상황을
반영하여 만들어진 것이다. 역시 높은 식견과 절대 지위를 갖춘 휘
종이라는 능력자가 나타났기에 만들어진 역사적 저작임은 물론이
다.[19]

그런데 아쉽게도『선화화보』는 완성된 이후에 한동안 세상에 알려
지지 못하다가 원나라 초기에 이르러서야 비로소 알려지기 시작하
였다.[20]『선화화보』로서 현재 남아 있는 가장 오래된 판본은 원나라
대덕大德 연간에 항주에서 오문귀吳文貴가 간행한 본이다.[21] 송대에도
이미 간행되었을 가능성이 있으나 실물로 확인되지는 않는다. 이 원
나라 간행본에는 대덕 6년(1302) 하지에 연릉延陵에서 오문귀가 작성
한 발문과 다음 해 정월에 전당錢塘의 왕지王芝가 작성한 서문이 실려
있다.

오문귀는 발문에서 "『선화서·화보宣和書畫譜』는 당시의 비밀스러운
기록으로서 세상에 전파되지 못하였다. 근래에 옛것을 좋아하는 고
상한 선비들이 비로소 이를 가져다가 고증하는 자료로 활용하기 시
작하였다. 이들이 때때로 옮기어 베껴 서로 전하였다."[22]라고 하였
다. 왕지는 서문에서 "『선화서·화보』는 송나라가 남쪽으로 옮겨간 이
후로 강좌 지역에 전해지지 않아 사대부 사이에서 거의 알려지지 못
하였다. 우리나라가 천하를 통합한 뒤에야 이 서적이 성행하게 되었
다. 호사가들이 이를 서로 옮기어 베껴 전하였다."[23]라고 하였다.

이는『선화화보』가 완성되고 몇 해가 지나지 않은 정강靖康 연간(1126~
1127)에 금나라의 공격으로 발생한 변란과 무관하지 않다. 이 사건으
로 개봉이 함락되어 휘종과 흠종이 사로잡혀 끌려가면서 북송이 종

19) 段玲,「『宣和畫譜』探微」,『美術研
究』84호, 1996.

20) 李永强,『宣和畫譜中的缺位』, 廣
西美術出版社, 2013.
21) 이후 명대에 이르러 가정 19년(1540)
에 양신楊愼이 작성한 서문을 실어 간
행한 본과 만력 36년(1608)에 고공高拱
이 간행한 본 등 많은 판본이 출현하
였다. 劉昕童,「『宣和畫譜』校勘及相
關問題研究」, 中國美術學院, 2015.

22) 元 吳文貴,「宣和書畫譜跋」,"宣
和畫譜乃當時秘錄, 未嘗行世. 近好
古雅德之士, 始取以資考訂, 往往更
相傳寫."

23) 元 王芝,「宣和書畫譜後序」,"宣
和畫譜自宋南渡後, 不傳於江左, 士
大夫罕見稱道. 及聖朝混一區宇, 其
書盛行, 好事之家轉相謄寫."

언을 고하였는데, 이때 북송의 궁정 안에 보관하던 도서와 서화 예술품을 비롯한 온갖 물품들이 약탈당하여 금나라 소유가 되었거나 이리저리 흩어져 사라지고 말았다. 『선화화보』도 이 같은 소용돌이 속에서 미처 그 가치를 드러내지 못한 채 다른 도서들 속에 묻혀 풍파를 겪은 것으로 여겨진다.

5

『선화화보』는 회화를 10가지 유형으로 나눈 후에 각 유형의 첫머리에 작은 서문을 두어 각 유형의 역사와 주요 화가를 소개하였다. 그리고 그 뒤에 각 유형에 속하는 화가를 차례로 소개하였는데, 한 화가가 두 가지 이상의 회화 성향을 갖추고 여러 유형의 작품을 남겼어도 반드시 그 화가를 대표하는 한 유형에만 배속하였다. 이로 인해 화가마다 첨부한 작품 목록에 해당 유형에 속하지 않는 그림들이 뒤섞여 들어가게 되었다.[24] 예컨대 〈산수〉에 속한 왕유王維의 작품 목록에는 〈사맹호연진寫孟浩然眞〉과 〈십육나한도十六羅漢圖〉처럼 〈인물〉과 〈도석〉에 해당하는 것이 함께 포함되어 있다.

『선화화보』에서 제시한 10가지의 회화 유형은 아래와 같다.

24) 段玲, 「『宣和畫譜』探微」, 『美術研究』 84호, 1996.

	화문	내용
1	도석문 道釋門	권1~권4. 권1에 〈도석서론〉이 있다. 고개지 등 49인의 전기와 회화 작품을 소개하였다. 〈삼교三敎〉·〈종규씨鍾馗氏〉·〈귀신鬼神〉을 포함하였다.
2	인물문 人物門	권5~권7. 권5에 〈인물서론〉이 있다. 조불흥 등 33인의 전기와 회화 작품을 소개하였다. 전대 제왕 등의 〈사진寫眞〉을 포함하였다.

3	궁실문 宮室門	권8. 〈궁실서론〉과 함께 윤계소 등 4인의 전기와 회화 작품을 소개하였다. 〈주거舟車〉를 포함하였다.
4	번족문 番族門	권8. 〈번족서론〉과 함께 호괴 등 5인의 전기와 회화 작품을 소개하였다. 〈번수番獸〉를 포함하였다.
5	용어문 龍魚門	권9. 〈용어서론〉과 함께 원의 등 8인의 전기와 회화 작품을 소개하였다. 〈수족水族〉을 포함하였다.
6	산수문 山水門	권10~권12. 권10에 〈산수서론〉이 있다. 이사훈 등 41인의 전기와 회화 작품을 소개하였다. 〈과석㘨石〉을 포함하였다.
7	축수문 畜獸門	권13~권14. 권13에 〈축수서론〉이 있다. 사도석 등 27인의 전기와 회화 작품을 소개하였다.
8	화조문 花鳥門	권15~권19. 권15에 〈화조서론〉이 있다. 이원영 등 46인의 전기와 회화 작품을 소개하였다.
9	묵죽문 墨竹門	권20. 〈묵죽서론〉과 함께 이파 등 12인의 전기와 회화 작품을 소개하였다. 〈소경小景〉을 포함하였다.
10	소과문 蔬果門	권20. 〈소과서론〉과 함께 고야왕 등 6인의 전기와 회화 작품을 소개하였다. 〈약품藥品〉·〈초충草蟲〉을 포함하였다.

이와 같은 화문 분류 방식은 북송 시대에 처음 등장한다. 화가의 신분과 회화 품등에 따라 분류하는 기존 방식과 다른 것이다.[25] 유도순의 『오대명화보유』·『송조명화평』과 곽약허의 『도화견문지』에서 그 선례를 확인할 수 있다.

『오대명화보유』는 24명의 화가를 7가지 화문과 3가지 품등으로 분류하였다. 7가지 화문은 〈인물문人物門〉, 〈산수문山水門〉, 〈주수문走獸門〉, 〈화죽영모문花竹翎毛門〉, 〈옥목문屋木門〉, 〈소작문塑作門〉, 〈조목문彫木門〉이다. 각 화문 안에 다시 신神·묘妙·능能의 품등을 두어 화가 24명의 회화 성향과 기예의 고하를 구별하였다. 앞서 호교胡嶠가 『광양조명화목廣梁朝名畫目』을 엮어 여러 화가들을 소개한 바 있는데, 여

25) 한방임, 「중국 북송시대 『선화화보』 연구」, 조선대학교 박사학위청구논문, 2009.

기에서 빠진 화가를 소개하기 위해『오대명화보유』를 엮은 것이다. 이 저술을 완성한 때는 가우 4년(1059)이다.『광양조명화목』의 체례를 따랐을 듯하나, 확인되지는 않는다.

가우 연간에 완성한『송조명화평』은 오대 말 북송 초에 활동한 91명의 화가를 6가지 화문과 9가지 품등으로 분류하였다.[26] 6가지 화문은 〈인물문人物門〉, 〈산수임목문山水林木門〉, 〈번마주수문蕃馬走獸門〉, 〈화훼영모문花卉翎毛門〉, 〈귀신문鬼神門〉, 〈옥목문屋木門〉이다. 역시 각 화문 안에 신神·묘妙·능能의 품등을 두고 각 품등 안에 다시 상·중·, 하의 하위 품등을 두었다.

『도화견문지』는 당 회창 원년(841)에서 북송 희녕 7년(1074)까지 활동한 화가 292명을 소개하였다. 우선 화가의 신분과 인품에 따라 왕공대부王公大夫 13인과 고상高尙 2인을 따로 떼어 구별한 뒤에, 나머지 화가를 6가지 화문에 따라 분류하였다. 6가지 화문은 〈인물人物〉, 〈전사轉寫〉, 〈산수山水〉, 〈화조花鳥〉, 〈잡화雜畫〉, 〈승도僧道〉이다.

위의 사례에서 보듯이 북송 시대에 이르러 화문이 성립하였는데, 그 이유는 전문 화가의 등장에서 찾을 수 있다. 당나라 시대 후반에 화가들간에 경쟁이 격화되어 특정한 소재를 다루는 전문 화가로 전향하는 경우가 많아진 것이다. 이들이 특정한 화문을 전문으로 다루면서 화문의 분화가 명확하게 이루어질 수 있었다.

화문이 분화되기 전에는 기예의 품등에 따라 화가를 분류하고 소전을 붙여서 소개하는 방식이 주로 활용되었다. 사혁(479~502)의『고화품록』과 주경현의『당조명화록』과 황휴복의『익주명화록』이 대표적이다.

26) 당나라 주경현은 오도현(오도자)의 그림을 평하면서 그가 인물人物, 불상佛像, 신귀神鬼, 금수禽獸, 산수山水, 대전臺殿, 초목草木에 뛰어났다고 하여 소재에 따른 분류의 시작을 보여주었다. 唐 朱景玄,「唐朝名畫錄」「吳道玄」. "凡畫人物、佛像、神鬼、禽獸、山水、臺殿、草木, 皆冠絕於世國朝第一."

사혁은 『고화품록』에서 삼국 시기에서 제·양 시기까지의 화가 27명을 소개하면서, 기예의 고하에 따라 제1품에서 제6품까지의 여섯 단계로 품등을 구별하였다. 당나라 회창 연간(841~846)을 전후하여 활동하던 주경현은 『당조명화록』에서 신神·묘妙·능能·일逸의 4격을 적용하여 당나라 화가 124명의 품등을 구별하였다. 그리고 북송 함평 연간(998~1003) 이전에 활동하던 황휴복은 『익주명화록』에서 당나라에서 북송 초기까지 서촉 지역에 있던 사원寺院의 벽화를 소개하면서 일격·신격·묘격·능격의 4격을 적용하여 손위에서 구문효에 이르는 화가 58명의 품등을 구별하였다. 묘격과 능격의 경우에는 다시 각각 상·중·하의 하위 품등을 두어 구별하였다.

이를 표로 제시하면 아래와 같다.

	저자/서명	체제
1	남조 사혁謝赫 『고화품록古畫品錄』	'제1품~제6품'으로 품등을 나누어 화가 27명을 소개하였다.
2	당 주경현朱景玄 『당조명화록唐朝名畫錄』	'신·묘·능·일'로 품등을 나누어 화가 124명을 소개하였다.
3	북송 황휴복黃休復 『익주명화록益州名畫錄』	'일격·신격·묘격·능격'으로 품등을 나누고, 묘와 능을 다시 '상·중·하'로 품등을 나누어 화가 58명을 소개하였다.
4	북송(1059) 유도순劉道醇 『오대명화보유五代名畫補遺』	'〈인물〉, 〈산수〉, 〈주수〉, 〈화죽영모〉, 〈옥목〉, 〈소작〉, 〈조목〉'으로 화문을 나누고, '신·묘·능'으로 품등을 나누어 화가 24명을 소개하였다.
5	북송 유도순 『송조명화평宋朝名畫評』	'〈인물〉, 〈산수임목〉, 〈축수〉, 〈화훼영모〉, 〈귀신〉, 〈옥목〉'으로 화문을 나누고, '신·묘·능'과 '상·중·하'로 품등을 나누어 화가 91명을 소개하였다.

| 6 | 북송(1074) 곽약허郭若虛 『도화견문지圖畫見聞志』 | '〈인물〉, 〈산수〉, 〈화조〉, 〈잡화〉[〈승도〉 포함]'로 화문을 나누어 화가 158명을 소개하였다. |
| 7 | 북송(1120) 『선화화보』 | '〈도석〉, 〈인물〉, 〈궁실〉, 〈번족〉, 〈용어〉, 〈산수〉, 〈축수〉, 〈화조〉, 〈묵죽〉, 〈소과〉'로 화문을 나누어 화가 231명을 소개하였다. |

6

『선화화보』에서 〈도석〉이 〈인물〉에서 분리되어 화문의 첫머리에 놓인 것은 도교를 숭상하던 당시의 시속과 연관되어 있다. 이전에도 도석이 중요하게 다루어지기는 하였으나, 북송 시대에 이르러서야 하나의 화문으로 독립된 것이다.

북송은 국가의 주도로 도교를 숭상하던 시기이다. 이때 경령궁景靈宮, 옥청소응궁玉淸昭應宮, 오악관五嶽觀, 보진궁寶眞宮 등의 도관이 새로 정비되었고, 화가들에게 도관 내에 관련 그림을 그리게 하는 일도 자주 있었다. 특히 도교에 심취하여 도군황제道君皇帝라고 자칭하던 휘종은 도거道擧를 실시하였고, 화학畫學에 〈불도佛道〉라는 분과를 두었다. 〈불도〉는 곧 〈도석〉에 해당한다. 〈도석〉이 이전보다 확고한 영역과 위상을 갖추었음을 보여준다.[27]

『선화화보』에서 〈묵죽墨竹〉이 독립한 것도 주목할 만하다. 이는 문인 회화의 발전과 연관되어 있다. 이 시기에 시인 묵객들은 대나무를 중요한 소재로 다루었고, 이를 묵죽과 제발 시문으로 구현해내고 있었다. 문동과 소식의 사례가 대표적이다. 두 사람은 추위에 굴하지 않고 강직하면서도 청량한 기운을 뿜어내는 대나무의 물성을 포착하였다. 그리고 이를 시에 담아내거나 화폭 위에 수묵으로 구현하

27) 도석에 대한 인식의 변화는 도서 분류에서도 확인된다. 북송 시대에 궁정에서 편찬한 『숭문총목崇文總目』에는 도서를 분류하는 유형으로써 도서류道書類와 석서류釋書類를 따로 분리하였다. 段玲, 「『宣和畫譜』探微」, 『美術研究』 84호, 1996.

였다. 이때 이 대나무에 군자라는 의인화된 품격과 위의威儀를 부여하여, 이로써 이전에 보지 못하던 전혀 새로운 이미지를 구축하였다.

이들은 이차원 평면 위에 대상의 외형을 어떻게 전사하여 시각화하느냐 하는 문제보다, 시각 이미지 너머에 존재하는 무형의 가치를 어떻게 화면 속에 가두어 사람들의 감성과 이성을 동시에 자극할 수 있느냐 하는 문제를 더 중요하게 생각하였다. 대나무는 이런 고민을 해결하는 매력적인 소재로 주목을 받았다. 더욱이 화려한 채색을 추가하지 않고 청담한 수묵으로 대담하게 처리한 숙련된 필선과 농담으로 흑백의 극치를 완성하여 보임으로써 지식인들의 미감과 상상력을 끝없이 자극할 수 있었다. 이런 경향은 궁정 안팎에서 큰 반향을 일으켰고, 마침내 〈묵죽〉이 하나의 화문으로 독립하게 했다.

7

본서의 번역은 지난 2011년 여름에 시작되었다. 대학원에서 공부하던 여러 동학과 함께 『선화화보』를 읽게 되었고 읽는 차에 번역 작업을 해보기로 뜻이 모인 것이었다. 회화 역사에서 중요한 의미가 있는 본서를 읽는 일에 여러 사람이 관심을 보이기도 하였고, 또 저술의 형태가 여럿이 역할을 나누어 강독하기에 편리하기도 하였기에, 곧 강독이 시작될 수 있었다. 그래서 그 이후로 우리는 매주 한 차례씩 모여 앉아서 강독을 이어갔다. 저마다 맡은 부분을 미리 읽어 초역 원고를 작성하였고, 모두 모인 자리에서 원문과 함께 이를 읽어나갔다. 그러면 여럿이 각자 생각을 이야기하면서 초역한 글을 하나하나 고쳐나가는 식으로 작업이 이루어졌다. 이때에 원서의 의미를

충실하게 전달하는 것을 기본으로 하고, 딱딱할 수 있는 번역어를 자상한 언어로 순화시키고 더욱 적합한 언어로 표현하기 위해 고심을 다하였다.

이렇게 하여, 꼭 3년이 흐른 후에 비로소 한 차례의 번역과 검토가 마무리될 수 있었다. 그리고 그 이후로 다시 여러 차례 수정하고 보완하는 과정을 거쳤다. 마침내 다시 3년의 세월이 흘러 이제 간행을 앞두게 되었다. 여러 동학은 그사이 저마다 각자의 영역에 나아가서 자신의 공부를 쌓아가고 있다. 하지만 더불어 공유하던 공부의 자취들은 여전히 번역어 곳곳에 깃들어 있다. 이것이 앞으로 여러 독자에게 의미 있는 울림으로 전해지길 기대한다. 그리고 번역자의 한 사람으로서, 이 번역서가 간행되어 우리의 예술사가 풍성해지는 데에 조금이나마 도움이 될 수 있기를 소원한다.

2017년 12월 돈암동 수정산 아래에서 신영주는 쓴다.

『선화화보』 24권은 찬술한 사람의 이름과 성씨가 알려지지 않는다. 송나라 휘종의 조정에서 내부內府에 보관하던 여러 그림을 기록해놓은 것으로 앞에 선화 경자년(1120)에 작성한 어제서문이 있다. 그러나 서문에 "금천자今天子"라고 운운한 부분이 있어서 신하가 올리는 송사頌詞와 비슷하다. 표제가 잘못 적힌 것인지 의심이 된다.

수록되어 있는 화가는 총 231인이고 그림은 총 6,396축이다. 이를 10문으로 분류하였다. 첫째는 도석道釋, 둘째는 인물人物, 셋째는 궁실宮室, 넷째는 번족蕃族, 다섯째는 용어龍魚, 여섯째는 산수山水, 일곱째는 조수鳥獸, 여덟째는 화목花木, 아홉째는 묵죽墨竹, 열째는 소과蔬果이다. 그런데 조언위[1]가 엮은 『운록만초』를 살펴보면, "『선화화학』은 6과로 분류되어 있다. 첫째는 불도佛道, 둘째는 인물人物, 셋째는 산천山川, 넷째는 조수鳥獸, 다섯째는 죽화竹花, 여섯째는 옥목屋木이다."라는 말이 실려 있어서 이와 서로 대동소이하다. 아마도 나중에 조목을 다시 바꾸어 정하였을 것이다.

채조蔡絛[2]의 『철위산총담』에, "숭녕 연간 초에 송교년宋喬年[3]에게 명하여 어전서화소御前書畫所를 맡게 하였다. 송교년이 나중에 그만두고서 떠난 뒤에는 미불 등에게 뒤를 잇게 하였다. 이에 말년에 이르렀을 때에는 상방上方[4]에 보관되어 있는 작품의 수량이 모두 1천 폭 내외로 헤아릴 수 있을 정도였다. 나는 선화 계묘년(1123)에 일찍이 그 목록을 볼 수 있었다."라고 운운하였다. 계묘년이면 경자년에서 3년

1) 조언위趙彦衛 : 12세기 후반의 인물로 자는 경안景安이다. 소희紹熙(1190~1194) 연간에 오정烏程의 현령을 지내었다. 『운록만초雲麓漫鈔』를 남겼다.

2) 채조蔡絛 : 자는 약지約之, 호는 백납거사百衲居士이다. 저술로 『서청시화西淸詩話』와 『철위산총담鐵圍山叢談』을 남겼다.

3) 송교년宋喬年 : 재상 송상宋庠의 손자이자 송충국宋充國의 아들로 자는 선민仙民, 시호는 충문忠文이다. 정화政和 3년(1113)에 향년 67세로 세상을 떠났다.

4) 상방上方 : 제왕과 궁중에서 사용하는 도검刀劍, 의식衣食 등 각종 기물을 제작하고 진귀한 보물 등을 보관하는 일을 담당하는 관서의 명칭이다.

이 지난 이후이다. 당시의 『서보』와 『화보』 두 가지가, 바로 이 목록을 가지고서 배열하여 책으로 완성된 것이리라.

휘종은 회화의 일에 본디 공교하였고 미불도 정밀한 감식안으로 칭송되었다. 그러므로 그가 기록한 것을 근거로 수장가들이 논증하였다. 왕보王黼[5] 등이 편집한 『박고도博古圖』[6]에 걸핏하면 번번이 오류가 나타났던 것에 비길 바가 아니었다.

채조가 또 이르기를, "어부御府에 비장하고 있는 고금의 그림 중에서 가장 고원高遠한 것으로는 조불흥의 〈현녀수황제병부도〉를 첫째로 치고, 조모의 〈변장자척호도〉를 둘째로 치고, 사치의 〈열녀정절도〉를 셋째로 친다. 그런 뒤에 비로소 고개지, 육탐미, 장승요와 그이하를 헤아리니, 지금의 『화보』와는 차례가 같지 않다. 대개 『화보』를 편찬할 때에는 수장한 작품의 목록을 분류하고 배열하여 편찬하면서 시대의 선후로써 차등을 두었다."라고 하였다. 또 이르기를, "〈변장자척호도〉가 지금 『화보』에는 위협의 작품으로 되어 있고 조모의 작품으로 되어 있지 않으니, 이는 그림의 표제와 작가의 성명도 아울러 고증하고 바로잡아서 고친 바가 있는 것이다."라고 하였다.

왕긍당王肯堂[7]이 『필주』에서 이르기를, "『화보』는 제가의 기록이나 혹은 신하들의 찬술을 채록한 것으로서, 한 사람의 손에서 만들어지지 않았기 때문에 저절로 서로 모순이 되는 부분이 있다. 예컨대 「산수부」에서는 왕사원이 제가의 뛰어난 점을 겸비하였다고 말하였으나 「궁실부」에서는 그를 노예로 지목한 것과 같은 따위이다. 또 허도녕의 조목에서 문의공 장사손이 깊이 탄상하였다고 일컬었으나, 이것도 휘종이 입으로 말한 것은 아니었다. 아마도 유도순劉道醇[8]이 『명

5) 왕보王黼 : 1079~1126년. 초명은 왕보王甫. 자는 장명將明으로 재상을 지내고 초국공楚國公에 봉해졌다.

6) 박고도博古圖 : 왕보가 휘종의 명에 따라 선화전宣和殿에 보관되어 있는 옛 기물들을 그림으로 정리하여 30권으로 편찬한 『선화박고도宣和博古圖』의 약칭이다.

7) 왕긍당王肯堂 : 1549~1613년. 자는 우태宇泰, 호는 손암損庵·염서거사念西居士이다. 뭇 서적을 두루 읽었고 의술에 밝았다. 『울강재필주鬱岡齋筆塵』를 남겼다.

8) 유도순劉道醇 : 11세기 중반에 활동하던 인물로 『오대명화보유五代名畫補遺』와 『성조명화평聖朝名畫評』을 저술하였다. 육요六要와 육장六長의 설을 제시하였다.

화평』에서 언급했던 말을 그대로 따랐을 것이다."라고 운운하였다. 살펴보건대, 왕긍당은 이 『화보』가 휘종의 어찬이라고 여긴 것이었으니, 또한 서문의 내용을 제대로 이해하지 못하였던 것이다. 그러나 어긋난 부분을 지적한 것들은 진실로 그 잘못을 적절하게 맞추어 지적한 것이었다.

《宣和畫譜》二十卷, 不著撰人名氏. 記宋 徽宗朝內府所藏諸畫, 前有宣和庚子御製序. 然序中稱"今天子"云云, 乃類臣子之頌詞, 疑標題誤也. 所載共二百三十一人, 計六千三百九十六軸. 分爲十門, 一道釋, 二人物, 三宮室, 四蕃族, 五龍魚, 六山水, 七鳥獸, 八花木, 九墨竹, 十蔬果. 考趙彥衛《雲麓漫鈔》載, "《宣和畫學》, 分六科, 一曰佛道, 二曰人物, 三曰山川, 四曰鳥獸, 五曰竹花, 六曰屋木." 與此大同小異, 蓋後又更定其條目也. 蔡條《鐵圍山叢談》曰 "崇寧初, 命宋喬年値御前書畫所. 喬年後罷去, 繼以米芾輩. 迨至末年, 上方所藏, 率至千計. 吾以宣和癸卯歲, 嘗得見其目"云云. 癸卯在庚子後三年, 當時書、畫二譜, 蓋卽就其目, 排比成書歟. 徽宗繪事本工, 米芾又稱精鑒. 故其所錄, 收藏家據以爲徵. 非王黼等所輯《博古圖》, 動輒舛謬者比. 條又稱"御府所秘古來丹靑, 其最高遠者, 以曹不興〈玄女授黃帝兵符圖〉爲第一, 曹髦〈卞莊子刺虎圖〉第二, 謝稚〈烈女貞節圖〉第三. 自餘始數顧、陸、僧繇而下, 與今本次第不同. 蓋作譜之時, 乃分類排纂其收藏之目, 則以時代先後爲差也." 又"〈卞莊子刺虎圖〉, 今本作衛協, 不作曹髦, 則倂標題名氏亦有所考正更易矣." 王肯堂《筆麈》曰 "《畫譜》採薈諸家記

錄, 或臣下撰述, 不出一手, 故有自相矛盾者. 如〈山水部〉稱王士
元兼有諸家之妙, 而〈宮室部〉以皂隷目之之類. 許道寧條稱張文懿
公深加嘆賞, 亦非徽宗口語. 蓋仍劉道醇《名畫評》之詞"云云. 案
肯堂以是書爲徽宗御撰, 蓋亦未詳繹序文. 然所指牴牾之處, 則固
切中其失也.

한자풀이

- 蕃(번) 이민족(番)
- 排(배) 늘어서다
- 據(거) 의거하다
- 舛(천) 어그러지다
- 謬(류) 그릇되다
- 薈(회) 모으다
- 皂(조) 하인
- 繹(역) 풀다
- 牴(저) 부딪히다
- 牾(오) 거스르다

선화화보서宣和畫譜敍

황하에서 하도河圖[1]가 나오고 낙수에서 낙서洛書[2]가 나와서 거북이와 용에 의해 그림이 비로소 세상에 출현하게 되었다. 후대에 이르러 충조서蟲鳥書[3]의 문자가 만들어졌는데 여전히 거북이와 용이 전해준 그림의 큰 형식이 사라지지는 않았다. 우虞나라 순임금 시대에 이르러 다섯 가지 색깔의 비단에 다섯 가지 색채를 밝게 베풀어 종이宗彝[4]를 그림으로 그려 이로써 물건의 형상을 표현하게 되면서부터 이로 인하여 점차 나눠지게 되었다. 주나라 관제의 경우에도 국가의 자제들에게 육서六書[5]를 가르치게 되어 있었는데 그 세 번째가 상형이었으니, 글씨와 그림의 근원이 같다고 말할 수 있는 것이 여전히 남아 있었다.

이 무렵에 이매魑魅[6]의 모습을 알리고 신간神姦[7]의 모습을 알리기 위하여 이를 종정鍾鼎[8]에 새겨두었으며, 예악을 밝히고 법도를 드러내기 위하여 이를 기상旂常[9]에 그려서 게시하였다. 회화의 일을 존중하기 시작한 것이 바로 이로부터이다. 그렇다면 그림이 비록 기예에 불과하지만, 옛 성인들이 일찍이 소홀히 여기지 않았던 것이다.

삼대[하·은·주] 이후부터는 공훈을 크게 자랑하고 명실을 기록하기 위한 방법으로, 죽백竹帛[10]에 기록하는 정도로는 성덕의 일을 충분히 형용할 수 없다고 생각하게 되었다. 이로 인해 운대雲臺[11]와 인각麟閣[12]이 만들어지게 되었는데 후대에 이를 관람하는 자들도 이를 통해 충분히 그 사람을 상상할 수 있었다. 이는 그림을 그리는 이유가 선한

1) 하도河圖 : 복희 시대에 황하에 나타난 용마龍馬의 등에 그려져 있었다는 문양으로, '용도龍圖'라고도 한다. 복희가 이를 본떠 팔괘八卦를 그렸다.

2) 낙서洛書 : 우임금이 치수治水하던 시기에 낙수洛水에서 나타난 신령한 거북의 등에 그려져 있었다는 문자 모양의 문양을 이른다. 우임금이 이를 본떠 홍범구주洪範九疇를 만들었다.

3) 충조서蟲鳥書 : 진나라에 있던 8종 서체의 하나이다. 벌레나 새의 모양을 본떠 조충서鳥蟲書, 충서蟲書, 조전鳥篆 등으로 일컬어진다. 8종 서체를 왕망王莽이 6종으로 정리했다고 한다. 『한서』「예문지」에 따르면, 6종은 고문古文, 기자奇字, 전서篆書, 예서隸書, 무전繆篆, 충서蟲書이다.

4) 종이宗彝 : 제왕의 의복에 수놓는 호랑이와 긴꼬리원숭이의 도상을 이른다. 본디 종묘에서 쓰이던 제기祭器인데, 그 겉면을 주로 호랑이와 긴꼬리원숭이의 도상으로 꾸몄기 때문에 '종이'가 두 짐승의 별칭으로 쓰이게 되었다. 『서경書經』「익직益稷」.

5) 육서六書 : 한자를 만들고 활용하는 여섯 가지 원리로 상형, 지사, 회의, 형성, 전주, 가차를 이른다.

6) 이매魑魅 : 사람을 해치는 요괴와 귀신을 이른다. '이魑'는 산택山澤의 귀신을 이르고, '매魅'는 노물老物의 정령을 이른다.

7) 신간神姦 : 사람을 해치는 귀신이나 괴이한 물건을 이른다. 『좌전』선공宣公 3년 기사에, "솥을 주조하면서 사물의 모양을 새겨 넣어 백물百物을 갖추어 백성에게 귀신과 괴이한 물건을 알게 하였다."는 말이 있다.

8) 종정鍾鼎 : 겉면에 문자와 문양이 새겨진 '종鍾'과 '정鼎'의 병칭이다.

것을 그려서 이로써 시대를 관찰하게 할 수 있고, 악한 것을 그려서 이로써 후대를 경계시킬 수 있는 데에 있음을 보여준다. 어찌 한갓 다섯 가지 색깔로 장식하여 세상이 즐기도록 할 뿐이었겠는가?

지금은 천자의 조정이 무사하여 여러 대에 걸쳐 선왕들이 닦아놓은 기반을 계승하면서 거듭하여 두루 태평한 세상을 이어오고 있기에, 옥관玉關[13]에는 목탁을 칠 일이 없고[14] 변방에는 봉화를 피울 일이 발생하지 않는다.[15] 그러므로 도서圖書에 마음을 기울여 즐기게 되면서, 거의 선한 것을 보고서 악한 것을 경계하거나 악한 것을 보고서 어진 것을 생각하게 되었으며, 각종 벌레, 물고기, 풀, 나무 등의 이름도 많이 알 수 있게 되었다. 아울러 문자 기록으로 서술할 수 없는 것들과 말로 형용하여 미칠 수 없는 것들도 이를 통해서 두루 열람할 수 있게 되었다.

또한 『화보』에 기록한 화가 외에도 다른 화가가 없지는 않으나, 기운과 풍격이 평범하고 비루하여 지금 함께 거론하기에 부족한 화가들은 인하여 제외시켰다. 이는 장차 후대의 화가들에게 자극을 주기 위해서이다. 이에 중비中祕[16]에 보관하고 있는 위진 시대 이후의 명화를 모아보니, 화가는 모두 231명이고 그림으로는 도합 6,396점이다. 이를 10문으로 분류하고 시대의 선후에 따라 품평하였다. 선화 경자년의 여름 하지에 선화전宣和殿[17]에서 어제한다.

河出圖, 洛出書, 而龜龍之畫始著見於時. 後世乃有蟲鳥之作, 而龜龍之大體, 猶未鑿也. 逮至有虞彰施五色而作繪宗彝, 以是制象, 因之而漸分. 至周官敎國子以六書, 而其三曰象形, 則書畫之所謂

9) 기상旂常 : 두 마리 용을 그린 '기旂'와 해와 달을 그린 '상常'의 병칭으로, 왕후王侯의 깃발이다.

10) 죽백竹帛 : 죽간과 비단의 병칭으로 서적을 일컫는 말로 쓰인다.

11) 운대雲臺 : 한나라 누대의 명칭이다. 한나라 명제明帝가 등우鄧禹 등 공신 28명의 공적을 기리려고 이들의 초상을 운대에 그려 넣게 하였다.

12) 인각麟閣 : 한나라 기린각麒麟閣의 약칭이다. 선제宣帝가 곽광霍光 등 11명의 공적을 기리려고 이들의 초상을 기린각에 그려 넣게 하였다.

13) 옥관玉關 : 돈황 서북쪽의 옥문관玉門關을 이른다. 한나라 무제武帝가 서역으로 통하는 길을 내면서 처음 설치하였다. 서역의 옥석玉石을 수입하는 관문이 되었다고 한다.

14) 옥관玉關에는 … 없고 : 옥문관 밖이 무사하여 목탁을 치며 순찰할 일이 없다는 말이다.

15) 변방에는 … 않는다 : 변경이 무사하여 봉화를 피워서 급박한 정세를 알릴 일이 생기지 않는다는 말이다.

16) 중비中祕 : 궁중의 도서와 예술품 등을 보관하는 비부祕府의 별칭이다.

17) 선화전宣和殿 : 휘종이 거하던 예사전睿思殿 뒤의 도서를 보관하던 전각이다. 후에 보화전保和殿으로 개명했다. 태청루太淸樓, 용도각龍圖閣과 함께 북송의 3대 서고로 불린다.

同體者, 尚或有存焉. 於是將以識魑魅、知神姦, 則刻之於鍾鼎, 將以明禮樂、著法度, 則揭之於旂常, 而繪事之所尙, 其由始也. 是則畫雖藝也, 前聖未嘗忽焉. 自三代而下, 其所以誇大勳勞、紀叙名實, 謂竹帛不足以形容盛德之擧, 則雲臺、麟閣之所由作, 而後之覽觀者, 亦足以想見其人. 是則畫之作也, 善足以觀時, 惡足以戒其後. 豈徒爲是五色之章, 以取玩於世也哉. 今天子廊廟無事, 承累聖之基緒, 重熙浹洽, 玉關沈柝, 邊燧不烟. 故得玩心圖書, 庶幾見善以戒惡, 見惡以思賢, 以至多識蟲魚草木之名. 與夫傳記之所不能書、形容之所不能及者, 因得以周覽焉. 且譜錄之外, 不無其人, 其氣格凡陋, 有不足爲今日道者, 因以黜之. 蓋將有激於來者云耳. 乃集中秘所藏者, 晉、魏以來名畫, 凡二百三十一人, 計六千三百九十六軸. 析爲十門, 隨其世次而品第之. 宣和庚子歲夏至日, 宣和殿御製.

서주西周,〈고부기유古父己卣〉, 상해박물관

한자풀이

- 彛(이) 제기
- 魑(리) 도깨비
- 魅(매) 도깨비
- 旂(기) 용 깃발
- 常(상) 일월 깃발
- 浹(협) 두루 미치다
- 洽(흡) 젖다
- 柝(탁) 딱따기
- 燧(수) 봉화

선화화보서목宣和畫譜序目

사마천司馬遷[1]이 역사를 서술하면서 황로黃老[2]를 앞에 두고 육경六經[3]을 뒤에 두어 논란이 분분하였다. 하지만 양웅揚雄[4]의 글에 "육경에서 도가 이루어졌다."[5]라고 한 것을 본 후에, 비로소 사마천이 역사에서 서술한 내용이 후세에 전할 수 있는 사실이었음을 알게 되었다. 지금 화보를 모두 10문으로 서술하면서 도석道釋을 특별히 여러 편의 앞머리에 둔 것은 이런 점을 취하였기 때문이다.

사람은 오행의 빼어난 기운을 품부하여 만물 가운데 가장 신령한 존재가 되었는데, 귀한 왕공과 천한 필부를 비롯하여 이들의 곁에 있는 관면冠冕과 수레와 의복과 산림과 구학邱壑의 모습에 이르기까지 아울러 모두 취하여 그린다. 그러므로 인물人物을 그 다음에 둔다.

상고 시대에는 굴을 파고 둥지를 틀어서 거처로 삼았다가, 후대에 성인이 제도를 만들어서 들보를 올리고 지붕을 씌워 풍우에 대비하게 한 뒤로부터, 궁실과 누대가 들쭉날쭉 솟아오르고 백성들의 가옥과 읍리邑里의 건물들이 빽빽하게 들어서게 되었는데, 건물들이 저마다 공교하기도 하고 졸렬하기도 하고 사치스럽기도 하고 검소하기도 하여 모두 그 시대의 풍속을 드러내고 있다. 그러므로 궁실宮室을 그 다음에 둔다.

천자에게 도가 있으면 사이四夷에 이르기까지 잘 지켜져서[6], 혹은 중국에서 관문을 걸어둘 뿐 볼모를 잡아두는 일을 사양하기도 하고, 혹은 사이에서 보물을 바치면서 우호를 통하기도 한다. 그러한 때에

1) 사마천司馬遷 : 기원전 145~기원전 90년. 사마담司馬談의 아들로 자는 자장子長이다. 무제武帝 때에 태사령太史令이 되었고 이릉의 일로 하옥되었다가 풀려나 중서령中書令이 되었다. 『사기史記』 130권을 저술하였다.
2) 황로黃老 : 도가의 비조인 황제黃帝와 노자老子를 병칭한 말이다.
3) 육경六經 : 『시경』, 『서경』, 『역경』, 『예경』, 『악경』, 『춘추』를 이른다. 『악경』은 진대秦代에 이미 사라져 나머지 오경이 전해질 뿐이다.
4) 양웅揚雄 : 기원전 53~기원후 18년. 사마상여와 함께 서한을 대표하는 사부辭賦의 작가로 자는 자운子雲이다. 「감천부甘泉賦」, 「하동부河東賦」, 「장양부長楊賦」 등의 부 작품과 『태현경太玄經』, 『법언法言』, 『훈찬편訓纂篇』 등의 저술을 남겼다.
5) 육경에서 … 이루어졌다 : 양웅이 『법언』에서 "배를 버리고서 강을 건너는 자는 없고, 오경五經을 버리고서 도를 이루는 자는 있지 않다."라고 하였다.

6) 천자에게 … 지켜져서 : 천하에 도가 있으면 천자의 권위가 유지되어 천하가 복종하므로 사이四夷를 잘 회유하여 안정을 지속시킬 뿐이었다는 말이다. 『좌전』 노소공魯昭公 23년 조에 "옛날에는 천자가 지켜야 할 대상이 사이四夷였는데, 천자의 권위가 낮아지면서 지켜야 할 대상이 제후의 나라로 바뀌었다."라는 말이 있다.

대아大雅와 소아小雅의 곡을 연주하거나 주남周南과 소남召南의 곡을
연주할 때면 그 사이사이에 그들의 음악을 연주하기도 한다. 또 그
들이 와서 공물을 바치고 알현하기에 그 사람들을 비천하게 여기지
않는다. 그러므로 번족番族을 그 다음에 둔다.

용과 물고기는 오르내리기를 자유로이 하면서 통제되거나 길러
지지 않는데, 용은 그 변화를 헤아릴 수 없고 물고기는 강호에서 물
아物我를 잊고서 지낸다. 그래서 마치 용은 편안하게 구름과 안개를
쫓아다니는 듯하고, 물고기는 호량濠梁⁷⁾에서 한가로이 유영하면서
즐기는 듯하다. 그러므로 어룡魚龍을 그 다음에 둔다.

오악五嶽⁸⁾이 대지를 눌러 안정시키고 사독四瀆⁹⁾이 물줄기의 근원
을 일으킬 때에, 성대하게 구름이 피어오르고 성대하게 비가 뿌려지
거나 성난 파도와 놀란 여울이 출렁거리면서 지척의 사이에서 만리
의 경관을 펼쳐내는 모습과, 구름과 안개가 나타나고 사라지거나 아
침과 저녁이 밝아지고 어두워지는 모습이, 마치 하늘이 만들어내고
땅이 베풀어낸 것인 듯하다. 그러므로 산수山水를 그 다음에 둔다.

무거운 짐을 지고서 먼 곳에 이르는 소와 대지를 걸어가기를 끝없
이 하는 말과 문채가 화려한 호랑이와 문채가 성대한 표범¹⁰⁾과 한로
韓盧의 사냥개¹¹⁾와 동곽東郭의 토끼¹²⁾는 여러 전적에서도 이를 취하여
기록하고 있다. 그러므로 축수畜獸를 그 다음에 둔다.

풀과 나무가 꽃을 피우고 열매를 맺는 것과 새가 날아가고 우는 것
과 동물·식물이 생겨나 자라는 것에는 모두 완성된 이치가 말없이
갖추어져 있으며,¹³⁾ 사시四時가 말없이 운행되고 있다.¹⁴⁾ 시인은 이
를 포착하여 비比와 흥興의 재료로 삼고 풍유諷諭의 재료로 삼는다. 그

7) 호량濠梁 : 안휘의 봉양鳳陽 경내를
지나는 강이다. '용어-1-6' 참조.
8) 오악五嶽 : 중국의 5대 명산을 이른
다. 일반적으로 동쪽의 태산泰山, 남쪽
의 형산衡山, 서쪽의 화산華山, 북쪽의
항산恒山, 중앙의 숭산嵩山을 이른다.
형산과 숭산을 대신하여 곽산霍山과
악산岳山을 꼽기도 한다.
9) 사독四瀆 : 바다로 흘러들어가는 4대
강하이다. 『이아』의 「석수釋水」에 따르
면, 장강長江, 황하黃河, 회하淮河, 제수
濟水를 이른다.
10) 문채가…표범 : 『주역』 「혁괘革卦」
에 "대인은 호변虎變하여 그 문채가
빛난다."라고 하였고, 상육에 "군자는
표변豹變하여 그 문채가 성하다."라고
하였다.
11) 한로韓盧의 사냥개 : 전국시대에 한
韓에서 노盧씨가 기르던 검은 빛깔의
사냥개를 이른다. 한자로韓子盧, 한로
韓獹로 불린다.
12) 동곽東郭의 토끼 : 전국시대에 제齊
의 동곽東郭에서 자라던 준逡이라는
토끼를 이른다. 하루아침에 500리를
달릴 수 있었다고 한다.
13) 완성된…있으며 : 만물은 완성된
이치를 갖추어 절로 운행된다는 말이
다. 『장자』 「지북유知北遊」에 "천지는
큰 아름다움이 있으면서 말하지 않고,
사시四時는 밝은 법이 있으면서 말하
지 않고, 만물은 완성된 이치가 있으
면서 말하지 않는다."라고 하였다.
14) 사시가…있다 : 사시는 말없이 천
리에 따라 운행될 뿐이라는 말이다.
『논어』 「양화」에, "하늘이 무슨 말씀을
하시던가? 사시가 운행되고 만물이
생장함에, 하늘이 무슨 말씀을 하시던
가?"라고 하였다.

러므로 화조花鳥를 그 다음에 둔다.

대나무는 눈을 뚫고 서리를 능멸하고 있어 마치 우뚝하게 지조가 있는 듯하며, 속이 비어 있고 마디가 높아 마치 아름다운 덕이 있는 것 같다. 그뿐만 아니라 이를 악기로 재단하여 율려律呂¹⁵⁾의 음률에 맞추기도 하고 여기에 기록하여 간책簡冊으로 삼기도 하니, 초목으로서 빼어날 수 있는 것이 이보다 더할 수는 없다. 그런데 이를 색채를 사용하지 않고 그려내면 담박해서 숭상할 만하게 된다. 그러므로 묵죽墨竹을 그 다음에 둔다.

물 항아리를 안고서 채소밭에 물을 주기도 하였고,¹⁶⁾ 채소밭 가꾸는 일을 배우기를 청하기도 하였으니,¹⁷⁾ 양생하는 방도란 것이 일상에서 마시고 먹는 일과 같은 것이다. 꽃 피고 영근 맛난 채소와 열매는 변두籩豆¹⁸⁾에 음식으로 담아서 신명에게 올릴 수도 있다. 그러므로 소과蔬果로써 마친다.

무릇 화가의 배열 순서를 품격으로써 구분하지 않고 단지 시대의 차이로써 선후를 구분하였을 뿐이다. 따라서 아마도 이 책을 펼쳐보는 자들은 각 문門을 통해서 각 종류의 그림을 찾아낼 수 있고, 각 종류의 그림들 속에서 각 화가를 찾아낼 수 있고, 각 화가를 통해서 해당하는 시대에 대해 논할 수 있을 것이다. 이 『화보』에 실린 화가들이 결코 사람들을 통하여 사숙한 자들을 기록한 것이 아님을 알 것이다.

司馬遷叙史, 先黃、老而後六經, 議者紛然. 及觀揚雄書, 謂 "六經濟乎道者也", 乃知遷史之論爲可傳. 今叙《畫譜》凡十門, 而道釋特冠諸篇之首, 蓋取諸此. 稟五行之秀, 爲萬物之靈, 貴而王公, 賤而

15) 율려律呂 : 양陽의 소리 6율과 음陰의 소리 6려로 십이율이라 한다. 6율은 황종黃鐘, 태주太簇, 고선姑洗, 유빈蕤賓, 이칙夷則, 무역無射이고, 6려는 대려大呂, 협종夾鐘, 중려仲呂, 임종林鐘, 남려南呂, 응종應鐘이다.

16) 물 항아리를 … 하였고 : 자공子貢이 한수漢水의 남쪽을 지날 때에, 우물에서 항아리로 물을 길어 채소밭에 뿌리는 노인을 만났던 일이 있다. 『장자』 「천지天地」.

17) 채소밭 … 하였으니 : 번지樊遲가 채소밭 일에 대해 배움을 청하자, 공자는 "나는 노포老圃만 못하다."라고 하였다. 『논어』 「자로子路」.

18) 변두籩豆 : 고대에 제사나 연회에서 쓰던 대나무와 나무로 만든 그릇이다.

匹夫, 與其冠冕、車服、山林、邱壑之狀, 皆有取焉. 故以人物次之. 上古之世, 營窟檜巢以爲居, 後世聖人立以制度, 上棟下宇以待風雨, 而宮室臺榭之參差, 民廬邑屋之衆, 與夫工拙奢儉, 率見風俗. 故以宮室次之. 天子有道, 守在四夷, 或閉關而謝質, 或貢琛而通好. 以雅以南, 則間用其樂, 來享來王, 則不鄙其人. 故以番族次之. 陞降自如, 不見制畜, 變化莫測, 相忘於江湖, 翕然有雲霧之從, 與夫濠梁之樂. 故以魚龍次之. 五嶽之作鎭, 四瀆之發源, 油然作雲, 沛然下雨, 怒濤驚湍, 咫尺萬里, 與夫雲煙之慘舒, 朝夕之顯晦, 若夫天造地設焉. 故以山水次之. 牛之任重致遠, 馬之行地無疆, 與夫炳然之虎, 蔚然之豹, 韓盧之犬, 東郭之兔, 雖書傳, 亦有取焉. 故以畜獸次之. 草木之華實, 禽鳥之飛鳴, 動植發生, 有不說之成理, 行不言之四時, 詩人取之爲比興諷諭. 故以花鳥次之. 架雪凌霜, 如有特操, 虛心高節, 如有美德, 裁之以應律呂, 書之以爲簡冊, 草木之秀, 無以加此, 而脫去丹靑, 澹然可尙. 故以墨竹次之. 抱甕灌畦, 請學爲圃, 養生之道, 同於日用飮食, 而秀實美味, 可羞之於籩豆, 薦之於神明. 故以蔬果終之. 凡人之次第, 則不以品格分, 特以世代爲後先, 庶幾披卷者, 因門而得畫, 因畫而得人, 因人而論世, 知夫《畫譜》之所傳, 非私淑諸人也.

 한자풀이

- 檜(증) 집
- 榭(사) 정자
- 翕(흡) 합하다
- 瀆(독) 도랑
- 油(유) 성한 모양
- 沛(패) 성한 모양
- 甕(옹) 독
- 畦(휴) 밭두둑, 길
- 籩(변) 제기

모진毛晉의 발문

예로부터 제왕가에서 한묵을 좋아하고 숭상한 자들이 있었으니, 이는 진실로 미전米顚[1]이 말한 "신기하고 절묘하신 폐하여![奇絕陛下.]"[2]라는 것이다. 예컨대 당 태종은 서예 필적을 몹시 좋아하였고, 송 휘종은 회화의 일에 오로지 마음을 쏟았으니, 그 취향이 같았다고 말할 만하다.

살펴보건대, 정관貞觀[3] 초에 어부에 보관하던 고금의 뛰어난 글씨 진적을 정리하여 이미 1,500여 폭이나 되는 작품을 얻을 수 있었다. 이후 사인 최융崔融[4]에게 명하여 『보장집寶章集』[5]을 엮어서 그 사적을 기술하게 했었는데, 왕방경王方慶[6]이 진상한 것들은 아직 여기에 포함되어 있지 않았다. 배효원裴孝源[7]은 『공사화사』를 찬술하여 당시의 진귀한 작품들을 크게 갖추어 기록하였다. 수백 년 이래로 오직 선화宣和의 『서보』와 『화보』가 대적할 수 있을 만한 정도다. 그런데 그 수량의 많고 적음이 꼭 일치하는 것은 아니었다. 아마도 시대마다 성쇠가 같지 않았던 것이다.

휘종이 어느 날 비서성에 행차하여 궤짝을 열어 어필로 완성한 글씨와 그림을 꺼내어 모든 공경재상과 친왕親王과 사상使相과 종관從官들에게 각기 그림 한 축과 행서나 초서 글씨 한 점씩을 내려주었다. 당시에 상이 채유蔡攸[8]에게 명하여 이를 나누어주게 했었다. 이때에 나누어줌을 윤허한다는 은혜로운 명을 내리자 뭇 신하들이 모두 패옥이 끊어지고 두건이 구겨져도 아랑곳하지 않고 앞을 다투었

1) 미전米顚 : 북송 서화가 미불米芾의 별칭이다. 행실이 독특하고 기이한 바위를 보면 형兄으로 부르면서 절하였으므로 미전米顚으로 불렸다.
2) 진실로 … 폐하여 : 휘종이 사람을 시켜서 서법이 뛰어나다는 미불을 불러 글씨를 쓰게 하고서 뒤에서 지켜본 적이 있었다. 용사비등하게 글씨를 쓰던 미불은 휘종이 뒤에 있다는 말을 듣고서 큰 소리로 '신기하고 절묘하신 폐하여!'라고 외쳤다. 그러자 휘종이 몹시 기뻐하며 벼루와 종이 따위의 물건을 하사하고, 얼마 후에 미불을 서학박사書學博士에 제수하였다고 한다. 전세소錢世昭, 『전씨사지錢氏私志』.
3) 정관貞觀 : 627～649년. 당 태종太宗 이세민李世民이 사용하던 연호이다.
4) 최융崔融 : 653～706년. 자는 안성安成으로 봉각사인鳳閣舍人을 지냈다.
5) 보장집寶章集 : 왕씨세보王氏世寶로도 불린다. 일찍이 왕방경이 집안에 소장하고 있던 왕희지 글씨 1권과 11대조 왕흡王洽, 9대조 왕순王珣, 8대조 왕담수王曇首, 7대조 왕승작王僧綽, 6대조 왕중보仲寶, 5대조 왕건王騫, 고조 왕규王規, 증조 왕포王褒 등 28인의 글씨를 고종에게 진헌하였다. 그러자 중서사인으로 있던 최융崔融에게 명하여 『보장집』을 엮게 하여 왕방경에게 내려주었다고 한다. 장회관「서단」참조.
6) 왕방경王方慶 : ?～702년. 당나라 함양咸陽 사람 왕침王綝으로 방경方慶은 그의 자이다. 태자좌서자太子左庶子를 지내고 석천공石泉公에 봉해졌다.
7) 배효원裴孝源 : 당 태종과 고종의 시기에 활동하던 인물로 중서사인을 지냈다. 궐내의 그림을 비롯하여 개인과 사묘에 있는 그림들을 열람하고서 정관 13년639에 『정관공사화사貞觀公私畫史』를 저술하였다.
8) 채유蔡攸 : 1077~1126년. 채경蔡京의 장자로 자는 거안居安이다. 북송 말에 휘종과 흠종의 재상을 지냈다.

다. 그러자 휘종이 웃음을 지었다.

　이 일은 당 태종이 3품 이상의 신하들을 불러 현무문에서 연회를 베푼 뒤에 친히 붓을 들어 비백의 글씨로 써내려가자 뭇 신하들이 취한 기운에 다투어 가져가는데, 상시常侍로 있던 유계劉洎[9]가 어상御床에까지 올라가 태종의 손을 끌어당긴 뒤에 그 글씨를 가져갔던 일과 더불어 천고의 사이에 동일하게 아름답게 여겨지는 일화라고 이를 만하다.

　해우海虞 모진毛晉[10]은 기록한다.

9) 유계劉洎 : ?~646년. 자는 사도思道, 형주 강릉江陵 사람이다. 수나라 말기에 출사하여 황문시랑黃門侍郎을 지내고, 당나라 조정에서 상서우승尚書右丞 등의 관직을 역임하였다. 직간直諫으로 명성을 떨쳤다.

10) 모진毛晉 : 1599~1659년. 명나라 말기의 저명한 서화 수장가로 초명은 봉포鳳苞, 자는 자구子久·자진子晉, 호는 잠재潛在·급고주인汲古主人이고 상숙常熟 사람이다. 송원宋元 시대에 주로 출간된 도서 8만 4천여 권을 급고각汲古閣과 목경루目耕樓에 보관하였고 다수의 전적을 다시 출간하였다.

古來帝王家好尙翰墨者, 眞米顚所云"奇絕陛下"也. 如唐太宗篤嗜字蹟, 宋徽宗專心繪事, 可稱同調. 按貞觀初, 整理御府古今工書眞蹟, 已得一千五百餘卷. 命舍人崔融爲《寶章集》紀其事, 而王方慶所進不與焉. 裴孝源則撰《公私畫史》, 一時珍玩大備. 數百年來, 惟宣和二《譜》足以當之, 卽多寡未必侔, 或時代損益之不同耳. 徽宗一日幸秘書省, 發篋出御書畫, 凡公宰親王, 使相從官各賜御畫一軸, 兼行書草書一紙, 上顧蔡攸分之. 是時旣恩許分賜, 羣臣皆斷佩折巾以爭先, 帝爲之笑. 此與唐太宗宴三品已上于玄武門, 親操筆作飛白書, 衆臣乘醉競取, 常侍劉洎登御床引帝手, 然後得之, 千古同一嘉話也. 海虞毛晉識.

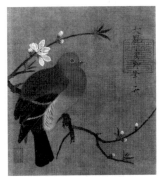

북송 휘종徽宗, 〈도구도桃鳩圖〉, 일본 동경국립박물관

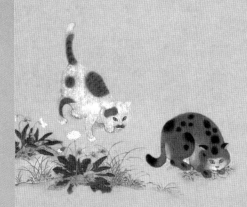

북송 휘종의 회화 인물사 宣和畫譜 宣 畫

도석서론道釋敍論

공자는 "도道에 뜻을 두며 덕德을 굳게 지키며 인仁에 의지하며 예藝에 노닐어야 한다."[1]고 하였으니, 예藝라는 것은 비록 도에 뜻을 둔 선비라도 잊어서는 안 되는 것이다. 다만 이에 노니는 정도일 따름인 것이다.

하지만 회화의 경우에는 역시 예에 해당하기는 하지만 절묘한 경지에 오르면 이것이 예이면서 도를 이룬 것인지, 도이면서 예를 이룬 것인지를 분간하지 못할 정도가 된다. 이는 재경梓慶이 악기걸이 거鐻를 깎는 것[2]과 윤편輪扁이 수레바퀴를 깎는 것[3]과 같은 경우이다. 옛사람들도 이미 예의 절묘한 경지를 가지고서 도를 증명하였던 것이다.[4]

이에 도석道釋의 형상과 유관儒冠의 풍채를 그려냄으로써 사람들이 우러러볼 수 있게 하였다. 사람들이 그 형상 앞에 나아가 보고서 깨닫는 바가 있게 된다면, 어찌 그 도움이 적다고 하겠는가. 그러므로 도석문道釋門에 삼교三教[5]의 그림도 함께 붙여 넣었다.

동진과 남조 송나라 이후로 본조(북송北宋)에 이르기까지 도가와 불가의 그림으로 이름난 자가 49인이 있다. 동진과 남조 송나라에는 고개지顧愷之와 육탐미陸探微가 있으며, 양나라와 수나라에는 장승요張僧繇와 전자건展子虔 등이 있다. 모두 당시에 무리들 중에서 특별하고 뛰어난 자들이다. 당나라 때에 이르면 오도현吳道玄[6]이 마침내 독보적이라고 일컬어져서, 거의 앞 시대에 그보다 더 뛰어난 옛사람이

1) 도道에 … 한다 : 공자의 말로 『논어』 「술이述而」에 나온다.

2) 재경梓慶이 … 것 : 목수 재경이 나무를 깎아 북을 거는 걸대를 만드는 솜씨가 절묘하였음을 이른다. 『장자莊子』 「달생達生」에 나온다.
3) 윤편輪扁이 … 것 : 춘추시대 제나라 장인 윤편이 수레바퀴를 만드는 솜씨가 절묘하였음을 이른다. 『장자莊子』 「천도天道」에 나온다.
4) 옛사람들도 … 것이다 : 장주莊周가 기예의 수준을 승화시켜 도를 체득한 경지에 이른 재경과 윤편의 사례를 통해 깨달음의 경지를 구체화하여 묘사한 것을 이른다.
5) 삼교三教 : 유교, 불교, 도교를 이른다.

6) 오도현吳道玄 : 685~758년. 당나라 화가로 어릴 때의 이름은 도자道子이다. '도석-2-1' 참조.

없다고 말할 정도였다. 오대五代 시대에는 조중원曹仲元이 역시 거침없이 선배들의 경지를 뛰어넘었다. 본조에 이르면 회화의 공교함이 동진과 남조 송나라 화가들의 수준을 뛰어넘었다. 예컨대 도사 이득유李得柔의 신선 그림은 그 기골氣骨을 잘 얻어내었고 채색도 절묘하여 세상에 크게 명성을 떨쳤다. 손지미孫知微 등은 모두 수준이 이들보다 아래에 있었다.

그 밖의 다른 화가들도 유능하지 않은 것은 아니지만, 화보를 찾아보면 상세한 내용을 확인할 수 있으므로 여기에서는 우선 저명한 자들만 대략 소개한다.

조예趙裔[7]와 고문진高文進[8] 등도 도석화로 명성이 자자하게 알려진 자들이다. 그러나 조예는 주요朱繇[9]에게 배웠지만 마치 여종이 주인집 부인을 흉내 낸 것처럼 행동거지가 수줍고 껄끄러워 결코 자연스럽지 못하다. 고문진은 촉 사람인데 세상 사람들 가운데 그가 촉화蜀畫로써 명가가 되었다고 평하는 자들이 많다. 그러나 이는 허명을 얻은 것일 뿐이다. 이 때문에 이 화보에는 이들을 제외시킨다.

"志於道, 據於德, 依於仁, 游於藝." 藝也者, 雖志道之士所不能忘, 然特游之而已. 畫亦藝也, 進乎妙, 則不知藝之爲道, 道之爲藝. 此梓慶之削鐻, 輪扁之斲輪, 昔人亦有所取焉. 於是, 畫道釋像與夫儒冠之風儀, 使人瞻之仰之. 其有造形而悟者, 豈曰小補之哉? 故道釋門因以三敎附焉. 自晉, 宋以來, 還迄於本朝, 其以道釋名家者, 得四十九人. 晉, 宋則顧, 陸, 梁, 隋則張, 展輩, 蓋一時出乎其類, 拔乎其萃者矣. 至於有唐, 則吳道玄遂稱獨步, 殆將前無古[10]人. 五代

돈황막고굴 제103굴 벽화, 〈유마힐경변도維摩詰經變圖〉

7) 조예趙裔 : 오대 시기의 화가로 잡화雜畫와 도석·인물을 잘 그렸다.
8) 고문진高文進 : 북송 초기의 화가로 성도成都 사람이다. 관직은 한림대조翰林待詔에 이르렀다.
9) 주요朱繇 : 오대의 화가로 장안長安 사람이다. 벽화를 잘 그렸다.

돈황막고굴 제98굴 벽화, 〈회골공주공양상回鶻公主供養像〉

10) '無古'는 〈대덕본〉에 '古無'로 되어 있다.

如曹仲元, 亦駸駸度越前輩. 至本朝則繪事之工, 凌轢晉、宋間人物. 如道士李得柔畫神仙, 得之於氣骨, 設色之妙, 一時名重. 如孫知微輩, 皆風斯在下. 然其餘非不善也, 求之譜系, 當得其詳, 姑以著者槩見於此. 若趙裔、高文進輩, 於道釋亦籍籍知名者. 然裔學朱繇, 如婢作夫人, 擧止羞澀, 終不似眞. 文進 蜀人, 世俗多以蜀畫爲名家, 是虛得名. 此譜所以黜之.

돈황막고굴 제335굴 벽화, 〈유마힐경변도維摩詰經變圖〉

고개지顧愷之

고개지顧愷之(349~410?)는 자가 장강長康이고, 어릴 때의 이름은 호두虎頭이니 진릉晉陵 무석無錫 사람이다. 의희義熙[1] 연간에 산기상시散騎常侍가 되었다. 고개지는 박학하고 재기가 있었으며 그림도 절묘한 경지에 이르러 세상 사람들이 그를 삼절이라고 불렀다. 화절畫絕, 치절癡絕, 재절才絕을 이른다. 당시에 사안謝安[2]이 그의 명성을 듣고 "사람이 생겨난 이래로 이러한 자는 있지 않았다."라고 하였다.

고개지는 매번 인물을 다 그리고 나서 눈동자를 곧장 찍지 않았는데 혹 몇 년이 지나기도 하였다. 사람들이 그 까닭을 물으니 대답하기를, "사체四體의 모습이 곱고 추한 것은 본디 그림의 절묘함과 관계가 없다. 전신傳神하여 인물의 모습을 그려내는 것은 오직 이 눈동자에 달려 있다."라고 하였다.

한번은 배해裴楷[3]의 초상을 그리면서 뺨 위에 세 가닥의 터럭을 그려 넣었다. 이는 이를 보는 사람들로 하여금 그의 신명神明이 몹시 뛰어남을 깨닫게 만들었다. 또 한번은 사곤謝鯤[4]의 초상을 그리면서 그가 바위 속에 있는 모습을 그리고서 말하기를, "이 사람은 언덕이나 골짜기 사이에 있어야 마땅하다."라고 하였다.

은중감殷仲堪[5]을 그리려고 하였더니 은중감이 눈병을 이유로 한사코 거절하였다. 고개지가 말하기를, "명부明府[6]께서 거절하는 이유는 오직 눈병 때문입니다. 만약 눈동자를 분명히 그려 넣고 비백飛白의 필법으로 위를 덧칠하여 가벼운 구름이 달빛을 가리고 있는 것처럼

1) 의희義熙 : 405~418년. 동진東晉의 안제安帝 사마덕종司馬德宗이 사용하던 연호이다.

2) 사안謝安 : 320~385년. 동진東晉 양하陽夏 사람으로 자는 안석安石, 시호는 문정文靖이다. 관직은 상서복야尚書僕射에 이르렀다.

3) 배해裴楷 : 237~291년. 진晉나라 문희聞喜 사람으로 자는 숙칙叔則, 시호는 원元이다. 거동과 외모가 아름다워서 '옥인玉人'으로 불렸다. 시중侍中을 지내고 임해후臨海侯에 봉해졌다.
4) 사곤謝鯤 : 281~323년. 자는 유여幼輿로 진晉의 양하陽夏 사람이다. 예장태수豫章太守를 지냈다.

5) 은중감殷仲堪 : ?~399년. 진晉의 진군陳郡 사람으로 청언淸言과 문장에 능하였다. 부친이 병이 나자 퇴직하고서 눈물을 흘리며 약초를 캐다가 한쪽 눈이 실명하였다.
6) 명부明府 : 군수郡守나 목윤牧尹을 높이어 일컫는 말이다.

한다면 아름답지 않겠습니까?"라고 하였다. 은중감이 이에 그 말을 따랐다.

일찍이 와관사瓦官寺[7] 북쪽 불전에 유마힐維摩詰[8]의 상을 그린 적이 있었다. 거의 완성하여 막 눈동자를 찍으려던 찰나에 그 사찰의 승려에게 말하길, "3일이 지나기 전에, 이 그림을 보는 자들이 시주하는 돈이 백만 전에 이를 것이오."라고 하였다. 이윽고 과연 그러하였다. 두보가 와관사에서 지은 시에서, "고호두가 금속여래의 영정을 그렸네."[9]라고 한 것은 이를 이른다.

고개지에 대해서 세상 사람들은 "타고난 재주가 걸출하여 홀로 우뚝 서서 견줄 자가 없고, 그 신묘함이 정밀하고 은미한 데에까지 나아가서 비록 순욱荀勗, 위협衛協, 조불흥曹弗興, 장승요張僧繇라도 함께 어깨를 나란히 할 수 없을 정도이다."라고 평하였다. 사혁謝赫[10]은 "고개지의 그림은 생각을 제대로 담아내지 못하였고 그의 명성도 실정보다 지나치다."라고 평하였으니, 어찌 고개지를 잘 알았던 자이겠는가.

애석하게도 지금은 그의 그림이 아주 드물게 보인다. 고개지가 자신의 재주를 몹시 아꼈기 때문이기도 하고, 또 일찍이 한 궤짝의 그림을 환온桓溫[11]의 집에 맡겨두었다가 나중에 환온에게 몰래 **빼앗겨**서이기도 하다.[12] 고개지의 그림으로 세상에 전해지는 것이 아주 드물게 보이는 것은 당연하다.

지금 어부에 9점의 그림이 보관되어 있다. 〈정명거사도淨名居士圖〉 1점, 〈삼천녀미인도三天女美人圖〉 1점, 〈하우치수도夏禹治水圖〉 1점, 〈황초평목양도黃初平牧羊圖〉 1점, 〈고현도古賢圖〉 1점, 〈춘룡출칩도春龍出蟄

7) 와관사瓦官寺 : 남경南京에 있는 사찰로 와관사瓦棺寺라고도 불린다.
8) 유마힐維摩詰 : 부처의 세속 제자로 정명거사淨名居士 등의 별칭이 있다.

9) 고호두가 … 그렸네 : 두보의 「송허팔습유귀강녕근성送許八拾遺歸江寧覲省」이라는 시에 "호두가 금속金粟의 영정을 그렸는데, 그 신묘함을 홀로 잊기 어렵네."라는 말이 있다. '금속金粟'은 유마힐의 전신前身으로 알려진 금속여래金粟如來를 이른다.

10) 사혁謝赫 : 남제南齊의 화가로 인물을 잘 그렸다.

11) 환온桓溫 : 312~373년. 자는 원자元子로 진晉의 용항龍亢 사람이다. 부마도위와 낭야태수琅邪太守를 지냈다.
12) 환온에게 … 하다 : 환온이 고개지의 그림을 훔쳐갔으나 고개지는 그를 의심하지 않고서, '그림이 오묘하고 정신이 통하여 변화하여 날아갔으니, 사람이 신선이 된 것과 같다.'라고 하였다. 이에 옛사람들은 고개지를 삼절三絶이라고 일컬었다. 그림이 뛰어나고, 재주가 뛰어나고, 어리석음이 뛰어났다는 말이다.

圖〉1점, 〈여사잠도女史箴圖〉1점, 〈착금도斲琴圖〉1점, 〈목양도牧羊圖〉
1점.

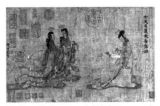

동진 고개지顧愷之, 〈여사잠도女史箴圖〉
(당 모본), 영국 대영박물관

　　顧愷之, 字長康, 小字虎頭, 晉陵 無錫人. 義熙中爲散騎常侍. 愷
之博學有才氣, 丹靑亦造其妙, 而俗傳謂之三絶, 畫絶·癡絶·才絶.
方時爲謝安知名, 以謂 "自生民以來, 未之有也." 愷之每畫人成,
或數年不點目睛. 人問其故, 答曰 "四體姸蚩, 本亡關[13]於妙處. 傳
神寫照, 正在阿堵中." 嘗圖裴楷像, 頰上加三毛, 觀者覺神明殊勝.
又爲謝鯤像在石巖裏, 云 "此子宜置在邱壑中." 欲圖殷仲堪, 仲堪
有目病, 固辭. 愷之曰 "明府正爲眼耳. 若明點瞳子, 飛白拂上, 使
如輕雲之蔽月, 豈不美乎?" 仲堪乃從之. 嘗於瓦官寺北殿畫維摩
詰, 將畢, 欲點眸子, 乃謂寺僧曰 "不三日, 觀者所施, 可得百萬."
已而果如之. 杜甫題瓦官寺詩, 云 "虎頭 金粟影"者謂此. 愷之世以
謂 "天材傑出, 獨立無偶, 妙造精微. 雖苟·衛·曹·張, 未足以方駕
也." 謝赫以謂 "蹟不逮意, 聲過於實", 豈知愷之者. 惜今罕見其畫.
蓋愷之深自秘惜, 如嘗以一廚畫寄桓溫家, 而後爲溫竊取, 則愷之
之畫, 所以傳於世者, 宜罕見之也.
　　今御府所藏九:〈淨名居士圖〉一,〈三天女美人圖〉一,〈夏禹治水
圖〉一,〈黃初平牧羊圖〉一,〈古賢圖〉一,〈春龍出蟄圖〉一,〈女史
箴圖〉一,〈斲琴圖〉一,〈牧羊圖〉一.

13) '亡關'은 〈대덕본〉에 '無關少'로 되
어 있다.

한자풀이

• 癡(치) 어리석다
• 姸(연) 곱다
• 蚩(치) 추하다
• 頰(협) 뺨
• 眸(모) 눈동자
• 廚(주) 궤

| 01(도석)-1-2 | 육탐미 陸探微

육탐미陸探微는 오군吳郡 사람이다. 그림에 능하여 명제明帝[1]를 좌우에서 섬겼는데, 그림이 절묘하여 뭇사람들에게 추앙과 칭송을 받았다. 그 이름이 『송서宋書』[2]에 간략하게 보인다.

사람들이 평하길, "회화의 육법六法[3]은 예로부터 이를 모두 갖춘 자가 드문데 육탐미가 그 법을 다 얻어 겸비하였다. 사물의 이치를 궁구하고 인간의 본성을 꿰뚫어 언어로 형용할 수 없는 일을 표현해 내었다. 이로써 앞 시대를 계승하여 품고 뒷시대를 잉태하여 고금에 홀로 우뚝이 설 수 있었다."[4]라고 하였다. 진실로 만대가 지나도 변하지 않는 시초점과 거북점, 저울과 거울 같은 사람이다.

평론하는 사람들은 대체로 고개지와 육탐미, 장승요張僧繇를 기준으로 삼아 품등을 정하곤 하는데, 간혹 글씨를 평하는 일에 견주어 말하기를, "고개지와 육탐미는 종요鍾繇[5]와 장지張芝[6]이고, 장승요는 왕희지이다."라고 한다. 여기에서 글씨와 그림의 근원이 같음을 알 수 있다.

또 평하여 말하기를, "장승요는 육肉을 얻었고, 육탐미는 골骨을 얻었고, 고개지는 신神을 얻었다."고 한다. 육肉이라는 말은 얕다는 뜻이고 골骨이라는 말은 깊다는 뜻이고 신神이라는 말은 묘하다는 뜻이니, 깊은 것과 얕은 것과 신묘한 것에 어찌 차등이 있지 않겠는가? 비록 육탐미가 두 사람(장승요와 고개지)의 중간에 위치하고 있으나, 고금의 말을 종합해보면, 그는 모두 겸비한 자라고 할 수 있다. 다만 골骨을

1) 명제明帝 : 재위 465~472년. 남조 송나라 문제文帝의 열한 번째 아들로 이름은 유욱劉彧(439~472)이다.

2) 송서宋書 : 남조 송(420~478)의 역사를 기록한 책으로 남조 양梁의 심약沈約(441~513)이 편찬하였다. 육탐미의 공훈과 업적이 대략 기록되어 있다.

3) 육법六法 : 사혁謝赫이 『고화품록古畫品錄』에서 제시한 회화의 여섯 가지 규범을 이른다. 기운생동氣韻生動, 골법용필骨法用筆, 응물상형應物象形, 수류부채隨類賦彩, 경영위치經營位置, 전이모사傳移模寫를 이른다.

4) 회화의… 있었다 : 장언원이 사혁의 『고화품록』을 인용하여 한 말이다. 『역대명화기』 권6 「육탐미」 참조.

5) 종요鍾繇 : 151~230년. 위魏의 영천穎川 사람으로 자는 원상元常이다. 예서, 행서, 팔분에 능하였다.

6) 장지張芝 : ?~192년. 자는 백영伯英으로 동한東漢의 주천酒泉 사람이다. 초서에 능하여 초성草聖으로 불린다.

얻었다고 하였으니 그가 정심精深하다는 것은 알 수 있다. 고개지가 앞에 있으면서 자기보다 나았으니 육탐미가 뒤에 있는 것이 당연하지만, 만약 홀로 육탐미만 두고서 말할 경우에는 남들보다 우뚝이 뛰어난 자라고 할 수 있지 않겠는가.

육탐미가 평생 그린 것 중에는 옛 성현의 모습을 좋아하여 그린 것이 많은데 의미 없는 것은 그리지 않았다. 근래에 미불米芾[7]이 그림을 논하기를 좋아해서 일찍이 평하기를, "명백해서 분간하기 쉬운 것은 오직 고개지와 육탐미, 그리고 오도현의 그림이다."라고 하였다. 이 말이 어찌 참으로 믿을 만하지 아니한가?

두 아들 수홍綏洪과 수숙綏肅[8]이 가학을 전수받아 그림에 역시 능하였다. 가풍을 실추시키지 않고서 아버지의 기풍을 넉넉히 이어받았지만 다만 끝내 가까운 경지에까지 이르지는 못하였다. 장언원이 "형체와 흐름이 군세면서 표일하고, 풍채와 기력이 질탕하게 변화하여, 점 하나 획 하나를 그을 때마다 새롭고 기이하다."[9]라고 평하였으니, 진실로 범속한 자는 아니다. 그러나 능히 할 수 있었으면서도 그림에 종사하지 않아서 세상에 전해지는 그림이 몹시 드물다. 일찍이 마지麻紙에 석가모니의 상을 그린 것이 세상 사람들에게 보배처럼 여겨졌다.[10] 마지는 무른 지면이 먹물을 흡수하여 붓의 운용을 방해하기 때문에 또한 화가들이 다루기 어려워하는 것이다. 그가 칭찬을 받는 것은 당연하다. 홍洪과 숙肅[11]이 또한 가업을 계승하면서 가풍을 익숙하게 보고 들어서 간혹 배우지 않고서도 능한 것들이 있었다. 그러나 그 이름은 기록에 실려 전해지지만 그림은 전해지지 않는다. 어찌 부형의 그늘에 가려진 것이 아니겠는가?

7) 미불米芾 : 1051~1107년. 송나라 양양襄陽 사람이다. 자는 원장元章, 호는 남궁南宮·해악외사海岳外史·녹문거사鹿門居士이다. 예부원외랑禮部員外郞을 지냈다. 저서로 『보진영광집寶晉英光集』, 『화사畵史』, 『서사書史』, 『연사硯史』 등이 있다.

8) 수홍綏洪과 수숙綏肅 : 육탐미의 두 아들이다. 형제의 이름이 『역대명화기』에는 '수綏'와 '홍숙弘肅'으로, 『도회보감』에는 '수홍綏洪'과 '수숙綏肅'으로, 『속화품』에는 '수綏'와 '숙肅'으로 되어 있다.

9) 형체와 … 기이하다 : 사혁의 말을 인용한 것으로 『역대명화기』의 「육수陸綏」에 보인다. 謝赫 『古畵品錄』 「陸綏」, "體韻遒擧, 風彩飄然, 一點一拂, 動筆皆奇. 傳世蓋少, 所謂希見卷軸, 故爲寶也."

10) 일찍이 … 여겨졌다 : 『역대명화기』 「육수陸綏」의 끝에 "마지에 석가모니 입상을 그린 것이 세상에 전해진다. [麻紙畫立釋迦像, 傳於世.]"라는 주석이 있다.

11) 홍洪과 숙肅 : 앞서 수홍綏洪과 수숙綏肅을 언급하고 곧이어 형의 화법을 소개한 부분과 말이 일치하지 않는다. 유검화는 이곳에 착오가 있을 수 있다고 보았다. 전후 맥락으로 볼 때 이곳을 동생의 일을 언급한 부분으로 보아야 마땅하다. '홍숙洪肅'은 동생의 이름인 '홍숙弘肅'의 오기일 가능성이 크다.

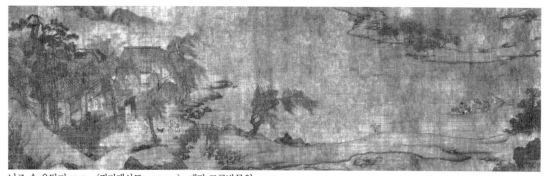
남조 송 육탐미陸探微, 〈귀거래사도歸去來辭圖〉, 대만 고궁박물원

　지금 어부에 10점의 그림이 보관되어 있다. 〈무량수불상無量壽佛像〉
1점, 〈불인지도佛因地圖〉 1점, 〈강령문수상降靈文殊像〉 1점, 〈정명거사
상淨名居士像〉 1점, 〈탁탑천왕도托塔天王圖〉 1점, 〈북문천왕도北門天王圖〉
1점, 〈천왕도天王圖〉 1점, 〈왕헌지상王獻之像〉 1점, 〈오마도五馬圖〉 1점,
〈마리지천보살상摩利支天菩薩像〉 1점.

　陸探微, 吳人也. 善畫, 事明帝在左右, 丹靑之妙, 衆所推稱. 其
名略見於《宋書》. 人謂"畫有六法, 自古鮮能足之, 探微得法爲備.
窮理盡性, 事絕言象, 包前孕後, 古今獨立."眞萬代之著龜衡鑑也.
議者率以顧、陸、僧繇爲之品第. 或譬之論書, "顧、陸則鍾、張, 僧繇則
逸少也."是知書畫同體. 又日"張得其肉, 陸得其骨, 顧得其神."
言肉則淺, 言骨則深, 言神則妙, 深淺神妙, 不有間乎? 探微雖介於
二者, 然摭古今之說, 若兼有之. 但得骨則精深可知矣. 豈非顧在
前, 愈於己, 則陸當居後, 獨言陸, 則可以絕人耶? 探微平生所畫
者, 多愛圖古聖賢像, 不爲無意. 近時米芾喜論畫, 嘗謂"明白易辨

者, 唯顧、陸與吳生." 詎不信夫? 二子綏洪, 綏肅, 以家學傳授, 作畫
亦工, 不墜素習, 綽有父風, 而終不近也. 張彥遠謂 "體運遒舉, 風
力頓挫, 一點一拂, 動筆新奇." 固自不凡矣. 然能之而不從事於此,
故傳世者極少. 嘗於麻紙畫釋迦像, 爲時所珍. 蓋麻紙緩膚飲墨, 不
受推筆, 亦丹靑家所難, 宜得譽云. 洪、肅亦紹箕裘, 見聞習尙, 往往
有不待學而能者. 名載譜錄, 而所畫不傳, 豈非爲父兄之所掩乎?

今御府所藏一十:〈無量壽佛像〉一,〈佛因地圖〉一,〈降靈文殊
像〉一,〈淨名居士像〉一,〈托塔天王圖〉一,〈北門天王圖〉一,〈天
王圖〉一,〈王獻之像〉一,〈五馬圖〉一,〈摩利支天菩薩像〉一.

🌸 한자풀이

• 孕(잉) 아이 배다
• 著(시) 시초
• 摭(척) 줍다
• 綽(작) 너그럽다
• 遒(주) 굳세다
• 頓(돈) 꺾다
• 挫(좌) 꺾다
• 拂(불) 붓질하다
• 箕(기) 키
• 裘(구) 갖옷

| 01(도석)-1-3 | 장승요 張僧繇

장승요張僧繇(479~?)는 오군吳郡 사람이다. 천감天監[1] 연간에 관직이 우장군右將軍과 오흥태수吳興太守에 이르렀고, 그림으로 당시에 명성을 떨쳤다. 당시 양梁나라 무제武帝[2]가 제왕諸王들이 지방에 있어 매번 그들의 얼굴을 보고 싶을 때마다 즉시 장승요를 보내 역마를 타고 가서 그들을 그림으로 그려 오도록 하였다. 그 그림을 보면 마치 그들의 얼굴을 직접 마주보고 있는 것 같았다.

강릉江陵 천황사天皇寺[3]에 백당柏堂이라는 곳이 있는데, 장승요가 노사나盧舍那[4]와 공자孔子의 상을 그려놓았다. 명제明帝[5]가 이를 보고 공자가 석가와 함께 뒤섞여 있음을 괴이하게 여겨 장승요에게 질문하였다. 이에 장승요가 대답하기를, "훗날 이 덕분에 화를 면할 수 있을 것입니다."라고 하였다.

또한 한번은 금릉金陵[6] 안락사安樂寺에 네 마리 용을 그렸는데 눈동자를 그리지 않고는 말하길, "눈동자를 그리면 곧 뛰어올라 날아가 버릴 것이다."라고 하였다. 사람들이 허황된 말이라고 하면서 굳이 그 눈동자를 그리라고 청하였다. 그리하여 먹물을 찍어 겨우 두 마리 용의 눈을 그리자마자 과연 천둥과 번개가 치고 벽이 무너지는 것이었다. 이윽고 찬찬히 그림을 살펴보니 이미 용이 사라지고 오직 아직 눈동자를 그리지 않은 용 두 마리만 남아 있었다.

세상에서 장승요의 그림을 평하기를, "골기骨氣가 기이하고 비범하며 규모가 거대하고 초일하며 육법六法이 정밀하게 갖추어져 있다.

[1] 천감天監 : 502~519년. 남조의 양梁나라 무제武帝 소연蕭衍이 사용하던 연호이다.

[2] 양梁나라 무제武帝 : 재위 502~549년. 남조 양나라를 세운 소연蕭衍(464~549)으로 자는 숙달叔達이다. 남제南齊에서 대사마大司馬를 지내고 양왕梁王에 봉해졌는데 이어 제나라 화제和帝를 폐위하고 제위에 올라 국호를 '양梁'으로 바꾸었다.

[3] 강릉江陵 천황사天皇寺 : 송나라 명제明帝 때에 창건한 절로 양나라 무제 때에 이르러 장승요가 백당柏堂에 벽화를 그렸다.

[4] 노사나盧舍那 : 『화엄경華嚴經』의 교주敎主로 석가釋迦의 화신化身이다.

[5] 명제明帝 : 유검화는 '명제'를 '양무제'의 오기로 보았다. 천황사는 송나라 명제(재위 465~472) 때에 창건되었고, 양나라 무제(재위 502~549) 때에 이르러 장승요가 백당에 벽화를 그렸기 때문이다.

[6] 금릉金陵 : 남당南唐의 도읍으로 현재의 남경南京 지역에 해당한다. 남경의 별칭으로 사용된다.

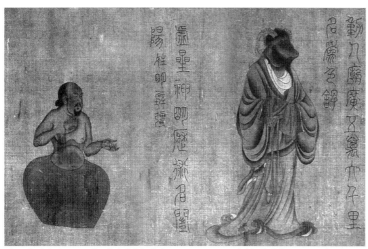

남조 양 장승요張僧繇, 〈오성이십팔수신형도五星二十八宿神形圖〉(당 양영찬梁令瓚 모본), 일본 오사카시립미술관

응당 고개지, 육탐미와 나란히 달리면서 선두를 다툴 만하다."[7]라고 하였다.

장승요의 그림은 석씨釋氏를 그린 것이 많다. 무제 때에 석씨를 숭상하였기 때문에 장승요의 그림도 이따금씩 당시 사람들이 좋아하는 바를 따랐던 것이다.

지금 어부에 16점의 그림이 보관되어 있다. 〈불상佛像〉 1점, 〈문수보살상文殊菩薩像〉 3점, 〈대력보살상大力菩薩像〉 1점, 〈유마보살상維摩菩薩像〉 1점, 〈불십제자도佛十弟子圖〉 1점, 〈십육나한상十六羅漢像〉 1점, 〈십고승도十高僧圖〉 1점, 〈구요상九曜像〉 1점, 〈진성상鎭星像〉 1점, 〈천왕상天王像〉 1점, 〈신왕상神王像〉 1점, 〈소상도掃象圖〉 1점, 〈마리지천보살상摩利支天菩薩像〉 1점, 〈오성이십팔수진형도五星二十八宿眞形圖〉 1점.

7) 골기骨氣가…만하다: 『역대명화기』(권7 「장승요」)에 "至於張公, 骨氣奇偉, 師模宏遠, 豈唯六法精備, 實亦萬類皆妙 … 請與顧陸同居上品."이라는 이 사진李嗣眞의 말이 보인다.

張僧繇, 吳人也. 天監中, 歷官至右將軍、吳興太守, 以丹靑馳譽于時. 方梁武帝以諸王居外, 每想見其面目, 卽遣僧繇, 乘傳寫之以歸, 對之如見其人. 江陵 天皇寺有柏堂, 僧繇畫盧舍那及孔子像. 明帝見之, 怪以孔子參佛氏, 以問僧繇. 僧繇對曰"他日賴此無恙耳." 又嘗於金陵 安樂寺畫四龍, 不點目睛, 謂"點卽騰驤而去." 人以謂誕, 固請點之. 因爲落墨, 才及二龍, 果雷電破壁, 徐視畫, 已失之矣, 獨二龍未點睛者在焉. 世謂僧繇畫, "骨氣奇偉, 規模宏逸, 六法精備, 當與顧、陸並馳爭先." 僧繇畫, 釋氏爲多. 蓋武帝時崇尙釋氏, 故僧繇之畫, 往往從一時之好.

今御府所藏十有六: 〈佛像〉一, 〈文殊菩薩像〉三, 〈大力菩薩像〉一, 〈維摩菩薩像〉一, 〈佛十弟子圖〉一, 〈十六羅漢像〉一, 〈十高僧圖〉一, 〈九曜像〉一, 〈鎭星像〉一, 〈天王像〉一, 〈神王像〉一, 〈掃象圖〉一, 〈摩利支天菩薩像〉一, 〈五星二十八宿眞形圖〉一.

한자풀이

- 騰(등) 오르다
- 驤(양) 뛰어오르다
- 誕(탄) 거짓

전자건展子虔

전자건展子虔(545?~618)은 북제와 북주, 수나라를 거치며 활동하였고 수나라 때에 조산대부朝散大夫가 되었다. 그가 그린 누대와 전각의 그림은 비록 당시의 동전董展[1] 같은 화가로서도 그 오묘한 경지를 엿보지 못할 정도였다. 강과 산의 원경과 근경의 형세를 그린 것은 더욱 뛰어나서 지척의 작은 화폭 안에 천 리의 풍취를 담아내었다.

승려 언종彥琮이 평하기를, "전자건은 사물을 접하면서 느낀 마음을 표현한 것이 모두 절묘함을 얻었다."[2]라 하였다. 이는 그가 그려내기 어려운 사물의 모습을 잘 표현하기를 거의 시인처럼 하였음을 말한 것이다.

지금 어부에 20점의 그림이 보관되어 있다. 〈북극순해도北極巡海圖〉 2점, 〈석륵문도도石勒問道圖〉 1점, 〈유마상維摩像〉 1점, 〈법화변상도法華變相圖〉 1점, 〈수탑천왕도授塔天王圖〉 1점, 〈적과도摘瓜圖〉 1점, 〈안응도按鷹圖〉 1점, 〈고실인물도故實人物圖〉 2점, 〈인마도人馬圖〉 1점, 〈인기도人騎圖〉 1점, 〈협탄유기도挾彈遊騎圖〉 1점, 〈십마도十馬圖〉 1점, 〈북제후주행진양도北齊後主幸晉陽圖〉 6점.

展子虔, 歷北齊、周、隋, 至隋爲朝散大夫, 而所畫臺閣, 雖一時如董展, 不得以窺其妙. 寫江山遠近之勢尤工, 故咫尺有千里趣. 僧琮謂 "子虔觸物留情, 備皆絶妙." 是能作難寫之狀, 略與詩人同者也.

今御府所藏二十：〈北極巡海圖〉二, 〈石勒問道圖〉一, 〈維摩像〉

1) 동전董展 : 수隋나라 화가로 서위西魏의 여남汝南 사람이다. 자는 백인伯仁이다.

2) 승려 … 얻었다 : 언종彥琮은 당나라 승려로 『후화록后畫錄』을 엮었다. 『후화록』(『청하서화방』 권3하 「전자건」)에 "觸物爲情, 備該絶妙, 尤善樓閣, 人馬亦長. 遠近山川, 咫尺千里."라는 말이 있다.

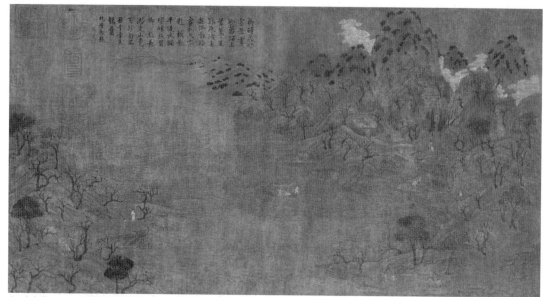

수 전자건展子虔, 〈유춘도遊春圖〉(당 모본), 북경 고궁박물원

一,〈法華變相圖〉一,〈授塔天王圖〉一,〈摘瓜圖〉一,〈按鷹圖〉一,
〈故實人物圖〉二,〈人馬圖〉一,〈人騎圖〉一,〈挾彈遊騎圖〉一,〈十
馬圖〉一,〈北齊後主幸晉陽圖〉六.

한자풀이

• 窺(규) 엿보다

| 01(도석)-1-5 | 동전董展

동전董展[1]은 자가 백인伯仁이니 여남汝南 사람이다. 재주와 기예로 칭송을 받아 향리에서 '지해智海(지혜의 바다)'라고 불렸다. 관직은 광록대부光祿大夫로서 전내장군殿內將軍에 이르렀다.

그림에 더욱 뛰어나서, 비록 스승으로 삼아 법을 배운 바는 없었지만, 앞 시대의 훌륭한 선배들에게도 부끄럽지 않을 만하였다. 덕망이 높고 명성을 얻은 자라 할지라도 그의 그림을 보기만 하면 모두 낯빛을 잃어버릴 정도였다.

다만 그가 살던 곳이 평평한 벌판이어서 강과 산의 도움을 받지 못하였고, 전쟁에 쓰는 수레와 말을 벗 삼았을 뿐이어서 조정 벼슬아치의 의관을 갖춘 모습이 등장하지 않는다. 이는 그의 재주가 이르지 못한 것이 아니라 처한 곳의 바람 소리와 땅 기운에 익숙해져서 그런 것일 뿐이다.

백인[동전]은 전자건과 당시에 나란히 명성을 떨쳤다. 다만 동전이 대각臺閣에 있어서 세밀함을 이루었다면 전자건은 거마車馬에 있어서 준일함을 얻었다. 전자건은 동전보다 대각의 그림에서 미치지 못하였고, 동전은 전자건보다 거마의 그림에서 재주가 부족하였다. 그렇다면 동전을 전자건과 견주는 것은 또한 시인 중에서 이백과 두보를 견주는 것과 같다.

동전은 〈도경변상道經變相〉을 그려 더욱 세상의 칭송을 받았다. 따로 그림 이면에 정감을 갖추고 있으면서 신령함을 부리고 절묘함을

1) 동전董展 : 유검화는 '동전董展'이 동백인董伯仁과 전자건展子虔을 병칭한 말인데, 『선화화보』에서 한 사람의 호칭으로 잘못 사용되었다고 보았다. 『선화화보』가 저본으로 삼았던 『역대명화기』(권8 「董伯仁」)에는 "董與展, 皆天生縱任, 亡所祖述. 動筆形似, 畵外有情. 足使先輩名流, 動容變色. 但地處平原, 闕江山之助. 跡參戎馬, 少簪裾之儀. 此是所未習, 非其所不至. 若較其優劣, 則欣戚笑言, 皆窮生動之意, 馳驅弋獵, 各有奔飛之狀. 必也三休輪奐, 董制造其微, 六轡沃若, 展生居其駿. 董有展之車馬, 展亡董之臺閣."이라고 되어 있다.

쓸 수 있을 뿐 아니라, 화서華胥의 꿈속 나라[2]에 들어가서 신선들과 함께 노닐 수 있는 자가 아니라면 어떻게 이러한 경지에 이를 수 있겠는가?

지금 어부에 1점의 그림이 보관되어 있다. 〈도경변상도道經變相圖〉 1점.

2) 화서華胥의 … 나라 : 황제黃帝가 낮잠을 자다가 꿈에 화서華胥의 나라에 가서 태평하게 다스려진 모습을 보고 깊이 깨달았다는 고사가 있다. 『열자列子』 「황제黃帝」.

董展, 字伯仁, 汝南人也. 以才藝稱, 鄕里號爲"智海". 官至光祿大夫, 殿內將軍. 尤長於畵, 雖無祖述, 不愧前賢, 夙德名流, 見者失色. 但地處平原, 而無江山之助, 與戎馬爲鄰, 而無中朝冠冕之儀. 非其不至也, 蓋風聲地氣之所習爾. 伯仁與展子虔, 齊名于時. 然董造其微, 展得其駿. 展於董之臺閣則不及, 董於展之車馬則乏所長焉. 是則董之視展, 蓋亦猶詩家之李‧杜也. 展作〈道經變相〉, 尤爲世所稱賞. 自非畵外有情, 參靈酌妙, 入華胥之夢, 與化人同遊, 何以臻此?

今御府所藏一 : 〈道經變相圖〉.

수 동전董展, 〈삼고초려도三顧草廬圖〉, 대만 고궁박물원

한자풀이

• 臻(진) 이르다

| 01(도석)-1-6 | 염입덕 閻立德

염입덕閻立德(596~656)은 공부상서工部尙書의 관직을 지냈다. 아버지 염비閻毗[1]는 수나라에서 그림으로 명성을 얻었다. 아우 염입본閻立本과 함께 가학을 계승하여 모두 절묘한 경지에 이르렀다.

당나라 정관貞觀[2] 연간에 동만東蠻[3]의 사원심謝元深[4]이 당나라 조정에 들어오자 안사고顔師古[5]가 상주하기를, "옛날 주나라 무왕 시절에는 먼 나라에서 찾아와 조회하면 그때에 있었던 일을 모아서 〈왕회도王會圖〉를 그렸습니다. 지금 새가 그려진 갈옷을 입은 자[6]들이 동만의 숙소에 함께 모여 있으니 진실로 그림으로 남길 만합니다."라고 하였다. 이 때문에 염입덕 등에게 명하여 그들을 그리게 하였다.

그들이 차례로 자리 잡고 있는 사이에서 법도에 맞게 움직이면서 비녀를 단정히 꽂고 홀을 받들고 있는 모습과 코로 물을 마시거나 머리가 날아다니는 것[7] 같은 사람들의 괴이한 모습을 미세한 부분까지 빠짐없이 그려내었다. 그러므로 이사진李嗣眞[8]이 "대안大安과 박릉博陵[9]은 난형난제이다."라고 말하였다. 염입덕과 염입본을 이른 것이다.

지금 어부에 9점의 그림이 보관되어 있다. 〈채지태상상採芝太上像〉 1점, 〈칠요상七曜像〉 2점, 〈유행천왕도遊行天王圖〉 2점, 〈장생마지도莊生馬知圖〉 1점, 〈우군점한도右軍點翰圖〉 1점, 〈심약호안시의沈約湖雁詩意〉 2점.

1) 염비閻毗 : 전서篆書와 그림에 능하여 당시에 '진절臻絶'로 일컬어졌다.
2) 정관貞觀 : 627~649년. 당나라 태종太宗이 사용하던 연호이다.
3) 동만東蠻 : 당나라 때에 귀주貴州 동북 지역에 분포해 있던 종족의 명칭이다. 그 우두머리 사원심謝元深의 성姓을 빌려 동사만東謝蠻이라고 한다.
4) 사원심謝元深 : 동사만東謝蠻의 우두머리로 정관 3년에 당나라 조정에 들어간 일이 있다.
5) 안사고顔師古 : 581~645년. 안지추顔之推의 손자로 이름은 주籀, 자는 사고師古이다. 훈고에 밝고 문장에 뛰어나 비서성에서 오경五經의 문자를 고정考訂한 적이 있다. 『오례五禮』를 찬정하고 태자 승건承乾을 위해 『한서漢書』에 주석을 가하면서 이전의 여러 주석을 집대성하였다.
6) 새가 … 자 : 새가 그려진 갈옷을 입었던 동만의 이민족을 이른다. 원문의 훼복卉服은 초복草服, 곧 갈옷을 일컫는다.
7) 코로 … 것 : 원문의 비음鼻飲과 두비頭飛는 곧 남방의 이민족을 일컬은 말이다. 고대에 남방에서 활동하던 낙두민落頭民들은 밤에 머리가 분리되어 귀를 펼쳐 날아다녔다고 한다. 또 비음인鼻飲人은 코로 음료를 마셨다고 한다.
8) 이사진李嗣眞 : ?~696년. 당나라 화가로 자는 승주承胄이다. 『서후품書後品』과 『화품畫品』을 저술하여 서화를 품평하였는데, 종래의 9품 등급 위에 일품逸品을 보태어 새로운 평가 기준을 제시하였다.
9) 대안大安과 박릉博陵 : '대안大安'은 대안현공大安縣公에 봉해진 염입덕을 이르고, '박릉博陵'은 박릉현공博陵縣公에 봉해진 염입본을 이른다.

閻立德, 歷官工部尚書. 父毗, 在隋以丹靑得名. 與弟立本, 家學俱造其妙. 唐 貞觀中, 東蠻 謝元深入朝, 顏師古奏言"昔周 武時遠國歸欵, 乃集其事爲〈王會圖〉. 今卉服鳥章, 俱集蠻邸, 實可圖寫."因命立德等圖之. 其序位之際, 折旋規矩, 端簪奉笏之儀, 與夫鼻飮頭飛, 人物詭異之狀, 莫不備該毫末. 故李嗣眞云"大安、博陵, 難兄難弟." 謂立德、立本也.

今御府所藏九:〈採芝太上像〉一,〈七曜像〉二,〈遊行天王圖〉二,〈莊生馬知圖〉一,〈右軍點翰圖〉一,〈沈約湖雁詩意〉二.

당 염입덕閻立德,〈문도도問道圖〉(명회집진책), 대만 고궁박물원

염입본閻立本

염입본閻立本(601~673)은 총장總章[1] 원년에 사평태상백司平太常伯[2]으로 있다가 우상右相에 제수되었다. 국가의 업무를 잘 처리하는 재주가 있었기 때문이다. 형 염입덕과 함께 그림을 잘 그리는 것으로 나란히 명성을 떨쳤는데, 염입본은 특히 형사形似에 뛰어났다.

일찍이 당 태종이 시신侍臣들과 더불어 춘원지春苑池에서 배를 띄워 놀다가 기이한 새가 물결 위를 유유히 유영하는 모습을 보고 기뻐하는 낯빛을 하면서 자리에 있던 자들에게 시를 짓게 하고 염입본을 불러 그림으로 그리게 하였다. 그런데 전각 밖으로 명을 전달하면서 '화사 염입본畵師閻立本'이라는 말로 그를 불렀다. 이때는 염입본이 이미 주작낭중主爵郎中[3]의 벼슬에 올라 있었다. 그런데도 연못 옆에 몸을 구부리고 엎드려 먹을 갈고 안료를 개면서도 한편으로는 자리에 앉아 있는 자들을 돌아보며 부끄럽고 창피해서 땀을 흘려야 했다. 귀가한 뒤에 자식들에게 경계하기를, "내가 어려서 책을 읽어 문장이 여러 사람들에게 뒤지지 않는다. 하지만 지금은 유독 그림으로만 이름이 나서 결국은 뒷간 일을 하는 자들과 같은 대접을 받고 있다. 너희들은 삼가서 그림을 익히지 말거라."라고 하였다. 그러나 천성적으로 좋아하는 일이어서 그림 그리는 일을 끊으려 해도 그렇게 하지는 못하였다. 그가 우상이 되었을 때에 강각姜恪[4]이 전투에서 공을 세워 좌상에 발탁되었다. 이 때문에 사람들은 "좌상은 사막에서 위엄을 떨치는데, 우상은 그림으로 명성을 떨치네."라며 비웃었다.

1) 총장總章 : 668~670년. 당나라 고종高宗이 사용하던 연호이다.
2) 사평태상백司平太常伯 : 공부상서工部尙書이다. 당나라 고종高宗 용삭龍朔 2년(662)에 공부상서를 사평태상백으로 고쳤다.

3) 주작낭중主爵郎中 : 상서성尙書省에 속한 관리이다. 사봉대부司封大夫, 또는 사봉낭중司封郎中으로 일컬어졌다.

4) 우상이…강각姜恪 : 당나라 고종高宗 총장 원년(668)에 강각이 검교좌상檢校左相이 되었고 함형咸亨 원년(670)에 양주행군대총관涼州行軍大總管이 되어 토번吐藩을 정벌하여 함형 2년(671)에 시중侍中이 되었다. 용삭 2년에 관제를 바꿔 시중을 좌상左相으로 고치고, 중서령을 우상右相으로 고쳤다.

한번은 왕명을 받들어 당나라 태종太宗⁵⁾의 초상을 그린 일이 있었다. 후에 그림을 잘 그리는 자가 이 초상을 현도관玄都觀⁶⁾에 옮겨 그려서 이로써 그 지역에 서린 구오九五의 강한 기운⁷⁾을 누르고자 하였다. 그런데 전사한 그림에도 여전히 신묘한 무용武勇의 빼어나고 위엄 있는 모습이 남아 있어서 우러러볼 만하였다. 또 그가 그린 〈진부십팔학사秦府十八學士〉와 〈능연각공신凌煙閣功臣〉 등이 모두 앞 시대를 찬란하게 빛내고 있으니, 당시 사람들이 모두 오묘하다고 칭찬하였다.

일찍이 〈취도도醉道圖〉를 그린 적이 있는데, 어떤 이들은 이를 장승요의 〈취승도醉僧圖〉에 견주었다. 염입본이 한번은 형주荊州에 가서 장승요의 그림을 보고 말하길, "허명을 얻은 것이 분명하다."라고 하였다. 다음날 다시 가서 보고 말하길, "그래도 근래의 훌륭한 화가이다."라고 하였다. 그 다음날 다시 가서 보고 말하길, "명성을 얻은 사람 중에는 결코 허황된 선비가 없구나."라고 하더니, 앉아서도 보고 누워서도 보면서 머물러 그 아래에서 자면서 열흘이 되도록 떠나지 못하였다. 이는 구양순歐陽詢⁸⁾이 색정索靖⁹⁾의 비문을 보았을 때와 같다.

또 염입본이 전각 밖으로 명을 전달하면서 자신을 '화사'라고 호칭한 일로 인하여 그 자제들에게 그림을 익히지 말라고 경계하기까지 한 일을 두고서, 장언원은 위 명제魏明帝가 능운대凌雲臺를 세우고 위탄韋誕에게 편액의 글씨를 쓰도록 한 일에 은근히 견주었다.¹⁰⁾ 그러나 이것이 어찌 실정을 이해한 말이겠는가? 또 대안도戴安道는 거문고를 부수어 왕가를 위한 악사가 되려고 하지 않았으나,¹¹⁾ 완천리阮千里는 종일토록 손님들의 요청에 응하기를 게을리하지 않은 일¹²⁾을 가

5) 태종太宗 : 재위 626~649년. 당나라 제2대 황제 이세민李世民(598~ 649)으로 고종高宗의 아버지이다.
6) 현도관玄都觀 : 수당 시대에 장안長安 남쪽에 있던 저명한 도교 사원이다.
7) 구오九五의 … 기운 : 제왕의 기운을 이른다. 『주역』「건괘」에 "구오九五는 나는 용이 하늘에 있어 이로움이 대인에게 드러난다."라고 하여 '구오九五'가 제왕의 자리를 의미하게 되었다.

8) 구양순歐陽詢 : 557~641년. 자는 신본信本이고 담주潭州 임상臨湘 사람이다. 서법에 능하여 세상에서 구체歐體로 일컬어졌다. 우세남, 저수량, 설직과 함께 당나라 4대가로 꼽힌다.
9) 색정索靖 : 자는 유안幼安이고 돈황敦煌 사람이다. 초서에 능하여 명성을 떨쳤다.
10) 장언원은 … 견주었다 : 장언원은 『역대명화기』권9에서 염입본과 위탄의 일을 견주면서 "천박한 풍속과 예술을 경시하고 재능을 미워하는 것이 여기까지 이르렀으니 진실로 근심할 만하다."라고 하였다.
11) 대안도戴安道는 … 않았으나 : '안도安道'는 대규戴逵의 자이다. 대규는 어려서 문예에 능하고 거문고를 잘 연주하였다. 동진의 무릉왕武陵王 사마희司馬晞가 대규를 부르니, 대규가 거문고를 깨뜨리면서 "대안도는 왕가의 광대가 되지는 않을 것이다."라고 하였다. 『진중흥서晉中興書』에 보인다.
12) 완천리阮千里는 … 일 : '천리千里'는 완첨阮瞻의 자이다. 완첨이 거문고 연주에 능하니 사람들이 듣기를 청하였다. 그는 노소와 귀천을 묻지 않고 연주해주었다. 『진서晉書』에 보인다.

지고, 논하는 자들이 대안도가 완천리의 통달함만 못하다고 하였다. 그렇다면 「어양섬과漁陽摻撾」¹³⁾를 연주한 일이 과연 예형禰衡¹⁴⁾에게 모욕이 되었다고 할 수 있겠는가?

지금 어부에 42점의 그림이 보관되어 있다. 〈삼청상三淸像〉 1점, 〈원시상元始像〉 2점, 〈행화태상상行化太上像〉 1점, 〈전법태상상傳法太上像〉 1점, 〈암거태상상巖居太上像〉 1점, 〈사자태상상四子太上像〉 1점, 〈태상서승경太上西昇經〉 1점, 〈공극도拱極圖〉 1점, 〈옥신도군상玉晨道君像〉 1점, 〈연수천존상延壽天尊像〉 1점, 〈목문천존상木紋天尊像〉 1점, 〈북제상北帝像〉 1점, 〈십이진군상十二眞君像〉 1점, 〈유마상維摩像〉 2점, 〈공작명왕상孔雀明王像〉 1점, 〈관음감응상觀音感應像〉 1점, 〈오성상五星像〉 2점, 〈태백상太白像〉 1점, 〈방수상房宿像〉 1점, 〈십이신부十二神符〉 1점, 〈선성상宣聖像〉 1점, 〈보련도步輦圖〉 1점, 〈왕우군진王右軍眞〉 1점, 〈두건덕도竇建德圖〉 1점, 〈사이사마진寫李思摩眞〉 1점, 〈능연각공신도凌煙閣功臣圖〉 1점, 〈위징진간도魏徵進諫圖〉 1점, 〈비전험부도飛錢驗符圖〉 1점, 〈취성도取性圖〉 2점, 〈서역도西域圖〉 2점, 〈직공도職貢圖〉 2점, 〈이국투보도異國鬪寶圖〉 1점, 〈직공사자도職貢獅子圖〉 1점, 〈소상도掃象圖〉 1점, 〈자미북극대제상紫微北極大帝像〉 1점, 〈혼원상덕황제상混元上德皇帝像〉 1점.

閻立本, 總章元年以司平太常伯拜右相, 有應務之才. 與兄立德以善畫齊名, 立本尤工於形似. 初, 唐太宗與侍臣泛舟春苑池, 見異鳥容與波上, 喜見顔色, 詔坐者賦詩, 召立本寫焉. 閤外傳呼"畫師閻立本." 時立本已爲主爵郎中, 俯伏池左, 研吮丹粉, 顧視坐者,

13) 어양섬과漁陽摻撾 : 고곡鼓曲의 명칭이다. 『세설신어』「언어言語」에 "예형禰衡이 위나라 무제武帝(조조)의 미움을 받아 북 치는 관리로 좌천되어 정월 보름에 북을 연주하게 되었다. 예형이 〈어양섬과〉라는 곡을 연주하여 깊고도 장중한 금석金石의 소리가 나자 사방에 앉아 듣던 사람들이 표정을 바르게 했다."라는 말이 있다.

14) 예형禰衡 : 173~198년. 자는 정평正푸이다. 박학하고 재주가 많았으며 성품이 강직하여 간신을 미워하였다. 조조와 유표 등이 그에게 농락을 당하였다고 생각하여 황조를 보내어 대신 죽이게 하였다.

당 염입본閻立本, 〈직공도職貢圖〉, 대만 고궁박물원

愧與汗下. 歸戒其子曰"吾少讀書, 文辭不減儕輩, 今獨以畫見名, 遂與廝[15]役等. 若曹愼毋習."然性所好, 欲罷不能也. 及爲右相, 而姜恪以戰功擢左相. 故時人有"左相宣威沙漠, 右相馳譽丹靑"之嘲. 嘗奉詔寫太宗眞容, 後有善畫者傳於玄[16]都觀, 以鎭九五岡之氣, 猶可以仰神武之英威也. 又寫〈秦府十八學士〉、〈凌煙閣功臣〉等, 悉皆輝映前古, 時人咸稱其妙. 嘗作〈醉道圖〉, 或以張僧繇〈醉僧圖〉比. 立本嘗至荊州, 視僧繇畫, 曰"定虛得名耳."明日又往, 曰"猶是近代佳手."明日又往, 曰"名下定無虛士."坐臥觀之, 留宿其下, 十日不能去. 是猶歐陽詢之見〈索靖碑〉也. 且立本以閤外傳呼畫師, 至戒其子弟毋習, 而張彦遠正以魏明帝起凌雲臺, 敕韋誕題榜, 竊比其事, 是豈知言也哉. 且戴安道碎琴, 不爲王門之伶人, 而阮千里終日應客不倦, 議者以安道不如千里之達也. 然漁陽摻[17]撾, 果可以辱禰衡耶?

今御府所藏四十有二:〈三淸像〉一, 〈元始像〉二, 〈行化太上像〉一, 〈傳法太上像〉一, 〈巖居太上像〉一, 〈四子太上像〉一, 〈太上西昇經〉一, 〈拱極圖〉一, 〈玉晨道君像〉一, 〈延壽天尊像〉一, 〈木紋天尊像〉一, 〈北帝像〉一, 〈十二眞君像〉一, 〈維摩像〉二, 〈孔雀明王像〉一, 〈觀音感應像〉一, 〈五星像〉二, 〈太白像〉一, 〈房宿像〉一, 〈十二神符〉一, 〈宣聖像〉一, 〈步輦圖〉一, 〈王右軍眞〉一, 〈竇建德圖〉一, 〈寫李思摩眞〉一, 〈凌煙閣功臣圖〉一, 〈魏徵進諫圖〉一, 〈飛錢驗符圖〉一, 〈取性圖〉二, 〈西域圖〉二, 〈職貢圖〉二, 〈異國鬪寶圖〉一, 〈職貢獅子圖〉一, 〈掃象圖〉一, 〈紫微北極大帝像〉一, 〈混元上德皇帝像〉一.

15) '廝'은 〈사고본〉과 〈대덕본〉에 '厮'로 되어 있다.

16) '玄'은 〈사고본〉과 〈대덕본〉에 '元'으로 되어 있다.

17) '摻'은 〈사고본〉에 '參'으로 되어 있다.

한자풀이

• 吮(연) 빨다
• 若(약) 너

장효사張孝師

장효사張孝師는 관직이 표기위驃騎尉[1]에 이르렀고 그림을 잘 그렸다. 일찍이 죽었다가 다시 살아난 경험이 있어서 지옥변상地獄變相을 그린 것이 더욱 뛰어났다. 이는 모두 저승에 갔다가 목도한 일을 그린 것이어서 상상으로 그린 것에 견줄 바가 아니었다. 오도현은 그의 그림을 보고서 본떠 지옥변상을 그렸다. 『화평畫評』[2]에 "장효사는 여러 종류의 그림에 뛰어났으나 진선盡善하지는 못하였다. 그러나 지옥변상은 여러 훌륭한 화가들도 받들고 복종할 정도이다."라고 하였다. 오도현이 기꺼이 모방하여 그렸던 것도 당연하다.

그러나 '괴력난신怪力亂神'[3]은 성인 공자도 말하고 싶어 하지 않는 일이었다. 저승에서 목도한 일을 특별히 그림으로 기록한 장효사의 그림이 세상에 전해지지 않는 것은 당연하다.

지금 어부에 1점의 그림이 보관되어 있다. 〈전법태상상傳法太上像〉 1점.

1) 표기위驃騎尉: '표기驃騎'는 표기장군驃騎將軍의 약칭이고, '위尉'는 병형兵刑을 맡은 관리를 일컫는 칭호이다.

2) 화평畫評: 당나라 승려 언종彦悰의 『후화록后畫錄』을 인용한 것이다. 다만 『후화록』에는 "물상을 그린 것이 뛰어나 진선하고 귀신 형상을 그린 것도 여러 선비가 으뜸으로 떠받든다.[象制有功, 云爲盡善, 鬼神之狀, 羣彦推雄.]"라고 하여 차이가 있다.

3) 괴력난신怪力亂神: 괴이함, 용력, 패란, 귀신의 일을 이른다. 『논어』「술이」에 "공자는 괴이함, 용력, 패란, 귀신의 일을 말씀하지 않으셨다."라는 말이 있다.

張孝師, 爲驃騎尉, 善畫. 嘗死而復生, 故畫地獄相爲尤工. 是皆冥游所見, 非與想像得之者比也. 吳道玄見其畫, 因效爲地獄變相. 《畫評》謂"孝師衆制有功, 未爲盡善, 而地獄變相, 羣雄推服." 宜道玄之肯摹倣也. 然"怪力亂神", 聖人所不語. 宜孝師以冥游特紀於畫, 而不爲傳也.

今御府所藏一〈傳法太上像〉.

 한자풀이

• 冥(명) 저승
• 倣(방) 본뜨다

범장수范長壽

범장수范長壽는 어떠한 사람인지 알지 못한다. 장승요의 화법을 배웠지만, 풍속의 기호와 취향도 잘 알았으며, 농촌의 풍경과 인물을 그린 것도 모두 그 실정에 매우 잘 맞았다.

산천의 형세에 있어서는 굴곡屈曲과 향배, 원근의 분포가 저마다 조리 있게 되었으며, 그 사이에 있는 가옥의 위치와 방목하는 장소 및 소·양·닭·개들이 풀을 뜯고 물을 마시는 동작과 태도에 생동하는 기운이 갖추어져 있다.

사람들은 그가 거의 장승요를 따라잡을 만하다고 평하여, 당시에 그의 명성이 크게 알려졌다. 관직이 사인교위司人校尉[1]에 이르렀다.

지금 어부에 2점의 그림이 보관되어 있다. 〈취도도醉道圖〉 1점, 〈취진도醉眞圖〉 1점.

1) 사인교위司人校尉 : 유검화는 『당조명화록』에 "국초에 무기위武騎尉가 되었다."라는 말이 있고 그 주注에 "관직은 사도교위司徒校尉이다."라고 한 것을 근거로 '사도교위司徒校尉'가 마땅하다고 하였다.

范長壽, 不知何許人. 學張僧繇畫. 然能知風俗好尙, 作田家景候人物, 皆極其情. 至於山川形勢, 屈曲向背, 分布遠近, 各有條理, 而其間室廬放牧之所在, 牛羊雞犬, 齕草飮水, 動作態度, 生意具焉. 人謂可以企及僧繇也, 當時得名甚著. 官止司人校尉.

今御府所藏二 : 〈醉道圖〉一, 〈醉眞圖〉一.

 한자풀이

• 齕(흘) 깨물다

하장수何長壽

하장수何長壽는 범장수范長壽와 함께 같은 스승인 장승요의 화법을 배웠다. 그래서 그린 바가 서로 비슷한 것이 많았다. 그러나 한 원류에서 나왔어도 갈래를 달리하였다. 평하는 자들은 그를 범장수의 다음으로 여겼지만 두 사람이 나란히 함께 활동하여 얻은 명성은 서로 비슷하였다.

원래 하장수와 범장수가 함께 〈취도도醉道圖〉를 그려 세상에 전하였는데, 호사가들은 그것을 장승요의 그림이라고 하였다. 그러나 아마도 그것을 분별할 수 있는 자가 반드시 나타날 것이다.

지금 어부에 2점의 그림이 보관되어 있다. 〈진성상辰星像〉 1점, 〈오악진관상五嶽眞官像〉 1점.

何長壽, 與范長壽同師法. 故所畫多相類. 然一源而異派. 論者次之, 至於並駕齊驅, 得名則均也. 初, 何與范俱作〈醉道圖〉傳於世, 好事者以僧繇名之. 蓋必有能辨之者云.

今御府所藏二:〈辰星像〉一,〈五嶽眞官像〉一.

 한자풀이

- 齊(제) 나란하다
- 驅(구) 몰다

위지을승尉遲乙僧

위지을승尉遲乙僧은 토화라국吐火羅國[1] 출신의 호인胡人이다. [『당조명화록』에는 '토화라국土火羅國'으로 되어 있고, 『역대명화기』에는 '우전국于闐國 사람'이라고 되어 있다.] 아버지는 발질나跋質那이다.

위지을승은 정관貞觀[2] 초년(627)에 그림을 잘 그리는 것으로 그 나라에서 중국으로 천거되어 숙위관宿衛官에 제수되고 군공郡公[3]에 봉해졌다. 당시 사람들은 발질나를 '대위지大尉遲'라고 하고, 위지을승을 '소위지小尉遲'라고 하였다. 부자가 모두 그림에서 절묘한 솜씨를 발휘하였기 때문에 사람들이 대위지와 소위지로 나누어서 구별한 것이다.

위지을승이 일찍이 자혜사慈惠寺의 불탑 앞에 〈천수안항마상千手眼降魔像〉을 그렸는데, 당시 사람들이 기묘한 그림이라 일컬었다. 그런데 그림 속에 그려진 의관과 사물의 모양이 조금도 중국의 것과 같은 모양으로 되어 있지 않았다. 그리고 붓을 다룬 오묘함이 마침내 염입본과 우열을 다툴 만한 것이었다. 염입본은 외국의 인물을 그려서 앞 시대보다 뛰어날 수 있었는데, 위지을승의 경우는 중국의 인물을 그린 것이 하나도 알려지지 않았다. 이를 근거로 평가해보면 두 사람의 우열이 나눠지게 될 것이다.

지금 어부에 8점의 그림이 보관되어 있다. 〈미륵불상彌勒佛像〉 1점, 〈불포도佛鋪圖〉 1점, 〈불종상佛從像〉 1점, 〈외국불종도外國佛從圖〉 1점, 〈대비상大悲像〉 1점, 〈명왕상明王像〉 2점, 〈외국인물도外國人物圖〉 1점.

[1] 토화라국吐火羅國 : 북위 때에 파미르고원 서쪽, 곧 지금의 아프가니스탄 지역에 세워진 나라이다. 토호라吐呼羅, 도화라睹貨邏, 토학土壑 등으로 불린다.

[2] 정관貞觀 : 627~649년. 당나라 태종太宗이 사용하던 연호이다.

[3] 군공郡公 : 중국 고대의 봉작封爵으로 삼국 시대 위魏에 처음 설치되어 명나라 초까지 존속되었다. 작은 나라의 왕을 일반적으로 '개국군공開國郡公'이라 칭하였다.

尉遲乙僧, 吐火羅國 胡人也. [《唐朝名畫錄》作“土火羅國”, 《歷代名畫記》作“于闐國人”.] 父跋質那. 乙僧 貞觀初, 其國以善畫薦中都, 授宿衛官, 封郡公. 時人以跋質那爲大尉遲, 乙僧爲小尉遲. 蓋父子皆擅丹靑之妙, 人故以大小尉遲爲之別也. 乙僧嘗於慈惠寺塔前, 畫〈千手眼降魔像〉, 時號奇蹤. 然衣冠物像, 略無中都儀形, 其用筆妙處, 遂與閻立本爲之上下也. 蓋立本畫外國, 妙于前古, 乙僧畫中國人物, 一無所聞. 由是評之, 優劣爲之遂分.

今御府所藏八: 〈彌勒佛像〉一, 〈佛鋪圖〉一, 〈佛從像〉一, 〈外國佛從圖〉一, 〈大悲像〉一, 〈明王像〉二, 〈外國人物圖〉一.

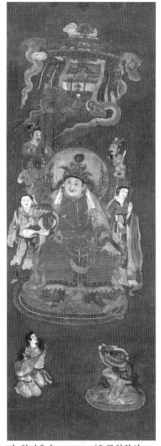

당 위지을승尉遲乙僧, 〈호국천왕상護國天王像〉, 대만 고궁박물원

 한자풀이

• 擅(천) 멋대로 하다, 차지하다

신화화보 권2

북송 휘종의 회화 인물사 宣和畫譜

도석道釋 2

오도현吳道玄

오도현吳道玄(685~758)[1]은 자가 도자道子이니, 양적陽翟[2] 사람이다. 본래 이름은 도자道子이다. 어려서 고아로 가난하게 자라서 나그네가 되어 낙양을 떠돌다가, 장전張顚[3]과 하지장賀知章[4]에게 글씨를 배웠으나 성취하지는 못하였다. 그러나 이로 인해 그림에는 능하게 되어 20세 이전에 깊이 절묘한 경지에까지 이르렀다. 마치 천성적으로 이미 깨달은 것 같았으니 배움을 쌓아서 능히 이룰 수 있는 바가 아니었다.

처음에 연주兗州 하구瑕邱[5]의 현위가 되었을 때에 명황明皇(당 현종)이 그의 재주를 듣고, 그를 불러들여 공봉供奉[6]으로 삼았다. 이때에 지금의 이름으로 개명하고 또 도자를 자로 삼게 되었다. 이로 말미암아 천하에 이름을 떨쳤다. 대체로 장승요張僧繇[7]를 스승으로 삼아 그 법을 배웠는데 어떤 사람들은 그가 바로 장승요의 후신이라고까지 말하였다. 그러나 자유롭게 모습을 변화시키는 솜씨에 있어서는 조물주와도 위아래를 다툴 정도이니 장승요도 아마 미칠 수 없을 것이다.

또 그림에는 육법六法[8]이 있는데 세상 사람들이 '고개지가 능히 다 갖추었다.'고 말한다. 고개지는 이웃집 여자를 그린 뒤에 가시로 그림 속 여인의 심장을 찔러서 그녀가 아파서 신음하게 만들었을 정도였는데,[9] 오도자의 경우도 승방에서 나귀를 그렸더니 어느 날 밤에 나귀가 걸어서 그림을 뚫고 나와 달아나는 소리가 났다.[10] 또한 장승

1) 오도현吳道玄 : 당나라 화가로 어릴 때의 이름은 도자道子이다. 하남河南 양적陽翟 사람이다. 현종玄宗 때에 도현道玄으로 개명하고 도자道子를 자로 삼았다. 오도자吳道子, 혹은 오생吳生으로 불렸다.

2) 양적陽翟 : 현재의 하남河南 우현禹縣 지역을 일컫는 명칭이다.

3) 장전張顚 : 장욱張旭으로 자는 백고伯高이고 오현吳縣 사람이다. 초서에 뛰어나 이백의 시, 배민裴旻의 검무와 함께 삼절三絶로 불린다. 술을 마시고 흥이 오르면 머리채로 먹물을 적셔서 글씨를 쓰는 등의 취태醉態를 보였기 때문에 사람들에게 '장전張顚'으로 일컬어졌다. 초성草聖으로도 불린다. 또한 금오장사金吾長史의 벼슬을 지내어 장장사張長史로도 불린다.

4) 하지장賀知章 : 659~744년. 자는 계진季眞이고 소흥紹興 사람이다. 젊어서 문명을 얻었으며 예부시랑 등을 지냈다.

5) 하구瑕邱 : 현재의 산동 자양滋陽 서쪽 지역을 일컫는 명칭이다.

6) 공봉供奉 : 당 현종 때에 설치한 한림공봉翰林供奉으로 응제應製의 일을 맡았다.

7) 장승요張僧繇 : 남조 양梁나라의 화가로 자는 경유景猷, 호는 오원吾園·취명거사醉暝居士이다. 비각秘閣에서 그림의 일을 맡은 적이 있다. '도석-1-3' 참조.

8) 육법六法 : '도석-1-2' 참조.

9) 고개지는 … 정도였는데 : 『역대명화기』「고개지」에 보인다.

10) 오도자의 … 났다 : 『광천화발廣川畫跋』에 "당나라 사람들이 오도자가 승벽에 나귀 그림을 그린 적이 있었는데 밤이 되자 나귀가 그림에서 나와서 그림 그리는 도구를 모두 짓밟은 일이 있다."라는 말이 있다.

요가 용을 그리고 눈을 그리자 천둥 번개 소리가 들리더니 벽을 부수고 날아가버렸는데, 오도자의 경우도 용을 그리면 비늘이 나는 듯이 움직이고, 매번 비가 내리면 그림에서 안개와 구름이 피어올랐다. 더구나 고개지는 앞 시대의 으뜸이고, 장승요는 뒷시대에서 우뚝한 인물인데, 오도자가 마침내 이들의 능함을 모두 겸비하였으니 오도자가 스스로 자부함이 어떠하였겠는가?

개원開元[11] 연간에 배민裴旻[12] 장군이 모친상을 당하였을 때에 오도자에게 천궁사天宮寺에 귀신을 그려줄 것을 청하여 이로써 어머니의 명복을 빌고자 하였다. 그러자 오도자가 배민으로 하여금 상복을 벗고 군장을 착용하고서 말을 달리며 검을 들고 춤을 추게 하였는데 말 위에서 격앙激昂하고 돈좌頓挫하는 모습이 웅장하면서 기이하고 훌륭하였다. 이를 보던 수천 명의 사람들이 놀라고 두려워하지 않는 자가 없었다. 이에 오도자는 옷을 풀어 헤치고 철퍼덕 앉아서 그 기운을 받아 그림에 대한 감정을 성대하게 북돋운 뒤에 바람이 일 정도로 신속하게 붓을 휘두르니 천하의 장관이 그려져 나왔다.

그러므로 포정庖丁[13]이 소를 해부하고 윤편輪扁[14]이 바퀴를 깎은 일은 모두 기예가 도의 경지에 나아간 경우이다. 그리고 장전張顚은 공손대랑公孫大娘[15]이 검을 들고서 춤을 추는 모습을 보고서 초서가 신묘한 경지에 들어가게 되었다. 그런데 오도자도 그림에 있어서는 역시 이와 같았다. 게다가 날랜 장수를 능히 굴복시킬 수 있을 만한 기개를 갖추고 있었으니 어찌 평범한 사람이라고 할 수 있겠는가! 그러나 매번 그림을 그릴 때마다 반드시 술을 얼큰하게 마셨다. 이는 문장을 지을 때와 다를 바가 없으니 바로 기운을 중요하게 생각한

11) 개원開元 : 713∼741년. 당나라 현종玄宗이 첫 번째로 사용하던 연호이다.
12) 배민裴旻 : 검무劍舞에 능했던 당나라 장군이다. 그의 검무는 이백李白의 시, 장욱張旭의 초서草書와 함께 삼절三絶로 일컬어졌다.

13) 포정庖丁 : 칼을 잘 쓰기로 유명한 춘추시대 백정의 이름이다. 『장자』「양생주養生主」 참조.
14) 윤편輪扁 : 수레바퀴를 잘 만들기로 유명했던 춘추시대 제나라 장인의 이름이다.
15) 공손대랑公孫大娘 : 당나라 개원 연간에 검기劍器와 혼탈渾脫의 춤으로 명성을 떨쳤던 기녀이다. 회소와 장욱이 그의 춤을 본 뒤에 초서의 법을 깨우쳤다고 한다. 두보의 「관공손대랑제자무검기행觀公孫大娘弟子舞劍器行」에 보인다.

것이다.

　원광圓光[16]을 그리는 일의 경우는 가장 나중에 이루어지는데, 팔을 움직여 먹을 써서 한 번의 붓질로 완성을 하니, 보는 사람들이 환호하고, 온 고을이 놀라 떠들썩할 정도였다. 이것이 신기한 경지에 가깝다고 하지 않겠는가! 또 귀로 전해 듣는 것은 귀하게 생각하면서 눈으로 직접 본 것은 천하게 여기는 것이 사람들의 일반적인 마음인데 당시에는 이를 목격한 사람들이 오히려 이처럼 더 훌륭하다고 말하였을 정도였다. 하물며 멀리 후세에까지 전해진 뒤에는 사람들이 얼마나 더 환호하겠는가. 논평하는 자[소식蘇軾]가 평하기를 "당나라가 융성하여 문장이 한유에서 극에 달했고, 시가 두보에서 극에 달했고, 글씨가 안진경에서 극에 달했고, 그림이 오도현에서 극에 달했으니 천하에서 할 수 있는 가장 능한 일을 이들이 끝냈다."[17]라고 하였다.

　세상에 전해져 모두 아는 작품으로 〈지옥변상地獄變相〉이 있는데 그림에 담은 뜻을 살펴보면, 음덕을 쌓으면 밝게 복을 받고, 이승에서 업을 지으면 저승에서 과보를 받는다는 이치를 나타낸 것임을 알 수 있다. 그러므로 그림 속에는 간혹 화려한 의복을 착용한 귀족의 자제가 형틀 속에 뒤엉켜 있기도 한데 진실로 눈에 보이는 그 형체와 행적만을 가지고 따져서는 안 되고 마땅히 그러한 사정을 따져보고 그 이치를 미루어 생각해보아야 한다. 이 외에도 여러 종류의 훌륭한 작품에 대하여 소설小說과 전기傳記 등의 기록에 뒤섞여 소개되어 있다. 여기에서는 생략하고 대강 빼어난 것만을 우선 기록해둔다.

　오도현이 공봉의 벼슬을 맡았을 때에 내교박사內敎博士[18]가 되었는데, 황제의 명이 아니면 그림을 그리지 않았다. 관직은 영왕寧王[19]을

16) 원광圓光 : 불가에서 부처의 머리 뒤쪽에 둥글게 금빛으로 광명을 표현하는 광배光背를 이른다.

17) 당나라가 … 끝냈다 : 소식蘇軾의 「서오도자화후書吳道子畫後」에 "군자의 학문과 백공의 기예가 삼대 이후로 한나라를 거치고 당나라에 이르러 갖추어졌다. 그러므로 시는 두보, 글씨는 안진경, 그림은 오도현에 이르러서 고금의 변화와 천하의 능사가 모두 완비되었다."라는 말이 있다.

18) 내교박사內敎博士 : 궁인들에게 서산書算과 기예를 가르치던 관직이다.
19) 영왕寧王 : 당나라 예종睿宗의 장자이자 현종玄宗의 큰형인 이헌李憲(679~742)으로 태자 지위를 현종에게 양보하고 영왕에 봉해졌다. 시호는 양황제讓皇帝이다.

돕는 우友[20]에 이르렀다.

지금 어부에 93점의 그림이 보관되어 있다. 〈천존상天尊像〉 1점, 〈목문천존상木紋天尊像〉 1점, 〈열성조원도列聖朝元圖〉 1점, 〈불회도佛會圖〉 1점, 〈치성광불상熾盛光佛像〉 1점, 〈아미타불상阿彌陁佛像〉 1점, 〈삼방여래상三方如來像〉 1점, 〈비로자나불상毗盧遮那佛像〉 1점, 〈유마상維摩像〉 2점, 〈공작명왕상孔雀明王像〉 4점, 〈보단화보살상寶檀花菩薩像〉 1점, 〈관음보살상觀音菩薩像〉 2점, 〈사유보살상思維菩薩像〉 1점, 〈보인보살상寶印菩薩像〉 1점, 〈자씨보살상慈氏菩薩像〉 1점, 〈대비보살상大悲菩薩像〉 3점, 〈등각보살상等覺菩薩像〉 1점, 〈여의보살상如意菩薩像〉 1점, 〈이보살상二菩薩像〉 1점, 〈보살상菩薩像〉 1점, 〈지장상地藏像〉 1점, 〈제석상帝釋像〉 2점, 〈태양제군상太陽帝君像〉 1점, 〈진성상辰星像〉 1점, 〈태백상太白像〉 1점, 〈형혹상熒惑像〉 1점, 〈나후상羅睺像〉 2점, 〈계도상計都像〉 1점, 〈오성상五星像〉 5점, 〈오성도五星圖〉 1점, 〈이십팔수상二十八宿像〉 1점, 〈탁탑천왕도托塔天王圖〉 1점, 〈호법천왕상護法天王像〉 2점, 〈행도천왕상行道天王像〉 1점, 〈운개천왕상雲蓋天王像〉 1점, 〈비사문천왕상毗沙門天王像〉 1점, 〈청탑천왕상請塔天王像〉 1점, 〈천왕상天王像〉 5점, 〈신왕상神王像〉 2점, 〈대호법신大護法神〉 14점, 〈선신상善神像〉 9점, 〈육갑신상六甲神像〉 1점, 〈천룡신장상天龍神將像〉 1점, 〈마나용왕상摩那龍王像〉 1점, 〈화수길용왕상和修吉龍王像〉 1점, 〈온발라용왕상溫鉢羅龍王像〉 1점, 〈발난타용왕상跋難陀龍王像〉 1점, 〈덕의가용왕상德義伽龍王像〉 1점, 〈단상수인도檀相手印圖〉 2점, 〈쌍림도雙林圖〉 1점, 〈남방보생여래상南方寶生如來像〉 1점, 〈북방묘성여래상北方妙聲如來像〉 1점.

20) 우友 : 제왕을 수행하며 보필하는 일을 맡던 관직의 이름이다.

吳道玄, 字道子, 陽翟人也. 舊名道子. 少孤貧, 客游洛陽, 學書於張顚, 賀知章不成. 因工畫, 未冠, 深造妙處, 若悟之於性, 非積習所能致. 初爲兗州瑕邱尉, 明皇聞之, 召入供奉, 更今名, 復以道子爲字, 由此名振天下. 大率師法張僧繇, 或者謂爲後身焉. 至其變態縱橫, 與造物相上下, 則僧繇疑不能及也. 且畫有六法, 世稱顧愷之能備. 愷之畫鄰女, 以棘刺其心, 而使之呻吟, 道子畫驢於僧房, 一夕而聞有踏藉破迸之聲. 僧繇畫龍點睛, 則聞雷電破壁飛去; 道子畫龍則鱗甲飛動, 每天雨則煙霧生. 且顧冠於前, 張絕於後, 而道子乃兼有之, 則自視爲如何也. 開元中, 將軍裴旻居母喪, 請道子畫鬼神於天宮寺, 資母冥福. 道子使旻屛去縗服, 用軍裝纒結, 馳馬舞劍, 激昻頓挫, 雄傑奇偉. 觀者數千百人, 無不駭慄, 而道子解衣礴礡, 因用其氣以壯畫思, 落筆風生, 爲天下壯觀. 故庖丁解牛, 輪扁斲輪, 皆以技進乎道; 而張顚觀公孫大娘舞劍器, 則草書入神; 道子之於畫, 亦若是而已. 況能屈驍將, 如此氣槩, 而豈常者哉! 然每一揮毫, 必須酣飮, 此與爲文章何異? 正以氣爲主耳. 至於畫圓光最在後, 轉臂運墨, 一筆而成. 觀者喧呼, 驚動坊邑, 此不幾於神耶? 且貴耳賤目者, 人之常情, 在當時猶取重若是, 況於傳遠乎? 議者謂"有唐之盛, 文至於韓愈, 詩至於杜甫, 書至於顔眞卿, 畫至於吳道玄, 天下之能事畢矣." 世所共傳而知者, 惟〈地獄變相〉, 觀其命意, 得陰隲陽受[21], 陽作陰報之理. 故畫或以金胄雜於桎梏, 固不可以體與迹論, 當以情攷而理推也. 其他種種妙筆, 雜見於小說傳記, 此得以畧, 姑紀其大槩勝絕者云. 道玄供奉時, 爲內敎博士, 非有詔不得畫. 官止寧王友.

21) '受'는 〈사고본〉과 〈대덕본〉에 '授'로 되어 있다.

今御府所藏九十有三：〈天尊像〉一，〈木紋天尊像〉一，〈列聖朝元圖〉一，〈佛會圖〉一，〈熾盛光佛像〉一，〈阿彌陁佛像〉一，〈三方如來像〉一，〈毗盧遮那佛像〉一，〈維摩像〉二，〈孔雀明王像〉四，〈寶檀花菩薩像〉一，〈觀音菩薩像〉二，〈思維菩薩像〉一，〈寶印菩薩像〉一，〈慈氏菩薩像〉一，〈大悲菩薩像〉三，〈等覺菩薩像〉一，〈如意菩薩像〉一，〈二菩薩像〉一，〈菩薩像〉一，〈地藏像〉一，〈帝釋像〉二，〈太陽帝君像〉一，〈辰星像〉一，〈太白像〉一，〈熒惑像〉一，〈羅睺像〉二，〈計都像〉一，〈五星像〉五，〈五星圖〉一，〈二十八宿像〉一，〈托塔天王圖〉一，〈護法天王像〉二，〈行道天王像〉一，〈雲蓋天王像〉一，〈毗沙門天王像〉一，〈請塔天王像〉一，〈天王像〉五，〈神王像〉二，〈大護法神〉十四，〈善神像〉九，〈六甲神像〉一，〈天龍神將像〉一，〈摩那龍王像〉一，〈和修吉龍王像〉一，〈溫鉢羅龍王像〉一，〈跋難陀龍王像〉一，〈德義伽龍王像〉一，〈檀相手印圖〉二，〈雙林圖〉一，〈南方寶生如來像〉一，〈北方妙聲如來像〉一．

당 오도현吳道玄, 〈팔십칠신
선권八十七神仙卷〉, 중국 서비
홍기념관

적염翟琰

적염翟琰은 어릴 적에 오도현吳道玄에게 배웠다. 매번 오도현이 그림을 그릴 때마다 그리기를 마치면 즉시 떠나면서 적염에게 채색을 하도록 명하는 경우가 많았다. 대개 인물의 정신은 단지 농담을 조절하는 데에서 어렴풋하게 표현되는 것인데 오도현은 번번이 적염을 인정하였다. 그러므로 적염이 범속하지 않다는 것을 절로 알 수 있다. 적염이 색을 칠하고 먹을 쓰면 오도현이 그린 것과 진짜와 가짜를 진실로 구별하기 쉽지 않다.

지금 어부에 4점의 그림이 보관되어 있다. 〈천존성상天尊聖像〉 1점, 〈태상상太上像〉 1점, 〈공작명왕상孔雀明王像〉 1점, 〈천왕도天王圖〉 1점.

翟琰, 早師吳道玄. 每道玄畫, 落墨已卽去, 多命琰布色. 蓋人物精神, 只在約畧穠淡間, 而道玄輒許可. 故知琰自不凡. 琰布色落墨, 與道玄眞贋故未易辨也.

今御府所藏四：〈天尊聖像〉一,〈太上像〉一,〈孔雀明王像〉一,〈天王圖〉一.

 한자풀이

• **穠**(농) 짙다
• **贋**(안) 거짓

양정광楊庭光

양정광楊庭光은 오도현과 같은 시기의 사람이다. 석가모니상과 경전변상도를 잘 그렸고, 그밖에도 잡화雜畫와 산수 등에도 능하여 모두 절묘한 경지에까지 이르렀다. 당시에 사람들이 평하기를, "오도현의 형식을 몹시 갖추었다. 다만 붓을 쓰는 것이 오도현에 비해 세세하니, 이 점이 같지 않다."라고 하였다. 요컨대, 붓을 쓰는 것이 세세한 것이 곧 오도현보다 부족하게 된 이유이다.

지금 어부에 14점의 그림이 보관되어 있다. 〈약사불상藥師佛像〉 1점, 〈오비밀여래상五秘密如來像〉 1점, 〈관음상觀音像〉 2점, 〈여의륜보살상如意輪菩薩像〉 1점, 〈사정보살상思定菩薩像〉 1점, 〈사유보살상思惟菩薩像〉 1점, 〈인왕보살상仁王菩薩像〉 1점, 〈장수보살상長壽菩薩像〉 1점, 〈보살상菩薩像〉 1점, 〈오성상五星像〉 1점, 〈성관상星官像〉 1점, 〈명성휴행도明星攜行圖〉 1점, 〈사무후진寫武后眞〉 1점.

楊庭光, 與吳道玄同時. 善寫釋氏像與經變相, 旁工雜畫山水等, 皆極其妙. 時謂 "頗有吳生體, 但行筆差細, 以此不同." 要之, 行筆細, 則所以劣於吳生也.

今御府所藏十有四: 〈藥師佛像〉一, 〈五秘密如來像〉一, 〈觀音像〉二, 〈如意輪菩薩像〉一, 〈思定菩薩像〉一, 〈思惟菩薩像〉一, 〈仁王菩薩像〉一, 〈長壽菩薩像〉一, 〈菩薩像〉一, 〈五星像〉一, 〈星官像〉一, 〈明星攜行圖〉一, 〈寫武后眞〉一.

 한자풀이

• 旁(방) 곁
• 頗(파) 자못
• 攜(휴) 끌다

노릉가盧楞伽는 장안長安 사람이다. 오도현에게 그림을 배웠지만 재주와 힘이 스승에는 미치지 못하였다. 경전변상도를 그리는 것을 매우 좋아하였다. 후에 촉 땅[사천]에 간 뒤로 더욱 유명해져서 당시의 명류들도 그를 향해 공경을 표하지 않는 자가 없었다.

건원乾元[1] 연간 초에 대성자사大聖慈寺[2]에 〈행도승行道僧〉을 그렸는데 안진경이 그를 위하여 제목을 써주었다. 당시 사람들이 이것을 '이절二絶'이라고 칭하였다.

또 장엄사莊嚴寺 삼문三門에 벽화를 그린 적이 있는데 마음속으로 자신의 그림을 오도현의 총지사總持寺 벽화에 견주었다. 어느 날 오도현이 문득 이 그림을 보고 놀라 감탄하며 말하기를, "이 사람의 필력이 평소에는 나에게 미치지 못하였는데 이제 나와 대등할 정도이다. 이 사람이 자신의 온 정신을 여기에 다 써버렸구나."라고 하였다. 그런데 한 달 후에 노릉가가 과연 세상을 떠났다.

노릉가의 그림은 대부분 불상이었다. 그런데도 오도현이 자신에 견줄 만하다고 감탄하였으니 헛된 명성을 얻은 것이 아님을 알 수 있다.

지금 어부에 150점의 그림이 보관되어 있다. 〈헌지진인상獻芝眞人像〉 1점, 〈성도석가불상成道釋迦佛像〉 1점, 〈석가불상釋迦佛像〉 4점, 〈대비보살상大悲菩薩像〉 1점, 〈관음보살상觀音菩薩像〉 1점, 〈문수보살상文殊菩薩像〉 1점, 〈보현보살상普賢菩薩像〉 1점, 〈칠구지보살상七俱胝菩

[1] 건원乾元 : 758~760년. 당나라 숙종肅宗이 사용하던 연호이다.
[2] 대성자사大聖慈寺 : 사천 성도成都에 있는 저명한 고찰의 하나이다.

薩像〉1점, 〈나한상羅漢像〉 48점, 〈십육존자상十六尊者像〉 16점, 〈나한상羅漢像〉16점, 〈소십육나한상小十六羅漢像〉 3점, 〈지숭립도승상智嵩笠渡僧像〉1점, 〈도수승도渡水僧圖〉 2점, 〈고승상高僧像〉 2점, 〈고승도高僧圖〉2점, 〈공작명왕상孔雀明王像〉1점, 〈십육대아라한상十六大阿羅漢像〉 48점.

당 노릉가盧楞伽, 〈육존자상六尊者像〉,
북경 고궁박물원

盧楞伽, 長安人. 學畫於吳道玄, 但才力有所未及. 尤喜作經變相. 入蜀名益著, 雖一時名流, 莫不歛衽. 乾元初, 嘗於大聖慈寺畫〈行道僧〉, 顏眞卿爲之題名, 時號二絶. 又嘗畫莊嚴寺三門, 竊自比道玄總持壁. 一日道玄忽見之, 驚嘆曰 "此子筆力, 常時不及我, 今乃相類. 是子也, 精爽盡於此矣." 居一月, 楞伽果卒. 楞伽所畫類皆佛像, 故知道玄之賞歎以爲類已, 非虛得名也.

今御府所藏一百五十: 〈獻芝眞人像〉一, 〈成道釋迦佛像〉一, 〈釋迦佛像〉四, 〈大悲菩薩像〉一, 〈觀音菩薩像〉一, 〈文殊菩薩像〉一, 〈普賢菩薩像〉一, 〈七俱胝菩薩像〉一, 〈羅漢像〉四十八, 〈十六尊者像〉十六, 〈羅漢像〉十六, 〈小十六羅漢像〉三, 〈智嵩笠渡僧像〉一, 〈渡水僧圖〉二, 〈高僧像〉二, 〈高僧圖〉二, 〈孔雀明王像〉一, 〈十六大阿羅漢像〉四十八.

한자풀이

• 衽(임) 옷섶
• 爽(상) 맑은 정신
• 笠(립) 삿갓

조덕제 趙德齊

조덕제趙德齊의 아버지 조온趙溫은 그림을 잘 그려 세상에 알려졌다. 조덕제도 마침내 가풍을 잘 계승하여 기이한 묵적과 초탈한 필법으로 평소부터 세상 사람들에게 존중과 인정을 받았다.

광화光化[1] 연간에 당나라 소종昭宗은 왕건王建[2]에게 생사生祠[3]를 성도에 건립할 수 있게 윤허하였다. 그리고 조덕제에게 명하여 〈서평왕의장西平王儀仗〉을 그 사당에 그리게 했는데, 수레와 깃발과 삼엄한 호위가 엄격하게 정돈되어 있는 모습을 빈틈없이 갖추어 그려내었다.

조진전朝眞殿에 후비와 빈어嬪御들을 그린 것이 모두 지극히 정밀하고 오묘하였다. 소종이 이를 기뻐하여 그를 한림대조로 옮겨주었다.

지금 어부에 1점의 그림이 보관되어 있다. 〈과해천왕상過海天王像〉 1점.

趙德齊父溫以畫稱於世. 德齊遂能世其家, 奇蹤逸筆, 雅爲時輩推許. 光化中, 詔許王建於成都置生祠. 命德齊畫〈西平王儀仗〉, 車輅旌旂, 森衛嚴整, 形容備盡. 及朝眞殿上畫后妃嬪御, 皆極精妙. 昭宗喜之, 遷翰林待詔.

今御府所藏一:〈過海天王像〉一.

 한자풀이

- 蹤(종) 자취
- 逸筆(일필) 뛰어난 붓질, 또는 뛰어난 서화
- 輅(로) 수레
- 旌旂(정기) 깃발
- 嬪(빈) 궁녀

| 02(도석)-2-6 | # 범경 范瓊

범경范瓊은 어떠한 사람인지 알지 못한다. 성도에 우거하던 시절에 진호陳皓·팽견彭堅과 함께 인물, 도석, 귀신을 잘 그리는 것으로 명성을 얻었다. 그래서 세 사람이 힘을 모아 여러 사찰에서 함께 불상을 그린 것이 매우 많았다.

함통咸通[1] 연간에 성흥사聖興寺의 대전大殿에 〈동북방천왕東北方天王〉과 아울러 〈대비상大悲像〉을 그려서 세상에 명성을 떨쳤다.

〈오슬마상烏瑟摩像〉은 절반도 채색하지 못한 채로 그만두었는데, 그 붓질 솜씨가 크게 초월한 것이어서 후대의 훌륭한 화가들도 감히 보충하여 완성할 엄두를 내지 못하였다. 이는 마치 "몸은 경쾌하여 한 마리 새가 지나가는 듯하네.[身輕一鳥過]"[2]라는 두보의 시구를 처음에 전하던 자가 우연히 '과過'자 한 글자를 빠뜨렸더니 당시의 시인 묵객들이 이를 채워 넣으려고 하였으나 끝내 뜻을 이루지 못한 것과 같은 경우이다. 그러므로 붓끝의 조화가 크게 초월한 경지에 이르면 이미 필묵의 법도에서 벗어난다는 사실을 알 수 있다.

지금 어부에 9점의 그림이 보관되어 있다. 〈천지수삼관상天地水三官像〉 3점, 〈남두성군상南斗星君像〉 1점, 〈유마상維摩像〉 1점, 〈문수보살상文殊菩薩像〉 1점, 〈강탑천왕상降塔天王像〉 1점, 〈사비렴신상寫飛廉神像〉 1점, 〈고승도高僧圖〉 1점.

范瓊, 不知何許人也. 寓居成都, 與陳皓、彭堅同時, 俱以善畫人

1) 함통咸通 : 860~874년. 당나라 의종懿宗이 사용하던 연호이다.

2) 몸이 … 듯하네 : 두보의 「송채희로도위환농우기고삼십오서기送蔡希魯都尉還農隴右寄高三十五書記」라는 시에 보인다.

物,道釋,鬼神得名. 三人同手, 於諸寺圖畫佛像甚多. 咸通中, 於聖興寺大殿, 畫〈東北方天王〉并〈大悲像〉, 名動一時. 有〈烏瑟摩像〉設色未半而罷, 筆蹤超絕, 後之名手, 莫能補完. 是猶杜甫詩曰"身輕一鳥過", 初傳之者, 偶闕一"過"字, 而當時詞人、墨客補之, 終不能到. 故知筆端造化至超絕處, 則脫落筆墨畦徑矣.

今御府所藏九:〈天地水三官像〉三,〈南斗星君像〉一,〈維摩像〉一,〈文殊菩薩像〉一,〈降塔天王像〉一,〈寫飛廉神像〉一,〈高僧圖〉一.

당 범경汜瓊,〈대비관음상大悲觀音像〉,
대만 고궁박물원

🌸 한자풀이

• 偶(우) 우연
• 畦(휴) 밭두둑, 길
• 徑(경) 지름길

상찬常粲

상찬常粲은 장안長安 사람이다. 함통咸通 연간에 시중侍中인 노암路巖[1]이 촉 땅을 다스릴 때에, 상찬이 촉에 들어가 평소에 노암에게 빈객의 예로써 몹시 후하게 대접을 받았다.

상찬은 도석과 인물을 잘 그려서 더욱 세상에 그 이름이 알려졌다. 그는 상고 시대의 의관을 그리기를 좋아하였고 근래의 습속에 빠져들지 않았다. 의관이 더욱 예스러워질수록 그 운치가 더욱 빼어났다. 이것은 오로지 형사만을 배우는 화공들로서는 미칠 수 있는 바가 아니다.

당시에 〈복희획괘伏羲畫卦〉, 〈신농파종神農播種〉, 〈진원달쇄간陳元達鎖諫〉 등의 그림을 남겼는데 모두 절묘한 그림으로 세상에 전해진다. 그런데 상찬은 둥그런 눈썹과 도톰한 뺨, 연나라의 노래와 조나라의 춤[2]처럼 사람들이 귀와 눈으로 가까이에서 익숙하게 즐기던 것들은 오히려 그림에 나타내지 않았다. 상찬은 그림을 그리면서 유독 신농의 파종이나 진원달의 쇄간鎖諫[3] 따위의 고사들을 취하여 그 모습을 갖추어 그렸을 뿐이다. 이는 또한 시인들이 시문으로 비유를 들어서 에둘러서 간언하던 의리와 같다.[4] 그의 그림이 후세에 전해지는 것은 당연하다.

지금 어부에 14점의 그림이 보관되어 있다. 〈복희획괘상도伏羲畫卦像圖〉 1점, 〈신농파종상도神農播種像圖〉 1점, 〈불인지도佛因地圖〉 1점, 〈진원달쇄간도陳元達鎖諫圖〉 1점, 〈사의종사토도寫懿宗射兔圖〉 1점, 〈성

1) 노암路巖 : 노군路群의 아들로 자는 노첨魯瞻이다. 당나라 대중大中(847~860) 연간에 진사에 오른 뒤에 여러 관직을 거쳐 36세에 재상이 되어 국정을 좌우하였고 위국공魏國公에 봉해졌다. 그러나 위보형韋保衡의 견제에 밀려 사사되었다.

2) 연나라의 … 춤 : 옛날에 연나라 사람은 노래를 잘하고, 조나라 사람은 춤을 잘 추어 '연나라 노래와 조나라 춤[燕歌趙舞]'이라는 말이 생겨났다고 한다.

3) 쇄간鎖諫 : 진원달이 쇄사슬[鎖]로 자신을 나무에 묶고 간언[諫]한 고사를 말한다.

4) 시인들이 … 같다 : 『시경』의 「대서大序」에 "위에서 풍風으로 아랫사람을 교화하고 아래에서 풍風으로 윗사람을 풍자하되 비유하는 문장을 위주로 하여 에둘러서 간언하므로 말하는 자는 죄가 없고 듣는 자는 경계로 삼을 수 있다. 그러므로 풍風이라 한다."라는 말이 있다.

관상^{星官像}〉 1점, 〈십재자도^{十才子圖}〉 2점, 〈험단도^{驗丹圖}〉 1점, 〈고실인물도^{故實人物圖}〉 5점.

常粲, 長安人. 咸通中, 路巖侍中牧蜀日, 粲入蜀, 雅爲巖賓禮甚厚. 粲善畫道釋, 人物, 尤得時名. 喜爲上古衣冠, 不墮近習. 衣冠益古, 則韻益勝, 此非畫工專形似之學者所能及也. 當時有〈伏羲畫卦〉, 〈神農播種〉, 〈陳元達鎖諫〉等圖, 皆傳世之妙也. 曲眉豐臉, 燕歌趙舞, 耳目所近玩者, 猶不見之. 而粲於筆下獨取播種、鎖諫等事, 備之形容, 則亦詩人主文而譎諫之義也. 宜後世之有傳焉.

今御府所藏十有四 : 〈伏羲畫卦像圖⁵⁾〉一, 〈神農播種像圖⁵⁾〉一, 〈佛因地圖〉一, 〈陳元達鎖諫圖〉一, 〈寫懿宗射兔圖〉一, 〈星官像〉一, 〈十才子圖〉二, 〈驗丹圖〉一, 〈故實人物圖〉五.

5) '圖'는 〈사고본〉과 〈대덕본〉에 없다.

한자풀이

- 墮(타) 떨어지다
- 播(파) 씨 뿌리다
- 臉(검) 뺨
- 譎諫(휼간) 에둘러 간하다

손위孫位

손위孫位는 회계會稽 사람이다. 당나라 희종僖宗[1]이 촉 땅으로 행차할 때에 손위가 도성에서 촉 땅으로 들어가서 '회계산인會稽山人'이라고 일컬어졌다. 그는 행동거지가 소탈하고 질박하였으며 도량이 크고 얽매임이 없었다. 술 마시기를 좋아하였으나, 거의 술 취한 모습을 볼 수 없었고, 은둔한 선비들과 함께 물외物外의 사귐을 맺기를 좋아하였다.

광계光啓[2] 연간에 응천사應天寺[3] 동쪽 벽에 벽화를 그렸는데, 손위가 윤주潤州 고좌사高座寺에 있는 장승요의 〈전승천왕戰勝天王〉을 바탕으로 하여 그렸다. 그림이 완성되자 긴 창과 미늘창 등의 병기가 삼엄한 분위기를 자아내고 고취鼓吹하는 악기 소리가 마치 어렴풋하게 들려오는 듯하였다. 새매와 사냥개가 내달리고 구름 속에서 용이 출몰하는 천 가지 만 가지 모습들이 갖추어져 그 기세가 마치 날아서 움직이는 것 같았다. 필법이 정밀하고 묵법이 기묘하며 생각이 고상하고 풍격이 준일한 자가 아니라면 어찌 이러한 경지에 이를 수 있겠는가? 후에 이름을 '우遇'로 바꾸었다. 나중에 어디에서 어떻게 죽었는지는 알지 못한다.

지금 어부에 27점의 그림이 보관되어 있다. 〈설법태상상說法太上像〉 1점, 〈천지수삼관상天地水三官像〉 3점, 〈유마도維摩圖〉 1점, 〈삼교도三敎圖〉 1점, 〈성관도星官圖〉 1점, 〈회선도會仙圖〉 1점, 〈신선고실도神仙故實圖〉 4점, 〈고사도高士圖〉 1점, 〈사호혁기도四皓奕棋圖〉 1점, 〈왕파

1) 희종僖宗 : 재위 873~888년. 당나라 의종懿宗의 다섯째 아들로 제18대 제위에 오른 이현李儇(862~888)이다.

2) 광계光啓 : 885~888년. 당나라 희종僖宗이 사용하던 연호이다.
3) 응천사應天寺 : 사천 성도成都에 위치한 천년 고찰의 이름이다.

리도^{王波利圖}〉 1점, 〈사마융상^{寫馬融像}〉 1점, 〈사필탁도^{寫畢卓圖}〉 1점,
〈고일도^{高逸圖}〉 1점, 〈취성도^{取性圖}〉 2점, 〈초당도^{草堂圖}〉 3점, 〈위기도
^{圍棋圖}〉 1점, 〈소상도^{掃象圖}〉 1점, 〈번부박역도^{番部博易圖}〉 1점.

　孫位, 會稽人也. 僖宗幸蜀, 位自京入蜀, 稱會稽山人. 舉止疎野,
襟韻曠達. 喜飮酒, 罕見其醉, 樂與幽人爲物外交. 光啓中畵應天寺
東壁, 位因潤州 高座寺 張僧繇〈戰勝天王〉本筆之. 畵成, 矛戟森
嚴, 鼓吹戞擊, 若有聲在縹緲間. 至於鷹犬馳突, 雲龍出沒, 千狀萬
態, 勢若飛動. 非筆精墨妙, 情高格逸, 其能與於此耶? 其後改名
遇, 卒不知所在.

　今御府所藏二十有七:〈說法太上像〉一, 〈天地水三官像〉三, 〈維
摩圖〉一, 〈三敎圖〉一, 〈星官圖〉一, 〈會仙圖〉一, 〈神仙故實圖〉
四, 〈高士圖〉一, 〈四皓奕棋圖〉一, 〈王波利圖〉一, 〈寫馬融像〉一, 〈寫
畢卓圖〉一, 〈高逸圖〉一, 〈取性圖〉二, 〈草堂圖〉三, 〈圍棋圖〉一,
〈掃象圖〉一, 〈番部博易圖〉一.

당 손위^{孫位}, 〈고일도^{高逸圖}〉, 상해박물관

장남본張南本

장남본張南本은 어떠한 사람인지 알지 못한다. 불상과 귀신의 그림에 몹시 능하였으며, 특히 불[1]을 그리기를 좋아하였다. 불은 일정한 형상이 없어서 세상에는 이에 능한 자가 드물었는데 장남본이 홀로 이에 뛰어났다.

일찍이 성도成都에 있는 금화사金華寺의 대전에 〈팔명왕八明王〉[2]을 그린 적이 있다. 당시에 한 승려가 여러 곳을 순례하던 중에 이 절에 이르러 옷매무새를 가다듬고 대전에 올라갔다가 벽 사이에 그려놓은 불 그림에서 불꽃의 기세가 사람에게 엄습하는 것을 보고는 놀랍고 두려워서 거의 바닥에 쓰러질 뻔하였다.

당시에 손위孫位가 물을 잘 그리는 것으로 명성을 얻고 있었기 때문에 세상 사람들이 물과 불을 그린 절묘한 그림을 논할 때에 유독 두 사람을 떠받들곤 하였다. 대개 물은 도道의 경지에 가깝고 불은 신神의 경지에 호응하는 것이어서, 붓끝이 오묘한 이치에까지 깊이 나아간 자가 아니면 쉽게 형용할 수 없다.

또 일찍이 보력사寶歷寺에 불상을 그리면서 절묘한 솜씨를 곡진히 발휘하였다. 그런데 나중에 어떤 사람이 모사한 그림을 놓아두고 진품을 몰래 바꾸어 갔다.

많은 그림이 형호荊湖 일대에 흩어져 있다. 당시에 〈감서시회勘書詩會〉와 〈고려왕행향高麗王行香〉 등의 그림이 세상에 크게 알려졌다.

지금 어부에 3점의 그림이 보관되어 있다. 〈사관음도寫觀音圖〉 1점,

1) 불 : 여기에서는 부처의 몸 주위에서 나는 빛을 형상하여 그리는 불꽃무늬의 광배光背를 이른다.

2) 팔명왕八明王 : 8방을 수호하는 팔대명왕八大明王이다. 마두명왕馬頭明王, 대륜명왕大輪明王, 군다리명왕軍茶利明王, 보척명왕步擲明王, 항삼세명왕降三世明王, 대위덕명왕大威德明王, 부동명왕不動明王, 무능승명왕無能勝明王을 이른다.

〈문수부종도^{文殊部從圖}〉1점, 〈감서도^{勘書圖}〉1점.

　張南本, 不知何許人. 畫佛像、鬼神甚工, 尤喜畫火. 火無常體, 世
俗罕有能工之者, 獨南本得之. 嘗於成都金華寺大殿, 畫〈八明王〉.
時有一僧, 遊禮至寺, 整衣升殿, 壁間見所畫火, 勢焰逼人, 驚怛幾
仆. 時孫位以畫水得名, 世之論畫水火之妙者, 獨推二子. 蓋水幾於
道, 而火應於神, 非筆端深造理窟, 未易於形容也. 又嘗爲寶歷寺圖
佛事, 曲盡其妙. 後爲人模寫, 竊換而去. 多散落荊湖間. 當時有
〈勘書詩會〉、〈高麗王行香〉等圖, 盛傳於世.

　今御府所藏三: 〈寫觀音圖〉一, 〈文殊部從圖〉一, 〈勘書圖〉一.

 한자풀이

• 焰(염) 불꽃
• 逼(핍) 핍박하다
• 勢焰(세염) 힘차게 뻗치는 기운, 기세
• 怛(달) 놀라다
• 仆(복) 엎드리다
• 窟(굴) 굴
• 竊(절) 몰래
• 勘(감) 교감하다

신징 辛澄

신징辛澄은 어떠한 사람인지 알지 못한다. 촉 지역에서 오래 활동하여, 『익주명화록益州名畫錄』[1]에 이름이 실려 있다. 서방불상을 그리는 것에 능하였고 다른 그림으로는 알려지지 않았다. 대개 서방불상을 전문으로 배웠던 것이다.

대체로 석가의 형상을 자비로운 모습으로 그린 것이 많았는데 앉아 있는 모양은 결가부좌를 하였고 아래로 내려놓은 팔의 어깨는 맨살을 드러내었다. 눈의 시선은 위를 향하지 않고 머리도 높이 쳐들지 않고서 메마른 나무나 꺼진 재처럼 담담한 모습으로 그려서 마치 가르침을 베풀고 있는 것과 같았다. 그러므로 스스로 일가를 이룰 수 있었다.

해주海州[2] 지역의 '관음觀音' 그림과 사주泗州[3] 지역의 '승가僧伽' 그림처럼 한 가지 화법에 있어서 그리는 기교가 정밀한 화가는 그 지역 일대에서 이름을 떨쳐 이로써 의식 생활을 해결할 수 있다. 굳이 여러 가지 그림의 화법을 겸하여 잘할 필요는 없다.

그런데 신징은 일찍이 촉의 대성사大聖寺에서 '승가'와 여러 가지 '변상'을 그린 적이 있는데, 성 안의 모든 남녀들이 가서 구경하려고 하여 뒤에 도착한 사람들이 발을 디딜 곳이 없을 정도였다. 그래서 이 일이 촉 지역 사람들에게 미담으로 전해진다.

하물며 길가에 건물을 짓더라도 길 가는 사람들의 의견이 두세 가지로 갈리지 않은 적이 없는데,[4] 지금 신징의 경우는 마침내 많은 사

1) 익주명화록益州名畫錄 : 북송의 황휴복黃休復이 손위孫位에서 구문효邱文曉까지 당송 시대에 서촉 지역에서 활동하던 화가 58명의 약전을 기술하고 작품을 소개한 화사畫史 성격의 저술이다.

2) 해주海州 : 현재 강소의 동해현東海縣과 관운현灌雲縣에 걸쳐 있던 지역이다.
3) 사주泗州 : 현재 강소의 우이현盱眙縣, 오하현五河縣과 안휘의 천장시天長市에 걸쳐 있던 지역이다.

4) 하물며 … 없는데 : 『시경』「소민小旻」편에 "집을 짓는 일을 길 가는 사람과 도모하는 것과 같아서 이 때문에 완성에 이르지 못한다."라는 말이 있다.

람들이 보고 하나같이 대단하다고 의견이 모아지니, 따져보지 않아도 그의 그림이 훌륭하다는 것을 알 수 있다.

지금 어부에 25점의 그림이 보관되어 있다. 〈불상佛像〉 1점, 〈불포도佛鋪圖〉 1점, 〈보생불상寶生佛像〉 1점, 〈감로여래상甘露如來像〉 1점, 〈대비보살상大悲菩薩像〉 2점, 〈관음상觀音像〉 2점, 〈백의관음상白衣觀音像〉 1점, 〈여의륜보살상如意輪菩薩像〉 2점, 〈자씨보살상慈氏菩薩像〉 1점, 〈인왕보살상仁王菩薩像〉 1점, 〈보인보살상寶印菩薩像〉 2점, 〈보단화보살상寶檀花菩薩像〉 1점, 〈문수보살상文殊菩薩像〉 1점, 〈사유보살상思維菩薩像〉 1점, 〈사념보살상思念菩薩像〉 1점, 〈낙음보살상樂音菩薩像〉 1점, 〈불공조보살상不空釣菩薩像〉 1점, 〈시향보살상侍香菩薩像〉 1점, 〈헌화보살상獻花菩薩像〉 1점, 〈연화보살상蓮花菩薩像〉 1점, 〈향화보살상香花菩薩像〉 1점.

辛澄, 不知何許人. 多游蜀中, 見於《益州名畫錄》. 工畫西方像, 不聞其他, 蓋專門之學也. 大抵釋氏貌像, 多作慈悲相, 趺坐即結跏, 垂臂則袒肉, 目不高視, 首不軒擧, 淡然如枯木死灰, 便同設敎, 故自爲一家. 所以海州觀音, 泗州僧伽, 畫工之精者, 擅名一方, 以資衣食而不必兼善也. 澄嘗於蜀中 大聖寺畫僧伽及諸變相, 士女傾城邑往觀焉, 後至者無地以容. 蜀人傳之爲佳話. 且築室於道, 議者無不二三. 茲乃衆目所歸, 不待較而可得矣.

今御府所藏二十有五:〈佛像〉一,〈佛鋪圖〉一,〈寶生佛像〉一,〈甘露如來像〉一,〈大悲菩薩像〉二,〈觀音像〉二,〈白衣觀音像〉一,〈如意輪菩薩像〉二,〈慈氏菩薩像〉一,〈仁王菩薩像〉一,〈寶印菩

薩像〉二,〈寶檀花菩薩像〉一,〈文殊菩薩像〉一,〈思維菩薩像〉一,
〈思念菩薩像〉一,〈樂音菩薩像〉一,〈不空釣菩薩像〉一,〈侍香菩
薩像〉一,〈獻花菩薩像〉一,〈蓮花菩薩像〉一,〈香花菩薩像〉一.

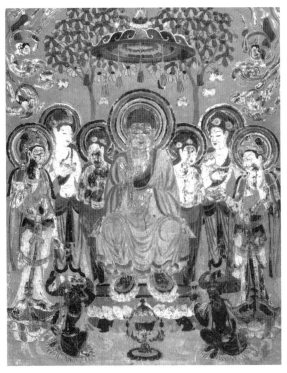

당 돈황벽화,〈설법
도說法圖〉

• 臂(비) 팔
• 袒(단) 웃통 벗다
• 灰(회) 재
• 較(교) 견주다

장소경張素卿

장소경張素卿은 간주簡州 사람이다. 어려서 부모를 여의고 가난하여 도사道士가 되었기 때문에 도가道家의 신상神像을 그리기를 좋아하였다.

당나라 희종僖宗 때에 사신을 보내어 장인산丈人山[1]을 봉하여 희이공希夷公[2]으로 삼았다. 그러자 장소경이 표문을 올려 아뢰기를, "장인산은 오악五嶽보다 위에 있습니다. 오악을 왕王에 봉하고 있으니, 이곳을 공公에 봉하는 것은 부당합니다."라고 하였다. 희종이 그의 요청을 받아들이고 이어서 자의紫衣[3]를 하사하였다.

장소경은 후에 〈십이진군상十二眞君像〉[4]을 그렸다. 각기 매복賣卜[5], 화단貨丹[6], 서부書符[7], 도인導引[8]의 모습을 묘사하였는데 사람들이 매우 절묘하다고 칭찬하였다. 안사겸安思謙이 위촉僞蜀 군주 왕씨王氏[9]의 생일에 이 그림을 봉헌하였다. 왕씨가 한림학사 구양형歐陽炯[10]에게 찬을 짓도록 명하고, 황거보黃居寶[11]에게 팔분의 서체로 그림에 제발을 적도록 하였다.

지금 어부에 14점의 그림이 보관되어 있다. 〈천관상天官像〉 1점, 〈삼관상三官像〉 1점, 〈구요상九曜像〉 1점, 〈수성상壽星像〉 1점, 〈용성진인상容成眞人像〉 1점, 〈동중서진인상董仲舒眞人像〉 1점, 〈엄군평진인상嚴君平眞人像〉 1점, 〈이아진인상李阿眞人像〉 1점, 〈마자연진인상馬自然眞人像〉 1점, 〈갈원진인상葛元眞人像〉 1점, 〈장수선진인상長壽仙眞人像〉 1점, 〈황초평진인상黃初平眞人像〉 1점, 〈두자명진인상竇子明眞人像〉 1점, 〈좌자

1) 장인산丈人山 : 도교 발원지의 하나로 꼽히는 청성산靑城山의 별칭이다.
2) 희이공希夷公 : 희이希夷는 청정하면서 현모함을 이른다. 『노자』에 "보고 있으면서 보지 못하는 것을 '이夷'라 하고, 듣고 있으면서 듣지 못하는 것을 '희希'라 한다."는 말이 있다.
3) 자의紫衣 : 3품 이상의 관원이 착용하는 자주색 관복이다. 존숭의 뜻을 보이기 위해 자주색 관복을 하사한다.
4) 십이진군상十二眞君像 : 12명의 신선을 그린 그림이다. '진군眞君'은 도가에서 신선을 일컫는 말이다.
5) 매복賣卜 : 돈을 받고 점을 쳐서 생계를 꾸리는 것을 이른다.
6) 화단貨丹 : 단약丹藥을 파는 것을 이른다. 도가에서 연단煉丹의 방법으로 만들어낸 단약을 먹으면 늙지 않고서 장생한다고 믿었다.
7) 서부書符 : 부적符籍을 베끼는 것을 이른다. 부적이 병이나 사특한 기운을 물리칠 수 있다고 믿었다.
8) 도인導引 : 신선이 되기 위해 호흡을 조절하고 신체를 단련하는 술법. 곧 도기인체導氣引體를 이른다.
9) 위촉僞蜀 군주 왕씨王氏 : 전촉前蜀의 고조高祖 왕건王建과 후주後主 왕연王衍을 이른다.
10) 구양형歐陽炯 : 896～971년. 오대 후촉後蜀의 익주益州 화양華陽 사람으로 문장에 능하였고 특히 시사詩詞에 뛰어났다. 맹창孟昶을 따라 송나라에 투항하여 산기상랑을 지냈다.
11) 황거보黃居寶 : 황전黃筌의 아들로 자는 사옥辭玉이다. 가법을 전수하여 송죽松竹과 영모翎毛에 능하였고, 팔분 서체로 명성을 얻었다. 수부원외랑水部員外郎을 지냈다. '화조-2-3' 참조.

진인상左慈眞人像〉1점.

張素卿, 簡州人也. 少孤貧, 作道士, 好畫道像. 僖宗時, 遣使封
丈人山爲希夷公. 素卿上表言"丈人山在五嶽之上, 五嶽封王, 則此
不當稱公." 詔可其請, 因賜紫. 其後作〈十二眞君像〉, 各寫其賣卜、
貨丹、書符、導引之意, 人稱其妙. 安思謙因僞蜀主王氏誕辰獻之, 命
翰林學士歐陽炯作讚, 黃居寶以八分書題之.

今御府所藏十有四:〈天官像〉一,〈三官像〉一,〈九曜像〉一,〈壽
星像〉一,〈容成眞人像〉一,〈董仲舒眞人像〉一,〈嚴君平眞人像〉
一,〈李阿眞人像〉一,〈馬自然眞人像〉一,〈葛元眞人像〉一,〈長壽
仙眞人像〉一,〈黃初平眞人像〉一,〈竇子明眞人像〉一,〈左慈眞人
像〉一.

 한자풀이

- 遣(견) 보내다
- 封(봉) 봉하다
- 紫(자) 자주색 옷

진약우^{陳若愚}

도사^{道士}인 진약우^{陳若愚}는 좌촉^{左蜀} 사람이다. 장소경에게 그림을 배워서 단청의 묘를 얻었다. 성도에 있는 정사관^{精思觀}에 청룡, 백호, 주작, 현무의 사군^{四君}의 상을 그려서 명성이 더욱 알려졌다.

그가 그린 〈동화제군상^{東華帝君像}〉은 더욱 뛰어났다. 동화제군^{東華帝君}1)은 진방^{震方}2)의 자리에 응하는 신선으로서, 건방^{乾方}에 있다가 다시 자리를 찾아 진방^{震方}을 얻은 것이다. 진방은 황제가 나타나서 만물에 응하는 자리에 해당한다. 진약우가 도가의 인물이 아니었다면 어떻게 이런 이치를 알았겠는가? 진약우의 이전에 이렇게 그린 자가 없었던 것은 당연한 일이다.

지금 어부에 1점의 그림이 보관되어 있다. 〈동화제군상^{東華帝君像}〉 1점.

1) 동화제군^{東華帝君} : 신화 속의 신선 이름이다. 동목공^{東木公}, 동왕공^{東王公}, 동화진인^{東華眞人} 등으로 불린다.
2) 진방^{震方} : 동방이다. 진^震은 팔괘의 하나로 동방^{東方}을 가리킨다. 『주역』에 "만물이 진에서 나온다. 진은 동방이다."라는 말이 있다.

道士陳若愚, 左蜀人. 師張素卿, 得丹靑之妙. 於成都精思觀作靑龍﹑白虎﹑朱雀﹑玄武四君像, 聲譽益著. 畵〈東華帝君像〉尤工. 蓋東華帝君應位乎震, 自乾再索而得震, 震帝出以應物之地. 若愚非道家者流, 何以知此? 宜前此未有寫之者也.

今御府所藏一 : 〈東華帝君像〉.

 한자풀이

• 震(진) 괘 이름
• 乾(건) 괘 이름
• 索(색) 찾다

요사원姚思元

요사원姚思元은 임천林泉 사람이다. 도석을 그려서 한 시대에 이름을 알렸다. 〈자미이십사화紫微二十四化〉[1]를 그렸는데 모두 세상의 풍속을 경계하여 일깨우기 위한 것이었다. 단지 단청을 즐겨 스스로 기뻐하는 것에 그친 자는 아니었다.

그가 불상을 그린 것은 또한 인연이 있는 장소에 벽화로 그려놓은 것이 많았다. 그래서 세상에 전해지는 그림이 절로 드물게 되었다.

지금 어부에 3점의 그림이 보관되어 있다. 〈불회도佛會圖〉 1점, 〈공작불포도孔雀佛鋪圖〉 1점, 〈자미이십사화도紫微二十四化圖〉 1점.

姚思元, 林泉人也. 畫道釋一時知名. 作〈紫微二十四化〉, 皆所以警悟世俗, 非止於遊戲丹靑而自娛悅者也. 畫佛亦多取因地爲之圖, 所傳於世者故自罕見之.

今御府所藏三:〈佛會圖〉一,〈孔雀佛鋪圖〉一,〈紫微二十四化圖〉一.

1) 자미이십사화紫微二十四化:'자미紫微'는 북극성을 둘러싸고 있는 별자리 자미원紫薇垣을 이른다. 태미원太微垣·천시원天市垣과 함께 삼원三垣으로 병칭된다. '이십사화二十四化'는 세상사에 따라 그 조짐으로 나타난다고 하는 24가지의 변화를 이르는 말이다.

 한자풀이

• 悟(오) 깨닫다
• 罕(한) 드물다

북송 휘종의 회화 인물사 宣和畫譜

신화화보 **권3**

도석道釋 3

왕상王商

왕상王商은 어떠한 사람인지 알지 못한다. 도석과 사녀를 잘 그렸고, 외국의 인물을 그리는 데 더욱 정밀하였다.

호익胡翼[1]과 같은 시대에 살면서 함께 부마도위 조암趙嵓[2]으로부터 후한 평가를 받았다. 조암은 필법이 높고 절묘하였기 때문에 그에게 한번 품평을 받고 나면 곧 명사가 된다고 당시 사람들이 말하였을 정도이다. 왕상이 조암에게 후한 평가를 받았다면 그 명성이 어찌 헛된 것이었겠는가. 왕상이 직공職貢, 유춘遊春, 사녀士女 등을 그린 것과 불상을 그린 것이 세상에 전해진다.

지금 어부에 11점의 그림이 보관되어 있다. 〈노자도관도老子度關圖〉 1점, 〈직공도職貢圖〉 2점, 〈공봉도貢奉圖〉 5점, 〈불림풍속도拂林風俗圖〉 1점, 〈불림사녀도拂林士女圖〉 1점, 〈불림부녀도拂林婦女圖〉 1점.

王商, 不知何許人也. 工畫道釋、士女, 尤精外國人物. 與胡翼同時, 並爲都尉趙嵓所厚. 嵓筆法高妙, 方時謂一經品目, 即便爲名流. 商[3]所以致嵓之厚者, 豈虛名哉! 商有職貢、遊春、士女等圖及佛像傳於世.

今御府所藏十有一 : 〈老子度關圖〉一, 〈職貢圖〉二, 〈貢奉圖〉五, 〈拂林風俗圖〉一, 〈拂林士女圖〉一, 〈拂林婦女圖〉一.

 한자풀이

• 拂林(불림) 동로마 제국(拂菻國)

연균燕筠

연균燕筠은 어떠한 사람인지 알지 못한다. 천왕天王[1]을 그리는 것에 능하였고, 필법은 주방周昉[2]을 본받아 몹시 절묘한 경지에 이르렀다. 그러나 다른 그림은 볼 수 없고, 오직 천왕을 그린 것이 세상에 전해질 뿐이다. 이는 전란이 잦았던 오대 시대에 천왕을 섬기는 자들이 많아서 당시 사람들에게 이 그림 역시 존숭을 받았기 때문이 아니겠는가? 천왕이 세상을 보좌하고 공덕을 끼친 것은 전연澶淵[3]의 고사에서 확인할 수 있으니, 천왕이 공덕을 베푼다는 것 역시 거짓말은 아니다. 세상 사람들에게 숭봉을 받는 것은 당연하다. 연균이 이로써 일가를 이루었으니 또한 귀하게 여길 만하다.

지금 어부에 2점의 그림이 보관되어 있다. 〈행도천왕도行道天王圖〉 1점, 〈천왕도天王圖〉 1점.

1) 천왕天王 : 불가에서 비사문천왕毗沙門天王과 사천왕四天王 등 법을 보호하는 신을 천왕이라 일컫는다.
2) 주방周昉 : 당나라 장안의 화가로 자는 경현景玄·중랑仲朗이다. '인물-2-1' 참조.

3) 전연澶淵 : 하남 복양濮陽의 서쪽에 위치한 호수이다. 경덕景德 연간에 요遼가 송을 침입하자 재상 구준寇准이 전주澶州에서 이들을 물리치고 전연에서 회맹하였다.

燕筠, 不知何許人也. 工畫天王, 筆法以周昉爲師, 頗臻其妙. 然不見他畫, 獨天王傳於世. 豈非當五代兵戈之際, 事天王者爲多, 亦時所尙乎? 至於輔世遺烈, 見於澶淵, 則天王功德, 亦不誣矣. 宜爲世所崇奉焉. 筠以名家, 亦可貴也.

今御府所藏二 : 〈行道天王圖〉一, 〈天王圖〉一.

 한자풀이

• 臻(진) 이르다
• 誣(무) 속이다

지중원支仲元

지중원支仲元은 봉상鳳翔[1) 사람이다. 인물화에 매우 뛰어나서 상황에 맞추어 적절하게 동작과 태도를 표현하였다. 도가와 신선의 초상을 많이 그렸는데, 생각해보면 그도 세속 밖의 사람이다.

또 바둑 그림을 그리기를 좋아하였다. 자신이 바둑에 능한 것이 아니었기 때문에 바둑돌을 두어 나가는 법이나 변화하는 형세에 대해서는 잘 알 수가 없었다. 그러나 소나무 아래나 숲 사이에서 대국하고 있는 모습을 그린 것들은 대체로 운치가 없지 않다.

지금 어부에 21점의 그림이 보관되어 있다. 〈태상전법도太上傳法圖〉 1점, 〈태상계윤희도太上誡尹喜圖〉 1점, 〈태상도관도太上度關圖〉 1점, 〈삼교상三敎像〉 1점, 〈오성도五星圖〉 1점, 〈삼선도三仙圖〉 1점, 〈칠현도七賢圖〉 2점, 〈상산사호商山四皓〉 1점, 〈사호위기도四皓圍棋圖〉 1점, 〈위기도圍棋圖〉 1점, 〈회기도會棋圖〉 1점, 〈송하혁기도松下奕棋圖〉 2점, 〈감서도勘書圖〉 1점, 〈요민격양도堯民擊壤圖〉 2점, 〈임석기회도林石棋會圖〉 2점, 〈기회도棋會圖〉 2점.

支仲元, 鳳翔人. 畫人物極有工, 隨其所宜, 見於動作態度. 多畫道家與神仙像, 意其亦物外人也. 又喜作棋圖, 非自能棋, 則無由知布列變易之勢. 至於松下林間對棋者, 莫不率有思致焉.

今御府所藏二十有一:〈太上傳法圖〉一, 〈太上誡尹喜圖〉一, 〈太上度關圖〉一, 〈三敎像〉一, 〈五星圖〉一, 〈三仙圖〉一, 〈七賢圖〉

1) 봉상鳳翔 : 현재 섬서 보계寶雞 지역의 지명이다.

二, 〈商山四皓[2]〉一, 〈四皓圍棋圖〉一, 〈圍棋圖〉一, 〈會棋圖〉一,
〈松下奕棋圖〉二, 〈勘書圖〉一, 〈堯民擊壤圖〉二, 〈林石棋會圖〉二,
〈棋會圖〉二.

2) '四皓'의 뒤에 〈대덕본〉에 '圖'가 있다.

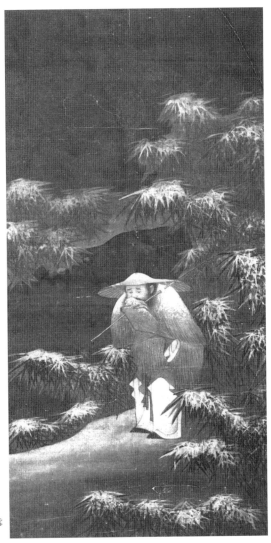

오대 작가미상, 〈설어도雪
漁圖〉, 대만 고궁박물원

 한자풀이

• 棋(기) 바둑
• 誡(계) 경계하다
• 皓(호) 희다
• 勘(감) 교감하다
• 堯(요) 요임금

좌예左禮

좌예左禮는 어떠한 사람인지 알지 못한다. 도석의 상을 잘 그렸는데, 장남본張南本[1]과 같은 시대에 활동하여 필법이 서로 유사했다. 도석은 비록 귀신의 모습처럼 알기 어려운 것이 아니라 가까이에서 익숙하게 보아 잘 그리기가 쉬울 듯하지만, 그 기운과 풍모에는 또한 따로 특수한 모양이 있다.

도가의 모습은 선풍도골仙風道骨이니 요컨대 세속에 물든 얼굴을 쳐들고 있는 모습이 아니어야 하고, 석씨의 모습은 자비로우면서 고고枯槁하여 세상일에 담박하니 살기를 탐하거나 경쟁하는 모습이 없어야 한다. 마음에 깨달음이 있는 자가 아니라면, 어떻게 붓끝만으로 형용하여 미칠 수 있겠는가!

좌예는 오로지 도석에 능하였으니 또한 기예가 절묘한 경지에 나아간 자이다. 〈이십사화도二十四化圖〉, 〈십육나한十六羅漢〉, 〈삼관三官〉, 〈십진인十眞人〉 등의 그림이 세상에 전해진다.

지금 어부에 3점의 그림이 보관되어 있다. 〈천관도天官圖〉 1점, 〈지관도地官圖〉 1점, 〈수관도水官圖〉 1점.

左禮, 不知何許人也. 工寫道釋像, 與張南本同時, 故筆法近相類. 蓋道釋雖非鬼神之狀爲難知, 若近習而易工者, 然氣貌亦自殊體. 道家則仙風道骨, 要非世俗抗塵之狀. 釋氏則慈悲枯槁, 與世[2]淡泊, 無貪生奔競之態. 非有得於心者, 詎能以筆端形容所及哉! 禮

1) 장남본張南本 : 당나라 희종僖宗(862~888) 때에 활동하던 화가로 불[火]을 잘 그려서 손위孫位의 물 그림과 함께 명성을 얻었다. '도석–2–9' 참조.

2) '與世'의 뒤에 〈대덕본〉에 '爲'가 있다.

專以道釋爲工, 其亦技進乎妙者也. 有〈二十四化圖〉、〈十六羅漢〉、
〈三官〉、〈十眞人〉等像傳於世.

今御府所藏三：〈天官圖〉一, 〈地官圖〉一, 〈水官圖〉一.

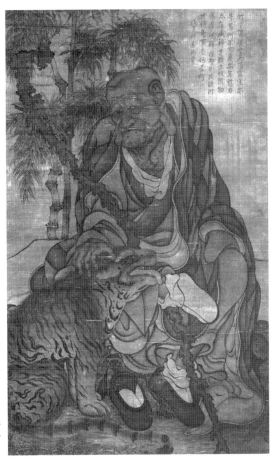

오대 작가미상, 〈복호나
한(伏虎羅漢)〉, 대만 고궁박
물원

 한자풀이

- 殊(수) 다르다
- 抗(항) 쳐들다
- 塵(진) 세속의 때
- 詎(거) 어찌

주요朱繇

주요朱繇는 당나라 말기의 장안長安 사람이다. 도석을 잘 그렸다. 오도현吳道玄[1]의 필법을 절묘하게 터득하여 사람들이 그 우열을 쉽게 가리지 못했다. 낙양의 광애사廣愛寺와 하중부河中府의 금진관金眞觀에 모두 주요가 그린 벽화가 있다.

도석에 뛰어나서 오도현을 법으로 삼지 않은 것이 없었다. 다만 세상에는 오도현의 마루에 오르고 방 안에 들어갈 수 있는 사람[2]이 매우 드물다. 그런데 주요는 홀로 그 깊은 경지까지 절묘하게 나아갔을 뿐 아니라 때때로 새로운 생각을 시도하여 천 가지로 변화시키고 만 가지로 바꾸어 사람들의 이목을 놀라게 하였다.

본조에 이르러 무종원武宗元[3]이 낙양에 있을 적에, 그가 그린 벽화를 보고 말하기를, "문수보살의 무리 속에 예전에 선재동자가 그려져 있었는데, 내가 그 필법을 몹시 사랑하여 감상하느라 한 달 남짓 동안 차마 떠나지 못하였다. 그런데 지금은 그 동자가 어디로 갔는지 찾을 수 없다. 그의 그림이 참으로 신묘하다."라고 하였다.

그의 제자인 조예趙裔[4]도 당시에 이름이 알려졌다.

지금 어부에 82점의 그림이 보관되어 있다. 〈원시천존상元始天尊像〉 1점, 〈천지수삼관상天地水三官像〉 3점, 〈금성상金星像〉 1점, 〈목성상木星像〉 2점, 〈수성상水星像〉 2점, 〈화성상火星像〉 3점, 〈토성상土星像〉 1점, 〈천봉상天蓬像〉 2점, 〈남북두성진상南北斗星眞像〉 1점, 〈석가불상釋迦佛像〉 4점, 〈무량수불상無量壽佛像〉 2점, 〈약사불상藥師佛像〉 2점,

1) 오도현吳道玄 : 685~758년. 당나라 화가로 어릴 때의 이름은 도자道子이다. '도석-2-1' 참조.

2) 오도현의 … 사람 : 오도현의 높은 경지에 오를 수 있는 사람을 이른다. 『논어』「선진先進」에 "자로는 당에는 올랐고 아직 방에는 들어오지 못하였다."라는 말이 있다.

3) 무종원武宗元 : 북송의 화가로 초명은 종도宗道, 자는 덕지德之이고 하남 백파白波 사람이다. 오도현의 화법을 익혔다. '도석-4-11' 참조.

4) 조예趙裔 : 오대 시기의 화가로 잡화雜畫와 도석·인물을 잘 그렸다.

〈문질유마도問疾維摩圖〉 2점, 〈오방여래상五方如來像〉 1점, 〈불상佛像〉 2점, 〈도솔불포도兜率佛鋪圖〉 1점, 〈문수보살상文殊菩薩像〉 4점, 〈강령문수상降靈文殊像〉 1점, 〈보현보살상普賢菩薩像〉 3점, 〈강령보현상降靈普賢像〉 1점, 〈유마상維摩像〉 2점, 〈관세음보살상觀世音菩薩像〉 3점, 〈행도보살상行道菩薩像〉 5점, 〈대비상大悲像〉 2점, 〈향화보살상香花菩薩像〉 1점, 〈보단보살상寶檀菩薩像〉 1점, 〈보살상菩薩像〉 2점, 〈제석도帝釋圖〉 1점, 〈금강수보살상金剛手菩薩像〉 1점, 〈서방도西方圖〉 1점, 〈게제신상揭帝神像〉 4점, 〈호법신상護法神像〉 6점, 〈선신상善神像〉 7점, 〈천왕상天王像〉 2점, 〈북문천왕상北門天王像〉 2점, 〈봉탑천왕상捧塔天王像〉 1점, 〈고승상高僧像〉 1점, 〈지옥변상地獄變相〉 1점.

朱繇, 唐末長安人也. 工畫道釋, 妙得吳道玄筆法, 人未易優劣也. 洛⁵⁾中廣愛寺·河中府金眞觀, 皆有繇所畫壁. 工道釋, 未有不以道玄爲法者. 然升堂入室世罕其人, 獨繇不唯妙造其極, 而時出新意, 千變萬態, 動人耳目. 國朝武宗元嘗在洛⁶⁾見其所畫壁云 "文殊隊中, 舊有善財童子, 予酷愛其筆法, 玩之月餘不忍去. 今遂失其童子所在, 信其畫亦神矣." 弟子趙裔亦知名一時.

今御府所藏八十有二⁷⁾: 〈元始天尊像〉一, 〈天地水三官像〉三, 〈金星像〉一, 〈木星像〉二, 〈水星像〉二, 〈火星像〉三, 〈土星像〉一, 〈天蓬像〉二, 〈南北斗星眞像〉一, 〈釋迦佛像〉四, 〈無量壽佛像〉二, 〈藥師佛像〉二, 〈問疾維摩圖〉二, 〈五方如來像〉一, 〈佛像〉二, 〈兜率佛鋪圖〉一, 〈文殊菩薩像〉四, 〈降靈文殊像〉一, 〈普賢菩薩像〉三, 〈降靈普賢像〉一, 〈維摩像〉二, 〈觀世音菩薩像〉三, 〈行道菩薩

5) '洛'은 〈대덕본〉에 '雒'으로 되어 있다.

6) '洛'은 〈대덕본〉에 '雒'으로 되어 있다.

7) '二'는 원문에 '三'으로 되어 있으나, 〈대덕본〉에 근거하여 바로잡았다. 〈사고본〉에 '三'으로 되어 있다.

像〉五,〈大悲像〉二,〈香花菩薩像〉一,〈寶檀菩薩像〉一,〈菩薩像〉

二,〈帝釋圖〉一,〈金剛手菩薩像〉一,〈西方圖〉一,〈揭帝神像〉

四,〈護法神像〉六,〈善神像〉七,〈天王像〉二,〈北門天王像〉二,

〈捧塔天王像〉一,〈高僧像〉一,〈地獄變相〉一.

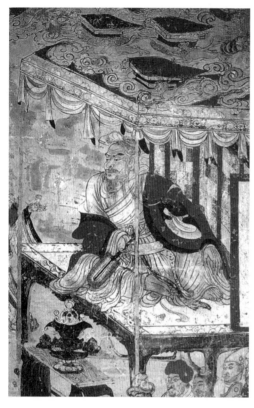

(전傳) 당 오도현吳道玄,〈유
마힐도維摩詰圖〉(돈황벽화)

• 罕(한) 드물다
• 酷(혹) 심하다
• 玩(완) 즐기다

이승李昇

이승李昇은 당나라 말기의 성도成都 사람이다. 처음에 이사훈李思訓[1]의 필법을 배워 청려淸麗함에 있어서는 그를 뛰어넘었다.

하루는 당나라 장조張璪[2]의 산수화 한 폭을 얻어 오랫동안 물끄러미 감상하다가 문득 버려두고서 가버렸다. 그 이후로는 마침내 자연의 조화를 마음으로 배워 구습舊習을 탈피하더니, 생각을 담아내고 경물을 배치하는 것이 선배들에 비해 높은 경지에 올랐다. 이는 마치 한간韓幹[3]이 마구간에 있는 만 마리의 말을 관찰하고 "이 말들이 진실로 나의 스승이다."라고 하였던 것과 같다. 이 때문에 한간은 조패曹霸[4] 등을 몇 등급 뛰어넘을 수 있었다. 이승도 그림에서 이러한 이치를 터득한 것이다.

촉蜀 땅의 사람들은 그를 또한 '소이장군小李將軍'이라고 부른다. 당시에 이소도李昭道[5]가 이사훈의 아들이어서 사람들은 이사훈을 '대이장군大李將軍'으로 부르고 이소도를 '소이장군'으로 불렀다. 그런데 지금 이승이 이소도와 나란히 명성을 떨쳤기 때문에 이렇게 부르게 되었다고 한다. 이승의 필의筆意는 그윽하면서 한가로워서 그의 그림을 얻은 사람들이 종종 왕우승王右丞[6]의 그림이라고 잘못 말하곤 하였다.

지금 어부에 52점의 그림이 보관되어 있다. 〈채지태상상採芝太上像〉 1점, 〈태상도관도太上度關圖〉 1점, 〈육갑신상六甲神像〉 6점, 〈갈홍이거도葛洪移居圖〉 1점, 〈선산도仙山圖〉 1점, 〈선산고실도仙山故實圖〉 1점,

1) 이사훈李思訓 : 651~716년. 당나라 화가로 자는 건건·건경建景이다. 산수화에 능하였고 북종화의 시조로 평가된다. '산수-1-1' 참조.

2) 장조張璪 : 당나라 화가로 자는 문통文通이고 오군吳郡 사람이다. 산수화에 능하였다. 붓 두 자루를 쥐고서 동시에 그림을 그려 '쌍관제하雙管齊下'라고 불렸다. '산수-1-9' 참조.

3) 한간韓幹 : 당나라 화가로 특히 말을 잘 그렸다. 공봉供奉 시절에 현종玄宗이 진굉陳閎의 말 그림을 배우라고 명하자 "신에게는 따로 스승이 있습니다. 폐하의 마구간에 있는 말들이 모두 신의 스승입니다."라고 하였다. '축수-1-7' 참조.

4) 조패曹霸 : 당나라 화가로 조모曹髦의 후예이다. 말 그림과 초상화에 뛰어났다. '축수-1-5' 참조.

5) 이소도李昭道 : 아버지 이사훈李思訓의 청록산수를 계승하였다. 해도海圖의 창시자로도 알려져 있다. '산수-1-2' 참조.

6) 왕우승王右丞 : 상서우승尙書右丞의 벼슬을 지낸 당나라 시인 왕유王維(?~759)로 자는 마힐摩詰이다. 남종화의 시조로 평가된다. '산수-1-4' 참조.

〈천왕상天王像〉 1점, 〈행도천왕상行道天王像〉 2점, 〈도해천왕상渡海天王像〉 1점, 〈오왕피서도吳王避暑圖〉 1점, 〈등왕각연회도滕王閣宴會圖〉 1점, 〈등왕각도滕王閣圖〉 5점, 〈고소집회도姑蘇集會圖〉 1점, 〈피서궁도避暑宮圖〉 5점, 〈강상피서도江上避暑圖〉 1점, 〈고실인물도故實人物圖〉 2점, 〈강산청락도江山淸樂圖〉 1점, 〈출협도出峽圖〉 1점, 〈원산도遠山圖〉 1점, 〈산수도山水圖〉 1점, 〈상이산대비진상象耳山大悲眞相〉 1점, 〈십육나한상十六羅漢像〉 16점.

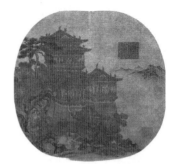

오대 이승李昇, 〈악양루도岳陽樓圖〉(당송명적책), 대만 고궁박물원

李昇, 唐末成都人也. 初得李思訓筆法, 而淸麗過之. 一日, 得唐張璪山水一軸, 凝玩久之, 輒舍去. 後乃心師造化, 脫略舊習, 命意布景, 視前輩風斯在下. 猶韓幹視廄中萬馬, 曰 "眞吾師也." 故能度越曹霸輩數等. 昇之於畫, 蓋得之矣. 蜀人亦呼爲小李將軍, 蓋當時李昭道乃思訓子也, 思訓號大李將軍, 昭道號小李將軍. 今昇與昭道聲聞並馳, 故以名云. 昇筆意幽閒, 人有得其畫者, 往往誤稱王右丞者焉.

今御府所藏五十有二: 〈探芝太上像〉一, 〈太上度關圖〉一, 〈六甲神像〉六, 〈葛洪移居圖〉一, 〈仙山圖〉一, 〈仙山故實圖〉一, 〈天王像〉一, 〈行道天王像〉二, 〈渡海天王像〉一, 〈吳王避暑圖〉一, 〈滕王閣宴會圖〉一, 〈滕王閣圖〉五, 〈姑蘇集會圖〉一, 〈避暑宮圖〉五, 〈江上避暑圖〉一, 〈故實人物圖〉二, 〈江山淸樂圖〉一, 〈出峽圖〉一, 〈遠山圖〉一, 〈山水圖〉一, 〈象耳山大悲眞相〉一, 〈十六羅漢像〉十六.

 한자풀이

• 凝(응) 엉기다

두자괴杜子瓌

두자괴杜子瓌는 화음華陰 사람이다. 도석에 전념하더니 인하여 원광
圓光을 그리면서, "득의한 바가 있으니 다른 화가들이 미칠 수 있는 것
이 아니다."라고 자부하였다.

매번 어울리던 사람들에게 자랑하면서, "나는 원광을 그릴 적에 마
음속으로 바닷가를 노닐면서 멀리 부상扶桑에서 해가 떠오를 때를 떠
올리곤 하는데, 그 서늘한 모습¹⁾이 이와 같았다. 그러므로 그 필묵을
소탈하게 운용하여 아름답거나 담박한 티가 나지 않게 한다. 다른 사
람들이 도달할 수 없는 것이 당연하다."라고 하였다. 그림을 논하는
자들이 참으로 그렇다고 하였다.

두자괴는 안료를 갈고 이기는 데에서 더욱 기술을 터득하여, 채색
화가 특히 기이하다.

지금 어부에 16점의 그림이 보관되어 있다. 〈비로자나불상毗盧遮
那佛像〉 1점, 〈석가문불상釋迦文佛像〉 1점, 〈미륵불상彌勒佛像〉 1점, 〈대
비불포도大悲佛鋪圖〉 1점, 〈대비상大悲像〉 2점, 〈대력명왕상大力明王像〉
2점, 〈오여래상五如來像〉 1점, 〈관음상觀音像〉 1점, 〈백의관음상白衣觀
音像〉 1점, 〈문수보살상文殊菩薩像〉 1점, 〈여의륜보살상如意輪菩薩像〉 1점,
〈보인보살상寶印菩薩像〉 1점, 〈보단상寶檀像〉 1점.

杜子瓌, 華陰人也. 精意道釋, 因畫圓光, 自謂得意, 非丹靑家所
及. 每詫於流輩曰 "我作圓光時, 心游海上, 遐想日出扶桑, 滄滄凉

1) 부상扶桑에서 … 모습 : 『열자列子』
「탕문湯問」에 "공자孔子가 동쪽을 유람
하다가 두 아이가 말다툼하는 것을 보
았다. −중략− 한 아이가 말하기를, '해
가 처음 떠오를 때에는 서늘하다가 해
가 중천에 이르면 마치 뜨거운 물에
손을 덴 듯이 뜨겁다.'라고 하였다."는
말이 있다.

涼, 其狀若此. 故脫略筆墨, 使妍淡無迹, 宜他人所不能到也." 論
者以爲信然. <u>子瓌研吮丹粉</u>, 尤得其術, 故綵繪特異.

今御府所藏十有六[2] : 〈毗盧遮那佛像〉一, 〈釋迦文佛像〉一[3],
〈彌勒佛像〉一, 〈大悲佛鋪圖〉一, 〈大悲像〉二, 〈大力明王像〉二,
〈五如來像〉一, 〈觀音像〉一, 〈白衣觀音像〉一, 〈文殊菩薩像〉一,
〈如意輪菩薩像〉一, 〈寶印菩薩像〉一, 〈寶檀像〉一.

2) 十有六 : 어부에 남아 있는 그림의
수량을 16점(十有六)으로 기록하였으
나, 열거한 것은 총 15점이다. 이후 기
록(『패문재서화보』 등)에도 15점으로 되어
있다.

3) '一'은 〈대덕본〉에 없다.

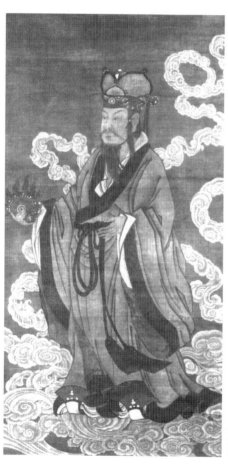

오대 두자괴杜子瓌, 〈여의륜보살상
如意輪菩薩像〉, 미국 프린스턴대학
교 박물관

🌸 한자풀이

* 詫(타) 자랑하다
* 遐(하) 멀다
* 研(연) 갈다
* 吮(연) 빨다
* 粉(분) 가루

| 03(도석)-3-8 | 두예귀杜齯龜

두예귀杜齯龜는 그의 선조가 진秦 땅의 사람이었다. 화를 피해 촉 땅에 살면서, 왕연王衍[1]을 섬겨 한림대조翰林待詔가 되었다. 널리 배우고 기억을 잘하였으며 겸비하지 않은 재능이 없었다. 그림을 익혀서 사람들의 생각을 뛰어넘는 절묘함을 갖추었고, 특히 불상과 인물을 그리는 데에 더욱 뛰어났다.

처음에는 상찬常粲[2]의 화법을 배웠으나, 후에는 배우던 방식에서 벗어나 스스로 일가를 이루었다. 그러므로 필법이 함께 어울리던 사람들을 능가했다. 상찬도 그의 경지를 따라갈 수 없을 정도였다. 성도成都의 절에 벽화를 그려서 명성이 세상을 뒤덮었다.

지금 어부에 14점의 그림이 보관되어 있다. 〈천지수삼관상天地水三官像〉 3점, 〈불인지도佛因地圖〉 1점, 〈석가불상釋迦佛像〉 1점, 〈대비상大悲像〉 2점, 〈공작명왕상孔雀明王像〉 1점, 〈자씨보살상慈氏菩薩像〉 1점, 〈보현보살상普賢菩薩像〉 1점, 〈정명거사도淨名居士圖〉 1점, 〈탁탑천왕상托塔天王像〉 1점, 〈선신상善神像〉 2점.

杜齯龜, 其先秦人也. 避地居蜀, 事王衍爲翰林待詔. 博學强識, 無不兼能. 至丹靑之習, 妙出意外, 畫佛相·人物尤工. 始師常粲, 後捨舊學, 自成一家. 故筆法凌轢輩流, 粲亦莫得接武也. 成都僧舍所畫壁, 名蓋一時.

今御府所藏十有四:〈天地水三官像〉三, 〈佛因地圖〉一, 〈釋迦佛

1) 왕연王衍 : 899~926년. 오대 전촉前蜀의 후주後主(재위 918~925)로 초명은 종연宗衍, 자는 화원化源이다.

2) 상찬常粲 : 당나라 장안長安 사람으로 도석과 인물에 능하였고 상고 시대의 의관衣冠에 밝았다. '도석-2-7' 참조.

像〉一,〈大悲像〉二,〈孔雀明王像〉一,〈慈氏菩薩像〉一,〈普賢菩
薩像〉一,〈淨名居士圖〉一,〈托塔天王像〉一,〈善神像〉二.

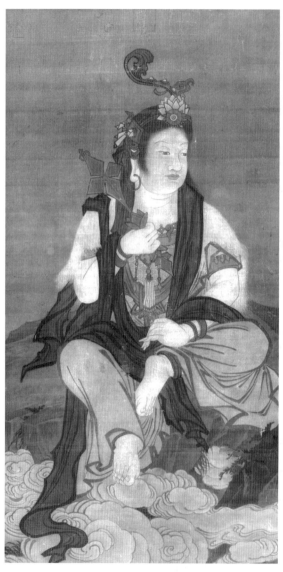

오대 두예귀杜齯龜,
〈선신상善神像〉

🌸 한자풀이

• 捨(사) 버리다
• 凌(릉) 능가하다
• 轢(력) 바퀴로 깔고 넘어가다
• 武(무) 자취, 자취를 잇다

장원張元

장원張元은 간주簡州[1] 금수金水의 석성산石城山[2] 사람이다. 부처를 잘 그렸고 나한 그림으로 더욱 명성을 얻었다. 세상에서 나한을 그리는 자들은 대부분 기괴한 모습을 취하여 그렸다. 관휴貫休[3]에 이르면 세간의 일반적인 골격에서 완전히 벗어난 모습으로 그려서 그 기괴함이 더욱 심해졌다. 그러나 장원의 경우에는 그린 것이 세상 사람들의 일반적인 골격으로 되어 있다. 이 때문에 도리어 천하 사람들이 금수 장원의 나한 그림이 있다는 것을 인식하게 되었다.

지금 어부에 88점의 그림이 보관되어 있다. 〈대아라한大阿羅漢〉 32점, 〈석가불상釋迦佛像〉 1점, 〈나한상羅漢像〉 55점.

張元, 簡州 金水 石城山人. 善畫釋氏, 尤以羅漢得名. 世之畫羅漢者, 多取奇怪. 至貫休則脫略世間骨相, 奇怪益甚. 元所畫得其世態之相, 故天下知有金水 張元羅漢也.

今御府所藏八十有八:〈大阿羅漢〉三十二,〈釋迦佛像〉一,〈羅漢像〉五十五.

1) 간주簡州 : 사천의 간양簡陽 지역에 있던 옛 지명이다. 속현으로 양안陽安, 평천平泉, 금수金水가 있었다.
2) 석성산石城山 : 사천의 의빈宜賓에 있는 산이다.
3) 관휴貫休 : 832~912년. '도석-3-12' 참조.

 한자풀이

• 脫(탈) 벗어나다
• 略(략) 간략하다

조중원曹仲元

조중원曹仲元은 건강建康[1] 풍성豐城 사람이다. 강남의 이씨李氏[2] 때에 한림대조翰林待詔가 되었다. 도석과 귀신을 그리면서 처음에는 오도현吳道玄[3]을 배웠지만 성취가 없자 그 화법을 버리고, 특별히 세밀한 그림을 그려서 스스로 일가를 이루었다. 채색에 더욱 능하여 마침내 한 종류의 풍격을 완성하게 되었다.

일찍이 건업建業[4]의 사찰에 있을 적에 위아래의 좌벽座壁에 그림을 그렸는데, 8년이 지나도 완성하지 못하였다. 그러자 이씨는 그의 작업이 느리다고 꾸짖고, 주문구周文矩[5]에게 명하여 감찰하게 하였다. 그러자 주문구는 "조중원이 상천上天 세계의 본래 모습을 그리고 있는데, 이는 보통의 화공은 미칠 수 있는 바가 아닙니다. 이 때문에 이렇게 더딘 것입니다."라고 하였다.

그 이듬해에 비로소 그림이 완성되자 이씨가 특별히 은혜를 베풀어 그를 위로하였다. 두보의 시에 "열흘에 물 한 굽이 그리고 닷새에 돌 한 덩이 그리네. 뛰어난 일은 남의 재촉을 받지 않네."[6]라고 하였으니, 진실로 거짓된 말이 아니다. 이는 좌사左思[7]가 10년 동안 세 편의 부賦를 지은 것과 무엇이 다르겠는가? 진실로 옛 화가들은 대체로 비속한 인물들이 아니었다. 그들이 물상을 모사할 때에는 문인재사들이 시문을 엮을 때와 그 취하는 정취가 서로 일치하는 부분이 많았다. 이로 인해 잠심하고 구상하는 것도 서로 비슷하였다. 당시에 강좌江左[8]에서 도석 그림을 말할 때에는 조중원을 제일로 일컬었는데,

1) 건강建康 : 남경南京의 옛 이름이다.
2) 강남의 이씨李氏 : 오대 남당의 후주後主 이욱李煜을 가리킨다.

3) 오도현吳道玄 : 685~758년. 당나라 화가로 어릴 때의 이름은 도자道子이다. '도석-2-1' 참조.

4) 건업建業 : 삼국 시대 오나라의 도읍으로 현재의 남경 지역에 속한다. 후에 건업建鄴, 건강建康 등으로 개명되었다.
5) 주문구周文矩 : 오대 남당의 화가로 인물과 거마車馬·산천에 능하였다. 특히 사녀士女에 뛰어났다. '인물-3-1' 참조.

6) 열흘에 … 않네 : 두보杜甫의 「희제왕재화산수도가戲題王宰畫山水圖歌」에 보인다.
7) 좌사左思 : 진晉나라 임치臨淄의 시인으로 자는 태충太冲이다. 그가 10년 동안 구상하여 창작한 「삼도부三都賦(위도부「魏都賦」·「촉도부蜀都賦」·「오도부吳都賦」)로 인해 낙양의 종이 값이 올랐을 정도였다고 한다.
8) 강좌江左 : 동진東晉의 수도가 있던 강동江東의 별칭이다. 장강長江 하류의 동쪽 지역, 곧 현재의 강소 지역에 해당한다.

이는 지나친 것이 아니다.

　지금 어부에 41점의 그림이 보관되어 있다. 〈구요상九曜像〉 1점, 〈삼관상三官像〉 3점, 〈불회도佛會圖〉 3점, 〈지장도地藏圖〉 1점, 〈석가불상釋迦佛像〉 2점, 〈무량수불상無量壽佛像〉 1점, 〈미륵불상彌勒佛像〉 2점, 〈오십삼불상五十三佛像〉 1점, 〈오방여래상五方如來像〉 1점, 〈관음상觀音像〉 12점, 〈백의관음상白衣觀音像〉 3점, 〈자씨보살상慈氏菩薩像〉 1점, 〈문수보살상文殊菩薩像〉 2점, 〈마리지천보살상摩利支天菩薩像〉 2점, 〈여의륜보살상如意輪菩薩像〉 1점, 〈완련보살상玩蓮菩薩像〉 1점, 〈공작명왕상孔雀明王像〉 1점, 〈대비상大悲像〉 2점, 〈보현상普賢像〉 1점.

曹仲元, 建康 豊城人. 江南 李氏時, 爲翰林待詔. 畫道釋·鬼神, 初學吳道玄不成, 棄其法別作細密, 以自名家. 尤工傅彩, 遂有一種風格. 嘗於建業佛寺畫上下座[9]壁, 凡八年不就. 李氏責其緩, 命周文矩較之. 文矩日 "仲元繪上天本樣, 非凡工所及, 故遲遲如此." 越明年乃成, 李氏特加恩撫焉. 杜甫詩謂 "十日一水五日一石, 能事不受相促迫." 信不誣也. 此與左思十年三賦何異? 故古之畫工, 率非俗士. 其模寫物象, 多與文人才士思致相合, 以其冥搜相類耳. 當時江左言道釋者, 稱仲元爲第一, 不爲過焉.

今御府所藏四十有一:〈九曜像〉一, 〈三官像〉三, 〈佛會圖〉三, 〈地藏圖〉一, 〈釋迦佛像〉二, 〈無量壽佛像〉一, 〈彌勒佛像〉二, 〈五十三佛像〉一, 〈五方如來像〉一, 〈觀音像〉十二, 〈白衣觀音像〉三, 〈慈氏菩薩像〉一, 〈文殊菩薩像〉二, 〈摩利支天菩薩像〉二, 〈如意輪菩薩像〉一, 〈玩蓮菩薩像〉一, 〈孔雀明王像〉一, 〈大悲像〉二, 〈普賢像〉一.

9) '座'는 〈대덕본〉에 '坐'로 되어 있다.

 한자풀이

• 傅(부) 붙이다, 칠하다
• 緩(완) 느리다
• 較(교) 점검하다
• 撫(무) 어루만지다
• 冥(명) 잠심하다

육황陸晃은 가화嘉禾[1] 사람이다. 인물을 잘 그렸다. 도석과 성신星辰, 신선 등을 많이 그렸다. 또 숫자로 일컬어지는 것을 그리기를 좋아하였다. 예컨대 삼선三仙[2], 사창四暢[3], 오로五老[4], 육일六逸[5], 칠현[6]여산음회선七賢與山陰會仙, 오왕피서五王避暑와 같은 종류가 그것이다.

어떤 사람들은 말하기를, "육황은 전가田家의 인물을 그리는 것에 더욱 뛰어났다. 붓을 대면 즉시 완성되었고 전혀 미리 구상하거나 하지는 않았다. 이는 옛사람들도 미칠 수 없는 바이다."라고 했다.

대개 농부와 촌가는 혹은 산림에 기대어 있고 혹은 평원에 위치하고 있는 모습을 그리는데 풍년이 들었을 때에는 소·양·닭·개와 어울려 즐거워하는 모습을 그린다. 또 혼례를 위해 오가는 모습과 제단 아래에서 북치고 춤추는 모습을 그린 것에 대체로 옛 풍습이 남아 있으며 사실적인 모습으로 표현된 것이 많다. 그 실정을 깊이 이해하고 있는 자가 아니었다면 이러한 생각을 이끌어내지 못하였을 것이다.

그런데 고복격양鼓腹擊壤하는 모습으로도 능히 태평한 시대의 형상을 그려낼 수 있다. 따라서 옛사람이 "잃어버린 예禮를 시골에서 찾아낸다."[7]고 하였던 것처럼 그의 그림에서도 때로 취할 만한 점이 있다. 비록 전가田家를 그린 것이라고는 하지만 또한 풍속의 교화에 보탬이 될 수 있는 것이다.

지금 어부에 52점의 그림이 보관되어 있다. 〈옥황대제상玉皇大帝像〉

1) 가화嘉禾 : 현재의 호남湖南 침주郴州 지역이다.

2) 삼선三仙 : 오나라 손권의 조부 손종孫鍾이 오이 농사를 지었는데 하루는 소년 세 명이 와서 오이를 구걸하였다. 손종이 후하게 대접하자 산 아래에 천자가 나올 장지葬地가 있다고 고하고 세 마리 백학으로 변하여 날아갔다고 한다. 『太平廣記』卷389「孫鍾」.
3) 사창四暢 : 음陰·양陽·강剛·유柔의 네 기운이 조화를 이루고 통창함을 이른다.
4) 오로五老 : 신화神話에서 오성五星의 정령精靈을 이르는 말이다.
5) 육일六逸 : 조래산徂徠山 아래의 죽계竹溪에서 매일 술을 즐기던 이백李白, 공소보孔巢父, 한준韓準, 배정裴政, 장숙명張叔明, 도면陶沔 등 죽계육일竹溪六逸을 이른다. 『新唐書』卷202「李白」.
6) 칠현七賢 : 위진 시대에 늘 죽림 아래에 모여 놀았던 완적阮籍, 혜강嵇康, 산도山濤, 상수向秀, 완함阮咸, 왕융王戎, 유령劉伶 등 죽림칠현竹林七賢을 이른다.

7) 잃어버린 … 찾아낸다 : 공자가 한 말이다. 『漢書』卷30「藝文志」.

1점, 〈태상상太上像〉 1점, 〈천관상天官像〉 1점, 〈성관상星官像〉 1점, 〈산성도散聖圖〉 1점, 〈열요도列曜圖〉 2점, 〈도석상道釋像〉 1점, 〈공성상孔聖像〉 1점, 〈사창도四暢圖〉 4점, 〈오로도五老圖〉 1점, 〈육일도六逸圖〉 1점, 〈명왕연락도明王宴樂圖〉 1점, 〈안악도按樂圖〉 1점, 〈팽다도烹茶圖〉 1점, 〈수선도繡線圖〉 1점, 〈개원피서도開元避暑圖〉 3점, 〈오왕피서도五王避暑圖〉 3점, 〈화룡팽다도火龍烹茶圖〉 1점, 〈산음회선도山陰會仙圖〉 4점, 〈신선사적도神仙事迹圖〉 1점, 〈고실인물도故實人物圖〉 1점, 〈춘강어락도春江漁樂圖〉 2점, 〈전희인물도田戲人物圖〉 1점, 〈수선도水仙圖〉 3점, 〈감서도勘書圖〉 1점, 〈고목도古木圖〉 1점, 〈삼선위기도三仙圍棋圖〉 1점, 〈갈선옹비전출정도葛仙翁飛錢出井圖〉 2점, 〈장생보명진군상長生保命眞君像〉 1점, 〈구천정명진군상九天定命眞君像〉 1점, 〈천조익산진군상天曹益算眞君像〉 1점, 〈천조장록진군상天曹掌祿眞君像〉 1점, 〈천조해액진군상天曹解厄眞君像〉 1점, 〈구천사명진군상九天司命眞君像〉 1점, 〈구천도액진군상九天度厄眞君像〉 1점, 〈천조사복진군상天曹賜福眞君像〉 1점, 〈천조장산진군상天曹掌算眞君像〉 1점.

陸晃, 嘉禾人也. 善人物. 多畫道釋、星辰、神仙等. 而又喜爲數稱者, 如三仙、四暢、五老、六逸、七賢與山陰會仙、五王避暑之類是也. 或言 "晃尤工田家人物, 落筆便成, 殊不搆思, 古人所不到." 蓋田父村家, 或依山林, 或處平陸, 豐年樂歲, 與牛、羊、雞、犬, 熙熙然. 至於追逐婚姻, 鼓舞社下, 率有古風, 而多見其眞. 非深得其情, 無由命意. 然擊壤鼓腹, 可寫太平之像. 古人謂 "禮失而求諸野", 時有取焉. 雖曰田舍, 亦能補風化耳.

今御府所藏五十有二：〈玉皇大帝像〉一，〈太上像〉一，〈天官像〉一，〈星官像〉一，〈散聖圖〉一，〈列曜圖〉二，〈道釋像〉一，〈孔聖像〉一，〈四暢圖〉四，〈五老圖〉一，〈六逸圖〉一，〈明王宴樂圖〉一，〈按樂圖〉一，〈烹茶圖〉一，〈繡線圖〉一，〈開元避暑圖〉三，〈五王避暑圖〉三，〈火龍烹茶圖〉一，〈山陰會仙圖〉四，〈神仙事迹圖〉一，〈故實人物圖〉一，〈春江漁樂圖〉二，〈田戲人物圖〉一，〈水仙圖〉三，〈勘書圖〉一，〈古木圖〉一，〈三仙圍棋圖〉一，〈葛仙翁飛錢出井圖〉二，〈長生保命眞君像〉一，〈九天定命眞君像〉一，〈天曹益算眞君像〉一，〈天曹掌祿眞君像〉一，〈天曹解厄眞君像〉一，〈九天司命眞君像〉一，〈九天度厄眞君像〉一，〈天曹賜福眞君像〉一，〈天曹掌算眞君像〉一.

 한자풀이

• 搆(구) 얽다, 구상하다
• 熙熙(희희) 화락한 모양

승려 관휴僧貫休

승려 관휴貫休(832~912)는 속성이 강姜이고 자가 덕은德隱이니, 무주婺州 난계蘭溪[1] 사람이다. 처음에는 시로써 명성을 얻어서 그의 시가 사대부들 사이에 널리 유포되었다. 후에 양천兩川[2]에 들어가서 위촉偽蜀[3]의 왕연王衍[4]에게 자못 대우를 받았다. 이로 인하여 자의紫衣를 하사받았고 선월대사禪月大師로 불리게 되었다.

또 글씨에 뛰어나 당시 사람들이 종종 그를 회소懷素[5]에 견주기도 하였다. 글씨는 거의 전해지지 않는다. 비록 그림에 능하였다고 하지만 그림도 전해지는 것이 많지 않다. 가끔 불상을 그렸는데 유독 나한 그림으로 크게 알려졌다. 위촉의 군주가 그의 나한 그림을 가져다가 궁중에 모셔두고서 향과 등을 진설하여 숭봉하기를 한 달이 넘게 하더니 한림원 대학사 구양형歐陽炯[6]에게 명하여 노래를 지어 칭송하게 하였다.

그런데 그 나한의 형상이 예스럽고 질박하여 세간에 전해지는 것들과 전혀 비슷하지 않았다. 풍만한 턱과 찌푸린 이마와 깊은 눈과 큰 코로 되어 있으며, 이따금 큰 이마와 메마른 목에 이夷·요獠의 이민족 같은 검은 얼굴빛을 하고 있어서, 그림을 보는 자들마다 놀란 표정으로 응시하지 않는 경우가 없었다. 관휴는 스스로 이를 꿈속에서 얻었다고 하였지만 어쩌면 꿈을 핑계로 그림을 신비롭게 만들려고 한 것일 수 있다. 그가 설정한 주제들이 거의 세속을 벗어나는 것이어서 마침내 이 때문에 세상에 전해질 수 있었던 것이다.

1) 난계蘭溪 : 현재의 절강 금화金華 지역이다.
2) 양천兩川 : 당나라 지덕至德 2년(757)에 검남劍南을 동천東川과 서천西川으로 양분하여 각각 절도사節度使를 두면서 양천兩川이라는 말이 생겨났다. 서천은 사천四川의 중서부 지역에 해당하고 공천은 동부 지역에 해당한다.
3) 위촉偽蜀 : 왕건王建이 세운 전촉前蜀과 맹지상孟知祥이 세운 후촉後蜀을 가리킨다.
4) 왕연王衍 : 899~926년. 오대 전촉前蜀의 후주後主(재위 918~925)로 초명은 종연宗衍, 자는 화원化源이다.
5) 회소懷素 : 725~785년. 당나라 승려로 현장玄奘의 제자이다. 속성은 전錢, 자는 장진藏眞이고 호남 영릉零陵 사람이다. 초서에 뛰어나 명성을 떨쳤다.
6) 구양형歐陽炯 : 896~971년. 오대 후촉後蜀의 문학가이다. '도석-2-11' 참조.

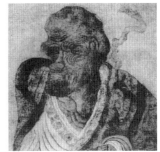

오대 관휴貫休, 〈나한도羅漢圖〉, 일본 동경궁내청

태평흥국太平興國[7] 연간 초에 태종太宗[8]이 옛 그림들을 찾아내도록 명하였는데, 때마침 위촉이 송나라 조정에 귀의하여 마침내 나한 그림을 얻을 수 있게 되었다.

지금 어부에 30점의 그림이 보관되어 있다. 〈유마상維摩像〉1점, 〈수보리상須菩提像〉1점, 〈고승상高僧像〉1점, 〈천축고승상天竺高僧像〉1점, 〈나한상羅漢像〉26점.

7) 태평흥국太平興國 : 976~984년. 북송 태종太宗이 사용하던 연호이다.
8) 태종太宗 : 재위 976~997년. 송 태조太祖를 이어 제위에 오른 조광의趙匡義(939~997)이다. 광의匡義는 초명이고, 후에 광의光義로 개명하고, 즉위 후에 다시 경炅으로 개명하였다.

僧貫休, 姓姜, 字德隱, 婺州 蘭溪人. 初以詩得名, 流布士大夫間. 後入兩川, 頗爲僞蜀 王衍待遇, 因賜紫衣, 號禪月大師. 又善書, 時人或比之懷素, 而書不甚傳. 雖曰能畫, 而畫亦不多. 間爲本敎像, 唯羅漢最著. 僞蜀主取其本, 納之宮中, 設香燈崇奉者踰月, 乃付翰苑大學士歐陽炯, 作歌以稱之. 然羅漢狀貌古野, 殊不類世間所傳. 豐頤蹙[9]額, 深目大鼻, 或巨顙槁項, 黝然若夷、獠異類, 見者莫不駭矚. 自謂得之夢中, 疑其託是以神之. 殆立意絕俗耳, 而終能用此傳世. 太平興國初, 太宗詔求古畫, 僞蜀方歸朝, 乃獲羅漢.

今御府所藏三十 : 〈維摩像〉一, 〈須菩提像〉一, 〈高僧像〉一, 〈天竺高僧像〉一, 〈羅漢像〉二十六.

9) '蹙'은 〈사고본〉에 '慼'으로 되어 있다.

 한자풀이

- 踰(유) 넘다
- 頤(이) 턱
- 蹙(축) 찌푸리다
- 顙(상) 이마
- 槁(고) 마르다, 파리하다
- 黝(유) 검푸르다
- 獠(료) 오랑캐 이름
- 矚(촉) 보다

선화화보 **권4**

도석道釋 4

북송 휘종의 회화 인물사 **宣和畵譜**

손몽경 孫夢卿

손몽경孫夢卿은 자가 보지輔之이니, 동평東平[1] 사람이다. 도석을 잘 그렸다. 처음에는 오생吳生[2]의 화법을 배웠으나 조금도 변화를 이루어내지 못하였다. 하지만 나중에 오생의 그림을 임모하면서 크게 묘처를 깨우쳤다.

본디 몇 길이나 되도록 크고 넓게 그렸던 인물 그림을 축소시켜 좁은 화폭에 옮겨 그려서 그 길이가 몇 촌에 불과하게 만들면서도, 전혀 그 형사를 잃지 않았다. 마치 거울로 사물을 비추어보면 그 사물의 대소와 원근이 일정한 비율로 나타나는 것과 같았다.

이를 본 사람들이 신기하게 여겨, 그를 '손탈벽孫脫壁'[3]으로 호칭하기도 하였고, 또는 '손오생孫吳生'으로 부르기도 하였다. 여기에서 그의 재주가 정밀하고 뛰어나다는 것을 알 수 있다. 다만 화폭에 그려 놓은 그림이 몹시 적었고, 사찰에 그린 벽화도 세월이 오래되어 모두 보존되지는 못하였다.

지금 어부에 3점의 그림이 보관되어 있다. 〈태상상太上像〉 1점, 〈갈선옹상葛仙翁像〉 1점, 〈송석문선도松石問禪圖〉 1점.

1) 동평東平 : 현재 산동의 동평東平 지역에 있던 지명이다.
2) 오생吳生 : 685〜758년. 당나라 화가 오도현吳道玄의 별칭이다. '도석-2-1' 참조.
3) 탈벽脫壁 : 벽에 그려 넣은 사물이 벽을 뚫고 나올 듯이 생생함을 이른다.

孫夢卿, 字輔之, 東平人也. 工畫道釋, 學吳生而未能少變. 其後傳移吳本, 大得妙處. 至數丈人物, 本施寬闊者, 縮移狹隘, 則不過數寸, 悉不失其形似. 如以鑑取物, 見大小遠近耳. 覽者神之, 號稱孫脫壁, 又云孫吳生, 以此可見其精絶. 但施於卷軸者殊少, 蓋塔廟

歲久, 不能皆存也.

今御府所藏三：〈太上像〉一,〈葛仙翁像〉一,〈松石問禪圖〉一.

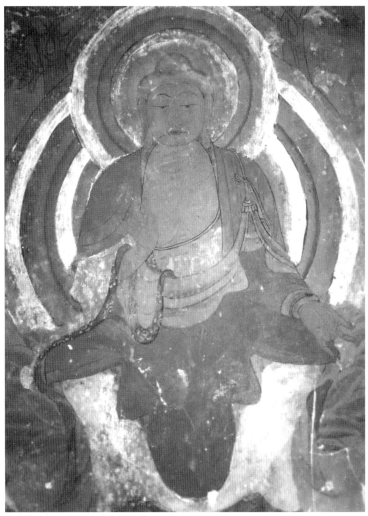

오대 작가미상,〈불상佛像〉(돈황벽화)

 한자풀이

- 寬(관) 크다
- 闊(활) 넓다
- 狹(협) 좁다
- 隘(애) 좁다
- 悉(실) 다

손지미 孫知微

손지미孫知微는 자가 태고太古이니, 미양眉陽[1] 사람이다. 대대로 농사짓던 집안에서 태어났으나 타고난 기질이 총명하였다.

그림에 뛰어나서 애초에 배우지 않고서도 능하였다. 마음이 청청하고 욕심이 적어서 진짜 신선 가운데 한 사람인 듯이 표표하였다. 부인이 요리한 음식은 먹지 않았다. 이 때문에 몰래 그를 시험해보려는 자들도 있었으나 모두 그의 눈을 피하지 못했다.

도석을 그리기를 좋아하였는데, 붓을 쓰기를 거리낌 없이 자유롭게 하였고 선배들이 필묵을 사용하던 방법을 답습하지 않았다.

일찍이 성도成都 수녕원壽寧院의 벽에 구요九曜[2]를 그린 적이 있다. 먹으로 그리기를 마친 뒤에 동인익童仁益[3] 등에게 채색하는 일을 맡겼더니, 그림 속의 시종侍從 가운데 한 사람이 들고 있던 수정병水晶瓶에 연꽃을 보태어 그려 넣은 것이었다. 손지미가 이를 보고 말하기를, "수정병은 천하의 물을 진정시키는 것임을 내가 도가의 경전에서 배웠다. 지금 여기에 꽃을 그려 넣었으니 매우 잘못되었다."라고 하였다. 그러므로 손지미의 뛰어난 점을 알 수 있다. 어찌 세속의 화가가 미칠 수 있는 바이겠는가.

촉나라 사람들은 더욱 그에게 예의를 갖추었고, 그의 그림을 얻으면 겹겹이 싸서 보물처럼 간직하였다.

손지미가 나그네로 사찰과 도관에서 머무른 때가 많아서 황로黃老(도가)[4]와 구담瞿曇(불가)[5]의 학문에도 정밀하였다. 그래서 도석을 그리

1) 미양眉陽: 『송조명화평宋朝名畫評』에는 팽산彭山 사람으로 되어 있다.

2) 구요九曜: 북두칠성과 그 주위를 맴도는 두 별을 이른다. 또는 일신日神, 월신月神, 화요火曜, 수요水曜, 목요木曜, 금요金曜, 토요土曜, 계도성計都星, 나후성羅睺星을 이르기도 한다.
3) 동인익童仁益: 자는 우현友賢으로 촉 사람이다. 도석과 인물에 능하였다.

4) 황로黃老: 도가의 시조인 황제黃帝와 노자老子를 병칭한 말이다.
5) 구담瞿曇: 석가모니의 성姓으로, 부처의 대칭으로 쓰인다.

는 일에 더욱 능하였던 것이다. 촉나라의 사찰과 도관에 그의 필적이 특히 많이 남아 있다.

지금 어부에 37점의 그림이 보관되어 있다. 〈천봉상^{天蓬像}〉 2점, 〈천지수삼관상^{天地水三官像}〉 6점, 〈구요상^{九曜像}〉 3점, 〈전성상^{塡星像}〉 1점, 〈항성상^{亢星像}〉 1점, 〈화성상^{火星像}〉 1점, 〈십일요상^{十一曜像}〉 1점, 〈세성상^{歲星像}〉 1점, 〈오성상^{五星像}〉 1점, 〈성관상^{星官像}〉 2점, 〈복희상^{伏犧像}〉 1점, 〈장수선상^{長壽仙像}〉 1점, 〈갈선옹상^{葛仙翁像}〉 1점, 〈사손선생상^{寫孫先生像}〉 1점, 〈유마상^{維摩像}〉 1점, 〈문수강령도^{文殊降靈圖}〉 1점, 〈지공진^{智公眞}〉 1점, 〈과해천왕도^{過海天王圖}〉 1점, 〈행도천왕도^{行道天王圖}〉 1점, 〈유행천왕도^{遊行天王圖}〉 1점, 〈나한상^{羅漢像}〉 1점, 〈납의승^{衲衣僧}〉 1점, 〈소상도^{掃象圖}〉 1점, 〈전사호도^{戰沙虎圖}〉 1점, 〈호투우도^{虎鬪牛圖}〉 1점, 〈우호도^{牛虎圖}〉 1점, 〈사이팔백매산황정경상^{寫李八百妹産黃庭經像}〉 1점, 〈사팽조녀예북두상^{寫彭祖女禮北斗像}〉 1점.

孫知微, 字太古, 眉陽人也. 世本田家, 天機穎悟. 善畫, 初非學而能. 淸淨寡慾, 飄飄然眞神仙中人. 不茹婦人所饌食, 有密以驗之者, 皆不可逃所知. 喜畫道釋, 用筆放逸, 不蹈襲前人筆墨畦畛. 嘗於成都 壽寧院壁圖九曜. 落墨已, 乃令童仁益輩設色, 侍從中有持水晶瓶者, 因增以蓮花. 知微旣見, 謂 "瓶所以鎭天下之水, 吾得之道經. 今增以花, 失之遠矣." 故知知微之妙, 豈俗畫所能到也. 蜀人尤加禮之, 得畫則珍藏什⁶⁾襲. 知微多客寓寺觀, 精黃老, 瞿曇之學. 故畫道釋益工, 而蜀中寺觀, 尤多筆迹焉.

今御府所藏三十有七:〈天蓬像〉二,〈天地水三官像〉六,〈九曜像〉

6) '什'은 〈대덕본〉에 '十'으로 되어 있다.

三,〈塡⁷⁾星像〉一,〈亢星像〉一,〈火星像〉一,〈十一曜像〉一,〈歲星像〉一,〈五星像〉一,〈星官像〉二,〈伏犧像〉一,〈長壽仙像〉一,〈葛仙翁像〉一,〈寫孫先生像〉一,〈維摩像〉一,〈文殊降靈圖〉一,〈智公眞〉一,〈過海天王圖〉一,〈行道天王圖〉一,〈遊行天王圖〉一,〈羅漢像〉一,〈衲衣僧〉一,〈掃象圖〉一,〈戰沙虎圖〉一,〈虎鬪牛圖〉一,〈牛虎圖〉一,〈寫李八百妹產黃庭經像〉一,〈寫彭祖女禮北斗像〉一.

7) '塡'은〈대덕본〉에 '鎭'으로 되어 있다.

 한자풀이

• 穎(영) 빼어나다
• 茹(여) 먹다
• 畦(휴) 밭두둑, 길
• 畛(진) 두둑, 길
• 什襲(십습) 열 번 싸다

구용상句龍爽

구용상句龍爽은 촉 사람이다. 성품이 돈후하고 신중하여 말을 함부로 하지 않았다.

그림을 즐겨서 고대인의 의관을 그리기를 좋아하였는데 화려하지 않고 질박한 모습을 많이 그렸다. 언뜻 보면 마치 고대의 정鼎과 이彝[1] 같은 기물에 새겨져 있는 삼대三代[2] 이전의 전서篆書[3] 필획처럼 보였다. 근래의 풍속이 비속하다고 생각하여, 사람들로 하여금 다시 순박한 곳으로 돌아갈 뜻을 갖게 하려는 것이었다. 옛 고사와 인물을 그리기를 좋아하여 세상에 전해지는 그림이 많다.

지금 어부에 1점의 그림이 보관되어 있다. 〈자부선산도紫府仙山圖〉 1점.

句龍爽, 蜀人. 敦厚愼重, 不妄語言. 好丹靑, 喜爲古衣冠, 多作質野不媚之狀. 觀之如鼎彝間見三代以前篆畫也. 便覺近習爲凡陋, 而使人有還淳反朴之意. 好畫故事人物, 世多傳其本.

今御府所藏一 :〈紫府仙山圖〉.

1) 정鼎과 이彝 : '정鼎'은 세 발 또는 네 발 달린 솥이고, '이彝'는 술을 담는 그릇으로 모두 고대에 종묘에서 쓰이던 제기祭器이다.

〈상병중정商秉仲鼎〉(선화박고도록)

〈상호이이商虎耳彝〉(선화박고도록)

2) 삼대三代 : 고대의 하夏·은殷·주周 세 왕조를 아울러 일컫는 말이다.
3) 전서篆書 : 한자 서체의 하나이다. 전서는 다시 대전大篆과 소전小篆으로 나뉜다. 대전은 주나라 태사太史 주籒의 갑골문과 금석문 등 옛 서체를 바탕으로 필획을 늘려 만든 것이다. 소전은 진나라 시황제가 문자를 통일할 적에 이사李斯가 대전을 간략하게 줄여서 만든 것이다.

한자풀이

• 鼎(정) 솥
• 彝(이) 제기
• 陋(루) 더럽다
• 淳(순) 순박하다

육문통陸文通은 강남江南 사람이다. 산수, 도석, 누대를 그리는 것으로 당시에 명성을 얻었다. 산수는 동원과 거연의 법을 배워서 〈군봉설제도羣峰雪霽圖〉를 그렸는데, 이를 보면 보는 사람으로 하여금 높은 산에 올라가서 부를 읊고 싶은 생각[1]이 들게 만든다. 도석을 그리는 데에 더욱 뛰어났으니 그가 그린 〈회선도會仙圖〉는 모두 풍진 속의 속물 밖으로 벗어나 표표하게 구름 위에 올라 있는 것 같은 느낌이 있다. 이것이 그의 붓끝이 범상치 않은 점이다.

지금 어부에 14점의 그림이 보관되어 있다. 〈신선도神仙圖〉 4점, 〈선산고실도仙山故實圖〉 4점, 〈회선도會仙圖〉 2점, 〈군봉설제도羣峯雪霽圖〉 4점.

陸文通, 江南人. 畵山水, 道釋, 樓臺, 得名于時. 山水學董元, 巨然, 作〈羣峰雪霽圖〉, 覽之使人有登高作賦之思. 畵道釋尤工, 作〈會仙圖〉, 皆出乎風塵物表, 飄飄然有凌雲之意. 是其筆端不凡者.

今御府所藏十有四:〈神仙圖〉四,〈仙山故實圖〉四,〈會仙圖〉二, 〈羣峯雪霽圖〉四.

1) 높은 … 생각 :『한서漢書』「예문지藝文志」에 "노래하지 않고 읊는 것을 부賦라고 하는데, 높은 곳에 올라 부를 읊을 수 있다면 대부大夫가 될 만하다.[不歌而諷謂之賦, 登高能賦可以爲大夫.]"라는 말이 있다.

 한자풀이

• 霽(제) 비 개다
• 凌(릉) 능가하다

왕제한王齊翰은 금릉金陵[1] 사람이다. 강남의 위주 이욱李煜[2]을 섬겨서 한림대조翰林待詔가 되었다. 도석과 인물을 그린 것에 정취가 많이 깃들어 있다. 또 산림과 구학, 은둔자의 암혈과 은거의 공간을 잘 그려서 조금도 조정과 저잣거리의 풍진에 물든 기운이 없다.

개보開寶[3] 연간 말에 이욱이 입에 벽옥璧玉을 물고 항복하였다.[4] 이때에 이귀李貴라는 보졸步卒이 절에 들어가서 왕제한이 그린 나한 그림 16폭을 얻었는데, 장사꾼 유원사劉元嗣가 비싼 값을 치르고 이 그림을 사서 경사京師로 싣고 갔다가 사찰에 저당 잡힌 일이 있었다. 나중에 유원사가 빌린 돈을 상환하고서 되돌려 받아 가져가기를 원하였으나 승려가 기한이 지났다는 이유로 거절하였다. 이에 유원사가 관청에 소송을 제기하였다. 당시에 경사의 윤尹으로 있던 송나라 태종太宗[5]이 지시하여 그 그림을 가져오게 하더니 한 번 보고서 크게 감탄하여 마침내 그림을 남겨두게 하고 후하게 사례한 뒤에 그를 놓아주었다. 이 일이 있고 16일이 지난 뒤에, 태종이 즉위하였다. 이 때문에 나중에 이 그림을 '응운나한應運羅漢'이라고 하였다.

지금 어부에 119점의 그림이 보관되어 있다. 〈전법태상도傳法太上圖〉 1점, 〈삼교중병도三敎重屛圖〉 1점, 〈태양상太陽像〉 1점, 〈태음상太陰像〉 1점, 〈금성상金星像〉 1점, 〈수성상水星像〉 1점, 〈화성상火星像〉 1점, 〈토성상土星像〉 1점, 〈나후상羅睺像〉 1점, 〈계도상計都像〉 1점, 〈북두성군상北斗星君像〉 1점, 〈원진상元辰像〉 1점, 〈장생조원도長生朝元圖〉 1점, 〈사남

1) 금릉金陵 : 남경南京의 옛 이름이다. '도석-1-3' 참조.
2) 이욱李煜 : 937~978년. 남당南唐의 후주後主로 자는 중광重光, 호는 종은鍾隱, 초명은 종가從嘉이다. 중주中主 이경李璟의 여섯째 아들이다. 조부는 남당을 세우고 제위에 오른 이변李昪이다. '화조-3-1' 참조.
3) 개보開寶 : 968~975년. 송나라 태조太祖 조광윤趙匡胤이 사용하던 연호이다.
4) 입에 … 항복하였다 : 이욱이 송나라 태조에게 투항한 것을 이른다. 손을 뒤로 묶은 채 벽옥을 입에 물고 투항하므로 함벽청명銜璧請命이라고 한다.

5) 태종太宗 : 재위 976~997년. 송나라 태조太祖를 이어 제위에 오른 조광의趙匡義(939~997)이다. '도석-3-12' 참조.

두성상^{寫南斗星像}〉 6점, 〈회선도^{會仙圖}〉 3점, 〈선산도^{仙山圖}〉 1점, 〈불상^{佛像}〉 1점, 〈인지불도^{因地佛圖}〉 1점, 〈불회도^{佛會圖}〉 1점, 〈석가불상^{釋迦佛像}〉 2점, 〈약사불상^{藥師佛像}〉 1점, 〈대비상^{大悲像}〉 2점, 〈관음보살상^{觀音菩薩像}〉 1점, 〈세지보살상^{勢至菩薩像}〉 1점, 〈자재관음상^{自在觀音像}〉 1점, 〈보타라관음상^{寶陁羅觀音像}〉 1점, 〈암거관음도^{巖居觀音圖}〉 1점, 〈자씨보살상^{慈氏菩薩像}〉 1점, 〈백의관음상^{白衣觀音像}〉 1점, 〈수보리상^{須菩提像}〉 2점, 〈십육나한상^{十六羅漢像}〉 16점, 〈십육나한상^{十六羅漢像}〉 10점, 〈색산나한도^{色山羅漢圖}〉 2점, 〈나한상^{羅漢像}〉 2점, 〈완련나한상^{玩蓮羅漢像}〉 2점, 〈암거나한상^{巖居羅漢像}〉 1점, 〈빈두로상^{賓頭盧像}〉 1점, 〈완천나한상^{玩泉羅漢像}〉 1점, 〈고승도^{高僧圖}〉 1점, 〈지공상^{智公像}〉 1점, 〈화암고승상^{花巖高僧像}〉 1점, 〈암거승^{巖居僧}〉 1점, 〈고사도^{高士圖}〉 2점, 〈약왕상^{藥王像}〉 2점, 〈고현도^{高賢圖}〉 2점, 〈일사도^{逸士圖}〉 1점, 〈중병도^{重屏圖}〉 1점, 〈고현도^{古賢圖}〉 5점, 〈위기도^{圍棋圖}〉 1점, 〈금회도^{琴會圖}〉 1점, 〈금조도^{琴釣圖}〉 2점, 〈수륜도^{垂綸圖}〉 1점, 〈수각도^{水閣圖}〉 1점, 〈고한도^{高閒圖}〉 1점, 〈정조도^{靜釣圖}〉 1점, 〈용녀도^{龍女圖}〉 1점, 〈해안도^{海岸圖}〉 2점, 〈수봉도^{秀峯圖}〉 1점, 〈육우전다도^{陸羽煎茶圖}〉 1점, 〈능양자명도^{陵陽子明圖}〉 1점, 〈지허한광도^{支許閒曠圖}〉 1점, 〈임학오현도^{林壑五賢圖}〉 1점, 〈임정고회도^{林亭高會圖}〉 1점, 〈해안기목도^{海岸琪木圖}〉 1점, 〈강산은거도^{江山隱居圖}〉 1점, 〈금벽담도^{金碧潭圖}〉 1점, 〈설색산수도^{設色山水圖}〉 1점, 〈임정요잠도^{林汀遙岑圖}〉 1점, 〈임천십육나한도^{林泉十六羅漢圖}〉 4점, 〈초양왕몽신녀도^{楚襄王夢神女圖}〉 1점.

王齊翰, 金陵人. 事江南僞主李煜, 爲翰林待詔. 畫道釋·人物多思

致. 好作山林, 邱壑, 隱巖, 幽卜, 無一點朝市風埃氣. 開寶末, 煜銜璧
請命. 步卒李貴者, 入佛寺中得齊翰畫羅漢十六軸. 爲商賈劉元嗣
高價售之, 載入京師, 質於僧寺. 後元嗣償其所貸, 願贖以歸, 而僧
以過期拒之. 元嗣訟于官府, 時太宗[6]尹京, 督索其畫, 一見大加賞
嘆, 遂留畫厚賜而釋之. 閱十六日太宗[7]卽位, 後名"應運羅漢".

今御府所藏一百十有九: 〈傳法太上圖〉一, 〈三敎重屛圖〉一, 〈太
陽像〉一, 〈太陰像〉一, 〈金星像〉一, 〈水星像〉一, 〈火星像〉一, 〈土
星像〉一, 〈羅睺像〉一, 〈計都像〉一, 〈北斗星君像〉一, 〈元辰像〉
一, 〈長生朝元圖〉一, 〈寫南斗星像〉六, 〈會仙圖〉三, 〈仙山圖〉一,
〈佛像〉一, 〈因地佛圖〉一, 〈佛會圖〉一, 〈釋迦佛像〉二, 〈藥師佛像〉
一, 〈大悲像〉二, 〈觀音菩薩像〉一, 〈勢至菩薩像〉一, 〈自在觀音
像〉一, 〈寶陁羅觀音像〉一, 〈巖居觀音圖〉一, 〈慈氏菩薩像〉一,
〈白衣觀音像〉一, 〈須菩提像〉二, 〈十六羅漢像〉十六, 〈十六羅漢
像〉十, 〈色山羅漢圖〉二, 〈羅漢像〉二, 〈玩蓮羅漢像〉二, 〈巖居羅
漢像〉一, 〈賓頭盧像〉一, 〈玩泉羅漢像〉一, 〈高僧圖〉一, 〈智公像〉
一, 〈花巖高僧像〉一, 〈巖居僧〉一, 〈高士圖〉二, 〈藥王像〉二, 〈高
賢圖〉二, 〈逸士圖〉一, 〈重屛圖〉一, 〈古賢圖〉五, 〈圍棋圖〉一, 〈琴
會圖〉一, 〈琴釣圖〉二, 〈垂綸圖〉一, 〈水閣圖〉一, 〈高閒圖〉一, 〈靜
釣圖〉一, 〈龍女圖〉一, 〈海岸圖〉二, 〈秀峯圖〉一, 〈陸羽煎茶圖〉
一, 〈陵陽子明圖〉一, 〈支許閒曠圖〉一, 〈林壑五賢圖〉一, 〈林亭
高會圖〉一, 〈海岸琪木圖〉一, 〈江山隱居圖〉一, 〈金碧潭圖〉一,
〈設色山水圖〉一, 〈林汀遙岑圖〉一, 〈林泉十六羅漢圖〉四, 〈楚襄
王夢神女圖〉一.

6) '太宗'은 〈대덕본〉에 '太宗皇帝'로
되어 있다.
7) '太宗'은 〈대덕본〉에 '太宗皇帝'로
되어 있다.

 한자풀이

• 埃(애) 티끌
• 售(수) 사다
• 贖(속) 속바치다

고덕겸顧德謙은 건강建康 사람이다. 인물을 잘 그렸으며 도상道象[1]을 그리는 것을 많이 좋아하였다. 이 밖에도 동물과 식물에 두루 능하였다.

논평하는 자들은 "왕유라도 그를 능가할 수 없다."라고 말한다. 비록 그들이 너무 심하게 인정해주었다는 의심이 들기는 하지만, 강남 시절에 위당僞唐의 이씨李氏[2]도 "앞 시대에 고개지가 있고 뒷시대에 고덕겸이 있다."고 하였을 정도다. 그가 비록 왕유와 고개지에는 미치지 못한다고 하더라도, 그래도 그 수준이 보통의 그림보다는 위에 있었던 것이다.

가장 알려진 그림으로 횡축으로 그린 〈소익취난정蕭翼取蘭亭〉[3]이 있는데, 그 풍격이 특이하여 앞의 말을 증명해줄 만하다. 그러나 유실되어서 아직 보지는 못하였다.

지금 어부에 21점의 그림이 보관되어 있다. 〈태상상太上像〉 1점, 〈태상도관도太上度關圖〉 1점, 〈태상도太上圖〉 1점, 〈태상채지상太上採芝像〉 1점, 〈사자태상상四子太上像〉 1점, 〈채지도採芝圖〉 1점, 〈선적도仙跡圖〉 2점, 〈십이계녀도十二溪女圖〉 3점, 〈동정영인도洞庭靈姻圖〉 2점, 〈도수목우도渡水牧牛圖〉 2점, 〈목우도牧牛圖〉 2점, 〈유우도乳牛圖〉 1점, 〈죽천어도竹穿魚圖〉 1점, 〈야작도野鵲圖〉 1점, 〈선접도蟬蝶圖〉 1점.

顧德謙[4], 建康人也. 善畫人物, 多喜寫道像. 此外雜工動植. 論者

1) 도상道象 : 도가道家의 시조에 해당하는 노자老子의 상을 이른다.

2) 위당僞唐의 이씨李氏 : 오대 남당南唐의 후주後主 이욱李煜을 이른다.

3) 소익취난정蕭翼取蘭亭 : 소익蕭翼이 〈난정서〉를 구해왔던 고사를 취한 그림이다. 왕희지의 글씨를 매우 좋아하던 당 태종이 〈난정서〉 진적이 지영智永의 제자 변재辯才에게 있다는 말을 듣고 요구한 일이 있었다. 하지만 명에 응하지 않자 언변이 뛰어난 소익을 보내어 변재의 신임을 얻은 뒤에 〈난정서〉 진적을 빼내오도록 하였다. 소익은 양 원제梁元帝의 증손자로서 간의대부와 감찰어사를 지냈다.

4) '顧德謙'은 원문에 '顔德謙'으로 되어 있으나, 〈대덕본〉에 근거하여 바로잡았다.

謂王維不能過. 雖疑其與之太甚, 然在江南時僞唐 李氏亦云 "前有
愷之, 後有德謙." 雖不及王·顧, 亦居常品之上矣. 其最著者有〈蕭
翼取蘭亭〉橫軸, 風格特異, 可證前說. 但流落未見.

今御府所藏二十有一: 〈太上像〉一, 〈太上度關圖〉一, 〈太上圖〉
一, 〈太上探芝像〉一, 〈四子太上像〉一, 〈探芝圖〉一, 〈仙跡圖〉二,
〈十二溪女圖〉三, 〈洞庭靈姻圖〉二, 〈渡水牧牛圖〉二, 〈牧牛圖〉
二[5], 〈乳牛圖〉一, 〈竹穿魚圖〉一, 〈野鵲圖〉一, 〈蟬蝶圖〉一.

[5] '二'는 원문에 '一'로 되어 있으나,
〈사고본〉과 〈대덕본〉에 근거하여 바로
잡았다.

북송 고덕겸顧德謙, 〈연지수
금도蓮池水禽圖〉, 일본 동경
국립박물관

| 04(도석)-4-7 | 후익侯翼

후익侯翼은 자가 자충子沖이니, 안정安定 사람이다. 그림에 뛰어나 단공端拱[1]과 옹희雍熙[2] 연간에 명성이 몹시 자자하였다. 오도현의 화법을 배워 도석을 그렸는데, 먹을 씀이 맑고 경쾌하였으며 붓놀림이 굳세고 단단하여 웅건하면서도 수려하고 화려하면서도 우아하였다. 이는 또한 화가로서 절정의 기예였다.

13세 때에 처음 곽순관郭巡官[3]을 스승으로 삼았다. 곽순관은 그의 이름이 잊혀져 전해지지 않는 자이다. 후익은 4년이 지난 뒤에는 배워서 익힌 바가 곽순관을 크게 뛰어넘을 정도가 되었다. 이에 자신으로 인해 곽순관의 명성이 가려질까 걱정하여 진천秦川[4]으로 이사하였다. 그래서 가끔 진천의 사찰에 벽화를 그려놓아 지금까지 남아 있는 것이 있다.

지금 어부에 16점의 그림이 보관되어 있다. 〈행화태상상行化太上像〉 1점, 〈천봉상天蓬像〉 1점, 〈구요상九曜像〉 1점, 〈석가상釋迦像〉 1점, 〈유마문수상維摩文殊像〉 1점, 〈지장보살상地藏菩薩像〉 1점, 〈장수왕보살상長壽王菩薩像〉 1점, 〈문병유마도問病維摩圖〉 1점, 〈지공전진상智公傳眞像〉 1점, 〈헌화보살상獻花菩薩像〉 1점, 〈정명거사상淨名居士像〉 1점, 〈천왕상天王像〉 1점, 〈귀자모상鬼子母像〉 1점, 〈한전논공도漢殿論功圖〉 1점, 〈피서사녀도避暑士女圖〉 1점, 〈부시사녀도賦詩士女圖〉 1점.

侯翼, 字子沖, 安定人. 善畫, 端拱·雍熙之際, 聲名籍甚. 學吳道

1) 단공端拱 : 984～987년. 송나라 태종太宗이 사용하던 연호이다.
2) 옹희雍熙 : 988～989년. 송나라 태종太宗이 사용하던 연호이다.

3) 순관郭巡 : 벼슬 이름이다.

4) 진천秦川 : 춘추시대에 진秦나라에 속하던. 섬서陝西와 감숙甘肅에 걸쳐 있는 진령秦嶺의 북쪽 평원지대이다.

玄作道釋. 落墨清駛, 行筆勁峻, 峭拔而秀, 絢麗而雅, 亦畫家之絕
藝也. 始年十三, 師郭巡官, 郭忘其名. 越四年, 所學過郭遠甚, 慮
掩郭名, 徙寓秦川. 往往秦川僧舍畫壁, 尚有存者.

今御府所藏十有六:〈行化太上像〉一,〈天蓬像〉一,〈九曜像〉一,
〈釋迦像〉一,〈維摩文殊像〉一,〈地藏菩薩像〉一,〈長壽王菩薩像〉
一,〈問病維摩圖〉一,〈智公傳眞像〉一,〈獻花菩薩像〉一,〈淨名居
士像〉一,〈天王像〉一,〈鬼子母像〉一,〈漢殿論功圖〉一,〈避暑士
女圖〉一,〈賦詩士女圖〉一.

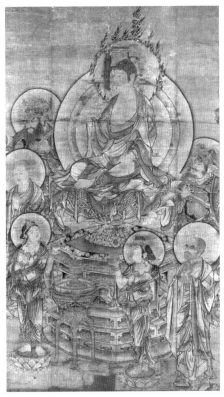

송 작가미상,〈여래설법도如來說法圖〉,
대만 고궁박물원

한자풀이

• 峭(초) 가파르다
• 絢(현) 무늬
• 巡(순) 돌다

| 04(도석)-4-8 | 무동청武洞淸

무동청武洞淸은 장사長沙 사람이다. 인물을 그리는 데에 능하였고, 특히 천신天神과 도석 등의 상상像에 뛰어났다. 포치와 필묵의 사용을 비롯하여 광협廣狹, 대소, 횡사橫斜, 곡직 등이 법도에 맞지 않음이 없고, 사람들이 좌작坐作, 진퇴, 향배, 부앙俛仰하는 모습에 모두 정취가 깃들어 있다.

인물의 직위와 신분에 따른 존엄한 모습을 더욱 잘 그려서 명성이 세상에 알려졌다. 심지어 시전의 상인들 중에는 그림을 돌에 새겨서 무동청의 성명을 앞세워 판매하려는 자들까지 있었다. 그러나 다른 그림은 알려진 것이 없고 세상에 전해지는 것도 적다. 오직 십일요十一曜[1]를 그린 것이 모두 남아 있을 뿐이다.

지금 어부에 21점의 그림이 보관되어 있다. 〈태양상太陽像〉 2점, 〈태음상太陰像〉 2점, 〈금성상金星像〉 2점, 〈목성상木星像〉 1점, 〈수성상水星像〉 2점, 〈화성상火星像〉 1점, 〈토성상土星像〉 2점, 〈나후상羅睺像〉 1점, 〈계도상計都像〉 1점, 〈수선상水仙像〉 1점, 〈지적보살상智積菩薩像〉 1점, 〈시향금동상侍香金童像〉 1점, 〈산화옥녀상散花玉女像〉 1점, 〈약왕상藥王像〉 1점, 〈시녀대음도詩女對吟圖〉 2점.

1) 십일요十一曜 : 도가道家에서 칭하는 11성군聖君을 이른다. 구요九曜에 월패月孛와 자기紫氣를 합하여 일컫는 말이다. 구요는 '도석-4-2'의 역주 참조.

武洞淸, 長沙人也. 工畫人物, 最長於天神、道釋等像. 布置、落墨、廣狹、大小、橫斜、曲直, 莫不合度, 而坐作、進退、向背、俛仰, 皆有思致. 尤得人物名分尊嚴之體, 獲譽於一時. 至有市鄽人以刊石著洞淸

姓名而求售者. 然其他畫則未聞, 傳於世者亦少, 獨十一曜具在.

今御府所藏二十有一:〈太陽像〉二,〈太陰像〉二,〈金星像〉二,
〈木星像〉一,〈水星像〉二,〈火星像〉一,〈土星像〉二,〈羅睺像〉一,
〈計都像〉一,〈水仙像〉一,〈智積菩薩像〉一,〈侍香金童像〉一,〈散
花玉女像〉一,〈藥王像〉一,〈詩女對吟圖〉二.

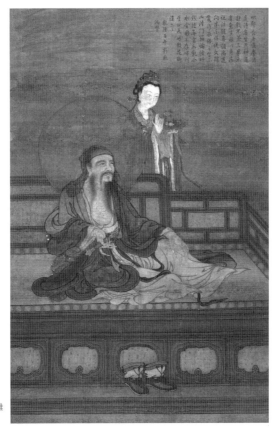

송 작가미상,〈유마도維
摩圖〉, 대만 고궁박물원

 한자풀이

• 俯(부) 머리 숙이다
• 廛(전) 가게

한규韓虬는 [한구韓求라고도 한다.] 섬현陝縣 사람이다. 이축李祝[1]과 함께 오도현의 화법을 배워서 이후에 두 사람이 나란히 명성을 떨쳤다. 이에 사람들이 '한韓·이李'로 병칭하였다.

그는 특히 도석에 뛰어났다. 일찍이 섬현의 교외에 있는 용흥사龍興寺에서 벽화를 그린 일이 있었다. 그런데 그 골상이 세간의 보통 형색과는 다른 것이었다. 이는 오도현의 화법을 깊이 체득하였기 때문이었다. 오도현은 도석에 있어서 절정의 필법을 구사하였다고 세상 사람들은 평가한다. 그래서 배우는 자가 조금이라도 그 울타리[2] 안쪽을 엿볼 수 있으면 곧 명류가 될 수 있었을 정도였다. 더구나 한규는 오도현을 전문으로 배운 자였으니 절묘한 경지에 도달한 것은 당연하다.

지금 어부에 13점의 그림이 보관되어 있다. 〈사태음상寫太陰像〉 1점, 〈수성상水星像〉 1점, 〈성관상星官像〉 1점, 〈관음상觀音像〉 1점, 〈자씨보살상慈氏菩薩像〉 1점, 〈행도보살상行道菩薩像〉 2점, 〈헌화보살상獻花菩薩像〉 2점, 〈헌향보살상獻香菩薩像〉 2점, 〈천왕도天王圖〉 1점, 〈동화사명진양진인상東華司命晉陽眞人像〉 1점.

韓虬 [一作求], 陝人也. 與李祝同學吳道玄, 後聲譽並馳, 人以韓、李稱. 尤長於道釋. 嘗在陝郊龍興寺作畫壁, 其骨相非世間形色. 蓋深得於道玄者也. 道玄之於道釋, 世謂絕筆. 學者稍窺其藩籬, 則便

1) 이축李祝 : 다른 기록에 '이축李祝'으로도 되어 있다. 섬현 사람이다.

2) 울타리 : 번리藩籬. 대나무를 엮어서 만든 울타리를 가리키는 말로, 여기서는 학문이 도달한 경지를 이른다.

爲名流. 況虯專門之學, 宜其進於妙也.

今御府所藏十有三:〈寫太陰像〉一,〈水星像〉一,〈星官像〉一,
〈觀音像〉一,〈慈氏菩薩像〉一,〈行道菩薩像〉二,〈獻花菩薩像〉
二,〈獻香菩薩像〉二,〈天王圖〉一,〈東華司命晉陽眞人像〉一.

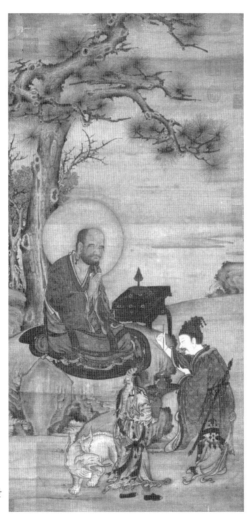

송 작가미상,〈불상佛像〉, 대만
고궁박물원

한자풀이

• 郊(교) 성 밖
• 籬(리) 울타리

양비楊棐

양비楊棐[1]는 경사京師(개봉) 사람이다. 처음에 나그네로 강소와 절강 일대를 유람하다가 나중에 회淮·초楚 지역에 정착하였다. 석전釋典(불경佛經)을 잘 그렸는데, 오생吳生(오도현)의 법을 배워서 큰 불상을 능하게 그렸다.

일찍이 사수泗水의 물가에 위치한 보조사普照寺에 두 폭의 신상神像을 그린 적이 있다. 그 크기가 모두 세 길을 넘어서 체구가 웅장하고 늠름하여 두렵게 느껴질 정도였다.

또한 종규鍾馗를 그린 것도 솜씨가 공교하다. 살펴보면 근래에 종규를 그리는 자가 많았다. 비록 그렇지만 그 유래를 찾아보니, 혹 "명황明皇(당 현종)이 학질에 걸렸을 때에 꿈속에서 종규가 앞에 나타나 춤을 춘 뒤로 학질을 떨쳐내었다. 그 이후에 그 외형을 베껴 그려서 세상에 전해지게 되었다. 이로부터 세상에 비로소 종규가 있게 되었던 것이다. 그러나 때에 따라 종규의 모습을 변화시켜서 대체로 같으면서도 조금씩은 달랐다. 오직 화가가 어떻게 수식하느냐에 달려 있을 뿐이었다."라고 말하는 경우도 있다.

또한 "일찍이 묘지 터에서 육조 시대의 오래된 비석을 얻었더니, 그 위에 '종규鍾馗'라는 글자가 새겨져 있었다. 아마도 개원開元[2] 연간에 처음으로 생겨난 것은 아닌 듯하다."라고 말하기도 한다. 그러나 전혀 근거를 찾을 데가 없다.

지금 어부에 2점의 그림이 보관되어 있다. 〈입상관음立像觀音〉 1점,

1) 양비楊棐 : 다른 기록에 '양비楊棐'로도 되어 있다.

2) 개원開元 : 713~741년. 당나라 현종顯宗이 첫 번째로 사용하던 연호이다.

〈종규씨도鍾馗氏圖〉 1점.

楊棐, 京師人也. 客游江、浙, 後居淮、楚. 善畫釋典[3], 學吳生, 能作大像. 嘗於泗濱普照佛刹爲二神. 率踰三丈, 質幹偉然, 凛凛可畏. 又作鍾馗亦工. 按鍾馗近時畫者雖多. 考其初, 或云"明皇病瘧, 夢鍾馗舞於前, 以遣瘧癘. 其後傳寫形似於世, 世始有鍾馗. 然臨時更革態度, 大同而小異, 唯丹靑家緣飾之如何耳." 又說"嘗得六朝古碣於墟墓間, 上有鍾馗字, 似非始於開元也." 卒無考據.

今御府所藏二 : 〈立像觀音〉一, 〈鍾馗氏圖〉一.

3) '典'은 원문에 '曲'으로 되어 있으나, 〈사고본〉과 〈대덕본〉에 근거하여 바로잡았다.

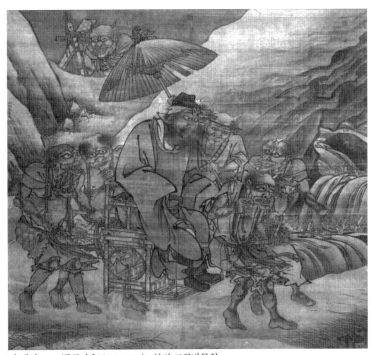

명 대진戴進, 〈종규야유도鍾馗夜游圖〉, 북경 고궁박물원

🌸 한자풀이

• 濱(빈) 물가
• 踰(유) 넘다
• 凛(름) 차다
• 瘧(학) 학질
• 癘(려) 창질
• 墟(허) 터

무종원武宗元

　　문신 무종원武宗元(980~1050)은 자가 총지總之이니, 하남河南의 백파白波 사람이다. 관직이 우조외랑虞曹外郎[1]에 이르렀다. 집안 대대로 유학을 업으로 삼았지만 무종원은 특별히 그림 공부를 좋아하였다. 특히 도석에 뛰어나서 조중달曹仲達[2]과 오도현의 절묘한 필법을 갖추고 있었다. 아버지 무도武道는 옛 재상 왕수王隨[3]와 포의 시절에 사귀었던 친구이다. 왕수가 무종원을 보고 기특하게 생각하여 생질녀의 남편으로 삼았다. 그래서 왕수 덕에 음직으로 태묘재랑太廟齋郎[4]에 제수되었다.

　　일찍이 서경西京(낙양)에 있는 상청궁上淸宮에 서른여섯 분의 천제를 그린 적이 있었다. 그때 그중에서 적명화양천제赤明和陽天帝[5]의 얼굴에 몰래 송 태종의 어용을 그려 넣었다. 송나라가 화火의 덕으로 왕업을 일으킨 나라[6]이므로 적명화양천제로 짝을 맞춘 것이었다. 후에 송 진종眞宗[7]이 분음汾陰[8]에서 제사 지내고 돌아올 때에 길이 낙양을 지나게 되었다. 그래서 상청궁上淸宮에 행차하게 되었는데 문득 어용을 발견하고는 놀라서 말하기를, "이는 진짜 선제의 모습이다."라고 하였다. 그리고 급히 분향할 것을 명한 뒤에 재배하고서 그 정묘함에 감탄하여 우두커니 서서 오랫동안 바라보고 있었다. 장사손張士遜[9]이 시에서 말한, "일찍이 이곳에 분향하면서 성군께서 낯빛을 변하며 반기셨네."라는 것은 이를 말한 것이다.

　　상부祥符[10] 연간 초에 옥청소응궁玉淸昭應宮[11]을 짓고서 천하의 뛰어난 화가들을 불러 모아 전각과 회랑의 벽에 벽화를 그리게 한 일이 있

1) 우조외랑虞曹外郎 : '우조虞曹'는 공부工部에 속한 우부虞部의 별칭으로 산택山澤, 원유苑囿, 초목草木, 신탄薪炭 등의 일을 담당하였다. 외랑外郎은 관서의 서리書吏를 이른다.

2) 조중달曹仲達 : 북조의 북제北齊 사람으로 불상과 인물을 잘 그렸다. 인물의 의복을 몸에 딱 맞게 그려서 마치 물속에서 갓 나온 듯하여 '조의출수曹衣出水'라는 평을 들었다.

3) 왕수王隨 : 973~1039년. 송나라 하남河南 사람으로 자는 자정子正, 시호는 문혜文惠이다.

4) 태묘재랑太廟齋郎 : '태묘太廟'는 제왕의 사당이고, '재랑齋郎'은 제사를 담당하고 제기祭器를 관리하는 관리이다.

5) 적명화양천제赤明和陽天帝 : 색계色界의 18천 가운데 적명화양천赤明和陽天을 다스리는 신선이다. 도가에서는 천계天界를 36천으로 나눈다. 욕계欲界 6천, 색계色界 18천, 무색계無色界 4천, 범천梵天 4천, 청천淸天 3천, 대라천大羅天 1천이다.

6) 송나라가 … 나라 : 음양가의 오행설에 근거하면 송은 화火의 덕德이 왕성한 나라이다. 송을 염송炎宋이라고도 한다.

7) 진종眞宗 : 재위 997~1022년. 송 태종의 아들 조항趙恒(968~1022)이다.

8) 분음汾陰 : 분수汾水의 남쪽 지역이다. 한 무제가 이곳에서 보정寶鼎을 얻어 감천궁甘泉宮에 보관하고 후토사后土祠를 세워 지신地神에게 제사하였다.

9) 장사손張士遜 : 964~1049년. 송나라 음성陰城 사람으로 자는 순지順之이고 시호는 문의文懿이다. 균주均州 사람이라고도 한다. 송 태종 정화淳化 3년

었다. 이때 모인 무리가 삼천 명이 넘었지만 다행히 선발된 자는 겨우 백여 명뿐이었다. 그때에 무종원이 수석을 차지하였으므로 그 명성이 더욱 높아지게 되었다. 이에 그 동료들이 옷깃을 여미어 존경을 표하지 않는 자가 없었다.

지금 어부에 15점의 그림이 보관되어 있다. 〈천존상天尊像〉 1점, 〈천제석상天帝釋像〉 1점, 〈조원선장도朝元仙仗圖〉 1점, 〈북제상北帝像〉 1점, 〈진무상眞武像〉 1점, 〈화성상火星像〉 1점, 〈토성상土星像〉 1점, 〈천왕도天王圖〉 1점, 〈관음보살상觀音菩薩像〉 1점, 〈도해천왕상渡海天王像〉 1점, 〈이득일충설과노릉강도李得一衝雪過魯陵岡圖〉 4점.

文臣武宗元, 字總之, 河南 白波人. 官至虞曹外郎. 家世業儒, 而宗元特喜丹靑之學. 尤長於道釋, 筆法備曹·吳之妙. 父道與故相王隨, 爲布衣之舊. 隨見宗元奇之, 因妻外甥女, 以隨蔭補太廟齋郎. 嘗於西京 上淸宮畫三十六天帝, 其間赤明和陽天帝, 潛寫太宗御容. 以宋火德王, 故以赤明配焉. 眞宗祀汾陰還, 道由洛陽. 幸上淸宮, 忽見御容, 驚曰 "此眞先帝也." 遽命焚香再拜, 嘆其精妙, 竚立久之. 張士遜有詩云 "曾此焚香動聖容." 蓋謂是也. 祥符初營玉淸昭應宮, 召募天下名流, 圖殿廡壁. 衆逾三千, 幸有中其選者才百許人. 時宗元爲之冠, 故名譽益重, 輩流莫不歛衽.

今御府所藏十有五: 〈天尊像〉一, 〈天帝釋像〉一, 〈朝元仙仗圖〉二[12], 〈北帝像〉一, 〈眞武像〉一, 〈火星像〉一, 〈土星像〉一, 〈天王圖〉一, 〈觀音菩薩像〉一, 〈渡海天王像〉一, 〈李得一衝雪過魯陵岡圖〉四.

(992)에 벼슬에 나아가 동중서문하평장사同中書門下平章事에 이르렀고 등국공鄧國公에 봉해졌다. 조이용曹利用이 추밀樞密에 있으면서 왕의 총애를 받아 위세가 극에 달하였을 때에 장사손이 그 사이에 있으면서 시비를 논하지 않았으므로 사람들에게 '화답하는 북'이라는 평을 들었다.
10) 상부祥符 : 1008∼1016년. 송나라 진종이 사용하던 연호로 대중상부大中祥符의 약칭이다.
11) 옥청소응궁玉淸昭應宮 : 송나라 진종 때에 세운 도관이다. 재상 왕흠약王欽若이 천서天書를 위조하여 연호를 상부祥符로 바꾸고 이를 세워 천서를 봉안해두었다.

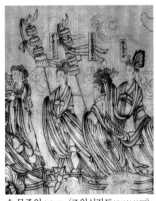

송 무종원武宗元, 〈조원선장도朝元仙仗圖〉, 개인 소장

12) '二'는 원문에 '一'로 되어 있으나, 〈대덕본〉에 근거하여 바로잡았다.

한자풀이

• 竚(저) 우두커니 서다
• 歛(렴) 거두다
• 衽(임) 옷섶

서지상 徐知常

　도사道士 서지상徐知常(1069~1154)은 자가 자중子中이니, 건양建陽 사람이다. 시 짓기에 능하였고 문장을 잘 엮었다. 무릇 도가와 유가의 경전 가르침과 제도에 대해서 두루 이해하지 못하는 것이 없었다. 당시 사람들과 어울리지 않고 한가로우면서 노성老成하여 사군자士君子의 기풍이 있었다. 바야흐로 도교를 널리 진흥시키려 할 때에는 가장 먼저 선발되어 낭함琅函과 옥급玉笈[1]에 보관하던 도가의 서적을 교수校讎하였는데, 정확하지 않은 것이 없었다.

　한가롭게 거할 때에는 금琴을 연주하고 차를 달여 마시면서 스스로 즐겼다. 진실로 세상 밖 방외의 선비라고 이를 만하다. 신선의 사적을 그릴 적에는 그 사적의 본말을 분명하게 드러내고 그 위치를 순서에 맞게 하였으며, 선풍仙風과 도골道骨이 있게 하여 표표하게 구름 위에 올라 있는 듯한 모습으로 그려내었다. 모두 그 의도를 잘 표현해낸 것이었다.

　예전에 고질병에 걸린 적이 있었다. 그때 이인異人을 만나 수련하는 기술을 배우더니 약과 치료를 모두 물리쳐 사양한 채로 수명을 오래 연장하여 백발과 홍안의 모습을 하고 있다. 진실로 터득한 바가 있었던 것이다. 지금 충허대부沖虛大夫로서 예주전시신蘂珠殿侍晨[2]의 관직을 맡고 있다.

　지금 어부에 1점의 그림이 보관되어 있다. 〈사신선사적寫神仙事蹟〉 1점.

1) 낭함琅函과 옥급玉笈 : 모두 도가의 서적을 보관하던 옥으로 만든 함이다.

2) 예주전시신蘂珠殿侍晨 : '예주전蘂珠殿'은 도가에서 천상궁전을 이르는 말이고, '시신侍晨'은 천제를 받드는 시종을 이른다.

道士徐知常, 字子中, 建陽人也. 能詩善屬文. 凡道儒典教, 與夫制作, 無不該曉. 脫略時輩, 蕭然老成, 有士君子之風. 方闡道敎, 首預選掄, 校讎琅函、玉笈之書, 無不精確. 居閒則鼓琴瀹茗以自娛, 眞方外之士. 畵神仙事蹟, 明其本末, 位置有序, 仙風道骨, 飄飄凌雲, 蓋善命意者也. 舊嘗有痼疾, 遇異人得修煉之術, 却藥謝醫, 以至引年, 白髮紅顔, 眞有所得. 今爲沖虛大夫, 藥珠殿侍晨.

今御府所藏一 : 〈寫神仙事蹟〉一.

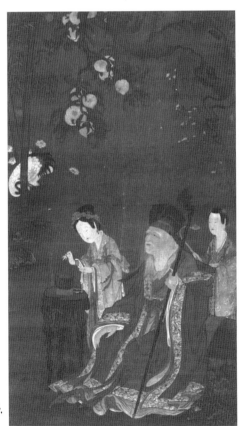

송 작가미상,〈과로선종果老仙蹤〉,
대만 고궁박물원

이득유李得柔

도사 이득유李得柔는 자가 승지勝之이니, 본래 하동河東의 진픕¹⁾ 사람이다. 나중에 서락西洛²⁾으로 이사하였다.

이득유의 조부 이종고李宗固가 일찍이 한주漢州³⁾의 수령으로 있을 적에 도사 윤가원尹可元⁴⁾이라는 자가 법을 어겨 사형을 받게 되었으나, 형벌을 낮추어 죽음을 면하게 해주었다. 윤가원은 상당히 그림에 뛰어난 사람이었다. 그는 죽는 날에 임하여 스스로 기원하기를, "이씨 집안의 남자아이로 태어나 두터운 은혜에 보답하기를 원하노라." 라고 하였다. 그날 밤 이득유의 어머니 꿈에 황관黃冠⁵⁾을 쓴 한 도사가 찾아와 문을 두드렸는데, 잠에서 깨어 과연 사내아이를 낳았으니 이 아이가 지금의 이득유이다.

이득유는 어려서부터 독서를 좋아하였고 시문을 잘 지었다. 그림을 그리는 재주는 배우지 않고서도 능하였으니, 전생에 익혔던 재주가 남아 있는 것임을 더욱 증험할 수 있다. 인물을 그리는 데에 매우 뛰어나 붓을 쓰면 곧 생기가 있었다.

신선의 고사를 그렸는데 숭악사嵩岳寺에 있는 당나라 오도현의 벽화 안에 그려 넣은 사진인상四眞人像은 그 얼굴과 풍채가 보는 사람들로 하여금 마침내 신선이 되어 날아가고 싶은 생각이 들게 할 정도였다. 그의 채색은 보통 화공들과 견줄 수 있는 바가 아니었다. 사용한 물감이 대부분 흙이나 돌로 만든 것이어서 세상 사람들은 알 수 없었다.

1) 하동河東의 진픕 : '하동河東'은 현재 산서山西의 황하黃河 동쪽 지역을 이르고, '진픕'은 태원太原 지역을 이른다.
2) 서락西洛 : 산서山西의 수양壽陽 서남쪽 지역이다.
3) 한주漢州 : 성도成都에 속한 지역이다.
4) 윤가원尹可元 : 송나라 도사로 그림을 간결하게 잘 그렸다. 경우景祐(1034~1038) 연간에 불을 잃는 죄를 지었는데, 가부낭중駕部郎中 이종고李宗固의 도움으로 풀려났다.

5) 황관黃冠 : 도사道士의 관으로 여기서는 도사를 일컫는 말로 쓰였다.

바야흐로 국가에서 도교를 진흥시키던 초기에 도가의 경전을 교수校讎하는 일이 있었는데, 이득유가 가장 먼저 선발되어 그 일을 맡게 되었다. 그가 의론하고 품평하는 말들은 이치에 맞지 않는 것이 하나도 없었다. 현재 자허대부紫虛大夫로서 응신전교적凝神殿校籍[6]을 맡고 있다.

지금 어부에 26점의 그림이 보관되어 있다. 〈대모선군상大茅仙君像〉 1점, 〈이모선군상二茅仙君像〉 1점, 〈삼모선군상三茅仙君像〉 1점, 〈종리권진인상鍾離權眞人像〉 1점, 〈남화진인상南華眞人像〉 1점, 〈위선준진인상韋善俊眞人像〉 1점, 〈여암선군상呂巖仙君像〉 1점, 〈소선군상蘇仙君像〉 1점, 〈난선군상欒仙君像〉 1점, 〈도선군상陶仙君像〉 1점, 〈봉선군상封仙君像〉 1점, 〈구선군상寇仙君像〉 1점, 〈장선군상張仙君像〉 1점, 〈담선군상譚仙君像〉 1점, 〈손사막진인상孫思邈眞人像〉 1점, 〈왕자교진인상王子喬眞人像〉 1점, 〈주도추진인상朱桃椎眞人像〉 1점, 〈부구공상浮邱公像〉 1점, 〈유근진인상劉根眞人像〉 1점, 〈천사상天師像〉 1점, 〈태상호겁도太上浩劫圖〉 1점, 〈충허지덕진인상沖虛至德眞人像〉 1점, 〈사오도현진인상寫吳道玄眞人像〉 4점.

道士李得柔, 字勝之, 本河東晉人, 後徙居西洛. 得柔祖宗固嘗守漢州日, 有道士尹可元者, 犯法當死, 因緩之以免. 可元頗妙丹靑, 臨羽化日, 自念云 "願生李族爲男子, 以報厚德." 是夕得柔母夢一黃冠來扣門, 旣寤, 果生子, 今得柔是也. 得柔幼喜讀書, 工詩文. 至於丹靑之技, 不學而能, 益驗其夙世之餘習焉. 寫貌甚工, 落筆有生意. 寫神仙故實, 嵩岳寺唐吳道玄畫壁內四眞人像, 其眉目

6) 응신전교적凝神殿校籍 : '응신전凝神殿'은 도교의 궁관이고, '교적校籍'은 도교 경전을 교정하는 도사의 관직이다.

송 작가미상, 〈송암선관松巖仙館〉, 대
만 고궁박물원

風矩, 見之使人遂欲仙去. 設色非畫工比, 所施朱鉛多以土石爲之,
故世俗之所不能知也. 方國家闡道之初, 讎校瓊文蕊笈, 得柔首被其
選. 議論品藻, 莫不中理. 今爲紫虛大夫, 凝神殿校籍.

　今御府所藏二十有六:〈大茅仙君像〉一, 〈二茅仙君像〉一, 〈三茅
仙君像〉一, 〈鍾離權眞人像〉一, 〈南華眞人像〉一, 〈韋善俊眞人像〉
一, 〈呂巖仙君像〉一, 〈蘇仙君像〉一, 〈欒仙君像〉一, 〈陶仙君像〉
一, 〈封仙君像〉一, 〈寇仙君像〉一, 〈張仙君像〉一, 〈譚仙君像〉一,
〈孫思邈眞人像〉一, 〈王子喬眞人像〉一, 〈朱桃椎眞人像〉一, 〈浮
邱公像〉一, 〈劉根眞人像〉一, 〈天師像〉一, 〈太上浩劫圖〉一, 〈沖
虛至德眞人像〉一, 〈寫吳道玄眞人像〉四.

한자풀이

- 徙(사) 옮기다
- 緩(완) 느리다
- 驗(험) 증험
- 瓊(경) 구슬
- 蕊(예) 꽃술

인물人物 1

전대 제왕 등의 사진 그림을 덧붙임
前代帝王等寫眞附

북송 휘종의 회화 인물사 宣和畫譜

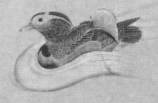

옛날 사람들이 인물을 논하기를, "표주박처럼 얼굴빛이 흰 것은 장창張蒼[1]이요, 눈썹과 눈이 그림 같은 것은 마원馬援[2]이다. 정신과 자태가 고매한 것은 왕연王衍[3]과 같고, 여유롭고 우아하여 몹시 세련된 것은 사마상여司馬相如[4]와 같고, 용모와 거동이 준수하고 시원스러운 것은 배해裴楷[5]와 같고, 외모가 여유롭고 아름다운 것은 송옥宋玉[6]과 같다."라고 하였다.

아름다운 여인을 논할 때에는, "나비 눈썹과 흰 치아는 동린東鄰의 여인[7]과 같고, 아름다운 자태가 곱고 빼어난 것은 낙포洛浦의 신[8]과 같다."라고 하였다.

요염한 자태를 잘 뽐내는 여인을 논할 때에는, "우수에 찬 눈썹에 울고 난 듯한 눈 화장을 하고서 감아 묶은 머리카락을 한쪽으로 늘어뜨리고 허리를 구부려 걸으면서 잇병으로 치통이 있을 때에 웃음을 짓고 있는 듯한 모습을 한다."라고 하였다.

이런 모습들은 모두 그 형상과 용모가 말로 의논하는 사이에 언어로 표현할 수 있는 것들이어서 이렇게 말로 전해진 것이다.

은중감殷仲堪의 눈동자[9]와 배해의 뺨 터럭[10]을 그려 넣어 이것에서 그의 정신이 드러나게 하고 구학邱壑에 있는 자와 같은 고일高逸한 기상이 드러나게 만드는 것은, 또한 의논을 통하여 미칠 수 있는 경지가 아니다. 이는 화가가 도달한 언어로써 표현할 수 없는 절묘한 경지이다.

1) 장창張蒼 : 기원전 256~기원전 152년. 하남 양무陽武 사람으로 진秦나라 때에 어사御史를 지냈다. 후에 한나라에 귀순하여 북평후北平侯에 봉해졌고, 어사대부와 승상에 올랐다. 죄로 참형을 받게 되어 형장에 나아갔을 때에, 그 몸이 장대하고 피부가 표주박처럼 희고 깨끗한 것을 본 왕릉王陵이 감탄하여 패공沛公에게 부탁하여 참형을 면하게 해준 고사가 전해진다. 『사기』 「장승상열전張丞相列傳」.

2) 마원馬援 : 기원전 14~기원후 49년. 후한 때의 무장武將으로 자는 문연文淵이다. 광무제 시절에 복파장군伏波將軍에 제수되었다. 강족羌族을 평정하고 교지交趾의 반란을 진압하여 신식후新息侯에 봉해졌다. 후에 무릉武陵의 전투에서 병사하였다.

3) 왕연王衍 : 256~311년. 서진의 임기臨沂 사람으로 자는 이보夷甫이다. 왕융王戎의 종제로 태자사인太子舍人을 거쳐 황문시랑黃門侍郞이 되었다.

4) 사마상여司馬相如 : 기원전 179~기원전 117년. 성도成都 사람으로 자는 장경長卿이다. 조趙나라의 인상여藺相如를 사모하여 '견자犬子'라는 이름을 버리고 '상여'로 개명하였다.

5) 배해裴楷 : 237~291년. 진晉나라 문희聞喜 사람으로 자는 숙칙叔則이다. '도석-1-1' 참조.

6) 송옥宋玉 : 기원전 290~기원전 222년. 전국시대 초나라 문인으로 자는 자연子淵이다. 경양왕頃襄王 때에 대부를 지냈다. 초사에 뛰어나 굴원과 함께 '굴송屈宋'으로 병칭된다. 또한 서진의 반악潘岳과 더불어 중국 제일의 미남으로 불린다.

7) 동린東隣의 여인 : 미녀를 이르는 말이다. 송옥宋玉의 「등도자호색부登徒子

그러므로 인물을 그리는 것은 가장 능하기 어려운 일이라서, 비록 그 외형을 비슷하게 그렸더라도 때때로 운치가 부족하게 된다. 그러므로 오吳나라와 진晉나라 이후로 명수라고 불린 자들이 겨우 33인 뿐이다. 그 가운데 탁월하여 세상에 전해질만 한 자로는 오의 조불흥曹弗興, 진晉의 위협衛協, 수의 정법사鄭法士,[11] 당의 정건鄭虔[12]과 주방周昉,[13] 오대의 조암趙岩과 두소杜霄, 본조(북송)의 이공린李公麟이 있다. 비록 저들의 붓끝에 입은 없으나, 위로 이 옛 화가들과 이야기할 수 있을 것이다. 그 품격의 높고 낮음은 한눈에 알아볼 수 있다.

그러나 인물을 그려서 명성을 얻었으면서도 단지 화보에는 기록되지 않은 자들도 있다. 장방張昉[14]의 씩씩하고 간결함과, 정탄程坦[15]의 거칠지만 여유로움과, 윤질尹質[16]·유진維眞[17]·원애元靄[18]의 형상을 흡사하게 그려냄이 훌륭하지 않은 것이 아니다. 다만 앞 시대에 조불흥과 위협이 있고 뒤 시대에 이공린이 있어서, 이 몇 사람을 향해 찬란한 빛을 뿜어내었기 때문에 이들이 진실로 그 기세에 눌려 떨치고 일어나지 못하였던 것일 뿐이다. 이런 사실에서도 화보에 수록된 자들이 공허한 명성을 얻은 것이 아님을 알 수 있다.

昔人論人物則曰 "白晳如弧其爲張蒼, 眉目若畫其爲馬援. 神姿高徹之如王衍, 閒雅甚都之如相如, 容儀俊爽之如裴楷, 體貌閒麗之如宋玉." 至於論美女, 則 "蛾眉皓齒, 如東隣之女, 瓌姿豔逸, 如洛浦之神." 至有善爲妖態, "作愁眉、啼妝[19]、墮馬髻、折腰步、齲齒笑" 者, 皆是形容見於議論之際而然也. 若夫殷仲堪之眸子、裴楷之頰毛, 精神有取於阿堵中, 高逸可置之邱壑間者, 又非議論之所能及,

好色賦」에 "신의 마을의 미녀로는 동쪽 집의 딸이 최고이다. 동쪽 집의 딸은 그 키가 조금만 더해도 너무 크고 조금만 덜해도 너무 작다. 분을 바르면 너무 희고 연지를 찍으면 너무 붉다. 눈썹은 마치 물총새의 깃 같고 살결은 마치 하얀 눈빛 같다. 허리는 마치 한 묶음 비단 같고 치아는 마치 진주를 머금은 것 같다."는 말이 있다.

8) 낙포洛浦의 신 : 복희씨의 딸 복비宓妃를 이른다. 그녀는 낙수에 투신하여 낙수의 신이 되었다고 한다. 조식曹植의 「낙신부洛神賦」에 "자태가 곱고 아름다우며, 거동이 정숙하고 윤기가 흐르네."라는 말이 있다.

9) 은중감殷仲堪의 눈동자 : 고개지가 은중감의 눈동자를 그린 것을 이른다. '도석-1-1' 참조.

10) 배해의 뺨 터럭 : 고개지가 배해의 모습을 그리면서 뺨 위에 세 가닥의 수염을 그려 넣은 것을 이른다. 고개지는 "이 수염은 바로 그의 식견을 나타낸다. 이를 그려 넣으면 신명神明이 있어 보여서 그리지 않은 것과 차이가 크다."라고 하였다. 『세설신어』 권5 「교예」.

11) 정법사鄭法士 : 수나라 사람으로 북주北周에서 벼슬하여 장사현자長社縣子에 봉해졌다. 장승요의 화법을 배워 도석, 인물, 고사에 능하였다.

12) 정건鄭虔 : 691~759년. 자는 약제弱齊이다. 스스로 희황상인羲皇上人이라고 일컬었다. 희황羲皇은 복희씨伏羲氏를 이른다. 이후 은둔한 선비들이 간혹 자신을 희황상인으로 일컬었다. 정건은 음중팔선飮中八仙으로 꼽힌다. 자은사慈恩寺에서 감잎에 글씨를 연습했다고 한다. 산수와 인물에 능하였고 현종玄宗에게 삼절三絕이라는 칭찬을 받았다.

13) 주방周昉 : 당나라 장안의 화가로 자는 경현景玄·중랑仲朗이다. '인물-2-1' 참조.

14) 장방張昉 : 송나라 여남汝南 사람으로 자는 승경升卿이다. 오도현의 화법

송 작가미상, 〈인물고사도人物故事圖〉, 상해박물관

을 배웠고 도석과 인물에 능하였다.

15) 정탄程坦 : 소나무와 대나무를 잘
그렸고, 세속 인물을 즐겨 그렸다.

16) 윤질尹質 : 송나라 성도成都 사람으로
자는 화성化成이다. 잡화를 잘 그렸다.

17) 유진維眞 : 가화嘉禾 지역의 승려로
인종仁宗과 영종英宗의 어진을 그렸다.

18) 원애元靄 : 송나라 승려로 어릴 때
에 도성의 상국사相國寺에서 출가하였
다. 태종太宗과 진종眞宗의 어진을 그
렸다. 인물을 그릴 때에 색을 사용한
뒤에 작은 돌로 문질러 살빛에 깊이를
더하였기 때문에 살아 있는 사람처럼
보였다고 한다.

19) '妝'은 〈대덕본〉에 '粧'으로 되어 있다.

此畫者有以造不言之妙也. 故畫人物最爲難工, 雖得其形似, 則往
往乏韻. 故自吳, 晉以來, 號爲名手者, 才得三十三人. 其卓然可傳
者, 則吳之曹弗興, 晉之衛協, 隋之鄭法士, 唐之鄭虔, 周昉, 五代之
趙岩, 杜霄, 本朝之李公麟. 彼雖筆端無口, 而尙論古之人, 至於品
流之高下, 一見而可以得之者也. 然有畫人物得名, 而特不見於譜
者. 如張昉之雄簡, 程坦之荒閑, 尹質, 維眞, 元靄之形似, 非不善也.
蓋前有曹, 衛, 而後有李公麟, 照映數子, 固已奄奄. 是知譜之所載,
無虛譽焉.

한자풀이

- 晳(석) 희고 깨끗하다
- 瓠(호) 표주박
- 都(도) 세련되다
- 俊爽(준상) 재주 있고 명석하다
- 瓌(괴) 진기하다, 아름답다
- 墮馬髻(타마계) 한쪽으로 묶어서 쏟
 아질 듯한 머리채

- 齲齒笑(우치소) 치통이 있어 찡그리
 며 웃는 모습
- 眸(모) 눈동자
- 頰(협) 뺨
- 阿堵(아도) 이것

조불흥曹弗興은 오흥吳興 사람이다. 그림으로 당시에 가장 뛰어나다는 명성을 얻었다. 손권孫權[1]의 명으로 병풍을 그릴 때에 실수로 떨어뜨린 먹물을 파리 모양으로 만들어놓았더니, 손권이 진짜 파리로 착각하여 손으로 퉁겨서 그것을 쫓으려고까지 하였다고 한다. 당시에 오나라에 있었던 팔절八絕[2] 가운데 한 사람으로 조불흥이 꼽힌다.

또한 일찍이 시내에서 물결 사이로 유영하고 있는 붉은 용을 보고서 그 모습을 묘사하여 손호孫皓[3]에게 진헌한 일이 있었다. 손호가 크게 칭찬하고 이를 소중하게 보관하였다.

송나라 문제文帝[4]의 시대에 이르러 여러 달 동안 무더운 가뭄이 들었을 때에 기도를 올려도 응답이 없었다. 그러자 이에 조불흥이 그린 용 그림을 가져다가 물가에 두었더니, 즉시 비가 넉넉하게 내렸었다.

또 남제南齊[5] 시대는 오나라 시대에서 아직 멀지 않은데, 사혁謝赫[6]이 말하기를, "조불흥의 그림을 거의 다시 볼 수 없으니, 비각 안에 그가 그린 용머리만 홀로 남아 있다."라고 하였다. 또한 하물며 남제 시대에서 수백 년이 지난 지금은 어떠하겠는가?

당시에 그린 〈병부도兵符圖〉는 몹시 뛰어나지만, 전하는 기록들에서는 확인되지 않았던 것이었다. 당시에 이를 감추어 꺼내놓지 않았기 때문에, 큰 여우나 무늬 있는 표범처럼 곤액[7]을 당하지 않고서 오래도록 전해질 수 있었던 것이 아니겠는가?

1) 손권孫權 : 182~252년. 삼국시대 오나라의 첫 번째 왕으로 자는 중모仲謀이다. 적벽赤壁의 전투에서 유비와 동맹하여 조조의 군사를 무찌르고 강남을 확보하였다. 지금의 남경 지역인 건업建業에 도읍을 정하고 유비·조조와 함께 천하를 삼분하였다.
2) 팔절八絕 : 오나라에서 각각의 분야에서 뛰어났던 여덟 사람을 일컫던 말이다. 오범吳范의 풍수, 유돈劉惇의 점, 조달趙達의 수학, 황상皇象의 법률, 엄자경嚴子卿의 바둑, 송수宋壽의 해몽, 조불흥曹弗興의 그림, 정구鄭嫗의 관상이 이에 해당한다.
3) 손호孫皓 : 242~284년. 삼국시대 오나라 손권孫權의 손자이다. 경제景帝의 뒤를 이어 오나라 군주가 되었다. 성질이 포학하고 큰 토목공사를 벌여 민심을 잃었다. 마침내 진晉에 항복하여 귀명후歸命侯에 봉해졌다.
4) 송나라 문제文帝 : 재위 424~453년. 남조 송나라의 세 번째 제위에 오른 유의륭劉義隆(407~453)으로 무제의 셋째 아들이다. '원가元嘉'라는 연호를 사용하였다.
5) 남제南齊 : 479~502년. 남조시대 두 번째 왕조로 북제北齊(550~577)와 구별된다.
6) 사혁謝赫 : 남제 말기의 화가로 인물을 잘 그려서 한 번 보고도 그 생김새를 세밀하게 묘사할 수 있었다고 한다. 『고화품록古畫品錄』을 남겼다.
7) 큰 여우나 … 곤액 : 큰 여우나 무늬 있는 표범이 사람들에게 곤액을 당하게 됨을 이른다. 이처럼 조불흥의 〈병부도〉도 세간에 유전되어 화를 당할 수 있었으나 다행히 이를 면하였음을 말한 것이다. 『장자』 「산목」에 "무릇 큰 여우와 무늬 있는 표범이 산림에

지금 어부에 1점의 그림이 보관되어 있다. 〈병부도兵符圖〉 1점.

曹弗興, 吳興人也. 以畫名冠絕一時. 孫權命畫屛, 誤墨成蠅狀, 權疑其眞, 至於手彈之. 時吳有八絕, 弗興預一焉. 又嘗溪中見赤龍夭矯波間, 因寫以獻孫皓, 皓賞激珍藏之. 至宋文帝時, 累月旱暵, 祈禱無應. 於是, 取弗興畫龍置水傍, 應時雨足. 且南齊去吳爲未遠, 而謝赫謂 "弗興之迹殆不復見, 秘閣之內, 獨有所畫龍頭." 又況後南齊數百歲耶? 嘗畫〈兵符圖〉極工, 然不見諸傳記者. 豈非一時秘而不出, 故得以傳遠, 不坐豐狐文豹之厄也.

今御府所藏一 : 〈兵符圖〉.

깃들어 살며 바위굴에 엎드려 가만히 있는 것은 고요함 때문이고, 밤에 행동하고 낮에 자는 것은 경계하기 위함이다. … 그런데도 그물과 덫에 걸리는 근심을 면하지 못하니, 그들에게 어찌 죄가 있겠는가? 다만 그들의 가죽이 재앙이 된 것일 뿐이다."라는 말이 있다.

 한자풀이

• 蠅(승) 파리
• 激(격) 격동되다
• 旱(한) 가물다
• 暵(한) 볕에 말리다

위협衛協

　위협衛協은 그림으로써 세상에 명성을 떨쳤다. 도석과 인물을 그리는 것으로는 당대에서 가장 으뜸이었다.

　일찍이 〈칠불도七佛圖〉를 그리면서 눈동자를 그려 넣지 않은 적이 있었다. 그러자 사람들이 간혹 의아하게 생각하며 눈동자를 그려 넣을 것을 요청하였다. 그러나 위협은 말하기를, "그럴 수 없습니다. 눈동자를 그리면 아마도 하늘로 올라가서 달아날 것입니다."라고 하였다. 세상 사람들이 위협을 화성畫聖이라고 부르는데, 그 명성이 어찌 공허한 것이겠는가?

　고개지는 그림으로 스스로 명성을 얻은 자로서, 유독 타인을 인정하는 일에 신중하였다. 그런 고개지도 말하기를, "〈칠불도七佛圖〉와 〈열녀도烈女圖〉는 훌륭하면서 정세情勢가 갖추어져 있으며, 〈모시북풍도毛詩北風圖〉는 그 정사情思가 공교하고 치밀하다."라고 하면서, 스스로 자신의 그림이 미칠 수 없는 바라고 하였다.

　위협의 〈열사도烈士圖〉와 〈변장자척호도卞莊子刺虎圖〉가 오래전에 세상에 전해져왔지만 이미 오랜 세월을 거쳐오면서 이제 그 그림을 보기 힘들게 되었다. 지금 남아 있는 것으로는 〈변장자척호도〉와 〈고사도高士圖〉가 있다. 모두 가로로 펼쳐서 보는 단축短軸으로 되어 있다. 〈고사도〉라는 명칭은 아마도 와전되어 붙여진 이름인 듯하다. 아마도 〈고열사도古烈士圖〉일 것이다. 그러나 우선 전해져온 명칭을 따르고 다시 바꾸지 않는다.

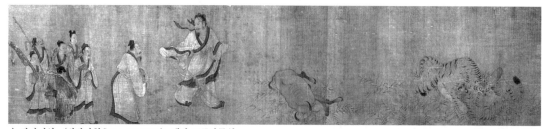

송 작가미상, 〈변장자척호도卞莊子刺虎圖〉, 대만 고궁박물원

　　지금 어부에 3점의 그림이 보관되어 있다. 〈변장자척호도卞莊子刺
虎圖〉 1점, 〈고사도高士圖〉 2점.

　　衛協以畫名于時, 作道釋、人物, 冠絶當代. 嘗畫〈七佛圖〉, 不點
目睛. 人或疑而有請, 協謂 "不爾. 卽恐其騰空而去." 世以協爲畫
聖, 名豈虛哉? 顧愷之以丹靑自名, 獨愼許可. 亦謂 "〈七佛〉與〈烈
女圖〉偉而有情勢, 〈毛詩北風圖〉巧密於情思." 而自以所畫爲不及.
協有〈烈士圖〉、〈卞莊子刺虎圖〉, 舊傳於代, 歷世旣遠, 罕見其本.
今所存者, 有〈卞莊子刺虎圖〉、〈高士圖〉, 皆橫披短軸, 而〈高士圖〉
恐因傳流之誤而爲之名, 豈〈古烈士圖〉耶? 姑因之而不復易.
　　今御府所藏三 : 〈卞莊子刺虎圖〉一, 〈高士圖〉二.

• 騰(등) 오르다

사치謝稚

사치謝稚는 진군陳郡의 양하陽夏 사람이다. 처음에는 진晉의 사도주부司徒主簿로 있다가, 남조 송나라에 들어가서 영삭장군寧朔將軍이 되었다.

그림에 뛰어나 현모賢母, 효자, 절부節婦, 열녀 등을 많이 그려서, 이로써 풍교에 도움을 주었다. 그렇다면 비록 붓을 적시고 먹을 갈아 그리는 일[1]이라도 의미가 없지는 않은 것이다.

지금 어부에 2점의 그림이 보관되어 있다. 〈열녀정절도烈女正節圖〉 1점, 〈삼우도三牛圖〉 1점.

1) 붓을 … 일 : 지필화묵舐筆和墨. 마른 붓끝을 침으로 적시고 먹을 갈아 그림을 그리는 일을 이른다.

謝稚, 陳郡 陽夏人也. 初爲晉司徒主簿, 入宋爲寧朔將軍. 善畫, 多爲賢母、孝子、節婦、烈女爲[2]圖, 有補於風敎. 雖舐筆和墨, 不無意也.

今御府所藏二 : 〈烈女正節圖〉一, 〈三牛圖〉一.

2) '爲'는 〈사고본〉에 '之'로 되어 있다.

 한자풀이

- 舐(지) 핥다
- 和(화) 섞다, 개다

정법사鄭法士

정법사鄭法士는 어떠한 사람인지 알지 못한다. 주周(북주)나라에서 대도독大都督,[1] 원외시랑員外侍郎, 건중장군建中將軍을 지냈으며, 수나라에 들어가 중산대부中散大夫[2]에 제수되었다. 그림에 능하여 장승요를 스승으로 삼았는데, 당시에 이미 장승요의 고제高弟라고 일컬어졌다. 그 이후에 명성이 더욱 드러났다.

특히 인물화에 능하여 관영冠瓔과 패대佩帶 등에 이르기까지 법도에 맞게 그리지 않은 것이 없었다. 풍채와 태도도 대상 인물의 실제 모습을 잘 표현해내었다. 비록 흐르는 물이나 떠가는 구름처럼 전혀 일정한 모양이 없는 것일지라도 절묘한 붓놀림으로 능숙하게 표현해내었다. 논평하는 자들이 이르기를, "강좌江左[3] 지역에서는 장승요 이후로 정법사가 독보적이다."라고 한다.

정법사의 아우 정법륜鄭法輪[4]도 그림을 잘 그리는 것으로 일컬어졌다. 그러나 비록 정밀함은 충분하였으나 스승을 가까이에서 배우지 않아서, 이 때문에 부족하게 되었다. 정법사의 아들 정덕문鄭德文[5]과 손자 정상자鄭尙子가 모두 가학을 전수하였다.

정상자는 목주睦州 건덕建德의 현위縣尉로 있었는데, 특히 귀신 그림에 능하였다. 논평하는 자들이 이르기를, "그의 수준은 아버지와 할아버지의 중간에 있다."라고 한다. 또한 전필顫筆[6]을 잘 구사하여 의복衣服, 수족手足, 목엽木葉, 천류川流를 표현한 것을 보면 모두 떨면서 움직인 듯한 형세가 있다. 이는 정법사가 전한 법을 깊이 얻어, 마

1) 대도독大都督 : 군에서 공로가 있는 사람에게 제수하는 관직으로 대개 명예직이었다.
2) 중산대부中散大夫 : 고문顧問의 일에 응하여 조정의 득실을 논하던 한산직閑散職이다.

3) 강좌江左 : 장강長江 하류의 동쪽 지역, 곧 강동江東의 별칭이다. '도석-3-10' 참조.

4) 정법륜鄭法輪 : 정법사의 아우로 도석과 인물에 능하여 명성을 떨쳤으나 정법사의 경지에 이르지는 못하였다.

5) 정덕문鄭德文 : 정법사의 아들로 아버지의 화법을 익혔으나 미치지 못하였다.

6) 전필顫筆 : 붓을 쥔 손을 떨듯이 움직이면서 끌어서 긋는 필법이다. 선에 굵고 가는 변화가 생긴다.

음으로 터득한 것인 듯하다. 그러므로 다른 사람은 배우고자 해도 비슷한 데에 이를 수 없었다.

지금 어부에 10점의 그림이 보관되어 있다. 〈유춘원도遊春苑圖〉 4점, 〈유춘산도遊春山圖〉 2점, 〈독비도讀碑圖〉 4점.

鄭法士, 不知何許人也. 在周爲大都督, 員外侍郞, 建中將軍, 入隋授中散大夫. 善畫, 師張僧繇, 當時已稱高弟, 其後得名益著. 尤長於人物, 至冠瓔、佩帶, 無不有法, 而儀矩豐度, 取像其人. 雖流水浮雲, 率無定態, 筆端之妙, 亦能形容. 論者謂 "江左自僧繇已降, 法士獨步焉." 法士弟法輪, 亦以畫稱. 雖精密有餘, 而不近師匠, 以此失之. 子德文、孫尙子, 皆傳家學. 尙子, 睦州建德尉, 尤工鬼神. 論者謂 "優劣在父祖之間." 又善爲顫筆, 見於衣服、手足、木葉、川流者, 皆勢若顫動. 此蓋深得法士遺範, 應之於心者然耳. 故他人欲學莫能髣髴.

今御府所藏十：〈遊春苑圖〉四, 〈遊春山圖〉二, 〈讀碑圖〉四.

수 정법사鄭法士, 〈독비도讀碑圖〉(묵림발췌책墨林拔萃冊), 대만 고궁박물원

양녕楊寧은 인물화를 잘 그렸다. 양승楊昇, 장훤張萱과 더불어 동시대에 모두 인물의 진영을 그리는 것으로 명성을 얻었다.

개원開元[1] 연간에 사관史館[2]에 인물상을 그렸는데, 풍신風神과 기골氣骨을 갖추고 있었으니, 단지 그 외형을 비슷하게 그리는 정도에 머물지 않았다. 그림은 인물화가 어려운데, 양녕이 홀로 그 어려운 것에 능하여, 마침내 인물화를 그리는 것으로 명성을 떨쳤다. 인물화를 전문으로 익히는 것이 어찌 쉽게 이룰 수 있는 일이겠는가.

지금 어부에 3점의 그림이 보관되어 있다. 〈출유인마도出遊人馬圖〉 1점, 〈유총대융도劉聰對戎圖〉 1점, 〈포주도庖廚圖〉 1점.

楊寧善畫人物, 與楊昇·張萱同時, 皆以寫眞得名. 開元間, 寫史館像, 風神氣骨, 不止於求似而已. 畫至人物爲難, 楊寧獨工其難, 而遂擅畫人物. 專門之習, 豈易得哉.

今御府所藏三:〈出遊人馬圖〉一,〈劉聰對戎圖〉一,〈庖廚圖〉一.

1) 개원開元 : 713∼741년. 당나라 현종顯宗이 첫 번째로 사용하던 연호이다.
2) 사관史館 : 사서史書를 관리하는 기관으로 북제北齊 때에 처음 설치되었다.

 한자풀이

• 擅(천) 멋대로 하다, 차지하다

양승 楊昇

양승楊昇은 어떠한 사람인지 알지 못한다. 개원 연간에 사관화직史館畫直[1]이 되어 명황明皇(현종)과 숙종肅宗의 어진을 그렸는데, 왕자王者의 기도氣度를 깊이 얻은 것이었다. 후세에 이를 모방한 것들이 많았다. 그러나 명황을 그린 것들을 예로 들어 말하자면, 의범儀範이 훌륭하고 아름다워 비범한 풍모가 있는 것은 이해하지 못하고서, 겨우 아름다운 눈과 긴 수염 같은 모습을 모방하는 정도에서 그친 것들뿐이었다. 또한 이들은 어진을 보는 사람들이 누구를 그린 것인지 분별하지 못할까 두려워서 의복과 관건冠巾을 다르게 하여 구별하였다. 하지만 이는 보통 화가들도 할 수 있는 일이니, 말할 만한 것이 되지 못한다. 그러나 양승의 경우는 초상을 그리는 것을 전문으로 익혔고, 게다가 당시에 명황의 기이한 풍모를 직접 목도하기도 하였으니, 그 정신을 몹시 정밀하게 그려낸 것은 당연하다.

곽약허의 『도화견문지』에 "양승이 일찍이 안녹산의 초상을 그렸다."[2]라는 말이 있다. 지금은 사라져서 없지만 분명히 취할 만한 그림도 아니었을 것이다. 설령 안녹산이 아직 살아 있더라도 사람들은 정말로 반드시 그의 살점을 저미어 씹어 먹고 분노로 만들어버리려고 했을 것이다. 따라서 비록 그의 초상이 남아 있었더라도 사람들은 침을 뱉고 더럽혀서 돌아보지도 않았을 것이다. 그런데도 양승이 홀로 그의 초상을 그렸던 것은 어찌 과거의 일을 통해 경계할 바를 보여주려는 것이 아니었겠는가?

1) 사관화직史館畫直 : 원문은 '사관화진史館畫眞'인데, 이는 오기이다. 『역대명화기』에 따르면 사관화직史館畫直이었던 사람은 양녕 한 사람뿐이었다.

2) 양승이 … 그렸다 : 곽약허의 『도화견문지』에는 이 내용이 보이지 않는다. 『역대명화기』 권9의 「양승楊昇」에 "망현궁도와 안녹산의 진영이 있다.[望賢宮圖, 安祿山眞]"라는 간주가 보일 뿐이다.

지금 어부에 4점의 그림이 보관되어 있다. 〈당명황진唐明皇眞〉 1점,
〈당숙종진唐肅宗眞〉 1점, 〈망현궁도望賢宮圖〉 1점, 〈고사도高士圖〉 1점.

楊昇, 不知何許人也. 開元中爲史館畫眞, 有明皇與肅宗像, 深得
王者氣度. 後世模倣多矣. 畫明皇者, 不知儀範偉麗, 有非常之表,
但止於秀目長鬚之態而已. 又恐覽者不能辨, 則制衣服冠巾以別之.
此衆人所能者, 不足道也. 昇以寫照專門, 又當時親見奇表, 宜乎傳
之甚精. 郭若虛〈見聞志〉謂 "昇嘗作祿山像." 今亡矣, 宜若不足取.
誠使其人尚在, 衆必臠食而糞弃. 雖有遺像, 亦唾穢不顧. 昇獨爲之
者, 豈非著戒於往昔歟?
今御府所藏四 : 〈唐明皇眞〉一, 〈唐肅宗眞〉一, 〈望賢宮圖〉一,
〈高士圖〉一.

당 양승楊昇, 〈봉래비설도蓬萊飛
雪圖〉, 북경 고궁박물원

🌸 한자풀이

• 鬚(수) 수염
• 臠(련) 저민 고기
• 唾(타) 침 뱉다
• 穢(예) 더럽다

장훤張萱

장훤張萱은 경조京兆(장안) 사람이다. 인물화를 잘 그렸고, 특히 귀공자와 규방의 여인을 그리는 것에 가장 뛰어났다. 꽃이 피어 있는 좁은 길과 대숲 정자를 하나하나 붓을 대어 엮어낸 것이 모두 몹시 아름답고 공교했다. "금정金井 곁의 오동잎은 가을에 노랗게 물드네."[1]라는 시구를 활용하여 〈장문원長門怨〉이라는 그림을 그렸는데 몹시 정취가 있었다.

또한 영아嬰兒의 모습을 그리는 것에 능했는데, 이는 특히 그리기 어려운 것이었다. 대개 영아의 모습과 태도는 본래 한 가족인 것처럼 서로 비슷하기 때문에 단지 몸집의 크고 작음과 나이의 많고 적음의 차이를 구별하여 그 영아의 얼굴 모습과 머리카락의 모습 등을 확정해서 그려야 한다. 그런데 세상의 화가들은 몸집만 작게 할 뿐 어른의 모습으로 그리는 실수를 범하거나, 그렇지 않으면 여인의 모습처럼 그리는 실수를 범하곤 한다.

또한 귀천에 따라 기상과 골격을 저마다 다르게 구별해야 한다. "다섯 살 작은 아이가 소를 잡아먹을 기세이니, 집안 가득한 손님들이 모두 돌아보며 감탄하네."[2]라는 두보의 시가 있는데, 이런 경우 어찌 평범한 아이에 비할 수 있겠는가. 화가는 마땅히 이런 부분에 생각을 극진히 해야 한다.

전하는 말에 따르면 장훤이 〈귀공자야유貴公子夜遊〉, 〈궁중걸교宮中乞巧〉, 〈유모포영아乳母抱嬰兒〉, 〈안갈고按羯鼓〉 등의 그림을 그렸다고

1) 금정金井 … 물드네 : 당나라 시인 왕창령王昌齡의 「장신추사長信秋詞」 다섯 수의 첫 번째 수에 보인다.

2) 다섯 … 감탄하네 : 당나라 시인 두보杜甫의 「서경이자가徐卿二子歌」에 보인다.

한다.

지금 어부에 47점의 그림이 보관되어 있다. 〈명황납량도明皇納涼圖〉
1점, 〈정장도整妝圖〉 1점, 〈유모포영아도乳母抱嬰兒圖〉 1점, 〈도련도搗練
圖〉 1점, 〈집거궁기도執炬宮騎圖〉 1점, 〈당후행종도唐后行從圖〉 5점, 〈협
탄궁기도挾彈宮騎圖〉 1점, 〈궁녀도宮女圖〉 2점, 〈위부인상衛夫人像〉 1점,
〈안갈고도按羯鼓圖〉 1점, 〈안악사녀도按樂士女圖〉 1점, 〈일본여기도日本
女騎圖〉 1점, 〈상설도賞雪圖〉 2점, 〈부액사녀도扶掖士女圖〉 1점, 〈오왕박
희도五王博戲圖〉 2점, 〈사창도四暢圖〉 1점, 〈직금회문도織錦回文圖〉 3점,
〈원진상元辰像〉 1점, 〈불림도蒲林圖〉 1점, 〈횡적사녀도橫笛士女圖〉 2점,
〈고금사녀도鼓琴士女圖〉 2점, 〈유행사녀도遊行士女圖〉 1점, 〈장미사녀
도藏謎士女圖〉 1점, 〈누관사녀도樓觀士女圖〉 1점, 〈팽다사녀도烹茶士女圖〉
1점, 〈명황투계사오도明皇鬪雞射鳥圖〉 2점, 〈사명황격오동도寫明皇擊梧
桐圖〉 2점, 〈괵국부인야유도虢國夫人夜遊圖〉 1점, 〈괵국부인유춘도虢國
夫人遊春圖〉 1점, 〈칠석기교사녀도七夕祈巧士女圖〉 3점, 〈사태진교앵무
도寫太眞敎鸚鵡圖〉 1점, 〈괵국부인답청도虢國夫人踏靑圖〉 1점.

당 장훤張萱, 〈도련도搗練圖〉(송 휘종 모
본), 미국 보스턴미술관

　張萱, 京兆人也. 善畫人物, 而於貴公子與閨房之秀最工. 其爲花
蹊、竹樹, 點綴皆極妍巧. 以"金井梧桐秋葉黃"之句, 畫〈長門怨〉,
甚有思致. 又能寫嬰兒, 此尤爲難. 蓋嬰兒形貌態度自是一家, 要於
大小歲數間, 定其面目髫稚. 世之畫者, 不失之於身小而貌壯, 則失
之於似婦人. 又貴賤氣調與骨法, 尤須各³⁾別. 杜甫詩有"小兒五歲
氣食牛, 滿堂賓客皆回頭." 此豈可以常兒比也. 畫者宜於此致思焉.
舊稱萱作〈貴公子夜遊〉、〈宮中乞巧〉、〈乳母抱嬰兒〉、〈按羯鼓〉等圖.

3) '各'은 〈대덕본〉에 '分'으로 되어 있다.

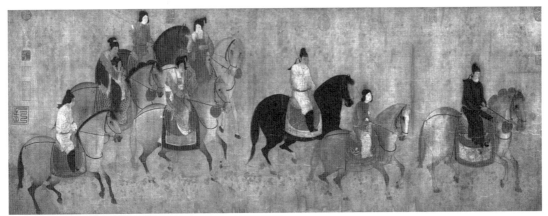

당 장훤張萱, 〈괵국부인유춘도虢國夫人遊春圖〉(북송 모본), 요녕성박물관

今御府所藏四十有七：〈明皇納涼圖〉一, 〈整妝圖〉一, 〈乳母抱嬰兒圖〉一, 〈搗練圖〉一, 〈執炬宮騎圖〉一, 〈唐后行從圖〉五, 〈挾彈宮騎圖〉一, 〈宮女圖〉二, 〈衛夫人像〉一, 〈按羯鼓圖〉一, 〈按樂士女圖〉一, 〈日本女騎圖〉一, 〈賞雪圖〉二, 〈扶掖士女圖〉一, 〈五王博戲圖〉二, 〈四暢圖〉一, 〈織錦回文圖〉三, 〈元辰像〉一, 〈蒱林圖〉一, 〈橫笛士女圖〉二, 〈鼓琴士女圖〉二, 〈遊行士女圖〉一, 〈藏謎士女圖〉一, 〈樓觀士女圖〉一, 〈烹茶士女圖〉一, 〈明皇鬪雞射鳥圖〉二, 〈寫明皇擊梧桐圖〉二, 〈虢國夫人夜遊圖〉一, 〈虢國夫人遊春圖〉一, 〈七夕祈巧士女圖〉三, 〈寫太眞教鸚鵡圖〉一, 〈虢國夫人踏靑圖〉一.

한자풀이

- 蹊(혜) 좁은 길
- 榭(사) 정자
- 髫(초) 다박머리
- 搗(도) 찧다, 다듬이질하다
- 練(련) 누이다

정건鄭虔

정건鄭虔(691~759)은 정주鄭州 형양滎陽 사람이다. 산수화를 잘 그렸다. 또 글씨 쓰는 것을 좋아하였으나 종이가 없어 늘 괴로워하였다. 그래서 정건은 자은사慈恩寺에서 건물 몇 칸에 감잎을 쌓아두고서 날마다 그 잎을 가져다 서법을 익히기를 오랜 세월 동안 지속하여 그 잎을 거의 다 사용하였다.

일찍이 스스로 자신의 시를 적고 아울러 그림을 그려 명황明皇(당 현종)에게 헌납한 적이 있었다. 명황이 그 말미에 "정건삼절鄭虔三絶"이라고 썼다.

도잠陶潛(도연명)을 그렸는데 풍채와 기도가 높고 빼어난 모습이, 이전까지는 보지 못하던 것이었다. "술에 취해 북쪽 창밑에 누워 스스로 희황상인羲皇上人[1]이라고 일컫는다.[2]"는 도잠과 똑같은 모습을 갖춘 자가 아니라면, 이런 사람을 어떻게 이해할 수 있었겠는가? 도잠이 정건에 의해서 그려진 것은 마땅한 것이다. 정건은 관직이 저작랑에 이르렀다.

지금 어부에 8점의 그림이 보관되어 있다. 〈마등삼장상摩騰三藏像〉 1점, 〈도잠상陶潛像〉 1점, 〈준령계교도峻嶺溪橋圖〉 4점, 〈장인도杖引圖〉 1점, 〈인물도人物圖〉 1점.

鄭虔, 鄭州 滎陽人也. 善畫山水, 好書常苦無紙. 虔於慈恩寺貯柿葉數屋, 逐日取葉隸書, 歲久殆遍. 嘗自寫其詩幷畫, 以獻明皇,

1) 희황상인羲皇上人 : 정건의 자호이다. '희황羲皇'은 복희씨伏羲氏를 일컫는 말이다. 옛사람들은 복희 시대의 백성들이 태평성대를 누렸다고 생각하였기 때문에, 은둔한 선비들이 간혹 자신을 희황상인으로 일컫곤 하였다. '인물-1-0' 참조.
2) 술에 … 일컫는다 : 『진서晉書』 권94 「도잠陶潛」에, "일찍이 말하기를, '한가로운 여름날에 북쪽 창문 아래에 높이 누워 불어오는 맑은 바람을 맞으면서 스스로 희황상인羲皇上人이라 생각한다.'고 하였다. [嘗言夏月虛閑, 高臥北窓之下, 淸風颯至, 自謂羲皇上人.]"라는 말이 있다.

明皇書其尾曰"鄭虔三絕." 畫陶潛風氣高逸, 前所未見. 非"醉臥北
窗下, 自謂羲皇上人", 同有是況者, 何足知若人哉? 此宜見畫於鄭
虔也. 虔官止著作郎.

今御府所藏八:〈摩騰三藏像〉一,〈陶潛像〉一,〈峻嶺溪橋圖〉四,
〈杖引圖〉一,〈人物圖〉一.

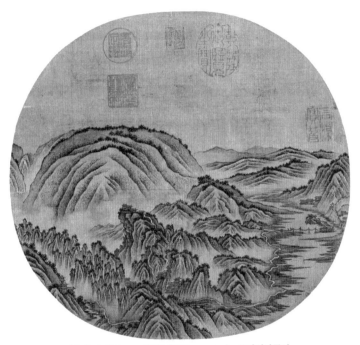

(전傳) 당 정건鄭虔,〈준령계교도峻嶺溪橋圖〉, 요녕성박물관

• 貯(저) 쌓다

진굉陳閎은 회계會稽 사람으로 영왕부永王府의 장사長史[1])가 되었다. 그림에 있어서 인물과 안마鞍馬에 모두 능하였다. 득의한 부분에 대해서는 같은 화가들이 보고서 옷깃을 여미며 존경의 뜻을 표하지 않는 자가 없었을 정도다.

개원開元 연간에 명황明皇(당 현종)이 불러들여 공봉供奉[2])으로 삼아 매번 어용을 그릴 것을 명하였는데, 그 절묘한 경지가 당대의 으뜸이었다. 또한 일찍이 태청궁太淸宮에서 숙종肅宗[3])의 어진을 그린 적이 있다. 용 같은 얼굴과 봉황 같은 자태에 일각日角과 월우月宇[4])를 갖추고 있는 모습을 핍진하게 그려냈을 뿐만 아니라, 필력도 남다르게 뛰어나서 진실로 염입본과 나란히 앞을 다툴 만하였다. 이 때문에 당시에 그의 화법을 따라서 배우는 자가 많았다.

한간韓幹도 말을 그려서 진헌하였는데, 명황이 그의 그림에서 진굉의 필법이 보이지 않는 것을 괴이하게 생각하여, 그에게 진굉을 스승으로 삼을 것을 명하였다. 명황이 진굉을 인재로 여겨서 중시하였다는 사실을 진실로 알 수 있다.

지금 어부에 17점의 그림이 보관되어 있다. 〈사당열성상寫唐列聖像〉 1점, 〈사당제진寫唐帝眞〉 1점, 〈공자도公子圖〉 1점, 〈명황격오동도明皇擊梧桐圖〉 1점, 〈이사마진李思摩眞〉 1점, 〈육조선사상六祖禪師像〉 6점, 〈게제신상揭帝神像〉 1점, 〈사내구용구도寫內廏龍駒圖〉 2점, 〈인마도人馬圖〉 1점, 〈정마도呈馬圖〉 1점, 〈입초도入草圖〉 1점.

1) 장사長史 : 군부郡府에 소속된 관직으로, 병마兵馬를 담당하였다.

2) 공봉供奉 : 당 현종 때에 설치한 한림공봉翰林供奉으로 응제應製의 일을 맡았다.

3) 숙종肅宗 : 재위 756~762년. 당 현종의 셋째 아들로 제7대 제위에 오른 이형李亨(711~762)이다.

4) 일각日角과 월우月宇 : '일각日角'은 이마의 뼈가 해가 떠 있는 듯이 융기되어 있음을 이르며, '월우月宇'는 얼굴이 마치 달이 꽉 찬 듯이 둥그런 것을 이른다. 또한 관상가들은 사람의 왼쪽 얼굴을 '일각'이라 하고, 오른쪽 얼굴을 '월각'이라 한다.

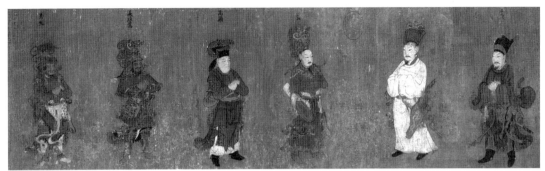

당 진굉陳閎, 〈팔공도八公圖〉, 미국 넬슨애킨스미술관

　陳閎, 會稽人, 爲永王府長史. 傳寫兼工人物, 鞍馬, 其得意處, 輩
流見之莫不歛衽. 開元中明皇召入供奉, 每令寫御容, 妙絶當時. 又
嘗於太淸宮寫肅宗, 不惟龍顔·鳳姿, 日角·月宇之狀逼眞, 而筆力英
逸, 眞與閻立本並馳爭先. 故一時人多從其學. 韓幹亦以畫馬進, 明
皇怪其無閎筆法, 使令師之. 其器重故可知也.

　今御府所藏十有七:〈寫唐列聖像〉一,〈寫唐帝眞〉一,〈公子
圖〉一,〈明皇擊梧桐圖〉一,〈李思摩眞〉一,〈六祖禪師像〉六,〈揭
帝[5]神像〉一,〈寫內廐龍駒圖〉二,〈人馬圖〉一,〈呈馬圖〉一,〈入草
圖〉一.

5) '帝'는 〈대덕본〉에 '諦'로 되어 있다.

 한자풀이

· 衽(임) 옷섶
· 妙(묘) 묘하다

주고언周古言

주고언周古言은 어떠한 사람인지 알지 못한다. 인물을 잘 그렸고 부인을 그리는 것에 더욱 뛰어났다. 궁중에서 세시歲時에 행락行樂하는 풍경을 많이 그려서, 세상에서 명필로 일컬어졌다.

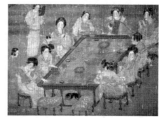

작가미상, 〈당인궁락도唐人宮樂圖〉, 대만 고궁박물원

그러나 모사하여 외형을 비슷하게 그리는 것으로 말하자면 기이하거나 특별하지 않았지만, 경물을 배치하고 의미를 부여하는 것으로 말하자면 그 생각이 필묵의 너머에 깃들어 있는 경지에 이른 것이었다. 오직 그림을 감상하는 사람들이 단청만으로 표현할 수 없는 부분을 깨달아서 이해한다면, 보통의 화가가 그려낼 수 있는 그림이 아니라는 것을 알 수 있을 것이다.

지금 어부에 3점의 그림이 보관되어 있다. 〈명제야유도明帝夜遊圖〉 2점, 〈발합사녀도鵓鴿士女圖〉 1점.

周古言, 不知何許人也. 善畫人物, 於婦人爲尤工. 多畫宮禁歲時行樂之勝, 世稱名筆. 然摹寫形似, 未爲奇特. 至於布景命思, 則意在筆外. 惟覽者得於丹靑之所不到, 則知非常工所能爲也.

今御府所藏三:〈明帝[1]夜遊圖〉二,〈鵓鴿士女圖〉一.

1) '帝'는 〈대덕본〉에 '皇'으로 되어 있다.

 한자풀이

• 鵓(발) 집비둘기
• 鴿(합) 집비둘기

인물人物 2

주방周昉

주방周昉[1]은 자字가 경원景元(경현景玄)이니, 장안 사람이다. 대대로 벌열 가문을 이어가는 세가의 자제로서 귀족들과 교유하는 사이에 그림에 뜻을 두어 명성이 당대에 자못 대단하였다.

형 주호周皓는 승마와 활쏘기를 잘하여 전쟁에서 공을 세워 집금오執金吾[2]에 제수되었다. 덕종德宗[3]이 주호를 불러 말하기를, "그대의 아우 주방이 그림에 능하니 장흠사章欽寺의 신상神像을 그리게 하고 싶소. 그대가 특별히 그에게 말해주시오."라고 하였다. 몇 달이 지나 황제가 다시 타이른 뒤에야 비로소 그림을 그렸으니, 그 진중하기가 이와 같았다.

처음에 주방이 그리기 시작할 때에 장막을 거두어 왕래하는 사람들이 마음대로 구경하게 하였다. 또 장흠사가 도성으로 통하는 국문國門[4]에 인접해 있어서 배운 사람이든 배우지 못한 사람이든 할 것 없이 죄다 이르렀다. 그중에 어떤 이는 잘된 부분을 말하고, 또 어떤 이는 미진한 부분을 들춰내어 여러 사람들이 보고서 그 잘잘못을 지적해서 도와주었다. 그러면 주방은 지적하는 말을 듣는 대로 고쳐나갔다. 이렇게 한 달 남짓을 하니 시시비비를 가리는 말이 사라지게 되었다. 이런 뒤에 드디어 붓을 대어서 완성하였으니 더 이상은 어떠한 작은 티[5]도 남아 있지 않게 되었다. 당시 사람들이 주방을 추대하여 제일이라고 하였다.

그 후에 곽자의郭子儀[6]의 사위 조종趙縱이 일찍이 한간韓幹을 시켜

1) 주방周昉 : 당나라 장안長安 사람으로 자는 경현景玄·중랑仲朗이다. 여기서 자를 경원景元이라 한 것은 송나라 황실의 시조인 조현랑趙玄朗을 피휘한 것이다. 월주越州와 선주宣州의 장사長史를 지냈다. 덕종의 명으로 장경사章敬寺에 벽화를 그려 크게 칭송을 받았다. 장훤張萱의 화법을 배워 귀족들이 유락遊樂하는 모습을 그렸고 미인도에 능하였다. 불화에도 능하여 수월관음을 처음 그렸다고 한다.

2) 집금오執金吾 : 제왕과 대신의 호위와 의장을 담당하고 도성을 순찰하며 치안을 유지하던 관직이다.

3) 덕종德宗 : 재위 779~805년. 당나라 대종代宗의 뒤를 이어 아홉 번째로 제위에 오른 이괄李适(742~805)이다.

4) 국문國門 : 수도로 진입하는 문을 이른다. 혹은 수도 부근의 요지를 이르기도 한다.

5) 작은 티 : 하뢰瑕纇. '하瑕'는 옥의 결점이고, '뢰纇'는 실의 마디로서 사물의 결점이나 단점을 비유한다.

6) 곽자의郭子儀 : 697~781년. 당나라 화주華州의 정현鄭縣 사람으로 현종玄宗 때에 삭방절도사朔方節度使를 맡았다가 숙종肅宗 때에 안녹산安祿山과 사사명史思明이 일으킨 반란을 평정하여 그 공로로 분양왕汾陽王에 봉해졌다.

서 초상화를 그리게 하였더니 많은 사람들이 핍진하다고 평하였다. 또 주방을 시켜서 초상화를 그리게 하였더니 다시 그보다 더 뛰어나게 그려내었다. 하루는 곽자의가 두 폭의 그림을 벽에 나란히 걸어두고서 딸이 친정에 문안하러 오기를 기다렸다가 초상화에 그려진 사람이 누구냐고 물었다. 딸이 "조서방입니다."라고 하였다. 이에 한 간의 그림에 대해 묻자, "이 그림은 형사形似를 얻었습니다."라고 하였다. 다시 주방의 그림에 대해 묻자, "이 그림은 정신과 자태를 모두 얻었습니다."라고 하였다. 여기에서 그 우열이 명백하게 드러난다.

당 주방周昉, 〈잠화사녀도簪花士女圖〉, 요녕성박물관

주방은 여러 초상을 그릴 때에 정신을 전일하게 기울였기 때문에 심지어 꿈속에서 대상과 감응하여 통하는 바가 있었을 정도였다. 그 대상의 용모와 거동이 현시되어 보이기도 하였고 그 구도와 배치에 대한 영감을 전해받기도 하였다. 이는 절대로 공부를 쌓아서 이를 수 있는 경지가 아니다. 그러므로 세속의 화가들로서는 임모하여 비슷하게 따라할 수 없었다. 특히 부녀를 옮겨 그리는 것에 있어서는 고금의 으뜸이었기 때문에 칭송하는 말이 널리 퍼져 이따금 유명한 선비의 시문詩文 속에 보이기도 한다.

주방이 평생 그린 그림이 매우 많았지만 흩어져 사라진 것도 적지 않다. 정원貞元[7] 연간 이후로는 이미 신라국新羅國 사람들이 강회江淮[8] 사이에서 높은 가격으로 주방의 그림을 사서 돌아가는 경우가 있었다.

세상에서 평하기를, "주방이 부녀를 그리면서 풍만하고 중후한 자태로 그린 경우가 많은데, 이것이 또한 하나의 폐단이다."라고 하였다. 그런데 이는 다른 까닭이 있는 것이 아니라, 주방이 현귀한 신분의 자제로서 귀하면서 아름다운 것을 많이 보았기 때문에 풍성하고

7) 정원貞元 : 785~805년. 당나라 덕종德宗이 세 번째로 사용하던 연호이다.
8) 강회江淮 : 장강長江 중하류와 회하淮河 유역을 아울러 일컫는 말로 지금의 강소와 안휘 일대가 이에 해당한다.

중후함이 바탕이 되었던 것이다. 또한 관중關中[9]의 부녀들 중에는 가냘프고 연약한 자가 드물기도 하였다. 그래서 그 의태意態가 심원하게 이루어진 점에 대해서는 감상하는 자들이 당연히 느낄 수 있을 것이다. 이는 한간이 파리한 말을 그리지 않았던 것과 같은 이치이다.

지금 어부에 72점의 그림이 보관되어 있다. 〈천지수삼관상天地水三官像〉 6점, 〈오성진형도五星眞形圖〉 1점, 〈오성도五星圖〉 1점, 〈오요도五曜圖〉 1점, 〈사방천왕상四方天王像〉 4점, 〈강탑천왕도降塔天王圖〉 3점, 〈탁탑천왕상托塔天王像〉 4점, 〈성관상星官像〉 1점, 〈천왕상天王像〉 2점, 〈수탑천왕도授塔天王圖〉 1점, 〈육정육갑신상六丁六甲神像〉 4점, 〈구자모도九子母圖〉 3점, 〈사금덕상寫金德像〉 1점, 〈북극대제성상北極大帝聖像〉 1점, 〈행화노군상行化老君像〉 1점, 〈명황기종도明皇騎從圖〉 1점, 〈양비출욕도楊妃出浴圖〉 1점, 〈삼양도三楊圖〉 1점, 〈직금회문도織錦回文圖〉 1점, 〈예유도豫遊圖〉 1점, 〈오릉유협도五陵遊俠圖〉 1점, 〈만이직공도蠻夷職貢圖〉 2점, 〈팽다도烹茶圖〉 1점, 〈궁녀도宮女圖〉 2점, 〈궁기도宮騎圖〉 1점, 〈유춘사녀도遊春士女圖〉 1점, 〈팽다사녀도烹茶士女圖〉 1점, 〈빙란사녀도凭欄士女圖〉 1점, 〈횡적사녀도橫笛士女圖〉 1점, 〈무학사녀도舞鶴士女圖〉 1점, 〈환선사녀도紈扇士女圖〉 1점, 〈피서사녀도避暑士女圖〉 1점, 〈남조사녀도覽照士女圖〉 1점, 〈유행사녀도遊行士女圖〉 1점, 〈취소사녀도吹簫士女圖〉 1점, 〈유희사녀도遊戲士女圖〉 1점, 〈위기수녀도圍棋繡女圖〉 1점, 〈천축여인도天竺女人圖〉 1점, 〈불림도蒱林圖〉 2점, 〈사무후진寫武后眞〉 1점, 〈안무도按舞圖〉 3점, 〈약란석림도藥欄石林圖〉 1점, 〈비자교앵무도妃子敎鸚鵡圖〉 1점, 〈보탑출운천왕상寶塔出雲天王像〉 1점, 〈북방비사문천왕상北方毗沙門天王像〉 1점, 〈명황투계사오도明皇鬪雞射鳥圖〉 1

9) 관중關中 : 섬서陝西 중부의 위수渭水 유역에 있는 평원지대를 일컫는 말이다.

(전傳) 당 주방周昉, 〈내인쌍륙도內人雙陸圖〉, 미국 프리어갤러리

점, 〈백앵무천쌍륙도白鸚鵡踐雙陸圖〉 1점, 〈북제고환제행진양궁도北齊高歡帝幸晉陽宮圖〉 1점.

周昉, 字景元, 長安人也. 傳家閥閱, 以世冑出處貴游間, 寓意丹靑, 頗[10]馳譽當代. 兄皓, 善騎射, 因戰功[11]授執金吾. 德宗召皓謂曰 "卿弟昉善畫, 欲令畫章欽寺神, 卿可特言之." 經數月, 帝又諭之, 方就畫, 其珍重如此. 初昉落墨時, 徹去幄幕, 使往來縱觀之. 又寺接國門, 賢愚畢至. 或言妙處, 或指摘未至, 衆目助其得失, 昉隨所聞改定. 月餘, 是非語絶, 遂下筆成之, 無復瑕纇, 當時推爲第一. 其後郭子儀壻趙縱, 嘗令韓幹寫照, 衆謂逼眞. 及令昉畫, 又復過之. 一日, 子儀俱列二畫於壁, 俟其女歸寧, 詢所畫謂[12]誰. 女曰 "趙郎也." 問幹所寫, 曰 "此得形似." 問昉所畫, 曰 "此兼得精神姿致[13]爾." 於是, 優劣顯然. 昉於諸像, 精意至於感通夢寐, 示現相儀, 傳諸心匠, 此殆非積習所能致. 故俗畫摹臨, 莫克彷彿. 至於傳寫婦女, 則爲古今之冠. 其稱譽流播, 往往見於名士詩篇文字中. 昉生平圖繪甚多, 而散逸爲不少. 貞[14]元來已有新羅國人, 於江淮間以善價求昉畫而去. 世謂 "昉畫婦女, 多爲豊厚態度者, 亦是一蔽." 此無他, 昉貴游子弟, 多見貴而美者, 故以豊厚爲體. 而又關中婦人, 纖弱者爲少. 至其意穠態遠, 宜覽者得之也. 此與韓幹不畫瘦馬同意.

今御府所藏七十有二: 〈天地水三官像〉六, 〈五星眞形圖〉一, 〈五星圖〉一, 〈五曜圖〉一, 〈四方天王像〉四, 〈降塔天王圖〉三, 〈托塔天王像〉四, 〈星官像〉一, 〈天王像〉二, 〈授塔天王圖〉一, 〈六丁六

(전傳) 당 주방周昉, 〈유행사녀도游行士女圖〉, 미국 프리어갤러리

10) '丹靑頗'는 〈대덕본〉에 '山水間'으로 되어 있다.
11) '善騎射因戰功'은 〈대덕본〉에 '事德宗歷官累'로 되어 있다.
12) '謂'는 〈대덕본〉에 '爲'로 되어 있다.
13) '致'는 〈사고본〉과 〈대덕본〉에 '制'로 되어 있다.
14) '貞'은 〈대덕본〉에 '正'으로 되어 있다.

당 주방周昉, 〈만이직공도蠻夷職貢圖〉(집고도회), 대만 고궁박물원

甲神像〉四, 〈九子母圖〉三, 〈寫金德像〉一, 〈北極大帝聖像〉一, 〈行化老君像〉一, 〈明皇騎從圖〉一, 〈楊妃出浴圖〉一, 〈三楊圖〉一, 〈織錦回文圖〉一, 〈豫遊圖〉一, 〈五陵遊俠圖〉一, 〈蠻夷職貢圖〉二, 〈烹茶圖〉一, 〈宮女圖〉二, 〈宮騎圖〉一, 〈遊春士女圖〉一, 〈烹茶士女圖〉一, 〈凭欄士女圖〉一, 〈橫笛士女圖〉一, 〈舞鶴士女圖〉一, 〈執扇士女圖〉一, 〈避暑士女圖〉一, 〈覽照士女圖〉一, 〈遊行士女圖〉一, 〈吹簫士女圖〉一, 〈遊戲士女圖〉一, 〈圍棋繡女圖〉一, 〈天竺女人圖〉一, 〈搊林圖〉二, 〈寫武后眞〉一, 〈按舞圖〉三, 〈藥欄石林圖〉一, 〈妃子教鸚鵡圖〉一, 〈寶塔出雲天王像〉一, 〈北方毗沙門天王像〉一, 〈明皇鬪雞射鳥圖〉一, 〈白鸚鵡踐雙陸圖〉一, 〈北齊高歡帝幸晉陽宮圖〉一.

🌸 한자풀이

• 徹(철) 거두다
• 幄(악) 휘장
• 帟(역) 장막
• 擿(적) 들추다
• 瑕(하) 옥 티
• 纇(뢰) 흠
• 壻(서) 사위
• 俟(사) 기다리다
• 纖(섬) 가늘다
• 穠(농) 짙다
• 瘦(수) 여위다
• 凭(빙) 기대다
• 欄(란) 난간

왕비 王屸

왕비王屸는 태원太原 사람이다. 관직이 검주자사劍州刺史에 이르렀다. 그림 익히기를 좋아하여 주방周昉을 스승으로 삼았다. 그러나 정밀함에 있어서는 주방에 미치지 못하였다. 당시에 조박문趙博文[1] 같은 자도 모두 주방의 뛰어난 제자였다. 그러나 왕비가 조박문에 비해서는 훨씬 뛰어났다.

지금 어부에 10점의 그림이 보관되어 있다. 〈명황연거도明皇燕居圖〉 1점, 〈명황작회도明皇斫膾圖〉 3점, 〈사당제후진寫唐帝后眞〉 1점, 〈태진금아도太眞禁牙圖〉 1점, 〈사탁문군진寫卓文君眞〉 1점, 〈피서사녀도避暑士女圖〉 1점, 〈사녀가경도士女家景圖〉 2점.

王屸, 太原人. 官止劍州刺史. 喜丹靑之習, 師周昉. 然精密則視昉爲不及. 一時如趙博文, 皆昉高弟也. 然屸過博文遠甚.

今御府所藏十：〈明皇燕居圖〉一, 〈明皇斫膾圖〉三, 〈寫唐帝后眞〉一, 〈太眞禁牙圖〉一, 〈寫卓文君眞〉一, 〈避暑士女圖〉一, 〈士女家景圖〉二.

1) 조박문趙博文 : '축수-1-10' 참조.

 한자풀이

• 斫(작) 베다
• 膾(회) 회

한황韓滉

한황韓滉(723~787)은 자가 태충太冲이다. 관직이 검교좌복야檢校左僕射와 동중서문하평장사同中書門下平章事에 이르렀다. 퇴근하여 식사하는 여가에 금琴 연주하기를 좋아하였다. 글씨는 장전張顚[1]의 필법을 익혔으며, 그림은 일가인 한간韓幹과 서로 대등하였다.

그는 인물과 우마를 그리는 데에 더욱 뛰어났다. 옛사람들은, "소와 말은 가까이 눈앞에서 익숙하게 볼 수 있는 것이어서 그 모습을 비슷하게 그려내기가 가장 어렵다."라고 하였다. 그러나 한황은 붓을 대면 남보다 뛰어나게 그려내었다. 다만 세상에서 그의 그림을 얻기가 어렵다. 한황이 일찍이 스스로 말하기를, "필법을 정하지 못하면 서화를 논할 수 없다."라고 하였는데, 그림을 급선무로 여기지 않았기 때문에 스스로 재능을 감추고서 다른 사람들에게 보여주지 않았던 것이다.

지금 어부에 36점의 그림이 보관되어 있다. 〈이덕유견객도李德裕見客圖〉 1점, 〈칠재도七才圖〉 1점, 〈재자도才子圖〉 2점, 〈효행도孝行圖〉 2점, 〈취학사도醉學士圖〉 1점, 〈전가풍속도田家風俗圖〉 1점, 〈전가이거도田家移居圖〉 1점, 〈고사도高士圖〉 1점, 〈촌사도村社圖〉 1점, 〈풍임도豐稔圖〉 3점, 〈촌사취산도村社醉散圖〉 1점, 〈풍우승도風雨僧圖〉 1점, 〈일인도逸人圖〉 1점, 〈요민격양도堯民擊壤圖〉 2점, 〈취객도醉客圖〉 1점, 〈소상봉고인도瀟湘逢故人圖〉 1점, 〈촌부자이거도村夫子移居圖〉 1점, 〈촌동희의도村童戲蟻圖〉 1점, 〈설렵도雪獵圖〉 1점, 〈어부도漁父圖〉 1점, 〈집사

1) 장전張顚 : 당나라 서예가 장욱張旭으로 자는 백고伯高이고 오현吳縣 사람이다. '도석-2-1' 참조.

당 장욱張旭, 〈고시사첩古詩四帖〉, 요녕성박물관

당 한황韓滉, 〈오우도五牛圖〉, 북경 고궁박물원

투우도集社鬪牛圖〉 2점, 〈귀목도歸牧圖〉 5점, 〈고안명우도古岸鳴牛圖〉
1점, 〈유우도乳牛圖〉 3점.

 韓滉, 字太冲. 官止檢校左僕射、同中書門下平章事. 退食之暇,
好鼓琴. 書得張顚筆法, 畫與宗人韓幹相埒. 其畫人物、牛馬尤工.
昔人以謂“牛馬目前近習, 狀最難似.”滉落筆絶人, 然世罕得之.
蓋滉嘗自言“不能定筆, 不可論書畫.”以非急務, 故自晦不傳於人.
 今御府所藏三十有六：〈李德裕見客圖〉一, 〈七才圖〉一, 〈才子
圖〉二, 〈孝行圖〉二, 〈醉學士圖〉一, 〈田家風俗圖〉一, 〈田家移居
圖〉一, 〈高士圖〉一, 〈村社圖〉一, 〈豐稔圖〉三, 〈村社醉散圖〉一,
〈風雨僧圖〉一, 〈逸人圖〉一, 〈堯民擊壤圖〉二, 〈醉客圖〉一, 〈瀟
湘逢故人圖〉一, 〈村夫子移居圖〉一, 〈村童戲蟻圖〉一, 〈雪獵圖〉
一, 〈漁父圖〉一, 〈集社鬪牛圖〉二, 〈歸牧圖〉五, 〈古岸鳴牛圖〉一,
〈乳牛圖〉三.

 한자풀이

• 埒(날) 같다
• 稔(임) 곡식 익다

조온기 趙溫其

조온기趙溫其는 성도成都[1] 사람이다. 아버지 조공우趙公祐[2]가 그림으로 알려져 있었다. 조온기는 어려서부터 총명하고 재주가 뛰어났으며 가학에 더욱 능하였다. 조온기의 아들 조덕제趙德齊도 그림으로써 그 가학을 계승하여 당시의 명성이 아버지와 할아버지에 비해서 뒤쳐지지 않았다.

대중大中[3] 연간 초에 조온기가 대성자사大聖慈寺에서 아버지의 그림을 뒤이어 천왕天王과 제석帝釋을 그렸다. 그런데 그 필법이 지극히 절묘하여 세상 사람들이 매우 뛰어나다고 칭송하였다.

지금 어부에 2점의 그림이 보관되어 있다. 〈분송사녀도焚誦士女圖〉 1점, 〈팽락사녀도烹酪士女圖〉 1점.

趙溫其, 成都人也. 父公祐, 以畫稱. 溫其幼而穎秀, 家學益工. 溫其子德齊, 亦以畫世其家, 時名不減父祖. 大中初, 溫其於大聖慈寺繼父之蹤, 畫天王·帝釋. 筆法臻妙, 世稱高絶.

今御府所藏二 : 〈焚誦士女圖〉一, 〈烹酪[4]士女圖〉一.

1) 성도成都 : 전국시대 촉蜀의 수도로 사천四川에 위치하여 있다.
2) 조공우趙公祐 : 당나라 장안長安 사람으로 조온기의 부친이다. 후에 성도成都로 이사하였다. 인물과 도석·귀신을 잘 그렸다.

3) 대중大中 : 847~859년. 당나라 선종宣宗 이침李忱(810~859)이 사용하던 연호이다.

4) '酪'은 〈사고본〉에 '醅'으로 되어 있다.

 한자풀이

• 穎 (영) 빼어나다
• 臻 (진) 이르다, 지극하다
• 焚 (분) 태우다
• 酪 (락) 타락

두정목杜庭睦

두정목杜庭睦은 어떠한 사람인지 알지 못한다. 그림으로 세상에 이름이 전해진다.

도석과 인물은 세상 사람들의 눈에 가장 가까이에 있고 익숙한 것이어서 공교하게 그리기가 더욱 어렵다. 오도현이 이 분야에서 '절필絕筆'로 불린 이후로 배우는 자들은 각자가 터득한 바에 따라서 저마다 일가를 이루었다.

두정목은 또한 고사故事를 그리는 것을 좋아하였다. 〈명황작회도明皇斫鱠圖〉를 그렸는데 인물의 품류品流[1]가 풍신과 기골 사이에서 잘 표현되어 나타났다. 마음속으로 깨달은 자가 아니라면 어찌 이렇게 지극히 절묘한 경지에 이를 수 있었겠는가?

지금 어부에 1점의 그림이 보관되어 있다. 〈명황작회도明皇斫鱠圖〉 1점.

1) 품류品流 : 품등品等과 유별流別. 인물의 신분에 따른 등급이나 유형 등을 이른다.

杜庭睦, 不知何許人也. 以畵傳於世. 道釋、人物, 最爲世目之近習者, 而工之爲尤難. 自吳道玄號爲絕筆, 學者隨其所得, 各自名家. 庭睦復喜寫故實, 畵〈明皇斫鱠圖〉, 人物品流, 見之風神、氣骨間. 非有得於心者, 何以臻妙至此?

今御府所藏一 : 〈明皇斫鱠圖〉.

오신吳伶

오신吳伶은 어떠한 사람인지 알지 못한다. 천석泉石과 평원平遠과 시냇가에서 즐기는 벗들과 낚시를 즐기는 무리들을 그려서 모두 그윽한 정취가 있었다.

그의 〈소익난정도蕭翼蘭亭圖〉[1]가 전해지고 있는데, 여러 인물들이 저마다 풍채와 거동을 갖추고 있어서 그림을 펼치면 곧 그 모습들을 상상할 수가 있고, 당시의 행적을 적은 기록[2]에 서술되어 있던 장면들이 뚜렷하게 눈앞에 펼쳐져 보인다. 기록과 그림이 함께 전해진 데에는 진실로 그럴 만한 유래가 있었던 것이다.

지금 어부에 1점의 그림이 보관되어 있다. 〈소익난정도蕭翼蘭亭圖〉 1점.

吳伶, 不知何許人也. 作泉石、平遠, 溪友、釣徒, 皆有幽致. 傳其
〈蕭翼蘭亭圖〉, 人品輩流, 各有風儀, 披圖便能想見, 一時行記, 歷
歷在目. 信乎書畫之並傳, 有所自來也.

今御府所藏一 : 〈蕭翼蘭亭圖〉.

1) 소익난정도蕭翼蘭亭圖 : 승려 소익蕭翼이 당 태종의 명에 따라 영흔사永欣寺의 노승 변재辯才를 속여 왕희지義之의 〈난정서蘭亭敍〉를 빼앗았던 일을 이른다. '인물-2-6' 참조.
2) 당시의 … 기록 : 당나라 하연지何延之의 『난정시말기蘭亭始末記』를 이른 듯하다. 여기에 당시 소익이 태종의 명에 따라 변재가 소유하던 〈난정서〉를 손에 넣은 사건의 시말이 기록되어 있다.

당 엽입본閻立本, 〈소익난정도蕭翼蘭亭圖〉, 대만 고궁박물원

한자풀이

• 披(피) 펼치다

종사소鍾師紹

종사소鍾師紹는 촉蜀나라 사람이다. 화법에 뛰어났다. 도석·인물과 견마犬馬를 그리는 것에 몹시 능하였다.

삼대(하·은·주) 이후로 예의禮儀를 강론하여 익혀왔으나,[1] 당나라가 흥성하던 시기에 이르면 비록 방현령房玄齡과 두여회杜如晦[2] 같은 사람도 감히 예의를 논하지 못할 정도가 되었다.

그런데도 종사소가 마침내 능히 〈상치도尙齒圖〉[3]를 그릴 수 있었으니, 어찌 마음에 느낀 바[4]가 있어서 그런 것이 아니겠는가? 이른바, "예의를 잃으면 민간에서 찾는다.[5][禮失而求諸野]"는 것을 지금 종사소에게서 확인할 수 있다.

지금 어부에 1점의 그림이 보관되어 있다. 〈상치도尙齒圖〉 1점.

鍾師紹, 蜀人也. 妙丹靑, 畫道釋·人物·犬馬頗工. 三代而下, 禮儀綿蕝. 至唐盛時, 雖房·杜不敢議. 師紹乃能作〈尙齒圖〉, 豈無激而然? 所謂 "禮失而求諸野", 今於師紹見之.

今御府所藏一 : 〈尙齒圖〉.

1) 예의禮儀를 … 익혀왔으나 : 한나라 숙손통叔孫通이 의례儀禮를 처음 제정할 때에, 제자들을 거느리고 야외에 나가 면綿과 체蕝를 설치하고서 예를 강론하여 익힌 뒤에 의례를 확정했다고 한다. 새끼줄로 줄을 치는 것이 '면綿'이고, 띠풀을 묶어 존비尊卑의 위차를 표시하는 것이 '체蕝'이다. 『사기』 「숙손통전叔孫通傳」.
2) 방현령房玄齡과 두여회杜如晦 : 모두 당 태종 때의 이름난 재상이다.
3) 상치도尙齒圖 : 연장자를 존숭하는 뜻을 표현한 그림으로 보인다.
4) 마음에 느낀 바 : 무너진 예의를 바로 세우려는 뜻이 있었다는 의미이다.
5) 예의를 … 찾는다 : 조정에서 사라진 예를 이것이 아직 남아 있는 시골에서 찾는다는 말이다. 『한서』 「예문지」.

 한자풀이

• 綿(면) 새끼줄 치다
• 蕝(체) 띠 묶어 표하다
• 尙(상) 높이다

조암 趙嵒

양梁[1]나라 부마도위駙馬都尉[2] 조암趙嵒[3]은 본명이 '임霖'이었다. 후에 지금 이름으로 개명하였다.

그림 그리기를 좋아하였고 인물에 더욱 뛰어났다. 격조와 운치가 매우 뛰어나 일반 화공들이 미칠 수 있는 바가 아니었다. 〈한서서역전漢書西域傳〉, 〈탄기彈棊〉, 〈진맥診脈〉 등의 그림이 세상에 전해진다. 마음에 품은 생각이 비범한 자가 아니라면, 어찌 이렇게 완전히 필묵의 형식에서 벗어날 수 있었겠는가?

지금 어부에 6점의 그림이 보관되어 있다. 〈조마도調馬圖〉 1점, 〈비응인물도臂鷹人物圖〉 1점, 〈오릉안응도五陵按鷹圖〉 4점.

梁駙馬都尉趙嵒, 本名霖, 後改今名. 喜丹靑, 尤工人物. 格韻超絶, 非尋常畫工所及. 有〈漢書西域傳〉〈彈棊〉〈診脈〉等圖傳于世. 非胸次不凡, 何能遂脫筆墨畛域耶?

今御府所藏六:〈調馬圖〉一,〈臂鷹人物圖〉一,〈五陵按鷹圖〉四.

1) 양梁 : 907~923년. 오대의 첫 번째 왕조인 후량後梁을 이른다.
2) 부마도위駙馬都尉 : 본래 시종무관侍從武官으로서 부마駙馬를 관리하는 직책이었다. 위진 시대 이후로 공주의 남편에게 이 벼슬을 주었기 때문에 제왕의 사위를 부마라고 부르게 되었다.
3) 조암趙嵒 : 오대 후량後梁의 진주陳州 사람이다. 화가 호익胡翼과 왕상王商을 식객으로 삼아 이들과 그림의 우열을 품평한 뒤에 열등한 것은 번번이 물로 닦아내거나 덧칠하였다. 이로 인해 세상 사람들이 "조암의 집은 그림의 우열을 가리는 곳이다."라고 하였다.

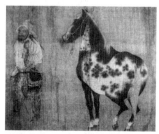

오대 조암趙嵒, 〈조마도調馬圖〉, 상해박물관

 한자풀이

• 診(진) 진찰하다
• 畛(진) 두둑, 길

두소杜霄

두소杜霄는 그림을 잘 그려 주방周昉[1]의 필법을 얻은 것이 많았다. 벌과 나비, 둥근 눈썹과 통통한 뺨을 가진 미인의 자태를 그리는 것에 더욱 뛰어났다. 〈추천秋千〉, 〈박접撲蝶〉, 〈오왕피서吳王避暑〉 등의 그림이 세상에 전해진다. 대개 벌과 나비의 그림은 그 오묘함이 분필粉筆[2]을 있는 듯 없는 듯 간략하게 사용하는 데에 있다. 그러므로 그 자태를 표현하기 어려운 것이다. 이는 풍류가 온축되어 있어 왕손과 귀공자의 생각을 가진 자가 아니면 쉽게 얻을 수 없다. 그러므로 〈협접도蛺蝶圖〉는 당나라에서 등왕滕王[3]만이 홀로 명성을 얻을 수 있었다. 요컨대 심장이 철과 돌로 이루어진 자였다면, 이처럼 부드럽고 아름다운 여인의 오묘함을 능히 그려내지 못하였을 것이다.

지금 어부에 12점의 그림이 보관되어 있다. 〈박접도撲蝶圖〉 8점, 〈박접사녀도撲蝶士女圖〉 1점, 〈박접시녀도撲蝶詩女圖〉 2점, 〈유행사녀도遊行士女圖〉 1점.

杜霄, 善畫, 得周昉筆法爲多. 尤工蜂蝶, 及曲眉豊臉之態. 有〈秋千〉、〈撲蝶〉、〈吳王避暑〉等圖傳於世. 蓋蜂蝶之畫, 其妙在粉筆約略間. 故難得者態度. 非風流蘊藉, 有王孫、貴公子之思致者, 未易得之. 故〈蛺蝶圖〉, 唐獨稱滕王. 要非鐵石心腸者所能作此婉媚之妙也.

今御府所藏十有二:〈撲蝶圖〉八,〈撲蝶士女圖〉一,〈撲蝶詩[4]女圖〉二,〈遊行士女圖〉一.

1) 주방周昉 : 당나라 장안의 화가로 자는 경현景玄·중랑仲朗이다. '인물─2─1' 참조.

2) 분필粉筆 : 흰 가루를 묻혀 서화의 붓으로 사용하는 것을 말한다.

3) 등왕滕王 : 당나라 고조高祖의 22번째 아들 이원영李元嬰(630~684)으로 봉접도蜂蝶圖를 잘 그렸다.

4) '詩'는 〈사고본〉에 '士'로 되어 있다.

 한자풀이

• 臉(검) 뺨
• 秋(추) 그네(鞦)
• 千(천) 그네(韆)
• 撲(박) 붙잡다
• 蘊(온) 쌓다
• 藉(자) 깔다

구문파邱文播

구문파邱文播는 광한廣漢[1] 사람이다. 다른 이름은 구잠邱潛으로 동생 구문효邱文曉와 함께 모두 그림으로 명성을 얻었다.

처음에는 도석과 인물에 뛰어났고, 산수를 함께 그리다가 나중에는 소를 많이 그렸다. 풀을 뜯고 물을 마시는 모습, 누워 있거나 빠르게 내달리는 모습, 젖 먹이는 어미 소와 방목되어 있는 소들의 모습 등을 모두 곡진하게 표현하였다.

일찍이 입에 열매를 물고 있는 쥐를 그려서 당시 사람들에게 기이하고 절묘하다는 평가를 들었다. 지금은 이미 흩어지고 사라져서 어디에 있는지 알지 못한다.

지금 어부에 25점의 그림이 보관되어 있다. 〈문회도文會圖〉 4점, 〈풍임도豐稔圖〉 1점, 〈육일도六逸圖〉 4점, 〈칠재자도七才子圖〉 2점, 〈유마화신도維摩化身圖〉 1점, 〈유마시질도維摩示疾圖〉 1점, 〈송하소요도松下逍遙圖〉 1점, 〈전가이거도田家移居圖〉 1점, 〈도수승도渡水僧圖〉 1점, 〈여산노모상廬山老母像〉 1점, 〈삼소도三笑圖〉 1점, 〈목우도牧牛圖〉 3점, 〈일우도逸牛圖〉 1점, 〈유우도乳牛圖〉 2점, 〈수우도水牛圖〉 1점.

邱文播, 廣漢人也. 又名潛, 與弟文曉俱以畫得名. 初工道釋、人物, 兼作山水. 其後多畫牛, 齕草飲水、臥與奔逸、乳牸放牧, 皆曲盡其狀. 嘗爲〈銜果[2]鼠〉, 一時稱爲奇絕. 今已散逸, 莫知所在.

今御府所藏二十有五：〈文會圖〉四, 〈豐稔圖〉一, 〈六逸圖〉四,

1) 광한廣漢 : 사천의 덕양德陽 지역에 속한 지역의 명칭이다.

2) '銜果'는 〈대덕본〉에 '嘟菓'로 되어 있다.

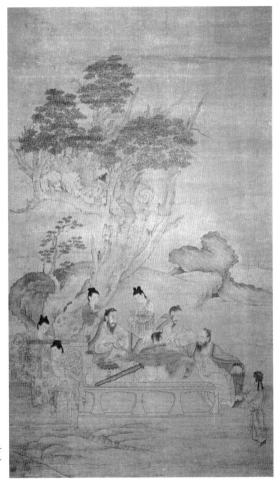

오대 구문파邱文播, 〈문회도文會圖〉, 대만 고궁박물원

〈七才子圖〉二, 〈維摩化身圖〉一, 〈維摩示疾圖〉一, 〈松下逍遙圖〉

一, 〈田家移居圖〉一, 〈渡水僧圖〉一, 〈驪山老母像〉一, 〈三笑圖〉

一, 〈牧牛圖〉三, 〈逸牛圖〉一, 〈乳牛圖〉二, 〈水牛圖〉一.

 한자풀이

• 齕(흘) 깨물다
• 牸(자) 암소

구문효邱文曉

구문효邱文曉는 광한廣漢 사람으로 구문파邱文播의 동생이다. 도석에 뛰어나 당시에 구문파와 나란히 명성을 떨쳤다. 산수에도 뛰어났으니, 요컨대 모두 크게 탈속한 기풍이 있는 것이었다. 도가의 선풍仙風과 석씨의 자비로운 모습과 산천의 신비롭고 수려함은, 마음속에 터득한 바가 있는 자가 아니면, 능히 이렇게 절묘한 경지로 그려낼 수 없다.

지금 성도成都와 광한 지역에 구문효의 그림이 더욱 많다. 그는 또한 소를 기르는 것을 그리기를 좋아하였다. 대개 석씨釋氏가 소를 기르는 것으로써 심성心性을 관조하였으므로, 이 때문에 이것이 구문효에 의해 그려지게 되었던 것이다.

지금 어부에 4점의 그림이 보관되어 있다. 〈도수나한상渡水羅漢像〉 1점, 〈고실인물도故實人物圖〉 1점, 〈목우도牧牛圖〉 2점.

邱文曉, 廣漢人, 文播弟也. 工道釋, 一時與文播齊名. 山水亦工, 要皆高世之習. 道家之仙風, 釋氏之慈相, 山川之神秀, 其非有得於心, 則未有[1]能到其妙也. 今成都, 廣漢間, 文曉筆蹟尤多. 亦喜畫牧牛. 蓋釋氏以觀性, 此所以見畫於文曉焉.

今御府所藏四：〈渡水羅漢像〉一, 〈故實人物圖〉一, 〈牧牛圖〉二.

1) '有'는 〈대덕본〉에 '知'로 되어 있다.

한자풀이

• 齊(제) 나란하다

완고阮郜

완고阮郜는 어떠한 사람인지 알지 못한다. 출사하여 태묘재랑太廟齋郎이 되었다. 그림을 잘 그려 인물을 그리는 데에 능하였고, 특히 사녀 그림에서 득의하였다. 섬세하고 농염하고 정숙하고 온순한 자태를 붓 끝에 응집시켜서 모두 규방 안의 정경으로 표현해내었다.

〈여선도女仙圖〉를 그렸는데, 요지瑤池[1]와 낭원閬苑[2]의 풍경과 같은 정취가 깃들어 있고 무지개 깃발[3]에 신선수레[4]를 타고서 표표하게 구름 위에 올라 있는 것 같은 모습이어서 선녀 악록화蕚綠華[5]와 동쌍성董雙成[6]의 모습이 떠오르게 만든다. 쇠퇴하고 어지러웠던 오대五代 시대에는 더욱 그려내기 어려운 그림이었다. 다만 세상에 전하는 것이 매우 적다.

지금 어부에 4점의 그림이 보관되어 있다. 〈여선도女仙圖〉 1점, 〈유춘사녀도遊春士女圖〉 3점.

오대 완고阮郜, 〈낭원여선도閬苑女仙圖〉, 북경 고궁박물원

1) 요지瑤池 : 곤륜산의 연못으로 서왕모西王母가 살던 곳이라는 전설이 있다.
2) 낭원閬苑 : 곤륜산의 꼭대기에 있는 신선이 산다는 곳이다.
3) 무지개 깃발 : 예정霓旌. 신선이 구름과 노을로 만든 깃발이라고 한다.
4) 신선수레 : 우개羽蓋. 신선이 타는 수레를 이른다.
5) 악록화蕚綠華 : 진晉나라 때의 선녀로 승평 3년(359)에 양권羊權을 만나 도술을 전해주고 사람을 살리는 약을 준 뒤에 사라졌다고 한다. 『영릉현지零陵顯志』.
6) 동쌍성董雙成 : 서왕모西王母의 시녀로 항주의 묘정관妙庭觀에 살다가 도를 깨달아 옥피리를 불면서 학을 타고 사라졌다고 한다.

阮郜, 不知何許人也. 入仕爲太廟齋郎. 善畫, 工寫人物, 特於士女得意. 凡纖穠淑婉之態, 萃於毫端, 率到閨域. 作〈女仙圖〉, 有瑤池、閬苑風景之趣, 而霓旌、羽蓋、飄飄凌雲, 蕚綠、雙成可以想像. 衰亂之際, 尤不可得. 但傳於世者甚少.

今御府所藏四:〈女仙圖〉一,〈遊春士女圖〉三.

 한자풀이

• 婉(완) 순하다
• 萃(췌) 모이다
• 閬(곤) 문지방
• 霓(예) 무지개
• 飄(표) 나부끼다

부인 동씨童氏는 강남 사람이다. 그 집안의 계보는 자세하지 않다. 그녀가 배운 그림의 법은 왕제한王齊翰[1]에게서 나온 것이다. 도석과 인물을 그리는 데에 뛰어났다. 동씨가 부인으로서 그림에 뛰어났기 때문에 당시 사대부가의 부녀자들이 이따금 초상화를 그려줄 것을 부탁하였다.

어떤 문사文士가 동씨의 그림에 시를 적기를, "임하林下의 한아한 글 짓는 솜씨[2]도 비록 높일 만하지만, 붓끝으로 표현된 인물들이 더욱 맑고 곱네. 어떻게 깊은 규방에서 벗어나지 않고서, 능히 바깥 정경을 그림으로 그려낼 수 있었던가."라고 하였다. 이후에 부인이 어떻게 일생을 마쳤는지는 알지 못한다.

지금 어부에 1점의 그림이 보관되어 있다. 〈육은도六隱圖〉 1점.

婦人童氏, 江南人也. 莫詳其世系. 所學出王齊翰, 畫工道釋·人物. 童以婦人而能丹靑, 故當時縉紳家婦女, 往往求寫照焉. 有文士題童氏畫詩曰 "林下材華雖可尙, 筆端人物更淸姸. 如何不出深閨裏, 能以丹靑寫外邊." 後不知所終.

今御府所藏一 : 〈六隱圖〉一.

1) 왕제한王齊翰 : '도석-4-5' 참조.

2) 임하林下의… 솜씨 : 부녀자의 한아한 문학 솜씨를 이른다. '임하林下'는 본래 숲속의 그윽하고 조용한 곳을 이르는 말로 부녀자의 한아하고 초일함을 의미한다. 『세설신어』 「현원賢媛」.

 한자풀이

• 縉(진) 꽂다
• 紳(신) 큰 띠

북송 휘종의 회화 인물사 宣和畵譜

선화화보 **권7**

인물人物 3

주문구周文矩

주문구周文矩(907?~975)는 금릉金陵[1]의 구용句容 사람이다. 위주僞主 이욱李煜[2]을 섬겨서 한림대조翰林待詔가 되었다. 그림을 잘 그렸는데, 붓을 씀이 메마르고 단단하고 전체戰掣[3]로 되어 있어 이욱의 서법과 같은 점이 있다.

도석, 인물, 거복車服, 누관樓觀, 산림山林, 천석泉石에 능하여 오도현과 조중달의 습기에 빠지지 않고 일가의 화법을 완성하였다. 유독 사녀士女에 있어서는 주방周昉과 가까워 비슷하면서도 섬세하고 화려함으로는 그를 뛰어넘었다.

승원昇元[4] 연간에 이욱은 주문구에게 〈남장도南莊圖〉를 그리게 하였는데, 완성한 그림이 정밀하게 완비되어 있는 것을 보고서 감탄하였다. 개보開寶[5] 연간에 이욱이 이 그림을 송 태조에게 진헌하여 비부秘府에 보관되었다. 〈유춘遊春〉, 〈도의擣衣〉, 〈위백熨帛〉, 〈수녀繡女〉 등의 그림이 세상에 전해진다.

지금 어부에 76점의 그림이 보관되어 있다. 〈천봉상天蓬像〉 1점, 〈북두상北斗像〉 1점, 〈허선암우선도許仙巖遇仙圖〉 3점, 〈회선도會仙圖〉 1점, 〈불인지도佛因地圖〉 1점, 〈신선사적도神仙事跡圖〉 2점, 〈문수보살상文殊菩薩像〉 1점, 〈노사나불상盧舍那佛像〉 1점, 〈관음상觀音像〉 1점, 〈금광명보살상金光明菩薩像〉 1점, 〈사위주이욱진寫僞主李煜眞〉 3점, 〈명황취성도明皇取性圖〉 2점, 〈명황회기도明皇會棊圖〉 1점, 〈오왕피서도五王避暑圖〉 4점, 〈사사녀진寫謝女眞〉 1점, 〈법안선사상法眼禪師像〉 1점,

1) 금릉金陵 : 남경南京의 옛 이름이다. '도석-1-3' 참조.
2) 이욱李煜 : 937~978년. 남당南唐의 후주後主로 자는 중광重光, 호는 종은鍾隱, 초명은 종가從嘉이다. '화조-3-1' 참조.
3) 전체戰掣 : 전동타예顫動拖曳. 붓을 쥔 손을 떨듯이 움직이면서 끌어서 긋는 필법을 이른다.

4) 승원昇元 : 937~943년. 남당南唐 열조烈祖가 사용하던 연호이다.

5) 개보開寶 : 968~976년. 송나라 태조太祖 조광윤趙匡胤이 사용하던 연호이다.

북송 주문구周文矩, 〈문원도文苑圖〉, 북경 고궁박물원

〈아방궁도^{阿房宮圖}〉 2점, 〈사이계란진^{寫李季蘭眞}〉 1점, 〈작회도^{斫繪圖}〉 2점, 〈화룡팽다도^{火龍烹茶圖}〉 4점, 〈사창도^{四暢圖}〉 1점, 〈문선도^{問禪圖}〉 1점, 〈춘산도^{春山圖}〉 1점, 〈중병도^{重屛圖}〉 1점, 〈청설도^{聽說圖}〉 1점, 〈노추호고실도^{魯秋胡故實圖}〉 1점, 〈종규씨소매도^{鍾馗氏小妹圖}〉 5점, 〈고한도^{高閑圖}〉 1점, 〈문회도^{文會圖}〉 1점, 〈종규도^{鍾馗圖}〉 2점, 〈금보요사녀도^{金步搖士女圖}〉 1점, 〈전다도^{煎茶圖}〉 1점, 〈사녀사진도^{謝女寫眞圖}〉 2점, 〈옥보요사녀도^{玉步搖士女圖}〉 2점, 〈시의수녀도^{詩意繡女圖}〉 1점, 〈사진사녀도^{寫眞士女圖}〉 1점, 〈안악사녀도^{按樂士女圖}〉 3점, 〈합약사녀도^{合藥士女圖}〉 4점, 〈이환사녀도^{理鬟士女圖}〉 1점, 〈안악궁녀도^{按樂宮女圖}〉 1점, 〈안무도^{按舞圖}〉 1점, 〈옥비유선도^{玉妃遊仙圖}〉 1점, 〈궁녀도^{宮女圖}〉 1점, 〈유행사녀도^{遊行士女圖}〉 1점, 〈유리당인물도^{琉璃堂人物圖}〉 1점, 〈자씨보살상^{慈氏菩薩像}〉 2점, 〈장생보명천존상^{長生保命天尊像}〉 1점, 〈도솔궁내자씨상^{兜率宮內慈氏像}〉 1점, 〈이덕유견유삼복도^{李德裕見劉三復圖}〉 1점.

북송 주문구^{周文矩}, 〈중병회기도^{重屛會棋圖}〉, 북경 고궁박물원

周文矩, 金陵句容人也. 事僞主李煜, 爲翰林待詔. 善畫, 行筆瘦硬戰掣, 有煜書法. 工道釋、人物、車服、樓觀、山林、泉石, 不墮吳、曹之習, 而成一家之學. 獨士女近類周昉, 而纖麗過之. 昇元中煜命文矩畫〈南莊圖〉, 覽之歎其精備. 開寶間煜進其圖, 藏於秘府. 有〈遊春〉、〈擣衣〉、〈熨帛〉、〈繡女〉等圖傳於世.

今御府所藏七十有六:〈天蓬像〉一,〈北斗像〉一,〈許仙巖遇仙圖〉三,〈會仙圖〉一,〈佛因地圖〉一,〈神仙事跡圖〉二,〈文殊菩薩像〉一,〈盧舍那佛像〉一,〈觀音像〉一,〈金光明菩薩像〉一,〈寫僞主李煜眞〉三,〈明皇取性圖〉二,〈明皇會棊圖〉一,〈五王避暑圖〉四,〈寫謝女眞〉一,〈法眼禪師像〉一,〈阿房宮圖〉二,〈寫李季蘭眞〉一,〈斫膾圖〉二,〈火龍烹茶圖〉四,〈四暢圖〉一,〈問禪圖〉一,〈春山圖〉一,〈重屏圖〉一,〈聽說圖〉一,〈魯秋胡故實圖〉一,〈鍾馗氏小妹圖〉五,〈高閒圖〉一,〈文會圖〉一,〈鍾馗圖〉二,〈金步搖士女圖〉一,〈煎茶圖〉一,〈謝女寫眞圖〉二,〈玉步搖士女圖〉二,〈詩意繡女圖〉一,〈寫眞士女圖〉一,〈按樂士女圖〉三,〈合藥士女圖〉四,〈理鬢士女圖〉一,〈按樂宮女圖〉一,〈按舞圖〉一,〈玉妃遊仙圖〉一,〈宮女圖〉一,〈遊行士女圖〉一,〈琉璃堂人物圖〉一,〈慈氏菩薩像〉二,〈長生保命天尊像〉一,〈兜率宮內慈氏像〉一,〈李德裕見劉三復圖〉一.

북송 주문구周文矩,〈사녀도仕女圖〉, 대만 고궁박물원

한자풀이

• 瘦(수) 여위다
• 硬(경) 굳세다, 단단하다
• 戰(전) 떨다
• 掣(체) 끌다
• 纖麗(섬려) 섬세하고 화려하다

석각石恪의 자는 자전子專으로 성도成都 사람이다. 골계를 좋아하고, 변론하는 일을 숭상하였다. 도석과 인물을 그리는 데에 능하였다. 처음에 장남본張南本[1]을 스승으로 삼아서 배우다가 기법이 발전한 뒤로는 더욱 분방해져서 화법을 고수하지 않았다. 기운과 정취가 장남본보다 훨씬 뛰어나게 되었다.

그러나 옛적 특이한 인물과 괴이하고 독특한 형상을 그리기를 좋아하였다. 그래서 풍격은 비록 높고 예스러웠지만 신기한 생각을 표현하려고 힘썼기 때문에 터무니없고 기이한 데에 가까워지지 않을 수 없었다.

맹씨孟氏의 후촉後蜀[2]이 평정된 뒤에 석각이 대궐에 나아가 명을 받고서 상국사相國寺[3]의 벽에 그림을 그리게 되었다. 이로 인해 화원畫院의 관직을 제수하였으나 응하지 않고서, 촉 땅으로 돌아가겠노라고 힘껏 요청하였다. 이에 명을 내려 윤허해주었다.

지금 어부에 21점의 그림이 보관되어 있다. 〈태상상太上像〉 1점, 〈진성상鎭星像〉 1점, 〈나한상羅漢像〉 1점, 〈사호위기도四皓圍棋圖〉 1점, 〈산림칠현도山林七賢圖〉 3점, 〈유행천왕상遊行天王像〉 1점, 〈여효경상女孝經像〉 8점, 〈청성유협도靑城遊俠圖〉 2점, 〈사향도社饗圖〉 2점, 〈종규씨도鍾馗氏圖〉 1점.

石恪, 字子專, 成都人也. 喜滑稽, 尚談辯. 工畫道釋、人物. 初師

1) 장남본張南本 : 당나라 희종僖宗(862~888) 때에 활동하던 화가로 불(火)을 잘 그려서 손위孫位의 물 그림과 함께 명성을 얻었다. '도석-2-9' 참조.

2) 맹씨孟氏의 후촉後蜀 : 맹씨孟氏는 맹지상孟知祥(874~934)으로 자는 보윤保胤이고 형주邢州 사람이다. 후촉을 세웠다.
3) 상국사相國寺 : 하남성 개봉에 있는 사원으로 북송 시대에 가장 번성하였다.

북송 석각石恪, 〈이조조심도二祖調心圖〉(남송 모본), 일본 동경국립박물관

張南本, 技進益縱逸, 不守繩墨, 氣韻思致過南本遠甚. 然好畫古僻
人物, 詭形殊狀. 格雖高古, 意務新奇, 故不能不近乎譎怪. 孟蜀平,
至闕下, 被旨畫相國寺壁. 授以畫院之職, 不就, 力請還蜀, 詔許之.

　今御府所藏二十有一：〈太上像〉一,〈鎭星像〉一,〈羅漢像〉一,
〈四皓圍棊圖〉一,〈山林七賢圖〉三,〈遊行天王像〉一,〈女孝經像〉
八,〈靑城遊俠圖〉二,〈社饗圖〉二,〈鍾馗氏圖〉一.

 한자풀이

- **滑稽**(골계) 말이 매끄럽고 익살스
러워 웃음을 자아내다
- **縱逸**(종일) 제멋대로 하다
- **繩墨**(승묵) 먹줄, 법도
- **譎** (휼) 속이다, 진기하다

이경도 李景道

이경도李景道는 위주僞主 이변李昪[1]의 친속 가운데 한 사람이다. 금릉金陵은 아름답다고 일컬어지는 지역으로 산천과 인물이 빼어나다. 왕씨王氏와 사씨謝氏[2] 가문의 자제들이 향유하였을 풍류와 습기가 어떠했을지 지금도 상상이 간다. 이경도는 그림 그리기를 즐겨하면서 전혀 귀공자의 기색을 드러내지는 않았다. 이는 또한 고인들이 남긴 유풍의 영향을 받아서 그런 것이다.

그가 그린 〈회우도會友圖〉는 생각을 몹시 치밀하게 한 것이었다. 때문에 연회하는 자리에 보이는 당시 인물들의 모습이 산음의 난정에서 이루어진 계회의 훌륭했던 모습보다 못하지 않았다.

지금 어부에 1점의 그림이 보관되어 있다. 〈회우도會友圖〉 1점.

李景道, 僞主昇[3]之親屬, 景道其一焉. 金陵號佳麗地, 山川、人物之秀. 至于王、謝子弟, 其風流氣習, 尙可想見. 景道喜丹靑, 而無貴公子氣. 蓋亦餘膏賸馥所沾丐而然. 作〈會友圖〉頗極其思. 故一時人物見於燕集之際, 不減山陰蘭亭之勝.

今御府所藏一:〈會友圖〉.

1) 이변李昪 : 888~943년. 남오南吳를 장악하여 제위에 올랐던 열조烈祖(재위 937~943)로 본명은 서지고徐知誥이다. 국호를 제齊에서 당唐으로 바꾸었는데, 후에 남당南唐으로 불린다.
2) 왕씨王氏와 사씨謝氏 : 동진東晉 시대에 명망이 높던 왕도王導와 사안謝安의 가문을 이른다. 후대에는 세가대족을 일컬어 '왕사王謝'라고 하였다.

3) '昇'은 〈사고본〉에 '昇'으로 되어 있다.

 한자풀이

• 賸(잉) 남다
• 馥(복) 향기
• 沾(점) 적시다(霑)
• 丐(개) 끼치다, 주다

이경유 李景游

이경유李景游 또한 위주 이변李昇의 친속으로서 이경도李景道와는 형제의 항렬이다. 당시의 고상한 풍류를 이경도와 함께 자못 즐겼다.

인물화에 매우 뛰어났다. 〈담도도談道圖〉를 그렸는데 풍도가 평범하지 않았으니, 표표하게 신선과 같은 모습이 갖추어져 있다.

이경李璟[1]이 이변을 이어 즉위한 뒤로 여러 형제들이 모두 왕에 봉해졌는데 오직 이경유만 높은 지위에 봉해지지 않았다. 그의 그림도 세상에 전해지는 것이 드물다.

지금 어부에 1점의 그림이 보관되어 있다. 〈담도도談道圖〉 1점.

李景游, 亦僞主昇[2]之親屬, 與景道其季孟行也. 一時雅尙, 頗與景道同好. 畫人物極勝. 作〈談道圖〉, 風度不凡, 飄然有仙擧之狀. 璟嗣昇[3]而諸昆弟皆王, 獨景遊不見顯封. 其畫世亦罕得其本.

今御府所藏一 : 〈談道圖〉.

1) 이경李璟 : 916～961년. 이변李昇의 아들로 남당南唐의 두 번째 제위에 오른 원종元宗(943～961)이다. 초명은 경통景通, 자는 백옥伯玉이다.

2) '昇'은 〈사고본〉에 '昪'으로 되어 있다.

3) '昇'은 〈사고본〉에 '昪'으로 되어 있다.

 한자풀이

- 飄然(표연) 바람에 나부끼듯이 자유로운 모양
- 嗣(사) 잇다

고굉중顧閎中

고굉중顧閎中(910~980)은 강남江南 사람이다. 위주偽主 이씨李氏를 섬겨서 대조待詔가 되었다. 그림을 잘 그렸는데 유독 인물 그림으로 알려졌다.

당시에 중서사인中書舍人 한희재韓熙載가 지체 높은 세가의 자제로서 음악과 기녀를 몹시 즐기면서 줄곧 밤늦도록 술을 마셨다. 비록 빈객들이 난잡하게 뒤섞여 미친 듯이 웃고 떠들어도 더는 단속하거나 제재하지도 않았다. 하지만 이씨는 그의 재능을 아까워하여 내버려두고서 따져 묻거나 하지 않았다.

그런데 소문이 안팎으로 퍼져서 그의 방탕한 생활이 크게 알려졌다. 그러자 이씨는 한희재가 술과 음식을 차려두고서 등촉을 밝혀 술잔을 주고받는 광경을 직접 보고 싶었으나 그렇게 할 수가 없었다. 그래서 마침내 고굉중에게 명하여 밤에 그 집에 가서 몰래 엿보아 눈으로 보고 마음으로 기억했다가 그림으로 그려서 올리게 하였다. 이로 인해 세상에 〈한희재야연도韓熙載夜宴圖〉가 있게 된 것이었다.

다만 이씨가 비록 참람하게 한 나라의 위주가 되었지만 그래도 여전히 군신과 상하의 질서는 있어야 했다. 그런데 신하의 사사로운 생활을 그림으로 그려서 보기까지 하였으니, 너무 지나치면 기이하게 즐기는 것이 많아진다는 경우이다.[1] 이는 장창張敞[2]이 "단지 눈썹을 그려주는 정도로 그칠 뿐만이 아닙니다."[3]라고 말한 것과 같은 경우로서 이미 체통을 잃은 것이다. 또한 어찌 굳이 이 그림이 세상에 전

1) 너무 … 경우이다 : 『장자』 「인간세人間世」에, "예로써 음주하던 자가 처음에는 절제되지만 늘 어지러워짐으로 끝이 난다. 너무 지나치면 기이하게 즐기는 것이 많아진다.[以禮飲酒者, 始乎治, 常卒乎亂, 泰至則多奇樂]"라고 하였다.
2) 장창張敞 : 평양平陽 사람으로 자는 자고子高이다. 한 선제漢宣帝 때에 경조윤京兆尹을 지냈다.
3) 단지 … 아닙니다 : 장창이 일찍이 아내를 위해 눈썹을 그려준 일이 있었다. 소문을 들은 선제가 이를 묻자 장창이 이렇게 대답하였다. "신이 듣기에, 규방閨房에서 벌어지는 부부간의 사사로운 일로는 눈썹 그리는 것보다 더 지나친 것도 있습니다." 『한서漢書』 권76 「장창전張敞傳」.

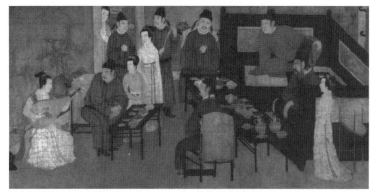

북송 고굉중顧閎中, 〈한희재야연도韓熙載夜宴圖〉, 북경 고궁박물원

해지게 만들 필요까지 있었겠는가! 한 번 보고서 폐기했어야 옳았다.

지금 어부에 5점의 그림이 보관되어 있다. 〈명황격오동도明皇擊梧桐圖〉 4점, 〈한희재야연도韓熙載夜宴圖〉 1점.

顧閎中, 江南人也. 事僞主李氏爲待詔. 善畫, 獨見於人物. 是時, 中書舍人韓熙載, 以貴游世冑, 多好聲伎, 專爲夜飮. 雖賓客揉雜, 歡呼狂逸, 不復拘制. 李氏惜其才, 置而不問. 聲傳中外, 頗聞其荒縱. 然欲見樽俎燈燭間觥籌交錯之態度不可得. 乃命閎中夜至其第, 竊窺之, 目識心記, 圖繪以上之. 故世有〈韓熙載夜宴圖〉. 李氏雖僭僞一方, 亦復有君臣上下矣. 至於寫臣下私褻以觀, 則泰至多奇樂. 如張敏所謂不特畫眉之說, 已自失體. 又何必令傳於世哉! 一閱而棄之可也.

今御府所藏五:〈明皇擊梧桐圖〉四,〈韓熙載夜宴圖〉一.

 한자풀이

- 揉(유) 섞이다
- 拘(구) 얽매다
- 制(제) 절제하다
- 觥(굉) 뿔잔
- 籌(주) 주령酒令을 표시한 도구
- 錯(착) 뒤섞이다
- 閱(열) 보다

| 07(인물)-3-6 | 고대중顧大中

고대중顧大中은 강남 사람이다. 인물과 우마를 잘 그렸고 겸하여 화죽花竹에도 능하였다.

일찍이 남릉南陵 순포사巡捕司가 타는 배 안에 있는 와병臥屛에 "남릉의 수면은 아득히 넘실거리는데, 바람은 급하고 구름은 많아 가을로 접어들려 하네. 바로 나그네 마음이 먼 타향에서 외로울 때이니, 어느 집 젊은 여인이 강변 누각에 기대고 있네."[1]라는 두목의 시를 그렸는데 매우 정감이 있었다. 이를 본 사람이 그림을 좋아하였으나 사람들은 처음에는 그 화가의 이름을 알지 못하여 그다지 중시하지 않았다. 그런데 나중에 배에 묵던 나그네가 훔쳐간 뒤로 마침내 더욱 탄식하게 되었다. 그러나 그의 다른 그림이 세상에 남아 있는 것이 많지 않다. 고굉중도 그림을 잘 그렸으니 아마도 그의 집안사람인 것 같다.

지금 어부에 1점의 그림이 보관되어 있다. 〈한희재종락도韓熙載縱樂圖〉 1점.

1) 남릉의 … 있네 : 두목杜牧의 시 〈남릉도중南陵道中〉이다.

顧大中, 江南人也. 善畫人物、牛馬, 兼工花竹. 嘗於南陵巡捕司舫子臥屛上, 畫杜牧詩 "南陵水面漫悠悠, 風緊雲繁欲變秋. 正是客心孤迥處, 誰家紅袖憑[2]江樓." 殊有思致. 見者愛之, 而人初不知其名, 未甚加重. 後爲過客宿舫中, 因竊去, 乃更歎息. 然其他畫在世者不多. 有顧閎中亦善畫, 疑其族屬也.

今御府所藏一 : 〈韓熙載縱樂圖〉.

2) '憑'은 〈대덕본〉에 '凭'으로 되어 있다.

 한자풀이

• 舫(방) 배, 선박
• 憑(빙) 기대다

학징郝澄

학징郝澄은 자가 장원長源이니, 금릉金陵 구용句容 사람이다. 인물을 감별하는 기술[1])을 터득하였기 때문에 그림 중에서도 초상을 그리는 데에 더욱 뛰어났다. 대개 초상을 그릴 때에는 반드시 형사形似에 주의해야 하므로 화가들이 종종 신기神氣의 표현을 소홀히 하였다. 그러나 학징은 형사 외에도 홀로 정신과 기골의 묘를 얻어내어 붓을 대면 남보다 뛰어나게 그려내었다.

학징이 힘써 20년을 배우자 필묵을 다루는 솜씨가 마침내 공교해져서 명성이 더욱 알려졌다. 도석과 인마人馬를 그린 그림이 세상에 많이 전해지는데 맑고 군세면서 색채의 표현이 뛰어났다.

지금 어부에 14점의 그림이 보관되어 있다. 〈사북극상寫北極像〉 1점, 〈신선사적神仙事跡〉 1점, 〈출렵도出獵圖〉 3점, 〈인마도人馬圖〉 2점, 〈선마도渲馬圖〉 6점, 〈목방산마도牧放散馬圖〉 1점.

1) 인물을 … 기술 : 풍감風鑒. 사람의 생김새나 얼굴 모습 등을 보고서 그의 운명이나 성격 따위를 판단하는 관상을 이른다.

북송 학징郝澄, 〈인마도人馬圖〉, 미국 보스턴미술관

郝澄, 字長源, 金陵句容人也. 得人倫風鑒之術, 故於畫尤長傳寫. 蓋傳寫必於形似, 而畫者往往乏神氣. 澄於形外獨得精神·氣骨之妙, 故落筆過人. 澄力學逮二十年, 而筆墨乃工, 聲譽益進. 作道釋·人馬, 世多傳其本, 清勁善設色.

今御府所藏一十有四 : 〈寫北極像〉一, 〈神仙事跡〉一, 〈出獵圖〉三, 〈人馬圖〉二, 〈渲馬圖〉六, 〈牧放散馬圖〉一.

 한자풀이

• 勁(경) 군세다

탕자승湯子昇

탕자승湯子昇은 촉 사람이다. 산수와 인물을 그리는 데에 몹시 능하였다. 마음속으로 고일高逸함을 흠모하였기 때문에 방외方外[1]의 일을 많이 그렸다.

그가 그린 〈문소채란도文蕭彩鸞圖〉는 표표하게 신선의 풍모와 도인의 골격이 있고, 안개와 구름이 아득하게 끼어 있는 모양으로 되어 있어서 서산西山[2]의 상기爽氣가 마치 눈앞에 있는 듯이 느껴졌다.

〈주감도鑄鑑圖〉가 세상에 전해지는데 지극한 이치가 깃들어 있어 그 오묘함이 조화옹과 서로 대등할 정도다. 한낱 그림만을 일삼은 자는 아니다.

지금 어부에 2점의 그림이 보관되어 있다. 〈문소채란명회도文蕭彩鸞冥會圖〉 1점, 〈주감도鑄鑑圖〉 1점.

1) 방외方外 : 속세에서 벗어나 있는 도가와 불가 등의 영역을 일컫는 말이다.

2) 서산西山 : 백이伯夷와 숙제叔齊가 은둔하던 수양산을 이른 듯하다.

湯子昇, 蜀人也. 畫山水、人物頗工. 志慕高逸, 多繪方外事. 作〈文蕭彩鸞圖〉, 飄飄然仙風道骨, 與夫煙雲縹緲之狀. 便覺西山爽氣, 恍然在目. 有〈鑄鑑圖〉傳於世, 至理所寓, 妙與造化相參, 非徒爲丹靑而已者.

今御府所藏二 : 〈文蕭彩鸞冥會圖〉, 〈鑄鑑圖〉.

 한자풀이

• 恍(황) 어슴푸레하다

이공린李公麟

문신 이공린李公麟(1049~1106)은 자가 백시伯時이니 서성舒城 사람이다. 희녕熙寧 연간에 진사과에 급제하였다. 부친 이허일李虛一은 일찍이 현량방정과에 급제하여 대리시승大理寺丞에 임명되었으며, 후에 좌조의대부左朝議大夫에 추증되었다. 법서와 명화를 소장하기를 좋아하였다. 이공린이 어렸을 때부터 이를 열람하여 곧 옛사람들의 붓을 운용하는 법을 깨달았다. 그래서 진서와 행서의 서체로 글씨를 쓰면 동진과 남조 송나라 시대의 서법과 풍격이 배어 있었다. 회화는 더욱 뛰어나서 세상 사람들에게 귀중하게 여겨졌다. 그는 박학하고 식견이 정확하였으며 마음을 씀이 주도면밀하여 눈으로 본 것은 모두 즉시 그 특징을 잡아낼 수 있었다.

처음에 그릴 때에는 고개지, 육탐미, 장승요, 오도현 및 이전 시대의 이름난 화가들이 남긴 훌륭한 그림을 배웠다. 그러다가 흉중에 쌓인 것이 매우 풍부해진 뒤로는 여러 화가들의 장점을 모아서 자기의 것으로 만들었다. 그리고 다시 스스로 입의立意하여 전적으로 일가의 법을 만들어내었다. 그래서 그가 이전 시대 사람들을 답습하지 않은 듯이 보이지만, 실제로는 보이지 않게 그 요체를 본받은 것이다.

무릇 고금의 명화를 얻으면 반드시 임모하여 그 모사한 본을 보관하였다. 그러므로 그의 집에는 명화가 많아서 없는 것이 없었다. 특히 인물화에 능하여 대상의 모습을 잘 분별하여 그렸기 때문에 사람들이 보면 낭묘廊廟[1], 관각館閣, 산림, 초야, 여염閭閻, 장획臧獲[2], 대여

북송 이공린李公麟, 〈귀거래사도歸去來辭圖〉, 대만 고궁박물원

1) 낭묘廊廟 : 조정朝廷을 달리 이르는 말이다.
2) 장획臧獲 : 남의 집에 딸려 천한 일에 종사하는 노비를 이른다.

臺輿[3], 조례皂隸[4] 중 어떤 부류의 인물인지를 분별하여 알 수 있었다. 또한 동작, 태도, 빈신矉伸, 부앙俯仰, 소대小大, 미악美惡의 차이와 동서남북 인물의 차이에 이르기까지 겨우 점과 획으로 구분하면서도 존비와 귀천까지 모두 구별되도록 하였다. 이는 세속의 화공들이 뒤섞어서 일률적으로 그린 뒤에 귀천과 연추姸醜를 단지 살찌고 붉은 모양과 마르고 검은 모양으로 구분할 뿐인 것과는 같지 않다.

대저 이공린은 입의立意를 우선으로 삼았고 포치와 문식文飾을 그 다음으로 삼았다. 그가 색을 물들이기를 정치하게 한 것은 세속의 화공들도 간혹 배워서 따라할 수 있었으나, 소략하면서 간이하게 만드는 것은 결코 가깝게 따라하지 못하였다.

대개 두보가 시를 창작하는 체제를 깊이 터득하여 이를 그림에 옮겨 적용하였다. 예컨대 두보가 「박계행縛雞行」을 창작하면서 닭과 벌레의 득실에 주목하지 않고 차가운 강을 바라보며 산의 누대에 기대어 있는 시간에 주목했는데,[5] 이공린은 〈도잠귀거래혜도陶潛歸去來兮圖〉를 그리면서 전원田園과 송국松菊[6]에 주목하지 않고 맑은 물가에 임하여 있는 부분[7]에 주목하였다. 또 두보가 「모옥위추풍소발탄茅屋爲秋風所拔歎」를 창작하면서 비록 이불이 헤지고 지붕이 새었으나 걱정할 바가 아니요 천하의 가난한 선비들을 크게 보호하여 함께 즐거운 얼굴을 하고 싶다고 하였는데,[8] 이공린은 〈양관도陽關圖〉[9]를 그리면서 이별과 슬픔은 인간의 일상적인 감정일 뿐이라고 간주하여 물가에 낚시하는 사람을 배치하여 세상을 잊고 우두커니 앉아서 슬픔과 기쁨에 관심을 두지 않는 모습을 표현하였다.

이 밖에도 여러 가지가 모두 이와 같았다. 이는 오직 그림을 보는

3) 대여臺輿 : 관아에서 천역에 종사하던 천직賤職의 하나이다. 「좌전」 소공 7년에서 10등급의 위계를 말하면서, "왕王은 공公을 신하로 삼고, 공은 대부大夫를 신하로 삼고, 대부는 사士를 신하로 삼고, 사는 조皂를 신하로 삼고, 조는 여輿를 신하로 삼고, 여는 예隷를 신하로 삼고, 예는 요僚를 신하로 삼고, 요는 복僕을 신하로 삼고, 복은 대臺를 신하로 삼는다."라고 하였다.
4) 조례皂隸 : 대여臺輿와 마찬가지로 관아에서 천역에 종사하던 천직의 하나이다.
5) 닭과 … 주목했는데 : 두보의 「박계행」에 "닭과 벌레의 득실은 끝날 때가 없으니, 차가운 강을 보며 산의 누대에 기대었네.[雞蟲得失無了時, 注目寒江倚山閣.]"라고 하였다.
6) 전원田園과 송국松菊 : 도잠이 「귀거래사」에서 "돌아가세, 고향의 전원이 황폐해지는데 어찌 돌아가지 않으랴.[歸去來兮, 田園將蕪胡不歸.]"라고 하였고, 또 "세 갈래 작은 길에 잡초가 무성한데 소나무와 국화는 홀로 꿋꿋하네.[三徑就荒, 松菊猶存.]"라고 하였다.
7) 맑은 … 부분 : 도잠의 「귀거래사」 말미에, "동쪽 언덕에 올라 휘파람 불고 맑은 물가에 임하여 시를 짓노라.[登東皋以舒嘯, 臨淸流而賦詩.]"라고 하였다.
8) 비록 … 하였는데 : 두보의 「모옥위추풍소발탄茅屋爲秋風所拔歎」에 "여러 해 묵은 삼베 이불이 쇠처럼 차가운데, 잠버릇 안 좋은 예쁜 아이가 밟아서 터졌네. 침상 머리에 지붕이 새어 마른 곳이 없는데, 삼대 같은 빗줄기는 멈추지 않는구나. -중략- 어찌하면 너른 집 천만 칸을 얻어, 천하의 빈한한 선비들을 크게 가려주어 모두 기쁜 얼굴을 하고서, 풍우에도 움직이지 않고서 산처럼 편안하게 할까.[布衾多年冷似鐵, 嬌兒惡臥踏裏裂. 床床屋漏無乾處, 雨脚如麻未斷絶. -중략- 安得廣廈千萬間, 大庇天下寒士俱歡顔, 風雨不動安如山.]"라고 하였다.
9) 양관陽關 : 돈황敦煌 서남쪽, 옥문관

자가 이해할 수 있을 뿐이다. 이런 까닭에 새로운 뜻을 창조해낸 부분은 오생吳生(오도현)과 같고, 맑고 깨끗한 부분은 왕유와 같다. 〈화엄회華嚴會〉의 인물은 오도현의 〈지옥변상〉과 짝이 될 수 있고, 〈용면산장龍眠山莊〉은 왕유의 〈망천도輞川圖〉와 짝이 될 수 있다는 것은 이 때문이다. 이는 모두 선배들의 정밀하고 절묘한 부분을 취하여 자기의 그림에 집약하여 이룬 것이다. 세상 화가들보다 뛰어나게 된 것은 당연하다. 그런데 세상에 전해지는 그림이 매우 많아서 사람들이 모두 살펴서 연구하여 배울 수 있다.

이공린이 처음에는 말 그리기를 좋아하였다. 대체로 한간韓幹을 배우면서 약간씩 가감하여 그렸다. 그런데 어떤 도인이 말 그림을 익히면 안 된다고 타일렀다. 말 그리는 재미에 빠져 들어갈까 걱정한 것이었다. 이공린이 그의 뜻을 깨닫고 다시 도불道佛에 힘써서 더욱 뛰어나게 되었다.

일찍이 기기원驥驥院[10]에 어마御馬를 그린 적이 있었다. 서역의 우전于闐[11]에서 조공으로 바친 호두好頭, 적금赤錦, 박총駮驄 따위의 말을 그린 것이 매우 많았다. 그러자 말을 관리하는 어인圉人[12]이 모두 귀신이 데려갈까 걱정이라면서 그만둘 것을 간청하기까지 하였다. 이 일로 인해 먼저 말 그림으로 명성을 얻게 되었다.

벼슬살이로 인해 경사京師(개봉)에서 생활한 10년 동안 권귀의 가문에서 노닐지 않았다. 오직 휴가를 얻거나 좋은 날씨를 만나면 술을 신고 성 밖으로 나가서 뜻이 같은 두세 사람과 어울려 이름난 동산이나 우거진 숲을 찾아가 바위에 앉아 물을 바라보며 하루 종일 유유자적할 뿐이었다.

玉門關 남쪽에 위치한 관문이다. 서한 때에 설치되어 옥문관과 함께 서역으로 통하는 길목의 역할을 하였다.

북송 이공린李公麟, 〈오마도五馬圖〉, 개인 소장

10) 기기원驥驥院 : 국가의 말을 관리하던 관서의 명칭이다.
11) 우전于闐 : 서역. 곧 지금의 신강新疆 화전和田 일대에 있던 옛 나라이다.
12) 어인圉人 : 말을 사육하는 관리이다.

당시에 부귀한 사람들 가운데 그의 그림을 얻으려는 자가 이따금 예를 갖추어 사귀기를 원하는 경우가 있었으나 이공린은 굳게 거절하고 응하지 않았다. 그러나 저명한 인물이나 훌륭한 선비인 경우에는, 비록 평소에 알지 못하던 사람이더라도 서로 어울려 교유하기를 싫어하지 않았으며, 흥이 나면 그림을 그리기를 조금도 어려워하는 기색이 없었다. 또한 규벽圭璧[13] 따위의 옛 기물器物을 그릴 때에는 그 기물의 명칭에 따라 실제의 모양을 상고하여 틀리지 않게 그려내었다.

북송 이공린李公麟, 〈화엄변상도華嚴變相圖〉, 영국 대영박물관

13) 규벽圭璧 : 고대에 제왕과 제후가 제사와 조회에서 사용하던 옥으로 만든 기물이다.

30년 동안 관직에 종사하면서 하루도 산림을 잊어본 적이 없었다. 그러므로 그의 그림은 모두 흉중에 온축되어 있던 것이 그려져 나온 것들이었다. 만년에 비질痹疾을 얻어서 신음하던 중에도 여전히 손을 들어 이불에 획을 그으면서 붓질을 하는 모양새를 하곤 하였다. 그래서 가족들이 조심하라고 타이르면 웃으면서, "남은 버릇이 사라지지 않아서 나도 모르게 이렇게 하는 것이다."라고 하였다. 그가 그림 그리기를 몹시 좋아하는 것이 이와 같았다.

병이 조금 잦아들었는데 그림을 얻으려는 자들이 여전히 끊이지 않았다. 그러자 이공린이 탄식하며 말하기를, "내가 그림을 그리는 것은 시인이 시를 창작하는 경우처럼 성정을 읊조리고 노래하는 것일 뿐이다. 어찌하여 세상 사람들은 이를 헤아리지 못하고서 한갓 완상할 거리로 삼으려고만 하는가?"라고 하였다. 나중에는 그림을 그려서 타인에게 줄 때에 이따금 그림 속에 은근히 권계하는 뜻을 붙이기도 하였다. 이는 엄군평嚴君平[14]이 점을 보아주면서 사람들을 화복禍福의 일로써 타일러서 그가 선행을 하도록 이끌었던 것과 그 의도가 같다.

14) 엄군평嚴君平 : 서한西漢의 성제成帝 때에 성도成都에서 활동하던 엄준嚴遵이다. 군평君平은 그의 자字이다. 복서卜筮를 생업으로 삼아 점을 보아주면서 사람들에게 선행을 쌓도록 타일렀다고 한다.

그가 죽은 뒤에는 그림을 더욱 얻기 어려워서 심지어 금과 비단을 후하게 주고서 구입하는 사람들까지 있었다. 이 때문에 본뜨고 모방하여 위작을 만들어내어 이익을 취하려는 자들이 있었다. 그림을 깊이 알지 못하는 사람들은 대체로 그 속임수에 넘어갔으나 정밀한 안목을 갖춘 자의 눈을 피하지는 못하였다.

관직이 조봉랑朝奉郎에 이른 뒤에 치사致仕하여 물러나 가정에서 졸하였다. 지금까지 사방의 사대부들이 그를 존경하여 이름으로 부르지 않고 자로 부르고 있다. 또 스스로 용면거사龍眠居士라고 불렀다. 왕안석王安石은 사람을 택할 때에 허여하기를 신중하게 하였던 인물이다. 그런 그가 이공린과 종산鍾山에서 함께 어울리다가 이공린이 떠날 때가 되자 네 수의 시를 지어 송별하였는데, 이공린에게 칭송을 극진하게 하였다.

이공린이 평소에 능하였던 바를 살펴보면, 그의 문장은 건안建安[15]의 풍격이 있고, 서체는 동진과 남조 송나라 사람의 필법이 있고, 그림은 고개지와 육탐미를 추종한 것이었다. 종정鍾鼎[16]과 고기古器를 감별하는 일에 있어서도 널리 듣고 기억을 잘하였기 때문에 당대에 대등하게 견줄 자가 있지 않았다. 예전에 단의段義가 옥새玉璽를 얻어와서 진상한 일이 있었다.[17] 그때에 많은 사람들이 감별하지 못하였으나 이공린이 가장 먼저 알아보았다. 이에 사람들이 이야기하면서 탄복하지 않음이 없었다.

그는 하급 관리에 침체되어 있었고 현달하지는 못하였다. 그래서 단지 그림으로써 일컬어졌을 뿐이다. 이런 까닭에 지금 자세히 기술하여 그의 출처에 대해서 밝혀주는 것이다.

북송 이공린李公麟, 〈구가도九歌圖〉, 대만 고궁박물원

15) 건안建安 : 196~220년. 동한의 헌제가 사용하던 연호이다. 이 시기에 실권을 쥐고 있던 조조曹操가 두 아들 조비曹丕, 조식曹植 및 여러 문인들과 집단을 형성하여 새로운 형태로의 문학 발전을 견인하였다. 이 시기 문학을 건안 문학이라 일컫는다.

16) 종정鍾鼎 : 겉면에 문자와 그림 문양이 새겨진 '종鍾'과 '정鼎'의 병칭이다.

17) 예전에 … 있었다 : 북송 철종의 시기에 해당하는 원부 원년(1098) 1월에 함양咸陽의 백성인 단의段義라는 자가 집을 짓기 위해 땅을 파다가 "하늘의 명을 받아. 오래 누리고 영원히 창성하리라.[受命于天, 旣壽永昌]"라는 글이 새겨진 옥새를 발견하여 진헌한 일이 있었다. 이때 어사대주부로 있던 이공린이 옥새에 새겨진 글씨가 소전小篆으로 되어 있고 조어鳥魚의 형상으로 되어 있는 것을 근거로 이사李斯의 전서라고 감정하였다. 『宋史』卷18 「哲宗」. "(元符元年春正月) 丙寅咸陽民段義. 得玉印一紐." 宋 陳均 『九朝編年備要』卷25 「五月朔御殿受傳國寶」 참조.

지금 어부에 107점의 그림이 보관되어 있다. 〈사대범천상寫大梵天像〉
2점, 〈게제신상揭帝神像〉 1점, 〈부동존변상不動尊變相〉 1점, 〈호법신상
護法神像〉 5점, 〈관음상觀音像〉 3점, 〈서상불瑞像佛〉 1점, 〈화엄경상華嚴
經相〉 6점, 〈금강경상金剛經相〉 1점, 〈유마거사상維摩居士像〉 1점, 〈무량
수불상無量壽佛像〉 1점, 〈선회도禪會圖〉 1점, 〈석가불상釋迦佛像〉 1점,
〈보살상菩薩像〉 1점, 〈사마야부인상寫摩耶夫人像〉 1점, 〈치의도緇衣圖〉
1점, 〈친근보살상親近菩薩像〉 2점, 〈사왕유간운도寫王維看雲圖〉 1점, 〈사
십국도寫十國圖〉 2점, 〈사희지서선도寫羲之書扇圖〉 1점, 〈사노홍초당도
寫盧鴻草堂圖〉 1점, 〈사왕유귀숭도寫王維歸嵩圖〉 1점, 〈채염환한도蔡琰還
漢圖〉 1점, 〈사왕유상寫王維像〉 1점, 〈사직공도寫職貢圖〉 2점, 〈산장도
山莊圖〉 1점, 〈서군도書裙圖〉 1점, 〈귀거래혜도歸去來兮圖〉 2점, 〈양관
도陽關圖〉 1점, 〈사호위기도四皓圍棊圖〉 1점, 〈직금회문도織錦回文圖〉
1점, 〈여효경상女孝經相〉 2점, 〈취승도醉僧圖〉 1점, 〈옥진방석도玉津訪
石圖〉 1점, 〈효경상孝經相〉 1점, 〈사삼석도寫三石圖〉 1점, 〈파리감도玻
璃鑑圖〉 1점, 〈사생절지화寫生折枝花〉 2점, 〈행화백한도杏花白鷴圖〉 1점,
〈천육표기도天育驃騎圖〉 1점, 〈사당구마도寫唐九馬圖〉 1점, 〈소군출새도
昭君出塞圖〉 1점, 〈고야도姑射圖〉 1점, 〈오왕취귀도五王醉歸圖〉 1점, 〈환
룡씨도豢龍氏圖〉 1점, 〈사옥호접도寫玉蝴蝶圖〉 1점, 〈어풍진인도御風眞人
圖〉 1점, 〈유기도遊騎圖〉 1점, 〈소필유희도小筆遊戲圖〉 1점, 〈농교인마
도弄驕人馬圖〉 1점, 〈습마도習馬圖〉 1점, 〈이마도二馬圖〉 1점, 〈마성도馬
性圖〉 1점, 〈사한간마도寫韓幹馬圖〉 2점, 〈조습인마도調習人馬圖〉 1점,
〈북안증행마도北岸贈行馬圖〉 1점, 〈사동단왕마도寫東丹王馬圖〉 1점, 〈천
마도天馬圖〉 1점, 〈인마도人馬圖〉 2점, 〈정마도呈馬圖〉 1점, 〈번기도番騎

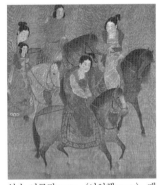

북송 이공린李公麟, 〈여인행麗人行〉, 대
만 고궁박물원

圖〉1점, 〈구가도九歌圖〉1점, 〈조사전법수의도祖師傳法授衣圖〉1점, 〈미타관음세지상彌陀觀音勢至像〉1점, 〈사마노사부인상寫摩奴舍夫人像〉1점, 〈오성이십팔수상五星二十八宿像〉1점, 〈사십대제자상寫十大弟子像〉10점, 〈모오도현호법신상摹吳道玄護法神像〉2점, 〈모당이소도해안도摹唐李昭道海岸圖〉1점, 〈모오도현사호법신상摹吳道玄四護法神像〉4점, 〈모당이소도적과도摹唐李昭道摘瓜圖〉1점, 〈왕안석정림소산도王安石定林蕭散圖〉1점, 〈단하방방거사도丹霞訪龐居士圖〉1점, 〈사서희사면모란도寫徐熙四面牡丹圖〉1점, 〈모북새찬화번기도摹北塞贊華蕃騎圖〉1점.

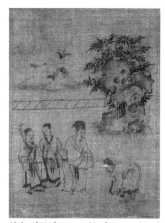

북송 이공린李公麟, 〈효경도孝經圖〉, 미국 메트로폴리탄미술관

文臣李公麟, 字伯時, 舒城人也. 熙寧中登進士第. 父虛一, 嘗擧賢良方正科, 任大理寺丞, 贈左朝議大夫. 喜藏法書、名畫. 公麟少閱視, 卽悟古人用筆意. 作眞行書, 有晉、宋楷法風格. 繪事尤絶, 爲世所寶. 博學精識, 用意至到, 凡目所覩, 卽領其要. 始畫學顧、陸與僧繇、道玄及前世名手佳本. 至礧礴胸臆者甚富, 乃集衆所善以爲己有. 更自立意, 專爲一家, 若不蹈襲前人, 而實陰法其要. 凡古今名畫, 得之則必摹臨, 蓄其副本. 故其家多得名畫, 無所不有. 尤工人物, 能分別狀貌, 使人望而知其廊廟、館閣、山林、草野、閭閻、臧獲、臺輿、皂隷. 至於動作、態度、顰伸、俯仰、小大、美惡、與夫東西南北之人, 才分點畫, 尊卑、貴賤, 咸有區別. 非若世俗畫工, 混爲一律, 貴賤、姸醜, 止以肥紅、瘦黑分之. 大抵公麟以立意爲先, 布置緣飾爲次. 其成染精緻, 俗工或可學焉, 至奔略簡易處, 則終不近也. 蓋深得杜甫作詩體制, 而移於畫. 如甫作〈縛雞行〉, 不在雞、蟲之得失, 乃在於"注目寒江倚山閣"之時. 公麟畫〈陶潛歸去來兮圖〉, 不在於田

園、松菊, 乃在於臨清流處. 甫作〈茅屋爲秋風所拔歎〉, 雖衾破、屋
漏非所恤, 而欲"大庇天下寒士俱歡顏". 公麟作〈陽關圖〉, 以離別
慘恨爲人之常情, 而設釣者於水濱, 忘形塊坐, 哀樂不關其意. 其他
種種類此, 唯覽者得之. 故創意處如吳生, 瀟灑處如王維. 謂〈華嚴
會〉人物可以對〈地獄變相〉,〈龍眠山莊〉可以對〈輞川圖〉是也. 此
皆摭前輩精絕處, 會之在己, 宜出塵表. 然所傳於世者甚多, 人人得
以考究. 公麟初喜畫馬, 大率學韓幹, 略有損增. 有道人教以不可
習, 恐流入馬趣. 公麟悟其旨, 更爲道佛尤佳. 嘗寫騏驥院御馬, 如
西域于闐所貢好頭、赤錦、膊驄之類, 寫貌至多. 至圉人懇請恐并爲
神物取去. 由是先以畫馬得名. 仕宦居京師十年, 不遊權貴門. 得休
沐遇佳時, 則載酒出城, 拉同志二三人, 訪名園蔭林, 坐石臨水, 翛
然終日. 當時富貴人欲得其筆跡者, 往往執禮願交, 而公麟靳固不
答. 至名人、勝士, 則雖昧平生, 相與追逐不厭, 乘興落筆, 了無難

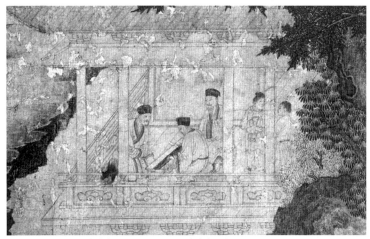

북송 이공린李公麟,〈상산사호도商山四皓圖〉, 요녕성박물관

色. 又畫古器如圭璧之類, 循名考實, 無有差謬[18]. 從仕三十年, 未嘗一日忘山林, 故所畫皆其胸中所蘊. 晚得痺疾, 呻吟之餘, 猶仰手畫被, 作落筆形勢. 家人戒之, 笑曰 "餘習未除, 不覺至此." 其篤好如此. 病少間, 求畫者尚不已. 公麟歎曰 "吾爲畫如騷人賦詩, 吟咏[19] 情性而已. 奈何世人不察, 徒欲供玩好耶?" 後作畫贈人, 往往薄著勸戒於其間. 與君平賣卜, 諭人以禍福, 使之爲善同意. 歿後畫益難得, 至有厚以金帛購之者. 由是貪緣摹倣, 僞以取利. 不深於畫者, 率受其欺, 然不能逃乎精鑒. 官至朝奉郎致仕, 卒于家. 至今四方士大夫稱之不名, 以字行. 又自號龍眠居士. 王安石取人愼許可, 與公麟相從於鍾山, 及其去也, 作四詩以送之, 頗被稱賞. 考公麟平生所長, 其文章則有建安風格, 書體則如晉, 宋間人, 畫則追顧, 陸. 至於辨鍾鼎古器, 博聞强識, 當世無與倫比. 頃時段義得玉璽來上, 衆未能辨, 公麟先識之, 士論莫不歎服. 以沈於下僚, 不能聞達, 故止以畫稱. 今故詳載以明其出處云.

今御府所藏一百有七:〈寫大梵天像〉二,〈揭帝神像〉一,〈不動尊變相〉一,〈護法神像〉五,〈觀音像〉三,〈瑞像佛〉一,〈華嚴經相〉六,〈金剛經相〉一,〈維摩居士像〉一,〈無量壽佛像〉一,〈禪會圖〉一,〈釋迦佛像〉一,〈菩薩像〉一,〈寫摩耶夫人像〉一,〈緇衣圖〉一,〈親近菩薩像〉二,〈寫王維看雲圖〉一,〈寫十國圖〉二,〈寫羲之書扇圖〉一,〈寫盧鴻草堂圖〉一,〈寫王維歸嵩圖〉一,〈蔡琰還漢圖〉一,〈寫王維像〉一,〈寫職貢圖〉二,〈山莊圖〉一,〈書裙圖〉一,〈歸去來兮圖〉二,〈陽關圖〉一,〈四皓圍某圖〉一,〈織錦回文圖〉一,〈女孝經相〉二,〈醉僧圖〉一,〈玉津訪石圖〉一,〈孝經相〉一,〈寫三石圖〉

18) '謬'는〈대덕본〉에 '繆'로 되어 있다.

19) '咏'은〈대덕본〉에 '詠'으로 되어 있다.

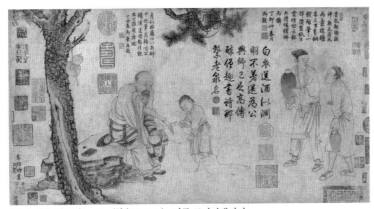

(전傳) 북송 이공린李公麟, 〈취승도醉僧圖〉, 미국 프리어갤러리

一, 〈玻璃鑑圖〉一, 〈寫生折枝花〉二, 〈杏花白�早圖〉一, 〈天育驃騎圖〉一, 〈寫唐九馬圖〉一, 〈昭君出塞圖〉一, 〈姑射圖〉一, 〈五王醉歸圖〉一, 〈豢龍氏圖〉一, 〈寫玉蝴蝶圖〉一, 〈御風眞人圖〉一, 〈遊騎圖〉一, 〈小筆遊戲圖〉一, 〈弄驕人馬圖〉一, 〈習馬圖〉一, 〈二馬圖〉一, 〈馬性圖〉一, 〈寫韓幹馬圖〉二, 〈調習人馬圖〉一, 〈北岸贈行馬圖〉一, 〈寫東丹王馬圖〉一, 〈天馬圖〉一, 〈人馬圖〉二, 〈呈馬圖〉一, 〈番騎圖〉一, 〈九歌圖〉一, 〈祖師傳法授衣圖〉一, 〈彌陀觀音勢至像〉一, 〈寫摩奴舍夫人像〉一, 〈五星二十八宿像〉一, 〈寫十大弟子像〉十, 〈摹吳道玄護法神像〉二, 〈摹唐李昭道海岸圖〉一, 〈摹吳道玄四護法神像〉四, 〈摹唐李昭道摘瓜圖〉一, 〈王安石定林蕭散圖〉一, 〈丹霞訪龐居士圖〉一, 〈寫徐熙四面牡丹圖〉一, 〈摹北塞[20]贊華蕃騎圖〉一.

20) '摹北塞'는 〈대덕본〉에 '模北虜'로 되어 있다.

🌸 한자풀이

• 覩(도) 보다
• 礴(반) 너럭바위
• 礴(박) 널리 덮다
• 摹(모) 베끼다
• 衾(금) 이불
• 屋漏(옥루) 지붕의 새는 곳
• 瀟灑(소쇄) 맑고 깨끗하다
• 夤緣(인연) 반연하다, 의지하여 타고 올라가다

양일언楊日言

　내신內臣[1] 양일언楊日言은 자가 순직詢直이다. 집안이 대대로 개봉開封 사람이었다. 양일언은 어려서부터 뜻을 세운 바가 있어 경사經史를 공부하기를 좋아하였다. 특히『춘추』를 공부하여 얻은 것이 많았다. 말을 엮어내고 일을 처리하는 것이 뛰어나서 비록 시인묵객이라도 모두 그를 따라서 교유하기를 원하였다.

　그가 쓴 전서, 예서와 팔분은 능히 옛사람과 짝할 만하였다. 특히 소필小筆[2]에서 절묘하게 의취를 얻었고 모양을 그려내는 것이 더욱 정밀하였다. 그의 벼슬이 아직 현달하지 못했을 때에 송나라 신종이 그의 능력을 알아보고 발탁하여 좌우에 두고서 공부를 쌓게 하였다. 이에 궁전 곁의 막사[3]에 옛 군신과 현철賢哲의 초상을 그리고 흠성헌숙欽聖憲肅[4] 황후의 화상을 그렸다.

　건중정국建中靖國[5] 연간에 이르러 흠자황태후欽慈皇太后의 화상을 그려야 했는데, 다른 화사들은 그 의용儀容을 비슷하게 그려낼 자가 없었다. 이에 양일언에게 명하여 기억을 더듬어 그려내도록 하였다. 이에 붓을 들어 그리자, 주변 사람들이 빙 둘러싸서 구경하다가 모두 두 손을 이마에 올려 경의를 표하면서 계속 울먹거렸다. 그리고 그 살아 있는 듯이 엄연한 모습에 탄복하였다. 그의 정밀하고 뛰어난 경지가 이 정도에 이르렀던 것이다.

　산림, 천석泉石, 인물을 그린 것이 황원荒遠하고 소산蕭散하였으며 기운이 고매하여 세속의 그림과 나란히 견줄 수 있는 바가 아니

1) 내신內臣 : 궁정 안에서 근무하는 근신近臣이나 환관宦官을 이른다.

2) 소필小筆 : 작은 규격의 회화 소품을 이른다.

3) 궁전 곁의 막사 : 전려殿廬. 조정의 신하들이 조회를 기다리거나 숙직하기 위해 궁전의 곁에 설치한 여막廬幕을 이른다. 송宋 섭몽득葉夢得『석림연어石林燕語』참조.
4) 흠성헌숙欽聖憲肅 :『송사』에 '헌憲'이 '헌獻'으로 되어 있다.
5) 건중정국建中靖國 : 북송 휘종徽宗이 1101년에 한 해 동안 사용한 연호이다.

었다.

　중량대부^{中亮大夫}로서 진주관찰사^{晉州觀察使}의 벼슬을 지내고서 치사하였다. 소화군절도사^{昭化軍節度使}에 추증되었다. 시호는 장간^{莊簡}이다.

　지금 어부에 4점의 그림이 보관되어 있다. 〈추산평원도^{秋山平遠圖}〉 1점, 〈계교고일도^{溪橋高逸圖}〉 1점, 〈사녀도^{士女圖}〉 2점.

　內臣楊日言, 字詢直, 家世開封人. 日言幼而有立, 喜經史, 尤得於《春秋》之學. 吐辭涉事, 雖詞人墨卿, 皆願從之游. 作篆、隸、八分, 可以追配古人. 尤於小筆, 妙得其趣, 其寫貌益精. 方仕宦未達, 而神考識之, 拔擢爲左右之漸. 於殿廬, 傳寫古昔君臣賢哲, 繪像欽聖憲肅. 及建中靖國, 以欽慈皇太后寫眞, 顧畫史無有髣髴其儀容者, 命日言追寫. 旣落墨, 左右環觀, 皆以手加額, 繼之以泣, 歎其儼然如生. 其精絶有至於是者. 作山林、泉石、人物, 荒遠蕭散, 氣韻高邁, 非世俗之畫得以擬倫也. 官至中亮大夫晉州觀察使致仕. 贈昭化軍節度使, 諡莊簡.

　今御府所藏四:〈秋山平遠圖〉一,〈溪橋高逸圖〉一,〈士女圖〉二.

 한자풀이

• 荒遠(황원) 거칠고 먼 변경의 모습
• 蕭散(소산) 쓸쓸하고 한산한 모양
• 擬(의) 견주다

궁실宮室

궁실宮室 배와 수레 그림을 덧붙임
舟車附

번족番族

번수番獸를 덧붙임
番獸附

상고시대에는 나무 위 둥지에서 기거하고 산속 동굴에서 살아서 아직 궁실을 만들지 않았다. 후대에 이르러 건물을 지으면서 마침내 궁실과 대사臺榭와 호유戶牖를 만들어 바람과 비를 막았다. 이로부터 사람들은 더 이상 둥지와 동굴을 만들어 기거하지 않게 되었다.

그런데 일찍이 『주역』 「대장大壯」의 뜻을 취하여 궁宮과 실室에 일정한 규격이 있게 되었고 대臺와 문門에 일정한 제도가 있게 되었다. 그래서 산의 모양을 새긴 지붕 받침과 화려한 무늬를 그린 들보 위 단주[1]와 같은 것을 비록 장문중臧文仲[2]이라도 함부로 꾸며 넣을 수 없었던 것이다. 따라서 화가는 이런 규격과 제도를 취하여 그 모습을 갖추어 그려야 한다. 어찌 한갓 대사와 호유의 웅장한 모습만 그릴 수 있겠는가? 비록 점 하나 획 하나라도 반드시 법에 맞추어 그려야 하므로 다른 그림에 비하여 공교하기가 어렵다.

그러므로 동진과 남조 송나라로부터 후량과 수나라에 이르기까지 공교한 자가 있다는 말을 듣지 못하였다. 그 이후로 300년이 지나 당나라와 오대를 거친 뒤에 겨우 위현衛賢을 얻었을 뿐이다. 그는 궁실을 그리는 것으로 이름을 얻은 자이다. 본조에 이르러서는 곽충서郭忠恕가 나타나 위현에 견주어 대등할 뿐이다. 그 나머지 화가들은 함께 논하기에 부족하다. 그러나 곽충서의 그림은 고고高古하여 또한 세속 사람들이 쉽게 이해할 수 있는 바가 아니다. 그래서 그 그림을 보고 크게 웃지 않는 자도 드물 것이다.

북송 곽충서郭忠恕, 〈악양루도岳陽樓圖〉, 대만 고궁박물원

1) 산의 … 단주 : 산 모양을 새긴 산절山節과 마름을 그린 조절藻梲을 이른다. 분수를 넘는 호화로운 장식을 의미한다. '절節'은 기둥머리의 두공枓栱이고, '절梲'은 들보 위의 동자기둥이다. 『논어』 「공야장」.
2) 장문중臧文仲 : 노魯나라 대부 장손씨臧孫氏로 이름은 신辰이다. 장문중이 산절山節과 조절藻梲을 사용했다. 『논어』 「공야장」.

나무를 갈라 만드는 배, 나무를 깎아 만드는 노, 그리고 수레, 가마처럼 그 제도가 도수度數에 관련되어 궁실과 매우 유사한 것들을, 인하여 모두 여기에 붙여 기록한다.

당나라와 오대로부터 본조에 이르기까지 그림이 전해지는 자가 네 사람이다. 진실로 여러 그림의 종류 중에 규구規矩와 준승準繩에 맞추어 그리는 것은 공교하기가 가장 어렵다. 규구와 준승 안에서 자유자재로 노닐면서도 이에 얽매이지 않고서, 곽충서처럼 고고한 경지에 이를 수 있는 사람, 이런 사람들이 어찌 다시 나타날 수 있겠는가?

후대의 화가 중에 왕관王瓘[3], 연문귀燕文貴[4], 왕사원王士元[5] 등의 무리는 진실로 노예로 자처한 자들이므로 화보에 기재하지 않는다.

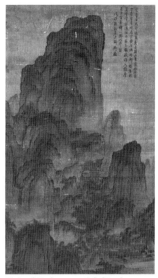

북송 연문귀燕文貴, 〈계산누관도溪山樓觀圖〉, 대만 고궁박물원

3) 왕관王瓘 : 북송의 낙양 사람으로 자는 국기國器이다. 오도현의 화법을 익혀 소오생小吳生으로 불린다. 도석과 인물에 능하였다.
4) 연문귀燕文貴 : 967~1044년. 북송의 오흥吳興 사람으로 자는 숙고叔高이다. 산수와 인물을 잘 그렸다. 연문계延文季, 연귀燕貴 등으로 불린다.
5) 왕사원王士元 : 북송의 여남汝南 완구宛丘 사람이다. '산수-2-13' 참조.

上古之世, 巢居穴處, 未有宮室. 後世有作, 乃爲宮室·臺榭·戶牖, 以待風雨, 人不復營巢窟以居. 蓋嘗取《易》之〈大壯〉, 故宮室有量, 臺門有制, 而山節·藻梲, 雖文仲不得以濫也. 畫者取此而備之形容, 豈徒爲是臺榭·戶牖之壯觀者哉? 雖一點一筆, 必求諸繩矩, 比他畫爲難工. 故自晉·宋迄于梁·隋, 未聞其工者. 粤三百年之唐, 歷五代以還, 僅得衛賢, 以畫宮室得名. 本朝郭忠恕旣出, 視衛賢輩, 其餘不足數矣. 然忠恕之畫高古, 亦未易世俗所能知. 其不見而大笑者亦鮮焉. 若夫刳木爲舟, 剡木爲楫, 與其車輿之制, 凡涉於度數而近類夫宮室者, 因附諸此. 自唐·五代而至本朝, 畫之傳者得四人. 信夫畫之中, 規矩準繩者爲難工. 游規矩準繩之內, 而不爲所窘, 如忠恕之高古者, 豈復有斯人之徒歟? 後之作者, 如王瓘·燕文貴·王士元等輩, 故可以皂隸處, 因不載之譜.

 한자풀이

- 榭(사) 정자
- 牖(유) 들창
- 節(절) 두공
- 梲(절) 동자기둥
- 粤(월) 어조사
- 刳(고) 가르다
- 剡(염) 깎다
- 楫(즙) 노
- 皂(조) 하인

윤계소尹繼昭

윤계소尹繼昭는 어떠한 사람인지 알지 못한다. 인물과 대각臺閣을 그리는 데에 능하여 당시에 으뜸이 되었다. 대개 이를 전문으로 익혔기 때문이다. 그가 그린 〈고소대姑蘇臺〉와 〈아방궁阿房宮〉 등의 작품은 권계의 뜻이 담기지 않은 것이 없으니, 세속의 화가들이 능히 도달할 수 있는 바가 아니다. 또한 천 개의 마룻대와 만 개의 기둥, 구부러지고 꺾어지며 넓고 좁은 형식에 모두 질서가 있었다. 또 은밀히 수학가의 곱하고 나누는 계산법을 그 사이에 적용시켰다. 또한 절묘한 일이라고 말할 만하다.

남송 조백구趙伯駒, 〈한궁도漢宮圖〉, 대만 고궁박물원

그러나 두목杜牧[1]이 읊은 「아방궁부阿房宮賦」를 살펴보면 너무 지나치게 과장된 부분이 없지는 않다. 시인들이 권계의 뜻을 담아내는 것은 더욱 심원하여 그림으로는 능히 다 표현할 수 없는 부분이 있다.

지금 어부에 4점의 그림이 보관되어 있다. 〈한궁도漢宮圖〉 1점, 〈고소대도姑蘇臺圖〉 2점, 〈아방궁도阿房宮圖〉 1점.

[1] 두목杜牧 : 803∼852년. 당나라 시인으로 자는 목지牧之이다. 이상은李商隱과 함께 이두李杜로 병칭되었다. 두보杜甫와 구별하여 소두小杜로도 불린다. 경종을 일깨우려고 「아방궁부阿房宮賦」를 지었다고 한다. 저서로 『번천문집樊川文集』 등이 있다.

尹繼昭, 不知何許人. 工畫人物·臺閣, 冠絶當世. 蓋專門之學耳. 至其作〈姑蘇臺〉, 〈阿房宮〉等, 不無勸戒, 非俗畫所能到. 而千棟萬柱, 曲折廣狹之制, 皆有次第. 又隱算學家乘除法於其間, 亦可謂之能事矣. 然考杜牧所賦, 則不無太過者. 騷人著戒, 尤深遠焉, 畫有所不能旣也.

今御府所藏四:〈漢宮圖〉一, 〈姑蘇臺圖〉二, 〈阿房宮圖〉一.

 한자풀이

• 棟(동) 마룻대
• 乘(승) 곱하다
• 除(제) 나누다

호익胡翼은 자가 붕운鵬雲이다. 도석과 인물을 그리는 데에 능하였다. 거마와 누대에 이르기까지 종류마다 오묘한 경지에 이르렀다. 도위都尉로서 그림으로 세상에 명성을 떨쳤던 조암趙嵒[1]도 호익을 만나면 더욱 예를 갖추어 후하게 대우하였을 정도다.

그는 고금의 명필을 임모하기를 좋아하였는데, 임모한 그림에 "안정붕운기安定鵬雲記"[2]라고 제목을 적었다. 진루秦樓[3], 오궁吳宮[4], 반거盤車[5] 등을 그린 것이 세상에 전해진다.

지금 어부에 8점의 그림이 보관되어 있다. 〈진루오궁도秦樓吳宮圖〉 6점, 〈반거도盤車圖〉 2점.

胡翼, 字鵬雲. 工畫道釋, 人物. 至於車馬, 樓臺, 種種臻妙. 趙嵒都尉以畫著名一時, 見翼, 禮遇加厚. 喜臨摹古今名筆, 目之曰 "安定鵬雲記". 有秦樓, 吳宮, 盤車等圖, 傳於世.

今御府所藏八 : 〈秦樓吳宮圖〉六, 〈盤車圖〉二.

1) 조암趙嵒 : '인물-2-8' 참조.

2) 안정붕운기安定鵬雲記 : '안정 사람인 호익胡翼의 기록'이란 뜻이다. '안정安定'은 감숙성에 속한 지역이다. '붕운鵬雲'은 호익의 자이다.
3) 진루秦樓 : 봉루鳳樓. 진 목공秦穆公의 딸 농옥弄玉을 위해 건축한 누대이다. 진 목공이 음악을 좋아하는 농옥을, 퉁소를 불어 봉황의 울음소리를 낼 줄 알았던 소사蕭史에게 시집보내고 봉루를 만들어주었다. 그런데 두 사람이 퉁소를 불어 봉황이 모여들자 이를 타고 하늘로 올라갔다고 한다. 유향劉向의 「열선전列仙傳」에 보인다.
4) 오궁吳宮 : 오왕吳王의 궁이다. 유우석劉禹錫의 「무릉관화武陵觀火」에, "진晉의 창고에선 용검龍劍이 달려가고, 오吳의 궁궐에선 제비 새끼가 다쳤네."라고 하였다.
5) 반거盤車 : 수레이다.

 한자풀이

• 遇(우) 대우하다

위현衛賢

위현衛賢은 장안 사람이다. 강남의 위주 이욱李煜[1]의 시절에 내공봉內供奉을 지내었다. 누관과 인물 그림에 뛰어났다. 일찍이 〈춘강도春江圖〉를 그린 적이 있는데, 이욱이 그 위에 〈어부사漁父詞〉를 적어 넣었다.

그가 높은 벼랑과 거대한 바위를 그린 것은 혼후渾厚함은 취할 만하였으나, 준법皴法[2]은 노련하지 못하였다. 임목林木을 그린 것은 비록 굳세고 우뚝하였으나 나뭇가지가 그 나무 밑동과 걸맞지 않아서 평하는 자들이 이를 단점으로 지적하였다. 그러나 절묘한 부분에 있어서는 다시 "당나라 사람들도 따라할 자가 드물다."라고 평하였다. 요컨대 그에게서 취할 점이 많은 것이다.

지금 어부에 25점의 그림이 보관되어 있다. 〈검루선생도黔婁先生圖〉 1점, 〈초광접여도楚狂接輿圖〉 1점, 〈노래자도老萊子圖〉 1점, 〈왕중유도王仲孺圖〉 1점, 〈오릉자도於陵子圖〉 1점, 〈양백란도梁伯鸞圖〉 1점, 〈나한도羅漢圖〉 1점, 〈계거도溪居圖〉 1점, 〈설궁도雪宮圖〉 1점, 〈산거도山居圖〉 1점, 〈갑구반거도閘口盤車圖〉 1점, 〈설강반거도雪岡盤車圖〉 1점, 〈죽림고사도竹林高士圖〉 1점, 〈설강고거도雪江高居圖〉 1점, 〈설경누관도雪景樓觀圖〉 1점, 〈설경산거도雪景山居圖〉 2점, 〈도수나한상渡水羅漢像〉 1점, 〈신선사적도神仙事跡圖〉 2점, 〈암승도嵓僧圖〉 1점, 〈촉도도蜀道圖〉 2점, 〈반거도盤車圖〉 2점.

1) 이욱李煜 : 937~978년. 남당南唐의 후주後主로 자는 중광重光, 호는 종은鍾隱, 초명은 종가從嘉이다. '도석-4-5' 참조.

2) 준법皴法 : 산수화에서 산이나 돌에 주름을 그려 입체감을 나타내는 화법이다. 피마준披麻皴, 점착준點錯皴, 작쇄준斫碎皴, 횡준橫皴, 균이련수준匀而連水皴, 우점준雨點皴, 부벽준斧劈皴, 해색준解索皴, 우모준牛毛皴, 절대준折帶皴, 하엽준荷葉皴, 운두준雲頭皴, 귀면준鬼面皴 등 많은 준법이 있다.

하엽준荷葉皴(개자원화전)

衛賢, 長安人. 江南李氏時, 爲內供奉. 長於樓觀、人物. 嘗作〈春江圖〉, 李氏爲題〈漁父詞〉於其上. 至其爲高崖巨石, 則渾厚可取, 而皴法不老. 爲林木雖勁挺, 而枝梢不稱其本, 論者少之. 然至妙處, 復謂唐人罕及. 要之所取爲多焉.

今御府所藏二十有五:〈黔婁先生圖〉一,〈楚狂接輿圖〉一,〈老萊子圖〉一,〈王仲孺圖〉一,〈於陵子圖〉一,〈梁伯鸞圖〉一,〈羅漢圖〉一,〈溪居圖〉一,〈雪宮圖〉一,〈山居圖〉一,〈閘口盤車圖〉一,〈雪岡[3]盤車圖〉一,〈竹林高士圖〉一,〈雪江高居圖〉一,〈雪景樓觀圖〉一,〈雪景山居圖〉二,〈渡水羅漢像〉一,〈神仙事跡圖〉二,〈崇僧圖〉一,〈蜀道圖〉二,〈盤車圖〉二.

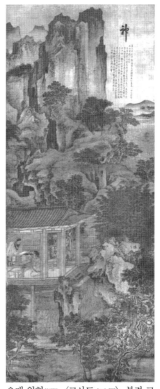

오대 위현衛賢,〈고사도高士圖〉, 북경 고궁박물원

3) '岡'은 〈대덕본〉에 '崗'으로 되어 있다.

 한자풀이

- 皴(준) 주름
- 挺(정) 우뚝하다
- 閘(갑) 수문

곽충서郭忠恕

곽충서郭忠恕는 자가 국보國寶이고 어떠한 사람인지는 알지 못한다. 세종世宗 시영柴榮[1]의 시대에 명경과로 급제하여 여러 관직을 지내었다. 본조(북송)에 이르러서 태종이 곽충서의 명예와 절개를 좋아하여 특별히 국자박사國子博士에 제수하였다.

곽충서는 전서와 예서를 쓰면서 진晉나라와 위나라 이후의 자학字學을 뛰어넘었다. 또한 누관과 대사臺榭를 그리기를 좋아하였는데 모두 고고高古하게 그려내었다. 때문에 설령 큰 거리[2]에 내어놓고 팔려고 해도, 세상 사람들의 안목에는 반드시 구입해야 할 것으로 보이지는 않았다.

전에 전당錢塘에서 심沈씨 성을 가진 자가 곽충서의 그림을 구하여 매번 사람들에게 보여주었으나 사람들은 번번이 크게 웃을 뿐이었다. 몇 년이 지난 후에야 비로소 그 그림을 알아보는 자가 나타나 곽충서의 그림이라고 말하였을 뿐이다.

예컨대 한유가 문장을 논하면서 말하기를, "때때로 세상일에 응하여 저속한 문장을 짓게 되는데 붓을 들 때마다 사람을 부끄럽게 만든다. 하지만 사람들에게 보여주면 그들은 좋다고 말한다. 고문을 이해하기 어려움이 이와 같음을 안타까워할 따름이다."[3]라고 하였다. 지금 곽충서의 그림에 대해서도 그렇게 말할 수 있을 것이다.

곽충서는 그림에 은둔한 자이다. 그는 강도江都[4]로 좌천되어 열흘 뒤에 종적을 찾을 수 없었다. 이후 몇 년이 지난 뒤에 진단陳摶[5]이 화

북송 곽충서郭忠恕, 〈설제강행도雪霽江行圖〉, 대만 고궁박물원

1) 세종世宗 시영柴榮 : 오대 주周나라의 세종世宗으로, 성은 시柴, 이름은 영榮이고, 용강龍岡 사람이다.
2) 큰 거리 : 강구康衢. 사방팔방으로 두루 통하는 큰 길거리를 이른다.

3) 때때로 … 따름이다 : 한유의 「여풍숙논문서與馮論文書」에 나온다.
4) 강도江都 : 강소 양주揚州 지역에 속한 지역의 명칭이다.
5) 진단陳摶 : 송나라 진원眞源 사람으로 자는 도남圖南, 호는 부요자扶搖子이다. 후당後唐 말에 진사시에 낙제하여 무당산武當山에 은거하였다. 후에 화산華山으로 옮겨갔다. 한번 잠들면 100일 동안 깨지 않았다고 한다. 북송의 태종太宗이 태평흥국太平興國(976~984) 연간에 희이선생希夷先生이라는 호를 내려주었다.

산華山에서 그를 만났을 뿐이고 그 이후로는 다시 소식을 듣지 못하였다. 또한 신선이 되어 돌아갔을 것이다.

지금 어부에 34점의 그림이 보관되어 있다. 〈윤희문도도尹喜問道圖〉 1점, 〈명황피서궁도明皇避暑宮圖〉 4점, 〈피서궁전도避暑宮殿圖〉 4점, 〈산음피서궁도山陰避暑宮圖〉 4점, 〈비선고실도飛仙故實圖〉 1점, 〈구요상九曜像〉 1점, 〈설산불찰도雪山佛刹圖〉 1점, 〈산거누관도山居樓觀圖〉 1점, 〈직금선기도織錦璇璣圖〉 3점, 〈호천하경도湖天夏景圖〉 2점, 〈거잔교각도車棧橋閣圖〉 1점, 〈수각청루도水閣晴樓圖〉 1점, 〈행궁도行宮圖〉 2점, 〈취소도吹簫圖〉 1점, 〈누관사녀도樓觀士女圖〉 3점, 〈등왕각왕발휘호도滕王閣王勃揮毫圖〉 4점.

郭忠恕, 字國寶, 不知何許人. 柴世宗朝, 以明經中科第, 歷官迄國朝. 太宗喜忠恕名節, 特遷國子博士. 忠恕作篆、隷, 凌轢晉、魏以來字學. 喜畫樓觀、臺榭, 皆高古. 置之康衢, 世目未必售也. 頃錢塘有沈姓者, 收忠恕畫, 每以示人, 則人輒大笑. 歷數年而後, 方有知音者, 謂忠恕筆也. 如韓愈之論文, 以謂"時時應事, 作下俗文章, 下筆令人慚. 及示人以爲好, 惜古文之難知也如此." 今於忠恕之畫亦云. 忠恕隱於畫者. 其[6]謫官江都, 踰旬失其所在. 後閱數歲, 陳摶[7]會于華山而不復聞. 蓋亦仙去矣.

今御府所藏三十有四: 〈尹喜問道圖〉一, 〈明皇避暑宮圖〉四, 〈避暑宮殿圖〉四, 〈山陰避暑宮圖〉四, 〈飛仙故實圖〉一, 〈九曜像〉一, 〈雪山佛刹圖〉一, 〈山居樓觀圖〉一, 〈織錦璇璣圖〉三, 〈湖天夏景圖〉二, 〈車棧橋閣圖〉一, 〈水閣晴樓圖〉一, 〈行宮圖〉二, 〈吹簫

6) '其'는 〈대덕본〉에 '矣'로 되어 있다.

7) '摶'은 〈사고본〉에 '搏'으로 되어 있다.

圖〉一,〈樓觀士女圖〉三,〈滕王閣王勃揮毫圖〉四.

북송 곽충서郭忠恕,〈명황피서궁도明皇避暑宮圖〉, 일본 국립국제미술관

한자풀이

- 迄(흘) 이르다
- 轢(력) 바퀴로 깔고 넘어가다
- 康(강) 오거리
- 衢(구) 네거리
- 謫(적) 귀양 가다
- 閱(열) 지내다
- 璇(선) 옥돌
- 璣(기) 구슬
- 棧(잔) 잔도

번족서론 番族敍論

무복武服의 관끈을 풀고서 위궐魏闕[1] 앞에서 옷깃을 여미는 자도 있고, 창을 붙든 손을 소매로 감싸고 정삭正朔[2]을 여쭈려는 자도 있고, 잔도를 타고 산을 넘고 배를 띄워 바다를 건너와서 머리를 조아려 자신을 번신番臣으로 일컬으면서 하나의 터전을 받아 백성이 되기를 원하는 자도 있다. 또한 자제를 보내어 학교에 입학시키는 자도 있고, 즐거운 마음으로 순종하여 맡은 공물貢物[3]을 바치면서 분주하게 와서 빈객이 되는 자도 있다.

이들이 비록 이역만리의 먼 곳에서 와서 풍기와 습속이 같지 않더라도 옛날의 명철한 임금들은 혹시라도 이들을 버린 적이 있지 않았다. 이것이 번족番族(이민족)이 그림에 담겨 전해지게 된 이유이다.

그러나 이를 그리는 화가들은 그들이 활과 칼을 차고 있는 모습, 활과 화살을 끼고 있는 모습, 노닐면서 사냥하거나 사냥개와 말을 애호하는 모습 등을 많이 취하여 그렸다. 이는 너무 폄하한 것인 듯이 보일 수 있다. 그러나 또한 이렇게 만이蠻夷의 풍속을 누추해 보이게 함으로써 화하華夏에서 이루어지는 교화의 원천이 진실로 두텁다는 것을 높이려고 그런 것일 뿐이다.

지금 당나라에서 본조(북송)에 이르기까지 그림이 세상에 전해지는 화가는 모두 다섯 사람이다. 당나라에는 호괴胡瓌와 호건胡虔이 있고, 오대에는 이찬화李贊華의 부류가 있다. 모두 필법이 전해질 만한 자들이다. 대개 이찬화의 집안은 북쪽 오랑캐에서 나왔다. 바로 동단

1) 위궐魏闕 : 높고 큰 문이란 뜻으로 대궐의 정문. 또는 조정朝廷을 이른다.
2) 정삭正朔 : 정월正月과 삭일朔日로 곧 정월 초하루를 이른다. 왕조가 바뀌면 정삭을 고쳐 달리 정하였다. 이 때문에 하夏, 은殷, 주周, 진秦, 한漢의 정삭이 각각 다르다. 한 무제漢武帝 이후부터 청淸 말기까지는 하夏의 정삭을 사용하였다.
3) 맡은 공물貢物 : 공직貢職. 속국이 제왕에게 바치는 물건이나 세금을 이른다.

(전傳) 당 호괴胡瓌, 〈번마도番馬圖〉, 미국 보스턴미술관

왕東丹王을 이른다. 이 때문에 그가 그린 것은 중화中華의 의관이 아니라 모두 그 지역의 오래된 풍습을 따른 것이다. 이렇게 하면, 오방五方(사방과 중앙)의 백성이 비록 사용하는 기계의 제도가 다르고 의복의 마땅한 형식이 다르지만 역시 그림을 통해서 살펴볼 수 있게 된다.

후에 고익高益,[4)] 조광보趙光輔,[5)] 장감張戡,[6)] 이성李成[7)] 등이 나타나 비록 세상에 명성을 떨쳤으나 조광보의 경우는 기골을 위주로 하여 품격이 저속하였고, 장감과 이성의 경우는 오로지 형사에 얽매여서 기골이 부족하였다. 모두들 능한 솜씨를 겸비하지는 못하였다. 그러므로 이 화보에는 기록하지 않는다.

解縵胡之纓, 而斂衽魏闕. 袖操戈之手, 而思稟正朔. 梯山航海, 稽首稱藩, 願受一廛而爲氓. 至有遣子弟入學, 樂率貢職奔走而來賓者, 則雖異域之遠, 風聲氣俗之不同, 亦古先哲王所未嘗或弃也. 此番族所以見於丹青之傳. 然畫者多取其佩弓刀・挾弧矢・遊獵狗馬之玩, 若所甚貶. 然亦所以陋蠻夷之風, 而有以尊華夏化原之信厚也. 今自唐至本朝, 畫之有見於世者凡五人. 唐有胡瓌・胡虔, 至五代有李贊華之流, 皆筆法可傳者. 蓋贊華系出北虜[8)], 是爲東丹王. 故所畫非中華衣冠, 而悉其風土故習. 是則五方之民, 雖器械異制, 衣服異宜, 亦可按圖而考也. 後有高益・趙光輔・張戡與李成輩, 雖馳譽於時, 蓋[9)]光輔以氣骨爲主而格俗, 戡・成全拘形似而乏氣骨. 皆不兼其所長, 故不得入譜云.

4) 고익高益 : 북송 화가로 거란 탁군涿郡 사람이다. 태조 때에 거리에서 약을 팔며 귀신이나 개와 말을 그려 객에게 주었다. 그리는 것마다 놀랍고 기이하여 명성을 떨쳤다. 손수빈孫守彬의 추천으로 태종 때에 화원의 대조待詔가 되었다.

5) 조광보趙光輔 : 송나라 화원華原 사람으로 도석・인물・번마番馬를 잘 그렸다. 붓끝이 굳세고 날카로워 '도두연미刀頭燕尾'로 일컬어졌다.

6) 장감張戡 : 송나라 화가로 번마番馬에 능하였다. 하북 연산燕山 근처에 살면서 호인胡人을 익숙하게 보아 그 모습을 자세히 그릴 수 있었다.

7) 이성李成 : 919～967년. 북송 영구營邱의 화가로 자는 함희咸熙이다. 평원산수平遠山水의 화법을 발전시켜 송나라 초기의 3대 산수화가로 꼽는다. '산수-2-2' 참조.

8) '虜'는 〈사고본〉에 '番'으로 되어 있다.

9) '蓋'는 〈사고본〉에 '然'으로 되어 있다.

🌸 한자풀이

• 縵(만) 무늬 없는 비단
• 纓(영) 갓끈
• 衽(임) 옷섶
• 袖(수) 소매, 소매에 넣다
• 廛(전) 가게

호괴胡瓌

호괴胡瓌는 범양范陽 사람이다. 번족의 말을 그리는 데에 능하였다. 포치가 공교하고 세밀하여 번잡한 것에 가까운 듯이 보이지만 그 용필이 맑고 굳세었다. 궁려穹廬(파오)[1]와 세간살이와 활로 사냥하는 데 쓰이는 부속물들에 이르기까지 섬세하고 자세하게 모두 갖추어 형용하였다. 낙타와 말 등을 그릴 때에는 언제나 반드시 이리의 털로 제작한 붓으로 거칠게 물들임으로써 생동하는 뜻을 표현하였다. 또한 경물을 잘 체득한 자라고 할 수 있다. 〈음산칠기陰山七騎〉, 〈하정下程〉, 〈도마盜馬〉, 〈사조射雕〉 등의 그림이 세상에 전해진다. 후에 필법을 아들 호건胡虔에게 전하여 주었다.

매요신은 일찍이 호괴가 그린 〈호인하마도胡人下馬圖〉에 시를 적어 대략 이르기를, "모전毛氈으로 만든 궁려가 솥발처럼 벌려 있고 장막으로 둘러쌌으니, 북을 울리고 피리를 불지 않아도 변방 기러기를 놀라게 하네." 라고 하였다. 또 "흰 비단 여섯 폭 그림의 필법이 어찌 그리 공교한가? 호괴의 오묘한 그림을 누가 능히 이해할 수 있으리오."[2]라고 하였다. 이는 매요신이 인정한 것이니, 이로써 호괴가 결코 가벼운 사람이 아님을 알 수 있다.

지금 어부에 65점의 그림이 보관되어 있다. 〈탁헐도卓歇圖〉 2점, 〈목마도牧馬圖〉 10점, 〈번부탁타도番部橐駝圖〉 1점, 〈번기도番騎圖〉 6점, 〈추피목마도秋陂牧馬圖〉 1점, 〈번부도마도番部盜馬圖〉 1점, 〈번부조행도番部早行圖〉 2점, 〈번부목마도番部牧馬圖〉 1점, 〈번족엽사기도番族獵射

당 호괴胡瓌, 〈번마도番馬圖〉, 대만 고궁박물원

1) 궁려穹廬 : 몽골의 이동식 천막을 이른다.

2) 모전毛氈으로 … 있으리오 : 매요신의 「원충시호인하정도元忠示胡人下程圖」에 보인다.

騎圖〉1점, 〈사기도射騎圖〉1점, 〈보진도報塵圖〉1점, 〈기진번마도起塵番
馬圖〉1점, 〈번부하정도番部下程圖〉7점, 〈번부탁헐도番部卓歇圖〉3점,
〈번부사조도番部射雕圖〉2점, 〈탁헐번족도卓歇番族圖〉1점, 〈사조쌍기
도射雕雙騎圖〉1점, 〈전파번기도轉坡番騎圖〉1점, 〈사강목타도沙堈牧駝圖〉
1점, 〈출렵번기도出獵番騎圖〉1점, 〈엽사도獵射圖〉6점, 〈목타도牧駝圖〉
1점, 〈번부안응도番部按鷹圖〉1점, 〈취막탁헐도毳幕卓歇圖〉1점, 〈번족
목마도番族牧馬圖〉1점, 〈번부급천도番部汲泉圖〉1점, 〈목방평원도牧放平
遠圖〉1점, 〈목마번졸도牧馬番卒圖〉1점, 〈안응도按鷹圖〉2점, 〈대마도對
馬圖〉1점, 〈평원번부탁헐도平遠番部卓歇圖〉2점, 〈엽사번족인마도獵射
番族人馬圖〉1점, 〈평원사렵칠기도平遠射獵七騎圖〉1점.

(전(傳) 당 호괴胡瓌, 〈탁헐도卓歇圖〉, 북경 고궁박물원

胡瓌, 范陽人. 工畫番馬. 鋪敍巧密, 近類繁冗, 而用筆淸勁. 至
於穹廬,什器, 射獵部屬, 纖悉形容備盡. 凡畫駱[2]駝及馬等, 必以狼
毫製筆疏染, 取其生意, 亦善體物者也. 有〈陰山七騎〉、〈下程〉、〈盜

2) '駱'은 〈사고본〉과 〈대덕본〉에 '驤'
으로 되어 있다.

(전傳) 당 호괴胡瓌, 〈번노사호도番奴射虎圖〉, 미국 프리어갤러리

馬〉、〈射雕〉等圖傳于世. 其後以筆法授子虔. 梅堯臣嘗題瓌畫〈胡
人下馬圖〉, 其略云"氊廬鼎列帳幕圍, 鼓角未吹驚塞鴻." 又云"素
紈六幅筆何巧? 胡瓌妙畫誰能通", 則堯臣之所與, 故知瓌定非淺淺
人也.

今御府所藏六十有五:〈卓歇圖〉二,〈牧馬圖〉十,〈番部驟駝圖〉
一,〈番騎圖〉六,〈秋陂牧馬圖〉一,〈番部盜馬圖〉一,〈番部早行圖〉
二,〈番部牧馬圖〉一,〈番族獵射騎圖〉一,〈射騎圖〉一,〈報塵圖〉
一,〈起塵番馬圖〉一,〈番部下程圖〉七,〈番部卓歇圖〉三,〈番部射
雕圖〉二,〈卓歇番族圖〉一,〈射雕雙騎圖〉一,〈轉坡番騎圖〉一,〈沙
塢牧駝圖〉一,〈出獵番騎圖〉一,〈獵射圖〉六,〈牧駝圖〉一,〈番部
按鷹圖〉一,〈氊幕卓歇圖〉一,〈番族牧馬圖〉一,〈番部汲泉圖〉一,
〈牧放平遠圖〉一,〈牧馬番卒圖〉一,〈按鷹圖〉二,〈對馬圖〉一,〈平
遠番部卓歇圖〉二,〈獵射番族人馬圖〉一,〈平遠射獵七騎圖〉一.

한자풀이

- 冗(용) 쓸데없다
- 穹(궁) 하늘
- 氊(전) 담요
- 陂(피) 비탈

호건胡虔

호건胡虔은 범양范陽 사람이다. 아버지 호괴胡瓌[1]의 그림을 배워 번마番馬를 그려서 명성을 얻었다. 세상 사람들은 이 때문에 "호건이 배운 그림에 아버지 호괴의 화풍이 있다."라고 평하였다. 호괴가 그린 〈칠기七騎〉, 〈하정下程〉, 〈사조射雕〉, 〈도마盜馬〉 등의 그림이 세상에 전해지고 있어서 호건이 가학을 계승한 것이 절묘함을 확인할 수 있다. 거의 진본과 모본을 구분할 수 없을 정도이다.[2]

지금 어부에 44점의 그림이 보관되어 있다. 〈번부하정도番部下程圖〉 8점, 〈번족하정도番族下程圖〉 1점, 〈번부탁헐도番部卓歇圖〉 5점, 〈번부기정도番部起程圖〉 1점, 〈번족기정도番族起程圖〉 3점, 〈번족탁헐도番族卓歇圖〉 4점, 〈평원엽기도平遠獵騎圖〉 1점, 〈번부도마도番部盜馬圖〉 1점, 〈번부목방도番部牧放圖〉 3점, 〈사조번기도射鵰番騎圖〉 1점, 〈급수번기도汲水番騎圖〉 1점, 〈사렵번족도射獵番族圖〉 1점, 〈목방번족도牧放番族圖〉 1점, 〈번족안응도番族按鷹圖〉 1점, 〈사조도射雕圖〉 1점, 〈엽기도獵騎圖〉 2점, 〈번기도番騎圖〉 4점, 〈번마도番馬圖〉 1점, 〈족장번부도簇帳番部圖〉 1점, 〈번족엽기도番族獵騎圖〉 2점, 〈평원사렵칠기도平遠射獵七騎圖〉 1점.

　胡虔, 范陽人. 學父瓌畫番馬得譽. 世以謂 "虔丹靑之學有父風." 蓋瓌以〈七騎〉、〈下程〉、〈射雕〉、〈盜馬〉等圖傳於世. 故知虔家學之妙, 殆未可分眞贋也.
　今御府所藏四十有四：〈番部下程圖〉八,〈番族下程圖〉一,〈番

1) 호괴胡瓌 : '번족—2–1' 참조.

2) 거의 … 정도이다 : 호괴의 그림을 호건이 임모하였는데, 진본과 구별하기가 어려웠다는 말이다.

(전傳) 당 호건胡虔, 〈변부설위도番部雪圍圖〉, 미국 프리어갤러리

部卓歇圖〉五, 〈番部起程圖〉一, 〈番族起程圖〉三, 〈番族卓歇圖〉
四, 〈平遠獵騎圖〉一, 〈番部盜馬圖〉一, 〈番部牧放圖〉三, 〈射鵰番
騎圖〉一, 〈汲水番騎圖〉一, 〈射獵番族圖〉一, 〈牧放番族圖〉一, 〈番
族按鷹圖〉一, 〈射雕圖〉一, 〈獵騎圖〉二, 〈番騎圖〉四, 〈番馬圖〉
一, 〈簇帳番部圖〉一, 〈番族獵騎圖〉二, 〈平遠射獵七騎圖〉一.

 한자풀이

• 雕(조) 독수리
• 鵰(조) 독수리

이찬화 李贊華

이찬화李贊華(899~937)는 북방 거란의 동단왕東丹王[1]이다. 처음 이름은 돌욕突欲(또는 배倍)으로 보기保機[2]의 장자이다. 후당後唐 동광同光[3] 연간에 그 아버지를 따라 발해의 부여성을 공격하여 함락시켰다. 이에 이름을 동단국東丹國으로 바꾸고 돌욕을 동단왕으로 삼았다.

제위를 계승한 동생 덕광德光[4]의 핍박과 추격을 피하여 마침내 바다를 건너 등주登州로 들어가 중국에 귀순하였다. 그때는 후당 명종明宗[5] 장흥長興[6] 6년 12월이었다. 명종이 재물을 하사하기를 몹시 후하게 하고 이어서 '동단東丹'이라는 성과 '모화慕華'라는 이름을 하사하였다. 그리고 그가 요동에서 왔으므로 서주瑞州를 회화군懷化軍으로 삼은 뒤에, 그를 회화군절도사 및 서신등주관찰사瑞慎等州觀察使에 제수하였다. 후에 다시 '이李'씨의 성을 하사하고 이름을 '찬화贊華'로 바꾸어주었다.

처음에 바다를 건너 중국으로 올 때에 서적 수천 권을 배에 실어서 가지고 왔다. 특히 그림을 좋아하여 귀인貴人과 추장酋長을 많이 그렸다. 창을 든 손을 소매로 감싸고 탄궁彈弓을 겨드랑이에 낀 모습, 사냥개를 끌고 팔에 새매를 얹은 모습을 그린 것은 그 의복이 모두 오랑캐 무사의 관대冠帶 차림으로 되어 있다. 그리고 안장과 굴레도 대부분 화려하고 기이하게 장식되어 있고 중국의 의관으로 그리지 않았다. 이 또한 자신이 익숙하게 본 것을 편안히 여겨 그린 것이다.

그러나 평론하는 사람들은 "말은 오히려 풍만하게 살쪄 있고 필법

1) 동단왕東丹王 : 요遼가 발해를 무너뜨리고 세운 동단국東丹國의 왕이다. 요나라 태조 야율아보기耶律阿保機의 맏아들을 이른다.
2) 보기保機 : ?~926년. 요나라 태조太祖로 성은 야율耶律, 이름은 억億, 자는 아보기阿保機이다.
3) 동광同光 : 923~926년. 후당後唐 장종莊宗이 사용하던 연호이다.
4) 덕광德光 : 재위 927~947년. 요 태종 야율덕광耶律德光(902~947)이다. 요나라 태조太祖의 둘째 아들이다.
5) 명종明宗 : 재위 926~933년. 후당後唐 이극용李克用의 양자 이사원李嗣源(867~933)이다.
6) 장흥長興 : 930~933년. 후당後唐의 명종明宗이 사용하던 연호이다. '장흥 6년'은 935년에 해당한다. 그러나 원문의 '長興六年'은 '長興一年'의 착오로 보인다. 이찬화는 장흥 1년(930)에 후당에 귀순하였다.

은 장쾌한 기운이 부족하다."라고 하였다. 이것이 정확한 평론일 것이다.

지금 어부에 15점의 그림이 보관되어 있다. 〈쌍기도^{雙騎圖}〉 1점, 〈엽기도^{獵騎圖}〉 1점, 〈설기도^{雪騎圖}〉 1점, 〈번기도^{番騎圖}〉 6점, 〈인기도^{人騎圖}〉 2점, 〈천각록도^{千角鹿圖}〉 1점, 〈길수병구기도^{吉首並驅騎圖}〉 1점, 〈사기도^{射騎圖}〉 1점, 〈여진엽기도^{女眞獵騎圖}〉 1점.

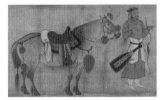

오대 이찬화^{李贊華}, 〈사기도^{射騎圖}〉, 대만 고궁박물원

李贊華, 北番⁷⁾東丹王. 初名突欲, 保機之長子. 唐同光中, 從其父攻渤海扶餘城, 下之. 改爲東丹國, 以突欲爲東丹王. 避嗣主德光之逼逐, 遂越海抵登州而歸中國. 時唐明宗長興六年十二月也. 明宗賜與甚厚, 仍賜姓東丹, 名慕華. 以其來自遼東, 乃以瑞州爲懷化軍, 拜懷化軍節度使, 瑞·愼等州觀察使. 又賜姓李, 更名贊華. 始汎海歸中國, 載書數千卷自隨. 尤好畫, 多寫貴人, 酋長. 至於袖戈挾彈, 牽黃臂蒼, 服用皆縵胡之纓, 鞍勒率皆瓌奇, 不作中國衣冠, 亦安於所習者也. 然議者以謂 "馬尙豐肥, 筆乏壯氣." 其確論歟.

今御府所藏十有五 : 〈雙騎圖〉一, 〈獵騎圖〉一, 〈雪騎圖〉一, 〈番騎圖〉六, 〈人騎圖〉二, 〈千角鹿圖〉一, 〈吉首並驅騎圖〉一, 〈射騎圖〉一, 〈女眞獵騎圖〉一.

7) '番'은 《대덕본》에 '虜'로 되어 있다.

 한자풀이

- 抵(저) 이르다
- 鞍(안) 안장
- 勒(륵) 굴레
- 瓌(괴) 진기하다, 아름답다
- 尙(상) 높이다

왕인수王仁壽

왕인수王仁壽는 여남汝南의 완현宛縣 사람이다. 석경당石敬塘이 세운 후진後晉[1] 시대에 대조待詔의 벼슬을 지냈다. 오생吳生(오도현)[2]의 그림을 본떠 사찰에 귀신과 말 따위를 그렸다.

일찍이 상국사相國寺의 정토원淨土院에 팔보살八菩薩을 그린 적이 있다. 그런데 사람들이 곧 오생의 그림이라고 하면서 더 이상 이에 대해 판가름하려는 자가 있지 않았다. 이를 통해 그의 공부가 얼마나 깊은지를 알 수 있다.

그가 부도씨浮屠氏의 그림을 그린 것이 가옥의 벽과 전당殿堂 사이에 많이 있었으나 세월이 오래 지나면서 그림도 이에 따라 허물어져서 남은 것이 몹시 드물다.

지금 어부에 1점의 그림이 보관되어 있다. 〈타駝〉 1점.

1) 석경당石敬塘이 세운 후진後晉 : '석경당石敬塘(892~942, 재위 936~942)'은 후당後唐 명종明宗의 사위로 거란의 도움을 받아 후진後晉을 세웠다. 후진은 석진石晉이라고도 한다.
2) 오생吳生 : 685~758년. 당나라 화가 오도현吳道玄의 별칭이다. '도석-2-1' 참조.

王仁壽, 汝南宛人. 石晉時作待詔. 倣吳生畫, 爲佛廟、鬼神及馬等. 嘗於相國寺淨土院畫八菩薩, 人輒謂之吳生, 不復有辨之者. 以此知其所學之淺深也. 旣作浮屠氏畫, 則多在屋壁堂殿間, 歲月浸久, 隨以隳壞, 故存者絶少.

今御府所藏一 : 〈駝〉.

 한자풀이

• 隳(휴) 무너뜨리다

방종진 房從眞

방종진房從眞은 성도成都 사람이다. 인물과 번족의 기마를 그리는 데에 능하였다. 일찍이 촉의 궁궐 장벽幛壁에 제갈량이 병사들을 이끌고 노수瀘水[1]를 건너는 장면을 그린 적이 있다. 갑옷 입은 병사들과 전투마를 배치한 것이 마치 살아 움직이는 듯이 생생하였다.

근래에 장감張戡[2]이 번마番馬를 그린 것이 정교할 수 있었던 것은 장감이 북방 사람이기 때문이다. 지금 방종진도 촉 사람으로서 번족의 말과 천막 가옥을 능하게 그려내었다. 직접 본 것이 아니면 또한 쉽게 그려낼 수 없는 것들이다.

더구나 장벽에 그리는 것은 또한 비단이나 종이에 그리는 것과는 달라서 모두 그림을 완성하기가 어렵다. 때문에 이를 구경하면서 더욱 감격하게 되는 것은 당연하다. 다만 애석하게도 궤짝에 넣고 봉하여[3] 은밀히 보관할 수 있는 것이 아니어서 시간이 가면서 자취가 마멸되었다.

지금 어부에 8점의 그림이 보관되어 있다. 〈번족탁헐도番族卓歇圖〉 1점, 〈사서역인마도寫西域人馬圖〉 1점, 〈탁헐도卓歇圖〉 2점, 〈조마타구도調馬打毬圖〉 1점, 〈설도제시도薛濤題詩圖〉 1점, 〈포어도捕魚圖〉 1점, 〈사당명황진寫唐明皇眞〉 1점.

房從眞, 成都人. 工畫人物、番騎. 嘗於蜀宮幛壁間, 作諸葛亮引兵渡瀘, 布置甲馬, 恍若生動. 近時張戡番馬所以精者, 以戡朔方人

1) 노수瀘水 : 운남雲南에 있는 강으로 양쪽 기슭에 살기殺氣가 서려 더운 여름에는 건너지 못했는데, 제갈량諸葛亮이 5월 무더위에 이를 건너 남만南蠻의 맹획孟獲을 평정하였다.
2) 장감張戡 : '번족-2-0' 참조.

3) 궤짝에 넣고 봉하여 : 함독緘櫝. 나무 궤짝에 넣고 봉인하여 보관하는 것을 이른다.

耳. 今從眞蜀人, 而能番馬族帳. 非其所見, 亦不易得. 至於幛壁,
仍異縑、楮, 皆其難者, 尤宜賞激焉. 惜乎縅櫝不能秘, 隨時湮沒也.

今御府所藏八:〈番族卓歇圖〉一,〈寫西域人馬圖〉一,〈卓歇圖〉
二,〈調馬打毬圖〉一,〈薛濤題詩圖〉一,〈捕魚圖〉一,〈寫唐明皇
眞〉一.

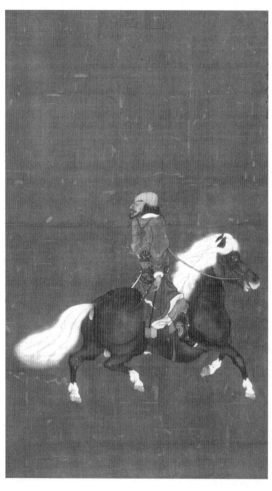

(전傳) 오대 방종진房從
眞,〈서역인마도西域人
馬圖〉

선화화보 **권9**

용어龍魚
수족水族을 덧붙임
水族附

용어서론龍魚敍論

『주역』「건괘」에서는 용이 '밭에 있다'거나 '연못에 있다'거나 '하늘에 있다'거나 하는 말로써 용의 변화함이 신속하여 통제되거나 길러지지 않음을 설명하였다. 그리고 이로써 대인大人을 만나봄이 이롭다는 것을 비유하였다.

한漢, 〈용화상석龍畫像石〉(탁본), 대만 고궁박물원

『시경』「어조」에서는 물고기가 '머리가 크다'거나 '꼬리가 길다'거나 '부들에 의지해 있다'거나 하는 말로써 물고기가 깊은 곳에서 노닐거나 넓은 곳에서 헤엄치면서 강호에서 바깥세상을 잊고 지냄을 설명하였다. 그리고 이로써 불러서 나오게 만들기 어려운 현자를 비유하였다.

용과 물고기는 『주역』을 짓고 『시경』을 산삭할 때에 옛 성인(공자)이 버리지 않았던 것이다. 그렇다면 그림이 비록 작은 기예이지만, 이를 그려놓은 것에 진실로 볼 만한 점이 있는 것이다. 물고기와 용을 그려놓은 그림이 또한 『시경』이나 『주역』과 더불어 서로 안과 밖에서 역할을 할 수 있다.

용의 형상은 비록 미처 볼 수 있는 것이 아니었으나 섭공葉公[1]이 용을 그리기를 좋아하자 진짜 용이 마침내 나타났다고 한다. 이로써 용을 그린 유래가 오래되었음을 알 수 있다. 오나라 조불흥曹弗興[2]이 일찍이 시내에서 물위에 나와 있는 붉은 용을 보고 묘사하여 손호孫皓[3]에게 바쳤더니 세상 사람들이 이를 신묘하다고 평하였다. 그러나 훗날 그 화법이 사라져 전해지지 않는다. 오대 시대에 이르러서야 비로소 전고傳古가 나타났는데, 그 방일放逸한 부분에 있어서만큼은 옛

1) 섭공葉公 : 춘추시대 초나라 사람으로 이름은 자고子高이다. 섭葉에 봉해져 섭공으로 불린다. 용을 좋아하여 집안 곳곳에 용을 그리고 새겨놓았는데 하늘에서 진짜 용이 내려오자 혼비백산하여 달아났다고 한다. 유향劉向 『신서新序』「잡사雜事」.
2) 조불흥曹弗興 : '인물-1-1' 참조.
3) 손호孫皓 : '인물-1-1' 참조.

사람들도 미칠 수 있다고는 장담할 수 없을 정도였다. 본조에서는 동우董羽가 마침내 용과 물을 그려서 세상에 이름을 얻었다. 진실로 근대의 절필이라 할 만하다.

물고기는 비록 쉽게 귀와 눈으로 구경할 수 있는 동물이어서 당연히 능한 자가 많을 것 같지만, 그리는 자들이 대부분 부엌의 식탁 위에 놓여 있는 것 같은 물고기를 그릴 뿐이다. 그래서 바람을 가르고 물결을 헤치는 듯한 생동한 기세가 부족하다. 이와 같아서는 세상 사람들의 비판에 걸려드는 것을 피할 수 없다. 하지만 오대 시대에 이르러서는 원의袁義가 오로지 어해魚蟹로써 명성을 떨쳤고, 본조에 이르러서는 사대부 유채劉寀도 이로써 이름을 떨쳤다. 이를 보면 후대에 배출되는 뛰어난 화가가 시대마다 없지는 않음을 알 수 있다.

여기에 전부 시대의 선후에 따라 열거해두었다. 오대 시대부터 본조(북송)까지 여덟 사람이다. 물에 사는 족속에 가깝고 비슷한 것도 모두 이어서 끝에 덧붙여둔다.

서백徐白과 서고徐皐 등의 무리도 물고기를 그려서 세상에서 명성을 얻었다. 그러나 그려놓은 물고기에 물속을 헤엄치며 입을 뻐끔거리는 생동하는 모습이 나타나 있지 않고 단지 사람들로 하여금 군침을 흘리게 만들 뿐이어서 결코 연못 앞에 서서 부럽게 물고기를 감상하고 있는 듯한 느낌이 들지 않는다. 이들은 화보에 수록하지 않는 것이 마땅하다.

《易》之〈乾〉, 龍有所謂"在田", "在淵", "在天", 以言其變化超忽, 不見制畜, 以比夫利見大人. 《詩》之〈魚藻〉, 有所謂"頒其首", "莘"[4]

4) '莘'은 원문과 〈대덕본〉에 '莘'로 되어 있으나, 〈사고본〉에 근거하여 바로잡았다.

其尾", "依其蒲", 以言其游深泳廣, 相忘江湖, 以比夫難致之賢者.
曰龍曰魚, 作《易》刪《詩》, 前聖所不廢, 則畫雖小道, 故有可觀. 其
魚龍之作, 亦《詩》《易》之相爲表裏者也. 龍雖形容所不及, 然葉公
好之而眞龍乃至, 則龍之爲畫, 其傳久矣. 吳曹弗興嘗於溪中, 見
赤龍出水上, 寫以獻孫皓. 世以爲神, 後失其傳. 至五代才得傳古,
其放逸處未必古人所能到. 本朝董羽遂以龍水得名于時, 實近代之
絶筆也. 魚雖耳目之所玩, 宜工者爲多, 而畫者多作庖中几上物, 乏
所以爲乘風破浪之勢. 此未免5)絓乎世議也. 五代袁羲專以魚蟹馳
譽. 本朝士人劉寀亦以此知名. 然後知後之來者世未乏也. 悉以時
代繫之, 自五代至本朝得八人. 凡水族之近類者, 因附其末. 若徐
白·徐皇等輩, 亦以畫魚得名于時. 然所畫無涵泳噞喁之態, 使人但
垂涎耳, 不復有臨淵之羨, 宜不得傳之譜也.

송 작가미상, 〈군어희조도群魚戱藻圖〉, 북경 고궁박물원

5) '免'은 〈대덕본〉에 '色'으로 되어 있다.

🌸 한자풀이

• 藻(조) 마름
• 頒(분) 머리 크다
• 莘(신) 길
• 絓(괘) 걸다
• 噞(엄) 입 벌름거리다
• 喁(우) 입 벌름거리다
• 涎(연) 침
• 羨(선) 부러워하다

원의袁嶬

원의袁嶬는 하남河南의 등봉登封 사람으로 제왕을 호위하는 친위 군사가 되었다. 물고기를 잘 그려서 변화하는 모습을 다 궁구하여 입을 뻐끔거리며 물속을 헤엄치는 모습을 그려내었다. 세속의 화가들이 그린 것이 부엌에 있는 물고기 모양처럼 만들어서 단지 굶주린 귀신들이 군침을 흘리게 만들 뿐인 것과는 같지 않다.

지금 어부에 19점의 그림이 보관되어 있다. 〈유어도遊魚圖〉 6점, 〈희어도戲魚圖〉 2점, 〈군어도羣魚圖〉 1점, 〈죽천어도竹穿魚圖〉 1점, 〈어해도魚蟹圖〉 1점, 〈어하도魚蝦圖〉 2점, 〈사생노어도寫生鱸魚圖〉 1점, 〈순죽도筍竹圖〉 3점, 〈죽석도竹石圖〉 1점, 〈해도蟹圖〉 1점.

袁嶬, 河南登封人, 爲侍衛親軍. 善畫魚, 窮其變態, 得唫唱游泳之狀. 非若世俗所畫作庖中物, 特使饞獠生涎耳.

今御府所藏十有九：〈遊魚圖〉六, 〈戲魚圖〉二, 〈羣魚圖〉一, 〈竹穿魚圖〉一, 〈魚蟹圖〉一, 〈魚蝦圖〉二, 〈寫生鱸[1]魚圖〉一, 〈筍竹圖〉三, 〈竹石圖〉一, 〈蟹圖〉一.

1) 鱸 : 원문에 '鱺'로 되어 있으나, 〈사고본〉과 〈대덕본〉에 근거하여 바로잡았다.

 한자풀이

• 饞(참) 걸신 들리다
• 獠(료) 흉악하다
• 鱸(로) 농어

승려 전고僧傳古

승려 전고傳古는 사명四明(영파)¹⁾ 사람이다. 타고난 자질이 영특하고 용 그림이 홀로 절묘한 경지에 이르러 건륭建隆²⁾ 연간에 세상에 크게 명성을 떨쳤다. 노년에 이르러 필력이 더욱 굳건해졌으며 그림이 간이簡易하고 고고高古해졌다. 세상의 화가들로서는 미칠 수 있는 경지가 아니었다.

그러나 용은 세상 사람들이 눈으로 볼 수 있는 바가 아니어서 쉽게 능할 수 있을 것 같다. 하지만 삼정三停³⁾과 구사九似⁴⁾의 방법을 따르면서 꿈틀거리고 오르내리는 모습을 표현해야 한다. 심지어 호수와 바다에서 바람이 불고 파도가 치는 형세까지 드러내야 한다. 이 때문에 이로써 명성을 얻는 사람이 드물다. 전고는 홀로 이것만을 오로지 익혔으니 명류가 되는 것이 당연하였다. 황건원皇建院에 그가 그린 병풍이 있어 당시에 절필로 불렸다.

지금 어부에 31점의 그림이 보관되어 있다. 〈곤무희파룡도衮霧戲波龍圖〉 2점, 〈천석희랑룡도穿石戲浪龍圖〉 2점, 〈음무희수룡도吟霧戲水龍圖〉 2점, 〈용무출파룡도踊霧出波龍圖〉 2점, 〈음무약파룡도吟霧躍波龍圖〉 1점, 〈파산약무룡도爬山躍霧龍圖〉 2점, 〈용무희수룡도踊霧戲水龍圖〉 1점, 〈천석출파룡도穿石出波龍圖〉 2점, 〈천산농도룡도穿山弄濤龍圖〉 2점, 〈출수희주룡도出水戲珠龍圖〉 1점, 〈희운쌍룡도戲雲雙龍圖〉 1점, 〈희수룡도戲水龍圖〉 4점, 〈출동룡도出洞龍圖〉 1점, 〈완주룡도翫珠龍圖〉 2점, 〈출수룡도出水龍圖〉 1점, 〈상룡도祥龍圖〉 1점, 〈음룡도吟龍圖〉 1점, 〈희룡도戲龍

1) 사명四明 : 절강 영파寧波의 별칭이다. 영파의 서남쪽에 사명산四明山이 있다.
2) 건륭建隆 : 960∼963년. 북송 태조 조광윤趙匡胤이 사용하던 연호이다.

3) 삼정三停 : 용을 세 부분으로 나누어 그리는 방법이다. 『도화견문지』 「논제작해모論製作楷模」에는 머리에서 어깨, 어깨에서 허리, 허리에서 꼬리까지로 구분한다고 되어 있다. 『임천고치집』에 실린 「화룡집의畫龍緝議」에는 머리에서 목, 목에서 배, 배에서 꼬리까지로 구분한다고 되어 있다.
4) 구사九似 : 용의 아홉 가지 비슷한 부분을 이른다. 『도화견문지』 「논제작해모」에는 뿔은 사슴, 머리는 낙타, 눈은 귀신, 목은 뱀, 배는 이무기, 비늘은 물고기, 발톱은 매, 발바닥은 호랑이, 귀는 소처럼 그린다고 되어 있다. 『임천고치집』 「화룡집의」에는 머리는 소, 부리는 나귀, 눈은 새우, 뿔은 사슴, 귀는 코끼리, 비늘은 물고기, 터럭은 사람, 배는 뱀, 발은 봉황처럼 그린다고 되어 있다.

송 진용陳容, 〈구룡도九龍圖〉, 미국 보스턴미술관

圖〉1점, 〈희수룡도戱水龍圖〉1점, 〈좌룡도坐龍圖〉1점.

　僧傳古, 四明人. 天資穎悟, 畫龍獨進乎妙, 建隆間名重一時. 垂
老筆力益壯, 簡易高古, 非世俗之畫所能到也. 然龍非世目所及, 若
易爲工者, 而有三停九似, 蜿蜒升降之狀, 至于湖海風濤之勢, 故得
名於此者, 罕有其人. 傳古獨專是習, 宜爲名流也. 皇建院有所畫屛
風, 當時號爲絶筆.
　今御府所藏三十有一：〈衮霧戱波龍圖〉二, 〈穿石戱浪龍圖〉二,
〈吟霧戱水龍圖〉二, 〈踴霧出波龍圖〉二, 〈吟霧躍波龍圖〉一, 〈爬
山躍霧龍圖〉二, 〈踴霧戱水龍圖〉一, 〈穿石出波龍圖〉二, 〈穿山弄
濤龍圖〉二, 〈出水戱珠龍圖〉一, 〈戱雲雙龍圖〉一, 〈戱水龍圖〉四,
〈出洞龍圖〉一, 〈翫珠龍圖〉二, 〈出水龍圖〉一, 〈祥龍圖〉一, 〈吟
龍圖〉一, 〈戱龍圖〉一, 〈戱水龍圖〉一, 〈坐龍圖〉一.

한자풀이

• 穎(영) 총명하다
• 蜿(완) 꿈틀거리다
• 蜒(연) 꿈틀거리다

조극형 趙克夐

종실의 조극형趙克夐은 재주가 뛰어난 공자이다. 필묵을 즐기면서 부귀한 습기에 젖어들지 않았다.

물속을 유영하는 물고기를 그리면서 물위로 떠올랐다가 잠겼다가 하는 모습을 곡진하게 표현하였다. 그러나 애석하게도 호수와 바다에서 큰 파도가 치고 거대한 여울이 일어나는 형세를 구경하여, 이로써 붓끝으로 장관을 그려낼 수 있는 바탕으로 삼는 기회를 얻지 못하였다. 경험한 것이 겨우 도성 안의 지당池塘 사이에서 느낄 수 있는 운치일 뿐이었다.

관직은 우무위대장군右武衛大將軍과 장주단련사漳州團練使에 머물렀으나 여러 차례 추증되어 보강군절도사保康軍節度使에 이르렀고 고밀후高密侯에 추봉되었다.

지금 어부에 1점의 그림이 보관되어 있다. 〈유어도遊魚圖〉 1점.

북송 조극형趙克夐, 〈조어도藻魚圖〉, 미국 메트로폴리탄미술관

宗室克夐, 佳公子也. 戲弄筆墨, 不爲富貴所埋沒. 畫遊魚, 盡浮沈之態. 然惜其不見湖海洪濤巨湍之勢, 爲毫端壯觀之助. 所得止京洛池塘間之趣耳. 官止右武衛大將軍、漳州團練使, 累贈保康軍節度使, 追封高密侯.

今御府所藏一：〈遊魚圖〉一[1].

1) '一'은 〈대덕본〉에 없다.

🌸 한자풀이

- 濤(도) 물결
- 湍(단) 여울
- 塘(당) 연못

조숙나 趙叔儺

　　종실 조숙나趙叔儺는 그림을 잘 그렸다. 금어禽魚에서 득의한 부분이 많았는데 매번 붓을 대기만 하면 언제나 은연중에 시인의 구법句法과 일치하게 그려졌다. 간혹 이를 그림 위에 펼쳐서 그리면 경물은 비록 적어도 그 뜻은 항상 풍부하여 보는 사람으로 하여금 이를 통해 속세 밖의 먼 곳을 상상할 수 있게 만들어준다.

　　예전에 왕안석은 절구 시에서 "눈 덮인 물가 모래톱에 물은 넘실거리는데, 잠든 오리가 시든 갈대밭의 짙은 안개 속에 묻혀 있네. 북녘으로 떠나간 사람들 이를 많이 추억하여, 집집마다 이를 그린 병풍이 있다네."[1]라고 하였다. 조숙나의 그림은 대체로 이런 따위의 시에 부합하면서 또한 고상한 운치가 있다.

　　관직은 복주방어사濮州防禦使에 이르렀고 여러 차례 추증되어 소사少師에 이르렀다.

　　지금 어부에 17점의 그림이 보관되어 있다. 〈선린희행도鮮鱗戲荇圖〉 2점, 〈하화유어도荷花遊魚圖〉 2점, 〈군려도羣蠡圖〉 2점, 〈유어도遊魚圖〉 4점, 〈도계진금도桃溪珍禽圖〉 1점, 〈추강숙금도秋江宿禽圖〉 1점, 〈희행도戲荇圖〉 1점, 〈농평유어도弄萍游魚圖〉 1점, 〈연당관수도蓮塘灌水圖〉 1점, 〈설정경안도雪汀驚雁圖〉 1점, 〈천행군어도穿荇羣魚圖〉 1점.

　　宗室叔儺, 善畫. 多得意於禽魚, 每下筆皆默合詩人句法. 或鋪張圖繪間, 景物雖少而意常多, 使覽者可以因之而遐想. 昔王安石有

1) 눈 덮인 … 있다네 : 왕안석王安石의 『임천문집臨川文集』 권33에 「정사汀沙」라는 제목으로 실려 있다.

絶句云"汀洲雪漫水溶溶, 睡鴨殘蘆晻靄中. 歸去北人多憶此, 每家圖畫有屏風." 叔儺所畫, 率合於此等詩, 亦高致也. 官至濮州防禦使, 累贈少師.

今御府所藏十有七：〈鮮鱗戲荇圖〉二,〈荷花遊魚圖〉二,〈羣蠡圖〉二,〈遊魚圖〉四,〈桃溪珍禽圖〉一,〈秋江宿禽圖〉一,〈戲荇圖〉一,〈弄萍游魚圖〉一,〈蓮塘灌水圖〉一,〈雪汀驚雁圖〉一,〈穿荇羣魚圖〉一.

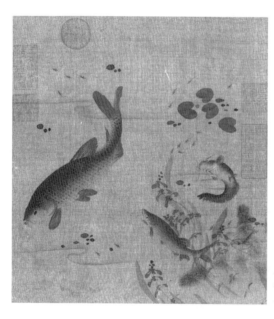

송 진가구陳可久,〈춘계수족도春溪水族圖〉, 북경고궁박물원

 한자풀이

- 鋪(포) 펴다
- 遐(하) 멀다
- 汀(정) 물가
- 溶(용) 질펀히 흐르다
- 晻(엄) 어둑하다
- 蠡(려) 좀먹다
- 灌(관) 물 대다

동우董羽

동우董羽는 자가 중상仲翔이니 비릉毗陵 사람이다. 어룡魚龍과 해수海水를 잘 그렸다. 얕은 연못과 낮은 습지 같은 비루한 곳이나 도로 위의 말라붙은 작은 웅덩이에서 헐떡이며 헤엄치는 것 같은 모습은 그리지 않았다. 우문禹門과 지주砥柱에서 긴 바람을 타고 1만 리의 물살을 헤쳐 나아가는 모습을 그리거나, 거센 우레와 성난 파도 속에서 함께 물살을 따라 출몰하는 모습을 그리기를 좋아하였다. 어룡이 순간순간 뒤집히고 떠밀리는 등의 모습을 전부 표현해내었다. 그가 붓끝으로 그려낸 바가 어찌 단지 장관뿐이었겠는가.

위주 이욱李煜[1]을 섬겨 대조待詔가 되었다. 후에 이욱을 따라서 투항하여 송나라 도성에 들어온 뒤에 명을 받아 도화원 예학藝學이 되었다. 지금 금릉金陵[2]의 청량사淸涼寺에 이욱이 팔분으로 쓴 제명題名과, 소원蕭遠이 초서로 쓴 글씨와, 동우가 해수海水를 그린 그림이 있어 삼절로 일컬어진다. 동우는 말을 삼키는 버릇이 있어서 당시에 사람들이 동아자董啞子(벙어리 동씨)라고 불렀다.

당시에 태종이 단공루端拱樓에 벽화를 그리도록 명한 적이 있었다. 그런데 벽화를 본 사람이 두려워서 겁을 내자 이로 인해 흙을 발라버렸다. 이 때문에 동우도 끝내 지우를 입지는 못하고 말았다.[3]

지난번에는 옥당의 북쪽 벽면에 물을 그렸는데 물살이 세차게 일어나고 파도가 일렁거려 바라보고 있으면 마치 안개 덮인 강 속의 고립된 섬에 서 있는 것처럼 느껴졌다. 비록 지척 크기의 작은 화폭에

1) 이욱李煜 : 937~978년. 남당南唐의 후주後主로 자는 중광重光, 호는 종은鍾隱, 초명은 종가從嘉이다. '화조-3-1' 참조.
2) 금릉金陵 : 남경南京의 옛 이름이다. '도석-1-3' 참조.

3) 당시에 … 말았다 : 송나라 강소우江少虞의 기록에 따르면, 태종의 명을 받은 동우는 반년 동안 공을 들여 단공루의 네 벽에 용과 물을 그리고서 내심 상을 기대하였다고 한다. 그러나 태종과 누에 오르던 어린 황자皇子가 그림을 보고서 놀라 울자 즉시 벽에 흙을 바르도록 명하였다. 동우는 결국 상을 받지 못하였다. 宋 江少虞 『事實類苑』 권53 「董羽」.

그린 것이라도 아득하게 드넓어 보여서 그 끝을 헤아릴 수 없을 정도였다. 송백宋白[4]은 세상에 명성이 알려진 사람인데, 그가 한번 보고 무릎을 치며 감탄하더니 곧이어 시를 읊조렸다. 그 가운데 경구警句에 이르기를, "돌아보면 벌써 삼신산이 가까이 있다고 느껴지고, 온 벽에서 5월에 한기를 뿜어내어 나도 몰래 놀라네."라고 하였다. 동우가 명성을 얻은 것이 어찌 공연한 것이겠는가?

지금 어부에 14점의 그림이 보관되어 있다. 〈등운출파룡도騰雲出波龍圖〉 1점, 〈용무희수룡도踴霧戲水龍圖〉 2점, 〈출산자모룡도出山子母龍圖〉 1점, 〈용도龍圖〉 2점, 〈전사룡도戰沙龍圖〉 2점, 〈완주룡도翫珠龍圖〉 3점, 〈출수룡도出水龍圖〉 1점, 〈천산룡도穿山龍圖〉 1점, 〈강수취적도江叟吹笛圖〉 1점.

4) 송백宋白 : 933~1009년. 북송의 문인으로 자는 태소太素이다.

5) '太宗'은 〈대덕본〉에 '太宗皇帝'로 되어 있다.

董羽, 字仲翔, 毗陵人. 善畫魚龍、海水. 不爲汀瀯沮洳之陋、濡沫涸轍之游. 喜作禹門、砥柱, 乘長風破萬里浪, 驚雷怒濤與之爲出沒, 盡魚龍超忽覆却之狀. 其筆端所得, 豈惟壯觀而已耶? 事僞主李煜爲待詔, 後隨煜歸京師, 卽命爲圖畫院藝學. 今金陵淸涼寺有李煜八分題名、蕭遠草書、羽畫海水爲三絕. 羽語吃, 時以董啞子稱. 方太宗[5]嘗令畫端拱樓壁, 觀者畏懾, 因以杇鏝, 羽亦終不偶. 頃畫水於玉堂北壁, 其洶湧瀾飜, 望之若臨煙江絕島間. 雖咫尺汗漫, 莫知其涯涘也. 宋白爲時聞人, 一見擊節稱賞, 因賦以詩. 其警句謂 "回眸已覺三山近, 滿壁潛驚五月寒", 則羽之得名豈虛矣哉.

今御府所藏十有四: 〈騰雲出波龍圖〉一, 〈踴霧戲水龍圖〉二, 〈出山子母龍圖〉一, 〈龍圖〉二, 〈戰沙龍圖〉二, 〈翫珠龍圖〉三, 〈出水龍圖〉一, 〈穿山龍圖〉一, 〈江叟吹笛圖〉一.

한자풀이

- 汀 (정) 물가
- 瀯 (녕) 진창
- 沮 (저) 습지
- 洳 (여) 습지
- 濡 (유) 적시다
- 沫 (말) 거품
- 涸 (학) 물이 마르다
- 轍 (철) 바퀴자국
- 砥 (지) 숫돌
- 懾 (섭) 두려워하다
- 杇 (오) 흙손
- 鏝 (만) 흙손
- 洶 (흉) 물이 세차다
- 瀾 (란) 물결
- 汗 (한) 물 질펀하다
- 漫 (만) 물 질펀하다
- 涘 (사) 물가
- 眸 (모) 눈동자

양휘楊暉

양휘楊暉는 강남 사람이다. 물고기를 잘 그려서 지느러미를 휘젓고 파닥이는 모습을 표현할 수 있었다. 마름과 쑥, 말 등의 수초가 어우러져 자라고 있는 맑고 얕은 물속에서 떠올랐다가 잠겼다가 하면서 꼬리를 치고 뛰어오르는 모습을 그려서 그 성질을 곡진하게 표현해 내었다.

지금 물고기를 그리는 사람들은 물고기의 마릿수에만 골몰하는 경우가 많아서, 혹은 버들가지로 꿰어져 있는 듯이 그리기도 하고, 혹은 땅위에 놓인 듯이 숨을 헐떡이며 생기가 없는 모양으로 그리기도 한다. 그러나 오직 양휘는 세상의 습관에 얽매이지 않았다. 버들개지가 흩날리고 복숭아꽃이 물위에 떠내려가는, 물고기가 좋아할 만할 때의 모습을 이따금 붓끝으로 그려내었다. 그래서 이를 구경하는 자들이 마치 자신이 호량濠梁[1]의 사이에 서 있는 듯이 착각하게 만들었다. 그러나 화가들의 지적을 면하지는 못하였다.

지금 어부에 1점의 그림이 보관되어 있다. 〈유어도遊魚圖〉 1점.

楊暉, 江南人. 善畫魚, 得其揚鬐、鼓鬣之態. 蘋蘩荇藻映帶淸淺, 浮沈鼓躍, 曲盡其性. 今人畫魚者多拘鱗甲之數, 或貫柳, 或在陸, 奄奄無生意. 惟暉則不拘世習, 吹柳絮, 漾桃花, 於魚得計時, 往往見之筆下. 覽之者如在濠梁間. 然未免畫家者流所指摘也.

今御府所藏一:〈遊魚圖〉一.

1) 호량濠梁 : 호수濠水. 안휘의 봉양鳳陽 경내를 지나는 강의 명칭이다. 석량하石梁河라고도 한다. 동북쪽으로 흘러 회하淮河로 들어간다.

🌸 한자풀이

- **鬐**(기) 등지느러미
- **鬣**(렵) 옆지느러미
- **蘋**(빈) 마름
- **蘩**(번) 흰 쑥
- **荇**(행) 마름
- **藻**(조) 마름
- **絮**(서) 솜
- **漾**(양) 물결

송영석宋永錫

송영석宋永錫은 촉蜀 사람이다. 화죽花竹, 금조禽鳥, 어해魚蟹를 그렸
는데, 양광梁廣[1]의 화법을 배워서 색채를 잘 사용하였다. 대개 양촉兩
蜀(사천, 성도)[2] 지역에는 그림을 배우는 것이 특히 성행하여 인물과 도
석에 능한 자가 많았었다.

그런데 처사 조광윤刁光胤[3]이 촉에 들어가서 처음으로 자신이 배
운 것을 황전黃筌[4]에게 전수한 이후로 배우는 자들이 이를 따라서 화
죽과 금조禽鳥를 전문으로 익히게 되었다. 그러나 결코 여러 가지를
겸하여 능하였던 황전의 경지를 넘보지는 못하였다. 송영석도 빼어
난 후배 화가로서 마침내 명가가 될 수 있었다.

지금 어부에 4점의 그림이 보관되어 있다. 〈사생하화도寫生荷花圖〉
2점, 〈어해도魚蟹圖〉 2점.

1) 양광梁廣 : '화조-1-5' 참조.

2) 양촉兩蜀 : 양천兩川을 이른다. 당 숙
종이 지덕 2년(757)에 검남劍南에 동천
절도사와 서천절도사를 두면서 '양천
兩川'이라는 말이 생겨났다. 사천의 성
도 지역에 해당한다. '도석-3-12' 참조.
3) 조광윤刁光胤 : '화조-1-7' 참조.
4) 황전黃筌 : '화조-2-2' 참조.

북송 유경劉涇, 〈방해도螃蟹圖〉, 대만 고
궁박물원

宋永錫, 蜀人也. 畫花竹·禽鳥·魚蟹, 學梁廣, 善傅色. 大抵兩蜀
丹靑之學尤盛, 而工人物·道釋者爲多. 自刁光處士入蜀, 而始以其
學授黃筌, 而花竹·禽鳥學者因以專門. 然終不能望筌之兼能也. 永
錫亦後來之秀, 遂能以名家.

今御府所藏四 : 〈寫生荷花圖〉二, 〈魚蟹圖〉二.

한자풀이

• 蟹(해) 게
• 傅(부) 펴다

유채劉寀

문신 유채劉寀는 자가 굉도宏道이다. 도성(개봉)을 떠돌며 우거하던
젊은 시절에는 뜻이 크고 자유로워 세상일을 살피지 않았다. 오직 시
와 술에 마음을 쏟았고 장단구도 능하게 지으면서 하루도 거르지 않
고 부귀한 가문의 어린 자제들과 어울려 놀았다.

물고기를 잘 그려서 물고기가 넓은 물에서 노닐고 깊은 곳을 유영
하면서 강호 사이에서 바깥세상을 잊고 지내는 것 같은 정취를 깊이
얻었다.

대개 그려놓은 물고기의 지느러미와 비늘이 분명하게 보인다면 이
는 물속에 있는 물고기가 아니다. 물속을 유영하는 자연스러운 모습
이 어디에 있는가? 만약 물속에 있다면 겉으로 그렇게 드러날 수가
없을 것이다. 유채의 물고기 그림은 이 부분에서 터득한 바가 있다.
그러나 다른 사람은 물고기를 그리면서 모두 물 밖에 나와 있는 물고
기의 비늘을 그려놓았다. 이는 귀하게 여길 만한 것이 못 된다. 이로
인해 이를 전문으로 그려서 선비들에게 몹시 존중과 칭찬을 받게 되
었다. 다만 뜻을 얻지 못하고 정처 없이 떠돌다가 짐을 꾸려 공후公侯
의 문하에 들어가서 식객 노릇을 하였다.

어느 날 저녁에 대로가 막힐 정도로 큰 눈이 내려 문을 닫고 나가
지 않고 있었다. 그러자 평소에 왕래하던 친구가 말하기를, "유채가
예전에는 눈이 내려도 찾아오더니 이번 눈에는 찾아오지 않는구나."
라고 하였다. 며칠 뒤에 그 친구가 찾아가 안부를 물으면서 유채가

북송 유채劉寀, 〈군어희행도群魚戱荇圖〉,
대만 고궁박물원

쓰러져 죽은 것은 아닐까 생각하였다. 그런데 유채가 즉시 큰 소리를 지르며 문밖으로 나가서 친구에게 말하기를, "내가 눈 속에 파묻혀 있었으나 죽지는 않았다네. 자네들과 술자리를 파한 뒤로 여러 날 외출하지 못하여 허름한 집안에서 거친 베옷을 뒤집어쓰고서 하는 일 없이 있다가 봉사封事[1] 한 통을 지었는데 천자에게 올릴 만하게 되었다네. 혹 우연히 천자의 뜻에 맞기라도 한다면 이를 기회로 비로소 흉중의 문장을 쏟아낼 수 있을 것이네."라고 하였다. 이에 함께 있던 친구들이 모두 비웃었다.

그런데 얼마 후에 유채가 일에 대해 진술한 글을 위로 올리자 신종이 가상하게 여기고 감탄하여 그에게 벼슬을 내려주었다. 이후로 주현州縣을 두루 맡아 다스렸고 지금은 조봉랑朝奉郞이 되었다.

지금 어부에 30점의 그림이 보관되어 있다. 〈희조군어도戲藻羣魚圖〉 1점, 〈군백희교도羣鮊戲鮫圖〉 1점, 〈영평희어도泳萍戲魚圖〉 1점, 〈도죽희어도倒竹戲魚圖〉 1점, 〈군어희행도羣魚戲荇圖〉 1점, 〈군리축하도羣鯉逐蝦圖〉 1점, 〈희행계어도戲荇鰈魚圖〉 1점, 〈유어도游魚圖〉 9점, 〈어조도魚藻圖〉 5점, 〈어해도魚蟹圖〉 1점, 〈희행어도戲荇魚圖〉 1점, 〈희수유어도戲水遊魚圖〉 1점, 〈귀어도龜魚圖〉 1점, 〈재조어도在藻魚圖〉 2점, 〈모란유어도牡丹遊魚圖〉 1점, 〈낙화유어도落花遊魚圖〉 1점. 〈천행유어도穿荇遊魚圖〉 1점.

文臣劉寀, 字宏道. 少時流寓都下, 狂逸不事事. 放意詩酒間, 亦能爲長短句, 與貴游少年相從無虛日. 善畫魚, 深得戲廣浮深, 相忘於江湖之意. 蓋畫魚者鬐鬣鱗刺分明, 則非水中魚矣. 安得有涵泳

1) 봉사封事 : 국가 운영의 시비와 득실에 대한 자신의 견해를 기록한 상소문을 이른다. 이를 타인이 볼 수 없도록 밀봉하여 올린다.

북송 유채劉寀, 〈낙화유어도落花游魚圖〉, 미국 세인트루이스미술관

自然之態? 若在水中, 則無由顯露. 寀之作魚, 有得於此. 他人作魚, 皆出水之鱗[2], 蓋不足貴也. 由是專門, 頗爲士人所推譽. 漂泊不得志, 曳裾侯門. 一夕大雪擁九衢, 闔戶不出. 平時過從謂 "寀舊雪來, 今雪不來." 後數日友生候之, 意其僵仆矣. 因大叫出戶, 謂友生曰 "我阻雪不死. 與若曹罷酒不出許時, 擁褐壞屋下無所爲, 得封事一通, 可獻天子. 或有遇合, 自此遂吐胸中霓矣." 同輩皆笑之. 俄而上所陳事, 神考嘉歎而官之. 後歷任州縣, 今爲朝奉郎.

今御府所藏三十: 〈戲藻羣魚圖〉一, 〈羣鮎戲荇圖〉一, 〈泳萍戲魚圖〉一, 〈倒竹戲魚圖〉一, 〈羣魚戲荇圖〉一, 〈羣鯉逐蝦圖〉一, 〈戲荇鰷魚圖〉一, 〈游魚圖〉九, 〈魚藻圖〉五, 〈魚蟹圖〉一, 〈戲荇魚圖〉一, 〈戲水遊魚圖〉一, 〈龜魚圖〉一, 〈在藻魚圖〉二, 〈牡丹遊魚圖〉一, 〈落花遊魚圖〉一. 〈穿荇遊魚圖〉一[3].

2) '鱗'은 원문에 '麟'으로 되어 있으나, 〈사고본〉과 〈대덕본〉에 근거하여 바로 잡았다.

3) '穿荇遊魚圖一'은 〈사고본〉에 없다.

 한자풀이

- 鱗(린) 비늘
- 刺(자) 가시
- 漂(표) 떠돌다
- 泊(박) 머무르다
- 曳(예) 끌다
- 裾(거) 옷자락
- 擁(옹) 막다
- 衢(구) 네거리
- 闔(합) 닫다
- 僵(강) 넘어지다
- 擁(옹) 끌어안다
- 褐(갈) 거친 베옷
- 霓(예) 무지개

신화화보 **권10**

산수山水 1
과석窠石을 덧붙임
窠石附

왼쪽 세로 텍스트:

북송 휘종의 회화 인물사

宣和畫譜

북송 휘종의 회화 인물사

宣和畫譜

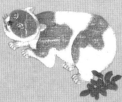

산수서론山水敍論

　높은 산이 버티어 있고 하천이 영험하게 흐르는 것과 바다가 포용하고 땅이 짊어지고 있는 것에서부터, 조화옹의 신기하고 수려한 것과 음양 기운의 밝고 어두운 것에 이르기까지, 만리 먼 지역의 산수를 지척의 사이에 그려낼 수 있다. 흉중에 따로 구학을 갖추고 있다가 드러내어 형상으로 표현해낼 수 있는 자가 아니라면 결코 이런 이치를 이해하지 못할 것이다.

　당나라에서 본조(북송)에 이르기까지 산수를 그리는 것으로써 명성을 얻은 자는 대체로 전문 화가에 속하는 사람이 아니라 벼슬하는 사대부 중에서 나오는 경우가 많았다. 그러나 기운氣韻을 얻은 자는 간혹 필법이 부족하고, 간혹 필법을 얻은 자는 포치를 잘하지 못하는 경우가 많았다. 여러 가지 능력을 겸하여 갖춘 사람은 또한 세상에서 찾아보기 어렵다.

　대개 옛사람들은 천석泉石을 좋아하는 마음이 고황膏肓에 맺혀 있고 연하煙霞를 사랑하는 마음이 고질이 되었다[1]는 말로 유인幽人이나 은사隱士를 꾸짖기도 하였다. 그렇다면 산수를 그림으로 그려서 큰 거리[2]에 내다 팔더라도 세상 사람들의 눈에는 반드시 사야 할 물건으로 보이지는 않았을 것이다.

　당나라에 이르러서는 이사훈李思訓, 노홍盧鴻, 왕유王維, 장조張璪 등이 있었고, 오대에 이르러서는 형호荊浩, 관동關仝이 있었는데 이들은 모두 화법이 절묘한 경지에 이르렀을 뿐 아니라, 인품도 몹시 고고

1) 천석泉石 … 되었다 : 천석고황泉石膏肓과 연하고질煙霞痼疾. 고질병에 걸린 환자처럼 산수에 빠져 헤어 나올 수 없다는 말로 산수를 좋아함을 이른다. 전유암田游巖이 당 고종高宗에게 "신은 천석을 좋아하는 마음이 고황에 들어 있고, 연하를 좋아하는 마음이 고질이 되었는데 태평성대를 만나 다행히 소요하고 있습니다.[臣泉石膏肓煙霞痼疾. 旣逢聖代. 幸得逍遙.]"라고 말한 것에서 유래되었다.
2) 큰 거리 : 강구康衢. 사방팔방으로 두루 통하는 큰 길거리를 이른다.

하여 따라갈 수 없을 것처럼 여겨질 정도다. 본조에 이르러서 이성李成이 한번 나와, 비록 형호의 화법을 본받아 배웠지만 스승보다 훌륭하다는 청출어람青出於藍[3]의 명예를 독차지하였으니, 다른 여러 사람들의 화법이 마침내 또한 바닥을 쓸어낸 것처럼 사라지게 되었다. 범관范寬, 곽희郭熙, 왕선王詵 등은 진실로 저마다 이미 명가가 되었지만, 모두 한 방면씩을 터득한 것이어서 이성의 심오한 경지를 엿보기에는 부족하다. 그 사이에 전후로 명성을 떨친 사람이 무릇 40인으로 모두 화보에 수록해두었으니, 여기에서는 언급하지 않는다.

상훈商訓[4], 주증周曾[5], 이무李茂[6] 등도 산수로써 명성을 얻었다. 그러나 상훈은 졸렬한 단점이 있고 주증과 이무는 지나치게 공교한 단점이 있어서, 모두 여러 가지 능력을 겸비한 옛사람의 경지에는 나아가지 못하여 화보에는 함께 수록하지 않았다. 그러나 이들에게는 이미 따로 정해진 평가가 있다.

3) 청출어람青出於藍 : 제자가 스승보다 뛰어날 때를 비유하여 쓰는 말이다.

4) 상훈商訓 : 송 인종仁宗 시대의 화가로 범관范寬을 배워 산수에 능하였다.
5) 주증周曾 : 하중河中 사람으로 산수에 능하여 마분馬賁과 명성을 다투었다.
6) 이무李茂 : 인물을 그린 모습이 수려하여 사랑할 만하였다고 한다. 「도회보감圖繪寶鑒」.

嶽鎭·川靈·海涵·地負, 至于造化之神秀·陰陽之明晦, 萬里之遠, 可得之於咫尺間. 其非胸中自有邱壑, 發而見諸形容, 未必知此. 且自唐至本朝, 以畫山水得名者, 類非畫家者流, 而多出於縉紳士大夫. 然得其氣韻者, 或乏筆法, 或得筆法者, 多失位置. 兼衆妙而有之者, 亦世難其人. 蓋昔人以泉石膏肓·煙霞痼疾, 爲幽人隱士之諧. 是則山水之於畫, 市之於康衢, 世目未必售也. 至唐有李思訓·盧鴻·王維·張璪輩, 五代有荊浩·關仝, 是皆不獨畫造其妙, 而人品甚高, 若不可及者. 至本朝李成一出, 雖師法荊浩, 而擅出藍之譽. 數子之法, 遂亦掃地無餘. 如范寬·郭熙·王詵之流, 固已各自名家,

而皆得其一體, 不足以窺其奧也. 其間馳譽後先者, 凡四十人, 悉具于譜, 此不復書. 若<u>商訓</u>、<u>周曾</u>、<u>李茂</u>等, 亦以山水得名. 然<u>商訓</u>失之拙, <u>周曾</u>、<u>李茂</u>失之工, 皆不能造古人之兼長, 譜之不載. 蓋自有定論也.

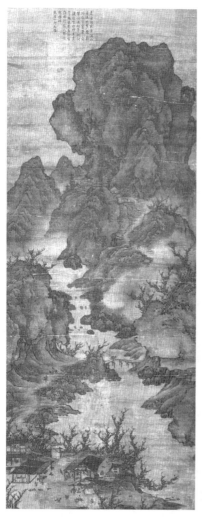

오대 관동關仝, 〈관산행려도關山行旅圖〉, 대만 고궁박물원

🌸 한자풀이

- 嶽(악) 큰 산
- 誚(초) 꾸짖다
- 康(강) 오거리
- 衢(구) 네거리
- 擅(천) 멋대로 하다, 차지하다
- 藍(람) 쪽
- 奧(오) 깊다, 그윽하다

이사훈李思訓

이사훈李思訓(651~716)은 당나라의 종실 사람이다. 형제와 조카 중에 화법에 몹시 뛰어난 자가 모두 다섯 사람인데, 이사훈이 당시 사람들로부터 가장 큰 재목으로 인정을 받았다. 관직은 좌무위대장군左武衛大將軍에 그쳤다.

그림이 모두 몹시 뛰어났고, 그중에서 산석山石과 임천林泉에 더욱 능하였다. 필격筆格이 힘차고 굳세며, 여울의 급한 물결과 잔잔하게 흘러가는 물결과 노을 진 안개가 아득하게 끼어 있는 것 같은 그리기 어려운 모습을 잘 표현해내었다.

천보天寶[1] 연간에 명황(당 현종)이 이사훈을 불러 대동전大同殿[2]의 벽과 엄장�障(병풍)에 그림을 그리게 하였다. 그러자 밤중에 물이 흐르는 소리가 들렸으므로 명황은 이사훈이 귀신과 통하는 훌륭한 솜씨를 가졌다고 평하였다. 기예가 도의 경지에 나아가서 부귀로 인해 마음이 매몰되지 않은 자가 아니었다면, 어떻게 이처럼 거친 평원의 한가한 정취를 표현해낼 수 있겠는가?

그 아들 이소도李昭道 역시 같은 시기에 화법이 비범하였다. 그러므로 사람들이 대이장군大李將軍, 소이장군小李將軍이라고 하였다. '대'는 이사훈을 이른 것이고, '소'는 이소도를 이른 것이다. 지금 사람들이 그리는 착색 산수화 중에 이들을 배운 것이 많다. 그러나 그 절묘한 경지에는 도달하지 못하였다.

지금 어부에 17점의 그림이 보관되어 있다. 〈산거사호도山居四皓圖〉

1) 천보天寶 : 742~755년. 당나라 현종玄宗 이융기李隆基가 사용하던 연호이다.
2) 대동전大同殿 : 당나라 장안長安의 흥경궁興慶宮에 있던 궁전으로 한림학사翰林學士의 업무 공간이다. 여기에 오도현과 이사훈의 그림이 남아 있었다.

2점, 〈춘산도春山圖〉 1점, 〈강산어락도江山漁樂圖〉 3점, 〈군봉무림도羣峰茂林圖〉 3점, 〈신녀도神女圖〉 1점, 〈무량수불도無量壽佛圖〉 1점, 〈사호도四皓圖〉 1점, 〈오작궁녀도五柞宮女圖〉 1점, 〈답금도踏錦圖〉 3점, 〈명황어원출유도明皇御苑出遊圖〉 1점.

李思訓, 唐宗室也. 弟姪之間, 凡妙極丹靑者五人, 思訓最爲時所器重. 官止左武衛大將軍. 畫皆超絶, 尤工山石、林泉. 筆格遒勁, 得湍瀨潺湲、煙霞縹緲3)難寫之狀. 天寶中, 明皇召思訓, 畫大同殿壁兼掩障, 夜聞有水聲, 而明皇謂思訓通神之佳手. 詎非技進乎道而不爲富貴所埋沒, 則何能得此荒遠閒暇之趣耶? 其子昭道, 同時于此亦不凡. 故人云大李將軍、小李將軍者, 大謂思訓, 小謂昭道也. 今人所畫著色山水4), 往往多宗之. 然至其妙處不可到也.

今御府所藏十有七:〈山居四皓圖〉二, 〈春山圖〉一, 〈江山漁樂圖〉三, 〈羣峰茂林圖〉三, 〈神女圖〉一, 〈無量壽佛圖〉一, 〈四皓圖〉一, 〈五柞5)宮女圖〉一, 〈踏錦圖〉三6), 〈明皇御苑出遊圖〉一.

당 이사훈李思訓, 〈강범누각도江帆樓閣圖〉,
대만 고궁박물원

3) '緲'는 〈사고본〉에 '渺'로 되어 있다.
4) '山水'는 〈사고본〉과 〈대덕본〉에 '山'으로 되어 있다.
5) '柞'은 〈사고본〉과 〈대덕본〉에 '柞'로 되어 있다.
6) '三'은 〈대덕본〉에 '三十'으로 되어 있다.

🌸 한자풀이

• 遒(주) 굳세다
• 勁(경) 굳세다
• 湍(단) 여울
• 瀨(뢰) 여울
• 潺(잔) 졸졸 흐르다
• 湲(원) 물이 흐르다
• 縹(표) 아득하다
• 緲(묘) 아득하다

이소도李昭道

이소도李昭道(675~758)는 이사훈李思訓의 아들로 부자가 함께 그림으로 나란히 명성을 떨쳤다. 관직은 중서사인中書舍人에 이르렀다. 당시 사람들이 그를 소이장군小李將軍으로 일컬었다. 지사智思와 필력이 이사훈에 견주어 미치지는 못하였다. 그러나 우아하고 아름다운 훌륭한 공자로서 갖옷과 말, 관현악기 등의 호화로운 습속에 빠져들지 않고 한묵을 즐겨서 당시에 뛰어난 고수가 되었다. 어찌 훌륭하지 않은가.

측천무후則天武后[1]의 시대에 종친[2]들에게 잔혹하여, 종자宗子들도 모두 안전한 곳을 얻지 못하고서 두려워하였다. 그러므로 옹왕雍王 이현李賢[3]이「황대과사黃臺瓜辭」[4]를 창작하여 자신의 상황을 빗대어 드러냄으로써 느끼어 깨닫는 바가 있기를 기대하였고, 이소도도 〈적과도摘瓜圖〉를 그려서 경계의 뜻을 나타내었는데, 도움이 없지 않았다.

지금 어부에 6점의 그림이 보관되어 있다. 〈춘산도春山圖〉 1점, 〈낙조도落照圖〉 2점, 〈적과도摘瓜圖〉 1점, 〈해안도海岸圖〉 2점.

李昭道, 思訓之子, 父子俱以畫齊名. 官至中書舍人. 時人以小李將軍稱. 智思、筆力, 視思訓爲未及. 然亦翩翩佳公子也, 能不墮於裘馬、管[5]紘之習, 而戲弄翰墨, 爲一時妙手, 顧不偉歟. 武后時殘虐宗支, 爲宗子者, 亦皆惴恐不獲安處. 故雍王賢作〈黃臺瓜辭〉以自況, 冀其感悟, 而昭道有〈摘瓜圖〉著戒, 不爲無補爾.

今御府所藏六: 〈春山圖〉一, 〈落照圖〉二, 〈摘瓜圖〉一, 〈海岸圖〉二.

당 이소도李昭道, 〈낙양루도洛陽樓圖〉, 대만 고궁박물원

1) 측천무후則天武后 : 재위 690~705년. 14세에 입궁하여 태종太宗의 재인이 되어 '무미武媚'라는 칭호를 받은 무조武曌(624~705)이다. 후에 중종을 폐위하고 동생 예종睿宗을 세우고, 다시 예종을 폐위하고 스스로 제위에 올라 측천무후則天武后로 칭하고 국호를 주周로 바꾸었다.
2) 종친 : 종지宗支. 같은 종파의 자손, 곧 이당李唐 왕조의 종족 지파를 이른다.
3) 옹왕雍王 이현李賢 : 654~684년. 측천무후의 둘째 아들로 자는 명윤明允. 시호는 장회태자章懷太子이다. 형 이홍李弘이 죽은 뒤에 태자가 되었다가 폐위되었다.
4) 황대과사黃臺瓜辭 : 장회태자 이현이 측천무후를 일깨우려고 황대黃臺의 아래에 심은 오이에 자신의 상황을 빗대어 지은 가사이다.
5) '管'은 〈사고본〉과 〈대덕본〉에 '筦'으로 되어 있다.

한자풀이

• 裘(구) 갖옷
• 惴(췌) 두려워하다

노홍盧鴻

노홍盧鴻은 자가 호연浩然이니 본래 범양范陽 사람이다. 산림에 묻혀 사는 선비로 숭산嵩山의 소실산少室山[1]에서 은거하였다. 개원開元[2] 연간에 간의대부諫議大夫를 맡기려고 불렀으나 굳이 사양하자 은자의 의복과 초당草堂 한 곳을 하사하여 산림으로 돌아가게 하였다.

산수와 평원의 정취를 그리기를 몹시 좋아하였다. 천석泉石을 좋아하는 마음이 고황膏肓에 맺혀 있고 연하煙霞를 사랑하는 마음이 고질痼疾이 되어, 마음으로 깨닫고 손에 익숙해진 자가 아니라면 이런 경지에 나아갈 수 없다. 〈초당도〉를 그린 것이 세상에 전해져 왕유王維[3]의 망천초당輞川草堂[4]에 견주어진다. 대개 하사받은 초당의 언덕 하나와 골짜기 하나만으로도 절로 이미 그의 생활을 만족스럽게 해주었던 것이다. 지금 그의 붓끝에 표현되어 있는 것이 바로 그의 뜻인 것이다.

지금 어부에 3점의 그림이 보관되어 있다. 〈과석도窠石圖〉 1점, 〈송림회진도松林會眞圖〉 1점, 〈초당도草堂圖〉 1점.

盧鴻, 字浩然, 本范陽人. 山林之士也, 隱嵩少[5]. 開元間以諫議大夫召, 固辭, 賜隱居服, 草堂一所, 令還山. 頗喜寫山水·平遠之趣. 非泉石膏肓·煙霞痼疾, 得之心, 應之手, 未足以造此. 畫〈草堂圖〉, 世傳以比王維〈輞川草堂〉. 蓋是所賜一邱一壑, 自已足了此生. 今見之筆, 乃其志也.

今御府所藏三:〈窠石圖〉一,〈松林會眞圖〉一,〈草堂圖〉一.

1) 숭산嵩山의 소실산少室山 : 숭산의 서쪽 봉우리이다. 동쪽에 태극산太極山이 있고 중앙에 준극산峻極山이 있다.
2) 개원開元 : 713~741년. 당나라 현종顯宗이 첫 번째로 사용하던 연호이다.

당 노홍盧鴻, 〈초당십지도草堂十志圖〉, 대만 고궁박물원

3) 왕유王維 : '산수-1-4' 참조.
4) 망천초당輞川草堂 : '망천輞川'은 왕유의 별장이 있던 종남산終南山 북쪽 지역이다. 작은 시내가 바퀴살 모양으로 많이 흘러들어 '망천輞川'이라 부른다.

5) '少'는 〈사고본〉에 '山'으로 되어 있다.

 한자풀이

• 頗(파) 자못
• 痼(고) 고질

왕유王維

왕유王維(701~761)는 자가 마힐摩詰이다. 개원開元 연간 초에 진사로 발탁되어 관직이 상서우승尙書右丞에 이르렀다. 『당사唐史』[1])에 따로 전이 실려 있어서 그의 출처에 대해 자세히 기록되어 있으니 여기에서는 생략한다.

왕유는 그림을 잘 그렸고 산수에 더욱 정밀하였다. 당시의 화가들은 왕유의 그림에 대해, "천기天機를 드러낸 것이어서 본떠서 배우는 자들로서는 모두 미칠 수 없는 경지다."라고 평하였다. 후세에 높이고 칭찬하는 자들도 "왕유가 그린 것은 오도현보다 못하지 않다."라고 하였다.

살펴보건대, 그는 생각이 높고 심원하여 애초에 아직 그림으로 그려서 표현하기 이전에도 이미 시편 속에서 때때로 그림의 느낌을 드러내곤 하였다. 이를 통해 왕유의 그림은 천성에서 나온 것이어서 굳이 기존 그림의 틀로 구속할 수 있는 것이 아님을 알 수 있다. 이는 그가 태어나면서부터 깨달아 안 부분이다.

그러므로 "꽃이 떨어져 적적한데 산에서 새가 울고, 버드나무 푸르고 푸른데 강 건너는 사람 있네."[2])와, 또 "가다가 물이 다한 곳에 이르러, 앉아서 구름이 피어오를 때를 바라보네."[3])와, "흰 구름은 뒤돌아보니 엉기어 있고, 푸른 산안개는 들어가 보니 사라져 있네."[4]) 등의 시는 모두 그 구법句法을 활용하여 그림으로 그릴 수도 있다. 이로 인해 「송원이사안서送元二使安西」[5]) 같은 시를 후대의 사람이 부연하

당 왕유王維, 〈천암만학도千巖萬壑圖〉, 대만 고궁박물원

1) 당사唐史 : 『구당서』에 「왕유전」이 있고, 『신당서』 「문예전文藝傳」에 왕유의 전이 실려 있다.

2) 꽃이 … 있네 : 이 시는 왕유의 「한식사상작寒食汜上作」이다.
3) 가다가 … 바라보네 : 이 시는 왕유의 「종남별업終南別業」이다.
4) 흰 구름은 … 있네 : 이 시는 왕유의 「종남산終南山」이다.
5) 송원이사안서送元二使安西 : 왕유가 친구를 안서安西로 전송하면서 쓴 시이다. 이 시로 인해 왕유가 크게 명성을 얻었다. 마지막 시구의 '양관陽關'이란 시어를 취하여 '양관곡陽關曲'으로 불린다.

여 〈양관곡도陽關曲圖〉를 그리기도 하였다.

　또 지난날의 선비들 중에 혹 하나의 기예를 갖춘 자들은 그 기예 때문에 덕이 가려지지 않음이 없었다. 염입본의 경우가 그렇다. 심지어 사람들이 그를 화사畫師로 일컫기까지 하자 염입본은 깊이 부끄럽게 생각하였다.

　그러나 왕유의 경우에는 그렇지 않았다. 그 스스로 시를 지어서 이르기를, "숙세의 연으로 잘못 시인이 되었지만, 전생에는 응당 화사였으리라."[6]라고 하였으나 사람들은 끝까지 그를 화사로 규정 짓지 않았다. 두자미(두보)는 시를 지어 인물을 품평하면서 반드시 합당한 바가 있게 하였다. 그런데 이때 역시 왕유를 일컬어 "고인高人 왕우승王右丞"[7]이라고 하였으니, 그 밖의 사람들은 어떠했을지 미루어 짐작할 수 있다.

　무슨 까닭인가? 그림으로 세상에 명성을 떨친 다른 사람들은 단지 그림에 능하였을 뿐이었다. 그러나 왕유의 경우는 젊은 시절부터 시문을 짓고 장성한 뒤에 과거에 급제해서 개원開元 연간과 천보天寶 연간에 명성을 떨쳤다. 영웅호걸과 귀인들이 곁에 자리를 마련하여 비워두고서 초대하였으며, 영왕寧王[8]과 설왕薛王[9] 등 여러 왕들도 그를 스승이나 친구, 형제처럼 대우하였다. 그래서 마침내 과명科名과 문학으로써 당대의 으뜸으로 알려지게 되었던 것이다. 이 때문에 당시에 "조정에는 좌상左相(왕진王縉)의 문필이요, 천하에는 우승右丞(왕유)의 시로다."[10]라는 시구에서 일컬었던 것처럼, 모두 관명으로 일컬었고 이름을 부르지 않았다.

　그가 망천輞川을 택하여 마련한 은거의 공간이 또한 그림 속에 남

당 왕유王維, 〈산음도山陰圖〉, 대만 고궁 박물원

6) 숙세의 … 화가였으리라 : 이 시는 왕유의 「우연작偶然作」 6수의 한 구절이다.

7) 고인高人 왕우승王右丞 : 이 시는 두보의 「해민십이수解悶十二首」의 한 구절이다.

8) 영왕寧王 : 당나라 예종睿宗의 장자이자 현종玄宗의 큰 형인 이헌李憲(679~742)이다. '도석-2-1' 참조.
9) 설왕薛王 : 예종의 다섯째 아들 이업李業(?~735)으로 후에 설왕薛王에 봉해졌다.

10) 조정에는 … 시로다 : 이는 작자 미상의 「칭이왕어稱二王語」라는 시로, 『전당시』 권876에 실려 있다.

아 있는데, 이를 보면 그의 가슴속에 담긴 마음이 어디를 가든 맑고 깨끗하지 않음이 없음을 알 수 있다. 이런 마음을 그림에 옮겨 그렸으니 남들보다 뛰어난 것은 당연하다.

　그런데 몹시 애석하게도 전쟁을 겪으며 수백 년이 지나는 사이에 유실되어 거의 남은 작품이 없게 되었다. 후대의 화가들로서는 그와 비슷할 수만 있어도, 역시 절세의 경지에 도달할 수 있을 것이다. 이는 마치 『당사(『신당서』)』에서 두자미(두보)를 평하여 "그가 남긴 손때와 향기가 후인들을 적셔준다."라고 한 것과 그 의미가 같다. 하물며 왕유가 마음을 쓴 곳을 진짜로 터득한 자는 어떠하겠는가?

　지금 어부에 126점의 그림이 보관되어 있다. 〈태상상太上像〉 2점, 〈산장도山莊圖〉 1점, 〈산거도山居圖〉 1점, 〈잔각도棧閣圖〉 7점, 〈검각도劍閣圖〉 3점, 〈설산도雪山圖〉 1점, 〈환도도喚渡圖〉 1점, 〈운량도運糧圖〉 1점, 〈설강도雪岡圖〉 4점, 〈포어도捕魚圖〉 2점, 〈설도도雪渡圖〉 3점, 〈어시도漁市圖〉 1점, 〈나강도騾綱圖〉 1점, 〈이역도異域圖〉 1점, 〈조행도早行圖〉 2점, 〈촌허도村墟圖〉 2점, 〈도관도度關圖〉 1점, 〈촉도도蜀道圖〉 4점, 〈사호도四皓圖〉 1점, 〈유마힐도維摩詰圖〉 2점, 〈고승도高僧圖〉 9점, 〈도수승도渡水僧圖〉 3점, 〈산곡행려도山谷行旅圖〉 1점, 〈산거농작도山居農作圖〉 2점, 〈설강승상도雪江勝賞圖〉 2점, 〈설강시의도雪江詩意圖〉 1점, 〈설강도관도雪岡渡關圖〉 1점, 〈설천기려도雪川羈旅圖〉 1점, 〈설경전별도雪景餞別圖〉 1점, 〈설경산거도雪景山居圖〉 2점, 〈설경대도도雪景待渡圖〉 3점, 〈군봉설제도羣峰雪霽圖〉 1점, 〈강고회우도江皐會遇圖〉 2점, 〈황매출산도黃梅出山圖〉 1점, 〈정명거사상淨名居士像〉 3점, 〈도수나한도渡水羅漢圖〉 1점, 〈사수보리상寫須菩提像〉 1점, 〈사맹호연진寫孟

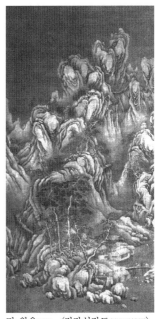

당 왕유王維, 〈검각설잔도劍閣雪棧圖〉, 미국 프리어갤러리

浩然眞〉1점,〈사제남복생상^{寫濟南伏生像}〉1점,〈십육나한도^{十六羅漢圖}〉
48점.

(전傳) 당 왕유^{王維},〈복생수경도^{伏生授}
^{經圖}〉, 일본 오사카시립미술관

王維, 字摩詰. 開元初擢進士, 官至尙書右丞.《唐史》自有傳, 其
出處之詳, 此得以略也. 維善畵, 尤精山水. 當時之畵家者流, 以謂
"天機所到, 而所學者皆不及." 後世稱重, 亦云"維所畵, 不下吳道
玄也." 觀其思致高遠, 初未見於丹靑, 時時詩篇中已自有畵意. 由
是知維之畵, 出於天性, 不必以畵拘, 蓋生而知之者. 故"落花寂寂
啼山鳥, 楊柳靑靑渡水人." 又與"行到水窮處, 坐看雲起時", 及
"白雲回望合, 靑靄入看無"之類, 以其句法, 皆所畵也. 而〈送元二
使西安〉詩者, 後人以至鋪張爲〈陽關曲圖〉. 且往時之士人, 或有占
其一藝者, 無不以藝掩其德. 若閻立本是也. 至人以畵師名之, 立本
深以爲恥. 若維則不然矣. 乃自爲詩云"夙世謬詞客, 前身應畵師."
人卒不以畵師歸之也. 如杜子美作詩品量人物, 必有攸當, 時猶稱
維爲"高人王右丞"也, 則其他可知. 何則? 諸人之以畵名於世者, 止
長於畵也. 若維者妙齡屬辭, 長而擢第, 名盛於開元、天寶間. 豪英
貴人, 虛左以迎, 寧、薛諸王, 待之若¹¹⁾師友兄弟, 乃以科名文學冠¹²⁾
當代. 故時稱"朝廷左相筆, 天下右丞詩"之句, 皆以官稱而不名也.
至其卜築輞川, 亦在圖畵中. 是其胸次所存, 無適而不瀟灑, 移志之
於畵, 過人宜矣. 重可惜者, 兵火之餘, 數百年間而流落無幾. 後來
得其彷彿者, 猶可以絶俗也. 正如《唐史》論杜子美謂"殘膏賸馥, 霑
丐後人"之意. 況乃眞得維之用心處耶?
今御府所藏一百二十六¹³⁾:〈太上像〉二,〈山莊圖〉一,〈山居圖〉

11) '待之若'은〈대덕본〉에 '待若如'로
되어 있다.
12) '冠'은〈대덕본〉에 '冠絶'로 되어 있다.

13) '六'은〈대덕본〉에 '有六'으로 되어
있다.

당 왕유王維, 〈강간설의도江干雪意圖〉, 대만 고궁박물원

一,〈棧閣圖〉七,〈劍閣圖〉三,〈雪山圖〉一,〈喚渡圖〉一,〈運糧圖〉一,〈雪岡圖〉四,〈捕魚圖〉二,〈雪渡圖〉三,〈漁市圖〉一,〈驟綱圖〉一,〈異域圖〉一,〈早行圖〉二,〈村墟圖〉二,〈度關圖〉一,〈蜀道圖〉四,〈四皓圖〉一,〈維摩詰圖〉二,〈高僧圖〉九,〈渡水僧圖〉三,〈山谷行旅圖〉一,〈山居農作圖〉二,〈雪江勝賞圖〉二,〈雪江詩意圖〉一,〈雪岡渡關圖〉一,〈雪川羈旅圖〉一,〈雪景餞別圖〉一,〈雪景山居圖〉二,〈雪景待渡圖〉三,〈羣峰雪霽圖〉一,〈江皐會遇圖〉二,〈黃梅出山圖〉一,〈淨名居士像〉三,〈渡水羅漢圖〉一,〈寫須菩提像〉一,〈寫孟浩然眞〉一,〈寫濟南伏生像〉一,〈十六羅漢圖〉四十八.

한자풀이

- 靄(애) 안개나 구름이 자욱한 모양
- 謬(류) 그릇되다
- 妙齡(묘령) 스물 안팎의 나이
- 瀟灑(소쇄) 맑고 깨끗하다
- 殘膏賸馥(잔고잉복) 남은 기름과 향기, 옛사람이 남긴 은택
- 霑(점) 적시다
- 丐(개) 끼치다, 주다

왕흡王洽

왕흡王洽[1]은 어떤 사람인지 알 수 없다. 발묵潑墨[2]으로 그림을 완성하는 것에 뛰어나 당시 사람들이 모두 왕발묵王潑墨이라고 불렀다. 성품이 술을 좋아하였으며 소탈하고 초일하였다. 강호 사이에서 자유롭게 유람하기를 많이 하였다.

매번 그림을 그리고자 할 때에는 반드시 술에 얼큰하게 취하기를 기다린 뒤에 옷을 풀어헤치고 다리를 쭉 뻗고 앉아서[3] 흥얼거리고 휘파람을 불며 몸을 들썩거렸다. 그러다가 먼저 먹으로 화폭 위에 발묵하고 이어서 그 적셔진 모양과 비슷하게 산을 그리기도 하고 돌을 그리기도 하고 숲을 그리기도 하고 시내를 그리기도 하였다. 이것이 자연스럽게 완성되어 마치 조물주의 솜씨처럼 신속하였다. 이윽고 구름과 노을이 걷히거나 펼쳐지는 모습과 안개와 비가 어둑하게 내리는 모습을 그려내었다. 그런데 먹물이 엉긴 흔적이 보이지 않았다. 이는 보통 화사의 필묵으로는 도달할 수 있는 바가 아니다.

송백宋白[4]은 그림을 품평하는 것을 좋아하여 일찍이 왕흡이 그린 산수에 시를 적었다. 그 첫 번째 시에 이르기를, "첩첩이 솟은 봉우리와 층층이 쌓인 등성이가 한번 발묵하여 나타나서, 섬세한 정경과 높은 흥취를 서로 돋우네."라고 하였다. 이는 왕흡이 발묵하여 그린 것이 절묘한 경지에 도달하였음을 알았던 것이다.

지금 어부에 2점의 그림이 보관되어 있다. 〈엄광조뢰도嚴光釣瀨圖〉 1점, 〈교송도喬松圖〉 1점.

1) 왕흡王洽:『역대명화기』에 '王默'으로,『당조명화록』에 '王墨'으로 되어 있다.
2) 발묵潑墨: 종이 위에 먹물을 적셔 농담에 따라 번지는 효과를 주는 기법이다.

3) 옷을 … 앉아서: 해의반박解衣磻礴. 옷을 풀어헤치고 두 다리를 뻗고 앉은 모습을 이른다. 화가가 사소한 일에 구속되지 않고 모든 정신을 쏟아 그리는 것을 의미한다.

4) 송백宋白: '용어-1-5' 참조.

王洽, 不知何許人. 善能潑墨成畫, 時人皆號爲王潑墨. 性嗜酒疎逸, 多放傲於江湖間. 每欲作圖畫之時, 必待沈酣之後, 解衣礴礡, 吟嘯鼓躍. 先以墨潑圖幛之上, 乃[5]因似其形像, 或爲山, 或爲石, 或爲林, 或爲泉者, 自然天成, 倏若造化. 已而雲霞卷舒, 煙雨慘淡, 不見其墨汙之迹. 非畫史之筆墨所能到也. 宋白喜題品, 嘗題洽所畫山水詩. 其首章云 "疊巘層巒一潑開, 細情高興互相催." 此則知洽潑墨之畫爲臻妙也.

今御府所藏二:〈嚴光釣瀨圖〉,〈喬松圖〉.

남송 양해梁楷,〈발묵선인潑墨仙人〉, 대만 고궁박물원

5) '乃'는 〈사고본〉과 〈대덕본〉에 '酒'로 되어 있다.

 한자풀이

- 酣(감) 취하다
- 幛(장) 포백
- 倏(숙) 갑자기
- 巘(헌) 봉우리
- 催(최) 재촉하다
- 臻(진) 이르다

| 10(산수)-1-6 | # 항용項容

항용項容은 어떤 사람인지 알 수 없다. 당시 사람들이 처사處士라는 명칭으로 그를 불렀다. 산수를 잘 그렸는데 왕묵王默을 스승으로 섬겼다.[1]

〈송봉천석도松峰泉石圖〉를 그렸는데, 필법이 메마르고 억세어서 온화하고 윤택함이 부족하다. 그러므로 옛날에 그림을 평하는 자가 고집스럽고 껄끄럽다고 기롱하였다. 그러나 우뚝하게 솟고 가파르게 드높은 산을 그리는 것으로 또한 스스로 일가를 이루었다.

지금 어부에 2점의 그림이 보관되어 있다. 〈송봉도松峰圖〉 1점, 〈한송수석도寒松漱石圖〉 1점.

項容, 不知何許人. 當時以處士名稱之. 善畫山水, 師事王默. 作〈松峰泉石圖〉, 筆法枯硬, 而少溫潤. 故昔之評畫者, 譏其頑澀. 然挺特巉絶, 亦自是一家.

今御府所藏二:〈松峰圖〉,〈寒松漱石圖〉.

1) 왕묵王默을 … 섬겼다 : '왕묵王默'은 왕흡王洽이다. '산수-1-5' 참조. 유검화는 『역대명화기』에서 왕묵王默이 항용項容보다 뒤에 기록되어 있는 점과 "왕묵이 항용을 스승으로 섬겼다.[王默師項容.]"라는 말이 있는 점을 근거로 들어, "항용이 왕묵을 스승으로 섬겼다."는 말은 잘못이라고 추정하였다.

한자풀이

- 枯(고) 마르다
- 硬(경) 굳세다, 단단하다
- 頑(완) 완고하다
- 澀(삽) 껄끄럽다
- 挺(정) 우뚝하다
- 巉(참) 가파르다

장순張詢

장순張詢은 남해南海 사람이다. 과거에 낙제한 뒤에 장안을 떠돌며 그림으로 유유자적하였다.

나중에 촉蜀에 갔다가 소각사昭覺寺에서 거처를 빌려 지낸 인연으로, 승려 몽휴夢休[1]를 위하여 벽에 아침과 낮과 저녁의 정경 세 가지 그림을 그렸다. 대체로 오중吳中(소주)의 산수와 기상을 취하여 이를 그려낸 것이었다. 당나라 희종僖宗[2]이 촉에 행차하였다가 벽화를 보고 감탄하여 온종일 감상하였다.

대개 아침과 저녁의 정경은 예나 지금이나 사람들이 모두 잘 그릴 수 있지만 낮의 정경은 표현하기 어려웠다. 비유하자면 시인들이 봄과 가을, 겨울을 읊조려 노래한 시는 많지만 여름을 노래한 시는 거의 드문 것과 같다.

이후에 촉의 위주 왕씨王氏[3]가 마침내 이 그림을 자신의 거처로 옮기려고 하였던 일이 있었다. 그러나 그림이 대들보와 서로 잇닿아 있어서 이를 옮기면 파손될 우려가 있어서 결국 중지되고 말았다.

장순은 일찍이 〈설봉위잔도雪峰危棧圖〉를 그려 매우 정교하게 되었는데, 아마도 그가 촉에 들어가서 직접 보았던 풍경을 그린 듯하다. 다만 이 그림은 또한 권계의 뜻을 나타내기 위해 그린 것으로서, 깊은 연못에 임한 듯이 조심하고 얇은 살얼음을 밟는 듯이 조심하라[4]고 전해오는 가르침을 담았다고 한다.

지금 어부에 2점의 그림이 보관되어 있다. 〈설봉위잔도雪峰危棧圖〉

1) 몽휴夢休 : 만당晩唐의 승려 화가이다. 전체顚掣의 필법으로 화조花鳥와 죽석竹石 등을 그렸다.

2) 희종僖宗 : 재위 873~888년. 당나라 의종懿宗의 다섯째 아들로 제18대 제위에 오른 이현李儇(862~888)이다. 재위 15년에 황소黃巢가 봉기하여 사천四川으로 피난하였다.

3) 왕씨王氏 : 899~926년. 오대 전촉前蜀의 후주後主(재위 918~925) 왕연王衍으로 초명은 종연宗衍, 자는 화원化源이다.

4) 깊은 … 조심하라 : 『시경』 「소민小旻」에 보인다.

2점.

　張詢, 南海人. 不第後流寓長安, 以畫自適. 後至蜀中, 因假館於
昭覺寺, 爲僧夢休作早·午·晚三景圖於壁間. 率取吳中山水氣象, 用
以落筆焉. 唐僖宗幸蜀, 見之歡賞彌日. 蓋早·晚之景, 今昔人皆能
爲之, 而午景爲難狀也. 譬如詩人吟詠春與秋冬則著述爲多, 而夏
則全少耳. 其後蜀僞主王氏, 乃欲遷於所居, 與棟相連, 移之則損,
於是遂止. 詢嘗畫〈雪峰危棧圖〉, 極工. 意其入蜀之所見也. 然亦
所以著戒, 有臨深·履薄之遺風云.

　今御府所藏二：〈雪峰危棧圖〉二.

필굉畢宏

필굉畢宏은 어떠한 사람인지 알지 못한다. 산수를 잘 그려서 좌성左省(문하성)의 벽에 〈송석도松石圖〉를 그리게 되었다. 당시의 문사들이 모두 시를 지어서 이를 칭송하였다. 그 붓질을 자유자재로 거침이 없이 하면서 이전의 법을 모두 변화시켰고 이에 구속되지 않았다. 그러므로 생동하는 느낌을 얻은 것이 많았다.

대개 화가들 사이에서 일찍이 전해지던 말에, "소나무를 그릴 때에는 마치 금강야차의 팔뚝과 먹이를 쪼고 있는 황새의 모습으로 그리되, 소나무 껍질의 깊게 파이거나 얕게 주름진 부분은 또한 바위를 그리는 방법으로 그릴 수 있다."라고 하였다. 필굉은 이 일체의 수법을 융통성 있게 변화시켜 사용하면서도, 붓을 쓰기 이전에 벌써 모든 구상이 이루어져 있었다. 이는 기존의 법도로 규정할 수 있는 바가 아니었다. 필굉은 대력大曆[1] 연간에 관직이 경조소윤京兆少尹에 이르렀다.

지금 어부에 1점의 그림이 보관되어 있다. 〈송석도松石圖〉 1점.

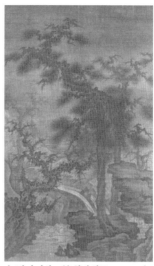

송 작가미상, 〈송천반석도松泉磐石圖〉, 대만 고궁박물원

[1] 대력大曆 : 766~779년. 당나라 대종代宗이 네 번째로 사용하던 연호이다.

畢宏, 不知何許人. 善工山水, 乃作〈松石圖〉於左省壁間, 一時文士皆有詩稱之. 其落筆縱橫, 皆變易前法, 不爲拘滯也. 故得生意爲多. 蓋畫家之流, 嘗有諺語, 謂 "畫松當如夜叉臂、鸛鵲啄, 而深坳淺凸, 又所以爲石焉." 而宏一切變通, 意在筆前, 非繩墨所能制. 宏大曆間官至京兆少尹.

今御府所藏一 : 〈松石圖〉.

한자풀이

• 拘(구) 얽매다
• 滯(체) 막히다
• 鸛(관) 황새
• 坳(요) 우묵하다
• 凸(철) 볼록하다

장조張璪

　　장조張璪는 [장조張藻라고도 한다.] 자가 문통文通이니, 오군吳君 사람이다. 관직은 검교사부원외랑檢校祠部員外郎에 그쳤다. 관직 생활과 문장과 행실로써 당시의 명류가 되었다. 송석松石과 산수를 잘 그렸으며, 스스로 『회경繪境』 한 편을 찬술하여 그림의 중요한 비결을 말하였다.

　　좌서자左庶子의 벼슬에 있던 필굉畢宏이 당시에 그림으로 명성을 떨치고 있었는데, 그의 그림을 한번 보고서 놀라 기특하게 생각하였다. 대개 장조가 일찍이 손에 한 쌍의 붓을 쥐고서 하나로는 살아 있는 가지를 그리고 하나로는 마른 가지를 그렸는데, 사계절의 변화까지 마침내 붓질을 구사하여 표현해낼 수 있었다. 그리고 이렇게 그려낸 산수의 형상을 보면, 높고 낮은 모습이 몹시 절묘하였으며 심원하고 중후한 경관을 지척의 공간에 담아낸 것이어서 거의 실제의 자연을 잘라서 옮겨놓은 듯하였다. 이에 당시 사람들이 신품神品이라고 불렀다.

　　당나라 병부원외랑 이약李約[1]은 그림을 좋아하여 벽癖이 되었던 사람이다. 그가 어떤 집에 장조의 〈송석松石〉 족자가 소장되어 있다는 말을 듣고서 마침내 그 집을 찾아가서 구입하려고 하였다. 그러나 그 부인이 이미 누여서 옷으로 만든 뒤였다. 따라서 세간의 뛰어난 물건으로서 불행한 변을 당한 것이 단지 이뿐이 아니었음을 짐작할 수 있다.

1) 이약李約 : 당나라 종실의 후예로, 자는 존박存博이다. 원화元和 연간에 병부원외랑이 되었다. 『당재자전唐才子傳』 참조.

또 손하孫何[2]가 일찍이 시를 지어서 오흥 지역을 노래한 적이 있었다. 그 마지막 부분에서 "누가 장조처럼 송석松石에 능한가, 교인鮫人이 짠 비단을 잘라내어 그림을 그리게 하고 싶네."라고 하였다. 이를 통해서 장조의 그림이 당시에 칭송되었다는 사실을 알 수 있다.

지금 어부에 6점의 그림이 보관되어 있다. 〈송석도松石圖〉 2점, 〈한림도寒林圖〉 2점, 〈태상상太上像〉 1점, 〈송죽고승도松竹高僧圖〉 1점.

張璪 [一作藻], 字文通, 吳郡人. 官止檢校祠部員外郞. 衣冠文行, 而[3]爲一時名流. 善畫松石、山水, 自撰《繪境》一篇, 言畫之要訣. 畢庶子宏, 擅名於當代, 一見驚異之. 蓋璪嘗以手握雙管, 一爲生枝, 一爲枯栬, 而四時之行, 遂驅筆得之. 所畫山水之狀, 則高低秀絶, 咫尺深重, 幾若斷取, 一時號爲神品. 唐兵部員外郞李約, 好畫成癖, 聞有家藏[4]璪〈松石〉幛者, 乃[5]詣購其家, 妻已練爲衣. 故知世間尤物, 遭不幸者, 豈特是而已乎. 孫何嘗有詩詠吳興, 而卒章曰 "誰如張璪工松石, 擬裂鮫綃畫作圖." 此則知璪之所畫, 而爲一時稱賞.

今御府所藏六：〈松石圖〉二, 〈寒林圖〉二, 〈太上像〉一, 〈松竹高僧圖〉一.

2) 손하孫何 : 691~1004년. 북송의 문인으로, 자는 한공漢公이다.

3) '而'는 〈사고본〉에 없다.

4) '藏'은 〈대덕본〉에 '秘藏'으로 되어 있다.
5) '乃'는 〈사고본〉과 〈대덕본〉에 '迺'로 되어 있다.

한자풀이

• 握(악) 쥐다
• 栬(얼) 그루터기
• 癖(벽) 버릇, 습관
• 擬(의) 헤아리다
• 鮫綃(교초) 반인반어半人半魚인 교인鮫人이 짠다는 전설 속의 비단

형호荊浩[1]는 하내河內 사람이니, 스스로 홍곡자洪谷子라고 불렀다. 박식하고 고상하면서 옛것을 좋아하였다. 산수를 전문으로 그려서 크게 정취를 터득하였다.

일찍이 평하기를, "오도현은 필筆이 있으나 먹[墨]이 없고, 항용項容은 먹이 있으나 필이 없다."고 하였다. 형호는 두 사람의 뛰어난 점을 모두 겸하여 갖추고 있었다. 대개 필이 있으나 먹이 없다는 것은 붓을 쓴 자취가 드러나 자연스러움이 부족해진 경우를 이르고, 먹이 있으나 필이 없다는 것은 다듬은 흔적[2]을 없앴으나 변형된 모습이 많아진 경우를 이른다.

그렇기 때문에 왕흡王洽[3]이 그림을 그릴 때에는 비단 위에 먼저 발묵한 뒤에 적셔진 모양에 따라 고저와 상하의 자연스러운 형세를 취하여 그 형체를 완성해나갔던 것이다.

지금 형호는 오도현과 항용 두 사람의 중간에 처하여 있다. 사람들은 "자연스럽게 완성되어 두 사람의 장점을 다 얻었다."고 평하였다. 이 때문에 많은 사람들의 눈을 즐겁게 만들고 보는 사람들이 쉽게 이해하게 만들 수 있었던 것이다.

당시에 관동關仝[4]이 그림에 능하다고 일컬어지고 있었는데, 그가 오히려 형호를 스승으로 섬겨서 문하의 제자가 되었을 정도다. 이 때문에 형호의 능한 솜씨가 당시 사람들에게 기대를 받으면서 중시되기에 이르렀다. 이후에 『산수결山水訣』한 권을 찬술하였고 마침내 이

1) 형호荊浩 : 자는 호연浩然으로 하남河南의 심수沁水 사람이다. 경사經史와 문장에 뛰어났으나 물러나 태항산의 홍곡洪谷에 은거하면서 홍곡자洪谷子라고 자호하였다.

2) 다듬은 흔적 : 부착흔斧鑿痕. 틀린 부분을 고치거나 손질한 흔적을 이른다.

3) 왕흡王洽 : 항용項容의 스승으로 발묵법을 창시하였다. '산수-1-5' 참조.

4) 관동關仝 : 오대 장안長安의 화가로 형호의 화법을 배워 큰 구도의 산수화에 능하였다. '산수-1-11' 참조.

를 표문과 함께 황제에게 진헌하여 비각에 보관하였다.

　매요신梅堯臣이 일찍이 형호가 그린 〈산수도〉를 보고서 시를 지은 적이 있다.[5] 그 시에 대략 "그림에 형호의 이름 글자가 있으니, 가져다가 한림공[6]에게 드렸네."라는 시구가 있고, 또 "범관은 늙도록 배움이 부족하였고, 이성은 단지 평원에 솜씨를 보였을 뿐이네."라는 시구가 있다. 이를 통해서 형호가 배운 바가 진실로 평범하지 않은 것이며 매요신이 논한 말이 지나친 것이 아님을 알 수 있다.

　지금 어부에 22점의 그림이 보관되어 있다. 〈하산도夏山圖〉 4점, 〈촉산도蜀山圖〉 1점, 〈산수도山水圖〉 1점, 〈폭포도瀑布圖〉 1점, 〈추산누관도秋山樓觀圖〉 2점, 〈추산서애도秋山瑞靄圖〉 2점, 〈추경어부도秋景漁父圖〉 3점, 〈산음연난정도山陰讌蘭亭圖〉 3점, 〈백빈주오정도白蘋洲五亭圖〉 1점, 〈사초양왕우신녀도寫楚襄王遇神女圖〉 4점.

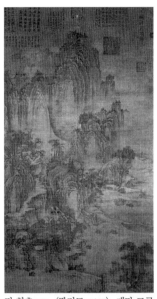

당 형호荊浩, 〈광려도匡廬圖〉, 대만 고궁박물원

荊浩, 河內人, 自號爲洪谷子. 博雅好古, 以山水專門, 頗得趣向. 嘗謂 "吳道玄有筆而無墨, 項容有墨而無筆." 浩兼二子所長而有之. 蓋有筆無墨者, 見落筆蹊徑而少自然, 有墨而無筆者, 去斧鑿痕而多變態. 故王洽之所畫者, 先潑墨於縑素之上, 然後取其高低上下自然之勢而爲之. 今浩介二者之間, 則人以爲天成, 兩得之矣. 故所以可悅衆目, 使覽者易見焉. 當時有關仝, 號能畫, 猶師事浩爲門弟子. 故浩之所能, 爲一時之所器重. 後乃撰《山水訣》一卷, 遂表進藏之秘閣. 梅堯臣嘗觀浩所畫〈山水圖〉曾有詩. 其略曰 "上有荊浩字, 持[7]歸翰林公"之句, 而又曰 "范寬到老學未足, 李成但得平遠工." 此則所以知浩所學, 固自不凡, 而堯臣之論非過也.

5) 매요신梅堯臣이 … 있다 : 매요신의 『완릉집宛陵集』 권50에 「왕원숙내한댁관산수도王原叔內翰宅觀山水圖」라는 제목으로 실려 있다.
6) 한림공 : 한림학사翰林學士로 있던 왕수王洙(997~1057)를 이른다.

7) 持 : 매요신의 시에는 '特'으로 되어 있다.

今御府所藏二十有二：〈夏山圖〉四，〈蜀山圖〉一，〈山水圖〉一，〈瀑布圖〉一，〈秋山樓觀圖〉二，〈秋山瑞靄圖〉二，〈秋景漁父圖〉三，〈山陰讌蘭亭圖〉三，〈白蘋洲五亭圖〉一，〈寫楚襄王遇神女圖〉四.

(전傳) 당 형호荊浩, 〈종리방도도鍾離訪道圖〉, 미국 프리어갤러리

 한자풀이

- 蹊(혜) 좁은 길
- 徑(경) 지름길
- 鑿(착) 파다, 새기다
- 縑(겸) 비단
- 讌(연) 잔치

관동關仝은 [일명 관동關穜이라고도 한다.] 장안 사람이다. 산수를 그리면서 젊은 시절에 형호를 스승으로 섬겼는데 만년에 이르러 필력이 형호를 훨씬 능가하였다.

추산秋山, 한림寒林, 촌거村居, 야도野渡, 유인幽人, 일사逸士, 어시魚市, 산역山驛을 그리기를 특히 좋아하였다. 이로써 그림을 감상하는 자들로 하여금 아득하게 마치 파교灞橋[1]에서 눈보라를 맞고 있거나 삼협三峽[2]에서 원숭이 울음소리를 듣고 있는 것 같은 생각이 들게 만들었다. 여기에 결코 저잣거리와 조정에서 세속에 찌든 얼굴을 쳐들고서 분주하게 속세에서 오가는 모습이 남아 있지 않았다.

대개 관동의 그림은 붓과 종이의 사용이 소탈하여 붓질이 더욱 간결하면서도 기세가 더욱 웅장하였고, 경물이 더욱 적으면서도 의취가 더욱 심원하여 몹시 고담古淡한 경지에 도달하였다. 이는 마치 시인 중의 도연명과 금琴을 연주하는 사람 중의 하약賀若[3]과 같은 경지로서, 녹록한 화공들로서는 이해할 수 있는 바가 아니었다. 당시에 곽충서郭忠恕도 신선 가운데 한 사람이었는데 역시 관동을 스승으로 섬겨서 그의 화법을 전수받았다. 이 때문에 필법이 근래의 습속에 빠지지 않을 수 있었다.

다만 관동은 인물을 그리는 데에 장기가 없어서 산수의 사이에 인물을 그릴 때에 호익胡翼[4]에게 도움을 구하여 그린 경우가 많았다. 그래서 관동이 그린 시골 마을과 교각과 외나무다리에 각양각색의

1) 파교灞橋 : 장안長安 동쪽의 파수灞水에 있던 다리의 이름으로, 버드나무가 무성하여 시상이 잘 떠오르는 장소로 알려졌다. "시상은 파교灞橋에서 눈보라를 맞으며 나귀 등에 있을 때에 일어난다."라는 당나라 재상 정계鄭綮의 말로 유명하다.

2) 삼협三峽 : 사천의 중경重慶에서 호북의 의창宜昌에 이르는 장강 중류에 위치한 세 협곡. 곧 구당협瞿塘峽, 무협巫峽, 서릉협西陵峽을 아울러 이르는 말이다.

3) 하약賀若 : 하약은 복성이다. 여기서는 당나라 선종宣宗 때에 금琴 연주로 명성을 얻었던 하약이賀若夷를 이른다. 그가 창작한 곡을 일컫는 명칭으로 쓰이기도 한다. 蘇軾『東坡全集』卷19「聽武道士彈賀若」. "琴裏若能知賀若, 詩中定合愛陶潛."

4) 호익胡翼 : 오대 후량의 안정安定 사람으로 자는 붕운鵬雲이다. '궁실-1-2' 참조.

인물 그림을 갖추어 그리게 되었기 때문에, 이로 인해 호익의 이름도 관동의 명성에 기대어 사라지지 않을 수 있었다.

지금 어부에 94점의 그림이 보관되어 있다. 〈추산도秋山圖〉 22점, 〈추만연람도秋晚煙嵐圖〉 2점, 〈강산어정도江山漁艇圖〉 2점, 〈강산행선도江山行船圖〉 2점, 〈춘산소사도春山蕭寺圖〉 1점, 〈추산상제도秋山霜霽圖〉 4점, 〈관산노목도關山老木圖〉 1점, 〈추산누관도秋山樓觀圖〉 4점, 〈추산풍목도秋山楓木圖〉 1점, 〈추산어락도秋山漁樂圖〉 4점, 〈추강조행도秋江早行圖〉 2점, 〈추봉용수도秋峰聳秀圖〉 2점, 〈군봉추색도羣峰秋色圖〉 3점, 〈기봉고사도奇峰高寺圖〉 2점, 〈산사구가도山舍謳歌圖〉 1점, 〈산음행인도山陰行人圖〉 1점, 〈엄자대월도崦嵫待月圖〉 1점, 〈임수소요도林藪逍遙圖〉 1점, 〈암외고언도巖隈高偃圖〉 1점, 〈소오연하도嘯傲煙霞圖〉 1점, 〈안곡취음도岸曲醉吟圖〉 1점, 〈무쇄중관도霧鎖重關圖〉 4점, 〈과석평원도窠石平遠圖〉 1점, 〈풍목초벽도楓木峭壁圖〉 1점, 〈석안고송도石岸古松圖〉 1점, 〈송목고사도松木高士圖〉 1점, 〈고실산수도故實山水圖〉 1점, 〈하우초청도夏雨初晴圖〉 2점, 〈산음연난정도山陰讌蘭亭圖〉 4점, 〈선산도仙山圖〉 4점, 〈관산도關山圖〉 1점, 〈계산도溪山圖〉 1점, 〈숭산도崇山圖〉 1점, 〈산수도山水圖〉 1점, 〈산성도山城圖〉 1점, 〈거봉도巨峰圖〉 1점, 〈기봉도奇峰圖〉 1점, 〈청봉도晴峰圖〉 1점, 〈함관도函關圖〉 1점, 〈위잔도危棧圖〉 1점, 〈운암도雲巖圖〉 1점, 〈석종도石淙圖〉 1점, 〈평교도平橋圖〉 1점, 〈준극도峻極圖〉 3점.

關仝 [一名穜], 長安人. 畵山水, 早年師荊浩, 晚年筆力過浩遠甚. 尤喜作秋山、寒林, 與其村居、野渡、幽人、逸士、漁市、山驛. 使其

오대 관동關仝, 〈추산만취도秋山晚翠圖〉, 대만 고궁박물원

見者, 悠然如在灞橋風雪中, 三峽聞猿時, 不復有市朝抗塵走俗之
狀. 蓋仝之所畫, 其脫略毫楮, 筆愈簡而氣愈壯, 景愈少而意愈長
也. 而深造古淡, 如詩中淵明, 琴中賀若, 非碌碌之畫工所能知. 當
時郭忠恕亦神仙中人也, 亦師事仝授學, 故筆法不墮近習. 仝於人
物非所長, 於山間作人物, 多求胡翼爲之. 故仝所畫村堡橋彴色色
備有, 而翼因得以附名於不朽也.

　今御府所藏九十有四:〈秋山圖〉二十二,〈秋晚煙嵐圖〉二,〈江山
漁艇圖〉二,〈江山行船圖〉二,〈春山蕭寺圖〉一,〈秋山霜霽圖〉四,
〈關山老木圖〉一,〈秋山樓觀圖〉四,〈秋山楓木圖〉一,〈秋山漁樂
圖〉四,〈秋江早行圖〉二,〈秋峰聳秀圖〉二,〈羣峰秋色圖〉三,〈奇
峰高寺圖〉二,〈山舍謳歌圖〉一,〈山陰行人圖〉一,〈崦嵫待月圖〉
一,〈林藪逍遙圖〉一,〈巖隈高偃圖〉一,〈嘯傲煙霞圖〉一,〈岸曲醉
吟圖〉一,〈霧鎖重關圖〉四,〈窠石平遠圖〉一,〈楓木峭壁圖〉一,〈石
岸古松圖〉一,〈松木高士圖〉一,〈故實山水圖〉一,〈夏雨初晴圖〉
二,〈山陰讌蘭亭圖〉四,〈仙山圖〉四,〈關山圖〉一,〈溪山圖〉一,
〈崇山圖〉一,〈山水圖〉一,〈山城圖〉一,〈巨峰圖〉一,〈奇峰圖〉一,
〈晴峰圖〉一,〈函關圖〉一,〈危棧圖〉一,〈雲巖圖〉一,〈石淙圖〉一,
〈平橋圖〉一,〈峻極圖〉三.

오대 관동關仝,〈산계대도도山谿待渡圖〉,
대만 고궁박물원

- 抗(항) 쳐들다
- 塵(진) 세속의 때
- 碌碌(녹록) 보잘것없는 모양
- 堡(보) 작은 성
- 彴(작) 외나무다리
- 艇(정) 거룻배
- 聳(용) 솟다
- 謳(구) 노래하다
- 隈(외) 굽이
- 偃(언) 눕다
- 淙(종) 물소리, 물 흐르는 모양

두해杜楷는 [두조杜揩라고도 한다.] 성도成都 사람이다. 산수를 잘 그려서 지극히 절묘하였다. 벼랑 끝의 고목이나 구름과 안개가 서린 산봉우리의 모습을 그린 것에 몹시 심원한 정취가 깃들어 있다. 또 옛 시인의 시구를 묘사하여 그린 것에서도 그가 흉금에 품은 생각이 어떤 것인지를 상상해볼 수 있다.

지금 어부에 1점의 그림이 보관되어 있다. 〈취병금사도翠屛金沙圖〉 1점.

杜楷 [一作揩[1]], 成都人. 善工山水, 極妙. 作枯木斷崖、雲崦煙岫之態, 思致頗遠. 又圖寫昔人詩句爲之, 亦可以想見其胸次耳.

今御府所藏一 : 〈翠屛金沙圖〉.

[1] '揩'는 다른 기록에 '揩'로도 되어 있다.

 한자풀이

- 崖(애) 벼랑
- 崦(엄) 산 이름
- 岫(수) 산봉우리

북송 휘종의 회화 인물사 宣和畫譜

산수山水 2

동원董元

동원董元(?~962)은 [동원董源이라고도 한다.] 강남江南[1] 사람이다. 그림을 잘 그려 산석山石과 수룡水龍을 많이 그렸다.

다만 용은 비록 형사에 맞게 그린 것인지의 여부를 따져볼 수 없겠지만, 자유롭게 오르내리거나 잠에서 깨어 동굴을 나서거나 여의주를 물고 달을 읊조리고 있는 모습 속에 절로 기뻐하고 노하는 모습과 여러 가지로 변화하는 모습이 표현되어 있어, 보는 사람으로 하여금 속세 밖의 먼 곳을 상상할 수 있게 만들어준다. 대개 보통 사람들이 이를 이해하지 못하는 까닭은, 이것이 단지 그 형상을 상상으로 빚어내어 의미를 부여함으로써, 확인할 수 없는 막연한 곳에서 만들어낸 것이기 때문이다.

대저 동원이 그린 산수는 붓질이 웅장하고 커서 깎아지른 듯 가파른 형세가 있고 첩첩이 쌓인 봉우리와 절벽으로 되어 있어 보는 사람으로 하여금 장쾌한 생각이 들게 만든다. 그러므로 용을 그리는 데에 있어서도 그러하였다. 또 종규씨鍾馗氏를 그린 것에서도 그 정취가 더욱 잘 표현되었다.

그러나 화가들은 단지 착색산수에 대해서만 동원을 칭찬하면서 평하길, "경물이 풍부하고 화려하여 마치 이사훈李思訓[2]의 풍격이 있는 듯하다."라고 하였다. 지금 동원의 그림을 보면 정말로 그렇다. 대개 당시에 착색산수가 흔하지 않았고 이사훈을 능히 본받은 자도 더욱 적었기 때문에 특별히 이것으로 세상에서 이름을 얻은 것이다.

1) 강남江南 : 남경南京의 별칭이다. 남당南唐 때에 금릉金陵을 강녕江寧으로 고치고 서도西都로 삼았는데, 송나라 때에 이곳이 강남江南으로 불리곤 하였다

북송 동원董元, 〈하산심원도夏山深遠圖〉, 대만 고궁박물원

2) 이사훈李思訓 : 651~716년. 당나라 화가로 자는 건建·건경建景이다. 산수화에 능하였고 북종화의 시조로 평가된다. '산수-1-1' 참조.

북송 동원董元, 〈평림제색도平林霽色圖〉, 미국 보스턴미술관

 그가 흉중의 구학을 쏟아내어 산수와 강호, 비바람이 몰아치는 계곡, 산봉우리의 음지와 양지, 숲속의 안개와 구름, 천 개의 바위와 만 개의 골짜기, 중첩된 모래톱과 가파른 강 언덕을 그려낸 것들은, 이를 얻어서 보는 사람으로 하여금 진실로 마치 실제로 그 경물이 있는 곳에서 직접 보고 있는 것처럼 착각하게 만들었다. 작품을 읊조리고 구상하는 시인과 문사들에게 도움을 준 것은 말로 다 형용할 수 없을 정도다.

 지금 어부에 78점의 그림이 보관되어 있다. 〈하산도夏山圖〉 2점, 〈강산고은도江山高隱圖〉 2점, 〈설색춘산도設色春山圖〉 2점, 〈군봉제설도羣峯霽雪圖〉 1점, 〈하경과석도夏景窠石圖〉 2점, 〈하산목우도夏山牧牛圖〉 1점, 〈임봉도林峯圖〉 3점, 〈하산조행도夏山早行圖〉 2점, 〈추산도秋山圖〉 1점, 〈강산어정도江山漁艇圖〉 1점, 〈산록어주도山麓漁舟圖〉 1점, 〈강산탕장도江山盪槳圖〉 1점, 〈만목기봉도萬木奇峯圖〉 1점, 〈착색산도著色山圖〉 2점, 〈과석인물도窠石人物圖〉 1점, 〈수묵죽금도水墨竹禽圖〉 3점, 〈청봉도晴峯圖〉 1점, 〈산거도山居圖〉 3점, 〈산작도山礿圖〉 1점, 〈송봉도松峯圖〉 3점, 〈장수진인상長壽眞人像〉 1점, 〈사손진인상寫孫眞人像〉 1점,

〈강제만경도江堤晚景圖〉 1점, 〈중계연애도重溪煙靄圖〉 1점, 〈동청원수도冬晴遠岫圖〉 2점, 〈설포대도도雪浦待渡圖〉 2점, 〈밀설어귀도密雪漁歸圖〉 1점, 〈한림중정도寒林重汀圖〉 1점, 〈한림종규도寒林鍾馗圖〉 2점, 〈설피종규도雪陂鍾馗圖〉 2점, 〈한강과석도寒江窠石圖〉 1점, 〈한림도寒林圖〉 1점, 〈송가평원도松檟平遠圖〉 1점, 〈수석음룡도水石吟龍圖〉 1점, 〈풍우출칩룡도風雨出蟄龍圖〉 2점, 〈산동룡도山洞龍圖〉 1점, 〈희룡도戲龍圖〉 2점, 〈승룡도昇龍圖〉 1점, 〈과룡도跨龍圖〉 1점, 〈과우도跨牛圖〉 1점, 〈음수목우도飲水牧牛圖〉 1점, 〈종규씨鍾馗氏〉 1점, 〈암중나한상巖中羅漢像〉 1점, 〈목우도牧牛圖〉 1점, 〈소상도瀟湘圖〉 1점, 〈어주도漁舟圖〉 1점, 〈어부도漁父圖〉 1점, 〈해안도海岸圖〉 1점, 〈채릉도採菱圖〉 2점, 〈한당숙안도寒塘宿鴈圖〉 3점, 〈하경산구대도도夏景山口待渡圖〉 1점, 〈수묵죽석서금도水墨竹石栖禽圖〉 2점, 〈공자견우구자도孔子見虞邱子圖〉 2점.

북송 동원董元, 〈소상도瀟湘圖〉, 북경 고궁박물원

董元 [一作源], 江南人也. 善畫, 多作山石、水龍. 然龍雖無以考按其形似之是否, 其降升[3]自如、出蟄離洞、戲珠吟月, 而自有喜怒變態之狀, 使人可以遐想. 蓋[4]常人所以不識者, 止以想像命意, 得於冥漠不可考之中. 大抵元所畫山水, 下筆雄偉, 有嶄絕崢嶸之勢, 重

3) '升'은 〈대덕본〉에 '陞'으로 되어 있다.

4) '珠吟月而自有喜怒變態之狀使人可以遐想蓋'는 〈대덕본〉에 없다.

巒絕壁, 使人觀而壯之. 故於龍亦然. 又作〈鍾馗氏〉, 尤見思致. 然畫家止以著色山水譽之, 謂 "景物富麗, 宛然有<u>李思訓</u>風格." 今考<u>元</u>所畫, 信然. 蓋當時著色山水未多, 能倣<u>思訓</u>者亦少也, 故特以此得名于時. 至其出自胸臆, 寫山水江湖、風雨溪谷、峯巒晦明、林霏煙雲, 與夫千岩萬壑、重汀絕岸, 使鑒者得之, 眞若寓目於其處也. 而足以助騷客詞人之吟思, 則有不可形容者.

今御府所藏七十有八:〈夏山圖〉二,〈江山高隱圖〉二,〈設色春山圖〉二,〈羣峯霽雪圖〉一,〈夏景窠石圖〉二,〈夏山牧牛圖〉一,〈林峯圖〉三,〈夏山早行圖〉二,〈秋山圖〉一,〈江山漁艇圖〉一,〈山麓漁舟圖〉一,〈江山灔瀲圖〉一,〈萬木奇峯圖〉一,〈著色山圖〉二,〈窠石人物圖〉一,〈水墨竹禽圖〉三,〈晴峯圖〉一,〈山居圖〉三,〈山礿圖〉一,〈松峯圖〉三,〈長壽眞人像〉一,〈寫孫眞人像〉一,〈江堤晚景圖〉一,〈重溪煙靄圖〉一,〈冬晴遠岫圖〉二,〈雪浦待渡圖〉二,〈密雪漁歸圖〉一,〈寒林重汀圖〉一,〈寒林鍾馗圖〉二,〈雪陂鍾馗圖〉二,〈寒江窠石圖〉一,〈寒林圖〉一,〈松櫪平遠圖〉一,〈水石吟龍圖〉一,〈風雨出蟄龍圖〉二,〈山洞龍圖〉一,〈戲龍圖〉二,〈昇龍圖〉一,〈跨龍圖〉一,〈跨牛圖〉一,〈飲水牧牛圖〉一,〈鍾馗氏〉一,〈巖中羅漢像〉一,〈牧牛圖〉一,〈瀟湘圖〉一,〈漁舟圖〉一,〈漁父圖〉一,〈海岸圖〉一,〈採菱圖〉二,〈寒塘宿鴈圖〉三,〈夏景山口⁵⁾待渡圖〉一,〈水墨竹石栖禽圖〉二,〈孔子見虞邱子圖〉二.

북송 동원董元,〈강제만경도江堤晚景圖〉, 대만 고궁박물원

5) 'ㅁ'는〈대덕본〉에 '石'으로 되어 있다.

한자풀이

- 嶄(참) 높고 가파르다
- 崝(쟁) 가파르다
- 嶸(영) 가파르다
- 霏(비) 눈 펄펄 내리다
- 汀(정) 물가
- 鑒(감) 보다

이성 李成

이성李成(919~967)은 자가 함희咸熙이다. 그의 선조는 당나라 종실 사람으로, 오대五代[1]의 어지러운 시기에 사방으로 흩어져 살다가, 북해北海로 피난하여 마침내 영구營邱[2] 사람이 되었다. 아버지와 할아버지는 유학儒學과 관리官吏의 사무에 밝아 당시에 이름이 알려졌다. 집안이 중간에 쇠락하였으나 이성에 이르기까지 여전히 유가의 도를 업으로 삼았다. 글을 잘 지어 그 기세와 흐름이 범속하지 않았고, 대범하여 큰 뜻을 품었으나 재주와 운수가 때에 맞지 않아 결국은 시와 술에 마음을 쏟게 되었다.

또 그림에 흥미를 붙여서 정묘하게 그렸으나 결코 팔고자 한 것이 아니었다. 오직 그 사이에서 스스로 즐길 뿐이었다. 그러므로 그가 그린 산림山林, 수택藪澤, 평원平遠, 험이險易, 영대縈帶, 곡절曲折, 비류飛流, 위잔危棧, 단교斷橋, 절간絕澗, 수석水石, 풍우風雨, 회명晦明, 연운煙雲, 설무雪霧 등의 모습들은 모두 그의 흉중에서 쏟아져 나와 붓끝에서 표현된 것들이다. 이는 마치 맹교孟郊[3]가 시로써 목소리를 내거나 장전張顚[4]이 미친 듯이 광초를 쓴 경우처럼 어느 때건 그렇지 않은 적이 없었다. 필력이 이로 인하여 크게 진보하였다.

당시에 산수화를 말하는 사람들은 모두 반드시 이성을 고금의 제일로 여겨서 심지어 감히 이름으로 부르지 않고 '이영구李營邱'라고 일컬었을 정도다. 비록 평소에 비평하기를 좋아하여 포폄을 잘한다고 알려진 화가들도 옷깃을 여미면서 이성을 높이지 않는 자가 없었다.

1) 오대五代 : 오계五季. 곧 후량後梁, 후당後唐, 후진後晉, 후한後漢, 후주後周의 시대를 이른다.
2) 영구營邱 : 북해北海의 영릉營陵을 일컫는 말이다. 지금의 산동성 창락현昌樂縣 동남쪽에 해당한다.

3) 맹교孟郊 : 751~814년. 당나라 무강武康 사람으로 자는 동야東野이다. 남과 잘 어울리지 못하였고, 50세에 진사가 되었다. 한유는 「송맹동야서送孟東野序」에서 "맹교 동야가 비로소 시로써 소리를 내었다.[孟郊東野始以其詩鳴]"라는 말로 맹교의 시를 높이 평가하였다.
4) 장전張顚 : 당나라 서예가 장욱張旭(675~?)으로 자는 백고伯高이고 오현吳縣 사람이다. '도석-2-1' 참조.

일찍이 이름이 잘 알려진 손사호孫四皓라는 자가 이성이 그림을 잘 그려 명성을 얻은 것을 알고, 편지를 보내어 그를 초대하였다.[5] 그러나 이성은 편지를 받고 분통을 터트리기도 하고 탄식하기도 하면서 말하길, "예부터 사농공상士農工商 사민四民은 서로 뒤섞여 처하지 않았다. 나는 본래 유생으로 비록 기예의 일에 마음을 두기는 하였으나 마음을 달래는 정도일 뿐이다. 어찌 사람에게 굴레를 씌워 데려다가 임금의 내척과 외척들이 사는 빈관賓館에 들여보내 먹을 갈고 붓을 빨며 보잘것없는 화공들과 함께 같은 반열에 있게 하려 하는가? 이는 대규戴逵[6]가 거문고를 부순 까닭과 같다."라고 하고, 그 심부름꾼을 물리쳐 명에 응하지 않았다.

손사호는 분하게 생각하여 몰래 이성이 벼슬하는 곳에 있는 지인에게 두둑하게 뇌물을 주어 사람들을 통해 우회하여 계책을 써서 그림을 얻기를 기대하였다. 그러자 오래지 않아 과연 몇 폭의 그림을 구해 올 수 있었다. 얼마 뒤에 이성이 군郡의 계리計吏를 따라 예부禮部에 가서 기예를 겨룰 적에 손사호가 겸손한 말로 예를 후하게 갖추어 다시 초대하였다. 부득이 손사호가 머무는 객관에 간 이성은 마침내 이전에 그렸던 그림이 객관에 걸려 있는 것을 발견하였다. 결국 이성은 얼굴을 붉히면서 옷깃을 떨치고 일어나서 돌아가버렸다.

그 이후로도 왕공과 귀척들이 모두 편지를 보내고 폐물을 바치면서 간청하는 자들이 길에서 끊어지지 않았으나 이성은 대수롭지 않게 생각하여 돌아보지도 않았다. 만년에 강호 유람을 즐기다가 회양淮陽[7]의 객사에서 생을 마감하였다.

아들 이각李覺은 경술經術로써 이름이 알려져 관각의 여러 벼슬을

5) 손사호孫四皓라는 … 초대하였다 : 유도순劉道醇의 『송조명화평宋朝名畫評』(권2 「이성李成」)에 "개보 연간(968~986)에 손사호가 사방의 선비들을 불러들일 적에, 이성처럼 뛰어난 화가는 대번에 얻을 수 없음을 알고서 편지를 써서 초대하였다.[開寶中孫四皓者, 延四方之士, 知成妙手不可遽得, 以書招之.]"라고 하였다.

6) 대규戴逵 : '도석-1-7' 참조.

7) 회양淮陽 : 하남河南에 속한 현縣의 명칭이다.

역임하였다. 손자 이유李宥는 일찍이 천장각대제天章閣待制와 개봉부
윤開封府尹을 지내었는데 돈과 비단을 내어 이성의 그림을 매우 많이
사들여 모두 거두어 보관하였다.

　이성이 죽은 이후로 그의 명성은 더욱 드러나고 그의 그림은 더욱
얻기 어려워졌다. 그러므로 이성을 배우던 자들이 모두 이성이 그린
봉만峯巒과 천석泉石을 모방하였을 뿐 아니라 도기圖記(도장)에 새긴 이
름의 글자 따위에 이르기까지 모방하여서, 거의 진짜와 구별할 수 없
어 세상 사람들을 속일 수 있을 만하였다. 그러나 이들이 따라할 수
없는 부분이 있어서 결국에는 감식안이 있는 자들에 의해 판별되었
다. 다만 이렇게 그의 명성은 덮어서 가릴 수가 없는 것이어서 사람
들로 하여금 이처럼 사모하게 만든 것이다. 이는 진실로 모든 사람
이 동의하는 사실이다.

북송 이성李成, 〈한림평야도寒林平野圖〉,
대만 고궁박물원

　혹은 "이성이 또한 용과 물도 잘 그려서 또한 기이하고 빼어났지만
그의 특장이 산수에 있었기 때문에 일컬어지지 않았다."고도 한다.

　지금 어부에 159점의 그림이 보관되어 있다. 〈중만춘효도重巒春曉圖〉
4점, 〈연람춘효도煙嵐春曉圖〉 2점, 〈하산도夏山圖〉 2점, 〈하경청람도夏
景晴嵐圖〉 2점, 〈하운출곡도夏雲出谷圖〉 4점, 〈추산도秋山圖〉 3점, 〈추산
정조도秋山靜釣圖〉 1점, 〈동청행려도冬晴行旅圖〉 2점, 〈추령요산도秋嶺
遙山圖〉 2점, 〈산쇄추람도山鎖秋嵐圖〉 2점, 〈동경요산도冬景遙山圖〉 2점,
〈밀운대도도密雲待渡圖〉 2점, 〈강산밀설도江山密雪圖〉 3점, 〈임석설경
도林石雪景圖〉 3점, 〈군산설제도羣山雪霽圖〉 3점, 〈설록조행도雪麓早行圖〉
1점, 〈설계도雪溪圖〉 2점, 〈설봉도雪峯圖〉 1점, 〈애경청람도愛景晴嵐圖〉
3점, 〈애경한림도愛景寒林圖〉 3점, 〈한림도寒林圖〉 8점, 〈한림독완도

寒林獨玩圖〉1점, 〈기석한림도奇石寒林圖〉2점, 〈거석한림도巨石寒林圖〉
4점, 〈남연만청도嵐煙晚晴圖〉3점, 〈연람효경도煙嵐曉景圖〉7점, 〈청람
효경도晴嵐曉景圖〉8점, 〈남광청효도嵐光淸曉圖〉2점, 〈효람평원도曉嵐
平遠圖〉2점, 〈효경쌍봉도曉景雙峯圖〉2점, 〈활저청봉도闊渚晴峯圖〉2점,
〈효람도曉嵐圖〉1점, 〈청람도晴嵐圖〉2점, 〈청만도晴巒圖〉2점, 〈청만평
원도晴巒平遠圖〉3점, 〈청만소사도晴巒蕭寺圖〉2점, 〈청봉제애도晴峯霽
靄圖〉2점, 〈청강열수도晴江列岫圖〉2점, 〈횡봉효제도橫峯曉霽圖〉3점,
〈준봉무림도峻峯茂林圖〉1점, 〈교목소사도喬木蕭寺圖〉1점, 〈장산평원
도長山平遠圖〉2점, 〈고목요잠도古木遙岑圖〉4점, 〈무피요산도霧披遙山圖〉
3점, 〈산음마계도山陰磨溪圖〉2점, 〈고산도高山圖〉3점, 〈평원도平遠圖〉
1점, 〈쌍봉도雙峯圖〉3점, 〈산요누관도山腰樓觀圖〉3점, 〈독비과석도
讀碑窠石圖〉2점, 〈연봉행려도煙峯行旅圖〉2점, 〈원포요잠도遠浦遙岑圖〉
1점, 〈연파어정도煙波漁艇圖〉1점, 〈강산어부도江山漁父圖〉1점, 〈정천송
석도亭泉松石圖〉1점, 〈수봉도秀峯圖〉1점, 〈평원과석도平遠窠石圖〉1점,
〈기칩도起蟄圖〉1점, 〈대한림도大寒林圖〉4점, 〈소한림도小寒林圖〉2점,
〈산곡청람도山谷晴嵐圖〉2점, 〈강고군봉도江皐羣峯圖〉3점, 〈노필층봉
도老筆層峯圖〉2점, 〈군봉관목도羣峯灌木圖〉2점, 〈춘산조행도春山早行圖〉
3점, 〈춘운출수도春雲出岫圖〉2점.

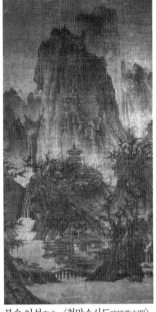

북송 이성李成, 〈청만소사도晴巒蕭寺圖〉,
미국 넬슨애킨스미술관

李成, 字咸熙. 其先唐之宗室, 五季艱難之際, 流寓於四方, 避地
北海, 遂爲營邱人. 父祖以儒學吏事聞於時. 家世中衰, 至成猶能以
儒道自業. 善屬文, 氣調不凡, 而磊落有大志. 因才命不偶8), 遂放
意於詩酒之間. 又寓興于畫精妙, 初非求售9), 唯以自娛於其間耳.

8) '偶'는 〈대덕본〉에 '遇'로 되어 있다.

9) '售'는 〈사고본〉에 '善'으로 되어 있다.

故所畫山林、藪澤、平遠、險易、縈帶、曲折、飛流、危棧、斷橋、絕澗、水石、風雨、晦明、煙雲、雪霧之狀, 一皆吐其胸中, 而寫之筆下. 如孟郊之鳴於詩, 張顛之狂於草, 無適而非此也, 筆力因是大進. 于時凡稱山水者, 必以成爲古今第一, 至不名而曰李營邱焉. 然雖畫家素喜譏評, 號爲善褒貶者, 無不歛袵以推之. 嘗有顯人孫氏, 知成善畫得名, 故貽書招之. 成得書, 且憤且歎曰"自古四民, 不相雜處. 吾本儒生, 雖游心藝事, 然適意而已. 奈何使人羈致, 入戚里賓館, 研吮丹粉, 而與畫史冗人同列乎? 此戴逵之所以碎琴也." 卻其使不應. 孫忿之, 陰以賄厚賂營邱之在仕相知者, 冀其宛轉以術取之也. 不踰時而果得數¹⁰⁾圖以歸. 未幾, 成隨郡計赴春官較藝, 而孫氏卑辭厚禮復招之. 既不獲已, 至孫館, 成乃¹¹⁾見前之所畫, 張於謁舍中. 成作色振衣而去. 其後王公、貴戚, 皆馳書致幣懇請者不絕於道, 而成漫不省也. 晚年好遊江湖間, 終於淮陽逆旅. 子覺, 以經術知名, 踐歷館閣. 孫宥, 嘗爲天章閣待制, 尹京. 故出金帛以購成之所畫甚多, 悉歸而藏之. 自成歿後, 名益著, 其畫益難得. 故學成者, 皆摹倣成所畫峯巒、泉石. 至於刻畫圖記名字等, 庶幾亂眞, 可以欺世. 然不到處, 終爲識者辨之. 第名之不可掩, 而使人慕之如是, 信公議所同焉. 或云"又兼善畫龍水, 亦奇絕也. 但所長在於山水之間, 故不稱云."

今御府所藏一百五十有九:〈重巒春曉圖〉四¹²⁾,〈煙嵐春曉圖〉二,〈夏山圖〉二,〈夏景晴嵐圖〉二,〈夏雲出谷圖〉四,〈秋山圖〉三,〈秋山靜釣圖〉一,〈冬晴行旅圖〉二,〈秋嶺遙山圖〉二,〈山鎭秋嵐¹³⁾圖〉二,〈冬景遙山圖〉二,〈密雲待渡圖〉二,〈江山密雪圖〉三,

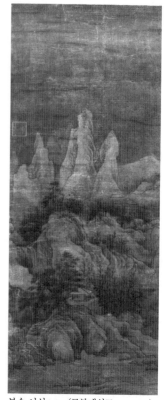

북송 이성李成,〈군봉제설도群峰霽雪圖〉, 대만 고궁박물원

10) '數'는〈대덕본〉에 '所'로 되어 있다.
11) '乃'는〈사고본〉과〈대덕본〉에 '迺'로 되어 있다.

12) '四'는〈사고본〉에 없다.

13) '嵐'은〈사고본〉에 '風'으로 되어 있다.

〈林石雪景圖〉三,〈羣山雪霽圖〉三,〈雪麓早行圖〉一,〈雪溪圖〉二,〈雪峯圖〉一,〈愛景晴嵐圖〉三,〈愛景寒林圖〉三,〈寒林圖〉八,〈寒林獨玩圖〉一,〈奇石寒林圖〉二,〈巨石寒林圖〉四,〈嵐煙晚晴圖〉三,〈煙嵐曉景圖〉七,〈晴嵐曉景圖〉八,〈嵐光清曉圖〉二,〈曉嵐平遠圖〉二,〈曉景雙峯圖〉二,〈闊渚晴峯圖〉二,〈曉嵐圖〉一,〈晴嵐圖〉二,〈晴巒圖〉二,〈晴巒平遠圖〉三,〈晴巒蕭寺圖〉二,〈晴峯霽靄圖〉二,〈晴江列岫圖〉二,〈橫峯曉霽圖〉三,〈峻峯茂林圖〉一,〈喬木蕭寺圖〉一,〈長山平遠圖〉二,〈古木遙岑圖〉四,〈霧披遙山圖〉三,〈山陰磨溪圖〉二,〈高山圖〉三,〈平遠圖〉一,〈雙峯圖〉三,〈山腰樓觀圖〉三,〈讀碑窠石圖〉二,〈煙峯行旅圖〉二[14],〈遠浦遙岑圖〉一,〈煙波漁艇圖〉一,〈江山漁父圖〉一,〈亭泉松石圖〉一,〈秀峯圖〉一,〈平遠窠石圖〉一,〈起蟄圖〉一,〈大寒林圖〉四,〈小寒林圖〉二,〈山谷晴嵐圖〉二,〈江皐羣峯圖〉三,〈老筆層峯圖〉二,〈羣峯灌木圖〉二,〈春山早行圖〉三,〈春雲出岫圖〉二.

14) '二'는 〈대덕본〉에 '式'로 되어 있다.

 한자풀이

• 藪(수) 늪
• 賄(회) 재물
• 賂(뢰) 뇌물

범관范寬

　　범관范寬(950~1032)은 [일명 범중정范中正이라고도 한다.] 자가 중립中立
이니 화원華原[1] 사람이다. 풍도와 의용이 몹시 예스러웠고, 행동거지
는 꾸밈없고 질박하였다. 성품이 술을 좋아하였으며 낙척한 처지로
지내면서도 세상일에 얽매이지 않았다. 항상 장안과 낙양을 왕래하
였다.

　　산수 그리기를 좋아하였다. 처음에 이성의 화법을 배우다가 이내
깨닫고 곧 탄식하여 말하길, "옛사람의 법은 일찍이 가까운 사물에
서 취하지 않음이 없었다. 내가 다른 사람을 본받는 것이 사물을 본
받는 것만 못하고, 내가 사물을 본받는 것이 내 마음을 본받는 것만
못하다."라고 하였다.

　　이에 그 옛 습관을 버리고 종남산終南山[2]과 태화산太華山[3]의 바위와
물굽이, 숲과 산기슭 사이에 거처하였다. 그곳에서 구름과 안개가 어
둑하게 끼어 있거나 바람과 달이 흐렸다가 개는 따위의 형용하기 어
려운 풍경을 보고 묵묵히 그 정신을 이해하였다가 이를 붓 끝으로 한
번에 쏟아내었다. 그러면 천암만학이 그려져서 마치 산음山陰[4]의 길
을 걷고 있는 것 같은 생각이 들었다. 비록 무더위에도 으슬으슬 추
워 사람들로 하여금 급히 솜옷을 껴입고 싶게 만들었다.

　　그러므로 천하가 모두 범관이 산의 정신을 잘 전하여 그린다고 칭
찬하였다. 관동關소[5], 이성李成과 나란히 명성을 떨친 것은 당연하다.
채변蔡卞[6]이 일찍이 그의 그림에 적기를, "관중關中 사람들은 성품

1) 화원華原 : 현재 섬서 요현耀懸에 위치한 지역의 명칭이다.

2) 종남산終南山 : 장안長安의 남쪽에 있는 산으로 고찰과 명승이 많다.
3) 태화산太華山 : 오악 중에 서악西嶽에 해당하는 화산華山의 별칭이다. 서쪽에 소화산少華山이 있어 태화산太華山으로 불린다.

4) 산음山陰 : 뛰어난 경관이 많은 절강 소흥紹興의 별칭이다. 「세설신어」 「언어言語」에 "산음의 길을 걸어가면 산천이 제각기 빛을 발하여 하나하나 눈을 맞추기에도 겨를이 없다.[從山陰道上行, 山川自相映發, 使人應接不暇.]"라고 하였다.
5) 관동關소 : '산수-1-11' 참조.
6) 채변蔡卞 : 1048~1117년. 채경蔡京의 동생이자, 왕안석의 사위로 자는 원도元度이다. 채경과 같은 해에 급제하였다.

이 온화한 것을 '관寬'이라고 한다. 중립中立이 이름으로 알려지지 못하고 지역 사람들이 부르던 말로 알려졌다. 그래서 세상에 '범관산수范寬山水'라는 말이 전해지게 되었다."[7]라고 하였다.

지금 어부에 58점의 그림이 보관되어 있다. 〈사성수산도四聖搜山圖〉 1점, 〈춘산도春山圖〉 2점, 〈춘산평원도春山平遠圖〉 3점, 〈춘산노필도春山老筆圖〉 2점, 〈하산도夏山圖〉 10점, 〈하봉도夏峯圖〉 3점, 〈하산연애도夏山煙靄圖〉 3점, 〈추산도秋山圖〉 4점, 〈추경산수도秋景山水圖〉 2점, 〈연람추효도煙嵐秋曉圖〉 2점, 〈동경산수도冬景山水圖〉 2점, 〈설경한림도雪景寒林圖〉 1점, 〈설산도雪山圖〉 2점, 〈설봉도雪峯圖〉 2점, 〈한림도寒林圖〉 12점, 〈산음소사도山陰蕭寺圖〉 2점, 〈해산도海山圖〉 1점, 〈숭산도崇山圖〉 3점, 〈연단도煉丹圖〉 1점.

范寬 [一名中正], 字中立, 華原人也. 風儀峭古, 進止疎野. 性嗜酒, 落魄不拘世故, 常往來於京洛. 喜畫山水. 始學李成, 旣悟, 乃歎曰 "前人之法, 未嘗不近取諸物. 吾與其師於人者, 未若師諸物也. 吾與其師於物者, 未若師諸心." 於是捨其舊習, 卜居於終南、太華[8]岩隈林麓之間. 而覽其雲煙慘淡、風月陰霽難狀之景, 默與神遇, 一寄于筆端之間, 則千巖萬壑, 恍然如行山陰道中. 雖盛暑中, 凜凜然使人急欲挾纊也. 故天下皆稱寬善與山傳神. 宜其與關、李, 竝馳方駕也. 蔡卞嘗題其畫云 "關中人謂性緩爲寬, 中立不以名著, 以俚語行, 故世傳范寬山水."

今御府所藏五十有八 : 〈四聖搜山圖〉一, 〈春山圖〉二, 〈春山平遠圖〉三, 〈春山老筆圖〉二, 〈夏山圖〉十, 〈夏峯圖〉三, 〈夏山煙靄

7) 관중關中 … 되었다 : '범관范寬'의 '관寬'이 본래의 이름이 아니라 세상 사람들이 그를 부르던 별칭이었음을 말하였다.

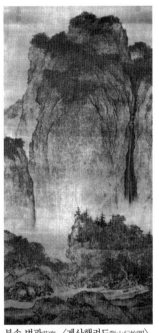

북송 범관范寬, 〈계산행려도谿山行旅圖〉, 대만 고궁박물원

8) '太華'의 뒤에 〈대덕본〉에 '處'가 있다.

圖〉三, 〈秋山圖〉四, 〈秋景山水圖〉二, 〈煙嵐秋曉圖〉二, 〈冬景山水圖〉二, 〈雪景寒林圖〉一, 〈雪山圖〉二, 〈雪峯圖〉二, 〈寒林圖〉十二, 〈山陰蕭寺圖〉二, 〈海山圖〉一, 〈崇山圖〉三, 〈煉丹圖〉一.

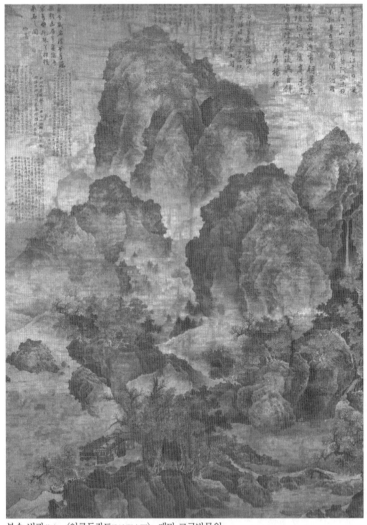

북송 범관范寬, 〈임류독좌도臨流獨坐圖〉, 대만 고궁박물원

한자풀이

• 峭(초) 엄하다
• 霽(제) 비 개다
• 纊(광) 솜

허도녕許道寧

허도녕許道寧은 장안長安 사람이다. 산림山林과 천석泉石을 잘 그려서 몹시 공교하였다. 처음에는 도성 문에서 약을 팔았는데 때때로 재미삼아 붓을 들어 한림寒林과 평원平遠의 그림을 그려 구경꾼들을 모았으니 그때부터 명성이 이미 드러났다. 필법은 대개 이성李成에게서 얻은 것이었다.

만년에는 드디어 이전에 배운 법에서 벗어나 붓질을 간이하게 하여 풍도가 더욱 드러났다. 장사손張士遜[1]이 한번 보고는 감상하며 읊조리기를 한참을 하더니 노래를 지어주었다. 그 내용은 대략 이러하다. "이성이 세상을 떠나고 범관도 죽었으니, 오직 남은 이는 장안의 허도녕뿐이네." 세상 사람들이 이를 영예로운 일로 생각하였다.

지금 어부에 138점의 그림이 보관되어 있다. 〈모정상설도茅亭賞雪圖〉 1점, 〈춘산효도도春山曉渡圖〉 2점, 〈춘룡출칩도春龍出蟄圖〉 2점, 〈강산포어도江山捕魚圖〉 1점, 〈춘운출곡도春雲出谷圖〉 1점, 〈산림춘연도山林春煙圖〉 1점, 〈삼교야도도三敎野渡圖〉 1점, 〈하산도夏山圖〉 7점, 〈연계하경도煙溪夏景圖〉 1점, 〈풍우경우도風雨驚牛圖〉 1점, 〈추산청애도秋山晴靄圖〉 2점, 〈추강환도도秋江喚渡圖〉 1점, 〈추산시의도秋山詩意圖〉 2점, 〈추산만도도秋山晚渡圖〉 1점, 〈추산도秋山圖〉 6점, 〈추강한조도秋江閒釣圖〉 1점, 〈추강조행도秋江早行圖〉 1점, 〈남쇄추봉도嵐鎖秋峯圖〉 3점, 〈설제행주도雪霽行舟圖〉 3점, 〈설봉승사도雪峯僧舍圖〉 1점, 〈설만군봉도雪滿羣峯圖〉 3점, 〈설만위봉도雪滿危峯圖〉 3점, 〈군봉밀설도羣峯

북송 허도녕許道寧, 〈추산청애도秋山晴靄圖〉, 미국 프리어갤러리

1) 장사손張士遜 : 송나라 음성陰城 사람으로 자는 순지順之이다. 동중서문하평장사同中書門下平章事에 올랐고 등국공鄧國公에 봉해졌다. '도석-4-11' 참조.

密雪圖〉3점, 〈군산밀설도羣山密雪圖〉1점, 〈설강어조도雪江漁釣圖〉2점,
〈설산누관도雪山樓觀圖〉1점, 〈한림도寒林圖〉13점, 〈대한림도大寒林圖〉
3점, 〈소한림도小寒林圖〉5점, 〈한운대설도寒雲戴雪圖〉1점, 〈애경청만
도愛景晴巒圖〉3점, 〈청봉어포도晴峯漁浦圖〉1점, 〈청람효봉도晴嵐曉峯圖〉
2점, 〈청봉만경도晴峯晚景圖〉3점, 〈청만도晴巒圖〉3점, 〈청봉도晴峯圖〉
3점, 〈운출산요도雲出山腰圖〉3점, 〈연쇄산요도煙鎖山腰圖〉3점, 〈청봉
어조도晴峯漁釣圖〉1점, 〈군봉수령도羣峯秀嶺圖〉2점, 〈군봉쌍간도羣峯雙
澗圖〉2점, 〈임월요잠도林樾遙岑圖〉1점, 〈강산적설도江山積雪圖〉1점,
〈과석희룡도窠石戲龍圖〉2점, 〈산로조행도山路早行圖〉1점, 〈상추청만
도霜秋晴巒圖〉1점, 〈강산귀안도江山歸雁圖〉3점, 〈행관화악도行觀華嶽圖〉
1점, 〈효괘경범도曉挂輕帆圖〉1점, 〈층만어포도層巒漁浦圖〉1점, 〈운산
도雲山圖〉1점, 〈임석도林石圖〉2점, 〈과석도窠石圖〉6점, 〈쌍송도雙松圖〉
2점, 〈포어도捕魚圖〉1점, 〈목우도牧牛圖〉1점, 〈임심도臨深圖〉1점, 〈이
박도履薄圖〉1점, 〈하운욕우도夏雲欲雨圖〉1점, 〈산관소사도山觀蕭寺圖〉
1점, 〈하산풍우도夏山風雨圖〉4점, 〈계산풍우도溪山風雨圖〉1점, 〈춘람
효애도春嵐曉靄圖〉1점, 〈춘산행려도春山行旅圖〉1점, 〈사이성하봉평원
도寫李成夏峯平遠圖〉2점.

북송 허도녕許道寧, 〈어주창만도漁舟唱晚圖〉, 미국 넬슨애킨스미술관

許道寧, 長安人. 善畫山林、泉石, 甚工. 初市藥都門, 時時戲拈筆, 而作寒林、平遠之圖, 以聚觀者. 方時聲譽已著, 而筆法蓋得於李成. 晚遂脫去舊學, 行筆簡易, 風度益著. 而張士遜一見, 賞詠久之, 因贈以歌. 其略云 "李成謝世范寬死, 唯有長安許道寧." 時以爲榮.

今御府所藏一百三十有八：〈茅亭賞雪圖〉一,〈春山曉渡圖〉二,〈春龍出蟄圖〉二,〈江山捕魚圖〉一,〈春雲出谷圖〉一,〈山林春煙圖〉一,〈三敎野渡圖〉一,〈夏山圖〉七,〈煙溪夏景圖〉一,〈風雨驚牛圖〉一,〈秋山晴靄圖〉二,〈秋江喚渡圖〉一,〈秋山詩意圖〉二,〈秋山晚渡圖〉一,〈秋山圖〉六,〈秋江閒釣圖〉一,〈秋江早行圖〉一,〈嵐鎖秋峯圖〉三,〈雪霽行舟圖〉三,〈雪峯僧舍圖〉一,〈雪滿羣峯圖〉三,〈雪滿危峯圖〉三,〈羣峯密雪圖〉三,〈羣山密雪圖〉一,〈雪江漁釣圖〉二,〈雪山樓觀圖〉一,〈寒林圖〉十三,〈大寒林圖〉三,〈小寒林圖〉五,〈寒雲戴雪圖〉一,〈愛景晴巒圖〉三,〈晴峯漁浦圖〉一,〈晴嵐曉峯圖〉二,〈晴峯晚景圖〉三,〈晴巒圖〉三,〈晴峯圖〉三,〈雲出山腰圖〉三,〈煙鎖山腰圖〉三,〈晴峯漁釣圖〉一,〈羣峯秀嶺圖〉二,[2]〈羣峯雙澗圖〉二,〈林樾遙岑圖〉一,〈江山積雪圖〉一,〈窠石戲龍圖〉二,〈山路早行圖〉一,〈霜秋晴巒圖〉一,〈江山歸雁圖〉三,〈行觀華嶽圖〉一,〈曉挂輕帆圖〉一,〈層巒漁浦圖〉一,〈雲山圖〉一,〈林石圖〉二,〈窠石圖〉六,〈雙松圖〉二,〈捕魚圖〉一,〈牧牛圖〉一,〈臨深圖〉一,〈履薄圖〉一,〈夏雲欲雨圖〉一,〈山觀蕭寺圖〉一,〈夏山風雨圖〉四,〈溪山風雨圖〉一,〈春嵐曉靄圖〉一,〈春山行旅圖〉一,〈寫李成夏峯平遠圖〉二.

북송 허도녕許道寧,〈관산밀설도關山密雪圖〉, 대만 고궁박물원

2) '二'는〈사고본〉에 '三'으로 되어 있다.

🌸 한자풀이

• 拈(념) 집다

진용지陳用志

진용지陳用志는 영천潁川 언성郾城 사람이다. 작은 가마인 소요小窯[1]에 살았으므로 이로 인해 당시 사람들이 모두 그를 '소요진小窯陳'이라고 불렀다. 처음에 도화원지후圖畫院祗候가 되었다가 얼마 후에 물러나 집으로 돌아갈 것을 청하여 향리에서 지냈다.

도석道釋, 인마人馬, 산림山林 등을 그리는 데에 능하였다. 비록 상세하고 정밀하게 그렸으나 다만 소탈함과 대범함이 몹시 부족하였고 법도에 맞추어 제약하기를 몹시 엄하게 하였다. 이런 까닭에 법도가 아닌 다른 측면에서 바라보면 표일飄逸한 정취가 있는 구석을 발견할 수가 없다. 이는 대개 자신이 배운 바를 확대하여 발전시키지 못하였기 때문이다.

지금 어부에 1점의 그림이 보관되어 있다. 〈추산도秋山圖〉 1점.

陳用志, 潁川郾城人. 居小窯, 因而時人皆呼爲小窯陳. 初爲圖畫院祗候. 已而告歸於家, 在鄕里中. 工畫道釋、人馬、山林等. 雖詳悉精微, 但疏放全少, 而拘制頗嚴. 故求之於規矩之外, 無飄逸處也. 大抵所學不能恢廓耳.

今御府所藏一：〈秋山圖〉.

1) 소요小窯 : 기와나 도기를 굽는 작은 가마를 이른다.

한자풀이

• 恢(회) 넓다
• 廓(곽) 둘레

적원심翟院深

적원심翟院深은 북해北海 사람이다. 산수를 그리는 데에 능하였다. 이성의 화법을 배웠으니, 이성과 한 고을에 살았기 때문이다.

적원심은 어릴 적에 살던 고을에서 악사樂師가 되었다. 어느 날 군수가 잔치를 베풀어 마침 뜰에서 음악을 연주할 때였다. 문득 시선을 돌려 응시하는 곳이 있는 듯이 하더니 곧 북장단을 놓치고 말았다. 악공이 그 실수를 지적하며 이유를 캐물었고 군수도 그 까닭을 따져 물었다.

그러자 적원심이 그 사정을 갖추어 대답하기를, "저는 본성이 원래 그림을 좋아합니다. 북채를 잡고 연주하던 차에 홀연히 하늘에 떠 있는 구름을 보았더니 흡사 기이한 봉우리와 가파른 낭떠러지 같아서 참으로 그림의 모범으로 삼을 만하였습니다. 한 눈으로 양쪽을 모두 볼 수 없어서 이로 인하여 북장단을 놓치고 만 것입니다."라고 하였다. 군수가 감탄하여 그를 놓아주었다.

이는 가도賈島가 골똘히 시를 읊조리느라 나귀를 타고 가다가 경조윤의 가마와 부딪쳤던 일[1]과 무엇이 다르겠는가? 옛사람이 이르기를, "마음을 쓰는 것이 분산되지 않으면 마침내 정신을 응집시킬 수 있다."[2]고 하였는데, 적원심의 경우가 이에 가깝다.

적원심이 이성의 그림을 본떠 그린 것은 거의 진짜로 착각하게 만들 정도였다. 하지만 스스로 창작한 그림은 대부분 이성의 밖으로 벗어나 새로운 것을 만들어내는 경지에는 이르지 못하였다. 이는 또한

북송 적원심翟院深, 〈설산귀렵도雪山歸獵圖〉, 중국 안휘성흡현박물관

1) 가도賈島…일: 시인 가도가 하루는 나귀 위에서 시상이 떠올라 시를 짓고는 '고敲'자와 '퇴推'자로 고민하다가, 마침 그곳을 지나던 경조윤 한유의 일행과 부딪힌 일이 있었다. 사정을 들은 한유는 '고敲'자가 좋겠다고 하면서 그를 용서하였다고 한다. 『당시기사唐詩紀事』 참조.
2) 마음을…있다:『장자』「달생達生」에 보인다.

그 수준이 미처 이르지 못한 부분이 있기 때문이다. 만약 배운 바를 늘리고 넓혀서 충실하게 만들기를 끊임없이 하였다면 그 성과가 어찌 한량이 있었겠는가.

지금 어부에 1점의 그림이 보관되어 있다. 〈사이성징강평원도^{寫李成澄江平遠圖}〉 1점.

翟院深, 北海人. 工畫山水, 而學李成, 與成同郡也. 院深年少時, 爲本郡伶人. 一日郡守宴會, 方在庭執樂, 忽游目若有所寓, 頓失鼓節. 樂工舉其過而劾之, 守詰其故. 院深具以其情對曰 "性本善畫. 操搥之次, 忽見浮雲在空, 宛若奇峯絶壁, 眞可以爲畫範. 目不兩視, 因失鼓節." 守歎而釋之. 此與賈島吟詩騎驢衝京尹, 何異? 古人謂 "用志不分, 乃凝於神." 院深近之矣. 院深摹³⁾倣李成畫, 則可以亂眞. 至自爲, 多不能創意於成之外, 亦有所未至爾. 使擴而充之不已, 其可量也耶?

今御府所藏一: 〈寫李成澄江平遠圖〉.

3) '摹'는 〈대덕본〉에 '模'로 되어 있다.

 한자풀이

• 驢(려) 나귀

고극명高克明

고극명高克明은 강주絳州 사람이다. 바르고 공손하며 겸손하고 중후하였으며 자만하지 않았다.

아름다운 산수에서 노닐기를 좋아하였으니, 기이한 산수와 고적을 찾아다니고 그윽하면서 깊은 곳을 탐색하느라 종일토록 돌아갈 생각을 하지 않았다. 그러다가 마음속으로 기대하던 장소를 발견하면 즉시 귀가하여 조용한 방에 편안히 앉아 생각을 가라앉히고 물리쳐 거의 조화옹과 더불어 노닐고 있는 듯이 하였다. 이렇게 하고서 붓을 대면 흉중에 있던 구학이 전부 눈앞에서 펼쳐져 나타났다.

상부祥符[1] 연간에 그림의 기예로써 도화원에 들어가서 편전便殿의 벽에 그림을 그리게 하여 그를 시험하였다. 이에 대조로 전직되었다가 소부감주부를 맡았고 자의紫衣[2]를 하사받았다.

고극명은 또한 도석, 인마, 화조, 귀신, 누관, 산수 등에 능하여 모두 높고 절묘한 경지에 도달하였다. 당시 사람들 중에 세력과 이익을 앞세워 그림을 요구하는 자가 있어도 반드시 응해주지는 않았으나, 친구들 중에 얻기를 원하는 자가 있으면 곧바로 흔쾌히 그려주었다. 재물에 무심하였고 의리를 중시하였으니 화가들 중에서 쉽게 만날 수 있는 자가 아니다.

지금 어부에 10점의 그림이 보관되어 있다. 〈춘파음룡도春波吟龍圖〉 2점, 〈하산비폭도夏山飛瀑圖〉 2점, 〈과석야도도菓石野渡圖〉 2점, 〈연람과석도煙嵐菓石圖〉 2점, 〈촌학도村學圖〉 2점.

1) 상부祥符 : 대중상부大中祥符(1008~1016). 송나라 진종眞宗이 세 번째로 사용하던 연호이다.

2) 자의紫衣 : 3품 이상의 관원이 착용하는 자주색 관복이다. 존숭의 뜻을 보이기 위해 자주색 관복을 하사한다.

북송 고극명高克明, 〈계산설의도溪山雪意圖〉, 미국 메트로폴리탄미술관

高克明, 絳州人. 端愿謙厚, 不事矜持. 喜游佳山水間, 搜奇訪古,
窮幽探絕, 終日忘歸. 心期得處, 卽歸燕坐靜室, 沈屏思慮, 幾與造
化者游. 於是落筆, 則胸中邱壑, 盡在目前. 祥符中, 以藝進入圖畫
院, 試之便殿圖畫壁. 遷待詔, 守少府監主簿, 賜紫. 克明亦善工道
釋、人馬、花鳥、鬼神、樓觀、山水等, 皆造高妙也. 時人有以勢利求者,
未必答. 朋友間有願得者, 卽欣然與之. 疏財好義, 畫流輩中, 未易
得也.

今御府所藏十 : 〈春波吟龍圖〉二, 〈夏山飛瀑圖〉二, 〈窠石野渡
圖〉二, 〈煙嵐窠石圖〉二, 〈村學圖〉二.

한자풀이

• 愿(원) 공손하다

곽희 郭熙

곽희郭熙(1000?~1090)는 하양河陽의 온현溫縣 사람이다. 어화원예학御畫院藝學이 되었다. 산수山水와 한림寒林을 잘 그려서 당시에 명성을 얻었다.

처음에는 정교하고 화려한 것에 힘을 쏟았는데 시간이 오래 지나면서 더욱 정치하고 깊어졌다. 그러다가 점차 이성의 화법을 취하면서 포치가 더욱 절묘한 경지에 이르렀다. 그런 뒤에야 자득한 바가 많아지게 되었던 것이다.

흉중에 품은 생각을 펼쳐낼 때에는 높은 건물의 흰 벽면에 손을 휘둘러서 높은 소나무, 큰 나무, 돌아 흐르는 시내, 깎아지른 벼랑, 바위 골짜기, 가파른 절벽을 비롯하여 산봉우리가 잇달아 빼어나게 솟아 있는 모습과, 구름과 안개가 변멸하는 모습과, 흐릿하게 덮인 안개 사이의 천태만상을 그려내었다. 이에 논평하는 자들은 "곽희가 한 세상을 독보하고 있다."고 평하였다.

비록 연로하였을 적에도 붓을 쓰는 것이 더욱 장쾌하였다. 마치 나이와 용모가 늙어감에 따라 덩달아서 노련해지는 듯하였다.

곽희는 후에 『산수화론』[1]을 지어서 원근遠近, 천심淺深, 풍우風雨, 명회明晦, 사시四時, 조모朝暮 등의 서로 다른 모습을 말하였다. 곧 "봄 산은 담박하고 수려하여 ['곱고 수려하여'라고도 한다.] 곱게 웃는 것 같고, 여름 산은 푸르러 물방울이 떨어질 것 같고, 가을 산은 맑고 깨끗하여 단장한 것 같으며, 겨울 산은 애처롭고 담담하여 잠든 것 같다."[2]

북송 곽희郭熙, 〈조춘도早春圖〉, 대만 고궁박물원

1) 산수화론 : 『임천고치林泉高致』를 말한다.

2) 봄 산은… 같다 : 곽희의 『임천고치』 「산수훈山水訓」에 보인다.

라고 하였다. 계곡, 돌다리, 고기잡이 거룻배, 낚싯대, 인물, 누관 등에 이르기까지도 나누어 배치하여 저마다 제자리를 얻게 하지 않음이 없었다. 또한 그 말들이 모두 조리가 있어서 그림의 법식으로 삼을 만하였다. 그러나 많은 말들이 수록되지는 못하였다.

북송 곽희郭熙, 〈과석평원도窠石平遠圖〉, 북경 고궁박물원

이른바 "큰 산은 당당하여 뭇 산의 주인이 되고, 높은 소나무는 정정하여 뭇 나무의 표상이 된다."[3]라는 말은 단지 그림에 해당할 뿐만이 아니라 도의 경지에 나아간 것이다.

3) 큰 산은… 된다 : 곽희의 「임천고치」 「산수훈」에 보인다.

곽희 자신은 비록 그림을 생업으로 삼았으나, 그 아들 곽사郭思에게는 유학을 가르쳐서 가문을 일으킬 수 있었다. 곽사는 지금 중봉대부中奉大夫로서 성도부成都府, 난주蘭州, 황주湟州, 진주秦州, 봉주鳳州 등의 차茶를 관리하고, 겸하여 섬서陝西 등에서 말을 매입하여 감목監牧하는 공무를 담당하고 있다. 곽사도 그림을 논하는 데에 조예가 깊었으나 다만 이로써 스스로 명성을 얻지는 못하였다.

지금 어부에 30점의 그림이 보관되어 있다. 〈자유방대도子猷訪戴圖〉 2점, 〈기석한림도奇石寒林圖〉 2점, 〈시의산수도詩意山水圖〉 2점, 〈고목요산도古木遙山圖〉 2점, 〈교석쌍송도巧石雙松圖〉 2점, 〈강고도江皐圖〉 1점, 〈요봉도遙峯圖〉 1점, 〈청만도晴巒圖〉 1점, 〈연우도煙雨圖〉 1점, 〈운암도雲岩圖〉 1점, 〈수송도秀松圖〉 1점, 〈춘산도春山圖〉 1점, 〈악령도嶽嶺圖〉 1점, 〈폭포도瀑布圖〉 1점, 〈유곡도幽谷圖〉 1점, 〈천박도濺撲圖〉 1점, 〈평원도平遠圖〉 1점, 〈한봉도寒峯圖〉 1점, 〈단애도斷崖圖〉 1점, 〈수만도秀巒圖〉 1점, 〈고목도古木圖〉 1점, 〈무봉도茂峯圖〉 1점, 〈원산도遠山圖〉 1점, 〈산관도山觀圖〉 1점, 〈계곡도谿谷圖〉 1점.

郭熙, 河陽溫縣人, 爲御畫院藝學. 善山水、寒林, 得名于時. 初
以巧贍致工, 旣久, 又益精深. 稍稍取李成之法, 布置愈造妙處, 然
後多所自得. 至攄發胸臆, 則於高堂素壁, 放手作長松巨木, 回溪斷
崖, 岩岫巉絶, 峯巒秀起, 雲煙變滅, 晻靄之間, 千態萬狀. 論者謂"熙
獨步一時." 雖年老, 落筆益壯, 如隨其年貌焉. 熙後著《山水畫論》,
言遠近、淺深、風雨、明晦、四時、朝暮之所不同, 則有"春山淡[一作豔]
冶而如笑, 夏山蒼翠而如滴, 秋山明淨而如妝[4], 冬山慘淡而如睡"
之說. 至於溪谷、橋杓、漁艇、釣竿、人物、樓觀等, 莫不分布使得其所.
言皆有序, 可爲畫式, 文多不載. 至其所謂"大山堂堂, 爲衆山之主,
長松亭亭, 爲衆木之表", 則不特畫矣, 蓋進乎道歟. 熙雖以畫自業,
然能敎其子思以儒學起家. 今爲中奉大夫, 管勾成都府、蘭、湟、秦、鳳
等州茶事, 兼提擧陝西等買馬監牧公事. 亦深於論畫, 但不能以此
自名.

今御府所藏三十：〈子猷訪戴圖〉二,〈奇石寒林圖〉二,〈詩意山
水圖〉二,〈古木遙山圖〉二,〈巧石雙松圖〉二,〈江皐圖〉一,〈遙
峯圖〉一,〈晴巒圖〉一,〈煙雨圖〉一,〈雲岩圖〉一,〈秀松圖〉一,
〈春山圖〉一,〈嵩嶺圖〉一,〈瀑布圖〉一,〈幽谷圖〉一,〈濺撲圖〉一,
〈平遠圖〉一,〈寒峯圖〉一,〈斷崖圖〉一,〈秀巒圖〉一,〈古木圖〉一,
〈茂峯圖〉一,〈遠山圖〉一,〈山觀圖〉一,〈谿谷圖〉一.

북송 곽희郭熙,〈수색평원도樹色平遠圖〉,
미국 메트로폴리탄미술관

4) '妝'은〈대덕본〉에 '粧'으로 되어 있다.

한자풀이

- 攄(터) 펴다
- 岫(수) 산봉우리
- 巉(참) 가파르다
- 靄(애) 안개나 구름이 자욱한 모양
- 杓(작) 외나무다리

손가원孫可元

손가원孫可元은 어떠한 사람인지 알지 못한다. 오월吳越의 산수를 잘 그렸다. 필력이 비록 호방한 경지에는 이르지 못하였으나 기운이 고상하고 예스러웠다. 고사高士와 유인幽人이 바위에 거하거나 어부로서 은둔하고 있는 정취를 그리기 좋아하였다.

일찍이 그린 〈춘운출수春雲出岫〉에 함축되어 있는 뜻을 본다면, 곧 그가 재물에 무심하면서 그럭저럭 필묵을 희롱하며 세상을 즐기는 자임을 알 수 있다. 이는 도잠이나 기리계綺里季[1]의 부류가 아니면 붓 끝으로 표현해낼 수 없는 것이다.

지금 어부에 12점의 그림이 보관되어 있다. 〈도잠귀거래도陶潛歸去來圖〉 1점, 〈등왕각도滕王閣圖〉 1점, 〈상산사호도商山四皓圖〉 2점, 〈산록어가도山麓漁歌圖〉 1점, 〈고은도高隱圖〉 1점, 〈춘운출수도春雲出岫圖〉 1점, 〈강산소산도江山蕭散圖〉 1점, 〈산수도山水圖〉 2점, 〈산관도山觀圖〉 1점, 〈목우도牧牛圖〉 1점.

孫可元, 不知何許人. 好畫吳越間山水. 筆力雖不至豪放, 而氣韻高古. 喜圖高士幽人巖居漁隱之趣. 嘗作〈春雲出岫〉, 觀其命意, 則知其無心於物, 聊游戲筆墨以玩世者. 所以非陶潛、綺皓之流, 不見諸筆下.

今御府所藏十有二:〈陶潛歸去來圖〉一,〈滕王閣圖〉一,〈商山四皓圖〉二,〈山麓漁歌圖〉一,〈高隱圖〉一,〈春雲出岫圖〉一,〈江山

1) 기리계綺里季 : 상산사호商山四皓의 한 사람이다. 상산사호는 진秦나라 말기에 난리를 피하여 상산商山에 살던 동원공東園公, 하황공夏黃公, 녹리선생甪里先生, 기리계를 가리킨다. 이들은 모두 눈썹과 머리카락이 희었다고 한다.

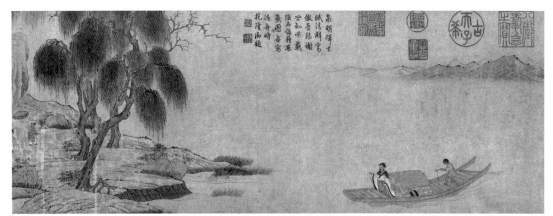

원 전선錢選, 〈귀거래사도歸去來辭圖〉, 미국 메트로폴리탄미술관

蕭散圖〉一, 〈山水圖〉二, 〈山觀圖〉一, 〈牧牛圖〉一.

한자풀이

• 岫(수) 산봉우리

조간趙幹

조간趙幹은 강남江南[1] 사람이다. 산림과 천석泉石을 잘 그렸다. 위주 이욱李煜[2]을 섬겨 화원畫院의 학생이 되었다. 이 때문에 그가 그린 것이 모두 강남의 풍경이었다.

누관樓觀, 주선舟船, 수촌水村, 어시漁市, 화죽花竹을 그리되 화폭 안에 분산시켜 경물의 정취가 드러나게 한 것이 많다. 비록 조정과 저자의 풍진 속에 있는 자라도 그의 그림을 한번 보면 마치 강가에 서 있는 듯한 생각이 들어서, 보는 사람으로 하여금 바지를 걷어붙이고 물을 건너가고 싶게 만들고 나루와 갯벌 사이에서 뱃길을 묻고 싶게 만든다.

지금 어부에 9점의 그림이 보관되어 있다. 〈춘림귀목도春林歸牧圖〉 1점, 〈하산풍우도夏山風雨圖〉 4점, 〈하일완천도夏日玩泉圖〉 1점, 〈연애추섭도煙靄秋涉圖〉 1점, 〈동청어포도冬晴漁浦圖〉 1점, 〈강행초설도江行初雪圖〉 1점.

趙幹, 江南人. 善畫山林、泉石. 事僞主李煜爲畫院學生, 故所畫皆江南風景. 多作樓觀、舟船、水村、漁市、花竹, 散爲景趣. 雖在朝市風埃間, 一見便如江上, 令人褰裳欲涉, 而問舟浦溆間也.

今御府所藏九:〈春林歸牧圖〉一,〈夏山風雨圖〉四,〈夏日玩[3]泉圖〉一,〈煙靄秋涉圖〉一,〈冬晴漁浦圖〉一,〈江行初雪圖〉一.

1) 강남江南 : 남경南京의 별칭이다. '산수-2-1' 참조.
2) 이욱李煜 : 937~978년. 남당의 후주後主로 자는 중광重光, 호는 종은鍾隱, 초명은 종가從嘉이다. '남당'을 '위당僞唐'이라 하므로, '후주後主'를 '위주僞主'로 일컬은 것이다. '화조-3-1' 참조.

북송 조간趙幹, 〈강행초설도江行初雪圖〉, 대만 고궁박물원

3) '玩'은 〈대덕본〉에 '翫'으로 되어 있다.

 한자풀이

• 褰(건) 옷 걷다
• 溆(서) 갯벌

굴정屈鼎

굴정屈鼎은 개봉부開封府 사람이다. 산수를 잘 그렸다. 인종仁宗[1] 때에 도화원지후圖畫院祗候가 되었다. 연문귀燕文貴[2]의 그림을 배워서 산림을 그렸는데, 사계절에 풍물이 변화하는 모습과 안개와 노을이 끼었다가 사라지는 모습과 시내에 바윗돌이 쌓여 있는 모습들이 몹시 정취가 있었다. 비록 정밀하고 절묘한 솜씨를 다 뽐내지는 못하였으나 같은 무리의 화가들에 비해서 진실로 이미 월등하게 뛰어난 것이었다. 지금 화보에 우선 그를 기록해둔다. 이는 배우는 자들로 하여금 이러한 부분에서 발전이 있게 하려는 것이다.

지금 어부에 3점의 그림이 보관되어 있다. 〈하경도夏景圖〉 3점.

1) 인종仁宗 : 재위 1022~1063년. 송나라 네 번째 제위에 오른 황제 조정趙禎(1010~1063)이다.
2) 연문귀燕文貴 : 북송의 오흥吳興 사람으로 자는 숙고叔高이다. '궁실-1-0' 참조.

屈鼎, 開封府人. 善畫山水. 仁宗[3]朝爲圖畫院祗候. 學燕貴作山林, 四時風物之變態, 與夫煙霞慘舒、泉石淩礫之狀, 頗有思致. 雖未能極其精妙, 視等輩故已駸駸度越矣. 今畫譜姑取之, 蓋使學之者有進於是而已.

今御府所藏三:〈夏景圖〉三.

3) '仁宗'은 〈대덕본〉에 '仁宗皇帝'로 되어 있다.

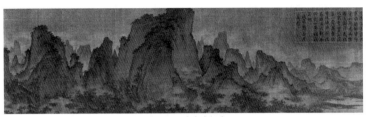

북송 굴정屈鼎, 〈하산도夏山圖〉, 미국 메트로폴리탄미술관

한자풀이

• 礫(력) 조약돌

육근陸瑾은 강남江南 사람이다. 강산의 풍물을 잘 그렸다. 붓질이 맑고 깨끗하여 거의 속세의 때가 묻어 있지 않다.

〈사시도四時圖〉를 그렸는데, 봄으로는 산음山陰의 유상곡수流觴曲水[1]를 그리고, 여름으로는 무성한 숲속의 시내와 바위를 그리고, 가을로는 비바람이 치는 시내와 골짜기를 그리고, 겨울로는 눈 덮인 다리와 들판의 객점을 그렸다. 이를 안배 포치하여 하나하나 엮어내어서 역력히 볼 만하다.

또한 물고기를 낚고 돌을 운반하는 모습, 물가의 누각과 승려의 거처에 이르기까지 물상의 배치가 정확하지 않음이 없어서 뛰어난 화가들의 솜씨를 뒤좇을 만하다. 다만 세상에 전해지는 것이 많지 않다.

지금 어부에 22점의 그림이 보관되어 있다. 〈산음고회도山陰高會圖〉 1점, 〈계산승사도溪山僧舍圖〉 1점, 〈수각한기도水閣閒棋圖〉 1점, 〈하산도夏山圖〉 4점, 〈설교도雪橋圖〉 1점, 〈운석도運石圖〉 1점, 〈마계도磨溪圖〉 2점, 〈계산풍우도溪山風雨圖〉 3점, 〈어가풍경도漁家風景圖〉 3점, 〈포어도捕魚圖〉 2점, 〈승룡도乘龍圖〉 1점, 〈선산도仙山圖〉 2점.

陸瑾, 江南人. 善畫江山風物. 落筆瀟灑, 殊無塵埃. 作〈四時圖〉, 繪春則山陰曲水, 夏則茂林泉石, 秋則風雨溪壑, 冬則雪橋野店. 鋪張點綴, 歷歷可觀. 至於捕魚運石、水閣僧舍, 布置物像, 無不

1) 유상곡수流觴曲水 : 흐르는 물에 띄운 술잔이 자신에게 이르기 전까지 시를 읊던 놀이이다. 왕희지가 산음山陰의 난정蘭亭에서 문인들과 이 놀이를 즐긴 바 있다. 왕희지가 이 일을 기록한 「난정서蘭亭序」가 전해진다.

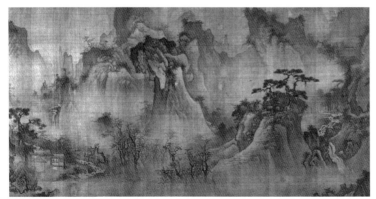

(전傳) 남송 이당李唐, 〈사시산수도四時山水圖〉, 미국 메트로폴리탄미술관

精確, 可以追蹤名手. 但傳于世不多耳.

今御府所藏二十有二:〈山陰高會圖〉一, 〈溪山僧舍圖〉一, 〈水閣閒棋圖〉一, 〈夏山圖〉四, 〈雪橋圖〉一, 〈運石圖〉一, 〈磨溪圖〉二, 〈溪山風雨圖〉三, 〈漁家風景圖〉三, 〈捕魚圖〉二, 〈乘龍圖〉一, 〈仙山圖〉二.

- 瀟(소) 맑다
- 灑(쇄) 깨끗하다

왕사원王士元

왕사원王士元은 왕인수王仁壽[1]의 아들이다. 관직은 군추관郡推官에 머물렀다. 가슴에 품은 생각이 맑고 한가로워 그림 그리기를 좋아하였다. 마침내 여러 작가들의 절묘한 솜씨를 능히 겸비하게 되었다. 인물은 주방을 스승으로 삼고, 산수는 관동을 스승으로 삼고, 옥목屋木은 곽충서를 스승으로 삼았다. 붓을 쓰면 언제나 한 획도 내력이 있지 않은 것이 없었다. 그러므로 모두 정미하게 이루어질 수 있었다.

산수 속에 누각, 대사臺樹, 원우院宇, 교각, 산길 등을 많이 그려 넣음으로써 사람들이 생활하는 가옥의 창과 문 안팎의 정취를 나타내고자 애를 썼다. 이 때문에 깊은 산과 큰 골짜기에 안개와 노을이 덮여 있는 곳의 기운은 부족하였다. 그래서 평론하는 자들이 이 점을 병통으로 여겼다. 그러나 그 풍격과 기운으로 말하자면 관동보다 높고, 그 필력으로 말하자면 상훈商訓[2]보다 노련하다.

지금 어부에 1점의 그림이 보관되어 있다. 〈산각도山閣圖〉 1점.

王士元, 仁壽之子也. 止於郡推官. 襟韻蕭爽, 喜作丹靑, 遂能兼有諸家之妙. 人物師周昉, 山水師關仝, 屋木師郭忠恕. 凡所下筆者, 無一筆無來處, 故皆精微. 山水中多以樓閣·臺樹·院宇·橋徑, 務爲人居處窗牖間景趣耳, 乏深山大谷煙霞之氣[3]. 議者以此病之. 然求其風韻則高於關仝, 其筆力則老於商訓.

今御府所藏一：〈山閣圖〉.

1) 왕인수王仁壽 : '번족-2-4' 참조.

2) 상훈商訓 : '산수-1-0' 참조.

3) '氣'는 원문에 '處'로 되어 있으나, 〈사고본〉과 〈대덕본〉에 근거하여 바로잡았다.

 한자풀이

• 襟(금) 마음

연숙燕肅

문신文臣 연숙燕肅은 자가 목지穆之이다. 그 선조는 본래 연계燕薊 사람이었다. 후에 조남曹南[1]으로 옮겨 거주하였고 할아버지를 양적陽翟[2]에 장사 지내면서 지금은 양적 사람이 되었다. 문학과 행정에 뛰어나 벼슬하는 사대부들이 그를 떠받들었다.

흉중에 품은 생각이 시원하고 소탈하여 매번 그림에 마음을 붙였다. 특히 산수와 한림寒林을 그리기를 좋아하여 왕유와 서로 대등하게 겨룰 만하였다. 다만 채색은 하지 않았다. 예부터 전해오는 말에, 태상太常과 옥당에 있던 병풍 등이 모두 연숙의 진적이었으며, 연숙이 일찍이 경녕방景寧坊에 머물렀기에 그가 거처하던 곳에도 그의 그림이 있었다고 한다. 그러나 지금은 모두 사라져 남아 있지 않다. 오직 휴주雎州, 영주潁州, 낙양의 사찰에 아직 그의 유묵이 남아 있을 뿐이다.

연숙은 마음속으로 구상하는 것이 몹시 공교하였다. 그래서 산수를 잘 그렸을 뿐만 아니라 새롭게 만들어내는 물건들이 모두 세상을 놀라게 만들 만큼 출중한 것들이었다. 예컨대 서주徐州의 연화루蓮花漏[3]가 그것이다. 또 언젠가는 제작을 이미 마친 뒤에 보니 깜박하여 걸개 고리를 붙이는 공정을 빠뜨린 북이 있었다. 이 때문에 북을 걸어두는 받침대 틀을 북의 배에 고정할 곳이 없었던 것이다. 그래서 결국 연숙에게 찾아가서 해결할 방법을 요청하게 되었다. 이에 연숙이 대장장이를 불러 커다란 쇄황鎖簧[4]을 하나 만들어 끼워 넣게 하였

북송 연숙燕肅, 〈관산적설도關山積雪圖〉, 북경 고궁박물원

1) 조남曹南 : 산동의 조남산曹南山을 이른다.
2) 양적陽翟 : 현재의 하남河南 우현禹縣 지역을 일컫는 명칭이다.

3) 연화루蓮花漏 : 물을 이용하여 시간을 측량하는 연꽃 모양의 기구이다.

4) 쇄황鎖簧 : 탄성을 가진 쇠를 둥글게 구부려 한쪽을 터지게 만든 뒤에, 그 터진 사이에 다른 물건을 끼워 고정할 수 있게 만든 기구이다.

다. 많은 사람들이 모두 그의 지혜에 탄복하였다. 이를 통해 연숙의 그림이 절묘한 것도 모두 이와 유사하다는 것을 알 수 있다.

왕안석은 다른 인물에 대해 인정하기를 신중하게 하였다. 하지만 유독 연숙이 그린 〈소상산수도瀟湘山水圖〉에 시를 적어 이르기를, "연숙이 연왕부燕王府에서 문서의 일을 맡아보았는데, 연왕이 그림 한 폭을 청하여도 끝내 그려주지 않았네. 사형 판결을 다시 따져 오류이면 사면하라고 아뢰어, 지금까지 목숨을 보전한 자를 어찌 이루 헤아리랴."라고 하였다. 연왕은 조원엄趙元儼[5]을 이른다. 조원엄의 소속 관료로 있으면서도 그에게 굽히려고 하지 않았으니, 이로써 연숙이 지조를 지켰음을 확인할 수 있다.

상소를 올려서 천하의 미심쩍은 사건 판결들을 다시 따져 논쟁하였으니, 이렇게 상소하여 사건 판결에 대해 논쟁을 벌이는 일은 연숙으로부터 시작되었다. 지금까지 목숨을 보전한 자가 어찌 억만億萬에 그칠 뿐이겠는가. 그러므로 왕안석이 또 이르기를, "어질고 의로운 선비 연숙은 이미 황토에 묻혀 있고, 오직 그림만이 주머니 속에 종이로 남았을 뿐이네."[6]라고 하였다. 곧 이처럼 탄식한 것이 또한 당연하지 않은가.

관직은 용도각직학사龍圖閣直學士에 이르렀고 상서예부시랑尙書禮部侍郎으로 치사하였다. 자손이 현달한 뒤에 태사太師에 추증되었다. 세상 사람들은 그를 단지 '연공燕公'이라고 칭하였다.

지금 어부에 37점의 그림이 보관되어 있다. 〈춘수어가도春岫漁歌圖〉 1점, 〈춘산도春山圖〉 4점, 〈하계도夏溪圖〉 2점, 〈추산원포도秋山遠浦圖〉 1점, 〈동청조정도冬晴釣艇圖〉 2점, 〈설만군산도雪滿羣山圖〉 3점, 〈한림

5) 조원엄趙元儼 : 986~1044년. 송 태종의 여덟 번째 아들이다. 태종이 총애하여 곁에 두면서 20세 이후에 주왕周王에 봉하기로 기약하였다. 이로 인해 이십팔태보二十八太保로 불렸다. 인종仁宗 때에 태사太師가 되었다. 이왕二王의 서법을 익히고 비백飛白에 능하였다.

6) 어질고 … 뿐이네 : 왕안석의 「연시랑산수도燕侍郎山水圖」라는 시에 보인다.

도寒林圖〉1점, 〈대한림도大寒林圖〉2점, 〈소한림도小寒林圖〉2점, 〈이빙도履冰圖〉1점, 〈강산소사도江山蕭寺圖〉2점, 〈고안요산도古岸遙山圖〉3점, 〈송한의녀도送寒衣女圖〉1점, 〈상우두산망도狀牛頭山望圖〉1점, 〈도수우도渡水牛圖〉1점, 〈쌍송도雙松圖〉2점, 〈송석도松石圖〉1점, 〈사이성이박도寫李成履薄圖〉2점, 〈설포인귀도雪浦人歸圖〉4점, 〈한작도寒雀圖〉1점.

文臣燕肅, 字穆之. 其[7]先本燕薊人也. 後[8]徙居曹南, 祖葬於陽翟, 今爲陽翟人. 文學治行, 縉紳推之. 其胸次瀟灑, 每寄心於繪事. 尤喜畫山水、寒林, 與王維相上下, 獨不爲設色. 舊傳太常與玉堂屏等, 皆肅之眞蹟, 而肅嘗寓[9]於景寧坊, 所居[10]亦有其畫, 今皆湮沒焉. 獨睢、潁、洛佛寺, 尙存遺墨. 肅心匠甚巧, 不特善畫山水, 凡創物足以驚世絶人, 且如徐州之蓮花漏是也. 又嘗有造鼓旣畢而忘易

7) '其'는 〈대덕본〉에 '考其'로 되어 있다.
8) '後'는 원문에 '從'으로 되어 있으나, 〈사고본〉과 〈대덕본〉에 근거하여 바로잡았다.

9) '寓'는 〈대덕본〉에 '寓寄'로 되어 있다.
10) '所居'는 〈대덕본〉에 '所居墻壁'으로 되어 있다.

북송 연숙燕肅, 〈춘산도春山圖〉, 북경 고궁박물원

鐶者, 無因可以使釘脚拳於鼓之腹, 遂造盎請術. 盎乃呼鍛者, 命作一大鎖簧入之, 衆皆服其智. 由是知盎畫之妙, 皆類於此也. 而王安石於人物愼許可, 獨題盎之所畫〈瀟湘山水圖〉詩云"燕公侍書燕王府, 王求一筆終不與. 奏論讞死誤當赦, 全活至今何可數." 燕王, 蓋元儼也. 爲元儼僚屬, 不肯下之, 有以見盎之操守焉. 至其抗章論讞天下疑案, 奏讞自盎始也. 全活至今, 何啻億萬計. 故安石又曰"仁人義士埋黃土, 只有粉墨歸囊楮", 則歎息於斯, 不亦宜乎. 歷官至龍圖閣直學士, 以尙書禮部侍郎致仕. 子孫旣顯, 贈太師. 天下止稱燕公.

今御府所藏三十有七:〈春岫漁歌圖〉一,〈春山圖〉四,〈夏溪圖〉二,〈秋山遠浦圖〉一,〈冬晴釣艇圖〉二,〈雪滿羣山圖〉三,〈寒林圖〉一,〈大寒林圖〉二,〈小寒林圖〉二,〈履冰圖〉一,〈江山蕭寺圖〉二,〈古岸遙山圖〉三,〈送寒衣女圖〉一,〈狀牛頭山望圖〉一,〈渡水牛圖〉一,〈雙松圖〉二,〈松石圖〉一,〈寫李成履薄圖〉二,〈雪浦人歸圖〉四,〈寒雀圖〉一.

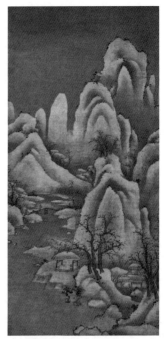

북송 연숙燕肅,〈한암적설도寒巖積雪圖〉,
대만 고궁박물원

🌸 한자풀이

• 徙(사) 옮기다
• 啻(시) 뿐
• 囊(낭) 주머니

산수山水 3

송도宋道

문신 송도宋道(1014~1083)는 자가 공달公達이니 낙양 사람이다. 진사로 급제하여 낭관이 되었다.

산수를 잘 그려서 한담閒淡하고 간원簡遠하였기에 당시에 존중을 받았다. 다만 흥이 날 때에 곧 우의寓意[1]하여 그렸을 뿐이지, 팔리기를 바라서 그린 것이 아니었다. 그의 그림이 이 때문에 세상에 전해지는 것이 몹시 드물다.

아우 송적宋迪도 그림에 능하였다.

지금 어부에 1점의 그림이 보관되어 있다. 〈송죽도松竹圖〉 1점.

1) 우의寓意 : 뜻을 붙이는 것, 곧 마음을 담는 것을 뜻한다.

文臣宋道, 字公達, 洛陽人. 以進士擢第爲郎. 善畫山水, 閒淡簡遠, 取重于時. 但乘興卽寓意, 非求售也. 其畫故傳于世[2]者絶少. 弟迪亦能畫.

今御府所藏一 : 〈松竹圖〉.

2) '世'는 〈대덕본〉에 '世間'으로 되어 있다.

 한자풀이

• 擢(탁) 뽑다
• 乘(승) 타다
• 售(수) 팔다

송적宋迪

문신 송적宋迪은 자가 복고復古이니, 낙양 사람이다. 송도宋道의 아우이다. 진사로 급제하여 낭관이 되었다.

성품이 그림을 즐겼고 특히 산수 그리기를 좋아하였다. 때로는 자연경물을 보다가 뜻을 얻기도 하고 때로는 자연경물을 묘사하다가 새로운 뜻을 생각해내기도 하였는데, 그 생각을 운용하여 표현함이 뛰어나고 절묘하였다. 마치 시인과 묵객[1]들이 높은 산에 올라서서 자연경물에 임하여 시를 창작할 때와 같았다. 당시 사람들이 그를 높이고 존중하여 이따금 이름을 부르지 않고 자로 일컬었기 때문에 '송복고宋復古'라 부르게 되었다.

또한 소나무 그리기를 매우 좋아하였다. 마른 나뭇가지와 늙은 그루터기가 혹은 높이 솟아 있고 혹은 누워 있고 혹은 홀로 서 있고 혹은 쌍으로 서 있는 모습에서부터, 천 그루 만 그루가 빽빽한 모습에 이르기까지 몹시 놀랄 만하게 그려내었다. 형인 송도에 비해 명성이 훨씬 대단하였다.

지금 어부에 31점의 그림이 보관되어 있다. 〈청만어락도晴巒漁樂圖〉 2점, 〈연람어포도煙嵐漁浦圖〉 1점, 〈편주경범도扁舟輕泛圖〉 1점, 〈고안요잠도古岸遙岑圖〉 1점, 〈군봉원포도羣峯遠浦圖〉 1점, 〈대안고송도對岸古松圖〉 2점, 〈활포원산도闊浦遠山圖〉 1점, 〈활랑요잠도闊浪遙岑圖〉 1점, 〈소상추만도瀟湘秋晚圖〉 1점, 〈강산평원도江山平遠圖〉 1점, 〈장강만애도長江晚靄圖〉 1점, 〈요산송안도遙山松岸圖〉 2점, 〈쌍송열수도雙松列岫

1) 시인과 묵객 : 소인묵객騷人墨客. 시문과 서화를 일삼는 시인, 문인, 화가 등의 부류를 이른다.

圖〉2점, 〈노송대남산도老松對南山圖〉1점, 〈숭산무림도崇山茂林圖〉2점, 〈원포정범도遠浦征帆圖〉2점, 〈추산도秋山圖〉1점, 〈요산도遙山圖〉2점, 〈원산도遠山圖〉2점, 〈설산도雪山圖〉1점, 〈팔경도八景圖〉1점, 〈만송도萬松圖〉1점, 〈소한림도小寒林圖〉1점.

　文臣宋迪, 字復古, 洛陽人. 道之弟. 以進士擢第爲郎. 性嗜畫, 好作山水. 或因覽物得意, 或因寫物創意, 而運思高妙. 如騷人墨客, 登高臨賦. 當時推重, 往往不名, 以字顯. 故謂之宋復古. 又多喜畫松, 而枯槎老枿, 或高或偃, 或孤或雙, 以至于千株萬株森森然, 殊可駭也. 聲譽大過於兄道.

　今御府所藏三十有一:〈晴巒漁樂圖〉二,〈煙嵐漁浦圖〉一,〈扁舟輕泛圖〉一,〈古岸遙岑圖〉一,〈羣峯遠浦圖〉一,〈對岸古松圖〉二,〈闊浦遠山圖〉一,〈闊浪遙岑圖〉一,〈瀟湘秋晚圖〉一,〈江山平遠圖〉一,〈長江晚靄圖〉一,〈遙山松岸圖〉二,〈雙松列岫圖〉二,〈老松對南山圖〉一,〈崇山茂林圖〉二,〈遠浦征帆圖〉二,〈秋山圖〉一,〈遙山圖〉二,〈遠山圖〉二,〈雪山圖〉一,〈八景圖〉一,〈萬松圖〉一,〈小寒林圖〉一.

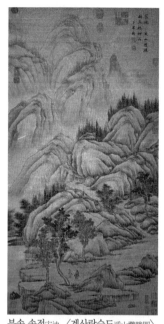

북송 송적宋迪,〈계산람승도溪山攬勝圖〉

왕곡 王穀

문신 왕곡王穀은 자가 정숙正叔이니, 영천潁川의 언성鄢城[1] 사람이다. 행정에 재능이 있었고, 또한 유학 외에 그림에 흥을 붙이곤 하였다. 고금 문인들의 시詩나 사詞에서 의취를 가져다가 묘사하여 그림을 완성하는 경우가 많았다. 그러므로 경물을 펼쳐서 포치하는 것이 거의 모두 맑고 상쾌하였다.

언성에 살 때에 읍의 남쪽 성에 작은 정자가 있었다. 아래로 은수灉水[2]가 내려다 보여 은경정灉景亭이라는 편액이 걸려 있었다. 남쪽으로는 회하淮河[3]와 신채新蔡[4]로 연결되어 있고, 북쪽으로는 기산箕山[5]과 영수潁水[6]를 바라보고 있는데, 강과 평원이 맑고 수려하여, 강향江鄉(강남)[7]의 경물과 몹시 비슷하였다.

오처후吳處厚[8]가 일찍이 이를 시로 읊기를, "여기저기 꾀꼬리 우는 곳에 버드나무 꽃 흩날리고, 철썩이는 봄 물결 새벽 모래사장에 넘실거리네. 지금이 바로 강남 고향에 매실이 익어갈 때이니, 해마다 이별의 정한 저 멀리 하늘 끝으로 실어 보내네."[9]라고 하였다. 왕곡은 늘 그 정자 위에서 노닐면서 매우 많은 영감을 얻었고, 때때로 그 절묘한 영감을 붓끝으로 표현해 내었다.

왕곡은 이전에 좌경윤佐京尹을 지냈고 후에 또 대리시경大理寺卿이 되었다.

지금 어부에 3점의 그림이 보관되어 있다. 〈동정효조도洞庭曉照圖〉 1점, 〈설청어포도雪晴漁浦圖〉 1점, 〈설강여사도雪江旅思圖〉 1점.

1) 영천潁川의 언성鄢城 : '언성'은 하남의 허창許昌 지역에 속한 옛 지명이다.

2) 은수灉水 : 언성을 지나는 강으로 은수濦水, 대하大河, 사하沙河 등으로 불린다.
3) 회하淮河 : 하남의 동백산桐柏山에서 발원하여 동쪽으로 흘러 안휘安徽와 강소江蘇를 지나 장강長江으로 들어가는 하천이다.
4) 신채新蔡 : 현재의 하남 신채현新蔡縣 일대로 옛 채주蔡州 지역에 해당한다.
5) 기산箕山 : 하남 등봉登封의 남동쪽에 위치한 산이다.
6) 영수潁水 : 등봉에서 발원하여 상수商水를 거쳐 사하沙河로 흘러간다.
7) 강향江鄉 : 강과 하천이 많은 지역으로, 여기서는 물이 흔한 강남 지역을 가리킨다.
8) 오처후吳處厚 : 송나라 소무邵武 사람으로 자는 백고伯固이다.
9) 여기저기 … 보내네 : 오처후吳處厚의 「제왕정숙은경정題王正叔灉景亭」이다. 『송시기사宋詩紀事』 권19에 실려 있다.

文臣王穀, 字正叔, 潁川郾城人. 有吏才, 於儒學之外, 又寓興丹青. 多取今昔人詩詞中意趣, 寫而爲圖繪. 故鋪張布置, 率皆瀟灑. 居郾城, 邑之南城有小亭, 下臨灉水, 榜曰灉景亭. 南通淮、蔡, 北望箕、潁. 川原明秀, 甚類江鄉景物. 吳處厚曾有詩云"亂鶯啼處柳飛花, 拍拍春流漲曉沙. 正是江南梅子熟, 年年離恨寄天涯." 穀常遊其上, 得助甚多, 時發其妙於筆端間耳. 穀頃佐京尹, 後又爲大理[10]卿.

今御府所藏三: 〈洞庭曉照圖〉一, 〈雪晴漁浦圖〉一, 〈雪江旅思圖〉一.

10) '大理'는 〈사고본〉에 '大理寺'로 되어 있다.

🌸 한자풀이

• 榜(방) 방문
• 鶯(앵) 꾀꼬리
• 拍拍(박박) 새가 날개 치는 소리, 물 결치는 소리
• 漲(창) 물이 불다

문신 범탄范坦은 자가 백리伯履이니, 낙양洛陽 사람이다. 음보로 관직에 들어가 행정사무에 뛰어난 능력을 보였기 때문에 가는 곳마다 사람들이 모두 판단이 명쾌하다고 칭찬을 하였다.

그림에 능하였고 산수를 그렸다. 관동關仝과 이성李成의 필법을 배워 꽃과 새를 묘사하는 데에 있어서는 거의 근사한 수준에 이르렀다. 비록 그림에 뜻을 둔 지가 매우 오래되었으나 그를 알아주는 이가 드물었다. 이는 그가 나서서 알려지기를 구하지 않았기 때문이었다. 낙양에 있을 적에 한가한 날이 많아, 그림의 기예를 익힐 수 있어서 그림 솜씨가 더욱 노련하고 힘차게 되었다.

세상에서 그림을 논하는 자들이 말하기를, "다른 사람의 법을 배우면 그 법에 구속되는 실수를 범하는 경우가 많고, 혹은 유약해져서 골경骨鯁[1]이 없어지는 경우도 있다."라고 하였다. 범탄은 이미 노련하고 힘찬 기운이 있었기에, 구속되거나 유약해지는 병폐에 모두 빠지지 않았다.

지금은 승의랑承議郎으로서 휘유각대제徽猷閣待制의 벼슬에 있다가 치사하였다.

지금 어부에 6점의 그림이 보관되어 있다. 〈태상도관도太上渡關圖〉 1점, 〈사이성강산범찰도寫李成江山梵刹圖〉 4점, 〈사서숭사행화대과도寫徐崇嗣杏花對果圖〉 1점.

1) 골경骨鯁 : 짐승과 생선의 뼈를 말하는 것으로 여기서는 강건한 기세를 의미한다.

文臣范坦, 字伯履, 洛陽人. 以蔭補入官, 長於吏事, 所至皆以明辨稱. 善丹靑, 作山水. 其筆法學關仝·李成, 至於摹寫花鳥, 則幾近之也. 雖寓意於此甚久, 然人罕知之, 蓋其不出以求知耳. 在洛中閒居之日爲多, 得游藝繪事, 下筆益老健. 世之論畫者, 謂"學人規矩, 多失之拘, 或柔弱無骨鯁." 坦旣老健, 則拘與弱皆非所病焉. 今以承議郎徽猷閣待制致仕.

今御府所藏六:〈太上渡關圖〉一,〈寫李成江山梵刹圖〉四,〈寫徐崇嗣杏花對果²⁾圖〉一.

2) '果'는 〈대덕본〉에 '菓'로 되어 있다.

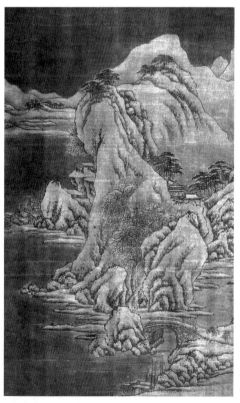

북송 범탄范坦,〈설산누관도雪山樓觀圖〉

 한자풀이

• 蔭補(음보) 조상의 공덕으로 벼슬을 맡다
• 規(규) 그림쇠, 법
• 矩(구) 곱자, 법
• 鯁(경) 생선 뼈

문신 황제黃齊는 자가 사현思賢이니, 건양建陽[1] 사람이다. 태학太學에서 공부할 때에 명성이 있었고, 기예를 시험하면 매번 높은 등수를 차지하였다. 후에 진사과에 급제하여 도성에 있는 관아에 제수되었는데, 거처를 마련할 때는 반드시 저자의 시끄러운 소리가 들리지 않을 만큼 멀리 떨어져 한가롭게 트여 있는 곳을 택하였다.

관청에서 퇴근하여 저물녘에 돌아오면 문을 걸어 닫아 나가지 않고, 그림에 흥을 붙이는 때가 많았다. 마침내 〈풍연욕우도風煙欲雨圖〉를 그렸는데, 날씨가 흐린 모습도 아니고 비 개인 모습도 아니어서, 마치 매실이 익어가는 계절[2]의 안개 낀 새벽에 가벼운 안개가 흐릿하게 덮여 있는 듯한 모습으로 몹시 심오한 의취가 깃들어 있다. 그래서 다른 사람들로 하여금 그림 속의 아득한 경물 사이에서 상상을 일으키게 만드는데, 마치 사라질 듯 드러날 듯 끝없이 이어진다. 이는 시인소객들이 의취를 담아 표현해내는 방식과 더불어 거의 서로 표리가 된다.

황제는 여러 관직을 거쳐 대사성大司成에 이르렀다. 지금은 조산대부朝散大夫[3]로서 병부시랑兵部侍郞[4]의 벼슬을 지내다가 치사하였다.

지금 어부에 4점의 그림이 보관되어 있다. 〈풍연욕우도風煙欲雨圖〉 1점, 〈청강포어도晴江捕魚圖〉 1점, 〈산장자락도山莊自樂圖〉 1점, 〈설만군봉도雪滿羣峰圖〉 1점.

1) 건양建陽 : 안휘 서현徐縣의 동쪽에 위치한 현이다.

2) 매실이 … 계절 : 매천梅天. 황매천기黃梅天氣를 의미한다. 장강의 중하류 지역에서 늦봄이나 초여름에 매실이 누렇게 익고 장마가 드는 시기를 일컫는 말이다.

3) 조산대부朝散大夫 : 수隋나라 때에 처음 설치되었다. 송나라 때에는 문관의 12번째 등급에 해당하는 종5품상從五品上의 품계를 일컫는 명칭이다.
4) 병부시랑兵部侍郞 : 병부에 소속되어 천하의 무관을 선발하고 지도와 병기 따위를 담당하던 관원이다.

북송 황제黃齊, 〈연우도煙雨圖〉, 대만 고궁박물원

文臣黃齊, 字思賢, 建陽人. 游太學有時名, 校藝每在高等. 後擢
進士第, 調官都下, 僦居必擇閒曠遠市聲處. 官曹暮歸, 闔戶不出,
多寓興丹靑. 遂作〈風煙欲雨圖〉, 非陰非霽, 如梅天霧曉, 霏微晻
靄之狀, 殊有深思. 使他人想像於微茫之間, 若隱若顯, 不能窮也.
此殆與詩人騷客命意相表裏. 齊歷官至大司成, 今任朝散大夫兵部
侍郎致仕.

今御府所藏四:〈風煙欲雨圖〉一,〈晴江捕魚圖〉一,〈山莊自樂
圖〉一,〈雪滿羣峰圖〉一.

 한자풀이

- 校(교) 견주다
- 調(조) 선임하다
- 僦(추) 빌리다, 임차하다
- 闔(합) 닫다
- 霏微(비미) 비나 눈이 부슬부슬 내리는 모양
- 晻(엄) 어둑하다
- 靄(애) 안개나 구름이 자욱한 모양

이공년李公年

문신 이공년李公年은 어떠한 사람인지 알지 못한다. 산수를 잘 그렸다. 운필運筆과 입의立意와 풍격風格이 선배 화가들보다 아래에 있지 않았다.

사계절을 그린 그림을 남겼는데, 봄으로는 도원桃源을 그리고, 여름으로는 비가 내릴 듯한 모습을 그리고, 가을로는 항구로 돌아가는 배를 그리고, 겨울로는 눈 덮인 소나무를 그렸다. 그림을 안배한 것에 산수와 구름과 안개의 여운이 깊게 배어 있다.

아침과 저녁의 경치를 묘사하여 그린 〈장강일출長江日出〉과 〈소림만조疎林晚照〉가 있는데, 진실로 경물의 모습이 있는 듯 없는 듯이 드넓게 트여 있는 공간 속에서 나타났다가 사라졌다가 하는 것 같았다. 이는 시인묵객들이 시를 읊는 것과 일치한다. 예컨대 "산 빛이 밝으니 멀리 눈 덮인 소나무 숲을 바라보네."[1]와, "날이 추워 안개가 더디게 나오네."[2]와 같은 것이다.

이공년은 일찍이 강절江浙 지역의 제점형옥공사提點刑獄公事[3]로 있었다.

지금 어부에 17점의 그림이 보관되어 있다. 〈도계춘산도桃溪春山圖〉 1점, 〈하계욕우도夏溪欲雨圖〉 1점, 〈추강귀도도秋江歸棹圖〉 1점, 〈추상어포도秋霜漁浦圖〉 1점, 〈송봉적설도松峯積雪圖〉 1점, 〈욕우한림도欲雨寒林圖〉 1점, 〈운생열수도雲生列岫圖〉 1점, 〈원연평야도遠煙平野圖〉 1점, 〈일출장강도日出長江圖〉 1점, 〈소림만조도疎林晚照圖〉 1점, 〈추강정조

1) 산 빛이 … 바라보네 : 안연년顔延年의 「증왕태상贈王太常」에 보인다. 『문선文選』 권26.
2) 날이 … 나오네 : 두보의 「조발사홍현남도중작早發射洪縣南途中作」에 보인다.
3) 제점형옥공사提點刑獄公事 : '제점提點'은 관령管領을 이르고, '공사公事'는 공가公家를 이른다. 송나라 때에 각 지역에 제점형옥공사를 두어 사법司法과 형옥刑獄을 담당하게 하였다.

도秋江靜釣圖〉2점, 〈강산어조도江山漁釣圖〉2점, 〈대안고송도對岸古松圖〉
2점, 〈장강추망도長江秋望圖〉1점.

文臣李公年, 不知何許人. 善畫山水, 運筆、立意、風格, 不下於前
輩. 寫四時之圖, 繪春爲桃源, 夏爲欲雨, 秋爲歸棹, 冬爲松雪, 而
所布置者, 甚有山水雲煙餘思. 至於寫朝暮景趣, 作〈長江日出〉、〈疎
林晚照〉, 眞若物象出沒於空曠有無之間. 正合騷人詩客之賦詠, 若
"山明望松雪"、"寒日出霧遲"之類也. 公年嘗爲江浙提點刑獄公事.

今御府所藏十有七:〈桃溪春山圖〉一,〈夏溪欲雨圖〉一,〈秋江歸
棹圖〉一,〈秋霜漁浦圖〉一,〈松峯積雪圖〉一,〈欲雨寒林圖〉一,〈雲
生列岫圖〉一,〈遠煙平野圖〉一,〈日出長江圖〉一,〈疎林晚照圖〉
一,〈秋江靜釣圖〉二,〈江山漁釣圖〉二,〈對岸古松圖〉二,〈長江秋
望圖〉一.

북송 이공년李公年, 〈산수도山水圖〉, 미
국 프린스턴대학교미술관

이시옹 李時雍

문신 이시옹李時雍은 자가 치요致堯이니, 성도成都 사람이다. 천장각대제天章閣待制[1] 이대림李大臨[2]의 손자이자 조봉대부 이척李隲[3]의 아들이다. 이대림부터 이시옹에 이르기까지 삼대가 모두 서법으로써 세상에 명성을 떨쳤다.

이시옹은 독서하면서 한묵翰墨에 뜻을 기울였다. 처음에는 과거에 종사하여 여러 번 기예로써 향시에 합격하였으나 결국 과거에서 낙제하였다. 그래서 마침내 조부의 덕에 음직으로 출사하였다.

숭녕崇寧[4] 연간에 서법으로써 몹시 명성이 자자하였다. 이때 서학書學[5]이 건립되면서 가장 먼저 발탁되어 서학의 교유敎諭가 되었다. 이후 칭송하는 말을 아뢴 자가 있어서 박사로 벼슬이 올라갔다.

시 짓기를 좋아하였고, 혹은 그림으로 마음을 표현하였다. 모두 평범한 것이 아니었다. 묵죽을 그린 것이 더욱 뛰어나, 마침내 거의 문동文同[6]과 더불어 어깨를 나란히 할 만하였다.

관직은 승의랑承議郎과 전중승殿中丞에 이르렀다.

지금 어부에 1점의 그림이 보관되어 있다. 〈위천만청도渭川晚晴圖〉 1점.

文臣李時雍, 字致堯, 成都人. 天章閣待制大臨之孫, 朝奉大夫隲之子也. 自大臨至時雍, 三世皆以書名于時. 時雍讀書刻意翰墨. 初從事擧子, 屢以行藝中鄕里選, 終不第, 遂以祖蔭[7]補入仕. 崇寧中,

1) 천장각대제天章閣待制 : 어서御書와 어제문집御製文集 등을 보관하기 위해 송나라 진종眞宗 때에 설치한 천장각天章閣에 소속되어 근무하던 관원이다.
2) 이대림李大臨 : 1010~1086년. 이시옹의 할아버지로 자는 재원才元이다.
3) 이척李隲 : 이시옹의 아버지로 자는 현부顯夫이다.

4) 숭녕崇寧 : 1102~1106년. 송나라 휘종徽宗이 사용하던 연호이다.
5) 서학書學 : 서법과 자학字學을 익히기 위해 세워진 학교이다.

6) 문동文同 : 1018~1079년. 북송 사람으로 자는 여가與可이다. 시문에 뛰어났고, 특히 대나무 그림에 능하여 명성을 떨쳤다. '묵죽-1-8' 참조.

7) '蔭'은 〈대덕본〉에 '廕'으로 되어 있다.

以書名籍甚, 方建書學, 首擢爲書學諭. 因獻頌遷博士. 喜作詩, 或
寓意丹靑間, 皆不凡. 作墨竹尤高, 遂將與文同竝馳. 官至承議郞、
殿中丞.

今御府所藏一 : 〈渭川晚晴圖〉.

왕선王詵

부마도위駙馬都尉 왕선王詵(1036~1104)은 자가 진경晉卿이다. 본래 태원太原 사람이었다가 지금은 개봉 사람이 되었다. 어릴 때에는 독서를 좋아하였고, 장성해서는 글을 짓는 일에 능하였다. 제자백가의 학문을 꿰뚫어 이해하지 못하는 것이 없었다. 그래서 그는 벼슬[1]을 마치 지푸라기를 주워서 취하듯이 쉽게 얻을 수 있는 것쯤으로 생각하였다.

일찍이 자신이 지은 글을 소매 속에 넣고서 한림학사 정해鄭獬[2]를 찾아가 만났다. 정해가 감탄하기를 "네가 지은 문장은 붓을 대는 곳마다 기이한 말이 흘러나오는 듯하다. 훗날 반드시 성취하는 바가 있을 것이다."라고 하였다.

장성한 뒤 날이 갈수록 명성이 자자해졌고 어울려 교유하는 사람들도 모두 당시의 노사숙유들이었다. 이에 신종神宗[3]이 그를 간택하여 진국대장공주秦國大長公主[4]의 남편으로 삼기에 이르렀다.

왕선은 고상하고 학식이 넓어 두루 통달하였다. 바둑을 두고 그림을 그리는 것에 이르기까지 절묘한 경지에 오르지 않은 것이 없었다. '안개 낀 강과 깊은 골짜기', '버드나무 시내와 어촌의 포구', '갠 날의 산 안개와 절벽 아래의 개울', '차가운 숲과 깊은 계곡', '복숭아 시내와 갈대 마을' 등을 그렸다. 이는 모두 시인묵객들도 표현하기 어려운 경치이다. 그러나 왕선은 붓을 운용하고 생각을 표현해내는 것이 마침내 거의 고인들의 초월한 경지에까지 이를 정도가 되었다. 또한 서법에 뛰어나서 진서眞書[5]·행서·초서·예서가 종정鍾鼎[6]과 전주篆籒

1) 벼슬 : 청자靑紫. 한나라 제도에 공후公侯는 자색 인수印綬를 차고 구경九卿은 청색 인수를 찼다. 이 때문에 높은 벼슬아치를 청자靑紫라고 일컫게 되었다.
2) 정해鄭獬 : 1022~1072년. 북송의 문인으로 자는 의부毅夫이고 호는 운곡雲谷이다.

3) 신종神宗 : 재위 1067~1085년. 북송의 여섯 번째 제위에 오른 조욱趙頊(1048~1085)이다.
4) 진국대장공주秦國大長公主 : 송 신종의 여동생인 보안공주寶安公主(1051~1080)이다.

5) 진서眞書 : 해서楷書의 별칭이다.
6) 종정鍾鼎 : 겉면에 문자와 그림 문양이 새겨진 '종鍾'과 '정鼎'의 병칭이다. 종과 정의 겉면에 새겨진 문자를 종정문鍾鼎文, 또는 금문金文이라고 일컫는다.

에서 붓 놀리는 의취를 터득하였다.

이에 집에 당堂을 만들어 '보회寶繪'라고 명명하고, 고금의 법서와 명화를 보관하였다. 항상 고인이 그린 산수화를 궤안几案과 집안의 벽 사이에 놓아두어 훌륭한 감상거리로 삼고서 말하기를, "종병宗炳[7]처럼 마음을 가라앉히고 와유臥遊를 즐기고자 할 뿐이다."라고 하였다. 만약 왕선이 흉중에 따로 구학을 간직하고 있는 자가 아니었다면, 어떻게 이런 경지에 이를 수 있었겠는가.

시 짓기를 좋아하여, 일찍이 시를 지어 신종에게 올린 적이 있었다. 신종이 한번 보고 그를 칭찬하였다. 또 왕선이 진국대장공주를 봉양하다가 사이가 나빠지고 공주가 병으로 죽자, 신종이 친필로 왕선을 꾸짖기를, "안으로는 음탕한 자들과 어울리고 욕심대로 방종하여 행실을 잃었으며, 밖으로는 간사한 자들과 어울려 군상을 기망하여 불충을 하였구나."라고 하였다. 여기에서 또한 신종이 인물을 취하고 버릴 때에 천하가 인정할 공정한 기준을 제시하였고, 좋아하거나 미워하는 것을 자신의 사사로운 견해에 따라서 하지 않았음을 알 수 있다.

그러나 왕선은 마침내 신종의 명을 받들어 능히 스스로 새롭게 변화하였다. 비록 외롭고 쓸쓸하게 있을 때에도 홀로 그림과 책으로써 스스로 즐거워하였다. 그는 풍류가 깊고 넉넉하여 진실로 왕도王導와 사안謝安[8] 가문의 풍기가 있었다. 이와 같은 사람들을 어찌 쉽게 만날 수 있겠는가.

여러 관직을 역임하다가 정주관찰사定州觀察使에 이르렀고 개국공開國公과 부마도위駙馬都尉가 되었다. 후에 소화군절도사昭化軍節度使에 추증되었다. 시호는 영안榮安이다.

북송 왕선王詵, 〈행초서자서시行草書自書詩〉, 북경 고궁박물원

7) 종병宗炳 : 375~443년. 남북조 시대의 송나라 인물로 노년에 이르러 산수를 유람할 수 없자 젊을 적에 유람하던 산수를 그려 와유臥遊를 즐긴 일화로 유명하다.

8) 왕도王導와 사안謝安 : 육조 시대의 명문 귀족을 대표하는 인물로, 왕사王謝로 병칭된다.

지금 어부에 35점의 그림이 보관되어 있다. 〈유곡춘귀도幽谷春歸圖〉
1점, 〈청람효경도晴嵐曉景圖〉 1점, 〈연람청효도煙嵐晴曉圖〉 3점, 〈연강
첩장도煙江疊嶂圖〉 1점, 〈송로입선산도松路入仙山圖〉 1점, 〈객범괘영해
도客帆挂瀛海圖〉 1점, 〈풍우송석도風雨松石圖〉 1점, 〈장강풍우도長江風雨圖〉
1점, 〈어향폭망도漁鄕曝網圖〉 1점, 〈유계어포도柳溪漁浦圖〉 1점, 〈강산
어락도江山漁樂圖〉 1점, 〈강정우목도江亭寓目圖〉 1점, 〈어촌소설도漁村
小雪圖〉 1점, 〈강산평원도江山平遠圖〉 1점, 〈방차율숙인도房次律宿因圖〉
1점, 〈회계삼현도會稽三賢圖〉 1점, 〈연산절간도連山絕澗圖〉 1점, 〈노송
야안도老松野岸圖〉 1점, 〈금벽잔원도金碧潺湲圖〉 1점, 〈명산와유도名山
臥遊圖〉 1점, 〈수봉원학도秀峯遠壑圖〉 2점, 〈천리강산도千里江山圖〉 1점,
〈병산소경도屛山小景圖〉 1점, 〈사이성한림도寫李成寒林圖〉 2점, 〈자유방
대도子猷訪戴圖〉 1점, 〈산거도山居圖〉 2점, 〈송석도松石圖〉 2점, 〈장춘도
長春圖〉 1점, 〈원경도遠景圖〉 1점.

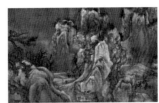

북송 왕선王詵, 〈어촌소설도漁村小雪圖〉,
북경 고궁박물원

駙馬都尉王詵, 字晉卿, 本太原人, 今爲開封人. 幼喜讀書, 長能
屬文, 諸子百家, 無不貫穿. 視靑紫可拾芥以取. 嘗袖其所爲文, 謁
見翰林學士鄭獬. 獬歎曰 "子所爲文, 落筆有奇語, 異日必有成耳."
旣長, 聲譽日益籍甚, 所從遊者, 皆一時之老師宿儒. 於是神考選尙
秦國大長公主. 詵博雅該洽, 以至奕棊圖畫, 無不造妙. 寫煙江遠
壑, 柳溪漁浦, 晴嵐絕澗, 寒林幽谷, 桃溪葦村, 皆詞人墨卿難狀之景.
而詵落筆思致, 遂將到古人超軼處. 又精於書, 眞行草隷, 得鍾鼎篆
籒用筆意. 卽其第乃爲堂曰寶繪, 藏[9]古今法書, 名畫. 常以古人所
畫山水, 寘於几案屋壁間, 以爲勝玩, 曰 "要如宗炳, 澄懷臥遊耳."

9) '藏'은 〈대덕본〉에 '收藏'으로 되어
있다.

북송 왕선王詵, 〈영산도嬴山圖〉, 대만 고궁박물원

如詵者非胸中自有邱壑, 其能至此哉. 喜作詩, 嘗以詩進呈神考, 一見而爲之稱賞. 至其奉秦國失歡以¹⁰⁾疾薨, 神考親筆責詵曰 "內則朋淫縱慾而失行, 外則狎邪罔上而不忠." 抑以見神考取捨人物, 示天下之至公, 不以好惡爲己私也. 然詵克¹¹⁾能奉詔以自新, 雖牢落中獨以圖書自娛. 其風流蘊藉, 眞有王、謝家風氣. 若斯人之徒, 顧豈易得哉. 歷官至定州觀察使、開國公、駙馬都尉. 贈昭化軍節度使, 諡榮安.

今御府所藏三十有五:〈幽谷春歸圖〉一,〈晴嵐曉景圖〉一,〈煙嵐晴曉圖〉三,〈煙江疊嶂圖〉一,〈松路入仙山圖〉一,〈客帆挂瀛海圖〉一,〈風雨松石圖〉一,〈長江風雨圖〉一,〈漁鄕曝網圖〉一,〈柳溪漁浦圖〉一,〈江山漁樂圖〉一,〈江亭寓目圖〉一,〈漁村小雪圖〉一,〈江山平遠圖〉一,〈房次律宿因圖〉一,〈會稽三賢圖〉一,〈連山絕澗圖〉一,〈老松野岸圖〉一,〈金碧潺湲圖〉一,〈名山臥遊圖〉一,〈秀峯遠嶂圖〉二,〈千里江山圖〉一,〈屛山小景圖〉一,〈寫李成寒林圖〉二,〈子猷訪戴圖〉一,〈山居圖〉二,〈松石圖〉二,〈長春圖〉一,〈遠景圖〉一.

10) '以'의 앞에 〈대덕본〉에 '旣而'가 있다.

11) '克'은 〈사고본〉에 '卒'로 되어 있다.

한자풀이

• 穿(천) 뚫다
• 芥(개) 겨자, 작은 풀잎
• 袖(수) 소매, 소매에 넣다
• 尙(상) 공주에게 장가들다
• 葦(위) 갈대
• 軼(일) 앞지르다
• 寘(치) 두다
• 澄(징) 맑다, 맑게 하다
• 蘊藉(온자) 속에 온축하다
• 嶂(장) 산봉우리
• 挂(괘) 걸다
• 潺(잔) 졸졸 흐르다
• 湲(원) 물이 흐르다

내신 동관童貫(1054~1126)은 자가 도보道輔이니, [도통道通이라고도 한
다.] 경사京師(개봉) 사람이다. 성품이 간략하면서 중후했으며 말수가
적었다. 아랫사람을 대할 때는 너그럽고 후하였으며 잘 수용해주는
도량이 있어 기뻐하고 성내는 마음을 얼굴에 드러내지 않았다. 그러
나 병사들을 통제할 때에는 언제나 기강과 질서가 있게 하였다.

아버지 동식童湜이 평소에 그림 소장하기를 좋아하였기 때문에
당시의 이름난 화가인 역원길易元吉1), 곽희郭熙2), 최백崔白3), 최각崔
慤4) 등이 이따금 그의 집에 그림을 보내어 그가 필요한 대로 제공해
주었다. 동관은 아버지를 모실 때에, 그중에서 뛰어난 그림들을 가
져가 홀로 열람하면서 그 속의 절묘한 부분들을 깨우칠 수 있었다.
이것이 흉중에 쌓여 가득하였으니, 간혹 이렇게 축적한 신비한 솜씨
들을 발휘하곤 하였다.

혹 곁에 필묵이 있는 것을 발견하면, 붓을 놀려 즐기면서 산림과
천석을 그려내었는데, 뜻이 가는 대로 그리다가 흥이 다하면 그만둘
뿐이었다. 그리고 이렇게 그린 것을 거두어 가져가는 자가 있으면 동
관이 가끔씩 다시 가져다가 찢어버리곤 하였다. 그래서 좌우에 있던
사람들은 매번 동관이 흥이 나서 붓을 들어 먹을 쓸 때마다, 혹은 사
용한 종이의 뒷면에 그리게 하거나 혹은 잘라낸 화폭 조각 사이에 그
리게 한 뒤에 재빨리 감추어 다시 꺼내놓지 않고 모두들 보배처럼 감
상하였다. 그러므로 전해지는 그림이 적어서 더욱 귀해지게 되었다.

1) 역원길易元吉 : 송나라 화가로 형호
荊湖를 유람하면서 자연을 관찰하였
고, 자신의 거처에 정원과 연못을 가
꾸어 동물과 식물을 관찰하여 이를 그
림으로 표현하였다. '화조-4-2' 참조.
2) 곽희郭熙 : 북송의 화가로 자는 순부
淳夫이고 하양河陽의 온현溫縣 사람이
다. 산수를 잘 그려서 명성을 얻었다.
'산수-2-8' 참조.
3) 최백崔白 : 북송 호량濠梁의 화가로
자는 자서子西이다. 화죽花竹과 수금水
禽을 잘 그리고 도석과 인물에도 능하
였다. '화조-4-3' 참조.
4) 최각崔慤 : 북송 최백의 아우로 자는
자중子中이다. 화조花鳥를 잘 그려서
명성을 얻었다. '화조-4-4' 참조.

대체로 생각을 표현하기를 맑고 깨끗하게 하고 붓을 쓰기를 간략하게 하면서도 뜻이 충만하여, 이를 자연스럽게 이루어내었을 뿐이다. 마치 오래전부터 익혀왔던 것인 듯이 하였지, 타인의 뜻에 맞추어서 좋아하게 만들고자 한 것은 아니었다.

예로부터 병사를 부리는 자 중에 제갈공명諸葛孔明[5]과 같은 경우는 그림에도 능하였다. 그러므로 〈팔진도八陣圖〉[6]의 형세가 군진을 안배하는 중에 표현되어 나타났던 것인데 찬란하여 볼 만하였다. 또 마원馬援[7]의 경우에는 쌀알을 모아서 산천의 형세를 표현한 것[8]에 또한 화의畫意가 있었다. 이들이 마음속으로 화법을 밝게 이해하고 있었기에 그림을 능하게 그리려고 기대하지 않아도 능하게 되었던 것이 아니겠는가. 동관도 이런 점에 있어서 마찬가지였다.

동관은 황주湟州와 선주鄯州에서 공훈을 세우고 서쪽 변방에서 성을 함락시켜 오랑캐의 귀를 자르고 포로로 삼았던 인물로서 그 모습이 장중하여 엄하게 하지 않아도 위엄이 있었다. 무릇 인물을 쓰고 물리치거나 상을 주고 벌을 줄 때에는 결코 마음이 움직이는 자취를 드러내지 않아 그의 뜻을 미리 엿볼 수 없었다.

하지만 동관은 유독 너그럽게 은혜를 베풀고 사랑이 두터워서 사람들의 마음이 모두 그에게 돌아가서 그를 "형벌을 사면해주는 발이 달린 문서"[9]라고까지 호칭하기에 이르렀다. 이는 그가 이르는 곳마다 마음을 미루어 헤아리고 은혜를 베풀어서 만물에 미쳤음을 말한 것이다.

그의 출처와 공훈에 대해서는 정사正史에 따로 자세하게 기록되어[10] 있으므로 여기에서는 생략한다. 지금 동관은 태부太傅, 산남동도절도

5) 제갈공명諸葛孔明 : 제갈량諸葛亮(181~234)이다. 삼국 시대 촉한蜀漢의 정치가이다. 유비劉備를 도와 오나라의 손권孫權과 연합하여 남하하는 조조曹操의 대군을 적벽赤壁에서 대파하였다.
6) 팔진도八陣圖 : 중군中軍을 가운데에 두고 전후좌우에 여덟 가지 모양으로 병력을 배치한 진법陣法을 그린 그림이다.
7) 마원馬援 : 기원전 14~기원후 49년. 후한 때의 무장武將으로 자는 문연文淵이다. 복파장군伏波將軍을 지내고 신식후新息侯에 봉해졌다. '인물-1-0' 참조.
8) 쌀알을 … 표현한 것 : 후한 광무제光武帝가 외효隗囂를 치기 위하여 친정親征했을 때에 제장諸將의 의견이 엇갈리자 마원馬援을 불러 자문을 구하였다. 마원이 쌀알을 쌓아 산과 골짜기의 모양을 만들고는 전략을 설명하자, 광무제가 "오랑캐의 모습이 내 눈 안에 들어와 있다."라고 말하며 기뻐했다는 고사가 전한다.

9) 형벌을 … 문서 : 착각사서著脚赦書. 동관이 허물을 용서하고 수용하는 은혜를 베풀며 돌아다녔으므로 이렇게 말한 것이다.

10) 그의 … 기록되어 : 《송사宋史》〈환자전宦者傳〉에 동관의 전傳이 수록되어 있으나, 《송사》는 원元나라 때 편찬된 사서史書이다.

사山南東道節度使, 영추밀원사領樞密院事, 섬서하동등로선무사陝西河東等路宣撫使의 벼슬을 역임하였고, 경국공涇國公에 봉해졌다.[11]

지금 어부에 4점의 그림이 보관되어 있다. 〈과석窠石〉 4점.

內臣童貫, 字道輔 [一作道通], 京師人. 性簡重寡言, 而御下寬厚, 有度量能容, 喜慍不形于色. 然能節制兵戎, 率有紀律. 父湜雅好藏畫, 一時名手如易元吉、郭熙、崔白、崔慤輩, 往往資給于家, 以供其所需. 貫侍其父, 獨取其尤者, 有得于妙處, 胸次磅礴, 間發其秘. 或見筆墨在傍, 則弄翰遊戲, 作山林、泉石, 隨意點綴, 興盡則止. 人有收去者, 往往復取而壞之. 左右每因其興來揮毫落墨之時, 或在退紙背, 或於斷幅間, 乃亟藏之不復出, 皆以爲珍玩也. 故因其少而尤貴之. 大抵命思瀟灑, 落筆簡易意足, 得之自然耳. 若宿習而非求合取悅也. 自古之用兵者如諸葛孔明, 亦能畫. 故〈八陣圖〉之形勢, 見于分布粲然可觀. 如馬援聚米爲山川, 亦有畫意. 豈非方寸明於規畫, 不期乎能而能耶? 貫於此亦然. 貫策功湟、鄯, 與夫西鄙拔城而俘馘夷醜, 體貌鎮重, 不嚴而威. 凡進退賞罰, 初不見運動之迹, 故莫得以窺之. 貫獨寬惠慈厚, 人率歸心, 至號爲"著脚赦書." 蓋言其所至, 推恕有恩惠, 以及物也. 其如[12]出處勳庸, 自有正史詳載, 此得以略也. 今貫歷官任太傅、山南東道節度使, 領樞密院事, 陝西 河東等路宣撫使, 封涇國公.

今御府所藏四 : 〈窠石〉四.

11) 동관은 … 봉해졌다 : 동관은 정화 6년(1116)에 섬서양하선무사陝西兩河宣撫使에 제수되고, 정화 7년에 영추밀원사領樞密院事에 제수되었다. 그리고 선화 원년(1119)에 태부太傅가 되었다.

12) '如'는 〈사고본〉에 '於'로 되어 있다.

 한자풀이

• 磅礴(방박) 광대하고 충만한 모양
• 亟(극) 빠르다
• 粲(찬) 빛나다
• 拔城(발성) 성을 함락하다
• 俘(부) 적군을 사로잡다
• 馘(괵) 죽인 적군의 귀를 베다

유원劉瑗

내신 유원劉瑗은 자가 백옥伯玉이니, 경사京師(개봉) 사람이다. 몸가짐이 단정하고 성실하여 처음부터 끝까지 실수를 범하지 않았다. 당시의 사람들이 말하기를, "50여 년 동안 관직에 있으면서 기쁘거나 성난 빛을 얼굴에 드러내지 않았다. 그리고 두 조정에서 군왕을 보필하면서도 한 번도 스스로 우쭐한 적이 없었다."라고 하였다.

아버지 유유방劉有方은 평소에 본성이 글씨와 그림을 좋아하여 집에 만 권을 소장하고 있었다. 그런데 아첨牙籤과 옥축玉軸[1]이 모두 질서정연하였다. 진·위·수·당으로부터 전해온 기이한 글씨와 이름난 그림들이 있지 않은 것이 없었다. 그러므로 서화의 진위眞僞를 조사하여 밝히거나 고금을 논하여 판별하거나 작가가 속한 세대의 선후를 추론하기를 각각 합당하게 할 수 있었다. 그러므로 세상에서 서화에 대해 이야기하는 자들이 모두 진심으로 그에게 승복하였다. 무릇 도성이나 지방에 있는 사람으로서 그림을 얻었으나 그 작가의 이름을 알지 못하는 자들은 반드시 유원을 찾아가서 판별해주기를 부탁하였다. 유원은 처음에는 비록 작가가 누구인지 미처 알지 못하더라도 토론하는 사이에 모두 귀결되는 바가 있었다.

유원은 또한 능히 붓을 휘둘러 운림雲林과 천석泉石을 그렸는데 자못 맑고 깨끗한 정취가 있었다. 옛날에 환담桓譚[2]이 "능히 천 수의 시를 외니, 시가 절로 이루어지네."라고 말한 적이 있다. 이것이 유원의 경우와 서로 비슷하다. 그러나 유원은 마음에 흡족해지면 그리기

1) 아첨牙籤과 옥축玉軸 : '아첨牙籤'은 상아로 만든 첨대를 이르고, '옥축玉軸'은 옥으로 만든 권축卷軸을 이른다. 전하여 서적을 의미하는 말로 쓰인다.

2) 환담桓譚 : 기원전 24~기원후 56년. 한나라 유학자이다. 패국沛國 상현相縣 사람으로 자는 군산君山이다. 오경五經에 통달하고 문장에 능하였다.

를 멈추었기 때문에 세상에 전해지는 그림이 많지 않다. 전문적으로 그려서 오랜 세월 동안 작품을 축적한 자들과는 같지 않았다.

지금 유원은 관직이 통시대부通侍大夫로서 무승군武勝軍 [청원군淸遠軍이라고도 한다.] 승선사承宣使에 이르렀다. 소사少師로 추증되었고, 시호는 충간忠簡이다.

지금 어부에 9점의 그림이 보관되어 있다. 〈임이성소한림도臨李成小寒林圖〉 1점, 〈추경평원도秋景平遠圖〉 1점, 〈추운욕우도秋雲欲雨圖〉 1점, 〈색산고사도色山高士圖〉 1점, 〈죽석소경도竹石小景圖〉 1점, 〈소경묵죽도小景墨竹圖〉 2점, 〈묵죽도墨竹圖〉 1점, 〈죽석도竹石圖〉 1점.

內臣劉瑗, 字伯玉, 京師人. 持身端慤, 初終無玷. 時人謂"五十餘年在仕, 而喜怒不形于色. 爲兩朝從龍, 未嘗自矜." 父有方, 平日性喜書畫, 家藏萬卷, 牙籤、玉軸, 率有次第. 自晉、魏、隋、唐以來, 奇書名畫, 無所不有. 故能考覈眞僞, 論辨古今, 推其人世次遠近, 各有攸當. 故世所言書畫者, 皆率心服之. 凡中外之人, 有得繪畫而莫知主名者, 必以求瑗辨之. 瑗雖未敢誰何, 然論之皆有所歸也. 瑗亦能放筆作雲林、泉石, 頗復瀟灑. 昔桓譚以謂"能誦千賦, 自可爲之." 與此相類. 然適意而止, 所傳乃不多. 非若專門積累於歲月者也. 今瑗官至通侍大夫、武勝軍 [一作淸遠軍] 承宣使, 贈少師, 謚忠簡.

今御府所藏九³⁾: 〈臨李成小寒林圖〉一, 〈秋景平遠圖〉一, 〈秋雲欲雨圖〉一, 〈色山高士圖〉一, 〈竹石小景圖〉一, 〈小景墨竹圖〉二, 〈墨竹圖〉一, 〈竹石圖〉一.

3) '九'는 〈사고본〉에 '三'으로 되어 있다.

🌸 한자풀이

- 慤(각) 성실하다
- 玷(점) 티
- 籤(첨) 제비뽑기
- 軸(축) 두루마리
- 覈(핵) 핵실하다

내신 양규梁揆는 자가 중서仲敍이니, 경사京師(개봉) 사람이다. 음보로 관직에 나아갔다. 어렸을 때¹⁾부터 조각하는 일과 그림 그리는 일을 좋아하였다.

장성해서는 경험한 바가 몹시 많아서 이따금 한 번 보고서도 곧 능하게 그리기를, 마치 오래전부터 익숙했던 것인 듯이 하였다. 화죽花竹과 인물人物처럼 형상을 갖출 수 있는 것들은 모두 하나하나 능히 그려낼 수 있었다.

또한 명류들의 고고高古한 그림을 모두 가져다가 각각 그중의 화법 한 가지씩을 택하여 익힘으로써 여러 가지 뛰어난 화법을 갖추어 기어이 모두의 장점을 겸비하고자 하였다.

양규는 나이가 아직 한창 때이니 다시 더 배우고 익혀서 화법을 갖추고자 힘쓴다면 더욱 높은 경지에 이를 것이고 이 정도로 멈추지는 않을 것이다.

양규는 지금 좌무대부左武大夫로서 달주방어사達州防禦使의 직책을 맡고 있으며, 예사전睿思殿에 근무하고 있다.

지금 어부에 2점의 그림이 보관되어 있다. 〈춘산제애도春山霽靄圖〉 1점, 〈연계어부도蓮溪漁父圖〉 1점.

內臣梁揆, 字仲敍, 京師人. 以蔭²⁾補入仕. 自齠齔之時, 便喜刻雕及繪事矣. 及長, 因所閱甚多, 往往一見而便能, 似其宿習. 花竹、

1) 어렸을 때 : 초츤齠齔. 이를 가는 어린이 시절, 즉 '동년童年'을 이른다.

2) '蔭'은 〈대덕본〉에 '廕'으로 되어 있다.

人物, 凡可賦象者, 一一能之. 率取其名流高古之畫, 各擇其一以資
衆善, 冀兼備焉. 揆齒方壯, 若更加討論, 使就繩撿, 則有加而無已.
揆今官任左武大夫, 達州防禦使, 直睿思殿.

今御府所藏二:〈春山霽靄圖〉一,〈蓮溪漁父圖〉一.

송 작가미상,〈어부도漁父圖〉,
대만 고궁박물원

나존羅存

내신 나존羅存은 자가 중통仲通이니, 개봉 사람이다. 본성이 그림 그리는 것을 좋아하였고, 작은 폭의 그림을 그렸다. 비록 몸은 도성에 있었으나, 호연浩然하게 강호의 생각을 품고 있어서, 조정과 저잣거리의 속된 기운에 빠져들지 않았다.

붓을 대면 곧 안개 덮인 물결과 눈같이 흰 파도[煙濤雪浪], 너풀너풀 춤추듯이 떠가는 조각배[扁舟翻舞], 지척의 사이에 펼쳐진 먼 하늘 끝의 모습[咫尺天際], 언덕의 높고 낮은 모습[坡岸高下], 말 탄 사람이 나타나고 없어지는 모습[人騎出沒] 등이 나타났다. 그래서 그림을 펼쳐서 보면 문득 자신이 높은 곳에 올라 멀리 바라보고 있거나 유유자적하게 물고기·새와 더불어 어울려 함께 오가고 있는 듯이 느껴지게 만든다.

이 사람은 늦게 태어나서 아직 젊으니 만약 배우기를 계속하여 그만두지 않는다면 후일에 그 성과가 어찌 한량이 있겠는가.

나존은 무덕대부武德大夫로서 문주단련사文州團練使의 직책을 맡았고, 전중성殿中省의 상식국尙食局에서 봉어奉御의 직책을 맡고 있다.

지금 어부에 2점의 그림이 보관되어 있다. 〈추강귀기도秋江歸騎圖〉 1점, 〈설제귀주도雪霽歸舟圖〉 1점.

內臣羅存, 字仲通, 開封人. 性喜畫, 作小筆. 雖身在京國, 而浩然有江湖之思致, 不爲朝市風埃之所汨沒. 落筆則有煙濤雪浪、扁舟

翻舞、咫尺天際、坡岸高下、人騎出沒, 披圖便如登高望遠, 悠然與魚鳥相往還. 此人後生, 若其學駸駸未已, 他日豈可量哉? 存官任武德大夫、文州團練使, 充殿中省尚食局奉御.

今御府所藏二：〈秋江歸騎圖〉一,〈雪霽歸舟圖〉一.

원 작가미상,〈풍우귀주도 風雨歸舟圖〉,
대만 고궁박물원

풍근馮觀

내신 풍근馮觀은 자가 우경遇卿이니, 개봉 사람이다. 어릴 때부터 그림을 좋아하였다. 강산의 사계절[江山四時], 흐리거나 맑은 아침과 저녁[陰晴旦暮], 아득히 덮여 있는 안개와 구름[煙雲縹緲] 등의 형상을 그렸다. 특히 숲과 누각을 그린 것은 매우 정묘한 경지에 이르렀다.

그가 그린 〈금풍만뢰도金風萬籟圖〉[1]를 보면 흡사 숲의 나무 끝에서 생황과 피리 소리가 들리는 것 같았다. 또한 그 사이의 정취가 심원한 부분은 거의 「추성부秋聲賦」[2]와 더불어 서로 일치하였다.

다만 아쉽게도 풍근이 아직은 습성이 안정되지 않은 때라서 후일에 어긋나지나 않을까 걱정스러울 뿐이다.

풍근은 지금 무익대부武翼大夫로서 영태릉도감永泰陵都監의 직책을 맡고 있다.

지금 어부에 13점의 그림이 보관되어 있다. 〈우여춘효도雨餘春曉圖〉 1점, 〈강산춘조도江山春早圖〉 1점, 〈고우사청도膏雨乍晴圖〉 1점, 〈훈풍누관도薰風樓觀圖〉 1점, 〈청하잔원도淸夏潺湲圖〉 1점, 〈제연장경도霽煙長景圖〉 1점, 〈남산무송도南山茂松圖〉 1점, 〈강산만흥도江山晚興圖〉 1점, 〈금풍만뢰도金風萬籟圖〉 1점, 〈상제응연도霜霽凝煙圖〉 1점, 〈상추어포도霜秋漁浦圖〉 1점, 〈강산밀설도江山密雪圖〉 1점, 〈설제군산도雪霽羣山圖〉 1점.

內臣馮觀, 字遇卿, 開封人. 少好丹靑, 作江山四時、陰晴旦暮、煙雲縹緲之狀. 至於林樾樓觀, 頗極精妙. 畫〈金風萬籟圖〉, 怳然如

1) 금풍만뢰도金風萬籟圖 : '금풍金風'은 가을바람을 이르고, '만뢰萬籟'는 여러 가지 자연의 소리를 이른다.

2) 추성부秋聲賦 : 구양수가 창작한 부賦로, 가을바람에 부딪쳐 나는 소리를 섬세하게 묘사하였다.

(전傳) 북송 풍근馮覲, 〈관폭도觀瀑圖〉

聞笙竽于木末. 其間思致深處, 殆與〈秋聲賦〉爲之相參焉. 惜乎覲
性習未寧, 但恐他日參差耳. 覲今任武翼大夫, 永泰陵都監.

今御府所藏十有三:〈雨餘春曉圖〉一,〈江山春早圖〉一,〈膏雨乍
晴圖〉一,〈薰風樓觀圖〉一,〈清夏潺湲圖〉一,〈縹煙長景圖〉一,
〈南山茂松圖〉一,〈江山晚興圖〉一,〈金風萬籟圖〉一,〈霜縹凝煙
圖〉一,〈霜秋漁浦圖〉一,〈江山密雪圖〉一,〈雪霽羣山圖〉一.

• 縹(표) 아득하다
• 緲(묘) 아득하다
• 樾(월) 나무 그늘
• 籟(뢰) 퉁소 소리, 자연의 소리
• 笙(생) 생황
• 竽(우) 피리
• 潺(잔) 졸졸 흐르다
• 湲(원) 물이 흐르다
• 凝(응) 엉기다

| 12(산수)-3-14 | 승려 거연僧巨然

승려 거연巨然은 종릉鍾陵 사람이다. 산수를 잘 그렸고 아름다운 정취를 깊이 얻었기에 마침내 세상에 이름이 알려졌다. 매번 그림을 그릴 때마다, 마치 문인재사들이 제목에 맞추어 시문을 읊조려 창작할 때에 말의 원천이 마르지 않고 끊임없이 붓끝에서 흘러나오는데, 사물을 견주어 대비시키거나[比物連類]1) 격앙激昂과 돈좌頓挫2)의 변화를 베풀지 않은 곳이 없는 것과 같았다. 대개 흉중에 쌓인 것이 몹시 풍부하여 붓을 대기만 하면 막힘이 없이 쏟아져 나왔던 것이다.

거연은 산수를 그릴 때에 산봉우리, 산등성이, 고개, 시내를 비롯하여 그 아래로 산기슭에 이르는 사이에 달걀 모양의 둥근 바위와 소나무·잣나무와 성근 대나무와 덩굴이 뻗은 잡초 따위를 그려 넣어서로 조화를 이루게 하였다. 또한 그윽한 시내와 좁은 길이 구불구불 휘돌아서 이어지는 모습과 대나무 울타리와 초가집과 끊어진 다리와 아슬아슬한 잔도를 그려 넣어서 마치 진짜 산속의 경치를 마주하고 있는 것처럼 보이게 하였다.

혹 어떤 사람은 거연의 기질이 유약하다고 한다. 하지만 그렇지는 않다. 옛날에 산수를 논하는 자가 말하기를, "만약 그윽한 곳을 그린 것이 살고 싶은 생각이 들게 만들고 평평한 곳을 그린 것이 노닐고 싶은 생각이 들게 만들거나, 하늘이 만들고 땅이 베풀어놓은 것처럼 그려놓은 경물들이 보는 사람을 놀라게 만들고, 험준하고 가파르게 그려놓은 것이 보는 사람을 두렵게 만든다면, 이는 진실로 좋은 그

북송 거연巨然, 〈설도雪圖〉, 대만 고궁박물원

1) 사물을 … 대비시키거나 : 비물연류比物連類. 서로 관련이 있는 사물을 끌어들여 대비시키는 방법을 이른다. 『한비자』「난언難言」에 "말을 많이 하고 번다하게 일컬으면서 유사한 사물을 끌어와서 대비시키면 거짓되어 쓸모가 없다고 여길 것이다.[多言繁稱, 連類比物. 則見以爲虛而無用.]"라는 말이 있다.
2) 격앙激昂과 돈좌頓挫 : '격앙激昂'은 기운이나 감정이 격동하여 높아짐을 의미하고, '돈좌頓挫'는 갑자기 꺾이는 것을 의미한다.

림이다."라고 하였다. 지금 거연의 그림은 비록 쇄세瑣細한 부분도 있지만, 그 의취가 몹시 이 말과 유사하다. 거연이 유약하다고 말하는 것은 아마도 이 쇄세한 부분을 지적하여 평한 것일 듯하다. 또한 그가 빗줄기를 묘사한 그림을 보더라도, 마치 상쾌한 기운이 사람을 엄습하는 듯이 느껴질 정도이니, 참으로 그렇지 않은가.

옛날에 어떤 사람이 물을 그린 것을 벽에 걸어두고서 말하기를, "큰 물결이 세차게 일어나 보는 사람의 머리털이 모두 곤두서게 만든다."라고 하였다. 하물며 안개와 구름의 변화가 눈앞에서 펼쳐질 뿐 아니라 이런 형상들이 모두 거연이 스스로 창작해낸 것임에랴. 화록畫錄에서 그를 칭찬한 것은 지나치지 않다.

지금 어부에 136점의 그림이 보관되어 있다. 〈하경산거도夏景山居圖〉 6점, 〈하일산림도夏日山林圖〉 1점, 〈하운욕우도夏雲欲雨圖〉 1점, 〈추강만도도秋江晚渡圖〉 3점, 〈하산도夏山圖〉 3점, 〈구하송봉도九夏松峯圖〉 3점, 〈추산도秋山圖〉 2점, 〈추강어포도秋江漁浦圖〉 4점, 〈계산난야도溪山蘭若圖〉 6점, 〈계산어락도溪山漁樂圖〉 6점, 〈계산임수도溪山林藪圖〉 2점, 〈계교고은도溪橋高隱圖〉 1점, 〈중계첩장도重溪疊嶂圖〉 4점, 〈산계수각도山溪水閣圖〉 1점, 〈강산원흥도江山遠興圖〉 2점, 〈강산정조도江山靜釣圖〉 1점, 〈강산만경도江山晚景圖〉 1점, 〈강촌포어도江村捕魚圖〉 1점, 〈강산여점도江山旅店圖〉 1점, 〈강산만흥도江山晚興圖〉 1점, 〈강산귀도도江山歸棹圖〉 6점, 〈강좌성심도江左醒心圖〉 1점, 〈강산평원도江山平遠圖〉 1점, 〈강산행주도江山行舟圖〉 2점, 〈송봉고은도松峯高隱圖〉 2점, 〈연부원수도煙浮遠岫圖〉 6점, 〈산림귀로도山林歸路圖〉 1점, 〈산림소필도山林小筆圖〉 1점, 〈효림야정도曉林野艇圖〉 1점, 〈무림첩장도茂林疊嶂圖〉 1점, 〈임정

북송 거연巨然, 〈만학송풍도萬壑松風圖〉, 상해박물관

원저도林汀遠渚圖〉1점, 〈임석소경도林石小景圖〉1점, 〈연관소경도煙關小景圖〉1점, 〈운횡수령도雲橫秀嶺圖〉2점, 〈운람청효도雲嵐淸曉圖〉3점, 〈송로선암도松路仙巖圖〉1점, 〈송암소사도松巖蕭寺圖〉1점, 〈청동엄애도晴冬罨靄圖〉6점, 〈남쇄군봉도嵐鎖羣峰圖〉4점, 〈한계어사도寒溪漁舍圖〉1점, 〈소한림도小寒林圖〉2점, 〈요산어포도遙山漁浦圖〉2점, 〈산음소사도山陰蕭寺圖〉2점, 〈요산활포도遙山濶浦圖〉3점, 〈송음만학도松吟萬壑圖〉3점, 〈만학송풍도萬壑松風圖〉2점, 〈군봉무림도羣峯茂林圖〉2점, 〈환구산도睆口山圖〉1점, 〈산거도山居圖〉1점, 〈송암산수도松巖山水圖〉2점, 〈연강만도도煙江晚渡圖〉1점, 〈산수도山水圖〉4점, 〈층만도層巒圖〉1점, 〈수봉도秀峰圖〉3점, 〈금산도金山圖〉1점, 〈종산도鍾山圖〉1점, 〈여산도廬山圖〉1점, 〈송령도松嶺圖〉2점, 〈백천도柏泉圖〉1점, 〈요산도遙山圖〉1점, 〈원산도遠山圖〉1점, 〈송봉도松峯圖〉3점, 〈고은도高隱圖〉1점, 〈귀목도歸牧圖〉1점, 〈장강도長江圖〉1점, 〈과석도窠石圖〉1점.

북송 거연巨然, 〈추산문도도秋山問道圖〉, 대만 고궁박물원

僧巨然, 鍾陵人. 善畵山水, 深得佳趣, 遂知名于時. 每下筆, 乃如文人才士, 就題賦詠, 詞源衮衮, 出於毫端, 比物連類, 激昂頓挫, 無所不有. 蓋其胸中富甚, 則落筆無窮也. 巨然山水於峯巒嶺竇之外, 下至林麓之間, 猶作卵石、松柏、疎筠、蔓草之類, 相與映發, 而幽溪細路, 屈曲縈帶, 竹籬茅舍, 斷橋危棧, 眞若山間景趣也. 人或謂其氣質柔弱, 不然. 昔有嘗[3]論山水者, 乃曰"儘能於幽處使可居, 於平處使可行, 天造地設處使可驚, 嶄絶巇嶮處使可畏, 此眞善畵也." 今巨然雖瑣細, 意頗類此. 而曰柔弱者, 恐[4]以是論評之耳. 又至於所作雨腳, 如有爽氣襲人, 信哉. 昔人有畵水挂於壁間, 猶曰

3) '有嘗'은 〈사고본〉에 '嘗有'로 되어 있다.

4) '恐'은 〈사고본〉에 '妄'으로 되어 있다.

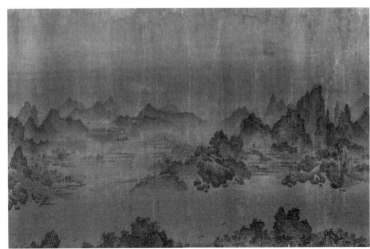

북송 거연巨然, 〈장강만리도長江萬里圖〉, 미국 프리어갤러리

"波濤洶湧, 見之皆毫髮爲立." 況於煙雲變化乎前, 蹤迹一出於己.
畫錄稱之, 不爲過矣.

今御府所藏一百三十有六:〈夏景山居圖〉六,〈夏日山林圖〉一,
〈夏雲欲雨圖〉一,〈秋江晚渡圖〉三,〈夏山圖〉三,〈九夏松峯圖〉
三,〈秋山圖〉二,〈秋江漁浦圖〉四,〈溪山蘭若圖〉六,〈溪山漁樂
圖〉六,〈溪山林藪圖〉二,〈溪橋高隱圖〉一,〈重溪疊嶂圖〉四,〈山
溪水閣圖〉一,〈江山遠興圖〉二,〈江山靜釣圖〉一,〈江山晚景圖〉
一,〈江村捕魚圖〉一,〈江山旅店圖〉一,〈江山晚興圖〉一,〈江山歸
棹圖〉六,〈江左醒心圖〉一,〈江山平遠圖〉一,〈江山行舟圖〉二,
〈松峯高隱圖〉二,〈煙浮遠岫圖〉六,〈山林歸路圖〉一,〈山林小筆
圖〉一,〈曉林野艇圖〉一,〈茂林疊嶂圖〉一,〈林汀遠渚圖〉一,〈林
石小景圖〉一,〈煙關小景圖〉一,〈雲橫秀嶺圖〉二,〈雲嵐清曉圖〉

三,〈松路仙巖圖〉一,〈松巖蕭寺圖〉一,〈晴冬晻靄圖〉六,〈嵐鎖
羣峰圖〉四,〈寒溪漁舍圖〉一,〈小寒林圖〉二,〈遙山漁浦圖〉二,
〈山陰蕭寺圖〉二,〈遙山澗浦圖〉三,〈松吟萬壑圖〉三,〈萬壑松風
圖〉二[5],〈羣峯茂林圖〉二,〈晥口山圖〉一,〈山居圖〉一,〈松巖山水
圖〉二,〈煙江晚渡圖〉一,〈山水圖〉四,〈層巒圖〉一,〈秀峰圖〉三,
〈金山圖〉一,〈鍾山圖〉一,〈廬山圖〉一,〈松嶺圖〉二,〈柏泉圖〉一,
〈遙山圖〉一,〈遠山圖〉一,〈松峯圖〉三,〈高隱圖〉一,〈歸牧圖〉一,
〈長江圖〉一,〈窠石圖〉一.

5) '二'는〈대덕본〉에 '一'로 되어 있다.

꽃 한자풀이

• 袞袞(곤곤) 큰 물이 쉬지 않고 흐르
 는 모양
• 竇(두) 구멍
• 麓(록) 산기슭
• 筠(균) 대나무
• 蔓(만) 덩굴
• 籬(리) 울타리
• 棧(잔) 잔도
• 儻(당) 혹시
• 巉(참) 높고 가파르다
• 巇(희) 험준하다
• 險(험) 험준하다
• 瑣(쇄) 자질구레하다
• 襲(습) 엄습하다
• 洶(흉) 물이 세차다
• 湧(용) 물이 샘솟다

일본국日本國

일본국日本國은 고대의 왜노국倭奴國이다. 해가 떠오르는 곳에서 가깝다는 이유로 스스로 일본국으로 이름을 바꾸었다.

화가의 성명을 알 수 없는 그림이 남아 있는데, 이 나라의 풍물과 산수의 소경을 전사한 것으로서 채색이 몹시 무겁고 금벽金碧을 많이 사용하였다. 그 실제의 풍경을 고찰해보면 반드시 이렇지는 않을 것이다. 다만 채색을 선명하고 화려하게 하여 아름답게 보이고자 한 것일 뿐이다. 그러나 이를 통해 다른 나라 다른 지역의 인물과 풍속을 볼 수 있다.

또 만추蠻陬[1]와 이맥夷貊[2]처럼 예의를 아는 지역이 아니지만 능히 회화에 마음을 두었으니 또한 가상한 일이다. 또한 화하華夏(중국)의 문명이 점점 교화를 미치고 있음을 알 수 있다. 어찌 다시 그림의 뛰어나고 못함을 따질 것이 있겠는가? 예전에 중국에 전해진 일본국의 관고官誥[3]가 있는데, 해외의 다른 나라와 견주어보면 결코 이미 같은 수준은 아니었으니 이런 그림이 있는 것은 당연하다.

태평흥국太平興國[4] 연간에 일본 승려가 무리 대여섯 사람과 함께 상선商船을 타고 온 적이 있다. 중국말이 통하지는 않았으나 그 풍토에 관하여 물어보면 글로 써서 대답하였다. 그 글씨는 예서를 법으로 삼은 것이었고 그 말은 대체로 중국의 말을 법으로 삼은 것이었다. 나중에 다시 제자를 보내 하례하는 표문을 올리고 금진연金塵硯과 녹모필鹿毛筆과 왜에서 그린 병풍을 진상하였다.

1) 만추蠻陬 : 고대에 남방 지역에 있던 민족을 일컫던 말이다.
2) 이맥夷貊 : 고대에 북방이나 동방 지역에 있던 민족을 일컫던 말이다.

3) 관고官誥 : 고신告身. 관원에게 품계와 관직을 내리는 임명장을 이른다.

4) 태평흥국太平興國 : 976~983년. 북송 태종太宗이 사용하던 연호이다.

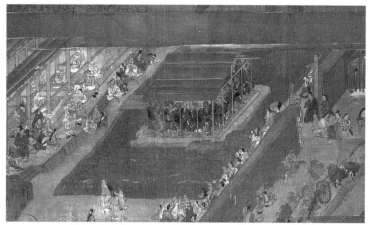

일본(1299) 원이円伊, 〈일편성회一遍聖繪〉, 일본 동경국립박물관

지금 어부에 3점의 그림이 보관되어 있다. 〈해산풍경도海山風景圖〉 1점, 〈풍속도風俗圖〉 2점.

日本國, 古倭奴國也. 自以近日所出, 故改之. 有畫不知姓名, 傳寫其國風物、山水小景, 設色甚重, 多用金碧. 考其眞未必有此. 第欲綵繪粲然, 以取觀美也. 然因以見殊方異域人物風俗. 又蠻陬、夷貊, 非禮義之地, 而能留意繪事, 亦可尙也. 抑又見華夏之文明, 有以漸被, 豈復較其工拙耶? 舊有日本國官告傳至於中州, 比之海外他國, 已自不同, 宜其有此. 太平興國中, 日本僧與其徒五六人, 附商舶而至. 不通華語, 問其風土, 則書以對. 書以隷爲法, 其言大率以中州爲楷式. 其後再遣弟子奉表稱賀, 進金塵硯、鹿毛筆、倭畫屏風.

今御府所藏三:〈海山風景圖〉一,〈風俗圖〉二.

 한자풀이

- 綵(채) 채색하다
- 粲(찬) 빛나다
- 舶(박) 큰 배

선화화보 **권13**

축수畜獸 1

건괘乾卦[1]는 하늘을 상징하는데, 하늘은 굳건하게 운행하므로 말이 된다. 곤괘坤卦[2]는 땅을 상징하는데, 땅은 무거운 짐을 싣고 순종하므로 소가 된다.[3] 말과 소는 짐승인데도 위대한 건과 곤이 취하여 상징으로 삼은 것이다. 무거운 짐을 싣고 먼 곳에까지 가는 이치는 『주역』의 수괘隨卦에서도 다시 인용되었다.[4] 이런 까닭에 화가들이 말과 소의 형상을 그려서 명성을 얻은 자가 많아지게 되었다.

그러나 호랑이, 표범, 사슴, 돼지, 노루, 토끼의 경우는 길들일 수 있는 동물이 아니다. 화가들이 이로 인해 거칠고 추운 들판에서 제멋대로 뛰놀고 달아나서 굴레와 고삐에 매이지 않은 모습을 취하여 붓끝의 호매한 기운에 맡겨서 그려낼 뿐이다. 개, 양, 고양이, 살쾡이의 경우는 또한 인간과 친숙한 동물이어서 능하게 그리기가 몹시 어렵다. 화초 사이와 대나무 숲 너머에 있거나 무대의 바닥 깔개 위와 수놓아진 장막 안에 있는 모습을 그리면서도, 꼬리를 흔들며 사랑을 구걸하는 모습처럼 되지 않게 그릴 수 있어야 한다. 그러므로 솜씨가 이런 수준에 이른 자를 세상에서 찾아보기가 어렵다.

진晉에서부터 본조(북송)에 이르기까지의 사이에, 말 그림으로는 진의 사도석史道碩이 있고 당의 조패曹霸와 한간韓幹 등이 있다. 소 그림으로는 당의 대숭戴嵩과 그 아우 대역戴嶧이 있고 오대의 여귀진厲歸眞과 본조의 주의朱羲 등이 있다. 개 그림으로는 당의 조박문趙博文과 오대의 장급지張及之가 있고 본조의 종실 조영송趙令松이 있다. 양 그림

1) 건괘乾卦 : '건乾'은 『주역』 64괘의 하나로 하늘의 형상을 상징한다. 하늘은 굳세어 운행하기를 쉼이 없이 한다.
2) 곤괘坤卦 : '곤坤'은 『주역』 64괘의 하나로 땅의 형상을 상징한다. 땅은 유순하여 하늘을 따른다.
3) 건괘乾卦는 … 된다 : 『주역』 「설괘전」에 "건은 말이 되고, 곤은 소가 된다.[乾爲馬, 坤爲牛.]"는 말이 있다.
4) 『주역』의 … 인용되었다 : 『주역』 「계사전」에 "소를 부리고 말을 타서 무거운 짐을 끌고 먼 곳까지 가게 하여 천하를 이롭게 했는데, 수괘에서 이를 취하였다.[服牛乘馬, 引重致遠, 以利天下, 蓋取諸隨.]"라는 말이 있다.

으로는 오대의 나새옹羅塞翁이 있다. 호랑이 그림으로는 당의 이점李
漸과 본조의 조막착趙邈齪이 있다. 고양이 그림으로는 오대의 이애지
李靄之가 있고 본조의 왕응王凝과 하존사何尊師가 있다.

무릇 짐승을 그린 화가로는 진에서부터 당과 오대를 거쳐 본조에
이르기까지 27인이 있다. 자세한 내용은 모두 화보에 기록되어 있으
니, 우선 뛰어난 자들을 대략 소개한다.

포정包鼎[5]의 호랑이 그림과 배문현裴文晛[6]의 소 그림도 당시에 명
성을 떨치지 않은 것은 아니었으나 기운이 비속하고 거칠었다. 가령
포정을 이점에게 견주고 배문현을 대승에게 견준다면 이들이 어찌
옷소매 사이로 자신의 손을 도로 감추지 않겠는가. 그렇기 때문에 화
보에 기록할 만한 대상은 아니다.

5) 포정包鼎 : 송나라 선성宣城 사람으
로 아버지 포귀包貴와 함께 호랑이를
잘 그렸는데, 포정이 더욱 뛰어났다.
6) 배문현裴文晛 : 송나라 개봉開封 사
람으로 물소를 잘 그렸다

乾象天, 天行健, 故爲馬. 坤象地, 地任重而順, 故爲牛. 馬與牛
者, 畜獸也, 而乾坤之大, 取之以爲象. 若夫所以任重致遠者, 則復
見取於《易》之隨. 於是畫史所以狀馬牛而得名者爲多. 至虎豹鹿豕
獐兔, 則非馴習之者也. 畫者因取其原野荒寒, 跳梁奔逸, 不就羈馽
之狀, 以寄筆間豪邁之氣而已. 若乃犬羊貓狸, 又其近人之物, 最爲
難工. 花間竹外, 舞裀繡幄, 得其不爲搖尾乞憐之態. 故工至於此
者, 世難得其人. 粤自晉迄于本朝, 馬則晉有史道碩, 唐有曹霸、韓
幹之流. 牛則唐有戴嵩與其弟戴嶧, 五代有厲歸眞, 本朝有朱羲[7]
輩. 犬則唐有趙博文, 五代有張及之, 本朝有宗室令松. 羊則五代有
羅塞翁. 虎則唐有李漸, 本朝有趙邈齪. 貓則五代有李靄之, 本朝有
王凝、何尊師. 凡畜獸自晉、唐、五代、本朝, 得二十有七人. 其詳具諸

7) '羲'는〈사고본〉과〈대덕본〉에 '義'
로 되어 있다.

譜, 姑以尤者槩擧焉. 而包鼎之虎·裴文睍之牛, 非無時名也, 氣俗
而野. 使包鼎之視李漸, 裴文睍之望戴嵩, 豈不縮手於袖間耶. 故非
譜之所宜取.

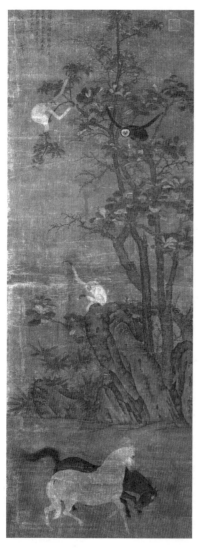

당 한간韓幹, 〈원마도猿馬圖〉, 대만 고궁박
물원

🌸🌸 한자풀이

- 馴(순) 길들이다
- 羈(기) 굴레
- 馵(칩) 매다
- 邁(매) 가다
- 絪(인) 요
- 綉(수) 수놓다
- 幄(악) 장막

사도석 史道碩

사도석史道碩은 어떠한 사람인지 알지 못한다. 형제 네 명이 모두 그림을 잘 그려서 명성을 얻었다. 사도석은 특히 사람과 말과 거위 등에 능하였다.

처음에 왕미王微[1]와 함께 순욱荀勗[2]과 위협衛協[3]을 스승으로 섬겨 실력이 비등하였기 때문에 두 사람의 우열을 가릴 수 없었다. 그런데 사혁謝赫이 말하기를, "왕미는 스승의 뜻을 얻었고, 사도석은 닮은 외형을 전수받았다.[4]"라고 하였다. 그렇다면 왕미가 얻은 것은 정신이고 사도석이 그린 것은 형체일 뿐이다. 뜻과 정신은 그림의 법도 밖으로 초월하여 있는 것이지만, 형체와 외형의 닮음은 필묵의 법도 안에서 벗어나지 못한 것이다. 마땅히 이로써 우열을 가릴 수 있을 것이다.

지금 어부에 3점의 그림이 보관되어 있다. 〈삼마도三馬圖〉 1점, 〈팔준도八駿圖〉 1점, 〈우도牛圖〉 1점.

1) 왕미王微 : 남조 송나라 낭야琅邪 임기臨沂 사람으로 자는 경현景玄이다. 시문과 서화에 모두 능하였다.
2) 순욱荀勗 : ?~289년. 영천潁川 영음潁陰 사람으로 자는 공증公曾이다. 위협衛協의 화법을 배워 인물人物과 사녀士女를 잘 그렸다.
3) 위협衛協 : 서진西晉의 화가로 조불흥曹弗興의 화법을 배웠다. 장묵張墨과 함께 화성畫聖으로 불렸다. '인물-1-2' 참조.
4) 왕미는 … 전수받았다 : 사혁謝赫의 『고화품록古畫品錄』에는 "王得其細, 史傳似眞."으로 되어 있다.

史道碩, 不知何許人. 兄弟四人, 皆以善畫得名, 而道碩尤工人馬及鵝等. 初與王微竝師荀勗、衛協, 技能上下, 二人優劣未判, 而謝赫謂 "王得其意, 史傳其似." 若是則微之所得者神, 道碩之所寫者形耳. 意與神超出乎丹靑之表, 形與似未離乎筆墨蹊徑, 宜用此辨之.

今御府所藏三 : 〈三馬圖〉一、〈八駿圖〉一、〈牛圖〉一.

 한자풀이

• 蹊(혜) 좁은 길
• 徑(경) 지름길

한왕 이원창漢王李元昌

한왕漢王 이원창李元昌(619~643)은 당 고조高祖의 일곱 번째 아들이다. 어렸을 때부터 박학하였고 그림을 잘 그렸다. 이사진李嗣眞[1]이 이원창을 평하여 말하기를, "천인天人의 자태를 갖추었고 여러 기예에 두루 뛰어났다. 자못 풍운風韻을 갖추어 자연스럽게 높은 경지에 올랐다."라고 하였다.

그가 안마鞍馬와 응골鷹鶻을 그린 것이 세상에 전해지는데, 비록 염입덕閻立德과 염입본閻立本이라도 그와 우열을 겨룰 수 없을 정도이다. 말을 그리는 데에 특히 능하였다. 빠르게 달려 화류마驊騮馬[2]를 앞질러 나아갈 만한 천리마가 흉중에 들어 있는 자가 아니라면 어떻게 이를 마음으로 깨닫고 손이 이에 응하여 그려낼 수 있었겠는가.

지금 어부에 3점의 그림이 보관되어 있다. 〈이마도羸馬圖〉 1점, 〈엽기도獵騎圖〉 2점.

漢王 元昌, 高祖第七子. 少博學善畫. 李嗣眞謂元昌曰 "天人之姿, 博綜伎藝, 頗得風韻, 自然超擧." 有畫鞍馬、鷹鶻傳于時, 雖閻立德、立本, 不得以季孟其間. 畫馬尤工. 非胸中有千里駬駬欲度驊騮前者, 豈能得之心而應之手耶.

今御府所藏三：〈羸馬圖〉一,〈獵騎圖〉二.

1) 이사진李嗣眞 : 당나라 화가로 자는 승주承冑이다. '도석-1-6' 참조.

2) 화류마驊騮馬 : 주 목왕穆王이 소유하던 여덟 준마 가운데 한 마리이다. 후에 준마를 일컫는 말로 쓰이기도 한다.

 한자풀이

- 綜(종) 통괄하다
- 鷹(응) 매
- 鶻(골) 송골매
- 驊騮(화류) 준마의 이름
- 羸(리) 여위다

|13(축수)-1-3| # 강도왕 이서 江都王李緖

강도왕江都王 이서李緖는 당나라 곽왕霍王 이원궤李元軌[1]의 아들이자 태종太宗의 조카이다. 글씨와 그림에 능하였다. 안마鞍馬에 가장 뛰어나 이로써 명성을 얻었다. 관직은 금주자사金州刺史[2]에 이르렀다.

일찍이 말하기를, "선비들 중에 말 그림을 좋아하는 자가 많은 것은, 말로 비유를 삼을 때에 반드시 인재人材를 가리키기 때문이다. 노둔한 말이 더디게 달리고 준마가 빠르게 달리는 것과, 주인을 만나 세상에 나오기도 하고 만나지 못하여 숨어 있기도 하는 것이 모두 선비가 세상을 살아가는 것과 같다."고 하였다. 다만 화가뿐만이 아니라 시인들도 말에 흥을 의탁하는 경우가 많다. 이로 인해 말을 그림으로 그리는 자는 손으로 꼽아서 셀 수 있을 정도로 많지 않다.

두자미杜子美(두보)가 일찍이 조패曹霸가 그린 말 그림을 보고서 시를 지어 이르기를, "나라가 세워진 이후로 안마를 그린 것이, 신묘하기로는 홀로 강도왕을 꼽는다네."[3]라고 하였다. 이서가 당시에 존중을 받았음을 알 수 있다.

지금 어부에 3점의 그림이 보관되어 있다. 〈사권모과도寫拳毛騧圖〉 1점, 〈인마도人馬圖〉 1점, 〈정마도呈馬圖〉 1점.

江都王緖, 唐霍王元軌之子, 太宗[4]姪也. 能書畫, 最長於鞍馬, 以此得名. 官至金州刺史. 嘗謂 "十人多喜畫馬者, 以馬之取譬, 必在人材. 駑驥遲疾, 隱顯遇否, 一切如士之遊世." 不特此也, 詩人亦

1) 이원궤李元軌 : 622~688년. 당나라 고조高祖 이연李淵의 아들이다.

2) 금주金州 : 요녕의 천금天金 지역에 해당하는 옛 지명이다.

3) 나라가 … 꼽는다네 : 두보의 시 「위풍녹사댁관조장군화마도韋諷錄事宅觀曹將軍畫馬圖」에 보인다.

4) '太宗'은 〈대덕본〉에 '太宗皇帝'로 되어 있다.

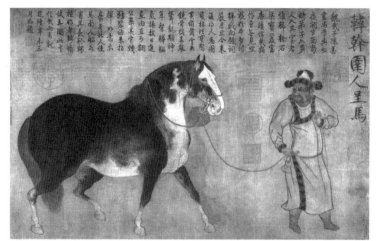

당 한간韓幹, 〈어인정마도圉人呈馬圖〉, 미국 메트로폴리탄미술관

多以託興焉. 是以畫馬者可以倒指而數. <u>杜子美</u>嘗觀<u>曹霸</u>畫馬而有
詩曰 “國初已來畫鞍馬, 神妙獨數<u>江都王</u>”, 則<u>緒</u>爲一時之所重, 其
可知歟.

　今御府所藏三 : 〈寫拳毛騧圖〉一, 〈人馬圖〉一, 〈呈馬圖〉一.

 한자풀이

- 駑(노) 둔하다
- 驥(기) 천리마
- 遲(지) 더디다
- 疾(질) 빠르다

위무첨 韋無忝은 경조京兆(장안) 사람이다. 그 아우 위무종 韋無縱과 함께 또한 그림으로 명성이 있었다.

위무첨은 명황明皇(당 현종) 시대에 말과 기이한 짐승을 그려 명성을 떨쳤다. 당시에 외국에서 사자를 바친 것이 있었다. 위무첨이 한 번 보더니 붓질을 하여 진짜 사자와 매우 흡사하게 그려내어 온갖 동물들이 모두 멀리서 바라보고 달아났을 정도였다. 명황이 일찍이 사냥을 나가, 현무북문玄武北門 앞에서 화살 한 발로 멧돼지 두 마리를 맞힌 적이 있었다. 당시에 위무첨에게 명령하여 그 모습을 옮겨 그리게 해서 마침내 당시의 가장 훌륭하고 절묘한 그림이 되었다.

또한 여러 동물은 그 성정과 형상이 표리가 되어 굳세면서 날랜 것이 있고, 또한 온순하면서 선량한 것도 있다. 그러므로 그 발톱과 갈기털이 같지 않은 부분이 있고 매서운 것과 온순한 것도 이를 따라 구별해야 한다. 그런데 다른 사람들은 거의 이런 점을 알지 못하였으나 위무첨만 홀로 이를 터득하였다. 당시에 사람들이 위무첨이 네 발 달린 짐승을 그린 것을 평하여, 오묘한 경지에 도달하지 않은 것이 없다고 하였다. 이것이 어찌 빈말이겠는가.

위무첨은 관직이 좌무위대장군左武衛大將軍에 이르렀다.

지금 어부에 9점의 그림이 보관되어 있다. 〈습마도習馬圖〉 1점, 〈산마도散馬圖〉 1점, 〈목적귀우도牧笛歸牛圖〉 1점, 〈산석희묘도山石戲貓圖〉 1점, 〈규화희묘도葵花戲貓圖〉 1점, 〈희묘도戲貓圖〉 1점, 〈승유도勝遊圖〉

1점, 〈영왕취귀도^{寧王醉歸圖}〉 1점, 〈경심도^{傾心圖}〉 1점.

　韋無忝, 京兆人. 與其弟無縱, 亦以畫稱. 無忝在明皇朝以畫馬及異獸擅名. 時外國有以獅¹⁾子來獻者, 無忝一見, 落筆酷似其眞, 百獸皆望而辟易. 明皇嘗游獵, 一發中兩豝於玄²⁾武北門, 當時命無忝傳寫之, 遂爲一時英妙之極. 且百獸之性與形相表裏, 而有雄毅而駿者, 亦有馴擾而良者. 故其足距毛鬣有所不同, 怒張妥帖亦從之而辨. 他人未必知此, 而獨無忝得之. 當時稱無忝畫四足之獸者, 無不臻妙, 豈虛言哉. 無忝³⁾官至左武衛大將軍.

　今御府所藏九 : 〈習馬圖〉一, 〈散馬圖〉一, 〈牧笛歸牛圖〉一, 〈山石戲貓圖〉一, 〈葵花戲貓圖〉一, 〈戲貓圖〉一, 〈勝遊圖〉一, 〈寧王醉歸圖〉一, 〈傾心圖〉一.

1) '獅'는 〈사고본〉에 '師'로 되어 있다.

2) '玄'은 〈사고본〉과 〈대덕본〉에 '元'으로 되어 있다. '元'으로 되어 있는 것은 송나라의 시조 '조현랑^{趙玄朗}'을 피휘한 것이다.

3) '無忝'의 앞에 〈대덕본〉에 '而'가 있다.

한자풀이

- **酷**(혹) 심하다
- **豝**(파) 멧돼지
- **毅**(의) 굳세다
- **鬣**(렵) 갈기
- **妥**(타) 온당하다
- **帖**(첩) 편안하다

조패曹霸는 조모曹髦[1]의 후손이다. 조모는 위魏나라에서 그림으로 명성이 있었다. 조패는 개원開元[2] 연간에 이미 명성을 얻었으며, 천보天寶[3] 연간 말에 이르러서는 매번 명을 받아 어마御馬와 공신功臣의 상을 그리곤 하였다. 관직은 좌무위대장군左武衛大將軍에 이르렀다.

두자미杜子美(두보)가 「단청인丹靑引」에서 "그림을 그리느라 늙음이 장차 이르는 줄도 모르니, 부귀는 나에게 뜬구름 같구나."라고 말한 것은 조패를 이른다. 두자미는 진실로 그림을 이해한 자였던 것이다.

한퇴지韓退之(한유)도 일찍이 "만일 지혜와 기교를 오롯이 기울임으로써, 자연의 작용이 마음에 순응하되 기질에 의해 꺾이지 않게 할 수만 있다면, 정신이 완전해질 것이며 이를 지키는 마음도 견고해질 것이다."[4]라고 하였다. 이 말이 옳은 듯하다. 또 "무릇 남의 것을 부러워하여 본디 하던 일을 버리고서 옮겨가는 자는 모두 높은 당堂 위에 오르지도 못할 것이며 그래서 고기의 맛도 보지 못할 것이다."[5]라고 하였는데, 참으로 그렇다.

대개 조패는 만년에 전쟁으로 떠돌아다니는 중에도 끝까지 자신이 본디 하던 일을 바꾸지 않았다. 이는 두자미가 말한 "부귀는 나에게 뜬구름과 같다."는 것으로, 이를 거의 그에게서 볼 수 있다.

지금 어부에 14점의 그림이 보관되어 있다. 〈일기도逸驥圖〉 2점, 〈옥화총도玉花驄圖〉 1점, 〈하조마도下槽馬圖〉 2점, 〈내구조마도內廐調馬圖〉 1점, 〈노기도老驥圖〉 2점, 〈구마도九馬圖〉 3점, 〈목마도牧馬圖〉 1점,

1) 조모曹髦 : 241~260년. 위 문제文帝 조비曹조의 손자로 자는 사언士彦이다. 위나라 제4대 황제(재위 254~260년)에 올랐으나, 당시 실권자 사마소司馬昭의 심복들에게 피살되었다. 서화에 능하였다.

2) 개원開元 : 713~741년. 당 현종顯宗이 첫 번째로 사용하던 연호이다.

3) 천보天寶 : 742~755년. 당 현종이 두 번째로 사용하던 연호이다.

4) 만일 … 것이다 : 한유韓愈의 「송고한상인서送高閑上人序」에 보인다.

5) 무릇 … 것이다 : 한유韓愈의 「송고한상인서送高閑上人序」에 보인다.

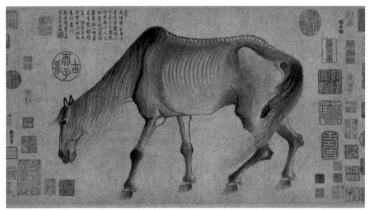

송·원 공개龔開, 〈수마도瘦馬圖〉, 일본 오사카시립미술관

〈인마도人馬圖〉 1점, 〈이마도羸馬圖〉 1점.

曹霸, 髦之後. 髦以畫稱於魏. 霸在開元中已得名, 天寶末每詔寫御馬及功臣像. 官至左武衛大將軍. 杜子美〈丹青引〉, 以謂 "丹青不知老將至, 富貴於我如浮雲"者, 謂霸也. 子美眞知畫者. 退之嘗謂 "苟可以寓其智巧, 使機應於心, 不挫於氣, 則神完而守固", 其論似是. "夫外慕徒業者, 皆不造其堂, 不嚌其胾", 信矣. 蓋霸暮年, 飄泊於干戈之際, 而卒不徒業. 此子美所謂 "富貴於我如浮雲"者, 殆[6]見乎此矣.

今御府所藏十有四:〈逸驥圖〉二,〈玉花驄圖〉一,〈下槽馬圖〉二,〈內廄調馬圖〉一,〈老驥圖〉二,〈九馬圖〉三,〈牧馬圖〉一,〈人馬圖〉一,〈羸馬圖〉一.

6) '殆'는 〈사고본〉에 없다.

한자풀이

- 挫(좌) 꺾다
- 嚌(제) 맛보다
- 胾(자) 고깃점

배관裴寬

배관裴寬(679~754)은 강주絳州 문희聞喜 사람이다. 막내 숙부 배최裴漼[1]는 당시에 명성이 있었다. 배관이 대략 문사文詞에 능하여 벼슬에 나아갔는데, 새로운 경지를 개창하는 일에 많이 힘써 가는 곳마다 모두에게 능력이 있다고 칭송을 받았다. 명황明皇(당 현종)의 시대에는 범양절도사로 있으면서 채방사를 겸하여 맡아 자못 총애를 받았다.

『당사唐史』[2]에 전傳이 실려 있는데 배관이 그림에 능한 것은 언급하지 않았다. 오직 기사騎射, 탄기彈棋[3], 투호投壺가 특히 절묘하였다고 말하였을 뿐이다. 그러나 이로써 미루어보면 그림에 능하였음을 알 만하다. 대저 당나라 사람들은 글씨와 그림에 능한 자가 많았다. 다만 드러난 자도 있고 드러나지 않은 자도 있을 뿐이다. 이로 인해 이들의 그림이 세상에 전해지는 것이 많지 않게 되었다. 또 이 때문에 전기傳記와 보록譜錄에 실리지 못한 것이다.

지금 어부에 1점의 그림이 보관되어 있다. 〈소마도小馬圖〉 1점.

裴寬, 絳州聞喜人. 季父漼, 有聞于時. 寬粗以文詞進, 多從辟擧, 所至皆有能稱. 明皇朝爲范陽節度使兼採訪使, 頗受眷知.《唐史》有傳, 不言寬能畫, 惟云騎射、彈棋、投壺特妙. 以此推之, 能畫可知. 大抵唐人多能書畫, 特著不著耳. 由是所畫傳於世者不多, 故爲傳記、譜錄不載.

今御府所藏一:〈小馬圖〉.

1) 배최裴漼 : ?~736년. 감찰어사와 중서사인을 거쳐 개원 연간에 이부상서에 올랐다. 70여 세로 죽은 뒤에 예부상서에 추증되고 '의懿'라는 시호를 받았다.

2) 당사唐史 :『구당서』와『신당서』를 말한다.
3) 탄기彈棋 : 손가락으로 바둑돌을 튕겨 맞히던 놀이이다.

 한자풀이

• 粗(조) 대략
• 眷(권) 돌보다

한간韓幹

한간韓幹(706?~783)은 장안長安[1] 사람이다. 왕유王維가 그의 그림을
한 번 보고 마침내 그를 높이어 칭찬하였다. 관직은 좌무위대장군左
武衛大將軍에 이르렀다.

천보天寶 연간 초에 명황明皇(당 현종)이 한간을 불러들여 공봉供奉으
로 삼았다. 이때는 곧 진굉陳閎[2]이 곧 말 그림으로 세상에서 영예를
누리던 시기였다. 그래서 명황이 한간에게 진굉을 스승으로 삼도록
하였으나 한간은 명을 따르지 않았다. 다른 날 한간에게 묻자, 한간
이 답하기를, "신에게는 저 나름대로 스승이 있습니다. 지금 폐하의
마구간 안에 있는 말들이 모두 신의 스승입니다."라고 하였다. 명황
이 이 때문에 그를 더욱 기특하게 생각했다.

두자미杜子美(두보)의 「단청인丹靑引」에 이르기를, "제자 한간이 일찍
이 입실入室의 경지에 이르렀네."라고 하였다. 이는 한간이 조패曹霸
를 스승으로 삼았음을 말한 것이다. 그런데 두자미가 어떻게 이를 알
았던 것인가.

옛날에 말을 그린 것으로 〈주목왕팔준도周穆王八駿圖〉가 있다. 또
염입본閻立本이 전자건展子虔과 정법사鄭法士의 화법을 모사한 듯이 근
육과 골격이 많이 드러나게 말을 그린 것이 있다. 이는 모두 당시에
명성을 떨치던 것들이다.

그런데 개원開元 연간 이후로는 천하가 무사하여 다른 나라의 명
마가 여러 역관驛官을 거쳐 자주 왕의 마구간에 들어오게 되었다. 이

[1] 장안長安 : 『역대명화기』 권9에는 한
간韓幹이 대량大梁 사람으로 기록되어
있다. 대량은 개봉開封을 이른다.

[2] 진굉陳閎 : '인물―1―9' 참조.

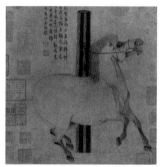

당 한간韓幹, 〈조야백도照夜白圖〉, 미국
메트로폴리탄미술관

때문에 마침내 비황飛黃[3], 조야照夜[4], 부운浮雲[5], 오방五方[6]과 같은 명마들을 소유하게 되었다. 한간이 스승으로 삼았던 말들은 대개 이런 명마들 중에 있었다. 이른바 "한간이 오직 살만 그리고 골격을 그리지 않았네."[7]라는 것은, 바로 그가 이렇게 하여 전자건과 정법사의 화법에서 밖으로 벗어나서 스스로 일가의 절묘한 경지를 이루었음을 말한 것이다.

어느 날 밤에 갑자기 붉은 옷을 입고 검은 관을 쓴 어떤 사람이 한간의 집 문을 두드리며 말하기를, "나는 귀신의 사자이다. 듣건대 그대가 좋은 말을 잘 그린다고 하니, 비단 한 필을 주고자 하노라."라고 하였다. 이에 한간이 그 자리에서 비단에 말을 그려서 불에 태웠다. 그런데 여러 날 뒤에 누군가 비단 백 필을 한간에게 보내와 감사의 뜻을 표하였다. 그러나 끝내 보내온 자가 누구인지를 알지 못하였다. 이는 아마도 이른바 귀신의 사자라는 자가 보내었던 것인가 보다.

건중建中[8] 연간 초에 어떤 사람이 말 한 필을 끌고 의원을 찾아간 일이 있었다. 그런데 그 말의 털 빛깔과 골격 모양이 그 의원도 일찍이 본 적이 없는 것이었다. 그때 우연히 한간을 만났더니 한간이 깜짝 놀라 말하기를, "진실로 이 말은 우리 집안에서 그리던 말과 같구나."라고 하였다. 그리고서 오랫동안 말을 어루만지면서, 자신이 구사하던 필획의 느낌이 의식하지 못하던 사이에 이 말의 느낌과 일치하였다는 것에 대해 신기하게 생각하였다. 그런데 잠시 후에 말이 넘어질 뻔했다가 이로 인해 앞발에 상처가 나게 되었다. 한간이 이를 괴이하게 생각하면서 이에 돌아가서 자신이 그려놓은 말 그림을 보았더니 다리에 먹물이 칠해지지 않은 한 점의 여백이 있는 것이었다.

3) 비황飛黃 : 승황乘黃. 전설 속에 등장하는 신비한 명마이다. 여기서는 외국에서 온 명마를 가리킨다.
4) 조야照夜 : 조야백夜照白. 당 현종의 명마로 서역에서 왔으며 눈처럼 희고 장대하다.
5) 부운浮雲 : 준마의 명칭이다.
6) 오방五方 : 오화마五花馬. 『당조명화록』에는 '오화五花'로 기록되어 있다.
7) 한간이 … 않았네 : 두보의 「단청인丹靑引」에 "제자 한간이 일찍이 입실의 경지에 이르러, 또한 말을 그려 남다른 모습 다 그렸네. 한간이 오직 살만 그리고 골격을 그리지 않아, 차마 화류마의 기상이 쇠하게 만들었네.[弟子韓幹早入室, 亦能畫馬窮殊相. 幹唯畫肉不畫骨, 忍使驊騮氣凋喪.]"라는 구절이 있다.

8) 건중建中 : 780~783년. 당나라 덕종德宗이 사용하던 연호이다.

이에 그 그림이 또한 신묘한 물건임을 깨닫게 되었다.

미불이 『화사畫史』에서 이르기를, "가우嘉祐[9] 연간에 강남으로 사신을 나가는 자가 채석우저기采石牛渚磯[10]를 건너려고 할 때에 갑자기 태풍이 일어나서 건널 수 없게 되었다. 그래서 중원수부사中元水府祠에 가서 기도를 올렸더니, 그날 밤 꿈에 신령이 나타나서, '말 그림을 남겨두면 마땅히 건너는 일을 도울 것이다.'라고 알려주었다. 잠에서 깨어 간직하던 한간의 말 그림을 바치자 이윽고 바람이 멈추어 마침내 강을 건널 수 있었다. 그 그림이 지금까지 사당에 맡겨져 있다."[11]라고 하였다. 미불은 뒤이어, "백옥루白玉樓가 완성되자 반드시 이하李賀에게 기문을 쓰게 하였다."[12]라고 말하여 은근히 이 일에 견주었다. 이는 참으로 옳은 말이다. 재주 있는 자를 만나기 어려운 것은 오래되었다. 오직 이 세상에 적을 뿐만이 아니라, 천상에도 적었던 것이었다.

지금 어부에 52점의 그림이 보관되어 있다. 〈명황관마도明皇觀馬圖〉 1점, 〈문황용마도文皇龍馬圖〉 1점, 〈영왕조마도寧王調馬圖〉 1점, 〈팔준도八駿圖〉 1점, 〈해관습마도奚官習馬圖〉 4점, 〈육마도六馬圖〉 1점, 〈명황시마도明皇試馬圖〉 1점, 〈오릉유협도五陵游俠圖〉 1점, 〈삼마도三馬圖〉 1점, 〈정마도呈馬圖〉 5점, 〈오왕출유도五王出遊圖〉 1점, 〈내구어마도內廏御馬圖〉 3점, 〈기종도騎從圖〉 1점, 〈산기도散騎圖〉 3점, 〈안응도按鷹圖〉 1점, 〈사삼화어마도寫三花御馬圖〉 1점, 〈어인조마도圉人調馬圖〉 1점, 〈조마도調馬圖〉 3점, 〈습마도習馬圖〉 2점, 〈유기도遊騎圖〉 2점, 〈유협인마도遊俠人馬圖〉 2점, 〈이백봉관도李白封官圖〉 2점, 〈노기도老驥圖〉 1점, 〈기습인마도騎習人馬圖〉 1점, 〈옥화백마도玉花白馬圖〉 1점, 〈하조마

9) 가우嘉祐 : 1056~1063년. 송나라 인종仁宗이 사용하던 연호이다.

10) 채석우저기采石牛渚磯 : 채석기采石磯, 또는 우저기牛渚磯로 불린다. 안휘의 마안산馬鞍山을 경유하는 장강의 동쪽 기슭에 있다. 악양의 성릉기城陵磯, 남경의 연자기燕子磯와 함께 장강의 삼기三磯로 불린다.

11) 가우嘉祐 … 있다 : 미불의 『화사畫史』에 보인다.

12) 백옥루白玉樓가 … 하였다 : 이상은 李商隱의 「이하소전李賀小傳」에 따르면, 당나라 시인 이하李賀가 죽음에 임박하였을 때에 붉은 옷을 입고 붉은 규룡을 탄 사람을 만났더니, 그가 "상제上帝가 백옥루白玉樓를 완성하시고서 즉시 그대를 불러 기문을 쓰게 하셨다."라고 하였다고 한다. 이 말을 듣고서 이하는 곧 숨을 거두었다. 미불의 『화사畫史』에 "그러므로 백옥루가 완성됨에 반드시 이하에게 기문을 쓰게 하였다.[所以玉樓成, 必李賀記也.]"라는 말이 있다.

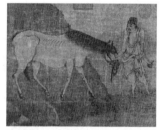

당 한간韓幹, 〈세마도洗馬圖〉, 대만 고궁박물원

도^{下槽馬圖}〉4점, 〈내구도^{內廐圖}〉1점, 〈착마도^{鑿馬圖}〉1점, 〈명황사록
도^{明皇射鹿圖}〉2점, 〈전마도^{戰馬圖}〉2점.

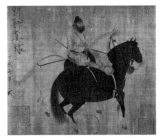

당 한간^{韓幹}, 〈목마도^{牧馬圖}〉, 대만 고궁
박물원

韓幹, 長安人. 王維一見其畫, 遂推獎之. 官至¹³⁾左武衛大将軍.
天寶初, 明皇召幹入爲供奉. 時陳閎乃以畫馬榮遇一時, 上令師之,
幹不奉詔. 他日問幹, 幹曰"臣自有師, 今陛下內廐馬, 皆¹⁴⁾臣之師
也." 明皇於是益奇之. 杜子美〈丹靑引〉云"弟子韓幹早入室." 謂幹
師曹霸也. 然子美何從以知之? 且古之畫馬者有〈周穆王八駿圖〉,
閻立本畫馬似¹⁵⁾模展, 鄭多見筋骨, 皆擅一時之名. 開元後天下無
事, 外域名馬重譯累至內廐, 遂有飛黃、照夜、浮雲、五方之乘. 幹之
所師者, 蓋進乎此. 所謂"幹唯畫肉不畫骨"者, 正以脫落展、鄭之外,
自成一家之妙也. 忽一夕, 有人朱衣玄冠¹⁶⁾扣幹門者, 稱"我鬼使
也, 聞君善圖良馬, 欲賜一疋." 幹立畫焚之. 他日有迭百縑來致謝,
而卒莫知其所從來, 是¹⁷⁾其所謂鬼使者也. 建中初有人牽一馬訪醫
者, 毛色骨相, 醫所未嘗見. 忽値幹, 幹驚曰"眞是吾家之所畫馬."
遂摩挲久之, 怪其筆意冥會如此. 俄頃若蹶, 因損前足. 幹異之, 於
是歸以視所畫馬本, 則脚有一點墨缺, 乃悟其畫亦神¹⁸⁾矣. 米芾《畫
史》載, "嘉祐中有使江南者, 渡采石牛渚磯, 風大作, 不可渡. 於是
禱中元水府祠, 是夕夢, 神告"留馬當相濟." 旣寤, 遂獻所藏幹馬,
已而風止, 乃渡. 至今典廟中." 米芾乃以"玉樓成必李賀記", 竊比
諸此. 誠哉是言, 蓋才難也久矣. 不唯世間少, 天上亦少.
今御府所藏五十有二 : 〈明皇觀馬圖〉一, 〈文皇龍馬圖〉一, 〈寧王
調馬圖〉一, 〈八駿圖〉一, 〈奚官習馬圖〉四, 〈六馬圖〉一, 〈明皇試

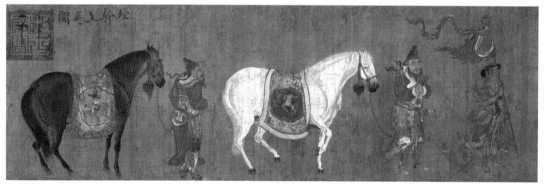

당 한간韓幹, 〈정마도呈馬圖〉, 미국 프리어갤리리

馬圖〉一,〈五陵游俠圖〉一,〈三馬圖〉一,〈呈馬圖〉五,〈五王出遊
圖〉一,〈內廐御馬圖〉三,〈騎從圖〉一,〈散驥圖〉三,〈按鷹圖〉一,
〈寫三花御馬圖〉一,〈圉人調馬圖〉一,〈調馬圖〉三,〈習馬圖〉二,
〈遊騎圖〉二,〈遊俠人馬圖〉二,〈李白封官圖〉二,〈老驥圖〉一,〈騎
習人馬圖〉一,〈玉花白馬圖〉一,〈下槽馬圖〉四,〈內廐圖〉一,〈鑿
馬圖〉一,〈明皇射鹿圖〉二,〈戰馬圖〉二.

위감韋鑒

위감韋鑒은 장안長安 사람으로 용과 말을 잘 그렸다. 아우 위란韋鑾은 산수山水와 송석松石을 잘 그렸고, 위란의 아들 위언韋偃도 말과 송석松石을 그려서 당시에 명성을 얻었다. 위감이 진실로 비조鼻祖[1]의 역할을 한 것이다.

또 하늘을 나는 것으로는 용만 한 것이 없고 땅을 달리는 것으로는 말만 한 것이 없는데, 위감이 홀로 용과 말을 그린 것으로써 명성을 얻었다. 용이 자유로이 오르내리고 굴레에서 벗어나 바람과 구름을 타고 분방하게 움직이는 기운과, 말이 빛을 뒤쫓고 번개를 따라갈 듯이 한 번 여물을 먹고서 천 리를 달려가는 기세를, 마음속으로 절묘하게 터득한 자라야 비로소 족히 이를 이해할 수 있는 것이 아니겠는가. 세상에 전해지는 그림이 많지 않다.

지금 어부에 3점의 그림이 보관되어 있다. 〈칠현도七賢圖〉 2점, 〈정마도呈馬圖〉 1점.

1) 비조鼻祖: 한 학파나 혹은 어떤 행위를 창시한 사람을 이른다.

韋鑒, 長安人, 善畫龍馬. 弟鑾, 工山水‧松石, 鑾之子偃, 亦畫馬‧松石名于時, 鑒實鼻祖. 且行天者莫如龍, 行地者莫如馬, 而鑒獨以龍馬得名. 豈非升降自如, 脫略羈控, 挾風雲奔逸之氣, 與夫躡景追電, 一秣千里, 得於心術之妙者, 足以知之. 所傳於世者不多.

今御府所藏三：〈七賢圖〉二, 〈呈馬圖〉一.

 한자풀이

• 控(공) 당기다
• 躡(섭) 밟다
• 秣(말) 말먹이

위언韋偃

위언韋偃의 아버지 위란韋鑾은 산수山水와 송석松石을 잘 그렸다. 당시에 명성이 비록 이미 자자하였으나 고졸古拙한 습관에 빠지는 것을 피하지는 못하였다.

위언은 비록 가학을 전수받았으나, 필력이 굳건하고 풍격이 고상하였으며 안개와 노을과 바람과 구름이 변화하는 모습을 그리고 소나무가 구불구불 서리어 있는 특이한 모습을 그린 것이 아버지보다 훨씬 뛰어났다. 그러나 세상 사람들은 오직 위언이 말을 잘 그린다는 것만 알았다. 두자미杜子美(두보)가 일찍이 위언의 말 그림에 적어 넣은 노래에서 언급한, "희롱 삼아 몽당붓을 잡고 화류마를 그리니, 갑자기 기린이 동쪽 벽에서 나오는 것이 보이네."[1]라는 것이 이것이다. 하지만 말을 그리는 것에 그치지 않았다. 또한 산수山水, 송석松石, 인물人物에도 능하여 모두 정묘하게 그려내었다. 세상 사람들이 이런 점을 알게 된 것이 어찌 두자미의 시가 전해졌기 때문이 아니겠는가. 바로 황사랑黃四娘의 집에 꽃이 핀 것[2]과 공손대랑公孫大娘이 검을 들고서 춤을 춘 것[3]과 같은 경우이다. 이들 모두 두보의 시로 인하여 명성을 얻었다.

지금 어부에 27점의 그림이 보관되어 있다. 〈목방인마도牧放人馬圖〉 1점, 〈삼기도三驥圖〉 1점, 〈삼마도三馬圖〉 1점, 〈막강오마도莫江五馬圖〉 1점, 〈목마도牧馬圖〉 9점, 〈산마도散馬圖〉 3점, 〈목우도牧牛圖〉 1점, 〈사우도沙牛圖〉 1점, 〈목방군려도牧放羣驢圖〉 1점, 〈조행도早行圖〉 2점,

당 위언韋偃, 〈쌍기도雙騎圖〉, 대만 고궁박물원

1) 희롱 … 보이네 : 두보의 「제벽상위언화마가題壁上韋偃畫馬歌」에 보인다.

2) 황사랑黃四娘의 … 것 : '황사랑'이 누구인지는 자세하지 않다. 두보의 「강반독보심화江畔獨步尋花」에, "황사랑의 집에는 꽃이 길에 가득한데, 천 송이만 송이에 눌려 가지가 기울었네.[黃四娘家花滿蹊, 千朶萬朶壓枝低.]"라는 말이 있다.
3) 공손대랑公孫大娘이 … 것 : 회소와 장욱이 공손대랑의 춤을 본 뒤에 초서의 법을 깨우쳤던 고사를 이른다. '도석-2-1' 참조.

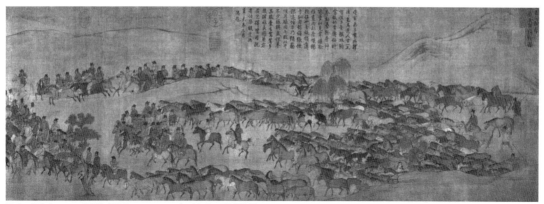

북송 이공린李公麟, 〈임위언목마도臨韋偃牧馬圖〉, 북경 고궁박물원

〈독비도讀碑圖〉 2점, 〈송석도松石圖〉 3점, 〈송하고승도松下高僧圖〉 1점.

韋偃父鑾, 善畫山水、松石, 時名雖已籍籍, 而未免墮於古拙之習.
偃雖家學, 而筆力遒健, 風格高擧, 煙霞風雲之變, 與夫輪困離奇之
狀, 過父遠甚. 然世唯知偃善畫馬. 蓋杜子美嘗有題偃畫馬歌, 所謂
"戲拈禿筆掃驊騮, 倏見騏驎出東壁"者是也. 然不止畫馬, 而亦能
工山水、松石、人物, 皆極精妙. 豈非世之所知, 特以子美之詩傳耶?
乃如黃四娘家花、公孫大娘舞劍器, 此皆因之以得名者也.

今御府所藏二十有七:〈牧放人馬圖〉一,〈三驥圖〉一,〈三馬圖〉
一,〈莫江五馬圖〉一,〈牧馬圖〉九,〈散馬圖〉三,〈牧牛圖〉一,〈沙
牛圖〉一,〈牧放羣驢圖〉一,〈早行圖〉二,〈讀碑圖〉二,〈松石圖〉
三,〈松下高僧圖〉一.

 한자풀이

- 籍籍(자자) 자자하다
- 遒(주) 굳세다
- 輪囷(윤균) 구불구불하게 휘감긴
 모양
- 離奇(이기) 평범하지 않고 기이한
 모양
- 拈(념) 집다
- 禿筆(독필) 몽당붓
- 倏(숙) 갑자기

조박문趙博文

조박문趙博文은 상서좌승상尙書左丞相 조연趙涓[1]의 아들이다. 대대로 유학을 업으로 삼았고 그림을 그리기를 좋아하였다. 사녀士女와 토끼와 개를 그리는 데에 특히 뛰어났다. 그러나 사녀와 개와 토끼는 모두 눈앞에서 가까이 익숙하게 보아 형사를 이루기가 쉬운 것으로서, 당시에 왕비王朏[2]와 주방周昉[3] 같은 자들이 모두 세상에서 크게 명성을 떨치고 있었다. 그런데 조박문이 마침내 이들과 대등하게 되었으니, 이는 필시 필법의 밖에서 터득한 바가 있어서 구구하게 형사에 치중하는 세속의 습속에 머무르지 않았기 때문일 것이다.

지금 어부에 1점의 그림이 보관되어 있다. 〈토견도兔犬圖〉 1점.

趙博文, 尙書左丞相趙涓之子. 世業儒, 喜丹靑, 而於士女·兔犬爲尤工. 然士女·犬兔皆目前近習, 易於[4]形似, 而一時如王朏·周昉, 皆有盛名于世. 博文遂能相後先, 則是必有得之於筆外, 而不止於世俗區區形似之習也.

今御府所藏一 : 〈兔犬圖〉.

1) 조연趙涓 : 당나라 기주冀州 사람으로 천보 연간 초에 진사에 급제하였고, 관직이 구주자사衢州刺史와 감찰어사를 거쳐 상서좌승에 이르렀다.

2) 왕비王朏 : '인물-2-2' 참조.
3) 주방周昉 : '인물-2-1' 참조.

4) '於'는 원문에 '居'로 되어 있으나, 〈사고본〉과 〈대덕본〉에 근거하여 바로잡았다.

대숭戴嵩

대숭戴嵩은 어떠한 사람인지 알지 못한다. 처음에 한황韓滉 진공晉公[1]이 절우浙右에서 절도사가 되었을 때에 대숭에게 명하여 순관巡官으로 삼았다. 한황의 화법을 배웠으나 모두 한황에게 미치지 못하였다. 그러나 유독 소 그림에 있어서는 그 야성을 완전히 터득하여 마침내 한황을 매우 멀리 뛰어넘었다. 전가田家와 시내와 평원에 있어서도 모두 오묘한 경지에 이르렀다. 그러나 한황의 경우에는 낭묘廊廟 사이에서 생활하면서 어떻게 이런 경물을 볼 수 있었겠는가. 한황이 이에 있어서 대숭보다 아래에 있는 것은 당연하다.

세상에 전해지는 소 그림으로는 대숭의 것이 독보적이었다. 그 아우 대역戴嶧 역시 소를 그리는 것으로 명성을 얻었다.

지금 어부에 38점의 그림이 보관되어 있다. 〈춘피목우도春陂牧牛圖〉 1점, 〈춘경목우도春景牧牛圖〉 1점, 〈목우도牧牛圖〉 10점, 〈도수우도渡水牛圖〉 1점, 〈귀우도歸牛圖〉 2점, 〈음수우도飮水牛圖〉 2점, 〈출수우도出水牛圖〉 2점, 〈유우도乳牛圖〉 7점, 〈희우도戲牛圖〉 1점, 〈분우도奔牛圖〉 3점, 〈투우도鬪牛圖〉 2점, 〈독우도犢牛圖〉 1점, 〈일우도逸牛圖〉 1점, 〈수우도水牛圖〉 2점, 〈백우도白牛圖〉 1점, 〈도수목우도渡水牧牛圖〉 1점.

戴嵩, 不知何許人也. 初韓滉 晉公鎭浙右時, 命嵩爲巡官. 師滉畫, 皆不及, 獨於牛能窮盡野性, 乃過滉遠甚. 至於田家, 川原, 皆臻其妙. 然自是廊廟間, 安得此物? 宜滉於此風斯在下矣. 世之所傳

1) 한황韓滉 진공晉公 : 723~787년. 당나라 장안長安의 화가로 자는 태충太冲이다. 태자소사 한휴休의 아들로서 문음으로 출사하여 진해군절도사鎭海軍節度使, 강회전운사江淮轉運使 등을 지내고 진국공晉國公에 봉해졌다. '인물-2-3' 참조.

당 대숭戴嵩, 〈투우도鬪牛圖〉, 대만 고궁박물원

당 대숭戴嵩, 〈유우도乳牛圖〉, 대만 고궁박물원

畫牛者, 嵩爲獨步. 其弟嶧, 亦以畫牛得名.

今御府所藏三十有八:〈春陂牧牛圖〉一,〈春景牧牛圖〉一,〈牧牛
圖〉十,〈渡水牛圖〉一,〈歸牛圖〉二,〈飮水牛圖〉二,〈出水牛圖〉二,
〈乳牛圖〉七,〈戱牛圖〉一,〈奔牛圖〉三,〈鬪牛圖〉二,〈犢牛圖〉一,
〈逸牛圖〉一,〈水牛圖〉二,〈白牛圖〉一,〈渡水牧牛圖〉一.

한자풀이

• 廊廟(낭묘) 조정의 정무를 살피는 곳
• 犢(독) 송아지

대역戴嶧

대역戴嶧은 대숭戴嵩의 아우이다. 대숭은 소를 그려 당시에 명성이 높아졌다. 이는 대개 마음을 분산시키지 않고 정신을 오롯하게 모았기 때문에 가능하였다. 만일 한 가지에 정신을 집중한다면 오묘한 경지에 오르지 못하는 자가 없을 것이다. 예컨대 뱃사공이 배를 다루고[1] 목수 경慶이 거鐻를 깎는[2] 경지는 모두 이렇게 하여 이룬 것이다. 이처럼 대숭이 소를 그릴 때에도 역시 한순간에 정신을 집중하였던 것이었다.

그런데 대역이 대숭의 화법을 배워서 마침내 능히 그 뒤를 계승할 수 있었으나, 다만 매이지 않고 뛰어다니는 형상을 그리기를 좋아하면서도 단속하여 사육한 것 같은 모양이 남아 있는 것을 피하지는 못하였다. 이는 또한 감상하는 자로 하여금 경계할 바를 알게 하려는 것이 아니었겠는가.

지금 어부에 5점의 그림이 보관되어 있다. 〈송석목우도松石牧牛圖〉 1점, 〈평파유우도平坡乳牛圖〉 1점, 〈일우도逸牛圖〉 1점, 〈투우도鬪牛圖〉 1점, 〈분우도奔牛圖〉 1점.

1) 뱃사공이 … 다루고 :『장자莊子』「달생達生」에 나온다.
2) 목수 … 깎는 :『장자莊子』「달생達生」에 나온다. '거鐻'는 악기를 걸어두는 틀이다.

戴嶧, 嵩之弟. 嵩以畫牛名高一時, 蓋用志不分, 乃凝於神. 苟致精于一者, 未有不進乎妙也. 如津人之操舟、梓慶之削鐻, 皆所得于此. 於是嵩之畫牛, 亦致精于一時也. 然嶧學嵩, 遂能接武其後. 然喜作奔逸之狀, 未免有所制畜, 其亦使觀者知所戒耶.

今御府所藏五：〈松石牧牛圖〉一，〈平坡乳牛圖〉一，〈逸牛圖〉一，〈鬪牛圖〉一，〈奔牛圖〉一.

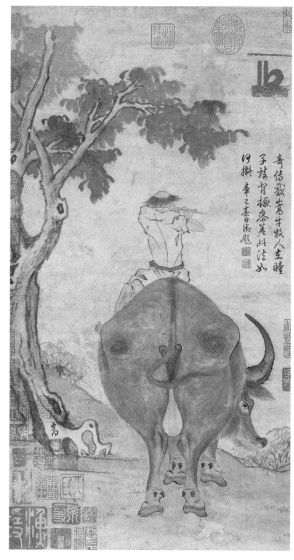

당 대숭戴嵩, 〈화우畵牛〉, 대만 고궁박물원

🌸 한자풀이

- 凝(응) 엉기다
- 操(조) 조종하다
- 削(삭) 깎다
- 鐻(거) 악기걸이
- 武(무) 자취, 자취를 잇다

이점 李漸

이점李漸은 어떠한 사람인지 알지 못한다. 관직은 흔주자사忻州刺史를 지냈다.

번마番馬와 인물人物을 잘 그렸다. 시내와 평원에서 말을 방목하고 있는 풍경을 그리는 데에서 특히 절묘한 솜씨를 다 발휘하였다. 그의 필적과 기운에 대해서는 당시에 대적할 자가 없다고 일컬어졌다. 아들 이중화李仲和가 그 기예를 능히 계승하였으나 필력이 미치지 못하는 바가 있었다.

지금 어부에 7점의 그림이 보되어 있다. 〈천원목마도川原牧馬圖〉 2점, 〈삼마도三馬圖〉 1점, 〈일기도逸驥圖〉 1점, 〈목마도牧馬圖〉 2점, 〈호투우도虎鬪牛圖〉 1점.

李漸, 不知何許人也. 官任忻州刺史. 善畫番馬、人物. 至於牧放川原, 尤盡其妙. 筆迹氣調, 當時號爲無儔. 子仲和能繼其藝, 而筆力有所不及.

今御府所藏七 : 〈川原牧馬圖〉二, 〈三馬圖〉一, 〈逸驥圖〉一, 〈牧馬圖〉二, 〈虎鬪牛圖〉一.

 한자풀이

• 儔(주) 필적하다

이중화李仲和

이중화李仲和는 흔주자사忻州刺史 이점李漸의 아들이다. 번마番馬와 인물人物을 잘 그렸는데 아버지의 유풍이 남아 있다. 다만 필력은 미치지 못하는 바가 있다.

재상 영호도令狐綯[1]의 집안은 여러 대에 걸쳐 재상을 지냈는데 그 집에 인마人馬를 작게 그린 병풍이 있었다. 더욱 득의한 작품으로 헌종憲宗[2]이 일찍이 이 그림을 가져다가 궁중에 두었다.

지금 어부에 1점의 그림이 보관되어 있다. 〈소마도小馬圖〉 1점.

1) 영호도令狐綯 : 당나라 돈황敦煌 사람으로 자는 자직子直이다. 대대로 동평장사同平章事의 관직을 지냈다.

2) 헌종憲宗 : 재위 805~820년. 당나라 순종順宗의 큰 아들 이순李純(778~820)이다.

李仲和, 忻州刺史漸之子. 善畫番馬、人物, 有父之遺風. 但筆力有所不逮也. 而相國令狐綯奕代爲相, 家有小畫人馬幛. 是尤得意者, 憲宗嘗取置於禁中.

今御府所藏一 : 〈小馬圖[3]〉.

3) '小馬圖'의 뒤에 〈대덕본〉에 '一'이 있다.

한자풀이

• 奕代(혁대) 여러 세대
• 禁中(금중) 궁궐 안

장부張符

장부張符는 어떠한 사람인지 알지 못한다. 소를 잘 그렸고 필법에 도 매우 능하였다. 한황韓滉의 법을 터득하였으니, 또한 한황의 유파 이다.

그가 그린 〈방우도放牛圖〉를 보면, 유독 바람이 불고 안개가 서린 쓸쓸한 농촌 들녘의 정취와 피리를 빗겨 불면서 풀밭 위에 있는 아이 의 모습을 취하여 그렸다. 도롱이 하나에 삿갓 하나를 쓰고 있는 아 이의 모습이 거의 사람과 소가 서로를 잊고 있는 듯이 보였다. 스스 로 절묘하게 그 이치를 깨우치고 기예를 갖춘 자가 아니라면 어떻게 이를 붓끝으로 표현해낼 수 있겠는가.

지금 어부에 5점의 그림이 보관되어 있다. 〈도수우도渡水牛圖〉 1점, 〈목우도牧牛圖〉 3점, 〈수우도水牛圖〉 1점.

張符, 不知何許人也. 善畫牛, 頗工筆法. 有得於韓滉, 亦韓之派 也. 畫〈放牛圖〉, 獨取其村原風煙荒落之趣, 兒童橫吹藉草之狀, 其 一簑一笠殆將人牛相忘. 自非妙造其理, 有進於技者, 何以得之於 筆端耶?

今御府所藏五:〈渡水牛圖〉一,〈牧牛圖〉三,〈水牛圖〉一.

 한자풀이

• 簑(사) 도롱이
• 笠(립) 삿갓

축수畜獸 2

나새옹羅塞翁

나새옹羅塞翁은 바로 전당 현령 나은羅隱[1]의 아들로 오중吳中(소주蘇州
지역)에서 일을 하였다.

그림 그리기를 좋아하였고 특히 양을 잘 그려서 정교하고 탁월하
였는데, 세상에 남아 있는 그의 필적이 드물다. 나은은 시로써 당시
에 유명하였고, 나새옹은 유독 그림에 뜻을 부쳤으나 또한 시인 묵
객의 의취가 있다.

지금 어부에 2점의 그림이 보관되어 있다. 〈목우도牧牛圖〉 1점, 〈해
물도海物圖〉 1점.

羅塞翁, 乃錢塘令隱之子, 爲吳中從事. 喜丹靑, 善畫羊, 精妙卓
絶, 世罕見其筆. 隱以詩名于時, 而塞翁獨寓意於丹靑, 亦詞人墨客
之所致思.

今御府所藏二:〈牧牛圖〉,〈海物圖〉.

1) 나은羅隱 : 833~909년. 오대 시대
오월吳越의 신성新城 사람으로 자는
소간昭諫이다. 진해절도사鎭海節度使
전류錢鏐를 따라 종사하여 품계가 간
의대부諫議大夫에 이르렀다.

당 조복趙福, 〈양도羊圖〉, 일본 동경국
립박물관

 한자풀이

• 罕(한) 드물다
• 寓(우) 부치다

장급지張及之

장급지長及之는 경조京兆(장안) 사람이다. 견마犬馬와 화조花鳥를 그린 것이 몹시 뛰어 났다. 개를 그린 것은 크고 건장한 모습을 표현하였고 개가 꼬리를 치며 사랑을 구하는 모습은 그리지 않았다. 세간에 혹 그가 그린 〈기사도騎射圖〉가 전해지는데 새매를 어깨에 얹고 노란 사냥개를 끌고 강한 화살을 당기며 말을 모는 그림으로 필력이 호방하고 자유로워 몹시 절묘하였다.

그렇지만 그가 터득한 것은 단지 사냥개와 말의 습성일 뿐이었다. 한창 오대 시대에 전란이 일어나던 때여서 풍기와 습속의 영향으로 저절로 그렇게 된 것이다.

지금 어부에 1점의 그림이 보관되어 있다. 〈사견도寫犬圖〉 1점.

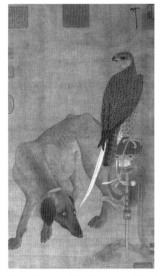

북송 휘종徽宗, 〈응견도鷹犬圖〉, 대만 고궁박물원

張及之, 京兆人. 畫犬馬、花鳥頗工. 作犬得其敦龐, 無搖尾乞憐之狀. 世或傳其〈騎射圖〉, 擎蒼牽黃, 挽强馳驅, 筆力豪逸極妙. 然所得特犬馬之習, 方五代干戈之際, 風聲氣俗, 蓋有自而然.

今御府所藏一:〈寫犬圖〉.

 한자풀이

- 敦(돈) 도탑다
- 龐(방) 두텁다
- 擎(경) 받들다
- 牽(견) 이끌다

여귀진厲歸眞

도사 여귀진厲歸眞은 고향이 어디인지 알지 못한다. 소와 호랑이를 잘 그리고 아울러 대나무와 참새와 맹금을 그리는 데에 능하였다. 비록 도사라고 불리었으나 도가道家의 복식을 갖추어 입지 않고 오직 베로 만든 두루마기를 입고 저잣거리를 어슷거리다가 주로酒墟[1]와 기정旗亭[2]을 만나면 마치 자기 집인 것처럼 들어갔다. 사람들이 혹 그의 출신 지역을 물으면 곧 입을 크게 벌리고 주먹을 삼키면서 말을 하지 않았다.[3] 이 때문에 사람들이 그를 헤아리지 못하였다.

하루는 주량朱梁[4]의 태조太祖[5]가 불러, "경卿은 어떤 도술을 가지고 있는가?"라고 물었다. 여귀진이 대답하기를, "신은 단출한 옷을 입고 술을 좋아합니다. 술로써 추위를 막고 그림으로써 술값을 갚을 뿐이니, 이것 말고는 할 수 있는 것이 없습니다."라고 하니 주량의 태조가 옳다고 하였다. 이 말을 미루어서 그가 터득한 바를 헤아려보건대 그는 결코 보통 사람은 아니다. 이는 "인간세상에서 깨어 있는 자이나 아무도 알지 못하네."라는 말의 뜻과 무엇이 다르겠는가? 참으로 그림에 의탁하여 숨어 있는 자이다.

남창南昌의 신과관信果觀에 몹시 정교하게 만들어진 성인의 소상[6]이 있는데 매번 참새와 비둘기가 배설물로 더럽혀서 괴로워하고 있었다. 이에 여귀진이 벽 사이에 매 한 마리를 그려놓자 이로부터 마침내 그런 일이 사라지게 되었다. 또한 몹시 기이한 일이다. 요컨대 이는 기술을 벗어난 경지에 이른 것이니 거의 신의 경지에 가까운 것

1) 주로酒墟 : 선술집에서 술잔을 놓기 위해서 사용하는 좁고 기다란 널빤지이다. 목로木墟가 있는 술집을 일컫는 말로 쓰인다.
2) 기정旗亭 : 술집을 이른다. 과거에 술집 문밖에 깃발을 내걸어두었기에 이렇게 이른다.
3) 주먹을 … 않았다 : 여권茹拳, 주먹으로 입을 틀어막고서 말을 하지 않음을 이른다.
4) 주량朱梁 : 주전충이 당을 물리치고서 대량大梁 지역에 세운 후량後梁을 이른다.
5) 태조太祖 : 852~912년. 후량後梁을 세운 주전충朱全忠으로, 본명은 주온朱溫이다.

6) 성인의 소상 : 신과관信果觀의 삼관전三官殿 안에 있던 소상塑像을 이른다. 당 현종 때에 협저夾紵의 방법으로 제작하였다. 『도화견문지』 권2 「여귀진」.

이다.

　지금 어부에 28점의 그림이 보관되어 있다. 〈운룡도^{雲龍圖}〉 1점, 〈유호도^{乳虎圖}〉 1점, 〈목우도^{牧牛圖}〉 7점, 〈도수목우도^{渡水牧牛圖}〉 2점, 〈도수우도^{渡水牛圖}〉 1점, 〈목방고영우도^{牧放顧影牛圖}〉 1점, 〈강제목방도^{江堤牧放圖}〉 1점, 〈순죽유토도^{筍竹乳兔圖}〉 1점, 〈백림수우도^{柏林水牛圖}〉 1점, 〈유우도^{乳牛圖}〉 5점, 〈묘죽도^{貓竹圖}〉 1점, 〈숙금도^{宿禽圖}〉 1점, 〈작죽도^{鵲竹圖}〉 2점, 〈순죽도^{筍竹圖}〉 1점, 〈봉접작죽도^{蜂蝶鵲竹圖}〉 1점, 〈만과도^{蔓瓜圖}〉 1점.

　道士厲歸眞, 莫知其鄕里. 善畫牛虎, 兼工竹雀鷙禽. 雖號道士, 而無道家服飾, 唯衣布袍, 徜徉闤闠, 視酒壚旗亭, 如家而歸焉. 人或問其出處, 乃張口茹拳而不言, 所以人莫之測也. 一日朱梁 太祖詔而問曰"卿有何道理?" 歸眞對曰"臣衣單愛酒, 以酒禦寒, 用畫償酒, 此外無能." 梁祖然之. 推是語以究其所得, 必非常人. 此與 "除睡人間總不知"之意何異? 眞寓之於畫耳. 南昌信果觀中有聖像甚工, 每苦雀鴿糞穢, 而歸眞爲畫一鷂於壁間, 自此逐絕, 亦頗奇怪. 要其至非術, 則幾於⁷⁾神矣.

　今御府所藏二十有八:〈雲龍圖〉一,〈乳虎圖〉一,〈牧牛圖〉七,〈渡水牧牛圖〉二,〈渡水牛圖〉一,〈牧放顧影牛圖〉一,〈江堤牧放圖〉一,〈筍竹乳兔圖〉一,〈柏林水牛圖〉一,〈乳牛圖〉五,〈貓竹圖〉一,〈宿禽圖〉一,〈鵲竹圖〉二,〈筍竹圖〉一,〈蜂蝶鵲竹圖〉一,〈蔓瓜圖〉一.

7) '於'는 〈사고본〉에 없다.

 한자풀이

- 鷙(지) 맹금
- 徜(상) 노닐다
- 徉(양) 노닐다
- 壚(로) 목로
- 茹(여) 먹다
- 闤(환) 거리
- 闠(궤) 바깥문
- 鴿(합) 집비둘기
- 鷂(요) 새매

이애지 李靄之

이애지李靄之는 화음華陰 사람이다. 산수山水와 천석泉石을 잘 그렸고, 특히 고양이 그리기를 좋아하였다. 평소에 나소위羅紹威[1]에게 후한 대접을 받았는데, 그가 정자를 하나 세워 이애지에게 붓을 써서 그림 그리는 장소로 삼게 하고, 이곳을 "금파金波"라고 이름 붙였다. 이때부터 이애지를 금파처사金波處士라고 불렀다.

유인幽人과 일사逸士[2]가 노니는 산림천석의 운치를 절묘하게 얻었다. 때문에 이것을 한번 그림으로 그려내면 그 안에 조정과 저잣거리의 수레 먼지와 말 발굽 자국과 어깨가 부딪히고 수레바퀴가 부딪히는 모습[3]이 더는 남아 있지 않았다. 참으로 흉중에 따로 구학을 간직하고 있는 자[4]라고 할 수 있다.

고양이를 그리는 데에 특히 뛰어났다. 세상에서 고양이를 그리는 자들은 반드시 고양이를 화초 아래에 두었으나, 이애지는 홀로 약초밭 사이에 그렸다. 이곳이 어찌 유인과 일사가 깃들어 사는 곳이 아니겠으며, 그래서 과연 속세의 분잡하고 지나치게 화려한 것들에 마음을 뺏기지 않을 수 있는 곳이 아니겠는가?

지금 어부에 18점의 그림이 보관되어 있다. 〈약묘희묘도藥苗戲貓圖〉 1점, 〈취묘도醉貓圖〉 3점, 〈약묘추묘도藥苗雛貓圖〉 1점, 〈자모희묘도子母戲貓圖〉 3점, 〈희묘도戲貓圖〉 6점, 〈소묘도小貓圖〉 1점, 〈자모묘도子母貓圖〉 1점, 〈채묘도薑貓圖〉 1점, 〈묘도貓圖〉 1점.

1) 나소위羅紹威 : 877~910년. 후량後梁의 학자로 자는 단기端己이다. 『투강동집偸江東集』을 남겼다.

2) 유인幽人과 일사逸士 : 세상을 피해 은둔하여 숨어 사는 뛰어난 선비들을 이른다.

3) 어깨가 … 모습 : 견마곡격肩摩轂擊. 수레바퀴통이 서로 부딪치고 사람의 어깨가 스칠 정도로 수레와 사람들의 왕래가 잦은 저잣거리의 번화한 모습을 이른 말이다.

4) 흉중에 … 자 : 흉중구학胸中丘壑. 마음속에 언덕과 골짜기의 심상心象이 갖추어져 있는 것을 이른다.

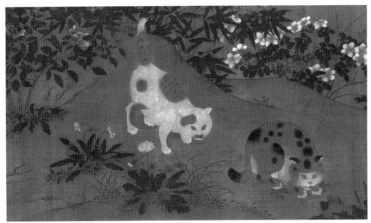
북송 휘종徽宗, 〈모질도耄耋圖〉, 대만 고궁박물원

李靄之, 華陰人. 善畫山水、泉石, 尤喜畫貓. 雅爲羅紹威所厚, 建
一亭爲靄之援毫之所, 名曰 "金波." 時以號靄之爲金波處士. 妙得
幽人、逸士林泉之思致. 故一寄於畫, 則無復朝市車塵馬足、肩磨轂
擊之狀, 眞胸中自有邱壑者也. 畫貓尤工, 蓋世之畫貓者, 必在於花
下, 而靄之獨畫在藥苗間. 豈非幽人、逸士之所寓, 果不爲紛華盛麗
之所移耶?

今御府所藏十有八:〈藥苗戲貓圖〉一,〈醉貓圖〉三,〈藥苗雛貓
圖〉一,〈子母戲貓圖〉三,〈戲貓圖〉六,〈小貓圖〉一,〈子母貓圖〉
一,〈蠆貓圖〉一,〈貓圖〉一.

한자풀이

• 貓(묘) 고양이
• 援(원) 당기다
• 磨(마) 갈다
• 轂(곡) 바퀴통
• 壑(학) 골짜기
• 紛(분) 어지럽다
• 雛(추) 병아리
• 蠆(채) 전갈

조영송 趙令松

종친 조영송趙令松은 자가 영년永年이다. 형 조영양趙令穰[1]과 함께 그림으로 나란히 명성을 떨쳤다. 화죽花竹을 잘 그려서 속된 기운[2]이 없었다. 수묵으로 꽃과 열매를 잘 그리기 어려운데 조영송만은 이것이 평범하지 않았다. 그러나 썩고 좀 먹은 것까지 정교하게 그린 것이 너무 많아 그림을 논하는 사람들이 혹 병통으로 여기기도 하였다.

또 개를 그려서 특히 당시에 명성을 얻었다. 옛사람이 "호랑이를 그리려다 완성하지 못하여 도리어 개와 비슷하게 된다."[3]는 말을 하였는데, 지금 조영송은 일부러 곧장 개를 그렸으니 어찌 뜻이 없겠는가?

관직은 우무위장군右武衛將軍과 습주단련사隰州團練使에 이르렀으며, 서주관찰사徐州觀察使에 추증되고, 팽성후彭城侯에 추봉되었다.

지금 어부에 4점의 그림이 보관되어 있다. 〈서초사견도瑞蕉獅犬圖〉 1점, 〈화죽사견도花竹獅犬圖〉 1점, 〈추국상속도秋菊相屬圖〉 2점.

宗室令松, 字永年, 與其兄令穰, 俱以丹靑之譽竝馳. 工畫花竹, 無俗韻. 以水墨作花果爲難工, 而令松獨於此不凡. 然巧作朽蠹太多, 論者或病之. 而畫犬尤得名于時. 昔人謂"畫虎不成, 反類於狗." 今令松故直作狗, 豈無意乎? 官至右武衛將軍, 隰州團練使, 贈徐州觀察使, 追封彭城侯.

今御府所藏四:〈瑞蕉獅犬圖〉一, 〈花竹獅犬圖〉一, 〈秋菊相屬圖〉二.

1) 조영양趙令穰 : 북송 철종哲宗 때의 화가로 자는 대년大年이다. '묵죽-1-3' 참조.
2) 속된 기운 : 속운俗韻. 고상하지 못하고 비루한 기운을 이른다.

3) 호랑이를 … 된다 : 서투른 솜씨로 남의 것을 흉내내다가 도리어 잘못됨을 비유한 말이다. 『후한서』「마원전馬援傳」에 보인다.

 한자풀이

- 朽(후) 썩다
- 蠹(두) 좀
- 蕉(초) 파초

조막착 趙邈齪

조막착趙邈齪은 그 이름이 전해지지 않는다. 질박하여 꾸밈을 일삼지 않았으므로 사람들이 '막착邈齪[1]'이라고 호칭하였으나 어떤 사람인지는 알지 못한다.

호랑이를 잘 그렸는데, 형사形似를 얻었을 뿐만 아니라 기운氣韻도 모두 절묘하였다. 대개 기운이 온전하더라도 형사를 잃어버리면, 비록 생기가 있어도 이따금 도리어 개의 형상과 비슷하게 된다. 또 형사를 갖추었더라도 기운이 부족하면, 비록 호랑이와 근사하게 그려졌어도 숨이 멎은 듯해서 단지 구천九泉 아래에 있는 죽은 물건[2]처럼 보일 뿐이다. 형사가 뛰어나면서도 기운이 모두 절묘하고, 능히 실제 사물에 가깝게 그리면서도 생기가 있게 하는 자는 오직 조막착 한 사람뿐이다.

지금 포정包鼎[3]이 이것에 있어서 가장 뛰어난 자라고 일컫는 사람들이 많다. 그러나 그 역시 우물 안 개구리[4]나 얕은 물속의 도롱뇽과 같을 뿐이다. 넓고 큰 바다의 아득히 넘실거리는 경치를 어떻게 더불어 이야기할 수 있겠는가.

지금 어부에 8점의 그림이 보관되어 있다. 〈총죽호도叢竹虎圖〉 3점, 〈출산호도出山虎圖〉 1점, 〈전사호도戰沙虎圖〉 1점, 〈복호도伏虎圖〉 1점, 〈순호도馴虎圖〉 1점, 〈호도虎圖〉 1점.

趙邈齪, 亡其名. 朴野不事修飾, 故人以邈齪稱, 不知何許人也.

1) 막착邈齪: 더럽고 불결한 것을 이른다.

2) 구천九泉 … 물건: 황천 아래에 있는 물건, 곧 죽은 사물을 이른다.

3) 포정包鼎: 송나라 화가 포귀包貴의 아들로 호랑이를 능숙하게 그렸다.
4) 우물 안 개구리: 정와井蛙. 어리석고 견문이 매우 좁은 것을 비유한다. 『장자』 「추수편秋水篇」에 나온다.

善畫虎, 不惟得其形似, 而氣韻俱妙. 蓋氣全而失形似, 則雖有生意, 而往往有反類狗之狀. 形似備而乏氣韻, 則雖曰近是, 奄奄特爲九泉下物耳. 夫善形似而氣韻俱妙, 能使近是而有生意者, 唯邀齪一人而已. 今人多稱包鼎爲上游者, 亦猶井蛙、澤鯢, 何足以語滄溟之渺瀰也.

今御府所藏八：〈叢竹虎圖〉三,〈出山虎圖〉一,〈戰沙虎圖〉一,〈伏虎圖〉一,〈馴虎圖〉一,〈虎圖〉一.

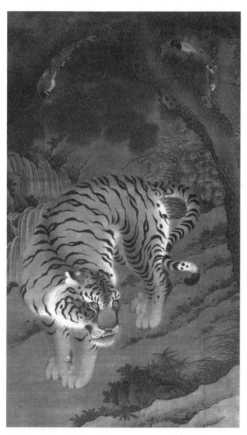

원 작가미상,〈호도虎圖〉, 대만
고궁박물원

• 邈(막) 아득하다
• 齪(착) 악착하다
• 奄(엄) 문득
• 鯢(예) 도롱뇽
• 溟(명) 바다
• 渺(묘) 아득하다
• 瀰(미) 물 넓다

주의朱羲

주의朱羲는 강남江南 사람이다. 주영朱瑩[1]과 같은 집안사람으로, 두 사람 모두 소 그림으로 명성을 얻었다.

석양 속의 방초, 외롭게 피리를 부는 목동, 시골 마을의 황량하면서 한가로운 풍경을 그렸을 뿐이어서, 저잣거리나 조정에서 분주하게 오가는 느낌은 있지 않았다. 비록 대숭戴嵩[2]의 경지를 기대하다가 그에 미치지는 못하였으나 역시 후배 중의 명가라고 할 수 있다.

지금 어부에 6점의 그림이 보관되어 있다. 〈목우도牧牛圖〉 3점, 〈횡적목우도橫笛牧牛圖〉 1점, 〈음수우도飮水牛圖〉 1점, 〈유우도乳牛圖〉 1점.

朱羲[3], 江南人. 與朱瑩其族屬也, 皆以畫牛得名. 作斜陽芳草、牧笛孤吹、村落荒閒之景, 而無市朝奔逐之趣. 雖望戴嵩爲不及, 而亦後來名家.

今御府所藏六：〈牧牛圖〉三, 〈橫笛牧牛圖〉一, 〈飮水牛圖〉一, 〈乳牛圖〉一.

1) 주영朱瑩 : '축수-2-8' 참조.
2) 대숭戴嵩 : 당나라 화가로 물소를 잘 그려서 명성을 떨쳤다. '금수-1-11' 참조.

송 작가미상, 〈평주호독도平疇呼犢圖〉, 대만 고궁박물원

3) '羲'는 〈사고본〉과 〈대덕본〉에 '義'로 되어 있다.

 한자풀이

• 斜(사) 기울다
• 荒(황) 황량하다
• 奔(분) 분주하다

주영朱瑩

주영朱瑩은 강남江南 사람이다. 주의朱羲[1]와 같은 집안 사람으로 또한 우마牛馬를 잘 그려 명성을 얻었고 인물人物에 특히 정교하였다.

〈목우도牧牛圖〉를 그렸는데 몹시 절묘한 경지에 이르렀다. 그러나 물을 마시고 풀을 뜯는 모습에서 소의 진정한 성질이 드러나는 것이다. 이는 붓끝이 깊이 사물의 이치를 터득한 데에 이른 자가 아니더라도, 단지 형사를 이룰 수만 있다면, 누구라도 전문가가 될 수 있을 것이다. 홀로 주영과 주의가 거의 이 점을 이해하고 있었던 듯하다.

지금 어부에 5점의 그림이 보관되어 있다. 〈목우도牧牛圖〉 4점, 〈우도牛圖〉 1점.

朱瑩, 江南人. 與朱羲[2]同族, 亦善畫牛馬得名, 尤工人物. 作〈牧牛圖〉, 極其臻[3]妙. 然飮水齕草, 蓋牛之眞性, 非筆端深造物理而徒爲形似, 則人人得以專門矣. 獨瑩與羲[4]殆若知之者.

今御府所藏五:〈牧牛圖〉四,〈牛圖〉一.

1) 주의朱羲:'축수-2-7 참조

2) '羲'는 〈사고본〉과 〈대덕본〉에 '義'로 되어 있다.
3) '其臻'은 〈사고본〉에 '臻其'로 되어 있다.
4) '羲'는 〈사고본〉과 〈대덕본〉에 '義'로 되어 있다.

 한자풀이

• 臻(진) 이르다
• 齕(흘) 깨물다
• 殆(태) 거의

| 14(축수)-2-9 | **견혜**甄慧

견혜甄慧는 수양睢陽 사람이다. 불상佛像과 제석帝釋[1]을 잘 그렸으니, 세간의 형상에서 탈피하여 하늘 위 신선의 위의를 갖추었다. 그래서 이로써 당시에 명성을 얻었다. 또한 우마牛馬를 그리는 데에 능하여 몹시 정밀한 곳까지 유의하여 그려내었다.

우마가 코를 뚫고 목줄을 매었다면, 그 본래의 성질을 진실로 이미 잃어버린 것이다. 하지만 채찍과 고삐로 우마를 제어하는 모습을 통해서 또한 행실을 경계하고 단속하는 뜻을 드러내기도 한다. 그림이 비록 말단의 기예라고 하지만 이렇게 의미가 담겨 있기 때문에 절묘한 경지에 나아갈 수 있는 것이다.

지금 어부에 1점의 그림이 보관되어 있다. 〈목동와우도牧童臥牛圖〉 1점.

甄慧, 睢陽人. 善畫佛像、帝釋, 脫落世間形相, 具天人[2]之威儀, 故以此得名于時. 亦工畫牛馬, 而留意甚精. 至於穿絡, 眞性固失之矣, 而鞭繩之所制畜, 亦有見於警策者也. 畫雖末技, 而意之所在, 故有進於妙者.

今御府所藏一:〈牧童臥牛圖〉一.

2) 天人 : 원문에 '天下'로 되어 있으나 〈사고본〉과 〈대덕본〉에 근거하여 바로잡았다.

 한자풀이

• 絡(락) 잇다
• 鞭(편) 채찍

왕응王凝은 어떠한 사람인지 알지 못한다. 일찍이 화원의 대조待詔
가 되었다.

화죽花竹과 영모翎毛를 그리는 데에 능하였으니, 붓을 씀에 법도가
있고 자못 생동하는 뜻을 얻었다. 또 앵무새와 사자고양이 등에 능
하였다. 이는 산림초야에 있는 자가 그릴 수 있는 바가 아니다. 형상
의 비슷함을 요구할 뿐 아니라 또한 부귀한 자태를 함께 취하여 따로
하나의 격을 이루어야 하기 때문이다. 만일 그렇게 하지 못한다면 결
코 뛰어난 경지에 이르지 못한다.

지금 어부에 1점의 그림이 보관되어 있다. 〈수돈사묘도繡墩獅貓圖〉
4점.

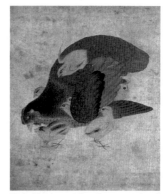

북송 왕응王凝, 〈자모계도子母雞圖〉, 대
만 고궁박물원

王凝, 不知何許人也. 嘗爲畫院待詔. 工畫花竹、翎毛, 下筆有法,
頗得生意. 又工爲鸚鵡及師貓等, 非山林草野之所能. 不唯責形象
之似, 亦兼取其富貴態度, 自是一格. 苟不能焉, 終不到也.

今御府所藏一:〈繡墩獅貓圖〉.

 한자풀이

• 翎(령) 깃털
• 鸚(앵) 앵무새
• 鵡(무) 앵무새
• 墩(돈) 돈대

기서祁序

기서祁序는 [기서祁嶼라고도 한다.] 강남江南 사람이다. 화죽花竹과 금조禽鳥를 능하게 잘 그렸다. 또 소를 그리는 데에도 능하였다. 사람들이 혹 대숭戴嵩의 유풍遺風이 있다고 말하기도 한다. 고양이를 그리는 것으로 말하자면, 근세에도 그에 견줄 만한 자가 드물다. 고양이와 소는 모두 사람들이 항상 보는 것이어서 매번 능하게 그리기 어렵다.

옛날에 어떤 사람이 소싸움을 그렸는데 많은 사람들이 그 정밀함을 칭찬하였으나, 곁에 있던 한 농부가 홀로 그 빈틈을 지적하는 것이었다. 이윽고 그 이유를 물었더니 이내 대답하기를, "내가 싸우는 소를 보니 꼬리를 움츠리는 경우가 많았는데 지금 이 소는 꼬리를 들어 올리고 있으니 틀린 것입니다."라고 하였다. 그 화가가 민망해하면서 자신이 미처 생각하지 못하였다고 수긍하였다. 기서도 소싸움을 그렸는데 몹시 기이하다.

지금 어부에 44점의 그림이 보관되어 있다. 〈도영우도倒影牛圖〉 1점, 〈도수유우도渡水乳牛圖〉 2점, 〈사호혁기도四皓奕棋圖〉 3점, 〈협죽도화도夾竹桃花圖〉 2점, 〈장강어락도長江漁樂圖〉 1점, 〈소상봉고인도瀟湘逢故人圖〉 2점, 〈사생계관화도寫生鷄冠花圖〉 1점, 〈목우도牧牛圖〉 22점, 〈유우도乳牛圖〉 3점, 〈투우도鬪牛圖〉 2점, 〈수우도水牛圖〉 1점, 〈목양도牧羊圖〉 1점, 〈시객도詩客圖〉 2점, 〈호도虎圖〉 1점.

祁序 [一作嶼], 江南人. 善工畫花竹、禽鳥, 又工畫牛. 人或謂有

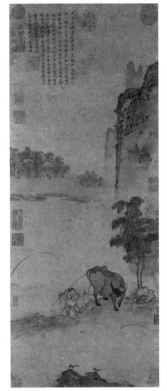

북송 기서祁序, 〈장제귀목도長堤歸牧圖〉, 대만 고궁박물원

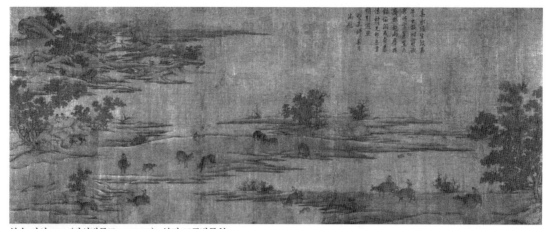

북송 기서祁序, 〈강산방목도江山放牧圖〉, 북경 고궁박물원

戴嵩遺風. 至於畫貓, 近世亦罕有其比. 貓與牛者, 皆人之所常見,
每難爲工. 昔人有畫鬪牛者, 衆稱其精, 獨有一田夫在傍, 乃指其
瑕. 旣而問之, 乃曰 "我見鬪牛多搣尾, 今揭其尾, 非也." 畫者惘
然, 因服其不到. 序亦有鬪牛, 甚奇.

今御府所藏四十有四:〈倒影牛圖〉一,〈渡水乳牛圖〉二,〈四皓
奕棋圖〉三,〈夾竹桃花圖〉二,〈長江漁樂圖〉一,〈瀟湘逢故人圖〉
二,〈寫生鷄冠花圖〉一,〈牧牛圖〉二十二,〈乳牛圖〉三,〈鬪牛圖〉
二,〈水牛圖〉一,〈牧羊圖〉一,〈詩客圖〉二,〈虎圖〉一.

 한자풀이

• 嶼(서) 작은 섬
• 鬪(투) 싸우다
• 搣(엽) 누르다

하존사何尊師

하존사何尊師는 어떠한 사람인지 알지 못한다. 용덕龍德[1] 연간에 형악衡岳[2]에서 거주하였는데, 그 이름과 성씨가 알려지지 않았다. 항상 창오蒼梧[3]와 오령五嶺[4]의 사이를 왕래하기를 거의 백여 년 동안 하였다. 그래서 사람들이 일찍이 그를 만나볼 수 있었는데, 그의 안색과 모습이 변함이 없었다고 한다. 어떤 이가 그에게 성씨와 집안과 나이를 물으면 단지 "하하何何"라고 했다. 또한 어떤 이가 그에게 고향을 물어도 역시 "하하"라고 대답할 뿐이었다. 당시의 사람들은 이로 인하여 마침내 그를 "하존사"라고 불렀다.

다른 기예는 보지 못하였지만 필묵을 희롱하는 것만큼은 좋아하였다. 화석花石을 잘 그렸고 특히 고양이를 전문으로 그려서 세상 사람들에게 칭송을 받았다. 무릇 고양이가 잠을 자거나 깨어 있는 모습, 걸어 다니거나 앉아 있는 모습, 무리 지어 놀거나 흩어져서 뛰어 다니는 모습, 쥐를 노리거나 새를 잡는 모습, 입술을 윤택하게 적시고 어금니를 가는 모습 등 고양이의 태도를 곡진하게 그려내지 않은 것이 없다. 그의 기예가 독보적이라고 떠받드는 것이 지나치지 않다.

일찍이 "고양이는 호랑이와 닮았다. 유독 귀가 크고 눈동자가 황색인 것이 서로 같지 않을 뿐이다."라고 하였다. 하존사가 자신의 기예를 확장시켜 호랑이를 그리는 데에까지 나아가지 않고서 단지 고양이를 능하게 그리는 정도에서 멈춘 것이 애석할 뿐이다. 아마도 이 호랑이 그림은 방외方外의 도사[5]가 배울 바는 아니어서, 또한 단

[1] 용덕龍德 : 921~923년. 후량後梁의 말제末帝인 주우정朱友貞(888~923)이 사용하던 연호이다.
[2] 형악衡岳 : 오악 가운데 남악南嶽에 해당하는 산으로 호남의 형양衡陽에 있다.
[3] 창오蒼梧 : 호남의 영원寧遠에 있는 지명이다.
[4] 오령五嶺 : 월성越城, 도방都龐, 맹저萌渚, 기전騎田, 대유大庾 등 다섯 고개를 이른다. 호남과 강서의 남쪽 지역과 광서와 광동의 북쪽 지역에 걸쳐 있다.

[5] 방외方外의 도사 : 속세를 벗어나 생활하는 도사道士를 가리키는 말이다.

지 이 고양이 그림에 마음을 부쳐서 유희하고자 생각하였을 뿐인 듯
하다.

　　지금 어부에 34점의 그림이 보관되어 있다. 〈융규태호석도戎葵太湖
石圖〉 1점, 〈규석희묘도葵石戲貓圖〉 6점, 〈산석희묘도山石戲貓圖〉 1점,
〈규화희묘도葵花戲貓圖〉 2점, 〈규석군묘도葵石羣貓圖〉 2점, 〈자모희
묘도子母戲貓圖〉 1점, 〈현채희묘도莧菜戲貓圖〉 1점, 〈자모묘도子母貓圖〉
1점, 〈박하취묘도薄荷醉貓圖〉 1점, 〈군묘도羣貓圖〉 1점, 〈희묘도戲貓圖〉
5점, 〈묘도貓圖〉 1점, 〈취묘도醉貓圖〉 10점, 〈석죽화희묘도石竹花戲貓
圖〉 1점.

송 작가미상, 〈희묘도戲貓圖〉, 대만 고
궁박물원

　　何尊師, 不知何許人也. 龍德中居衡岳, 不顯名氏. 常往來於蒼
梧、五嶺, 僅百餘年, 人嘗見之, 顔貌不改. 或問其氏族年壽, 但云
"何何." 或問其鄕里, 亦云"何何." 時人因此遂號曰"何尊師." 不
見他技, 但喜戲弄筆墨. 工作花石, 尤以畫貓專門, 爲時所稱. 凡貓
寢覺行坐、聚戲散走、伺鼠捕擒[6]、澤吻磨牙, 無不曲盡貓之態度, 推
其獨步不爲過也. 嘗謂"貓似虎, 獨有耳大眼黃, 不相同焉." 惜乎
尊師不充[7]之以爲虎, 但止工於貓. 似非方外之所習, 亦意其寓此以
遊戲耳.

　　今御府所藏三十有四:〈戎葵太湖石圖〉一, 〈葵石戲貓圖〉六, 〈山
石戲貓圖〉一, 〈葵花戲貓圖〉二, 〈葵石羣貓圖〉二, 〈子母戲貓圖〉
一, 〈莧菜戲貓圖〉一, 〈子母貓圖〉一, 〈薄荷醉貓圖〉一, 〈羣貓圖〉
一, 〈戲貓圖〉五, 〈貓圖〉一, 〈醉貓圖〉十, 〈石竹花戲貓圖〉一.

6) '擒'은 〈사고본〉과 〈대덕본〉에 '禽'으
로 되어 있다.

7) '充'은 〈대덕본〉에 '克'으로 되어 있다.

 한자풀이

• 擒(금) 사로잡다
• 吻(문) 입술
• 葵(규) 해바라기

북송 휘종의 회화 인물사 宣和畫譜

신화화보 **권15**

화조花鳥 1

화조서론花鳥敍論

오행五行[1]의 정기가 천지의 사이에 모여 있다가 음양이 한번 기운을 뱉어내면 꽃을 피우고, 한번 들이마시면 거두어들인다. 이렇게 꽃을 피우고 무성해진 모습을 온갖 화초와 수목 사이에서 볼 수 있으니, 그 수를 이루 다 헤아릴 수 없다. 이것들은 자기 스스로 형상을 갖추고 스스로 빛깔을 만들어내어 비록 조화옹이 하나하나 마음을 쓰지 않더라도 대자연을 색칠하여 꾸며주고 천하를 문채가 나게 밝혀준다. 또한 그 모습을 많은 사람들의 눈에 보이게 하여 화목한 기운을 북돋우어준다.

날개 달린 짐승이 360가지가 있는데 저마다 그 울음소리와 색깔과 마시고 쪼는 모습이 다르다. 먼 곳으로 벗어나 둥지를 틀어 깃들거나 들녘에 거처하기도 하고 모래에서 잠을 자거나 강어귀에서 헤엄치기도 하고 넓은 곳에서 노닐거나 깊은 물에 떠 있기도 한다. 아니면 가까운 곳에 머물러 가옥을 드나들거나 건물의 완공을 축하하기도 하고 계절을 알리거나 새벽을 깨우기도 하고 봄을 전하거나 저녁에 지저귀기도 한다. 이런 모습들이 또한 그 종류가 얼마가 많은지 알지 못할 정도이다.

비록 이것이 진실로 사람의 일과 무관하다고 해도 상고시대부터 그 이름을 채택하여 관직의 명칭으로 삼기도 하였고, 성인이 이를 취하여 유사한 경우와 짝을 맞추어 비유로 삼기도 하였다. 그리고 혹은 깃털을 붙여 관冠과 면류관으로 만들기도 하였고, 혹은 수레나 의

[1] 오행五行 : 물[水], 불[火], 나무[木], 쇠[金], 흙[土]을 이른다.

북송 조창趙昌, 〈세조도歲朝圖〉, 대만 고궁박물원

복에 그려 넣기도 하였다. 어찌 세상에 보탬이 없다고 하겠는가? 그러므로 『시경』의 시인들은 육의六義[2]에 맞추어 지은 시를 통해 조수초목의 이름을 많이 알 수 있게 만들어주었고, 율력律曆[3]의 경우에도 사계절마다 꽃이 피고 시들고 지저귀고 침묵하는 시기를 기록해두었다. 이런 까닭에 회화의 일도 절묘함을 발휘하여 이런 자연 경물에 흥을 부치는 경우가 많아서 시인의 일과 더불어 서로 표리가 되었다.

그러므로 꽃 중에서 모란과 작약, 새 중에서 난새·봉황·공작·물총새는 반드시 부귀하게 그리고, 소나무·대나무·매화·국화와 갈매기·따오기·기러기·오리는 반드시 그윽하고 한가로이 보이게 그린다. 학의 꼿꼿하고 고고한 모습과, 새매가 공격하여 낚아채는 모습과, 버드나무와 오동나무가 바람에 흔들리며 풍류가 있는 모습과, 높은 소나무와 오래된 잣나무가 추운 겨울에도 우뚝이 기개가 있는 모습 등은 그림에 펼쳐 그려서 사람들의 마음을 흥기시킬 수 있는 것들이다. 대체로 능히 조화옹의 솜씨를 빼앗고 그 정신을 옮겨놓을 수 있다면, 감상하는 자로 하여금 마치 자신이 실제로 산에 오르고 물에 임하여 풍경을 굽어보고 있는 것처럼 느껴져 아득하게 속세에서 벗어나 있는 것 같은 생각이 떠오르게 만들어준다.

이제 여기에 당나라로부터 본조(북송)에 이르기까지의 화가들을 모아서 기록한다. 예컨대 설직薛稷의 학, 곽건휘郭乾暉의 매, 변란邊鸞의 꽃에서부터 황전黃筌, 서희徐熙, 조창趙昌, 최백崔白 등에 이른다. 이들은 모두 화조로써 일가를 이룬 자들로서 전후로 계속하여 등장하였으니, 모두 46인이다. 이들의 자세한 출처에 관해서는 모두 각각 전

2) 육의六義 : 『시경』의 육체로 풍風, 아雅, 송頌, 흥興, 부賦, 비比를 이른다.
3) 율력律曆 : 악률樂律과 역법曆法을 가리킨다.

에 기록되어 있다. 기예의 옅고 깊음과 능하고 서투름도 살펴보면 알수 있을 것이다.

우전牛戩과 이회곤李懷袞 등도 화조를 그리는 것으로써 당시에 알려진 자들이다. 다만 우전의 경우에는 그가 그린 〈백작도百雀圖〉를 보면 백작이 날고 울고 몸을 구부려 쪼는 모습을 곡진하게 그려내었다. 그러나 공교한 솜씨는 충분해도 고상한 운치가 몹시 부족하다. 이회곤의 경우에는 설색設色이 경박하여 단지 부드럽고 곱고 화려한 것을 얻었을 뿐이다. 기골氣骨을 얻는 것으로 말한다면 부족한 바가 있다. 이 때문에 화보에 이 두 사람의 이름을 올릴 수 없다.

五行之精, 粹⁴⁾於天地之間, 陰陽一噓而敷榮, 一吸而摯斂, 則葩華秀茂, 見於百卉衆木者, 不可勝計. 其自形自色, 雖造物未嘗庸心, 而粉飾大化, 文明天下, 亦所以觀衆目、協和氣焉. 而羽蟲⁵⁾有三百六十聲音顏色, 飮啄態度. 遠而巢居野處、眠沙泳浦、戲廣浮深, 近而穿屋賀廈、知歲司晨、啼春噪晚者, 亦莫知其幾何. 固⁶⁾雖不預乎人事, 然上古采以爲官稱, 聖人取以配象類, 或以著爲冠冕, 或以畫於車服, 豈無補於世哉? 故詩人六義, 多識於鳥獸草木之名, 而律曆⁷⁾四時, 亦記其榮枯語默⁸⁾之候. 所以繪事之妙, 多寓興于此, 與詩人相表裏焉. 故花之於牡丹芍藥, 禽之於鸞鳳孔翠, 必使之富貴, 而松竹梅菊、鷗鷺鴈鶩, 必見之幽閒. 至於鶴之軒昂、鷹隼之擊搏、楊柳梧桐之扶疎風流、喬松古柏之歲寒磊落, 展張於圖繪, 有以興起人之意者, 率能奪造化而移精神, 邈想若登臨覽物之有得也. 今集自唐以來迄于本朝, 如薛鶴、郭鵒、邊鸞之花, 至黃筌、徐熙、趙昌、崔白等. 其

4) 粹 : '모일 췌(萃)'의 의미로 쓰인 듯하다. 왕육현王毓賢의 『회사비고繪事備考』에는 '萃'로 되어 있다.

5) '蟲'은 〈대덕본〉에 '虫'으로 되어 있다.

6) '固'는 〈사고본〉에 '此'로 되어 있다.

7) '曆'은 〈사고본〉에 '歷'으로 되어 있다.

8) '默'은 〈대덕본〉에 '嘿'으로 되어 있다.

俱以是名家者, 班班相望, 共得四十六人. 其出處之詳, 皆各見于傳, 淺深工拙, 可按而知耳. 若牛戩, 李懷袞之徒, 亦以畫花鳥爲時之所知. 戩作〈百雀圖〉, 其飛鳴倏啄, 曲盡其態, 然工巧有餘, 而殊乏高韻. 懷袞設色輕薄, 獨以柔婉鮮華爲有得, 若取之於氣骨, 則有所不足. 故不得附名于譜也.

북송 최백崔白,〈노안도蘆雁圖〉, 대만 고궁박물원

등왕 이원영 滕王李元嬰

등왕滕王 이원영李元嬰(630~684)은 당나라의 종실 사람이다. 그림에 능하여 벌과 나비를 그리기를 좋아하였다.

주경현朱景玄[1]이 일찍이 그의 밑그림을 보고 이르기를, "능히 공교하게 하는 것 외에도 정밀한 이치를 곡진히 표현하였다. 감히 그 품격을 차례 매길 수 없다."라고 하였다. 당나라 왕건王建[2]이 지은 「궁사宮詞」에서 이르기를, "등왕滕王의 〈협접도蛺蝶圖〉를 전하여 얻었네."라고 한 것은 이를 이른다.

지금 어부에 1점의 그림이 보관되어 있다. 〈봉접도蜂蝶圖〉 1점.

滕王 元嬰, 唐宗室也. 善丹靑, 喜作蜂蝶. 朱景玄[3]嘗見其粉本, 謂 "能巧之外, 曲盡精理, 不敢第其品格." 唐 王建作《宮詞》云 "傳得滕王〈蛺蝶圖〉"者, 謂此也.

今御府所藏一:〈蜂蝶圖〉.

1) 주경현朱景玄 : 당나라 오군吳郡 사람으로 『당조명화록唐朝名畫錄』을 지었다.

2) 왕건王建 : 767~835년. 당나라 영천穎川 사람으로 자는 중초仲初이다. 「궁사宮詞」 100수가 그의 문집 『왕사마집王司馬集』에 실려 전해진다.

3) '玄'은 〈사고본〉과 〈대덕본〉에 '元'으로 되어 있다.

 한자풀이

- 蜂(봉) 벌
- 蝶(접) 나비
- 粉本(분본) 분으로 그린 밑그림

설직薛稷

설직薛稷(649~713)은 자가 사통嗣通이니 바로 하동河東의 분음汾陰 사
람이다. 설수薛收의 조카이다. 어릴 때부터 재주가 있어 친구들로부
터 존중을 받았다. 외조부 위정魏正[1]의 집에 소장하던 서화가 매우 많
았고 표문이나 상소문 따위도 없는 것이 없었는데 모두 우세남虞世
南[2]과 저수량楮遂良[3]의 진적이었다. 설직은 이것들을 실컷 구경하였
고 마침내 굳은 마음으로 이를 배워 글씨와 그림이 모두 뛰어나게 되
었다. 화조花鳥, 인물人物, 잡화雜畵를 잘 그렸고 특히 학을 그리는 것
에 능하였다. 그러므로 학을 말할 때에는 반드시 설직을 일컫게 되
어 이로써 명성을 얻을 수 있었다.

또한 세상에서 학을 기르는 자들이 많았으니 학이 날고 울고 마시
고 쪼는 모습을 당연히 자세하게 알 수 있었으나 학을 정밀하게 그리
는 자는 드물었다. 정수리 빛깔의 연하고 진함과 깃털의 짙고 옅음
과 부리의 길고 짧음과 종아리의 가늘고 굵음과 무릎의 높고 낮음에
이르기까지 하나하나 능히 생동하게 그려낸 것을 일찍이 본 적이 없
다. 또한 학의 암수를 구별하는 것과 남과 북으로 날아가는 방향을
구별하는 것은 더욱 어려운 것이다. 비록 그림을 잘 그린다고 불리
는 이름난 화가들도 학이 땅에 서 있을 때의 발톱 모양으로 착지하고
있는 모습을 그리니 또한 그들의 실수 가운데 하나이다. 그러므로 설
직이 이러한 것에서 몹시 그 정묘함을 극진히 하였기 때문에 당연히
고금에 명성을 떨칠 수 있었다.

1) 위정魏正 : 580~643년. 당나라 거록
鉅鹿 사람 위징魏徵으로 자는 현성玄成
이다. 당 태종 때에 재상을 지내었다.

2) 우세남虞世南 : 558~638년. 당나라
여요餘姚 사람으로 자는 백시伯施이다.
덕행德行, 충직忠直, 박학博學, 문사文詞,
서한書翰이 뛰어나 당 태종이 '오절五
絶'로 일컬었다. 구양순, 저수량, 설직
과 함께 '초당사대가'로 불린다.

3) 저수량楮遂良 : 596~658년. 당나라
서예가로 자는 등선登善이다.

당 우세남虞世南, 〈모난정서摹蘭亭序〉,
북경 고궁박물원

옛날에 이태백^(이백)과 두자미^(두보)는 문장으로써 천하에서 절묘함을 떨친 자들이다. 그런데 이태백은 설직의 학 그림에 대한 찬讚⁴⁾을 남겼고, 두자미는 설직의 학 그림에 대한 시詩⁵⁾를 남겨 모두 세상에 전해진다. '그 사람에 대해 알지 못하거든 그와 함께하는 사람을 본다⁶⁾'고 하는데, 참으로 헛된 말이 아니다.

설직은 예종睿宗⁷⁾ 때에 여러 벼슬을 지내어 태자소보太子少保에 이르렀고 진국공晉國公에 봉해졌다. 『당사唐史』에 따로 전이 실려 있다.

지금 어부에 7점의 그림이 보관되어 있다. 〈탁태학도啄苔鶴圖〉 1점, 〈고보학도顧步鶴圖〉 1점, 〈학도鶴圖〉 5점.

薛稷, 字嗣通, 乃河東汾陰人. 收之從子也. 少有才藻, 爲流輩所推. 外祖魏正家藏書畫甚多, 至於表疏之類, 無所不有, 皆虞世南、褚遂良眞蹟. 稷旣飫觀, 遂銳意學之, 而書畫竝進. 善花鳥、人物、雜畫, 而尤⁸⁾長於鶴. 故言鶴必稱稷, 以是得名. 且世之養鶴者多矣, 其飛鳴飲啄之態度, 宜得之爲詳, 然畫鶴少有精者. 凡頂之淺深、氅之驚淡、啄之長短、脛之細大、膝之高下, 未嘗見有一一能寫生者也. 又至於別其雄雌、辨其南北, 尤其所難. 雖名手號爲善畫, 而畫鶴以托爪傳地, 亦其失也. 故稷之於此, 頗極其妙, 宜得名于古今焉. 昔李、杜以文章妙天下, 而李太白有稷之畫讚, 杜子美有稷之鶴詩, 皆傳于世. 蓋不識其人, 視其所與, 信不誣矣. 稷在睿宗朝歷官至太子少保, 封晉國公, 《唐史》自有傳.

今御府所藏七: 〈啄苔鶴圖〉一, 〈顧步鶴圖〉一, 〈鶴圖〉五.

4) 이태백은…찬讚: 이백의 「금향설소부청화학찬金鄕薛少府廳畫鶴讚」을 이른다.

5) 두자미는… 시詩 : 두보의 「통천현서옥벽후설소보화학通泉縣署屋壁後薛少保畫鶴」을 이른다.

6) 그 사람을 … 본다 : 공자가 증자에게 "그 자식에 대해 알지 못하거든 그의 아비를 보고, 그 사람에 대해 알지 못하거든 그의 벗을 본다.[不知其子, 視其父. 不知其人, 視其友.]"라고 말한 바 있다. 『공자가어孔子家語』 「육본六本」 참조.

7) 예종睿宗: 재위 684~690년, 710~712년. 당나라 다섯 번째 제위에 오른 이단李旦(662~716)으로 중종中宗의 아우이다.

8) '尤'는 〈대덕본〉에 '猶'로 되어 있다.

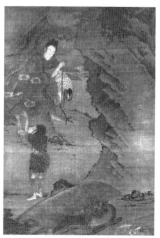

송 작가미상, 〈조학채화선도調鶴采花仙圖〉, 대만 고궁박물원

 한자풀이

• 飫(어) 실컷 먹어 물리다
• 銳(예) 날래다
• 氅(창) 새털
• 驚(예) 검다
• 脛(경) 정강이
• 傳(부) 펴다

변란邊鸞

변란邊鸞은 장안長安 사람이다. 그림으로 당시에 명성을 떨쳤는데, 특히 화조花鳥에 뛰어나서 동물과 식물의 생동하는 뜻을 표현해내었다. 덕종德宗[1] 때에 신라국新羅國에서 보내온 공작이 춤을 잘 추었으므로 변란을 불러 그리게 한 일이 있었다. 변란은 비취색으로 수식하는 것 외에도 춤을 추는 자태를 잘 표현하여 마치 절주에 맞추어 추고 있는 듯이 보였다. 또한 절지화折枝花를 그린 것도 그 절묘함을 곡진하게 표현하였으며 벌과 나비를 그린 것도 마찬가지였다. 대체로 색을 씀이 정밀하여 마치 훌륭한 장인이 도끼와 끌로 다듬고 새긴 흔적을 남기지 않는 것과 같았다.

그러나 재주를 지니고서도 곤궁하여 끝내 기용되지 못하고, 택주澤州와 노주潞州 사이를 전전하면서 그때그때 적당한 그림들을 그렸을 따름이었다. 이에 뿌리가 붙어 있는 인삼 다섯 뿌리를 그린 것이 있는데 또한 공교하기가 극에 달하였다. 근래에 미불이 꽃을 그린 자를 논하면서 또한 "변란의 그림은 살아 있는 것 같다."라고 하였다.

지금 어부에 33점의 그림이 보관되어 있다. 〈척촉공작도躑躅孔雀圖〉 1점, 〈자고약묘도鷓鴣藥苗圖〉 1점, 〈공작도孔雀圖〉 1점, 〈모과작금도木瓜雀禽圖〉 1점, 〈이화발합도梨花鵓鴿圖〉 1점, 〈목필발합도木筆鵓鴿圖〉 1점, 〈금분공작도金盆孔雀圖〉 1점, 〈모과화도木瓜花圖〉 1점, 〈화조도花鳥圖〉 1점, 〈채접도菜蝶圖〉 2점, 〈모과도木瓜圖〉 1점, 〈규화도葵花圖〉 1점, 〈지금도鷙禽圖〉 1점, 〈작요도鵲鷂圖〉 1점, 〈사생발합도寫生鵓鴿圖〉 1점,

1) 덕종德宗 : 재위 779〜805년. 당 대종代宗의 뒤를 이어 아홉 번째로 제위에 오른 이괄李适(742〜805)이다.

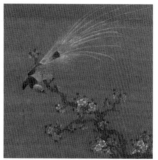

당 변란邊鸞, 〈화조도花鳥仙圖〉, 대만 고궁박물원

〈화묘발합도花苗鵓鴿圖〉1점, 〈파초공작도芭蕉孔雀圖〉2점, 〈이자화도李子花圖〉1점, 〈절지이실도折枝李實圖〉1점, 〈매화척령도梅花鶺鴒圖〉1점, 〈모란도牡丹圖〉1점, 〈모란백한도牡丹白鵬圖〉1점, 〈모란공작도牡丹孔雀圖〉1점, 〈이화도梨花圖〉1점, 〈천엽도화도千葉桃花圖〉1점, 〈사생절지화도寫生折枝花圖〉1점, 〈화죽금석도花竹禽石圖〉2점, 〈노하연당도鷺下蓮塘圖〉2점, 〈석류후서도石榴猴鼠圖〉1점.

邊鸞, 長安人. 以丹靑馳譽于時, 尤長於花鳥, 得動植生意. 德宗時有新羅國進孔雀, 善舞, 召鸞寫之. 鸞於賁飾彩翠之外, 得婆娑之態度, 若應節奏. 又作折枝花, 亦曲盡其妙. 至于蜂蝶, 亦如之. 大抵精于設色, 如良工之無斧鑿痕耳. 然以技困窮, 卒不獲用, 轉徙於澤, 潞間, 隨時施宜. 乃畫帶根五參, 亦極工巧. 近時米芾論畫花者, 亦謂"鸞畫如生."

今御府所藏三十有三:〈躑躅孔雀圖〉一,〈鷓鴣藥苗圖〉一,〈孔雀圖〉一,〈木瓜雀禽圖〉一,〈梨花鵓鴿圖〉一,〈木筆鵓鴿圖〉一,〈金盆孔雀圖〉一,〈木瓜花圖〉一,〈花鳥圖〉一,〈荣蝶圖〉二,〈木瓜圖〉一,〈葵花圖〉一,〈鷙禽圖〉一,〈鵲鷯圖〉一,〈寫生鵓鴿圖〉一,〈花苗鵓鴿圖〉一,〈芭蕉孔雀圖〉二,〈李子花圖〉一,〈折枝李實圖〉一,〈梅花鶺鴒圖〉一,〈牡丹圖〉一,〈牡丹白鵬圖〉一,〈牡丹孔雀圖〉一,〈梨花圖〉一,〈千葉桃花圖〉一,〈寫生折枝花圖〉一,〈花竹禽石圖〉二,〈鷺下蓮塘圖〉二,〈石榴猴鼠圖〉一.

한자풀이

- 賁(비) 꾸미다
- 飾(식) 꾸미다
- 翠(취) 비취색
- 婆娑(파사) 가볍게 나부끼는 모양
- 斧鑿痕(부착흔) 도끼로 찍은 듯이 고치거나 손질한 흔적
- 鷓鴣(자고) 자고새
- 鵲鷯(작요) 개구리매
- 鵬(한) 백한

우석 于錫

우석于錫은 어떠한 사람인지 알지 못한다. 화조花鳥를 잘 그렸으며 닭을 그리는 것에 가장 뛰어나 지극히 절묘한 경지에까지 이르렀다.

〈모란쌍계牡丹雙雞〉와 〈설매쌍치雪梅雙雉〉 두 그림이 있다. 닭은 집에서 기르는 가축이므로 모란을 그려 넣었고, 꿩은 들에서 생활하는 짐승이므로 눈 속의 매화를 그려 넣었으니, 이치에 맞지 않는 것이 없었다.

지금 어부에 2점의 그림이 보관되어 있다. 〈모란쌍계도牡丹雙雞圖〉 1점, 〈설매쌍치도雪梅雙雉圖〉 1점.

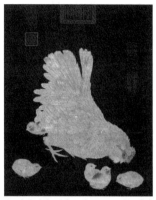

송 작가미상, 〈자모계도子母雞圖〉, 대만 고궁박물원.

于錫, 不知何許人也. 善畫花鳥, 最長于雞, 極臻其妙. 有〈牡丹雙雞〉、〈雪梅雙雉〉二圖. 雞家禽, 故作牡丹, 雉野禽, 故作雪梅, 莫不有理焉.

今御府所藏二 : 〈牡丹雙雞圖〉一, 〈雪梅雙雉圖〉一.

 한자풀이

• 臻(진) 이르다

양광梁廣

양광梁廣은 어떠한 사람인지 알지 못한다. 화조花鳥를 잘 그려서 이름이 화보에 기록되어 당시에 칭송을 받았다. 그러므로 정곡鄭谷[1]이 해당화를 노래한 시에 "양광은 그림 그릴 적에 붓을 대기를 신중하게 하였네."[2]라는 구절이 있다. 정곡은 시로써 일가를 이룬 자로서 함부로 타인을 인정하지 않았었다. 그런 정곡이 이미 이렇게 칭찬하였으니 양광의 그림이 어떤지는 알 만하다.

지금 어부에 5점의 그림이 보관되어 있다. 〈사계화도四季花圖〉 1점, 〈협죽내금도夾竹來禽圖〉 1점, 〈해당화도海棠花圖〉 3점.

梁廣, 不知何許人也. 善畫花鳥, 名載譜錄, 爲一時所稱. 故鄭谷作海棠詩, 有"梁廣丹靑點筆遲"之句也. 谷以詩名家, 不妄許可. 谷旣稱道, 廣之畫可見矣.

今御府所藏五 : 〈四季花圖〉一, 〈夾竹來禽圖〉一, 〈海棠花圖〉三.

송 작가미상, 〈해당협접도海棠蛺蝶圖〉,
북경 고궁박물원

1) 정곡鄭谷 : 849~911년. 당나라 원주袁州 사람으로 자는 수우守愚이다. 어려서부터 시에 능하여 성당盛唐 말에 이름을 알렸다.
2) 양광은 … 하였네 : 정곡鄭谷의 「해당海棠」에 보인다. 『전당시』 권675.

한자풀이

• 遲(지) 더디다

소열蕭悅

소열蕭悅은 어떠한 사람인지 알지 못한다. 당시에 그의 관직이 협률랑協律郎[1]이었으므로 사람들이 모두 관직명으로 이름을 삼아 그를 소협률蕭協律이라고 불렀다. 오직 대나무 그리기를 좋아하였고 대나무의 생동하는 뜻을 깊이 얻어 당시 세상에 명성을 떨쳤다.

백거이白居易[2]는 시로써 당시에 명성을 떨치고 있었기 때문에 한번 그에게 시로써 품평을 받은 자는 그림의 값이 몇 배나 올랐을 정도였다. 그런 백거이가 소열의 대나무 그림에 시를 적어 넣기를, "머리를 들어 홀연히 보니 그림 같지가 않고, 귀를 기울여 고요히 들으니 소리가 나는 듯 의심되네."[3]라고 하였다. 이처럼 그가 칭찬을 받았으니 소열의 그림이 어떤지 충분히 상상할 수 있을 것이다.

지금 어부에 5점의 그림이 보관되어 있다. 〈오절조벽도烏節照碧圖〉 2점, 〈매죽순료도梅竹鶉鷯圖〉 1점, 〈풍죽도風竹圖〉 1점, 〈순죽도筍竹圖〉 1점.

1) 협률랑協律郎 : 한 무제 때에 처음 설치한 협률도위協律都尉로, 이후 태상시太常寺에 소속되어 음률을 관장하였다.

2) 백거이白居易 : 772~846년. 당나라 시인으로 자는 낙천樂天이다. 호를 향산거사香山居士, 취음선생醉吟先生이라 하였다.

3) 머리를 … 의심되네 : 백거이의 「화죽가畫竹歌」에 보인다. 『전당시』 권 435.

蕭悅, 不知何許人也. 時官爲協律郎, 人皆以官稱其名, 謂之蕭協律. 唯喜畫竹, 深得竹之生意, 名擅當世. 白居易詩名擅當世, 一經題品者, 價增數倍. 題悅畫竹詩云"擧頭忽見不似畫, 低耳靜聽疑有聲." 其被推稱如此, 悅之畫可想見矣.

今御府所藏五:〈烏節照碧圖〉二,〈梅竹鶉鷯圖〉一,〈風竹圖〉一,〈筍竹圖〉一.

 한자풀이

- 擅(천) 멋대로 하다, 차지하다
- 鶉(순) 메추라기
- 鷯(료) 메추라기

| 15(화조)-1-7 | **조광윤**刁光胤

조광윤刁光胤(852?~935)은 장안 사람이다. 천복天復[1] 연간에 처음 촉蜀에 들어갔다. 호석湖石, 화죽花竹, 묘토貓兔, 조작鳥雀의 종류를 잘 그렸다.

교유를 신중히 하여 함께 어울린 자들이 모두 당시의 훌륭한 선비들이었다. 예컨대 황전黃筌[2]과 공숭孔嵩[3]이 모두 그를 스승으로 섬겼다. 평론하는 자들이 이르기를, "공숭은 그의 당堂에 오른 정도와 비슷하고, 황전은 그의 실室에까지 들어갔다."[4]라고 하였다. 이치를 아는 말이다.

나이가 팔십이 지나도 더욱 배우기를 그만두지 않았다. 지금 촉군蜀郡의 사찰 벽에 그려놓은 화죽花竹 그림이 아직도 가끔 남아 있는 것이 있다.

지금 어부에 24점의 그림이 보관되어 있다. 〈화금도花禽圖〉 5점, 〈부용계칙도芙蓉鸂鶒圖〉 1점, 〈인추요자도引雛鷂子圖〉 1점, 〈봉접가채도蜂蝶茄菜圖〉 1점, 〈도화희묘도桃花戲貓圖〉 1점, 〈계관초충도雞冠草蟲圖〉 1점, 〈추작도雛雀圖〉 1점, 〈훤초백합도萱草百合圖〉 1점, 〈절지화도折枝花圖〉 1점, 〈죽석희묘도竹石戲貓圖〉 2점, 〈약묘희묘도藥苗戲貓圖〉 2점, 〈자모묘도子母貓圖〉 2점, 〈자모희묘도子母戲貓圖〉 1점, 〈군묘도羣貓圖〉 1점, 〈묘죽도貓竹圖〉 1점, 〈요도도夭桃圖〉 1점, 〈아묘도兒貓圖〉 1점.

刁光胤[5], 長安人. 自天復初入蜀. 善畫湖石、花竹、貓兔、鳥雀之

1) 천복天復 : 901~904년. 당 소종昭宗 이엽李曄(867~904)이 사용하던 연호이다.

2) 황전黃筌 : ?~965. 오대의 화가로 자가 요숙要叔이고 성도成都 사람이다. 선배 화가들의 장처를 겸비하여 명성을 떨쳤다. 서희徐熙와 함께 '황서黃徐'로 병칭된다. '화조-2-2' 참조.
3) 공숭孔嵩 : 오대의 화가로 촉蜀 사람이다. 어려서부터 꽃과 참새를 잘 그렸고 조광윤을 스승으로 삼아 실력을 고루 갖추었다.
4) 공숭은…들어갔다 : 기예의 수준을 당堂과 실室에 빗대어 말한 것이다. 당堂은 대청이나 마루를 이르고, 실室은 머무는 방을 이른다. 『논어』 「선진」에, 공자가 "자로는 당에는 올랐고, 아직 실에는 들어오지 못하였다."라고 하였다.

5) '刁光胤'은 〈사고본〉과 〈대덕본〉에 '刁光'으로 되어 있다.

당 조광윤刁光胤, 〈총황집우도叢篁集羽圖〉(명대모본), 미국 메트로폴리탄미술관

類. 愼交游, 所與者皆一時之佳士, 如黃筌、孔嵩皆師事之. 議者以
謂"孔類升堂, 黃得入室." 其知言哉. 年踰八十, 盆不廢所學. 今蜀
郡僧寺中壁間花竹, 往往尙有存者.

今御府所藏二十有四: 〈花禽圖〉五, 〈芙蓉鸂鶒圖〉一, 〈引雛鵪子
圖〉一, 〈蜂蝶茄菜圖〉一, 〈桃花戲貓圖〉一, 〈雞冠草蟲圖〉一, 〈雛
雀圖〉一, 〈萱草百合圖〉一, 〈折枝花圖〉一, 〈竹石戲貓圖〉二, 〈藥
苗戲貓圖〉二, 〈子母貓圖〉二, 〈子母戲貓圖〉一, 〈羣貓圖〉一, 〈貓
竹圖〉一, 〈夭桃圖〉一, 〈兒貓圖〉一.

한자풀이

• 愼(신) 삼가다
• 鸂(계) 비오리
• 鶒(칙) 비오리

주황周滉은 어떠한 사람인지 알지 못한다. 수석水石, 화죽花竹, 금조禽鳥를 잘 그려서 자못 절묘한 경지에 이르렀다.

멀리 있는 강과 가까이 있는 물가와 대나무가 있는 시내와 여뀌가 자라는 언덕과 사계절의 풍물이 변화하는 것을 그렸다. 그림을 펼쳐 보면 마치 물과 구름 속에서 갈매기·해오라기와 서로 어울려 노닐고 있는 것처럼 느껴진다.

대개 화죽을 능하게 그리는 자들은 이따금 건물 난간의 곁에 기대어 자라고 있는 모습을 그리면서 몹시 화려하게 만들려고 힘쓴다. 하지만 주황은 홀로 물가와 모래밭 너머에 있는 모습을 취하여 그렸다. 그러므로 다른 화가들에 비해 한 등급 위로 뛰어오를 수 있었다.

지금 어부에 12점의 그림이 보관되어 있다. 〈하화계칙도荷花鸂鶒圖〉 1점, 〈추하계칙도秋荷鸂鶒圖〉 2점, 〈요안노사도蓼岸鷺鷥圖〉 1점, 〈부용잡금도芙蓉雜禽圖〉 1점, 〈수석쌍금도水石雙禽圖〉 1점, 〈수석노사도水石鷺鷥圖〉 2점, 〈수로도水鷺圖〉 1점, 〈추당도秋塘圖〉 1점, 〈추경죽석도秋景竹石圖〉 1점, 〈계칙도鸂鶒圖〉 1점.

周滉, 不知何許人也. 善畫水石、花竹、禽鳥, 頗工其妙. 作遠江、近渚、竹溪、蓼岸、四時風物之變, 攬圖便如與水雲鷗鷺相追逐. 蓋工畫花竹者, 往往依帶欄楯, 務爲華麗之勝, 而滉獨取水邊沙外, 故出於畫史輩一等也.

今御府所藏十有二¹⁾：〈荷花鸂鶒圖〉一，〈秋荷鸂鶒圖〉二，〈蓼岸鷺鷥圖〉一，〈芙蓉雜禽圖〉一，〈水石雙禽圖〉一，〈水石鷺鷥圖〉二，〈水鷺圖〉一，〈秋塘圖〉一，〈秋景竹石圖〉一，〈鸂鶒圖〉一.

1) '十有二'는 〈대덕본〉에 '十有三'으로 되어 있다.

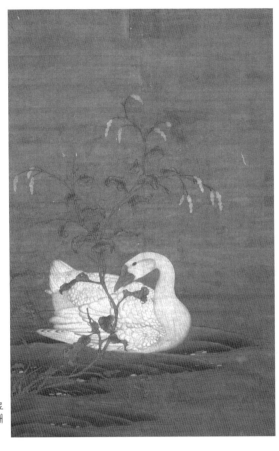

북송 휘종徽宗, 〈홍료백아도紅蓼白鵝圖〉, 대만 고궁박물원

🌸 한자풀이

• 攬(람) 손에 쥐다
• 欄(란) 난간
• 楯(순) 난간
• 蓼(료) 여뀌
• 鷥(사) 해오라기

호탁胡擢

호탁胡擢은 어떠한 사람인지 알지 못한다. 박학하고 시에 능하였으며 기운이 초매하여 표표하게 방외方外의 뜻[1]이 있었다. 일찍이 그 아우에게 이르기를, "나의 시는 그 생각이 마치 삼협三峽의 사이에서 원숭이 울음소리를 듣고 있을 때와 같다."라고 하였다. 그의 고상한 뜻과 초탈한 흥취가 이와 같았다.

그런데 매번 시로써 표현하기 어려운 풍경을 만날 때마다 그 흥취를 그림으로 옮겨 이내 초목과 금조禽鳥를 그려내곤 하였다. 이는 또한 시인이 경물에서 감흥을 느껴 시를 짓는 것과 같았다.

지금 어부에 6점의 그림이 보관되어 있다. 〈모과금당도木瓜錦棠圖〉 1점, 〈절지화도折枝花圖〉 1점, 〈사생절지화도寫生折枝花圖〉 1점, 〈단엽월계화도單葉月季花圖〉 1점, 〈잡화도雜花圖〉 1점, 〈도화도桃花圖〉 1점.

1) 방외方外의 뜻 : 속세를 떠나 불문佛門에 들어가고자 하는 뜻을 가리킨다.

胡擢, 不知何許人也. 博學能詩, 氣韻超邁, 飄飄然有方外之志[2]. 嘗謂其弟曰 "吾詩思若在三峽之間聞猿聲時." 其高情逸興如此. 一遇難狀之景, 則寄之於畵, 乃作草木, 禽鳥, 亦詩人感物之作也.

今御府所藏六:〈木瓜錦棠圖〉一, 〈折枝花圖〉一, 〈寫生折枝花圖〉一, 〈單葉月季花圖〉一, 〈雜花圖〉一, 〈桃花圖〉一.

2) '志'는 〈대덕본〉에 '志趣'로 되어 있다.

✿ 한자풀이

- 超邁(초매) 보통보다 몹시 뛰어나다
- 飄飄然(표표연) 바람에 나부끼듯이 자유로운 모양
- 逸興(일흥) 세속을 벗어난 흥취

매행사梅行思

매행사梅行思는 어떠한 사람인지 알지 못한다. 인물人物과 우마牛馬를 잘 그렸으며 닭을 그리는 것에 가장 뛰어나 이로써 이름을 떨쳤다. 이 때문에 세상 사람들이 그를 '매가계梅家鷄'라고 불렀다.

투계鬪鷄를 그리는 것에 더욱 정밀하였다. 적에게 달려드는 모습을 그린 것을 보면 목을 꼿꼿이 세우고 와서 삼엄한 자세로 기다리면서 날개털을 크게 펼치고 아랫볏을 혹처럼 부풀리고 있는 것이 살아 있는 듯하지 않음이 없었다.

물을 마시고 먹이를 쪼아 먹기를 한가롭게 하면서 수탉과 암탉이 함께 무리 지어 있는 모습과, 그 주변에 흩어져 노닐고 있는 여러 병아리들을 불러서 먹이를 먹이고 같이 울어주는 모습을 그린 것에 있어서도, 그 자태가 몹시 여유로우면서 붉은 벼슬의 절묘한 멋까지 곡진하게 표현되었다. 그가 명성을 얻은 것은 당연하다.

닭은 푸줏간의 동물이어서 본래 귀하게 여길 만한 것은 아니다. 또 옛사람들이, "개와 말을 그리는 것은 능하기가 어렵다."라고 말하였던 것은 이것이 밤낮으로 사람의 곁에 있는 동물이기 때문이다. 닭도 이와 마찬가지이다. 그러므로 그가 투계를 그린 것이니, 그 의도가 없지 않았다.

매행사는 당나라 말기 사람으로 오대 시대까지 살았다. 집이 강남에 있어 남당南唐 이씨李氏[1] 조정에서 한림대조翰林待詔가 되었는데 품평하는 안목이 매우 높았다.

1) 남당南唐 이씨李氏 : 남당南唐의 후주後主 이욱李煜(937~978)을 가리킨다. '도석-4-5' 참조.

지금 어부에 41점의 그림이 보관되어 있다. 〈모란계도牡丹雞圖〉
1점, 〈촉규자모계도蜀葵子母雞圖〉 3점, 〈훤초계도萱草雞圖〉 2점, 〈계도
雞圖〉 13점, 〈인추계도引雛雞圖〉 5점, 〈자모계도子母雞圖〉 3점, 〈야계도
野雞圖〉 1점, 〈농계도籠雞圖〉 6점, 〈부추계도負雛雞圖〉 1점, 〈투계도鬪雞
圖〉 6점.

남송 이적李迪, 〈계추대사도雞雛待飼圖〉,
북경 고궁박물원

梅行思, 不知何許人也. 能畫人物, 牛馬, 最工於雞, 以此知名, 世
號曰"梅家雞." 爲鬪雞尤精, 其赴敵之狀, 昂然而來, 竦然而待, 磔
毛怒瘦, 莫不如生. 至於飮啄閒暇, 雌雄相將, 衆雛散漫, 呼食助叫,
態度有餘, 曲盡赤幘之妙, 宜其得譽焉. 雞者庖廚之物, 初不足貴.
昔人謂"畫犬馬爲難工", 以其日夕近人, 唯雞亦如此. 故作鬪雞不
無意也. 行思, 唐末人, 接五代, 家居江南, 爲南唐李氏翰林待詔,
品目甚高.

今御府所藏四十有一 : 〈牡丹雞圖〉一, 〈蜀葵子母雞圖〉三, 〈萱草
雞圖〉二, 〈雞圖〉十三, 〈引雛雞圖〉五, 〈子母雞圖〉三, 〈野雞圖〉
一, 〈籠雞圖〉六, 〈負雛雞圖〉一, 〈鬪雞圖〉六.

한자풀이

- 昂(앙) 높이 들다
- 竦(송) 삼가다
- 磔(책) 새가 날개 치다
- 瘦(영) 혹
- 赤幘(적책) 붉은 닭 벼슬
- 庖廚(포주) 푸줏간
- 萱(훤) 원추리

곽건휘 郭乾暉

곽건휘郭乾暉는 북해 영구 사람이다. 세상 사람들이 곽장군郭將軍이라고 불렀다. 초목草木과 조수鳥獸와 황량하고 쓸쓸한 전야田野의 풍경을 잘 그렸다.

종은鍾隱[1]이라는 자도 당시의 명류였는데 성명을 바꾸고 제자의 예를 갖추어 스승으로 오랫동안 섬겼기 때문에 곽건휘가 비로소 그에게 필법을 전수해주었다.

곽건휘는 항상 교외의 거처에서 금조禽鳥를 길렀다. 그리고 매번 마음을 맑게 하고 생각을 고요히 하면서 그 사이에서 사색하다가 우연히 뜻을 얻으면 즉시 붓을 휘둘러 그렸다. 그러면 격율格律이 노련하고 굳세어지고 사물의 오묘한 성질이 곡진하게 표현되었다.

지금 어부에 104점의 그림이 보관되어 있다. 〈총죽자요도叢竹柘鷯圖〉 2점, 〈자조작요도柘條鵲鷯圖〉 1점, 〈노목금요도老木禽鷯圖〉 2점, 〈고목응작도古木鷹鵲圖〉 1점, 〈죽석백로도竹石百勞圖〉 2점, 〈요닉백로도鷯搦百勞圖〉 1점, 〈총극백로도叢棘百勞圖〉 2점, 〈자죽잡금도柘竹雜禽圖〉 1점, 〈자죽요자도柘竹鷯子圖〉 1점, 〈자죽야작도柘竹野鵲圖〉 2점, 〈자죽조작도柘竹噪鵲圖〉 1점, 〈자조암요도柘條鵪鷯圖〉 3점, 〈자조요자도柘條鷯子圖〉 1점, 〈자림작요도柘林鵲鷯圖〉 4점, 〈자조순요도柘條鶉鷯圖〉 1점, 〈골요도鶻鷯圖〉 1점, 〈이화요금도梨花鷯禽圖〉 1점, 〈노극순요도蘆棘鶉鷯圖〉 1점, 〈가상요자도架上鷯子圖〉 16점, 〈야계암순도野雞鵪鶉圖〉 1점, 〈고얼계응도枯枿雞鷹圖〉 4점, 〈죽목계응도竹木雞鷹圖〉 2점, 〈사생암

[1] 종은鍾隱 : 오대 남당의 천태天台 사람으로 자는 회숙晦叔이다. 종산鍾山에 은둔하여 종은鍾隱으로 불린다. '화조-2-1' 참조.

순도^{寫生鶉鶉圖}〉1점, 〈고목자고도^{古木鷓鴣圖}〉4점, 〈준금분토도^{俊禽奔} 兔圖〉2점, 〈창응포리도^{蒼鷹捕狸圖}〉2점, 〈작요도^{鵲鷂圖}〉4점, 〈고목요 자도^{古木鷂子圖}〉1점, 〈지금도^{鷙禽圖}〉1점, 〈계응도^{雞鷹圖}〉6점, 〈극토도 ^{棘兔圖}〉2점, 〈극순도^{棘鶉圖}〉1점, 〈극로도^{棘蘆圖}〉1점, 〈추토도^{秋兔圖}〉 1점, 〈극치도^{棘雉圖}〉3점, 〈조금도^{噪禽圖}〉1점, 〈순요도^{鶉鷂圖}〉8점, 〈자 요도^{鷓鷂圖}〉6점, 〈창응도^{蒼鷹圖}〉1점, 〈암순도^{鵪鶉圖}〉1점, 〈계도^{雞圖}〉 1점, 〈응도^{鷹圖}〉1점, 〈야계도^{野雞圖}〉1점, 〈요자도^{鷂子圖}〉1점, 〈묘도^貓 圖〉1점, 〈골도^{鶻圖}〉1점, 〈야압도^{野鴨圖}〉1점.

郭乾暉, 北海營邱人, 世呼爲郭將軍. 善畫草木, 鳥獸、田野荒寒之 景. 鍾隱者亦一時名流, 變姓名執弟子禮, 師事久之, 方授以筆法. 乾暉常於郊居畜其禽鳥, 每澄思寂慮, 玩心其間, 偶得意卽命筆, 格 律老勁, 曲盡物性之妙.

今御府所藏一百有四: 〈叢竹柘鶉圖〉二, 〈柘條鵲鶉圖〉一, 〈老木 禽鶉圖〉二, 〈古木鷹鵲圖〉一, 〈竹石百勞圖〉二, 〈鶉搦百勞圖〉一, 〈叢棘百勞圖〉二, 〈柘竹雜禽圖〉一, 〈柘竹鶉子圖〉一, 〈柘竹野鵲 圖〉二, 〈柘竹噪鵲圖〉一, 〈柘條鵪鶉圖〉三, 〈柘條鶉子圖〉一, 〈柘 林鵲鶉圖〉四, 〈柘條鶉鶉圖〉一, 〈鵲鶉圖〉一, 〈梨花鶉禽圖〉一, 〈蘆 棘鶉鶉圖〉一, 〈架上鶉子圖〉十六, 〈野雞鶉鶉圖〉一, 〈枯柈雞鷹圖〉 四, 〈竹木雞鷹圖〉二, 〈寫生鶉鶉圖〉一, 〈古木鷓鴣圖〉四, 〈俊禽 奔兔圖〉二, 〈蒼鷹捕狸圖〉二, 〈鵲鶉圖〉四, 〈古木鶉子圖〉一, 〈鷙禽 圖〉一, 〈雞鷹圖〉六, 〈棘兔圖〉二, 〈棘鶉圖〉一, 〈棘蘆圖〉一, 〈秋兔 圖〉一, 〈棘雉圖〉三, 〈噪禽圖〉一, 〈鶉鶉圖〉八, 〈鷓鷂圖〉六, 〈蒼鷹

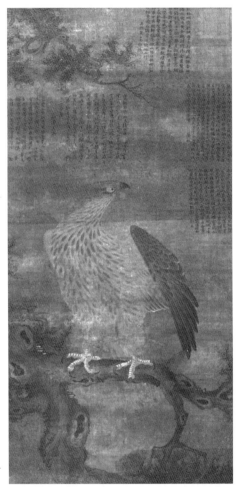

송 작가미상, 〈응도〉, 대만 고궁박물원

圖〉一, 〈鶴鶉圖〉一, 〈雞圖〉一, 〈鷹圖〉一, 〈野雞圖〉一, 〈鷦子圖〉一, 〈貓圖〉一, 〈鶻圖〉一, 〈野鴨圖〉一.

한자풀이

• 玩(완) 즐기다
• 偶(우) 우연
• 命筆(명필) 붓을 휘두르다
• 柘(자) 산뽕나무
• 搦(닉) 잡다, 누르다

화조 1__423

곽건우郭乾祐

곽건우郭乾祐는 청주靑州 사람이다. 형 곽건휘가 그림으로 명성이 있었다. 곽건우도 화조를 잘 그렸다. 명성이 비록 형처럼 알려지지는 않았으나 같은 문하에서 배웠고 또한 경지가 서로 대등하였다. 서로 영향을 끼쳐 자연스럽게 가까워진 것이리라.

매를 그릴 때에는 사람들로 하여금 그것을 보게 하여 마치 먹이를 공격하여 낚아채려는 듯한 느낌이 든다고 평하는 말을 들은 뒤에야 비로소 공교하게 되었다고 생각하였다. 그러므로 두자미(두보)가 그림 속의 매가 먹이를 낚아채는 것을 상상하며 이르기를, "언제 뭇 새를 낚아채어, 깃털과 피를 초원에 뿌릴까."[1]라고 하였다. 그의 그림이 정밀하고 빼어나서 능히 사람의 뜻을 이렇게 흥기 시킬 수 있었던 것이다. 어찌 그 그림이 뛰어난지의 여부를 가늠할 수 있지 않겠는가. 뛰어나고 시원스럽고 바람이 일어날 듯한 경지는 붓끝의 조화라는 말이 아니면 무슨 말로 이를 표현할 수 있겠는가.

또한 고양이를 그리는 데에도 능하였다. 비록 전문은 아니었지만 여기에도 충분히 취할 만한 법이 있다.

지금 어부에 4점의 그림이 보관되어 있다. 〈야골도野鶻圖〉 1점, 〈추극준금도秋棘俊禽圖〉 2점, 〈고봉묘도顧蜂貓圖〉 1점.

[1] 언제 … 뿌릴까 : 두보의 「화응畫鷹」이라는 시에 보인다.

郭乾祐, 靑州人. 兄乾暉有畫名, 乾祐善工花鳥, 名雖不顯如其兄, 然所學同門, 亦相上下耳. 其漸染所及, 自然近之耶? 如畫鷹

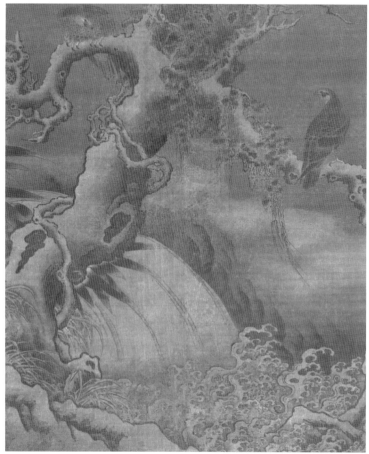

오대 곽건우郭乾祐, 〈한학쌍응도寒壑雙鷹圖〉(명대모본), 미국 프리어갤러리

隼, 使人見之, 則有擊搏之意, 然後爲工. 故杜子美想像其拏攫, 則
曰 "何當擊凡鳥, 毛血灑平蕪." 是畫之精絕能興起人意如此, 豈不
較其善否哉? 至俊爽風生, 非筆端之造化何可以言傳也. 又能畫貓,
雖非專門, 亦有足采.

 今御府所藏四:〈野鶻圖〉一,〈秋棘俊禽圖〉二,〈顧蜂貓圖〉一.

한자풀이

• 搏(박) 붙잡다
• 拏(나) 붙잡다
• 攫(확) 붙잡다
• 灑(쇄) 뿌리다
• 平蕪(평무) 잡초가 무성한 평원
• 較(교) 견주다
• 俊爽(준상) 재주 있고 명석하다

북송 휘종의 회화 인물사

宣和畫譜

화조花鳥 2

종은鍾隱

종은鍾隱은 천태天台 사람이다. 맹금猛禽과 가시덤불을 잘 그렸고, 먹색의 농담으로 향배向背를 구분하여 표현하는 것에 능하였다.

애초에 곽건휘郭乾暉[1]를 스승으로 삼고자 하였으나, 곽건휘가 자신의 화법을 감추고서 남에게 가르쳐주지 않는다는 것을 알게 되었다. 이에 종은은 성명을 바꾸고 그의 집에 의탁하여 숙식하면서 기꺼이 그 집의 일을 거들어주었다. 이 때문에 오랜 시간이 지나도록 곽건휘는 이를 깨닫지 못하였다.

종은은 은밀히 그의 그림을 관찰하여 마음에 새겨둘 뿐이었다. 그러던 어느 날 흥이 나서 벽에 새매를 그린 적이 있었다. 곽건휘가 이를 알고서 급히 가서 그것을 보고는 놀라고 감탄하기를 멈추지 못하였다. 이에 비로소 말하길, "자네는 종은이 아닌가?"라고 묻는 것이었다. 그러고는 드디어 그를 잘 대우해주고 화법에 대해서도 더욱 자세하게 얘기해주었다. 이로 인해 명성을 떨치게 되었다.

아아, 백공百工의 기예에 대해서도 마음속으로 좋게 여겨 그 오묘한 경지에 깊이 나아가고자 하는 자가 있으면, 비록 그 기예를 괴롭고 고생스러운 과정을 거쳐 얻게 되더라도, 오히려 굳게 버티어 물러나지 않는다. 하물며 도道에 나아가는 일에 있어서는 어떻게 해야 하겠는가?

종은이 강남江南에 거할 적에 그린 것이 위당僞唐 이욱李煜[2]의 소유가 된 것이 많았다. 이욱은 모두 제발을 적고 도장을 찍어 깊이 간직

1) 곽건휘郭乾暉 : 오대 남당南唐의 화가로 북해北海 사람이다. 화조花鳥를 잘 그려 명성을 얻었다. '화조-1-11' 참조.

2) 이욱李煜 : 937~978년. 남당南唐의 후주後主로 자는 중광重光, 호는 종은鍾隱, 초명은 종가從嘉이다. '화조-3-1' 참조.

하였다. 그런데 근래에 미불은 그림을 논하면서 말하길, "종은이란 대개 남당 이씨의 도호道號[3]이다. 종산鍾山에서 은거하였음을 나타낸 것이다. 진실로 화가 종은을 가리킨 것은 아니다."라고 하였다. 때문에 이를 구별하여 함께 언급해둔다.

지금 어부에 71점의 그림이 보관되어 있다. 〈한로순요도寒蘆鶉鷯圖〉 2점, 〈고목계응도古木雞鷹圖〉 3점, 〈전견축토도田犬逐兎圖〉 2점, 〈총극한순도叢棘寒鶉圖〉 1점, 〈추정순요도秋汀鶉鷯圖〉 2점, 〈총극백로도叢棘百勞圖〉 1점, 〈자얼순요도柘枿鶉鷯圖〉 1점, 〈상림순요도霜林鶉鷯圖〉 4점, 〈자조칙작도柘條鶒鵲圖〉 1점, 〈극토백로도棘兎百勞圖〉 1점, 〈자조쌍금도柘條雙禽圖〉 1점, 〈자조산작도柘條山鵲圖〉 1점, 〈자조백로도柘條百勞圖〉 1점, 〈유선송석도遊仙松石圖〉 2점, 〈요자죽석도鷯子竹石圖〉 2점, 〈고목죽초도古木竹梢圖〉 1점, 〈요자백로도鷯子百勞圖〉 1점, 〈조극순요도棗棘鶉鷯圖〉 1점, 〈가상응도架上鷹圖〉 2점, 〈자모토도子母兎圖〉 1점, 〈죽석소토도竹石小兎圖〉 1점, 〈계응도雞鷹圖〉 4점, 〈순치도馴雉圖〉 2점, 〈회금도會禽圖〉 1점, 〈척령도鶺鴒圖〉 1점, 〈가칙도架鶒圖〉 1점, 〈조금도噪禽圖〉 2점, 〈쌍금도雙禽圖〉 4점, 〈가요도架鷯圖〉 3점, 〈응토도鷹兎圖〉 1점, 〈약토도躍兎圖〉 1점, 〈자작도柘雀圖〉 1점, 〈순요도鶉鷯圖〉 4점, 〈죽토도竹兎圖〉 1점, 〈지금도鷙禽圖〉 1점, 〈비요도飛鷯圖〉 1점, 〈요자도鷯子圖〉 2점, 〈쌍요도雙鷯圖〉 2점, 〈자작도柘鵲圖〉 1점, 〈고토도顧兎圖〉 1점, 〈소토도小兎圖〉 1점, 〈추토도秋兎圖〉 1점, 〈극작도棘雀圖〉 1점, 〈골도鶻圖〉 1점, 〈고목요도古木鷯圖〉 1점.

鍾隱, 天台人. 善畫鷙禽、榛棘, 能以墨色淺深分其向背. 初欲師

3) 도호道號 : 도道를 수련하는 자에게 붙여지는 호칭이다.

郭乾暉, 知乾暉秘其術不以授人. 隱乃變姓名, 託館寓食於其家, 甘從服役. 逮逾時, 乾暉弗覺也. 隱陰伺其畫而心得之. 一日乘興作鷂於壁間, 乾暉知亟就觀之, 驚歎不已. 乃謂"子得非鍾隱乎?"遂善遇之, 益論畫道爲詳, 因是馳譽. 噫. 百工技巧, 有心好之而欲深造其妙者, 雖得其術於艱難之中, 猶且堅壁不退. 況進於道者乎? 隱居江南, 所畫多爲僞唐李煜所有. 煜皆題印以秘之. 近時有米芾論畫, 言"鍾隱者, 蓋南唐李氏道號, 爲鍾山之隱者耳. 固非鍾隱也." 因以辨之.

今御府所藏七十有一:〈寒蘆鶉鷁圖〉二,〈古木雞鷹圖〉三,〈田⁴⁾犬逐兔圖〉二,〈叢棘寒鶉圖〉一,〈秋汀鶉鷁圖〉二,〈叢棘百勞圖〉一,〈柘枋鶉鷁圖〉一,〈霜林鶉鷁圖〉四,〈柘條鸂⁵⁾鵲圖〉一,〈棘兔百勞圖〉一,〈柘條雙禽圖〉一,〈柘條山鵲圖〉一,〈柘條百勞圖〉一,〈遊仙松石圖〉二,〈鷁子竹石圖〉二,〈古木竹梢圖〉一,〈鷁子百勞圖〉一,〈棗棘鶉鷁圖〉一,〈架上⁶⁾鷹圖〉二,〈子母兔圖〉一,〈竹石小兔圖〉一,〈雞鷹圖〉四,〈馴雉圖〉二,〈會禽圖〉一,〈鶺鴒圖〉一,〈架鸂⁷⁾圖〉一,〈噪禽圖〉二,〈雙禽圖〉四,〈架鷁圖〉三,〈鷹兔圖〉一,〈躍兔圖〉一,〈柘雀圖〉一,〈鶉鷁圖〉四,〈竹兔圖〉一,〈鷙禽圖〉一,〈飛鷁圖〉一,〈鷁子圖〉二,〈雙鷁圖〉二,〈柘鵲圖〉一,〈顧兔圖〉一,〈小兔圖〉一,〈秋兔圖〉一,〈棘雀圖〉一,〈鶺圖〉一,〈古木鷁圖〉一.

4) '田'은 〈대덕본〉에 '細'로 되어 있다.

5) '鸂'은 〈사고본〉과 〈대덕본〉에 '鷟'으로 되어 있다.

6) '上'은 원문에 '子'로 되어 있으나, 〈사고본〉과 〈대덕본〉에 근거하여 바로잡았다.
7) '鸂'은 〈사고본〉과 〈대덕본〉에 '鷟'으로 되어 있다.

 한자풀이

• 鷙(지) 맹금
• 榛棘(진극) 가시덤불
• 伺(사) 엿보다

황전黃筌(903?~965)은 자가 요숙要叔이니 성도成都 사람이다. 그림에
공교하여 일찍부터 세상에서 명성을 얻었다. 17살에 전촉前蜀의 후주
後主인 왕연王衍[1]을 섬겨 대조待詔가 되었다. 후촉後蜀의 맹창孟昶[2]에
이르러서는 검교소부감檢校少府監에 올랐고, 여러 차례 벼슬이 바뀌다
가 여경부사如京副使가 되었다.

후주인 왕연이 일찍이 황전을 내전으로 불러 오도현이 그린 종규
그림을 보게 하였다. 그리고 마침내 황전에게, "오도현이 그린 종규
鍾馗[3]가 오른손 두 번째 손가락을 사용하여 귀신의 눈을 도려내고 있
는데, 엄지를 사용하여 힘이 있게 만드는 것만 못하다."라고 하였다.
그런 뒤에 황전에게 다시 그려서 올리도록 하였다.

황전은 이에 오도현의 그림 원본을 사용하지 않고서, 따로 엄지로
귀신의 눈을 도려내는 모습으로 바꾸어 그려서 올렸다. 후주가 자신
의 명대로 따르지 않은 것을 괴이하게 여기니, 황전이 대답하여 아
뢰기를, "오도현이 그린 것은 종규의 눈빛과 생각이 모두 두 번째 손
가락에 집중되어 있기 때문입니다. 하지만 지금 신이 그린 것은 눈
빛과 생각이 모두 엄지에 집중되어 있습니다."라고 하였다. 후주가
그 뜻을 깨닫고 마침내 기뻐하였다. 황전은 그림을 그릴 적에 함부
로 붓을 대지 않았던 것이다.

황전은 여러 화가들의 장점을 취하여 겸비하였다. 화죽花竹은 등창
우滕昌祐[4]를 배우고, 조작鳥雀은 조광윤刁光胤[5]을 배우고, 산수山水는

1) 왕연王衍 : 899~926년. 오대 전촉前蜀의 후주後主(재위 918~925)로 초명은 종연宗衍, 자는 화원化源이다.
2) 맹창孟昶 : 919~965년. 오대 후촉의 마지막 군주(재위 934~964)로 자는 보원保元, 호는 공효恭孝이다. 전촉前蜀의 영토를 거의 차지하였으나 사치와 음란에 빠져 송나라에 항복하고 포로로 끌려가 얼마 후에 죽었다.

3) 종규鍾馗 : 악령을 퇴치해준다는 신이다. 당 현종의 꿈에 나타나 잡귀를 퇴치해서 병을 낫게 해주었다고 한다. 이에 현종이 꿈에 본 형상을 오도현에게 그리게 하였다. 종규의 그림을 문에 붙여 악귀를 막는 풍습이 당나라와 송나라 때에 성행하였다. '도석-4-10' 참조.

4) 등창우滕昌祐 : 당말 오대의 화가로 자는 승화勝華이다. '화조-2-4' 참조.
5) 조광윤刁光胤 : 852~935년. 당나라 장안長安 사람으로 천복天復 연간에 촉蜀에 들어가 살았다. 용수龍水, 죽석竹石, 화조花鳥, 묘토猫兔 등을 잘 그렸다. '화조-1-7' 참조.

이승李昇6)을 배우고, 학鶴은 설직薛稷7)을 배우고, 용龍은 손우孫遇8)를 배웠다. 그러나 그가 배운 바를 보면 필의筆意가 호방하고 풍부하면서 격율格律에서 벗어나 있는 것이어서 이들 여러 화가들보다 뛰어난 부분이 많다. 이는 마치 세상 사람들이 말하는 "두자미杜子美(두보)의 시와 한퇴지韓退之(한유)의 문장은 한 글자도 유래한 곳이 없는 것이 없다."9)는 경우와 같다. 이 때문에 황전의 그림이 여러 가지 화법의 묘를 겸비할 수 있었다. 그러므로 이전에도 그와 같은 고인이 없었고, 이후에도 그와 같은 후배가 없을 것이다.

지금 황전은 이를 그림에서 터득하여 산속의 꽃(山花), 들녘의 풀(野草), 그윽한 산속의 새(幽禽), 기이한 짐승(異獸), 시냇가 기슭(溪岸), 강속의 섬(江島), 낚시하는 거룻배(釣艇), 오래된 뗏목(古槎)을 그린 것이 모두 정밀하고 빼어나지 않음이 없다. 광정廣政10) 연간의 계축년(953)에 팔괘전八卦殿에 들꿩을 그린 적이 있었다. 이때 오방五坊의 관리11)가 전각의 아래에서 매를 올렸는데, 꿩이 살아 있는 것으로 착각하여 매가 발로 낚아채려고 시도하기를 서너 번 하였다. 당시에 후촉의 군주인 맹창이 감탄하며 기이하게 여겼다.

매요신梅堯臣12)이 일찍이 황전이 그린 〈백골도白鵰圖〉에 대해 읊은 시가 있다. 대략 이르기를, "화사 황전이 서촉에서 온 줄을, 성도의 범군范君13)이 능히 스스로 알았던가. 범군의 말로는 황전이 붓질을 함부로 하지 않았으니, 스스로 매를 길러 마땅한 모습을 관찰하였네."라고 하였다. 여기에서 황전이 마음을 쓰기를 지극히 하여, 모두 살아 움직이는 모습을 취하여왔다는 것을 알 수 있다. 어찌 이것이 해묵은 그림을 답습하여 그린 것이겠는가? 범군은 촉군공蜀郡公인 범

6) 이승李昇 : 오대 전촉前蜀의 성도成都 사람으로 어릴 때의 자가 금노錦奴이다. 산수와 도석에 능하였다. '도석-3-6' 참조.

7) 설직薛稷 : 649~713년. 당나라 하동河東의 분음汾陰 사람으로 자는 사통嗣通이다. 학 그림과 서법에 능하였다. '화조-1-2' 참조.

8) 손우孫遇 : 광명光明(880~881) 연간에, 난리를 피하여 촉蜀에 들어갔다가 마침내 성도成都 사람이 되었다. 초명初名은 '위位'이고 후에 '우遇'로 고쳤다. 인물人物, 용수龍水, 송석松石, 묵죽墨竹 등을 잘 그렸다.

9) 두자미杜子美(두보)의 … 없다 : 황정견黃庭堅의 「답홍구보서答洪駒父書」에 "노두老杜가 지은 시와 퇴지가 지은 문장에 한 글자도 유래 없는 것이 없다.[老杜作詩. 退之作文. 無一字無來處]"라고 하였다. 「산곡집山谷集」 권19.

10) 광정廣政 : 938~965년. 후촉後蜀 맹창孟昶이 사용하던 연호이다.

11) 오방五坊의 관리 : 오방사五坊使. '오방'은 당나라 때에 제왕을 위하여 매와 사냥개를 사육하던 관서이다.

12) 매요신梅堯臣 : 1002~1060년. 송나라 시인으로 자는 성유聖兪, 호는 완릉宛陵이다.

13) 범군范君 : 1008~1089년. 북송의 성도成都 사람 범진范鎭으로 자는 경인景仁, 시호는 충문忠文이다. 후에 촉군공蜀郡公에 봉해졌다.

진范鎭을 이른다. 범진도 촉 지방 사람이라서 황전을 상세하게 알았던 것이다. 황전의 아들 황거보黃居寶와 황거채黃居寀도 그림을 그려 가학을 전수하였다.

오대 황전黃筌, 〈사생진금도寫生珍禽圖〉, 북경 고궁박물원

　지금 어부에 349점의 그림이 보관되어 있다. 〈도화추작도桃花雛雀圖〉 1점, 〈도죽계칙도桃竹鸂鶒圖〉 1점, 〈도죽호석도桃竹湖石圖〉 2점, 〈도죽금계도桃竹錦雞圖〉 2점, 〈해당발합도海棠鵓鴿圖〉 1점, 〈해당앵무도海棠鸚鵡圖〉 1점, 〈모란발합도牡丹鵓鴿圖〉 7점, 〈모란도牡丹圖〉 2점, 〈산석모란도山石牡丹圖〉 1점, 〈모란학도牡丹鶴圖〉 2점, 〈작약가합도芍藥家鴿圖〉 1점, 〈서작약도瑞芍藥圖〉 1점, 〈작약황앵도芍藥黃鶯圖〉 1점, 〈작약구자도芍藥鳩子圖〉 2점, 〈입현황앵도入莧黃鶯圖〉 1점, 〈모란희묘도牡丹戲貓圖〉 3점, 〈춘룡출칩도春龍出蟄圖〉 1점, 〈이화구욕도梨花鴝鵒圖〉 1점, 〈하피유우도夏陂乳牛圖〉 1점, 〈하산도夏山圖〉 2점, 〈추산시의도秋山詩意圖〉 4점, 〈하화노사도荷花鷺鷥圖〉 1점, 〈부용계칙도芙蓉鸂鶒圖〉 3점, 〈추당계칙도秋塘鸂鶒圖〉 4점, 〈수석노사도水石鷺鷥圖〉 1점, 〈부용구자도芙蓉鳩子圖〉 1점, 〈부용쌍금도芙蓉雙禽圖〉 3점, 〈훤초야치도萱草野雉圖〉 3점, 〈순죽야계도筍竹野雞圖〉 1점, 〈훤초산자도萱草山鷓圖〉 1점, 〈수홍계칙도水紅鸂鶒圖〉 1점, 〈노화계칙도蘆花鸂鶒圖〉 2점, 〈희수계칙도戲水鸂鶒圖〉 1점, 〈죽석구자도竹石鳩子圖〉 2점, 〈죽석황리도竹石黃鸝圖〉 1점, 〈화석금계도花石錦雞圖〉 1점, 〈사서영하도寫瑞榮荷圖〉 1점, 〈척촉대승도躑躅戴勝圖〉 1점, 〈순죽벽청도筍竹碧靑圖〉 2점, 〈부용노사도芙蓉鷺鷥圖〉 1점, 〈상림계안도霜林雞鴈圖〉 2점, 〈호탄연로도湖灘煙鷺圖〉 2점, 〈약묘쌍작도藥苗雙雀圖〉 1점, 〈호탄수석도湖灘水石圖〉 3점, 〈태호석모란도太湖石牡丹圖〉 1점, 〈희묘도석도戲貓桃石圖〉 1점, 〈죽제쌍로도竹堤雙鷺圖〉

1점, 〈순죽순작도筍竹鶉雀圖〉 1점, 〈순죽추작도筍竹雛雀圖〉 1점, 〈설죽문금도雪竹文禽圖〉 2점, 〈설죽쌍금도雪竹雙禽圖〉 2점, 〈설죽구자도雪竹鳩子圖〉 1점, 〈설죽금계도雪竹錦雞圖〉 2점, 〈설죽쌍치도雪竹雙雉圖〉 1점, 〈설금쌍치도雪禽雙雉圖〉 2점, 〈설경화금도雪景花禽圖〉 2점, 〈설죽산자도雪竹山鷓圖〉 2점, 〈설작원앙도雪雀鴛鴦圖〉 1점, 〈설경조작도雪景噪雀圖〉 1점, 〈설경암순도雪景鵪鶉圖〉 1점, 〈설작탁목도雪雀啄木圖〉 1점, 〈설경자작도雪景柘雀圖〉 1점, 〈설경작토도雪景雀兔圖〉 1점, 〈설산도雪山圖〉 2점, 〈설경숙금도雪景宿禽圖〉 1점, 〈설금도雪禽圖〉 2점, 〈설치도雪雉圖〉 2점, 〈설작도雪雀圖〉 4점, 〈설토도雪兔圖〉 4점, 〈한로도寒鷺圖〉 1점, 〈한금도寒禽圖〉 1점, 〈죽석원앙도竹石鴛鴦圖〉 1점, 〈죽학도竹鶴圖〉 3점, 〈육학도六鶴圖〉 2점, 〈쌍학도雙鶴圖〉 1점, 〈독학도獨鶴圖〉 1점, 〈소령학도梳翎鶴圖〉 1점, 〈홍초하수학도紅蕉下水鶴圖〉 2점, 〈산다순작도山茶鶉雀圖〉 1점, 〈한국촉금도寒菊蜀禽圖〉 1점, 〈사생금계도寫生錦雞圖〉 1점, 〈사생잡금도寫生雜禽圖〉 1점, 〈척촉의연아도躑躅義燕兒圖〉 1점, 〈척촉금계도躑躅錦雞圖〉 3점, 〈자죽요자도柘竹鷂子圖〉 1점, 〈척촉산자도躑躅山鷓圖〉 1점, 〈봉접화금도蜂蝶花禽圖〉 1점, 〈운출산요도雲出山腰圖〉 2점, 〈요자암순도鷂子鵪鶉圖〉 1점, 〈마노분발합도瑪瑙盆鵓鴿圖〉 1점, 〈몰골화지도沒骨花枝圖〉 1점, 〈포작묘도捕雀貓圖〉 1점, 〈자조요자도柘條鷂子圖〉 1점, 〈축작묘도逐雀貓圖〉 1점, 〈인추작도引雛雀圖〉 1점, 〈사생산자도寫生山鷓圖〉 1점, 〈자죽작접도柘竹雀蝶圖〉 1점, 〈계칙죽연도鸂鷘竹燕圖〉 1점, 〈죽석수영도竹石繡縷圖〉 1점, 〈자요백로도鷓鷂百勞圖〉 1점, 〈시의산수도詩意山水圖〉 5점, 〈가상골도架上鶻圖〉 3점, 〈가상각응도架上角鷹圖〉 2점, 〈가상조조도架上早鵰圖〉 1점, 〈설경순작도雪景鶉雀圖〉 1점, 〈죽석쌍금도竹

石雙禽圖〉 2점, 〈노화계칙도蘆花鸂鷘圖〉 2점, 〈수석쌍로도水石雙鷺圖〉 2점, 〈산다설작도山茶雪雀圖〉 2점, 〈백산자도白山鷓圖〉 2점, 〈가상어응도架上御鷹圖〉 1점, 〈조조도皁鵰圖〉 2점, 〈계응도雞鷹圖〉 5점, 〈금당도錦棠圖〉 1점, 〈추로도秋鷺圖〉 1점, 〈노학도老鶴圖〉 1점, 〈작압도雀鴨圖〉 1점, 〈골토도鶻兔圖〉 3점, 〈함화록도銜花鹿圖〉 1점, 〈조호도鵰狐圖〉 1점, 〈쌍로도雙鷺圖〉 1점, 〈죽석한로도竹石寒鷺圖〉 3점, 〈수금도水禽圖〉 3점, 〈자고도鷓鴣圖〉 1점, 〈야치도野雉圖〉 3점, 〈선접도蟬蝶圖〉 1점, 〈절지화도折枝花圖〉 1점, 〈응도鷹圖〉 1점, 〈구작도鳩雀圖〉 1점, 〈각응도角鷹圖〉 2점, 〈백합도白鴿圖〉 1점, 〈백골도白鶻圖〉 1점, 〈금작도禽雀圖〉 1점, 〈암순도鵪鶉圖〉 1점, 〈숙작도宿雀圖〉 1점, 〈야순도野鶉圖〉 1점, 〈계도雞圖〉 1점, 〈조도鵰圖〉 2점, 〈촉금도蜀禽圖〉 1점, 〈추압도秋鴨圖〉 1점, 〈죽압도竹鴨圖〉 2점, 〈죽작도竹雀圖〉 3점, 〈금계도錦雞圖〉 1점, 〈백응도白鷹圖〉 1점, 〈발합도鵓鴿圖〉 3점, 〈어응도御鷹圖〉 1점, 〈삼청상三淸像〉 3점, 〈성관상星官像〉 2점, 〈수성상壽星像〉 3점, 〈남극노인상南極老人像〉 1점, 〈사십진인상寫十眞人像〉 1점, 〈추산수성도秋山壽星圖〉 1점, 〈진관상眞官像〉 1점, 〈출산불상出山佛像〉 1점, 〈관음보살상觀音菩薩像〉 1점, 〈자재관음상自在觀音像〉 2점, 〈갈홍이거도葛洪移居圖〉 2점, 〈감서도勘書圖〉 2점, 〈감서인물도勘書人物圖〉 1점, 〈원안와설도袁安臥雪圖〉 3점, 〈장혜관어도莊惠觀魚圖〉 2점, 〈장수선도長壽仙圖〉 1점, 〈칠재자도七才子圖〉 1점, 〈수산천왕상搜山天王像〉 1점, 〈산거도山居圖〉 1점, 〈춘산도春山圖〉 7점, 〈춘일군산도春日羣山圖〉 2점, 〈추안도秋岸圖〉 2점, 〈추피약토도秋陂躍兔圖〉 2점, 〈추경산수도秋景山水圖〉 2점, 〈운수추산도雲水秋山圖〉 4점, 〈죽석도竹石圖〉 4점, 〈죽로도竹蘆圖〉 1점, 〈사서백토도寫瑞白兔圖〉 1점, 〈사생

오대 황전黃筌, 〈감서도勘書圖〉, 대만 고궁박물원

대모도^{寫生玳瑁圖}〉 3점, 〈사생쇄금도^{寫生碎金圖}〉 1점, 〈사생귀도^{寫生龜圖}〉
1점, 〈사종규씨도^{寫鍾馗氏圖}〉 1점, 〈옥보요도^{玉步搖圖}〉 1점, 〈산석묘견도
^{山石貓犬圖}〉 1점, 〈죽석소묘도^{竹石小貓圖}〉 1점, 〈누괵희묘도^{螻蟈戲貓圖}〉
1점, 〈약묘소토도^{藥苗小兔圖}〉 1점, 〈자모희묘도^{子母戲貓圖}〉 1점, 〈약묘
대승도^{藥苗戴勝圖}〉 1점, 〈계산수륜도^{溪山垂綸圖}〉 1점, 〈출피용도^{出陂龍圖}〉
1점, 〈운룡도^{雲龍圖}〉 1점, 〈엽견도^{獵犬圖}〉 1점, 〈정석도^{汀石圖}〉 1점, 〈기
종도^{騎從圖}〉 1점, 〈묵죽도^{墨竹圖}〉 1점, 〈운암도^{雲巖圖}〉 2점, 〈약견도^{躍犬}
^圖〉 1점, 〈승룡도^{昇龍圖}〉 1점, 〈취선도^{醉仙圖}〉 1점, 〈귀산도^{歸山圖}〉 1점,
〈출수귀도^{出水龜圖}〉 1점, 〈천태도^{天台圖}〉 1점, 〈초당도^{草堂圖}〉 2점, 〈약
수용도^{躍水龍圖}〉 1점, 〈도석도^{桃石圖}〉 1점, 〈자모묘도^{子母貓圖}〉 1점, 〈귀
목도^{歸牧圖}〉 1점, 〈계석도^{溪石圖}〉 1점, 〈초충도^{草蟲圖}〉 1점, 〈각도도^{閣道}
^圖〉 1점, 〈산교도^{山橋圖}〉 1점, 〈식어묘도^{食魚貓圖}〉 1점, 〈쌍록도^{雙鹿圖}〉
1점, 〈쇄금도^{碎金圖}〉 2점, 〈묘도^{貓圖}〉 1점, 〈묘견도^{貓犬圖}〉 1점, 〈영초
도^{靈草圖}〉 1점, 〈태호석해당요자도^{太湖石海棠鷂子圖}〉 1점, 〈수묵호탄풍
죽도^{水墨湖灘風竹圖}〉 3점, 〈사이사훈답금도^{寫李思訓踏錦圖}〉 3점, 〈허진군
발택성선도^{許眞君拔宅成仙圖}〉 1점, 〈협죽해당금계도^{夾竹海棠錦雞圖}〉 2점,
〈죽석금분발합도^{竹石金盆鵓鴿圖}〉 3점, 〈사설직쌍학도^{寫薛稷雙鶴圖}〉 1점,
〈발합인추작죽도^{鵓鴿引雛雀竹圖}〉 1점.

黃筌, 字要叔, 成都人. 以工畫早得名于時. 十七歲事蜀後主王衍
爲待詔. 至孟昶加檢校少府監, 累遷如京副使. 後主衍嘗詔筌於內
殿, 觀吳道玄畫鍾馗. 乃謂筌曰 "吳道玄之畫鍾馗者, 以右手第二指
抉鬼之目, 不若以拇¹⁴⁾指爲有力也." 令筌改進. 筌於是不用道玄之

오대 황전^{黃筌}, 〈다매계칙도^{茶梅鸂鶒圖}〉,
대만 고궁박물원

14) '拇'는 〈대덕본〉에 '栂'로 되어 있다.

本, 別改畫以拇指抉鬼之目者進焉. 後主怪其不如旨, 筌對日"道玄之所畫者, 眼色、意思俱在第二指, 今臣所畫, 眼色、意思俱在拇指." 後主悟, 乃喜. 筌所畫, 不妄下筆. 筌資諸家之善而兼有之, 花竹師滕昌祐, 鳥雀師刁光胤[15), 山水師李昇, 鶴師薛稷, 龍師孫遇. 然其所學筆意豪贍, 脫去格律, 過諸公爲多. 如世稱"杜子美詩、韓退之文, 無一字無來處." 所以筌畫兼有衆體之妙, 故前無古人, 後無來者. 今筌於畫得之, 凡山花、野草、幽禽、異獸、溪岸、江島、釣艇、古槎, 莫不精絶. 廣政癸丑歲, 嘗畫野雉於八卦殿. 有五方使呈鷹於陛殿之下, 誤認雉爲生, 掣臂者數四. 時蜀主孟昶嗟異之. 梅堯臣嘗有詠筌所畫〈白鷴圖〉, 其畧日"畫師黃筌出西蜀, 成都范君能自知. 范云筌筆不敢忿, 自養鷹鷴觀所宜." 以此知筌之用意爲至, 悉取生態, 是豈蹈襲陳迹者哉? 范君蓋蜀郡公范鎮也. 鎮亦蜀人, 故知筌之詳細. 其子居寶、居寀亦以畫傳家學.

今御府所藏三百四十有九:〈桃花雛雀圖〉一,〈桃竹鸂鶒圖〉一,〈桃竹湖石圖〉二,〈桃竹錦雞圖〉二,〈海棠鵓鴿圖〉一,〈海棠鸚鵡圖〉一,〈牡丹鵓鴿圖〉七,〈牡丹圖〉二,〈山石牡丹圖〉一,〈牡丹鶴圖〉二,〈芍藥家鴿圖〉一,〈瑞芍藥圖〉一,〈芍藥黃鶯圖〉一,〈芍藥鳩子圖〉二,〈入莧黃鶯圖〉一,〈牡丹戲貓圖〉三,〈春龍出蟄圖〉一,〈梨花鴝鵒圖〉一,〈夏陂乳牛圖〉一,〈夏山圖〉二,〈秋山詩意圖〉四,〈荷花鷺鷥圖〉一,〈芙蓉鸂鶒圖〉三,〈秋塘鸂鶒圖〉四,〈水石鷺鷥圖〉一,〈芙蓉鳩子圖〉一,〈芙蓉雙禽圖〉三,〈萱草野雉圖〉三,〈筍竹野雞圖〉一,〈萱草山鷓圖〉一,〈水莊[16)鸂鶒圖〉一,〈蘆花鸂鶒圖〉二,〈戲水鸂鶒圖〉一,〈竹石鳩子圖〉二,〈竹石黃鸝圖〉一,〈花石

15) '刁光胤'은〈사고본〉과〈대덕본〉에 '刁光'으로 되어 있다.

16) '莊'은〈대덕본〉에 '紅'으로 되어 있다.

錦雞圖〉一,〈寫瑞榮荷圖〉一,〈躑躅戴勝圖〉一,〈筍竹碧青圖〉二,
〈芙蓉鷺鷥圖〉一,〈霜林雞鴈圖〉二,〈湖灘煙鷺圖〉二,〈藥苗雙雀
圖〉一,〈湖灘水石圖〉三,〈太湖石牡丹圖〉一,〈戲貓桃石圖〉一,
〈竹堤雙鷺圖〉一,〈筍竹鶉雀圖〉一,〈筍竹雛雀圖〉一,〈雪竹文禽
圖〉二,〈雪竹雙禽圖〉二,〈雪竹鳩子圖〉一,〈雪竹錦雞圖〉二,〈雪
竹雙雉圖〉一,〈雪禽雙雉圖〉二,〈雪景花禽圖〉二,〈雪竹山鷓圖〉
二,〈雪雀鴛鴦圖〉一,〈雪景噪雀圖〉一,〈雪景鵪鶉圖〉一,〈雪雀啄
木圖〉一,〈雪景柘雀圖〉一,〈雪景雀兔圖〉一,〈雪山圖〉二,〈雪景
宿禽圖〉一,〈雪禽圖〉二,〈雪雉圖〉二,〈雪雀圖〉四,〈雪兔圖〉四,
〈寒鷺圖〉一,〈寒禽圖〉一,〈竹石鴛鴦圖〉一,〈竹鶴圖〉三,〈六鶴
圖〉二,〈雙鶴圖〉一,〈獨鶴圖〉一,〈梳翎鶴圖〉一,〈紅蕉下水鶴圖〉
二,〈山茶鶉雀圖〉一,〈寒菊蜀禽圖〉一,〈寫生錦雞圖〉一,〈寫生雜
禽圖〉一,〈躑躅義燕兒圖〉一,〈躑躅錦雞圖〉三,〈柘竹鶉子圖〉
一,〈躑躅山鷓圖〉一,〈蜂蝶花禽圖〉一,〈雲出山腰圖〉二,〈鷯子
鵪鶉圖〉一,〈瑪瑙盆鶉鴿圖〉一,〈沒骨花枝圖〉一,〈捕雀貓圖〉一,
〈柘條鶉子圖〉一,〈逐雀貓圖〉一,〈引雛雀圖〉一,〈寫生山鷓圖〉
一,〈柘竹雀蝶圖〉一,〈鸂鷘竹燕圖〉一,〈竹石繡纓圖〉一,〈鷓鴣百
勞圖〉一,〈詩意山水圖〉五,〈架上鶻圖〉三,〈架上角鷹圖〉二,〈架
上皁鵰圖〉一,〈雪景鶉雀圖〉一,〈竹石雙禽圖〉二,〈蘆花鸂鷘圖〉
二,〈水石雙鷺圖〉二,〈山茶雪雀圖〉二,〈白山鷓圖〉二,〈架上御
鷹圖〉一,〈皁鵰圖〉二,〈雞鷹圖〉五,〈錦棠圖〉一,〈秋鷺圖〉一,〈老
鶴圖〉一,〈雀鴨圖〉一,〈鶻兔圖〉三,〈銜[17]花鹿圖〉一,〈鵰狐圖〉
一,〈雙鷺圖〉一,〈竹石寒鷺圖〉三,〈水禽圖〉三,〈鶵鴣圖〉一,〈野雉

오대 황전黃筌,〈취죽선금도翠竹僊禽圖〉,
대만 고궁박물원

17) '銜'은〈대덕본〉에 '啣'으로 되어 있다.

圖〉三，〈蟬蝶圖〉一，〈折枝花圖〉一，〈鷹圖〉一，〈鳩雀圖〉一，〈角
鷹圖〉二，〈白鴿圖〉一，〈白鶻圖〉一，〈禽雀圖〉一，〈鷦鶉圖〉一，〈宿
雀圖〉一，〈野鶉圖〉一，〈雞圖〉一，〈鵰圖〉二，〈蜀禽圖〉一，〈秋鴨
圖〉一，〈竹鴨圖〉二，〈竹雀圖〉三，〈錦雞圖〉一，〈白鷹圖〉一，〈鵓
鴿圖〉三，〈御鷹圖〉一，〈三淸像〉三，〈星官像〉二，〈壽星像〉三，〈南
極老人像〉一，〈寫十眞人像〉一，〈秋山壽星圖〉一，〈眞官像〉一，〈出
山佛像〉一，〈觀音菩薩像〉一，〈自在觀音像〉二，〈葛洪移居圖〉二，
〈勘書圖〉二，〈勘書人物圖〉一，〈袁安臥雪圖〉三，〈莊惠觀魚圖〉
二，〈長壽仙圖〉一，〈七才子圖〉一，〈搜山天王像〉一，〈山居圖〉一，
〈春山圖〉七，〈春日羣山圖〉二，〈秋岸圖〉二，〈秋陂躍兔圖〉二，〈秋
景山水圖〉二，〈雲水[18]秋山圖〉四，〈竹石圖〉四，〈竹蘆圖〉一，〈寫瑞白
兔圖〉一，〈寫生玳瑁圖〉三，〈寫生碎金圖〉一，〈寫生龜圖〉一，〈寫鍾
馗氏圖〉一，〈玉步搖圖〉一，〈山石貓犬圖〉一，〈竹石小貓圖〉一，〈螻
蟈戲貓圖〉一，〈藥苗小兔圖〉一，〈子母戲貓圖〉一，〈藥苗戴勝圖〉
一，〈溪山垂綸圖〉一，〈出陂龍圖〉一，〈雲龍圖〉一，〈獵犬圖〉一，〈汀
石圖〉一，〈騎從圖〉一，〈墨竹圖〉一，〈雲巖圖〉二，〈躍犬圖〉一，〈昇
龍圖〉一，〈醉仙圖〉一，〈歸山圖〉一，〈出水龜圖〉一，〈天台圖〉一，
〈草堂圖〉二，〈躍水龍圖〉一，〈桃石圖〉一，〈子母貓圖〉一，〈歸牧
圖〉一，〈溪石圖〉一，〈草蟲圖〉一，〈閣道圖〉一，〈山橋圖〉一，〈食
魚貓圖〉一，〈雙鹿圖〉一，〈碎金圖〉二，〈貓圖〉一，〈貓犬圖〉一，〈靈
草圖〉一，〈太湖石海棠鷄子圖〉一，〈水墨湖灘風竹圖〉三，〈寫李思
訓踏錦圖〉三，〈許眞君拔宅成仙圖〉一，〈夾竹海棠錦雞圖〉二，〈竹
石金盆鵓鴿圖〉三，〈寫薛稷雙鶴圖〉一，〈鵓鴿引雛雀竹圖〉一．

18) '水'는〈대덕본〉에 '石'으로 되어 있다.

🌸 한자풀이

- 抉(결) 도려내다
- 拇(무) 엄지손가락
- 贍(섬) 넉넉하다
- 艇(정) 거룻배
- 掣(체) 끌다
- 鸇(전) 새매
- 蹈襲(도습) 답습하다
- 莧(현) 비름
- 蟄(칩) 숨다, 겨울잠
- 鵓(발) 집비둘기
- 鴿(합) 집비둘기
- 陂(피) 비탈
- 螻蟈(누괵) 참개구리

황거보黃居寶

황거보黃居寶는 자가 사옥辭玉이니 성도成都 사람이다. 황전黃筌의 둘째 아들이다. 그림에 능하여 가정에서 전수한 화법의 묘를 터득하였다. 겸하여 글씨 쓰는 것도 좋아하여 당시에 팔분서八分書[1]로 명성을 떨쳤다. 아버지인 황전과 함께 후촉後蜀 군주를 섬겨 대조待詔가 되었고, 후에 여러 차례 자리를 옮겨 수부원외랑水部員外郞[2]에 이르렀다.

글씨와 그림은 본래 한 근원에서 나왔다. 대개 충서蟲書, 어서魚書, 조적서鳥迹書[3]는 모두 그림으로 이루어진 글씨이다. 그러므로 과두서科斗書[4]로부터 그 이후로 비로소 글씨와 그림이 나뉘기 시작하였기 때문에, 하夏나라와 상商나라 시대의 제기인 정鼎과 이彜[5]에서는 아직도 나뉘기 이전 문자의 전형典型을 확인해볼 수 있다. 황거보가 글씨와 그림으로 동시에 세상에 명성을 떨친 것은 당연한 일이다.

지금 어부에 41점의 그림이 보관되어 있다. 〈죽안원앙도竹岸鴛鴦圖〉 1점, 〈도죽발합도桃竹鵓鴿圖〉 1점, 〈행화대승도杏花戴勝圖〉 2점, 〈모란묘작도牡丹貓雀圖〉 1점, 〈모란태호석도牡丹太湖石圖〉 1점, 〈금당죽학도錦棠竹鶴圖〉 2점, 〈척촉금계도躑躅錦雞圖〉 1점, 〈홍초산작도紅蕉山鵲圖〉 1점, 〈절지부용도折枝芙蓉圖〉 1점, 〈작죽쌍부도雀竹雙鳧圖〉 1점, 〈자죽산자도柘竹山鷓圖〉 1점, 〈순석쌍학도筍石雙鶴圖〉 1점, 〈순죽호석도筍竹湖石圖〉 1점, 〈산거설제도山居雪霽圖〉 1점, 〈강산밀운도江山密雲圖〉 1점, 〈산석소금도山石小禽圖〉 1점, 〈협죽도화도夾竹桃花圖〉 1점, 〈모란쌍학도牡丹雙鶴圖〉 2점, 〈하화노사도荷花鷺鷥圖〉 1점, 〈가상각응도架上角鷹圖〉

1) 팔분서八分書 : 서체의 한 종류로 예서隸書에서 2분을 취하고 소전小篆에서 8분을 취하여 만든 서체라고 하여 붙여진 이름이다. 이 서체가 해서楷書로 발전하였다.

2) 수부원외랑水部員外郞 : '수부水部'는 상서성에 속한 관서이고, '원외랑員外郞'은 관아의 차관次官을 이른다.

3) 충서蟲書 … 조적서鳥迹書 : 고대의 서체로 '충서蟲書'는 벌레 모양, '어서魚書'는 물고기 모양, '조적서鳥迹書'는 새 발자국 모양을 본떴다고 한다.

4) 과두서科斗書 : 과두서蝌蚪書. 주나라 때에 사용하던 문자로 글자 윗부분은 굵고 아랫부분은 가늘어서 마치 올챙이(蝌蚪) 모양과 같아서 붙여진 이름이다.

5) 정鼎과 이彜 : '정鼎'은 세 발 달린 솥이고, '이彜'는 술을 담는 그릇으로 모두 고대에 종묘에서 쓰이던 제기祭器이다.

1점, 〈가상동취도架上銅鵻圖〉 1점, 〈가상골도架上鶻圖〉 1점, 〈설토도雪兔圖〉 1점, 〈춘산도春山圖〉 2점, 〈천춘도千春圖〉 1점, 〈추강도秋江圖〉 1점, 〈고보학도顧步鶴圖〉 1점, 〈소령학도梳翎鶴圖〉 1점, 〈죽학도竹鶴圖〉 1점, 〈중병도重屛圖〉 1점, 〈쌍학도雙鶴圖〉 1점, 〈추묘도雛貓圖〉 1점, 〈한국도寒菊圖〉 1점, 〈죽석금분희합도竹石金盆戲鴿圖〉 3점, 〈협죽도화앵무도夾竹桃花鸚鵡圖〉 1점.

〈황거보화보〉(『고씨화보顧氏畫譜』)

黃居寶, 字辭玉, 成都人, 筌之次子. 以工畫得傳家之妙, 兼喜作字, 當時以八分書[5]知名. 與父筌同事蜀主爲待詔, 後累遷至水部員外郎. 書畫本出一體, 蓋蟲、魚、鳥迹之書皆畫也. 故自科斗而後, 書畫始分, 是以夏、商鼎彝間, 尙及見其典刑焉. 宜居寶之以書畫名于世也.

今御府所藏四十有一 : 〈竹岸鴛鴦圖〉一, 〈桃竹鵪鴿圖〉一, 〈杏花戴勝圖〉二, 〈牡丹貓雀圖〉一, 〈牡丹太湖石圖〉一, 〈錦棠竹鶴圖〉二, 〈躑躅錦雞圖〉一, 〈紅蕉山鵲圖〉一, 〈折枝芙蓉圖〉一, 〈雀竹雙鳧圖〉一, 〈柘竹山鷗圖〉一, 〈筍石雙鶴圖〉一, 〈筍竹湖石圖〉一, 〈山居雪霽圖〉一, 〈江山密雲圖〉一, 〈山石小禽圖〉一, 〈夾竹桃花圖〉一, 〈牡丹雙鶴圖〉二, 〈荷花鷺鷥圖〉一, 〈架上角鷹圖〉一, 〈架上銅鵻圖〉一, 〈架上鶻圖〉一, 〈雪兔圖〉一, 〈春山圖〉二, 〈千春圖〉一, 〈秋江圖〉一, 〈顧步鶴圖〉一, 〈梳翎鶴圖〉一, 〈竹鶴圖〉一, 〈重屛圖〉一, 〈雙[6]鶴圖〉一, 〈雛貓圖〉一, 〈寒菊圖〉一, 〈竹石金盆戲鴿圖〉三, 〈夾竹桃花鸚鵡圖〉一.

 한자풀이

• 梳(소) 빗, 빗다
• 翎(령) 깃털

등창우滕昌祐

 등창우滕昌祐는 자가 승화勝華이니, 본래 오군吳郡 사람이다. 후에 서천西川에 가서 노닐다가 그대로 촉蜀 사람이 되었다. 문학에 종사하여, 처음에는 결혼도 하지 않고 벼슬에도 나아가지 않았으며, 지취志趣가 고결하여 세태에서 벗어나 있었다.

 그윽하고 한가한 곳에 집을 마련하여 꽃, 대나무, 구기자, 국화를 심어두고 식물이 자라고 시드는 모습을 관찰하면서 여기에 뜻을 붙여서 그려내었다. 이렇게 오랫동안 한 뒤에 붓끝으로 형사形似를 완성하더니, 마침내 화조花鳥와 매미, 나비를 그렸으며, 동물을 그리는 데에 더욱 뛰어났다. 이렇게 한 종류의 그림을 미루어 다른 것도 능하게 그려내었다.[1] 그러나 결코 스승에게 전수받은 것만을 오로지하여 국한되는 데에는 이르지 않았다.

 그 후에 또한 거위를 그린 것으로 명성을 얻었다. 아울러 부용芙蓉과 회향茴香을 그리는 데에도 정밀하였다. 겸하여 협저夾紵[2]의 방법으로 과실果實을 만들어내기도 하였는데, 종류에 따라 색을 입히면 완연히 생의生意가 있었다. 그는 매미·나비와 초충草蟲을 그리는 것을 '점화點畫'라고 하고, 절지折枝와 화과花果를 그리는 것을 '단청丹靑'이라고 하여 이로써 스스로 구별하였다고 한다.

 대저 등창우는 은자로서, 그저 그림을 그리는 것에 의탁하여 세상을 노닐 뿐이었다. 이 때문에 나이가 85세에 이르게 되었다. 그러나 나이가 높았을 때에도 그 필력이 여전히 강건하였다. 아마도 그림에

1) 이렇게 … 그려내었다 : 촉류이장觸類而長. 한 부류의 지식에 능하면 유사한 부류의 지식도 증장增長되어 능하게 됨을 이른다. 『주역』 「계사전 상繫辭傳上」 9장에 나온다.

2) 협저夾紵 : 소상塑像을 빚는 방법의 하나이다. 먼저 진흙을 빚어 모양을 만들고 그 위에 칠을 발라 마포를 여러 겹 덧붙여 말린 뒤에 진흙을 깨어내어 완성한다.

서 기운을 얻었을 것이다.

지금 어부에 65점의 그림이 보관되어 있다. 〈모란수아도牡丹睡鵝圖〉
2점, 〈부용수아도芙蓉睡鵝圖〉 1점, 〈부용쌍순도芙蓉雙鶉圖〉 1점, 〈부용
쌍금도芙蓉雙禽圖〉 1점, 〈거상척령도拒霜鶺鴒圖〉 1점, 〈부용묘도芙蓉貓圖〉
1점, 〈거상화아도拒霜花鵝圖〉 2점, 〈거상화압도拒霜花鴨圖〉 2점, 〈자죽
부용도慈竹芙蓉圖〉 1점, 〈선접부용도蟬蝶芙蓉圖〉 1점, 〈부용천금도芙蓉川
禽圖〉 1점, 〈호석모란도湖石牡丹圖〉 1점, 〈귀학모란도龜鶴牡丹圖〉 4점, 〈태
평작모란도太平雀牡丹圖〉 1점, 〈회향수아도茴香睡鵝圖〉 1점, 〈계칙도鸂鶒
圖〉 1점, 〈총죽백합도叢竹百合圖〉 1점, 〈고목쌍치도古木雙雉圖〉 1점, 〈요
죽산자도篠竹山鷓圖〉 1점, 〈회향희묘도茴香戲貓圖〉 1점, 〈산다가료도
山茶家鷯圖〉 1점, 〈와지부용도臥枝芙蓉圖〉 1점, 〈약묘아도藥苗鵝圖〉 1점,
〈회향아도茴香鵝圖〉 1점, 〈소령아도梳翎鵝圖〉 1점, 〈수제아도水際鵝圖〉
1점, 〈사생절지화도寫生折枝花圖〉 2점, 〈협죽이화도夾竹梨花圖〉 1점, 〈백
합화천금도百合花川禽圖〉 1점, 〈죽천어도竹穿魚圖〉 5점, 〈희료어도戲蓼魚圖〉
1점, 〈죽지견우도竹枝牽牛圖〉 1점, 〈매화아도梅花鵝圖〉 2점, 〈희수어도
戲水魚圖〉 1점, 〈거상도拒霜圖〉 3점, 〈사생부용도寫生芙蓉圖〉 2점, 〈죽학
도竹鶴圖〉 1점, 〈가아도家鵝圖〉 1점, 〈부용화도芙蓉花圖〉 2점, 〈모란도牡
丹圖〉 1점, 〈훤초토도萱草兔圖〉 1점, 〈이화귀도梨花龜圖〉 2점, 〈매화도梅
花圖〉 1점, 〈한국도寒菊圖〉 1점, 〈요죽거상도篠竹拒霜圖〉 1점, 〈아도鵝圖〉
3점.

滕昌祐, 字勝華, 本吳郡人也. 後遊西川, 因爲蜀人. 以文學從事,
初不婚宦, 志趣高潔, 脫畧時態. 卜築于幽閑之地, 栽花竹杞菊以觀

오대 등창우滕昌祐, 〈접희장춘도蝶戲長
春圖〉, 대만 고궁박물원

植物之榮悴, 而寓意焉. 久而得其形似於筆端, 遂畫花鳥、蟬蝶, 更工動物, 觸類而長, 蓋未嘗專於師資也. 其後又以畫鵝得名, 復精於芙蓉、茴香. 兼爲夾紵果³⁾實, 隨類傅色, 宛有生意也. 其爲蟬蝶、草蟲, 則謂之點畫, 爲折枝、花果⁴⁾, 謂之丹青, 以此自別云. 大抵昌祐乃隱者也, 直託此遊世耳. 所以壽至八十五. 然年高其筆猶强健, 意其有得焉.

今御府所藏六十有五：〈牡丹睡鵝圖〉二, 〈芙蓉睡鵝圖〉一, 〈芙蓉雙鶄圖〉一, 〈芙蓉雙禽圖〉一, 〈拒霜鵪鴿圖〉一, 〈芙蓉貓圖〉一, 〈拒霜花鵝圖〉二, 〈拒霜花鴨圖〉二, 〈慈竹芙蓉圖〉一, 〈蟬蝶芙蓉圖〉一, 〈芙蓉川禽圖〉一, 〈湖石牡丹圖〉一, 〈龜鶴牡丹圖〉四, 〈太平雀牡丹圖〉一, 〈茴香睡鵝圖〉一, 〈鸂鶒圖〉一, 〈叢竹百合圖〉一, 〈古木雙雉圖〉一, 〈籬竹山鷓圖〉一, 〈茴香戲貓圖〉一, 〈山茶家鷄圖〉一, 〈臥枝芙蓉圖〉一, 〈藥苗鵝圖〉一, 〈茴香鵝圖〉一, 〈梳翎鵝圖〉一, 〈水際鵝圖〉一, 〈寫生折枝花圖〉二, 〈夾竹梨花圖〉一, 〈百合花川禽圖〉一, 〈竹穿魚圖〉五, 〈戲蓼魚圖〉一, 〈竹枝牽牛圖〉一, 〈梅花鵝圖〉二, 〈戲水魚圖〉一, 〈拒霜圖〉三, 〈寫生芙蓉圖〉二, 〈竹鶴圖〉一, 〈家鵝圖〉一, 〈芙蓉花圖〉二, 〈牡丹圖〉一, 〈萱草兔圖〉一, 〈梨花龜圖〉二, 〈梅花圖〉一, 〈寒菊圖〉一, 〈籬竹拒霜圖〉一, 〈鵝圖〉三.

오대 등창우滕昌祐, 〈모란도牡丹圖〉, 대만 고궁박물원

3) '果'는 〈대덕본〉에 '菓'로 되어 있다.
4) '果'는 〈대덕본〉에 '菓'로 되어 있다.

한자풀이

• 卜築(복축) 살 곳을 가려 집을 짓다
• 榮悴(영췌) 초목이 성하고 쇠하다
• 鷓(자) 자고새
• 茴香(회향) 회향풀

조종한趙宗漢

사복왕嗣濮王 조종한趙宗漢(?~1109)은 자가 희보戱甫이다. 태종太宗의 증손자이며, 복안의왕濮安懿王[1]의 유자幼子이다. 조종한은 박식하고 품위가 있으며 두루두루 융화를 이루어 사람들이 누구도 그에게서 부귀한 자의 교만한 기운을 찾아볼 수 없었다. 또한 그는 관현管絃과 견마犬馬를 즐기는 데에 빠져들지 않았고 오직 시서詩書를 익히고 법도를 지킬 뿐이었다.

평소에 별다른 일이 없을 때에는 늘 그림으로 스스로 즐겼다. 그래서 그 그림을 여러 차례 진상하기도 하였는데, 그때마다 크게 칭송을 받곤 하였다. 또 일찍이 〈팔안도八鴈圖〉를 그린 적이 있는데, 기운이 소산蕭散하며 거칠고 광활한 강호江湖의 정취가 있어, 식자들이 옛사람에게 뒤처지지 않는다고 평가해주었다.

여러 관직을 역임하여 진녕군절도사秦寧軍節度使, 연주관내관찰처치등사兗州管內觀察處置等使, 검교태위檢校太尉, 개부의동삼사開府儀同三司, 판대종정사判大宗正事, 제거종자학사提擧宗子學事에 이르렀으며 사복왕에 봉해졌다. 태사太師에 추증되고 경왕景王에 추봉追封되었으며, 효간孝簡의 시호를 받았다.

지금 어부에 8점의 그림이 보관되어 있다. 〈수묵하련도水墨荷蓮圖〉 1점, 〈수묵요화도水墨蓼花圖〉 1점, 〈영하소경도蘴荷小景圖〉 1점, 〈영하숙안도蘴荷宿鴈圖〉 1점, 〈수홍노안도水葒蘆鴈圖〉 2점, 〈취사숙안도聚沙宿鴈圖〉 2점.

[1] 복안의왕濮安懿王 : 북송 태종의 손자 조윤양趙允讓(995~1059)으로 자는 익지益之이다. 사후에 복왕濮王에 봉해지고 안의安懿라는 시호를 받았다.

북송 조종한趙宗漢, 〈안산서별도雁山敍別圖〉, 대만 고궁박물원

嗣濮王宗漢, 字戲甫. 太宗[2]之曾孫, 濮安懿王之幼子. 宗漢博雅
該洽, 人皆不見其有富貴驕矜之氣. 又無沈酣於管[3]絃、犬馬之玩,
而唯詩書是習, 法度是守. 平居無事, 雅以丹青自娛, 屢以畫進, 每
加賞激. 又嘗爲〈八鴈圖〉, 氣韻蕭散, 有江湖荒遠之趣, 識者謂不
減於古人. 歷官至秦寧軍節度使[4]、兗州管內觀察處置等使、檢校太
尉、開府儀同三司、判大宗正事、提擧宗子學事, 嗣濮王. 贈太師, 追
封景王, 諡孝簡.

今御府所藏八:〈水墨荷蓮圖〉一,〈水墨蓼花圖〉一,〈榮荷小景
圖〉一,〈榮荷宿鴈圖〉一,〈水莊[5]蘆鴈圖〉二,〈聚沙宿鴈圖〉二.

2) '太宗'은 〈대덕본〉에 '太宗皇帝'로
되어 있다.
3) '管'은 〈사고본〉과 〈대덕본〉에 '笒'
으로 되어 있다.

4) 진녕군절도사秦寧軍節度使 : 원본에
는 '태녕군절도사泰寧軍節度使'로 되어
있으나, 〈사고본〉과 〈대덕본〉에 근거
하여 바로잡았다.

5) '莊'은 〈대덕본〉에 '紅'으로 되어 있다.

한자풀이

• 該洽(해흡) 두루 통달하다
• 驕矜(교긍) 교만하여 잘난 체하다
• 沈酣(침감) 얼큰하게 술에 취하다

조효영 趙孝穎

종실宗室 조효영趙孝穎은 자가 사순師純이니, 위단헌왕魏端獻王[1]의 여덟 번째 아들이다. 평소 한묵翰墨을 즐기는 여가에 화조花鳥를 잘 그렸다. 매번 번왕藩王의 왕부王府[2]에서 한가롭게 노닐었으나, 부귀한 습관[3]에 물들지 않고 벗어나 있었으며 흥을 부쳐서 그려낸 그림[4]에 몹시 정취가 있었다.

무릇 연못과 숲의 정자에서 보는 경물들은 오히려 그 형상을 취하여 그릴 수가 있다. 하지만 언덕과 호수 사이에 있는 경물의 정취를 그려내는 것은 아득한 상상을 통해서 하는 것인데, 마치 직접 눈으로 보고 직접 마주하여 그린 듯하였다. 이는 다른 사람들이 미치기 어려운 바이다. 그러나 조효영의 공부가 아직 끝난 것이 아니니 장차 이보다 더 뛰어날 것이다.

선화宣和[5] 원년元年(1119) 11월 겨울에 원단圓壇[6]에서 제사를 지내기 위해 황제가 이틀 전부터 대경전大慶殿에서 묵으며 재계하고 있었다. 이때 종실 사람들이 황성사皇城司의 종정청宗正廳에서 숙위宿衛하면서 모시는 일을 하고 있었는데, 조효영도 그곳에 있었다. 그때 휘종徽宗이 직접 그린 〈척령도鶺鴒圖〉를 하사하여 조효영이 과제로 그려 올린 그림에 보답하였다. 또 이로써 『시경』의 시인이 읊었던 형제간의 정의[7]를 표현한 것이었으니, 진실로 특별한 대우이다. 조효영은 지금 덕경군절도사德慶軍節度使가 되었다.

지금 어부에 22점의 그림이 보관되어 있다. 〈사경화금도四景花禽圖〉

1) 위단헌왕魏端獻王 : 1056~1088년. 송 영종英宗의 넷째 아들인 조군趙頵이다.

2) 번왕藩王의 왕부王府 : 번저藩邸. 제위에 오르기 전에 거처하던 집을 이른다.
3) 부귀한 습관 : 환기紈綺. 비단으로 만든 화려한 복장을 착용하는 귀족의 자제들을 일컫거나, 그들의 풍습을 일컫는다.
4) 그림 : 분묵粉墨. 그림에 사용하는 백분白粉과 먹으로 그린 그림을 이른다.

5) 선화宣和 : 1119~1125년. 송 휘종徽宗 조길趙佶(재위 1100~1125)이 여섯 번째로 사용하던 연호이다.
6) 원단圓壇 : 환구圜丘. 고대에 하늘에 제사를 지내던 원형의 높은 단을 이른다.

7) 『시경』의 … 정의 : 『시경』 「상체常棣」에서 척령鶺鴒(할미새)을 비유로 들어 형제간의 정의를 노래한 것을 이른다. 휘종과 조효영은 4촌 형제이다.

1점, 〈수묵화금도水墨花禽圖〉 1점, 〈수묵쌍금도水墨雙禽圖〉 1점, 〈화명계칙도和鳴鸂鶒圖〉 1점, 〈연피희아도蓮陂戲鵝圖〉 1점, 〈연당수금도蓮塘水禽圖〉 1점, 〈규어취벽도窺魚翠碧圖〉 1점, 〈영수진금도映水珍禽圖〉 1점, 〈추탄쌍로도秋灘雙鷺圖〉 1점, 〈요안척령도蓼岸鶺鴒圖〉 1점, 〈수홍척령도水葒鶺鴒圖〉 1점, 〈설정숙안도雪汀宿鴈圖〉 2점, 〈수금화과도水禽花果圖〉 1점, 〈설죽오색아도雪竹五色兒圖〉 1점, 〈설색화금도設色花禽圖〉 1점, 〈설색금과도設色禽果圖〉 1점, 〈훤초홍함아도萱草紅頷兒圖〉 1점, 〈소경도小景圖〉 1점, 〈사생화도寫生花圖〉 1점, 〈천수사청도薦壽四淸圖〉 1점, 〈모과오두백협도木瓜烏頭白頰圖〉 1점.

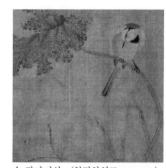

송 작가미상, 〈척령하엽도鶺鴒荷葉圖〉,
북경 고궁박물원

宗室孝穎, 字師純, 端獻魏王之第八子也. 翰墨之餘, 雅善花鳥. 每優游藩邸, 脫畧紈綺, 寄興粉墨, 頗有思致. 凡池沼林亭所見, 猶可以取像也. 至於模寫陂湖之間物趣, 則得之遐想, 有若目擊而親遇之者, 此蓋人之所難. 然所工尙未已, 將復有加焉. 宣和元年十一月冬祀圓壇, 前二日宿大慶殿, 宗室宿衛於皇城司宗正廳事, 孝穎在焉. 嘗賜所畵〈鶺鴒圖〉, 以報其所進課畵, 又以示詩人兄弟之意, 實異眷也. 孝穎今爲德慶軍節度使.

今御府所藏二十有二: 〈四景花禽圖〉一, 〈水墨花禽圖〉一, 〈水墨雙禽圖〉一, 〈和鳴鸂鶒圖〉一, 〈蓮陂戲鵝圖〉一, 〈蓮塘水禽圖〉一, 〈窺魚翠碧圖〉一, 〈映水珍禽圖〉一, 〈秋灘雙鷺圖〉一, 〈蓼岸鶺鴒圖〉一, 〈水葒[8]鶺鴒圖〉一, 〈雪汀宿鴈圖〉二, 〈水禽花果[9]圖〉一, 〈雪竹五色兒圖〉一, 〈設色花禽圖〉一, 〈設色禽果圖〉一, 〈萱草紅頷兒圖〉一, 〈小景圖〉一, 〈寫生花圖〉一, 〈薦壽四淸圖〉一, 〈木瓜烏頭白頰圖〉一.

8) '葒'은 〈대덕본〉에 '紅'으로 되어 있다.
9) '果'는 〈대덕본〉에 '菓'로 되어 있다.

 한자풀이

• 異眷(이권) 특별히 보살피다
• 水葒(수홍) 여뀌

조중전趙仲佺

종실宗室 조중전趙仲佺은 자가 은부隱夫이니, 태종太宗의 현손玄孫이다. 조중전은 총명하고 민첩하였으며 다른 기호는 없고, 유독 한나라와 진晉나라 사람의 문장을 좋아하였다. 인물을 품평함에 있어서는 의리義理를 꿰뚫어 보았으므로, 비록 노사老師나 거유巨儒라 할지라도 모두 그가 제시하는 견해를 인정하며 따랐다.

시 짓기를 평이하게 하여 백거이白居易[1]의 시체詩體를 본받았다. 화려한 차림새나 견마犬馬를 기르는 데에 마음을 뺏기지 않고서 줄곧 문사文詞와 한묵翰墨에 마음을 두었다.

형상하기 어려운 경물을 그릴 때에도 그림 속에 흥을 담아서 그렸기 때문에, 그 그림에 시가 있는 듯이 느껴졌다. 그리고 초목草木과 금조禽鳥를 그린 것에도 모두 시인의 의취가 표현되어 있었다. 이는 화공들이 공교함을 다하여 힘을 기울인다고 해서 도달할 수 있는 바가 아니었다. 또한 풍채가 아름다운 훌륭한 공자라고 하지 않을 수 있겠는가?

여러 관직을 역임하여 윤주관내관찰사潤州管內觀察使, 지절윤주제군사持節潤州諸軍事, 윤주자사潤州刺史에 이르렀다. 개부의동삼사開府儀同三司에 추증되고, 화국공和國公에 추봉되었으며, 혜효惠孝의 시호를 받았다.

지금 어부에 14점의 그림이 보관되어 있다. 〈행화수영도杏花繡纓圖〉 1점, 〈추하노사도秋荷鷺鷥圖〉 1점, 〈요안노사도蓼岸鷺鷥圖〉 1점, 〈융규

1) 백거이白居易 : 772～846년. 당나라 시인으로 자는 낙천樂天이다. '화조－1-6' 참조.

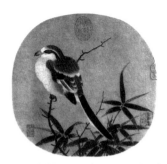

남송 이안충李安忠, 〈죽구도竹鳩圖〉, 대만 고궁박물원

골연도^{戎葵鶺燕圖}〉1점, 〈규죽유압도^{葵竹鸐鴨圖}〉1점, 〈순죽연구도^{筍竹戀鳩圖}〉1점, 〈사생잡금도^{寫生雜禽圖}〉4점, 〈사생모란도^{寫生牡丹圖}〉1점, 〈유우도^{乳牛圖}〉1점, 〈작죽도^{鵲竹圖}〉2점.

宗室仲佺, 字隱夫, 太宗²⁾玄³⁾孫. 仲佺明敏無他嗜好, 獨愛漢、晉人之文章. 至于品藻人物, 通貫義理, 雖老師巨儒, 皆與其進. 作詩平易, 効白居易體. 不沉酣於綺紈犬馬, 而一意於文詞翰墨間. 至于寫難狀之景, 則寄興于丹靑, 故其畫中有詩. 至其作草木、禽鳥, 皆詩人之思致也, 非畫史極巧力之所能到. 其亦翩翩佳公子耶? 歷官至潤州管內觀察使、持節潤州諸軍事、潤州刺史. 贈開府儀同三司, 追封和國公, 謚惠孝.

今御府所藏十有四 : 〈杏花繡纓圖〉一, 〈秋荷鷺鷥圖〉一, 〈蓼岸鷺鷥圖〉一, 〈戎葵鶺燕圖〉一, 〈葵竹鸐鴨圖〉一, 〈筍竹戀鳩圖〉一, 〈寫生雜禽圖〉四, 〈寫生牡丹圖〉一, 〈乳牛圖〉一, 〈鵲竹圖〉二.

2) '太宗'은 〈대덕본〉에 '太宗皇帝'로 되어 있다.
3) '玄'은 〈사고본〉과 〈대덕본〉에 '元'으로 되어 있다.

한자풀이

• 綺(기) 무늬 있는 비단
• 紈(환) 흰 비단
• 翩翩(편편) 가볍게 나는 모양, 풍채가 멋스러운 모양
• 繡(수) 수
• 纓(영) 갓끈
• 戎葵(융규) 촉규화
• 鸐(류) 날다람쥐

조중한 趙仲僩

　종실宗室 조중한趙仲僩은 자가 존도存道이다. 궁중에서 성장하여 어지러운 속세의 일로 그 마음을 빼앗기지 않았다. 평소 그림 그리는 것을 좋아하여, 비록 날씨가 춥거나 더울 때에도 그만두지 않더니, 시간이 오래 지날수록 더욱 발전하였다. 이미 자득한 경지에 이른 뒤에는 가는 곳마다 그림을 구상하지 않음이 없었다.

　해마다 원포園圃[1]를 소유한 도성의 사대부들이 꽃이 필 때면 반드시 사람들이 와서 노닐며 구경하도록 내버려두었다. 조중한도 이에 술을 싣고 가서 즐겁게 놀았는데, 그는 처음부터 전혀 행색을 꾸미지 않고서 노니는 사람들 속에 아무렇게나 뒤섞여 있었다. 단지 필묵 상자와 분粉과 먹을 지니고 다니다가, 흥이 일어나면 눈에 보이는 높은 병풍이나 하얀 벽에 그때그때의 생각에 따라서 그림을 그렸을 뿐인데, 대부분 아름다운 의취가 있었다. 그러나 다른 사람들이 혹 그림을 요구하면 반드시 응한 것은 아니었다.

　일찍이 화양군주華陽郡主 왕헌王憲의 집에 있는 숲 정자에서 〈원앙포서鴛鴦浦漵〉를 그린 적이 있었다. 순식간에 그림을 완성하고 채색도 오직 가볍고 담담하게 점철點綴하였을 뿐이었는데, 오가면서 이를 본 자들이 감탄하여 칭송하지 않는 자가 없었다. 누군가 그 그림의 뒤에 시를 적기를, "실컷 자고 난 원앙새 제각기 날아가고자 할 때에, 물가의 꽃 두세 가지는 강둑으로 기울어 있네. 다정한 공자는 흥을 타고서, 햇볕 따뜻한 봄날의 강을 그려내었네."라고 하였다. 사람들

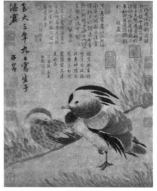

원 조맹부趙孟頫, 〈정초문원도汀草文鴛圖〉, 대만 고궁박물원

1) 원포園圃 : 과실나무와 채소 등을 심어 가꾸는 뒤란이나 밭을 이른다.

에게 칭찬을 받은 것이 이와 같았다.

관직은 보강군절도관찰유후保康軍節度觀察留後와 개부의동삼사開府儀
同三司에 이르렀으며, 영국공榮國公에 추봉追封되었고, 화혜和惠의 시호
를 받았다.

지금 어부에 7점의 그림이 보관되어 있다. 〈조수행화도照水杏花圖〉
1점, 〈비로희청도飛鷺戲晴圖〉 1점, 〈설천효안도雪天曉鴈圖〉 1점, 〈취죽
신량도翠竹新凉圖〉 1점, 〈오객희춘도五客熙春圖〉 1점, 〈죽정수금도竹汀水
禽圖〉 2점.

宗室仲僩, 字存道. 長於宮邸, 不以塵俗汩其意. 雅好繪畫, 雖寒
暑不捨, 旣久益加進. 旣進自得, 無所往而不經營畫思. 每歲都城士
大夫有園圃者, 花開時必縱人遊觀. 仲僩乃載酒行樂, 初無緣飾, 汎
然於遊人中. 以筆簏粉墨自隨, 遇興來, 見高屛素壁, 隨意作畫, 率
有佳趣, 或求則未必應也. 嘗於華陽郡主王憲家林亭間, 作〈鴛鴦浦
溆〉. 頃刻而就, 至於設色, 唯輕淡點綴而已, 往來觀者無不賞激也.
有題詩於其後曰"睡足鴛鴦各欲飛, 水花欹岸兩三枝. 多情公子因
乘興, 寫出江春日暖時." 其爲人稱譽如此. 官至保康軍節度觀察留
後, 開府儀同三司, 追封榮國公, 諡和惠.

今御府所藏七:〈照水杏花圖〉一,〈飛鷺戲晴圖〉一,〈雪天曉鴈
圖〉一,〈翠竹新凉圖〉一,〈五客熙春圖〉一,〈竹汀水禽圖〉二.

한자풀이

- 汩(골) 빠지다
- 簏(록) 대나무 상자
- 溆(서) 갯벌

| 16(화조)-2-9 | 조사전 趙士腆

　　종실宗室 조사전趙士腆은 겨울 숲과 맑게 갠 강어귀를 잘 그렸다. 구름과 안개가 걷혀 선명하기도 하고 뒤덮여 어둡기도 한 모습을 잘 표현하였다. 그래서 마치 높은 곳에 올라 만물을 구경할 때에, 드넓은 허공 너머로 보일 듯 말 듯한 사이에 눈을 붙이고 있는 듯이 여겨져 몹시 운치가 많았다.

　　지난날에 소순흠蘇舜欽[1]이 지은 시에, "겨울 참새는 대나무 가지에 가득 앉아 지저귀고, 스산하게 부딪치는 가벼운 바람에 눈송이[2] 날리는구나."[3]라는 시구가 있다. 지금 조사전이 마침내 그린 〈한작외설도寒雀畏雪圖〉가 이와 비슷하다. 대나무와 바위 등을 그린 것도 이와 어울린다. 관직은 무절랑武節郞을 맡았다.

　　지금 어부에 5점의 그림이 보관되어 있다. 〈연포유금도煙浦幽禽圖〉 1점, 〈한금외설도寒禽畏雪圖〉 1점, 〈한림도寒林圖〉 1점, 〈청포도晴浦圖〉 1점, 〈죽석도竹石圖〉 1점.

宗室士腆, 善畫寒林·晴浦. 得雲煙明晦之狀, 怳若憑高覽物, 寓目於空曠有無之間, 甚多思致. 往時蘇舜欽有"寒雀喧喧滿竹枝, 輕風淅瀝玉花飛"之句. 今士腆遂畫〈寒雀畏雪圖〉者, 類此也. 其竹石等亦稱是. 官任武節郞.

今御府所藏五 : 〈煙浦幽禽圖〉一, 〈寒禽畏雪圖〉一, 〈寒林圖〉一, 〈晴浦圖〉一, 〈竹石圖〉一.

1) 소순흠蘇舜欽 : 1008~1048년. 북송의 면주綿州 염천鹽泉 사람으로 자는 자미子美, 호는 창랑옹滄浪翁이다. 27세에 진사가 되어 현령과 집현전교리集賢殿校理 등의 하급 벼슬을 지냈다. 범중엄范仲淹의 정치 개혁에 동참하였다가 보수파의 모함으로 관직을 박탈당하고 소주蘇州에 은거하였다. 저서로『소학사집蘇學士集』이 있다.
2) 눈송이 : 옥화玉花. 눈[雪]을 이르거나, 옥玉처럼 순결한 흰 매화를 이른다.
3) 겨울 … 날리는구나 : 소순흠의「소작小酌」시에 보인다.

 한자풀이

- 憑(빙) 기대다
- 喧(훤) 지껄이다
- 淅(석) 쌀을 일다, 비바람 소리
- 瀝(력) 물이 방울져서 떨어지다, 비바람 소리

종실宗室 조사뢰趙士雷는 그림으로 당시에 명성을 떨쳤다. 기러기, 집오리, 갈매기, 해오라기가 시내나 연못의 물가에 있는 모습을 그린 것에 시인과 같은 생각과 운치가 나타나 있다. 그리고 몹시 **빼어**나게 아름다운 경치를 그린 것에는 이따금 미처 말로 형용할 수 없는 경우가 있을 정도다.

또 그가 그린 꽃과 대나무는 눈보라 치는 황량하고 추운 곳에 있는 것이 많다. 흉중에서 부귀한 자의 버릇[1]을 말끔히 씻어버린 것이어서 그윽하고 고상한 정취가 있으니, 붓을 대어 그리면 곧 화공과는 완전히 다른 그림이 되었다.

관직은 양주관찰사襄州觀察使를 맡았다.

지금 어부에 51점의 그림이 보관되어 있다. 〈춘안초화도春岸初花圖〉 1점, 〈도계구로도桃溪鷗鷺圖〉 1점, 〈춘강낙안도春江落雁圖〉 1점, 〈춘청쌍로도春晴雙鷺圖〉 1점, 〈도계도桃溪圖〉 1점, 〈난수희아도暖水戲鵝圖〉 1점, 〈춘강소경도春江小景圖〉 1점, 〈춘안도春岸圖〉 1점, 〈연당군부도蓮塘羣鳧圖〉 1점, 〈화계회금도花溪會禽圖〉 1점, 〈하당희압도夏塘戲鴨圖〉 1점, 〈하계부로도夏溪鳧鷺圖〉 1점, 〈초하청강도初夏晴江圖〉 1점, 〈하경회금도夏景會禽圖〉 1점, 〈하포진금도夏浦珍禽圖〉 1점, 〈유안계칙도柳岸鸂鶒圖〉 1점, 〈연당쌍금도蓮塘雙禽圖〉 1점, 〈하계도夏溪圖〉 1점, 〈추안강금도秋岸江禽圖〉 1점, 〈추로군안도秋蘆羣雁圖〉 1점, 〈추저도秋渚圖〉 1점, 〈강간조추도江干早秋圖〉 1점, 〈초추포서도初秋浦漵圖〉 1점, 〈요안유금도蓼岸游禽圖〉

1) 부귀한 자의 버릇 : 기환지습綺紈之習. 귀족 자제들의 풍습을 이른다. 여기서는 비루하고 야박하다는 의미를 내포하고 있다. '화조-2-6' 참조.

1점, 〈요안군부도蓼岸羣鳧圖〉 1점, 〈노저회금도蘆渚會禽圖〉 1점, 〈추방도秋芳圖〉 1점, 〈한강설안도寒江雪岸圖〉 1점, 〈한강매설도寒江梅雪圖〉 1점, 〈한정설안도寒汀雪鴈圖〉 1점, 〈설정군안도雪汀羣鴈圖〉 1점, 〈한정쌍로도寒汀雙鷺圖〉 1점, 〈임설취아도林雪聚鴉圖〉 2점, 〈설정백안도雪汀百鴈圖〉 1점, 〈설계도雪溪圖〉 1점, 〈매정낙안도梅汀落鴈圖〉 1점, 〈오객군거도五客羣居圖〉 1점, 〈한림설안도寒林雪鴈圖〉 1점, 〈상오청망도湘浯晴望圖〉 1점, 〈송계회금도松溪會禽圖〉 1점, 〈규방도葵芳圖〉 1점, 〈설안도雪鴈圖〉 1점, 〈희목도戱鶩圖〉 1점, 〈징강도澄江圖〉 2점, 〈상향소경도湘鄕小景圖〉 1점, 〈유포도柳浦圖〉 1점, 〈유계도柳溪圖〉 1점, 〈안방도岸芳圖〉 1점, 〈방주도芳洲圖〉 1점.

북송 조사뢰趙士雷, 〈강향농작도江鄕農作圖〉, 대만 고궁박물원

宗室士雷, 以丹靑馳譽于時. 作鴈鶩鷗鷺溪塘汀渚, 有詩人思致. 至其絶勝佳處, 往往形容之所不及. 又作花竹, 多在於風雪荒寒之中. 蓋胸次洗盡綺紈之習, 故幽情[2]雅趣, 落筆便與畫工背馳. 官任襄州觀察使.

今御府所藏五十有一: 〈春岸初花圖〉一, 〈桃溪鷗鷺圖〉一, 〈春江落鴈圖〉一, 〈春晴雙鷺圖〉一, 〈桃溪圖〉一, 〈暖水戱鵝圖〉一, 〈春江小景圖〉一, 〈春岸圖〉一, 〈蓮塘羣鳧圖〉一, 〈花溪會禽圖〉一, 〈夏塘戱鴨圖〉一, 〈夏溪鳧鷺圖〉一, 〈初夏晴江圖〉一, 〈夏景會禽圖〉一, 〈夏浦珍禽圖〉一, 〈柳岸鸂鶒圖〉一, 〈蓮塘雙禽圖〉一, 〈夏溪圖〉一, 〈秋岸江禽圖〉一, 〈秋蘆羣鴈圖〉一, 〈秋渚圖〉一, 〈江干早秋圖〉一, 〈初秋浦漵圖〉一, 〈蓼岸游禽圖〉一, 〈蓼岸羣鳧圖〉一, 〈蘆渚會禽圖〉一, 〈秋芳圖〉一, 〈寒江雪岸圖〉一, 〈寒江梅雪圖〉一, 〈寒

2) '情'은 〈사고본〉과 〈대덕본〉에 '尋'으로 되어 있다.

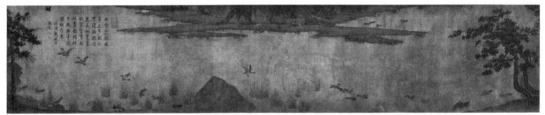

북송 조사뢰趙士雷, 〈상향소경도湘鄉小景圖〉, 북경 고궁박물원

汀雪鴈圖〉一, 〈雪汀羣鴈圖〉一, 〈寒汀雙鷺圖〉一, 〈林雪聚鴉圖〉
二, 〈雪汀百鴈圖〉一, 〈雪溪圖〉一, 〈梅汀落鴈圖〉一, 〈五客羣居
圖〉一, 〈寒林雪鴈圖〉一, 〈湘浯晴望圖〉一, 〈松溪會禽圖〉一, 〈葵
芳圖〉一, 〈雪鴈圖〉一, 〈戲鶩圖〉一, 〈澄江圖〉二, 〈湘鄉小景圖〉
一, 〈柳浦圖〉一, 〈柳溪圖〉一, 〈岸芳圖〉一, 〈芳洲圖〉一.

한자풀이

• 塘(당) 연못, 둑
• 渚(저) 물가
• 湘(상) 물 이름
• 浯(오) 물 이름

조씨曹氏

종부宗婦[1] 조씨曹氏는 평소 그림에 능하였다. 그녀의 그림이 모두 어린이와 여인들이 좋아할 만하게 우아하고 부드럽고 연약하고 곱게 그린 것은 아니었다. 진실로 유람하면서 보았던 강호江湖와 산천山川 사이의 아름다운 경치를 붓끝에 집약시켜놓은 것 같았다.

일찍이 그렸던 〈도계요안도桃溪蓼岸圖〉는 몹시 절묘하다. 그림을 품평하는 자가 시로써 읊조리기를, "눈을 노래한 사도온의 재주[2]는 홀로 빼어나다고 일컬어지네. 회문시로 비단에 수놓은 소혜蘇蕙[3]의 솜씨는 다시 누가 견줄 수 있으랴. 난새와 봉황[4] 같은 미인이 원앙 같은 손[5]으로, 〈도계요안도〉를 그린 솜씨는 또 어떠한가."라고 하였다.

이 일로 인하여 세상에 그녀의 명성이 더욱 드러나게 되었다. 다만 전해지는 그림이 많지는 않다. 그러나 부인이자 여자로서 능히 그림에 종사하였다는 것만도, 어찌 쉽게 이룰 수 있는 일이었겠는가.

지금 어부에 5점의 그림이 보관되어 있다. 〈도계도桃溪圖〉 1점, 〈유당도柳塘圖〉 1점, 〈요안도蓼岸圖〉 1점, 〈설안도雪鴈圖〉 1점, 〈목양도牧羊圖〉 1점.

宗婦曹氏, 雅善丹靑. 所畵皆非優柔軟媚取悅兒女子者. 眞若得於遊覽, 見江湖山川間勝槩, 以集於毫端耳. 嘗畵〈桃溪蓼岸圖〉, 極妙[6]. 有品題者曰 "詠雪才華稱獨秀, 回紋機杼更誰如? 如何鸞鳳

[1] 종부宗婦 : 제왕가의 며느리를 이른다.
[2] 눈을 … 재주 : 사혁謝奕의 딸이자 왕응지王凝之의 아내인 동진의 사도온謝道薀에게 눈을 시로 읊는 재주가 있었음을 이른다. 하루는 숙부 사안謝安이 눈을 보며 어떠하냐고 묻자 조카 사랑謝朗이 "공중에 소금을 뿌린 듯합니다."라고 하였다. 이에 그녀는 "버들개지가 바람에 흩날린다고 말하는 것만 못합니다."라고 하였다.
[3] 소혜蘇蕙 : 진주자사秦州刺史 두도寶滔의 아내로 자는 약란若蘭이다. 남편이 유사流沙로 유배되자 비단에 회문시回文詩를 수놓아서 보냈다고 한다.
[4] 난새와 봉황 : 난봉鸞鳳. 미인美人을 일컫는 말이다.
[5] 원앙 같은 손 : 원앙수鴛鴦手. 미인의 두 손을 일컫는 말이다. 원앙은 한 쌍으로 짝을 이룬 사물을 비유한다.
[6] '極妙'는 〈사고본〉에 '妙'로 되어 있다.

鴛鴦手, 畫得〈桃溪蓼岸圖〉."由此益顯其名于世, 但所傳者不多
耳. 然婦人女子能從事於此, 豈易得哉?

今御府所藏五:〈桃溪圖〉一,〈柳塘圖〉一,〈蓼岸圖〉一,〈雪鴈圖〉
一,〈牧羊圖〉一.

- 優柔(우유) 부드럽고 우아하다
- 軟媚(연미) 부드럽고 곱다
- 機杼(기저) 베틀과 북, 시문을 엮어
 내다

북송 휘종의 회화 인물사

宣和畫譜

신화화보 **권17**

화조花鳥 3

이욱 李煜

강남의 위주僞主 이욱李煜(937~978)은 자가 중광重光이다. 나라를 다스리는 여가에 그림에 뜻을 두어 자못 절묘한 경지에 이르렀다. 스스로를 '종봉은거鍾峯隱居'라고 칭하였고, 또 그 말을 줄여서 '종은鍾隱'이라고도 하였다. 그래서 후대 사람들은 마침내 천태天台 종은鍾隱[1]의 그림과 혼동하여 일컫게 되었다.

그러나 이씨는 문장에 뛰어나고 서화에 능하였다. 글씨는 구불구불한 모양의 전필顫筆[2]을 구사하였는데, 단단하고 굳세기가 마치 차가운 겨울 소나무와 서리 맞은 대나무 같았기 때문에 이 글씨를 '금착도金錯刀[3]'라고 불렀다. 그림도 맑고 시원하여 범상치 않은 것이 따로 하나의 격식을 이루었다.

그런데 글씨와 그림은 본체가 같은 것이다. 그러므로 당희아唐希雅[4]가 처음에 이씨의 금착도 필법을 배우더니 나중에는 대나무를 그리면서 글씨 쓰는 법처럼 하여 전필의 모양을 구사하였다. 이씨도 묵죽을 역시 능하게 그려내었다. 이는 화법과 필법이 서로 도움을 주고받아서 그런 것이다. 그의 그림으로 세상에 전해지는 것이 비록 많지 않으나 이로써 미루어 생각하면 짐작해볼 수 있을 것이다.

그가 그린 〈풍호운룡도風虎雲龍圖〉의 경우는 곧 패자覇者의 지략이 나타나 있어 보통의 그림과는 다르다. 대개 이렇게 하려고 기약하지는 않았을 것이지만 그의 마음이 절로 이에 이르러 막을 수 없었던 것이다. 우리 송나라처럼 덕으로써 천하를 감복시켜 세상 사람들이 마

1) 천태天台 종은鍾隱 : 오대 남당의 화가로 자는 회숙晦叔이고 천태天台 사람이다. '화조-2-1' 참조.

2) 전필顫筆 : 붓을 쥔 손을 떨듯이 움직이면서 끌어서 긋는 필법이다. 선에 굵고 가는 변화가 생긴다.

3) 금착도金錯刀 : 원래는 왕망王莽이 섭정할 때에 사용한 화폐이다.

〈금착도金錯刀〉, 상해박물관

4) 당희아唐希雅 : 오대 남당의 화가로 가흥嘉興 사람이다. 대나무와 영모翎毛에 능하였고, 이욱李煜의 금착도 서체를 익혔다. '화조-3-7' 참조.

음으로 복종하게 된 경우가 아니라면, 누가 능히 이렇게 할 수 있겠
는가?

지금 어부에 9점의 그림이 보관되어 있다. 〈자재관음상自在觀音像〉
1점, 〈운룡풍호도雲龍風虎圖〉 1점, 〈자죽쌍금도柘竹雙禽圖〉 1점, 〈자지
한금도柘枝寒禽圖〉 1점, 〈추지피상도秋枝披霜圖〉 1점, 〈사생암순도寫生
鵪鶉圖〉 1점, 〈죽금도竹禽圖〉 1점, 〈극작도棘雀圖〉 1점, 〈색죽도色竹圖〉
1점.

江南僞主李煜, 字重光. 政事之暇, 寓意于丹靑, 頗到妙處. 自稱
鍾峯隱居, 又略其言曰鍾隱, 後人遂與鍾隱畫溷淆稱之. 然李氏能
文, 善書畫, 書作顫筆樛曲之狀, 遒勁如寒松霜竹, 謂之"金錯刀".
畫亦淸爽不凡, 別爲一格. 然書畫同體, 故唐希雅初學李氏之錯刀
筆, 後畫竹乃如書法, 有顫掣之狀, 而李氏又復能爲墨竹, 此互相取
備也. 其畫雖傳於世者不多, 然推類可以想見. 至於畫〈風虎雲龍
圖〉者, 便見有霸者之略, 異於常畫. 蓋不期至是, 而志之所之, 有
不能遏者. 自非吾宋以德服海內, 而率土歸心者, 其孰能制之哉?

今御府所藏九: 〈自在觀音像〉一, 〈雲龍風虎圖〉一, 〈柘竹雙禽
圖〉一, 〈柘枝寒禽圖〉一, 〈秋枝披霜圖〉一, 〈寫生鵪鶉圖〉一, 〈竹
禽圖〉一, 〈棘雀圖〉一, 〈色竹圖〉一.

오대 이욱李煜 필筆, '韓幹畫照夜白'과
화압花押, 미국 메트로폴리탄미술관

 한자풀이

- 溷(혼) 어지럽다
- 淆(효) 뒤섞이다
- 顫(전) 떨다
- 樛(규) 구부려져 휘다

황거채黃居寀(933~?)는 자가 백란伯鸞이니 촉 사람이다. 황전黃筌의 막내아들이다. 황전이 그림으로 명성을 얻었는데 황거채가 마침내 그 가풍을 능히 계승하였다. 화죽花竹과 영모翎毛를 그린 것은 오묘하게 천진함을 얻었고, 괴석怪石과 산경山景을 그린 것은 이따금 그 아버지보다 크게 뛰어나게 되었다. 그래서 그 그림을 보는 자들이 모두 그 그림을 사려고 다투어 혹여나 뒤쳐질까 걱정하였다. 그러므로 황거채의 그림을 얻은 자가 더욱 많아지게 되었던 것이다.

처음에 서촉西蜀의 위주僞主 맹창孟昶[1]을 섬겨 한림대조翰林待詔가 되어서 마침내 장벽墻壁과 병장屛幛에 그린 것이 이루 다 기록할 수 없을 만큼 많았다. 위주를 따라 송나라 대궐로 귀의한 뒤에 예조藝祖[2]가 그의 이름을 알아보고 얼마 뒤에 명을 내려 등용하였다. 특히 태종太宗[3]은 그를 더욱 대우하였고 마침내 천하의 명화를 찾아다니며 그 품등을 평정하는 임무를 맡기기까지 하였다.

이 때문에 당시에 함께하던 무리들이 옷깃을 여미며 공경을 표하지 않음이 없었다. 아울러 황전과 황거채의 화법은 조종 이래로 도화원에서 한 시대의 표준이 되었다. 그래서 기예의 솜씨를 겨루는 자들이 황씨의 체제를 기준으로 삼아 우열優劣과 거취去取를 판가름하였을 정도다. 최백崔白[4], 최각崔愨[5], 오원유吳元瑜[6]가 나온 뒤에야 그 격식이 마침내 크게 변하였다.

지금 어부에 332점의 그림이 보관되어 있다. 〈춘산도春山圖〉 6점,

1) 맹창孟昶 : 919~965년. 오대 후촉의 마지막 군주(재위 934~965)로 자는 보원保元. 호는 공효恭孝이다. '화조-2-2' 참조.
2) 예조藝祖 : 재위 960~976년. 송나라 태조太祖 조광윤趙匡胤(927~976)이다.

3) 태종太宗 : 재위 976~997년. 송 태조太祖를 이어 제위에 오른 조광의趙匡義(939~997)이다. '도석-3-12' 참조.

4) 최백崔白 : 1004~1088년. 북송 호량濠梁의 화가로 자는 자서子西이다. 화죽花竹과 수금水禽을 잘 그리고 도석과 인물에도 능하였다. '화조-4-3' 참조.
5) 최각崔愨 : 북송 최백의 아우로 자는 자중子中이다. 화조花鳥를 잘 그려서 명성을 얻었다. '화조-4-4' 참조.
6) 오원유吳元瑜 : 북송의 화가로 자는 공기公器이고 개봉 사람이다. 최백崔白의 법을 배워 화초花草, 영모翎毛, 소과蔬果에 능하였다. '화조-5-4' 참조.

〈춘안비화도春岸飛花圖〉2점, 〈죽석춘금도竹石春禽圖〉1점, 〈협죽도화
도夾竹桃花圖〉2점, 〈도죽산자도桃竹山鷓圖〉2점, 〈도화죽계칙도桃花竹鸂
鶒圖〉3점, 〈행화앵무도杏花鸚鵡圖〉1점, 〈도죽발합도桃竹鵓鴿圖〉1점, 〈도
화어응도桃花御鷹圖〉2점, 〈도죽야요도桃竹野鷂圖〉1점, 〈도화요자도桃花
鷂子圖〉2점, 〈해당금계도海棠錦雞圖〉2점, 〈해당죽학도海棠竹鶴圖〉2점,
〈해당가합도海棠家鴿圖〉2점, 〈해당산자도海棠山鷓圖〉2점, 〈해당앵무
도海棠鸚鵡圖〉1점, 〈협죽해당도夾竹海棠圖〉1점, 〈순죽금계도筍竹錦雞圖〉
1점, 〈모란도牡丹圖〉3점, 〈모란작묘도牡丹雀貓圖〉2점, 〈모란앵무도牡
丹鸚鵡圖〉1점, 〈모란죽학도牡丹竹鶴圖〉6점, 〈모란금계도牡丹錦雞圖〉5점,
〈모란산자도牡丹山鷓圖〉4점, 〈모란발합도牡丹鵓鴿圖〉8점, 〈모란황앵
도牡丹黃鸎圖〉2점, 〈모란작합도牡丹雀鴿圖〉1점, 〈모란희묘도牡丹戲貓圖〉
3점, 〈봉접희묘도蜂蝶戲貓圖〉1점, 〈작약도芍藥圖〉1점, 〈훤초계칙도
萱草鸂鶒圖〉2점, 〈희접묘도戲蝶貓圖〉1점, 〈규화금계도葵花錦雞圖〉1점,
〈도죽동취도桃竹銅觜圖〉1점, 〈사생종죽도寫生樅竹圖〉1점, 〈사촉규화
도寫蜀葵花圖〉3점, 〈사생계칙도寫生鸂鶒圖〉1점, 〈죽학호석도竹鶴湖石圖〉
2점, 〈죽석청골도竹石靑鶻圖〉3점, 〈죽석쌍학도竹石雙鶴圖〉2점, 〈죽석
금구도竹石錦鳩圖〉1점, 〈죽석순작도竹石鶉雀圖〉1점, 〈죽석산자도竹石山
鷓圖〉3점, 〈죽석추작도竹石雛雀圖〉1점, 〈죽석야치도竹石野雉圖〉1점, 〈죽
석묘작도竹石貓雀圖〉1점, 〈죽석도竹石圖〉4점, 〈죽석황리도竹石黃鸝圖〉
1점, 〈죽석백골도竹石白鶻圖〉3점, 〈죽석묘도竹石貓圖〉1점, 〈수석계칙도
水石鸂鶒圖〉2점, 〈수석노사도水石鷺鷥圖〉3점, 〈희수계칙도戲水鸂鶒圖〉
1점, 〈추작계칙도雛雀鸂鶒圖〉1점, 〈계칙도鸂鶒圖〉1점, 〈순죽작토도筍
竹雀兔圖〉1점, 〈작죽도雀竹圖〉1점, 〈작죽계칙도雀竹鸂鶒圖〉2점, 〈죽

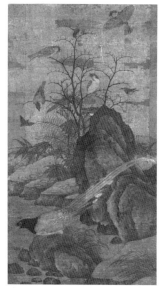

북송 황거채黃居寀, 〈산자극작도山鷓棘
雀圖〉, 대만 고궁박물원

학도竹鶴圖〉 21점, 〈순죽도筍竹圖〉 1점, 〈시의산수도詩意山水圖〉 1점, 〈죽
금도竹禽圖〉 1점, 〈신이호석도辛夷湖石圖〉 1점, 〈호탄묵죽도湖灘墨竹圖〉
1점, 〈순죽계칙도筍竹鸂鶒圖〉 2점, 〈인추계칙도引雛鸂鶒圖〉 1점, 〈농금
도籠禽圖〉 1점, 〈호탄연금도湖灘煙禽圖〉 1점, 〈약묘도藥苗圖〉 1점, 〈잡금
도雜禽圖〉 1점, 〈절지화도折枝花圖〉 1점, 〈잡화도雜花圖〉 4점, 〈자모묘
도子母貓圖〉 1점, 〈죽순추작도竹筍雛雀圖〉 1점, 〈사생묘도寫生貓圖〉 1점,
〈포작묘도捕雀貓圖〉 1점, 〈연당계칙도蓮塘鸂鶒圖〉 1점, 〈엽기도獵騎圖〉
2점, 〈척촉쌍치도躑躅雙雉圖〉 1점, 〈척촉발합도躑躅鵓鴿圖〉 4점, 〈척촉
산자도躑躅山鷓圖〉 1점, 〈척촉치계도躑躅雉雞圖〉 1점, 〈금당죽학도錦棠竹鶴
圖〉 2점, 〈사진사녀도寫眞士女圖〉 1점, 〈사생분지도寫生盆池圖〉 1점, 〈사
생귀도寫生龜圖〉 1점, 〈사서토도寫瑞兔圖〉 1점, 〈포어상로도捕魚霜鷺圖〉
1점, 〈산수노사도山水鷺鷥圖〉 2점, 〈계석쌍로도溪石雙鷺圖〉 2점, 〈포어
쌍로도捕魚雙鷺圖〉 1점, 〈망선척촉도望仙躑躅圖〉 1점, 〈어로도漁鷺圖〉 1점,
〈노사도鷺鷥圖〉 2점, 〈산자극작도山鷓棘雀圖〉 1점, 〈고목산자도古木山鷓
圖〉 1점, 〈극작도棘雀圖〉 1점, 〈지금혈호도鷙禽穴狐圖〉 3점, 〈육학도六鶴
圖〉 1점, 〈자극영모도柘棘翎毛圖〉 1점, 〈수송쌍학도壽松雙鶴圖〉 1점, 〈쌍
학도雙鶴圖〉 2점, 〈가상응도架上鷹圖〉 6점, 〈어응도御鷹圖〉 4점, 〈가상
요자도架上鷂子圖〉 1점, 〈가상앵무도架上鸚鵡圖〉 1점, 〈응호도鷹狐圖〉 2점,
〈계응도雞鷹圖〉 3점, 〈조조도早鵰圖〉 6점, 〈백골도白鶻圖〉 2점, 〈조호도
鵰狐圖〉 12점, 〈준금축로도俊禽逐鷺圖〉 1점, 〈탄석수영도灘石繡纓圖〉 2점,
〈쇄금도碎金圖〉 1점, 〈도화골도桃花鶻圖〉 1점, 〈추경부용도秋景芙蓉圖〉
8점, 〈부용노사도芙蓉鷺鷥圖〉 2점, 〈부용계칙도芙蓉鸂鶒圖〉 1점, 〈부용
쌍로도芙蓉雙鷺圖〉 1점, 〈거상도拒霜圖〉 4점, 〈취벽부용도翠碧芙蓉圖〉 1점,

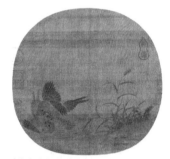

(전傳) 북송 황거채黃居寀, 〈투작도鬪雀圖〉,
북경 고궁박물원

〈호탄노사도湖灘鷺鷥圖〉1점, 〈노골도鷺鶻圖〉4점, 〈홍초호석도紅蕉湖石圖〉1점, 〈수홍노골도水紅鷺鶻圖〉3점, 〈계관화도雞冠花圖〉1점, 〈고추지금도高秋鷙禽圖〉3점, 〈추산도秋山圖〉1점, 〈추안도秋岸圖〉3점, 〈추금도秋禽圖〉3점, 〈한국노사도寒菊鷺鷥圖〉1점, 〈한국계칙도寒菊鸂鶒圖〉2점, 〈노국도蘆菊圖〉1점, 〈한국요자도寒菊鷯子圖〉1점, 〈한국쌍로도寒菊雙鷺圖〉2점, 〈한국도寒菊圖〉1점, 〈설죽요자도雪竹鷯子圖〉2점, 〈설작도雪雀圖〉5점, 〈설경요자도雪景鷯子圖〉1점, 〈설로한작도雪鷺寒雀圖〉1점, 〈산다설토도山茶雪兔圖〉1점, 〈산다설작도山茶雪雀圖〉1점, 〈설금도雪禽圖〉2점, 〈설토도雪兔圖〉2점, 〈설죽야치도雪竹野雉圖〉2점, 〈모칠십이현도摹七十二賢圖〉1점, 〈수월관음상水月觀音像〉1점, 〈자재관음상自在觀音像〉1점, 〈한림재자도寒林才子圖〉1점, 〈수묵죽석학도水墨竹石鶴圖〉1점, 〈약묘인추합도藥苗引雛鴿圖〉1점, 〈하경순죽도夏景筍竹圖〉3점, 〈호석모란도湖石牡丹圖〉5점, 〈산음피서궁전도山陰避暑宮殿圖〉2점, 〈사생금병위화도寫生金瓶魏花圖〉1점, 〈호석금분발합도湖石金盆鵓鴿圖〉1점, 〈모란금분자고도牡丹金盆鷓鴣圖〉2점, 〈모란태호석작도牡丹太湖石雀圖〉2점, 〈순풍모란황리도順風牡丹黃鸝圖〉1점, 〈소경죽석수금도小景竹石水禽圖〉1점, 〈수석산자노사도水石山鷓鷺鷥圖〉3점, 〈노화한국노사도蘆花寒菊鷺鷥圖〉4점.

북송 황거채黃居寀, 〈노안도蘆雁圖〉, 북경 고궁박물원

黃居寀, 字伯鸞, 蜀人也. 筌之季子. 筌以畫得名, 居寀遂能世其家. 作花竹, 翎毛, 妙得[7]天眞, 寫怪石, 山景, 往往過其父遠甚. 見者皆爭售之, 唯恐後. 故居寀之畫, 得之者尤富. 初事西蜀僞主孟昶, 爲翰林待詔, 遂圖畫墻壁屛幛, 不可勝紀. 旣隨僞主歸闕下, 藝祖知其名, 尋賜眞命. 太宗[8]尤加眷遇, 仍委之搜訪名畫, 詮[9]定品目. 一

7) '妙得'의 앞에 〈대덕본〉에 '皆'가 있다.

8) '太宗'은 〈대덕본〉에 '太宗皇帝'로 되어 있다.

9) '詮'은 〈대덕본〉에 '及詮'으로 되어 있다.

時等輩, 莫不斂衽. 筌、居寀畫法, 自祖宗以來, 圖畫院爲一時之標準. 較藝者視黃氏體製爲優劣去取. 自崔白、崔慤、吳元瑜旣出, 其格遂大變.

今御府所藏三百三十有二:〈春山圖〉六,〈春岸飛花圖〉二,〈竹石春禽圖〉一,〈夾竹桃花圖〉二,〈桃竹山鷓圖〉二,〈桃花竹鸂鶒圖〉三,〈杏花鸚鵡圖〉一,〈桃竹鵓鴿圖〉一,〈桃花御鷹圖〉二,〈桃竹野鵲圖〉一,〈桃花�子圖〉二,〈海棠錦雞圖〉二,〈海棠竹鶴圖〉二,〈海棠家鴿圖〉二,〈海棠山鷓圖〉二,〈海棠鸚鵡圖〉一,〈夾竹海棠圖〉一,〈筍竹錦雞圖〉一,〈牡丹圖〉三,〈牡丹雀貓圖〉二,〈牡丹鸚鵡圖〉一,〈牡丹竹鶴圖〉六,〈牡丹錦雞圖〉五,〈牡丹山鷓圖〉四,〈牡丹鵓鴿圖〉八,〈牡丹黃鶯圖〉二,〈牡丹雀鴿圖〉一,〈牡丹戲貓圖〉三,〈蜂蝶戲貓圖〉一,〈芍藥圖〉一,〈萱草鸂鶒圖〉二,〈戲蝶貓圖〉一,〈葵花錦雞圖〉一,〈桃竹銅觜圖〉一,〈寫生椶竹圖〉一,〈寫蜀葵花圖〉三,〈寫生鸂鶒圖〉一,〈竹鶴湖石圖〉二,〈竹石青鵲圖〉三,〈竹石雙鶴圖〉二,〈竹石錦鳩圖〉一,〈竹石鵯雀圖〉一,〈竹石山鷓圖〉三,〈竹石雛雀圖〉一,〈竹石野雉圖〉一,〈竹石貓雀圖〉一,〈竹石圖〉四,〈竹石黃鸝圖〉一,〈竹石白鵲圖〉三,〈竹石貓圖〉一,〈水石鸂鶒圖〉二,〈水石鷺鷥圖〉三,〈戲水鸂鶒圖〉一,〈雛雀鸂鶒圖〉一,〈鸂鶒圖〉一,〈筍竹雀兔圖〉一,〈雀竹圖〉一,〈雀竹鸂鶒圖〉二,〈竹鶴圖〉二十一,〈筍竹圖〉一,〈詩意山水圖〉一,〈竹禽圖〉一,〈辛夷湖石圖〉一,〈湖灘墨竹圖〉一,〈筍竹鸂鶒圖〉二,〈引雛鸂鶒圖〉一,〈隴禽圖〉一,〈湖灘煙禽圖〉一,〈藥苗圖〉一,〈雜禽圖〉一,〈折枝花圖〉一,〈雜花圖〉四,〈子母貓圖〉一,〈竹筍雛雀圖〉

북송 황거채黃居寀,〈합자호접도蛤子蝴蝶圖〉, 북경 고궁박물원

一,〈寫生貓圖〉一,〈捕雀貓圖〉一,〈蓮塘鸂鶒圖〉一,〈獵騎圖〉二,〈躑躅雙雉圖〉一,〈躑躅鵓鴿圖〉四,〈躑躅山鷓圖〉一,〈躑躅雉雞圖〉一,〈錦棠竹鶴圖〉二,〈寫眞士女圖〉一,〈寫生盆池圖〉一,〈寫生龜圖〉一,〈寫瑞兔圖〉一,〈捕魚霜鷺圖〉一,〈山水鷺鷥圖〉二,〈溪石雙鷺圖〉二,〈捕魚雙鷺圖〉一,〈望仙躑躅圖〉一,〈漁鷺圖〉一,〈鷺鷥圖〉二,〈山鷓棘雀圖〉一,〈古木山鷓圖〉一,〈棘雀圖〉一,〈鷙禽穴狐圖〉三,〈六鶴圖〉一,〈柘棘翎毛圖〉一,〈壽松雙鶴圖〉一,〈雙鶴圖〉二,〈架上鷹圖〉六,〈御鷹圖〉四,〈架上鶻子圖〉一,〈架上鸚鵡圖〉一,〈鷹狐圖〉二,〈雞鷹圖〉三,〈皁鵰圖〉六,〈白鷳圖〉二,〈鵰狐圖〉十二,〈俊禽逐鷺圖〉一,〈灘石繡纓圖〉二,〈碎金圖〉一,〈桃花鷳圖〉一,〈秋景芙蓉圖〉八,〈芙蓉鷺鷥圖〉二,〈芙蓉鸂鶒圖〉一,〈芙蓉雙鷺圖〉一,〈拒霜圖〉四,〈翠碧芙蓉圖〉一,〈湖灘鷺鷥圖〉一,〈鷺鷳圖〉四,〈紅蕉湖石圖〉一,〈水莊鷺鷳圖〉三,〈雞冠花圖〉一,〈高秋鷙禽圖〉三,〈秋山圖〉一,〈秋岸圖〉三,〈秋禽圖〉三,〈寒菊鷺鷥圖〉一,〈寒菊鸂鶒圖〉二,〈蘆菊圖〉一,〈寒菊鶻子圖〉一,〈寒菊雙鷺圖〉二,〈寒菊圖〉一,〈雪竹鶻子圖〉二,〈雪雀圖〉五,〈雪景鶻子圖〉一,〈雪鷺寒雀圖〉一,〈山茶雪兔圖〉一,〈山茶雪雀圖〉一,〈雪禽圖〉二,〈雪兔圖〉二,〈雪竹野雉圖〉二,〈摹七十二賢圖〉一,〈水月觀音像〉一,〈自在觀音像〉一,〈寒林才子圖〉一,〈水墨竹石鶴圖〉一,〈藥苗引雛鴿圖〉一,〈夏景筍竹圖〉三,〈湖石牡丹圖〉五,〈山陰避暑宮殿圖〉二,〈寫生金瓶魏花圖〉一,〈湖石金盆鵓鴿圖〉一,〈牡丹金盆鷓鴣圖〉二,〈牡丹太湖石雀圖〉二,〈順風牡丹黃鸝圖〉一,〈小景竹石水禽圖〉一,〈水石山鷓鷺鷥圖〉三,〈蘆花寒菊鷺鷥圖〉四.

🌸 한자풀이

• 尋(심) 이윽고
• 眷遇(권우) 보살펴서 후하게 대우하다
• 委(위) 맡기다
• 搜訪(수방) 찾아서 방문하다
• 詮定(전정) 헤아려서 정하다
• 皁(조) 검다
• 鵰(조) 수리

구경여邱慶餘

구경여邱慶餘는 본래 서촉西蜀 사람이니 구문파邱文播[1]의 아들이다. 그림을 잘 그렸는데, 화죽花竹과 영모翎毛 등의 물건에 가장 뛰어났고 겸하여 초충草蟲에도 능하였다. 채색을 사용하여 그린 것들이 모두 이미 동식물의 모습을 핍진하게 표현하고 있다. 게다가 초충의 경우는 단지 먹물의 농담만으로 조화를 이루게 하였는데도 역시 형사形似의 묘가 극진하게 발휘되었다. 그 풍류와 운치가 고아하여 세상 사람들에게 존중을 받았다.

처음에 등창우滕昌祐[2]를 스승으로 섬기더니, 만년에 이르러서는 마침내 스승을 뛰어넘었다. 사람들이 평하기를, "득의得意한 부분은 서희徐熙에게도 뒤지지 않는다."라고 하였다.

강남江南의 위주 이씨李氏(이욱)를 섬겼기 때문에 후에 이씨를 따라 송나라에 귀의하게 되었다.

지금 어부에 43점의 그림이 보관되어 있다. 〈협죽도화도夾竹桃花圖〉 1점, 〈호석해당도湖石海棠圖〉 1점, 〈망우도忘憂圖〉 1점, 〈사시화금도四時花禽圖〉 4점, 〈죽목오금도竹木五禽圖〉 1점, 〈월계대모도月季玳瑁圖〉 1점, 〈월계묘도月季貓圖〉 1점, 〈죽석희묘도竹石戲貓圖〉 1점, 〈매화대승도梅花戴勝圖〉 1점, 〈절지화도折枝花圖〉 1점, 〈규화죽학도葵花竹鶴圖〉 1점, 〈견우협죽도牽牛夾竹圖〉 1점, 〈산다화토도山茶花兔圖〉 2점, 〈절지부용도折枝芙蓉圖〉 2점, 〈부용금토도芙蓉禽兔圖〉 1점, 〈부용산자도芙蓉山鷓圖〉 2점, 〈원작부용도猿雀芙蓉圖〉 1점, 〈추로안아도秋蘆鴈鵝圖〉 3점,

1) 구문파邱文播 : 오대의 화가이다. '인물-2-10' 참조.

2) 등창우滕昌祐 : 당말 오대의 화가로 자는 승화勝華이다. '화조-2-4' 참조.

〈호석산다도湖石山茶圖〉 1점, 〈산다계칙도山茶鸂鷘圖〉 1점, 〈설매산다
도雪梅山茶圖〉 1점, 〈고목쌍토도古木雙兔圖〉 1점, 〈호도원도胡桃猿圖〉
1점, 〈극작상토도棘雀霜兔圖〉 1점, 〈조계도朝雞圖〉 1점, 〈안아도鴈鵝圖〉
2점, 〈골압도鶻鴨圖〉 1점, 〈죽금도竹禽圖〉 1점, 〈거상도拒霜圖〉 4점,
〈사생화도寫生花圖〉 1점, 〈한국도寒菊圖〉 1점.

邱慶餘, 本西蜀人, 文播之子. 善畫, 花竹, 翎毛等物最工, 而兼長
於草蟲. 凡設色者, 已逼於動植. 至其草蟲, 獨以墨之淺深映發, 亦
極形似之妙, 風韻高雅爲世所推. 初師滕昌祐, 及晩年, 遂過之. 人
謂 "其得意處, 不減徐熙也." 因事江南僞主李氏, 後隨李氏歸朝.
今御府所藏四十有三：〈夾竹桃花圖〉一, 〈湖石海棠圖〉一, 〈忘憂
圖〉一, 〈四時花禽圖〉四, 〈竹木五禽圖〉一, 〈月季玳瑁圖〉一, 〈月
季貓圖〉一, 〈竹石戲貓圖〉一, 〈梅花戴勝圖〉一, 〈折枝花圖〉一,
〈葵花竹鶴圖〉一, 〈牽牛夾竹圖〉一, 〈山茶花兔圖〉二, 〈折枝芙蓉
圖〉二, 〈芙蓉禽兔圖〉一, 〈芙蓉山鷓圖〉二, 〈猿雀芙蓉圖〉一, 〈秋
蘆鴈鵝圖〉三, 〈湖石山茶圖〉一, 〈山茶鸂鷘圖〉一, 〈雪梅山茶圖〉
一, 〈古木雙兔圖〉一, 〈胡桃猿圖〉一, 〈棘雀霜兔圖〉一, 〈朝雞圖〉
一, 〈鴈鵝圖〉二, 〈鶻鴨圖〉一, 〈竹禽圖〉一, 〈拒霜圖〉四, 〈寫生花
圖〉一, 〈寒菊圖〉一.

 한자풀이

• 逼(핍) 핍진하다
• 映(영) 비추다

서희徐熙(886~975)는 금릉金陵[1] 사람이다. 집안이 대대로 강남 지역에서 큰 가문이었다. 고상하고 우아한 것을 숭상하였고 한가롭고 자유로운 것에 흥취를 두었다. 초목草木과 충어蟲魚를 그렸는데 그 오묘함이 조물주의 솜씨를 빼앗은 것 같다. 세상의 화공들이 능히 형용하여 미칠 수 있는 바가 아니었다.

일찍이 원포園圃 사이에서 오가면서 노닐다가 좋은 경물을 만날 때마다 번번이 머물러 감상하였다. 그러므로 능히 경물의 모습을 옮겨 그려서 생동하는 기운이 가득하게 할 수 있었다. 싹눈이 돋아나는 것과 겉껍질이 덮이는 것과 꽃이 피어나는 것과 열매가 매달리는 것 등의 모습을 비롯하여, 호량濠梁[2] 사이에서 입을 뻐끔거리고 있는 물고기의 모습과 연창連昌[3]에서 빽빽하게 이어져 있는 숲의 모습에 이르기까지 만물을 빚어내는 조물주처럼 절묘한 솜씨를 곡진하게 발휘하여 그려내었다. 그래서 사계절이 운행하는 모습이 말하지 않아도 절로 전해진다.

강남의 위주 이욱李煜이 처음에 입에 옥을 물고서[4] 송나라에 투항하였을 적에 서희의 그림을 모두 거두어 내탕고에 보관하였다.

또한 지금 꽃을 그리는 자들은 왕왕 채색을 사용하여 묽게 훈염하는 방식으로 완성하였으나 오직 서희는 먹물을 써서 그 가지와 잎, 꽃술과 꽃받침을 묘사한 뒤에 색을 칠하였다. 그러므로 골기骨氣와 풍신風神이 있어 고금의 절필이 되었다.

1) 금릉金陵 : 남경南京의 옛 이름이다. '도석-1-3' 참조.

2) 호량濠梁 : 안휘의 봉양鳳陽 경내를 지나는 강의 명칭이다. '용어-1-6' 참조.
3) 연창連昌 : 당 고종 현경顯慶 3년(658)에 세운 연창군連昌宮을 이른다. 하남의 의양宜陽에 터가 있다.

4) 입에 … 물고서 : 함벽銜璧. 손을 뒤로 하여 묶고 구슬을 입에 물고서 항복하는 것을 이른다. 『좌전』 희공僖公 6년 조에 "허나라 희공이 손을 뒤로 하여 묶고 입에는 구슬을 물었다."라는 말이 있다. '도석-4-5' 참조.

평론하는 사람들이 혹 이르기를, "황전黃筌과 조창趙昌의 수준은 서희와 앞서거니 뒤서거니 한다."라고 하는데 아마도 서희를 모르는 자인 것 같다. 대개 황전의 그림은 신비롭지만 절묘하지 않고, 조창의 그림은 절묘하지만 신비롭지 않은데, 이 두 가지를 겸비하여 한번에 깨끗이 평정할 수 있는 자는 아마도 서희일 것이다.

매요신梅堯臣은 시로써 명성이 있었는데 또한 타인을 인정하는 데 신중하였다. 그러한 그가 서희가 그린 〈협죽도화夾竹桃花〉 등의 그림을 시로 읊은 적이 있다. 그 시에 이르기를, "꽃에 벌과 나비가 머무르고 대나무에 새가 날아드니, 삼월의 강남 풍경은 아무리 보아도 부족하네. 서희가 붓을 대어 핍진하게 그려내었는데, 비단에 그린 것이 겨우 여섯 폭뿐이라네."라고 하였다. 또 이르기를, "여러 해가 지나 분粉이 박락되어 먹을 쓴 자취가 드러나서, 묘사한 그의 공력이 비로소 세상을 놀라게 하였네."라고 하였다. 그 마지막 연에 이르러 마침내 이르기를, "대나무는 진짜 대나무와 같고 복숭아는 복숭아 같으니, 봄이 오기를 기다리지 않아도 오래도록 눈앞에 보이네."[5]라고 하였다. 이로써 서희의 그림이 뛰어남을 알 수 있다.

서희의 손자인 서숭사徐崇嗣와 서숭훈徐崇勳도 자못 가정에서 전해진 가법을 계승하였다.

지금 어부에 249점의 그림이 보관되어 있다. 〈장춘도長春圖〉 1점, 〈절지홍행도折枝紅杏圖〉 1점, 〈행화해당도杏花海棠圖〉 1점, 〈해당도海棠圖〉 2점, 〈절지번행도折枝繁杏圖〉 1점, 〈절지해당도折枝海棠圖〉 1점, 〈요도도夭桃圖〉 2점, 〈해당동취도海棠銅觜圖〉 2점, 〈사생해당도寫生海棠圖〉 1점, 〈협죽해당도夾竹海棠圖〉 2점, 〈조수해당도照水海棠圖〉 1점, 〈내금

북송 서희徐熙, 〈설죽도雪竹圖〉, 상해박물관

5) 꽃에 벌과 … 보이네 : 매요신의 「화양직강협죽화도和楊直講夾竹花圖」에 보인다.

비도도〈來禽緋桃圖〉1점,〈척촉해당도躑躅海棠圖〉2점,〈병지내금화도竝枝來禽花圖〉1점,〈해당이화도海棠梨花圖〉1점,〈해당연작도海棠練鵲圖〉1점,〈도죽산자도桃竹山鷓圖〉3점,〈이화모과화도梨花木瓜花圖〉1점,〈도행화도桃杏花圖〉2점,〈수림금화도水林禽花圖〉1점,〈홍당이화도紅棠梨花圖〉1점,〈절지이화도折枝梨花圖〉3점,〈내금도來禽圖〉5점,〈장당도화도裝堂桃花圖〉1점,〈장당해당도裝堂海棠圖〉1점,〈장당척촉화도裝堂躑躅花圖〉2점,〈장당절지화도裝堂折枝花圖〉1점,〈모란도牡丹圖〉13점,〈모란이화도牡丹梨花圖〉1점,〈모란행화도牡丹杏花圖〉1점,〈모란해당도牡丹海棠圖〉1점,〈모란산자도牡丹山鷓圖〉2점,〈모란희묘도牡丹戱貓圖〉1점,〈모란발합도牡丹鵓鴿圖〉2점,〈모란유어도牡丹遊魚圖〉2점,〈모란호석도牡丹湖石圖〉4점,〈홍모란도紅牡丹圖〉1점,〈절지모란도折枝牡丹圖〉1점,〈사생모란도寫生牡丹圖〉2점,〈사서모란도寫瑞牡丹圖〉1점,〈모란요도도牡丹夭桃圖〉1점,〈모란도화도牡丹桃花圖〉3점,〈풍취모란도風吹牡丹圖〉2점,〈봉접모란도蜂蝶牡丹圖〉1점,〈모란작약도牡丹芍藥圖〉1점,〈작약행화도芍藥杏花圖〉1점,〈작약도芍藥圖〉9점,〈호석작약도湖石芍藥圖〉3점,〈봉접작약도蜂蝶芍藥圖〉1점,〈작약도화도芍藥桃花圖〉1점,〈모과화도木瓜花圖〉8점,〈녹리도綠李圖〉1점,〈낙화유어도落花遊魚圖〉1점,〈서련도瑞蓮圖〉1점,〈사생화옹도寫生花甕圖〉1점,〈절지화도折枝花圖〉4점,〈사생절지화도寫生折枝花圖〉5점,〈천엽백련도千葉白蓮圖〉1점,〈사생화과도寫生花果圖〉2점,〈사유리화옹도寫瑠璃花甕圖〉2점,〈사생채도寫生菜圖〉1점,〈사생금과도寫生禽果圖〉1점,〈금대봉접도錦帶蜂蝶圖〉1점,〈사생가소도寫生家蔬圖〉2점,〈매괴화도玫瑰花圖〉1점,〈취병삽과도翠瓶揷果圖〉1점,〈낭간독수도琅玕獨秀圖〉1점,〈단엽

북송 서희徐熙,〈옥당부귀도玉堂富貴圖〉, 대만 고궁박물원

자홍화도^{單葉刺紅花圖}〉1점, 〈주앵도^{朱櫻圖}〉1점, 〈비파도^{枇杷圖}〉1점, 〈선접발합도^{蟬蝶鵓鴿圖}〉1점, 〈봉접희묘도^{蜂蝶戲貓圖}〉1점, 〈약묘희접도^{藥苗戲蝶圖}〉1점, 〈매죽쌍금도^{梅竹雙禽圖}〉1점, 〈선접가채도^{蟬蝶茄菜圖}〉1점, 〈보상화도^{寶相花圖}〉1점, 〈추합약묘도^{雛鴿藥苗圖}〉1점, 〈현채희묘도^{莧菜戲貓圖}〉1점, 〈희행계어도^{戲荇鱥魚圖}〉1점, 〈조행유어도^{藻荇遊魚圖}〉1점, 〈천행어도^{穿荇魚圖}〉1점, 〈자모계도^{子母雞圖}〉1점, 〈인추작도^{引雛雀圖}〉1점, 〈소경야압도^{小景野鴨圖}〉1점, 〈금수퇴도^{錦繡堆圖}〉1점, 〈소포도^{邵圃圖}〉1점, 〈어조도^{魚藻圖}〉1점, 〈병금도^{垃禽圖}〉6점, 〈숙금도^{宿禽圖}〉3점, 〈금행도^{金杏圖}〉1점, 〈화압도^{花鴨圖}〉1점, 〈선접도^{蟬蝶圖}〉1점, 〈약묘도^{藥苗圖}〉1점, 〈금당도^{錦棠圖}〉2점, 〈추방도^{秋芳圖}〉1점, 〈가주도^{茄株圖}〉1점, 〈가채도^{茄菜圖}〉1점, 〈희묘도^{戲貓圖}〉3점, 〈채도^{菜圖}〉1점, 〈목필화도^{木筆花圖}〉1점, 〈어하도^{魚蝦圖}〉1점, 〈유어도^{遊魚圖}〉6점, 〈척령도^{鶺鴒圖}〉1점, 〈탁죽도^{擇竹圖}〉1점, 〈사생부용도^{寫生芙蓉圖}〉1점, 〈사생총가도^{寫生葱茄圖}〉1점, 〈모과구자도^{木瓜鳩子圖}〉1점, 〈황규화도^{黃葵花圖}〉1점, 〈사생초충도^{寫生草蟲圖}〉1점, 〈가채초충도^{茄菜草蟲圖}〉1점, 〈홍약석합도^{紅藥石鴿圖}〉2점, 〈죽목추응도^{竹木秋鷹圖}〉1점, 〈호석백합도^{湖石百合圖}〉1점, 〈요안귀해도^{蓼岸龜蟹圖}〉1점, 〈초충도^{草蟲圖}〉2점, 〈패하추로도^{敗荷秋鷺圖}〉1점, 〈경심도^{傾心圖}〉1점, 〈숙안도^{宿鴈圖}〉1점, 〈고목산자도^{古木山鷓圖}〉2점, 〈고목자요도^{古木鷦鷯圖}〉1점, 〈고목서금도^{古木棲禽圖}〉1점, 〈쌍금도^{雙禽圖}〉1점, 〈오금도^{五禽圖}〉1점, 〈육금도^{六禽圖}〉1점, 〈팔금도^{八禽圖}〉1점, 〈한국월계도^{寒菊月季圖}〉1점, 〈쌍압도^{雙鴨圖}〉2점, 〈한당만경도^{寒塘晚景圖}〉2점, 〈한로쌍로도^{寒蘆雙鷺圖}〉3점, 〈설당압로도^{雪塘鴨鷺圖}〉3점, 〈밀설숙금도^{密雪宿禽圖}〉3점, 〈설정숙금도^{雪汀宿禽}

圖〉2점, 〈설매숙금도雪梅宿禽圖〉1점, 〈한로쌍압도寒蘆雙鴨圖〉2점,
〈노압도蘆鴨圖〉2점, 〈잡금도雜禽圖〉1점, 〈설죽도雪竹圖〉3점, 〈설죽요
자도雪竹鷂子圖〉1점, 〈설매회금도雪梅會禽圖〉2점, 〈설금도雪禽圖〉3점,
〈설안도雪鴈圖〉5점, 〈모설쌍금도暮雪雙禽圖〉2점, 〈과자도果子圖〉1점,
〈유행어도遊荇魚圖〉1점, 〈수영도繡纓圖〉1점, 〈선접금대절지도蟬蝶錦帶
折枝圖〉1점.

북송 서희徐熙, 〈화훼초충도花卉草蟲圖〉,
대만 고궁박물원

　徐熙, 金陵人. 世爲江南顯族. 所尙高雅, 寓興閒放. 畫草木、蟲
魚, 妙奪造化, 非世之畫工形容所能及也. 嘗徜徉遊於園圃間, 每遇
景輒留. 故能傳寫物態, 蔚有生意. 至於芽者、甲者、華者、實者, 與夫
濠梁噞喁之態、連昌森束之狀, 曲盡眞宰轉鈞之妙, 而四時之行, 蓋
有不言而傳者. 江南僞主李煜, 銜璧之初, 悉以熙畫藏之於內帑. 且
今之畫花者, 往往以色暈淡而成. 獨熙落墨, 以寫其枝葉蘂萼, 然後
傳色. 故骨氣、風神, 爲古今之絶筆. 議者或以謂黃筌、趙昌爲熙之後
先, 殆⁶⁾未知熙者. 蓋筌之畫則神而不妙, 昌之畫則妙而不神, 兼二
者一洗而空之, 其爲熙歟. 梅堯臣有詩名, 亦愼許可. 至詠熙所畫
〈夾竹桃花〉等圖, 其詩曰"花留蜂蝶竹有禽, 三月江南看不足. 徐
熙下筆能逼眞, 繭⁷⁾素畫成纔六幅." 又云"年深粉剝見墨蹤, 描寫工
夫始驚俗." 至卒章乃曰"竹眞似竹桃似桃, 不待生春長在目." 以此
知熙畫爲工矣. 熙之孫崇嗣、崇勳, 亦頗得其所傳焉.
　今御府所藏二百四十有九:〈長春圖〉一,〈折枝紅杏圖〉一,〈杏花
海棠圖〉一,〈海棠圖〉二,〈折枝繁杏圖〉一,〈折枝海棠圖〉一,〈夭
桃圖〉二,〈海棠銅觜圖〉二,〈寫生海棠圖〉一,〈夾竹海棠圖〉二,〈照

6) '殆'는 〈대덕본〉에 '始'로 되어 있다.

7) '繭'은 〈대덕본〉에 '蠒'으로 되어 있다.

水海棠圖〉一,〈來禽緋桃圖〉一,〈躑躅海棠圖〉二,〈垃枝來禽花圖〉一,〈海棠梨花圖〉一,〈海棠練鵲圖〉一,〈桃竹山鷓圖〉三,〈梨花木瓜花圖〉一,〈桃杏花圖〉二,〈水林禽花圖〉一,〈紅棠梨花圖〉一,〈折枝梨花圖〉三,〈來禽圖〉五,〈裝堂桃花圖〉一,〈裝堂海棠圖〉一,〈裝堂躑躅花圖〉二,〈裝堂折枝花圖〉一,〈牡丹圖〉十三,〈牡丹梨花圖〉一,〈牡丹杏花圖〉一,〈牡丹海棠圖〉一,〈牡丹山鷓圖〉二,〈牡丹戲貓圖〉一,〈牡丹鵓鴿圖〉二,〈牡丹遊魚圖〉二,〈牡丹湖石圖〉四,〈紅牡丹圖〉一,〈折枝牡丹圖〉一,〈寫生牲丹圖〉二,〈寫瑞牡丹圖〉一,〈牡丹夭桃圖〉一,〈牡丹桃花圖〉三,〈風吹牡丹圖〉二,〈蜂蝶牡丹圖〉一,〈牡丹芍藥圖〉一,〈芍藥杏花圖〉一,〈芍藥圖〉九,〈湖石芍藥圖〉三,〈蜂蝶芍藥圖〉一,〈芍藥桃花圖〉一,〈木瓜花圖〉八,〈綠李圖〉一,〈落花遊魚圖〉一,〈瑞蓮圖〉一,〈寫生花甕圖〉一,〈折枝花圖〉四,〈寫生折枝花圖〉五,〈千葉白蓮圖〉一,〈寫生花果圖〉二,〈寫瑠璃花甕圖〉二,〈寫生菜圖〉一,〈寫生禽果圖〉一,〈錦帶蜂蝶圖〉一,〈寫生家蔬圖〉二,〈玫瑰花圖〉一,〈翠瓶揷果圖〉一,〈琅玕獨秀圖〉一,〈單葉刺紅花圖〉一,〈朱櫻圖〉一,〈枇杷圖〉一,〈蟬蝶鵓鴿圖〉一,〈蜂蝶戲貓圖〉一,〈藥苗戲蝶圖〉一,〈梅竹雙禽圖〉一,〈蟬蝶茄菜圖〉一,〈寶相花圖〉一,〈雛鴿藥苗圖〉一,〈莧菜戲貓圖〉一,〈戲荇鰷魚圖〉一,〈藻荇遊魚圖〉一,〈穿荇魚圖〉一,〈子母雞圖〉一,〈引雛雀圖〉一,〈小景野鴨圖〉一,〈錦繡堆圖〉一,〈邵圃圖〉一,〈魚藻圖〉一,〈垃禽圖〉六,〈宿禽圖〉三,〈金杏圖〉一,〈花鴨圖〉一,〈蟬蝶圖〉一,〈藥苗圖〉一,〈錦棠圖〉二,〈秋芳圖〉一,〈茄株圖〉一,〈茄菜圖〉一,〈戲貓圖〉三,〈菜圖〉一,〈木筆花圖〉

북송 서희徐熙, 〈용작도荅雀圖〉,
대만 고궁박물원

一,〈魚蝦圖〉一,〈遊魚圖〉六,〈鶺鴒圖〉一,〈簹竹圖〉一,〈寫生芙
蓉圖〉一,〈寫生葱茄圖〉一,〈木瓜鳩子圖〉一,〈黃葵花圖〉一,〈寫
生草蟲圖〉一,〈茄茱草蟲圖〉一,〈紅藥石鴿圖〉二,〈竹木秋鷹圖〉
一,〈湖石百合圖〉一,〈蓼岸龜蟹圖〉一,〈草蟲圖〉二,〈敗荷秋鷺圖〉
一,〈傾心圖〉一,〈宿鴈圖〉一,〈古木山�圖〉二,〈古木鶇鶒圖〉一,
〈古木棲禽圖〉一,〈雙禽圖〉一,〈五禽圖〉一,〈六禽圖〉一,〈八禽圖〉
一,〈寒菊月季圖〉一,〈雙鴨圖〉二,〈寒塘晚景圖〉二,〈寒蘆雙鷺圖〉
三,〈雪塘鴨鷺圖〉三,〈密雪宿禽圖〉三,〈雪汀宿禽圖〉二,〈雪梅宿
禽圖〉一,〈寒蘆雙鴨圖〉二,〈蘆鴨圖〉二,〈雜禽圖〉一,〈雪竹圖〉
三,〈雪竹鶉子圖〉一,〈雪梅會禽圖〉二,〈雪禽圖〉三,〈雪鴈圖〉
五,〈暮雪雙禽圖〉二,〈果子圖〉一,〈遊荇魚圖〉一,〈繡纓圖〉一,
〈蟬蝶錦帶折枝圖〉一.

 한자풀이

• 噞(엄) 입 벌름거리다
• 喁(우) 입 벌름거리다
• 轉鈞(전균) 녹로를 돌려 질그릇을
 빚다
• 帑(탕) 금고
• 蘂(예) 꽃술
• 蕚(악) 꽃받침
• 繭(견) 고치
• 剝(박) 벗겨지다
• 荇(행) 마름

서숭사徐崇嗣

서숭사徐崇嗣는 서희徐熙의 손자이다. 초목草木과 금어禽魚에 뛰어났다. 할아버지의 화풍을 넉넉히 이어받은 것이었다. 누에고치와 같은 종류는 모두 세상에서 드물게 그리는 것인데 서숭사는 번번이 능하게 그려내었다. 또한 땅에 떨어진 과실 같은 것도 능숙하게 그리는 자가 적었지만 서숭사는 이것도 모사摹寫하기를 좋아하였다. 그가 널리 두루 익혔음을 알 수 있다.

그러나 여러 화보를 살펴보면 그가 전후로 그린 것이 대부분 부귀한 그림이었다. 모란, 해당화, 복숭아, 대나무, 매미, 나비, 우거진 살구와 작약 같은 종류를 그린 것이 많았음을 이른다. 그래서 그에게 부족한 것이 구학을 그린 것이다. 만약 그가 생각의 폭을 넓혀 자유롭게 그렸다면 어느 것인들 그리지 못했겠는가.

지금 어부에 142점의 그림이 보관되어 있다. 〈춘방도春芳圖〉 2점, 〈도계도桃溪圖〉 2점, 〈도죽수금도桃竹水禽圖〉 3점, 〈협죽도작도夾竹桃雀圖〉 3점, 〈잠수벽도도蘸水碧桃圖〉 3점, ·〈번행절지도繁杏折枝圖〉 1점, 〈벽호도화도碧壺桃花圖〉 1점, 〈해당도화도海棠桃花圖〉 1점, 〈번행도繁杏圖〉 1점, 〈홍행도紅杏圖〉 2점, 〈사생도도寫生桃圖〉 1점, 〈해당회금도海棠會禽圖〉 2점, 〈해당유어도海棠遊魚圖〉 2점, 〈몰골해당도沒骨海棠圖〉 1점, 〈사생해당도寫生海棠圖〉 1점, 〈유어도遊魚圖〉 3점, 〈희어도戱魚圖〉 2점, 〈모란도牡丹圖〉 5점, 〈천엽도화도千葉桃花圖〉 1점, 〈모란발합도牡丹鵓鴿圖〉 1점, 〈모란구자도牡丹鳩子圖〉 1점, 〈사생모란도寫生牡丹圖〉 1점, 〈영

(전傳) 북송 서숭사徐崇嗣 〈모란호접도牡丹蝴蝶圖〉, 미국 프리어갤러리

모란도^{榮牡丹圖}〉 1점, 〈모란작약도^{牡丹芍藥圖}〉 1점, 〈작약희묘도^{芍藥戲貓}^圖〉 1점, 〈사생작약도^{寫生芍藥圖}〉 2점, 〈사생절지화도^{寫生折枝花圖}〉 2점, 〈사생규화도^{寫生葵花圖}〉 1점, 〈절지잡과도^{折枝雜果圖}〉 1점, 〈매죽요자도^{梅竹鷯子圖}〉 2점, 〈작약도^{芍藥圖}〉 1점, 〈임류총죽도^{臨流叢竹圖}〉 3점, 〈협죽도화도^{夾竹桃花圖}〉 1점, 〈척촉도^{躑躅圖}〉 1점, 〈봉접모란도^{蜂蝶牡丹}^圖〉 1점, 〈이화도^{梨花圖}〉 2점, 〈하규도^{夏葵圖}〉 1점, 〈선접화금도^{蟬蝶花禽}^圖〉 1점, 〈금계척촉도^{錦雞躑躅圖}〉 2점, 〈수금도^{水禽圖}〉 1점, 〈촉규구자도^{蜀葵鳩子圖}〉 1점, 〈황규화도^{黃葵花圖}〉 1점, 〈금당도^{錦棠圖}〉 2점, 〈모과도^{木瓜圖}〉 2점, 〈절지모과도^{折枝木瓜圖}〉 1점, 〈봉접가채도^{蜂蝶茄菜圖}〉 1점, 〈약묘발합도^{藥苗鵓鴿圖}〉 1점, 〈선접약묘도^{蟬蝶藥苗圖}〉 1점, 〈약묘초충도^{藥苗草蟲圖}〉 1점, 〈약묘척령도^{藥苗鶺鴒圖}〉 3점, 〈약묘가채도^{藥苗茄菜圖}〉 4점, 〈약묘도^{藥苗圖}〉 1점, 〈선접가채도^{蟬蝶茄菜圖}〉 1점, 〈선접척령도^{蟬蝶鶺鴒圖}〉 1점, 〈야순약묘도^{野鶉藥苗圖}〉 1점, 〈가채금구도^{茄菜錦}^{鳩圖}〉 2점, 〈가채초충도^{茄菜草蟲圖}〉 1점, 〈총죽지금도^{叢竹鷙禽圖}〉 3점, 〈목필쌍연도^{木筆雙燕圖}〉 1점, 〈금사수금도^{金沙水禽圖}〉 1점, 〈가채도^{茄菜}^圖〉 2점, 〈사생가채도^{寫生茄菜圖}〉 1점, 〈사생과도^{寫生瓜圖}〉 1점, 〈사생채도^{寫生菜圖}〉 2점, 〈사생계관화도^{寫生雞冠花圖}〉 3점, 〈가서도^{茄鼠圖}〉 1점, 〈사정야압도^{沙汀野鴨圖}〉 1점, 〈사생과실도^{寫生果實圖}〉 4점, 〈절지과실도^{折枝果實圖}〉 3점, 〈청강소경도^{晴江小景圖}〉 1점, 〈죽관어도^{竹貫魚}^圖〉 1점, 〈순죽쌍토도^{筍竹雙兔圖}〉 1점, 〈작죽도^{雀竹圖}〉 2점, 〈사금도^{四禽}^圖〉 2점, 〈부용도^{芙蓉圖}〉 2점, 〈쌍부도^{雙鳧圖}〉 2점, 〈팔압도^{八鴨圖}〉 2점, 〈백토도^{白兔圖}〉 1점, 〈노압도^{蘆鴨圖}〉 2점, 〈쌍압도^{雙鴨圖}〉 1점, 〈쌍작도^{雙鵲圖}〉 1점, 〈군로도^{羣鷺圖}〉 2점, 〈수영도^{繡纓圖}〉 1점, 〈한압도^{寒鴨}

(전傳) 북송 서숭사^{徐崇嗣}, 〈연로도^{蓮鷺}^圖〉, 일본 동경국립박물관

圖〉2점, 〈초화희묘도^{草花戲貓圖}〉1점, 〈설포숙금도^{雪浦宿禽圖}〉3점, 〈설죽쌍금도^{雪竹雙禽圖}〉1점, 〈설강숙금도^{雪江宿禽圖}〉1점.

　　徐崇嗣, 熙之孫也. 長於草木·禽魚, 綽有祖風. 如蠶繭之屬, 皆世所罕畫, 而崇嗣輒能之. 又有墜地果¹⁾實, 亦少能作者, 崇嗣亦喜摹²⁾寫, 見其博習耳. 然考諸譜, 前後所畫, 率皆富貴圖繪. 謂如牡丹·海棠·桃竹·蟬蝶·繁杏·芍藥之類爲多, 所乏者邱壑也. 使其展拓縱橫, 何所不至.

　　今御府所藏一百四十有二:〈春芳圖〉二,〈桃溪圖〉二,〈桃竹水禽圖〉三,〈夾竹桃雀圖〉三,〈蘸水碧桃圖〉三,〈繁杏折枝圖〉一,〈碧壺桃花圖〉一,〈海棠桃花圖〉一,〈繁杏圖〉一,〈紅杏圖〉二,〈寫生桃圖〉一,〈海棠會禽圖〉二,〈海棠遊魚圖〉二,〈沒骨海棠圖〉一,〈寫生海棠圖〉一,〈遊魚圖〉三,〈戲魚圖〉二,〈牡丹圖〉五,〈千葉桃花圖〉一,〈牡丹鵓鴿圖〉一,〈牡丹鳩子圖〉一,〈寫生牡丹圖〉一,〈榮牡丹圖〉一,〈牡丹芍藥圖〉一,〈芍藥戲貓圖〉一,〈寫生芍藥圖〉二,〈寫生折枝花圖〉二,〈寫生葵花圖〉一,〈折枝雜果圖〉一,〈梅竹鵪子圖〉二,〈芍藥圖〉一,〈臨流叢竹圖〉三,〈夾竹桃花圖〉一,〈躑躅圖〉一,〈蜂蝶牡丹圖〉一,〈梨花圖〉二,〈夏葵圖〉一,〈蟬蝶花禽圖〉一,〈錦雞躑躅圖〉二,〈水禽圖〉一,〈蜀葵鳩子圖〉一,〈黃葵花圖〉一,〈錦棠圖〉二,〈木瓜圖〉二,〈折枝木瓜圖〉一,〈蜂蝶茄菜圖〉一,〈藥苗鵓鴿圖〉一,〈蟬蝶藥苗圖〉一,〈藥苗草蟲圖〉一,〈藥苗鶻鴿圖〉三,〈藥苗茄菜圖〉四,〈藥苗圖〉一,〈蟬蝶茄菜圖〉一,〈蟬蝶鶻鴿圖〉一,〈野鵪藥苗圖〉一,〈茄菜錦鳩圖〉二,〈茄菜

1) '果'는 〈대덕본〉에 '菓'로 되어 있다.

2) '摹'는 〈대덕본〉에 '摸'로 되어 있다.

草蟲圖〉一, 〈叢竹�’禽圖〉三, 〈木筆雙燕圖〉一, 〈金沙水禽圖〉一,
〈茄菜圖〉二, 〈寫生茄菜圖〉一, 〈寫生瓜圖〉一, 〈寫生菜圖〉二,
〈寫生雞冠花圖〉三, 〈茄鼠圖〉一, 〈沙汀野鴨圖〉一, 〈寫生果實圖〉
四, 〈折枝果實圖〉三, 〈晴江小景圖〉一, 〈竹貫魚圖〉一, 〈荀竹雙兔
圖〉一, 〈雀竹圖〉二, 〈四禽圖〉二, 〈芙蓉圖〉二, 〈雙鳬圖〉二, 〈八
鴨圖〉二, 〈白兔圖〉一, 〈蘆鴨圖〉二, 〈雙鴨圖〉一, 〈雙鵲圖〉一, 〈羣
鷺圖〉二, 〈繡纓圖〉一, 〈寒鴨圖〉二, 〈草花戲貓圖〉一, 〈雪浦宿禽
圖〉三, 〈雪竹雙禽圖〉一, 〈雪江宿禽圖〉一.

명 주지면周之冕, 〈방서
승사법仿徐崇嗣法〉, 대영
박물관

 한자풀이

- 蠶(잠) 누에
- 繭(견) 고치
- 展拓(전척) 펼쳐서 넓히다
- 蘸(잠) 물에 담그다

서숭구徐崇矩

서숭구徐崇矩는 종릉鍾陵 사람으로 서희徐熙의 손자이다. 서숭사徐崇嗣와 서숭훈徐崇勳이 그의 형제이다. 그림이 능히 할아버지 서희의 풍격을 물려받았다.

서희가 화죽花竹, 금어禽魚, 선접蟬蝶, 소과蔬果의 종류를 그린 것은 조화옹의 오묘한 솜씨를 완전히 **빼앗은** 것이었다. 당시에 그를 따라 배우던 자들로서는 그가 이룩한 경지를 엿볼 수 없었다. 그런데 서숭구 형제들은 마침내 가정에서 익힌 법도을 능히 실추시키지 않았다.

사녀士女를 그리는 데에 더욱 능하여 눈썹을 둥그렇게 그리고 **뺨**을 풍만하게 그렸다. 이는 꽃과 나비를 그릴 때의 느낌으로 그린 것이다.

지금 어부에 14점의 그림이 보관되어 있다. 〈요도도天桃圖〉 1점, 〈절지도화도折枝桃花圖〉 1점, 〈채화사녀도採花士女圖〉 2점, 〈전모란도剪牡丹圖〉 4점, 〈목필화도木筆花圖〉 1점, 〈자연약묘도紫燕藥苗圖〉 2점, 〈훤초묘도萱草貓圖〉 1점, 〈화죽포작묘도花竹捕雀貓圖〉 1점, 〈사생채도寫生菜圖〉 1점.

徐崇矩, 鍾陵人, 熙之孫也. 崇嗣、崇勳其季孟焉. 畫克有祖之風格. 熙畫花竹、禽魚、蟬蝶、蔬果[1]之類, 極奪造化之妙. 一時從其學者, 莫[2]能窺其藩也. 崇矩兄弟, 遂能不墜所學. 作士女益工, 曲眉豐臉,

1) '果'는 〈대덕본〉에 '菓'로 되어 있다.

2) '莫'은 〈대덕본〉에 '雪'로 되어 있다.

(전傳) 북송 서숭구徐崇矩, 〈홍료수금도紅蓼水禽圖〉, 북경 고궁박물원

蓋寫花蝶之餘思也.

　今御府所藏十有四：〈夭桃圖〉一,〈折枝桃花圖〉一,〈採花士女圖〉
二,〈剪牡丹圖〉四,〈木筆花圖〉一,〈紫燕藥苗圖〉二,〈萱草貓圖〉
一,〈花竹捕雀貓圖〉一,〈寫生菜圖〉一.

한자풀이

• 豐(풍) 풍성하다
• 臉(검) 뺨

당희아 唐希雅

당희아唐希雅는 가흥嘉興 사람이다. 대나무 그림에 절묘하였고 영모翎毛 그림에도 능하였다. 처음에는 남당南唐의 위주僞主 이욱李煜[1]의 금착도金錯刀 글씨를 배워서 한 획을 세 번에 긋는 필법을 구사하였다. 비록 필체가 매우 야윈 듯하지만 풍신風神은 넉넉하였다. 만년에는 이런 필법을 변화시켜 그림을 그렸기 때문에 전체戰掣[2]의 방법으로 한 획을 세 번에 걸쳐 그은 부분에 서법이 남아 있다.

당희아는 관목 사이의 개오동나무와 숲의 가시나무와 황량한 들녘과 그윽한 곳의 정취를 그리기를 좋아하였다. 기운과 운치가 고즈넉하고 소탈하였으니 화가의 규범으로 구속할 수 있는 바가 아니다. 서현徐鉉[3]도 이르기를, "영모翎毛는 비록 지극하지 못했으나 정신만큼은 뛰어났다."라고 하였다. 정확한 평이 아니겠는가?

지금 어부에 88점의 그림이 보관되어 있다. 〈매죽잡금도梅竹雜禽圖〉 1점, 〈매죽백로도梅竹百勞圖〉 1점, 〈매죽오금도梅竹五禽圖〉 2점, 〈매작도梅雀圖〉 1점, 〈도죽회금도桃竹會禽圖〉 2점, 〈도죽호석도桃竹湖石圖〉 3점, 〈도죽요아도桃竹鷯兒圖〉 1점, 〈조작총소도噪雀叢篠圖〉 2점, 〈총황집우도叢篁集羽圖〉 2점, 〈가개봉접도茄芥蜂蝶圖〉 1점, 〈죽석금요도竹石禽鷯圖〉 1점, 〈사생숙금도寫生宿禽圖〉 1점, 〈고목계응도古木雞鷹圖〉 3점, 〈자죽회금도柘竹會禽圖〉 2점, 〈자죽숙금도柘竹宿禽圖〉 3점, 〈자죽잡금도柘竹雜禽圖〉 8점, 〈자죽쌍금도柘竹雙禽圖〉 1점, 〈자죽산자도柘竹山鷓圖〉 1점, 〈자죽야압도柘竹野鴨圖〉 1점, 〈자죽금계도柘竹錦雞圖〉 1점, 〈자죽화작

[1] 이욱李煜 : 937~978년. 남당南唐의 후주後主로 자는 중광重光, 호는 종은鍾隱, 초명은 종가從嘉이다. '화조-3-1' 참조.

[2] 전체戰掣 : 전동타예顫動拖曳. 붓을 쥔 손을 떨듯이 움직이면서 끌어서 긋는 필법을 이른다.

[3] 서현徐鉉 : 916~991년. 오대 남당의 학자로 자는 정신鼎臣, 호는 기성騎省이다. 후주 이욱李煜의 때에 출사하여 벼슬이 이부상서에 이르렀다.

도柘竹花雀圖〉1점, 〈유초숙작도柳梢宿雀圖〉1점, 〈설죽조금도雪竹噪禽圖〉
1점, 〈쌍치도雙雉圖〉1점, 〈쌍금도雙禽圖〉1점, 〈죽석도竹石圖〉1점, 〈죽
금도竹禽圖〉4점, 〈풍죽도風竹圖〉1점, 〈죽록도竹鹿圖〉1점, 〈설죽도雪竹
圖〉1점, 〈노압도蘆鴨圖〉2점, 〈회금도會禽圖〉5점, 〈균작도筠雀圖〉1점,
〈병금도竝禽圖〉2점, 〈조작도噪雀圖〉2점, 〈숙금도宿禽圖〉2점, 〈자요도
鷓鷂圖〉1점, 〈설금도雪禽圖〉6점, 〈응후도鷹猴圖〉1점, 〈설압도雪鴨圖〉
4점, 〈횡죽도橫竹圖〉3점, 〈자작도柘雀圖〉1점, 〈죽작도竹雀圖〉8점.

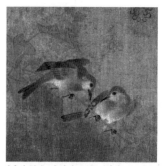

(전傳) 북송 당희아唐希雅, 〈취작도翠雀圖〉,
미국 메트로폴리탄미술관

唐希雅, 嘉興人. 妙于畫竹, 作翎毛亦工. 初學南唐僞主李煜金錯
書, 有一筆三過之法. 雖若甚瘦[4], 而風神有餘. 晚年變而爲畫, 故顚擲
三過處, 書法存焉. 喜作荊榾, 林棘, 荒野, 幽尋之趣, 氣韻蕭疎, 非畫家
之繩墨所能拘也. 徐鉉亦謂, "翎毛雖未至, 而精神過之." 其確論歟?

今御府所藏八十有八:〈梅竹雜禽圖〉一,〈梅竹百勞圖〉一,〈梅竹
五禽圖〉二,〈梅雀圖〉一,〈桃竹會禽圖〉二,〈桃竹湖石圖〉三,〈桃
竹鷯兒圖〉一,〈噪雀叢篠圖〉二,〈叢篁集羽圖〉二,〈茄芥蜂蝶圖〉
一,〈竹石禽鷯圖〉一,〈寫生宿禽圖〉一,〈古木雞鷹圖〉三,〈柘竹
會禽圖〉二,〈柘竹宿禽圖〉三,〈柘竹雜禽圖〉八,〈柘竹雙禽圖〉
一,〈柘竹山鷯圖〉一,〈柘竹野鴨圖〉一,〈柘竹錦雞圖〉一,〈柘竹花
雀圖〉一,〈柳梢宿雀圖〉一,〈雪竹噪禽圖〉一,〈雙雉圖〉一,〈雙禽
圖〉一,〈竹石圖〉一,〈竹禽圖〉四,〈風竹圖〉一,〈竹鹿圖〉一,〈雪竹
圖〉一,〈蘆鴨圖〉二,〈會禽圖〉五,〈筠雀圖〉一,〈竝禽圖〉二,〈噪
雀圖〉二,〈宿禽圖〉二,〈鷓鷂圖〉一,〈雪禽圖〉六,〈鷹猴圖〉一,〈雪
鴨圖〉四,〈橫竹圖〉三,〈柘雀圖〉一,〈竹雀圖〉八.

4) '瘦'는 〈대덕본〉에 '枯瘦'로 되어 있다.

🌸 한자풀이

• 荊(형) 가시나무
• 榾(가) 개오동나무
• 確(확) 굳다
• 噪(조) 지저귀다
• 篠(소) 조릿대

당충조唐忠祚

당충조唐忠祚는 당숙唐宿의 사촌동생이며 당희아唐希雅의 손자이다. 우모羽毛와 화죽花竹을 잘 그렸다. 모두 대대로 집안에서 전해진 절묘한 화법을 계승한 것이어서 왕공王公과 부호들이 서로 다투어 연이어 찾아갔다. 그러므로 문밖에 신발이 항상 가득하였고 그의 그림을 얻은 자는 마침내 보배로 여겨 감상하였다.

대개 당충조의 그림은 단지 외형을 베껴내었을 뿐만 아니라 그 사물의 성질을 곡진하게 표현하였다. 꽃은 아름다우면서 곱게 그리고 대나무는 질박하면서 한가롭게 그렸으며, 날짐승과 들짐승은 정채가 나고 날래고 초일하게 그렸다. 또한 그 기예가 거의 신묘한 경지에 나아간 자이다.

지금 어부에 20점의 그림이 보관되어 있다. 〈반도수죽도蟠桃脩竹圖〉 1점, 〈자지숙금도柘枝宿禽圖〉 3점, 〈자지동취도柘枝銅觜圖〉 1점, 〈자조백두옹도柘條白頭翁圖〉 1점, 〈군금조리도(羣禽噪貍圖)〉 3점, 〈계응도雞鷹圖〉 4점, 〈한림도寒林圖〉 4점, 〈작행도雀行圖〉 2점, 〈오금도五禽圖〉 1점.

唐忠祚, 宿之從弟, 希雅之孫也. 善畫羽毛, 花竹, 皆世傳之妙, 而王公豪右, 爭相延揖. 故戶外之屨常滿, 而得其畫者, 遂爲珍賞[1]. 蓋忠祚之畫, 不特寫其形, 而曲盡物之性. 花則美而豔, 竹則野而閒, 禽鳥羽毛精迅超逸, 殆亦技進乎妙者矣.
今御府所藏二十：〈蟠桃脩竹圖〉一, 〈柘枝宿禽圖〉三, 〈柘枝銅

1) '賞'은 〈사고본〉에 '寶'로 되어 있다.

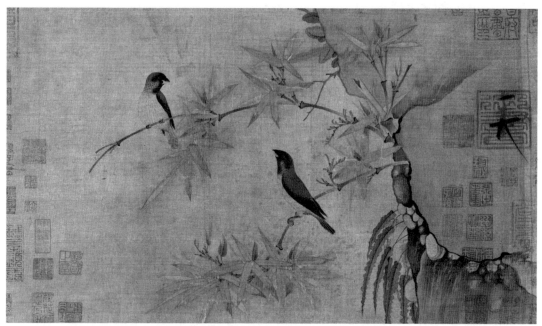

북송 휘종徽宗, 〈죽금도竹禽圖〉, 미국 메트로폴리탄미술관

觜圖〉一, 〈柘條白頭翁圖〉一, 〈羣禽噪狸圖〉三, 〈雞鷹圖〉四, 〈寒

林圖〉四, 〈雀行圖〉二, 〈五禽圖〉一.

 한자풀이

- 揖(읍) 읍하다
- 柘(자) 산뽕나무
- 銅觜(동취) 부리가 단단하고 뾰족
 한 해오라기의 별칭

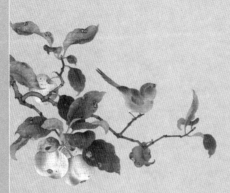

화조花鳥 4

조창趙昌(959~1016)은 자가 창지昌之이니, 광한廣漢 사람이다. 화과花果를 잘 그려서 당시에 크게 명성을 떨쳤다. 그중에서 절지折枝[1]를 그린 것이 생의生意가 지극하였고 부색傅色[2]이 특히 절묘한 경지에 이르렀다. 겸하여 초충草蟲에도 능하였으나 화과처럼 뛰어난 경지에는 이르지 못하였다.

말년에 이르러서는 자신의 그림을 스스로 즐겼을 뿐이어서 이따금 그림을 깊이 감추어두고 남에게 팔지 않았다. 이미 밖으로 흘러나간 것[3]이 있으면 다시 스스로 그것을 구입하여 돌려받았다. 그러므로 조창의 그림은 세상에서 얻기 힘들다.

또한 화공들의 그림은 단지 경물의 형사만을 취한 것일 뿐이지만, 조창의 그림은 단지 형사만을 취한 것이 아니라 직접 그 꽃과 교감하여 정신을 전한 것[4]이었다. 또한 무늬 있는 새[5]와 고양이와 토끼를 섞어서 그려 넣기도 하였는데, 평론하는 자들은 이것이 그에게 능한 부분이 아니라고 지적한다. 그렇지만 그의 뛰어난 부분이 정말로 여기에 있는 것은 아니니, 감상하는 사람들은 이 부분을 접어두고서 논란하지 않는 것이 옳을 것이다.

지금 어부에 154점의 그림이 보관되어 있다. 〈협죽도합도夾竹桃鴿圖〉 1점, 〈춘화도春花圖〉 1점, 〈도죽쌍구도桃竹雙鳩圖〉 1점, 〈도죽발합도桃竹鵓鴿圖〉 1점, 〈협죽해당도夾竹海棠圖〉 1점, 〈금당월계도錦棠月季圖〉 1점, 〈해당구자도海棠鳩子圖〉 1점, 〈청매함도도青梅含桃圖〉 1점, 〈해당

1) 절지折枝 : 절지화折枝畫. 꽃이 피어 있는 한두 가지를 취하여 그리는 것을 이른다. 뿌리를 그리지 않으며 주로 작은 화첩에 그려진다.
2) 부색傅色 : 부채傅彩. 색을 입혀나가는 일을 이른다.

3) 밖으로 … 것 : 유락流落. 타인의 손에 흘러 들어간 것을 이른다.

4) 정신을 전한 것 : 전신傳神. 사물을 그릴 때에 단순하게 겉모습만 그리지 않고 내면의 정신을 표현해내는 것을 이른다.
5) 무늬 있는 새 : 문금文禽. 깃털에 아름다운 무늬가 있는 새로 원앙鴛鴦, 금계錦雞, 공작孔雀 따위가 여기에 포함된다.

발합도^{海棠鵓鴿圖}〉1점, 〈금당구금도^{錦棠鳩禽圖}〉1점, 〈금당도^{錦棠圖}〉
4점, 〈행화도^{杏花圖}〉1점, 〈모란도^{牡丹圖}〉6점, 〈모란금계도^{牡丹錦雞圖}〉1점,
〈모란발합도^{牡丹鵓鴿圖}〉2점, 〈모란묘도^{牡丹貓圖}〉1점, 〈모란희묘도^{牡丹戲貓圖}〉
1점, 〈사생모란도^{寫生牡丹圖}〉1점, 〈작약도^{芍藥圖}〉2점, 〈해
당작약도^{海棠芍藥圖}〉1점, 〈훤초소묘도^{萱草小貓圖}〉1점, 〈훤초도^{萱草圖}〉
1점, 〈훤초유화도^{萱草榴花圖}〉1점, 〈훤초희묘도^{萱草戲貓圖}〉1점, 〈석류
작약도^{石榴芍藥圖}〉1점, 〈석류포도도^{石榴蒲萄圖}〉1점, 〈척촉요자도<sup>躑躅
鷂子圖</sup>〉1점, 〈이실비파도^{李實枇杷圖}〉1점, 〈석류이도^{石榴梨圖}〉1점, 〈포
도파비도^{蒲萄杷枇圖}〉2점, 〈훤초촉규도^{萱草蜀葵圖}〉1점, 〈이실비행도<sup>李
實緋杏圖</sup>〉1점, 〈매행도^{梅杏圖}〉1점, 〈사생이실도^{寫生梨實圖}〉1점, 〈과도
도^{瓜桃圖}〉1점, 〈유화희묘도^{榴花戲貓圖}〉2점, 〈주앵벽리도^{朱櫻碧李圖}〉
1점, 〈척촉희묘도^{躑躅戲貓圖}〉2점, 〈수영장춘도^{繡纓長春圖}〉1점, 〈황규
계칙도^{黃葵瀱鶒圖}〉2점, 〈척촉작죽도^{躑躅雀竹圖}〉1점, 〈거상노사도<sup>拒霜鷺
鷥圖</sup>〉2점, 〈거상야치도^{拒霜野雉圖}〉1점, 〈거상도^{拒霜圖}〉4점, 〈거상금
계도^{拒霜錦雞圖}〉3점, 〈부용야계도^{芙蓉野雞圖}〉1점, 〈사생부용도^{寫生芙蓉圖}〉
1점, 〈부용죽계도^{芙蓉竹雞圖}〉1점, 〈거상한국도^{拒霜寒菊圖}〉2점, 〈부용동
취도^{芙蓉銅觜圖}〉1점, 〈규화인금도^{葵花引禽圖}〉1점, 〈규화대승도<sup>葵花戴勝
圖</sup>〉1점, 〈규치도^{葵雉圖}〉1점, 〈요안추토도^{蓼岸秋兔圖}〉1점, 〈견우수영
도^{牽牛繡纓圖}〉1점, 〈사생화토도^{寫生花兔圖}〉1점, 〈여자상귤도^{荔子霜橘圖}〉
1점, 〈사생홍미도^{寫生紅薇圖}〉1점, 〈포도율봉도^{蒲萄栗蓬圖}〉1점, 〈모과한
국화도^{木瓜寒菊花圖}〉1점, 〈매화쌍순도^{梅花雙鶉圖}〉1점, 〈매화산다도<sup>梅花
山茶圖</sup>〉1점, 〈산다수영도^{山茶繡纓圖}〉1점, 〈산다화토도^{山茶花兔圖}〉1점,
〈율봉모과도^{栗蓬木瓜圖}〉1점, 〈산다쌍순도^{山茶雙鶉圖}〉1점, 〈산다도^{山茶}

북송 조창^{趙昌}, 〈사생협접도^{寫生蛺蝶圖}〉,
북경 고궁박물원

圖〉1점, 〈산다소토도山茶小兔圖〉1점, 〈산다죽토도山茶竹兔圖〉2점, 〈조매산다도早梅山茶圖〉1점, 〈조매금계도早梅錦雞圖〉1점, 〈사생절지화도寫生折枝花圖〉6점, 〈매작도梅雀圖〉1점, 〈이시도梨柿圖〉1점, 〈시율도柿栗圖〉1점, 〈과자도果子圖〉1점, 〈추토도秋兔圖〉1점, 〈사생과실도寫生果實圖〉1점, 〈이색산다도二色山茶圖〉1점, 〈태평화도太平花圖〉1점, 〈월계화도月季花圖〉1점, 〈훤규도萱葵圖〉2점, 〈죽석희묘도竹石戲貓圖〉1점, 〈사계총화도四季叢花圖〉4점, 〈절지화도折枝花圖〉7점, 〈사생육화도寫生六花圖〉1점, 〈잡과도雜果圖〉2점, 〈군화도羣花圖〉4점, 〈잡화도雜花圖〉14점, 〈사생화도寫生花圖〉3점, 〈해당거상화도海棠拒霜花圖〉1점, 〈취묘도醉貓圖〉1점, 〈사생잡화도寫生雜花圖〉1점, 〈사계상속도四季相屬圖〉1점, 〈계칙도鸂鶒圖〉1점, 〈유묘도乳貓圖〉1점, 〈사계화인추요아도四季花引雛鷥兒圖〉1점, 〈규화인추요자도葵花引雛鷥子圖〉1점.

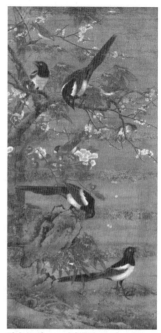

북송 조창趙昌, 〈사희도四喜圖〉, 대만 고궁박물원

　　趙昌, 字昌之, 廣漢人. 善畫花果, 名重一時. 作折枝極有生意, 傅色尤造其妙. 兼工於草蟲, 然雖不及花果之爲勝. 蓋晚年自喜其所得, 往往深藏而不市, 旣流落則復自購以歸之. 故昌之畫, 世所難得. 且畫工特取其形[6]耳, 若昌之作, 則不特取其形似, 直與花傳神者也. 又雜以文禽貓兔, 議者以謂非其所長. 然妙處正不在是, 觀者可以略也.

　　今御府所藏一百五十有四：〈夾竹桃鴿圖〉一, 〈春花圖〉一, 〈桃竹雙鳩圖〉一, 〈桃竹鵪鴿圖〉一, 〈夾竹海棠圖〉一, 〈錦棠月季圖〉一, 〈海棠鳩子圖〉一, 〈青梅含桃圖〉一, 〈海棠鵪鴿圖〉一, 〈錦棠鳩禽圖〉一, 〈錦棠圖〉四, 〈杏花圖〉一, 〈牡丹圖〉六, 〈牡丹錦雞圖〉一,

6) '形'은 〈대덕본〉에 '形似'로 되어 있다.

〈牡丹鵓鴿圖〉二,〈牡丹貓圖〉一,〈牡丹戲貓圖〉一,〈寫生牡丹圖〉

一,〈芍藥圖〉二,〈海棠芍藥圖〉一,〈萱草小貓圖〉一,〈萱草圖〉一,

〈萱草榴花圖〉一,〈萱草戲貓圖〉一,〈石榴芍藥圖〉一,〈石榴蒲萄

圖〉一,〈躑躅鵓子圖〉一,〈李實枇杷圖〉一,〈石榴梨圖〉一,〈蒲

萄枇杷[7]圖〉二,〈萱草蜀葵圖〉一,〈李實緋杏圖〉一,〈梅杏圖〉一,

〈寫生梨實圖〉一,〈瓜桃圖〉一[8],〈榴花戲貓圖〉二,〈朱櫻碧李圖〉

一,〈躑躅戲貓圖〉二,〈繡縷長春圖〉一,〈黃葵鸂鶒圖〉二[9],〈躑

躅雀竹圖〉一,〈拒霜鷺鷥圖〉二,〈拒霜野雉圖〉一,〈拒霜圖〉四,〈拒

霜錦雞圖〉三,〈芙蓉野雞圖〉一,〈寫生芙蓉圖〉一,〈芙蓉竹雞圖〉

一,〈拒霜寒菊圖〉二,〈芙蓉銅觜圖〉一,〈葵花引[10]禽圖〉一,〈葵花

戴勝圖〉一,〈葵雉圖〉一,〈蓼岸秋兔圖〉一,〈牽牛繡縷圖〉一,〈寫

生花兔圖〉一,〈荔子霜橘圖〉一,〈寫生紅薇圖〉一,〈蒲萄栗蓬圖〉

一,〈木瓜寒菊花圖〉一,〈梅花雙鶉圖〉一,〈梅花山茶圖〉一,〈山茶

繡縷圖〉一,〈山茶花兔圖〉一,〈栗蓬木瓜圖〉一,〈山茶雙鶉圖〉一,

〈山茶圖〉一,〈山茶小兔圖〉一,〈山茶竹兔圖〉二,〈早梅山茶圖〉

一,〈早梅錦雞圖〉一,〈寫生折枝花圖〉六,〈梅雀圖〉一,〈梨柿圖〉

一,〈柿栗圖〉一,〈果[11]子圖〉一,〈秋兔圖〉一,〈寫生果[12]實圖〉一,

〈二色山茶圖〉一,〈太平花圖〉一,〈月季花圖〉一,〈萱葵圖〉二,〈竹

石戲貓圖〉一,〈四季叢花圖〉四,〈折枝花圖〉七,〈寫生六花圖〉

一,〈雜果[13]圖〉二,〈羣花圖〉四,〈雜花圖〉十四,〈寫生花圖〉三,〈海

棠拒霜花圖〉一,〈醉貓圖〉一,〈寫生雜花圖〉一,〈四季相屬圖〉

一,〈鸂鶒圖〉一,〈乳貓圖〉一,〈四季花引雛鶉兒圖〉一,〈葵花引雛

鶉子圖〉一.

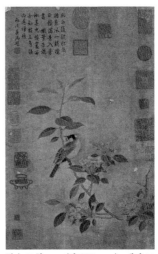

북송 조창趙昌,〈화조도花鳥圖〉, 대만 고
궁박물원

7) '杷枇'는〈사고본〉과〈대덕본〉에 '枇
杷'로 되어 있다.
8) '一'은〈대덕본〉에 '二'로 되어 있다.
9) '二'는〈대덕본〉에 '一'로 되어 있다.
10) '引'은〈대덕본〉에 '川'으로 되어 있다.

11) '果'는〈대덕본〉에 '菓'로 되어 있다.
12) '果'는〈대덕본〉에 '菓'로 되어 있다.
13) '果'는〈대덕본〉에 '菓'로 되어 있다.

한자풀이

- 購(구) 사다
- 鵓(발) 집비둘기
- 鴿(합) 집비둘기
- 萱(훤) 원추리
- 榴(류) 석류나무
- 鶉(료) 메추라기
- 鸂(계) 비오리
- 鶒(칙) 비오리
- 鷥(사) 해오라기
- 觜(취) 부리
- 蓼(료) 여뀌

| 18(화조)-4-2 | 역원길易元吉

역원길易元吉은 자가 경지慶之이니, 장사長沙 사람이다. 타고난 자질이 남달랐고, 그림을 잘 그려서 당시에 명성을 얻었다. 처음에 화조花鳥에 능하여 이를 전문으로 하였다. 그런데 조창趙昌의 그림을 본 뒤에 마침내, "세상에는 인재가 없지 않구나. 모름지기 구습을 떨쳐 버리고 고인이 이르지 못한 경지를 뛰어올라야 명가名家라 이를 수 있을 것이다."라고 하였다.

이에 마침내 형호荊湖[1] 지역의 사이에서 노닐면서 기이한 경물을 찾고 고적을 탐방하였다. 그러다가 이름난 산과 큰 냇가에서 몹시 아름답고 훌륭한 경치를 만날 때마다 번번이 마음을 그곳에 두고 거의 원숭이, 사슴, 멧돼지와 어울려 함께 노닐었다. 그러므로 마음으로 깨닫고 눈으로 목격한 절묘한 풍경을 모두 붓끝으로 그려낼 수 있었다. 이 때문에 세상 사람들은 그의 경지가 어느 정도인지를 엿볼 수 없었다.

또 일찍이 기거하던 장사長沙의 집 뒤에 밭을 개간하고 연못을 파서 그 사이사이에 돌무더기와 대나무 숲을 만들고 매화, 국화와 갈대를 심어놓았다. 그리고 많은 물새와 산짐승들을 길들여 기르면서 움직여 노닐고 고요히 쉬는 모습을 관찰하였다. 그래서 이로써 그림을 그릴 때에 붓끝으로 표현할 느낌과 운치를 갖추는 데에 도움이 되게 하였다. 그러므로 동물과 식물의 모습을 그린 것으로 그보다 뛰어난 자가 없다.[2]

치평治平[3] 연간에 경령궁景靈宮[4] 영리재전迎釐齋殿에 있는 어의御扆[5]

1) 형호荊湖 : 형호로荊湖路. 북송 때에 '형호남로'와 '형호북로'를 설치하였고 후에 '형호로'로 통합되었다. 현재의 호남과 호북 지역이 이에 해당한다.

2) 그보다 … 없다 : 무출기우無出其右. 재능과 지혜가 뛰어나 그보다 더 뛰어난 사람이 세상에 없음을 이른다.
3) 치평治平 : 1064~1067년. 송나라 영종英宗(재위 1032~1067)이 사용하던 연호이다.
4) 경령궁景靈宮 : 북송 태조 조광윤趙匡胤이 조趙씨의 시조가 황제 헌원씨軒轅氏임을 주장하기 위해 창건한 사당이다. 치평 원년(1064)에 역원길을 불러 이곳에 그림을 그리게 하였다고 한다. 『도화견문지』 권4 참조.
5) 어의御扆 : 천자天子의 자리 뒤에 치던 병풍으로, 도끼 문양이 그려져 있다.

에, 역원길을 불러 꽃과 바위, 진귀한 새를 그리게 하였다. 또 신유
전神遊殿에 송곳니가 보이는 수노루⁶⁾를 그리게 하였는데 모두 지극히
절묘한 경지에 이르렀다. 그리고 얼마 지나지 않아 다시 불러들여
〈백원도百猿圖〉를 그리게 하여 역원길이 마침내 자신이 배운 바를 다
발휘할 수 있었다.

지금 어부에 245점의 그림이 보관되어 있다. 〈모란발합도牡丹鵓鴿
圖〉 1점, 〈작약발합도芍藥鵓鴿圖〉 2점, 〈이화산자도梨花山鷓圖〉 1점, 〈사
생절지화도寫生折枝花圖〉 4점, 〈하경희원도夏景戲猿圖〉 1점, 〈하경원장
도夏景猿獐圖〉 3점, 〈하경희후도夏景戲猴圖〉 2점, 〈태호석공작도太湖石孔
雀圖〉 2점, 〈병화공작도瓶花孔雀圖〉 2점, 〈도과자모원도盜果子母猿圖〉 1점,
〈추경장원도秋景獐猿圖〉 4점, 〈추경희원도秋景戲猿圖〉 1점, 〈추경노사
도秋景鷺鷥圖〉 1점, 〈단류쌍원도湍流雙猿圖〉 2점, 〈사라화공작도娑羅花孔
雀圖〉 1점, 〈노화군원도蘆花羣猿圖〉 1점, 〈산다마록도山茶馬鹿圖〉 1점, 〈산
다공작도山茶孔雀圖〉 2점, 〈산다희원도山茶戲猿圖〉 2점, 〈중금조호도衆
禽噪虎圖〉 2점, 〈화지영모도花枝翎毛圖〉 1점, 〈사수군거도四獸羣居圖〉 2점,
〈삼생군희도三生羣戲圖〉 2점, 〈군원희봉도羣猿戲蜂圖〉 2점, 〈사생호추
도四生護雛圖〉 4점, 〈환원군희도獾猿羣戲圖〉 2점, 〈장원군희도獐猿羣戲圖〉
1점, 〈과석장원도窠石獐猿圖〉 2점, 〈과석원도窠石猿圖〉 2점, 〈과석잡원
도窠石雜猿圖〉 2점, 〈인추희장원도引雛戲獐猿圖〉 2점, 〈과석산자도窠石山
鷓圖〉 2점, 〈사생포도도寫生蒲萄圖〉 1점, 〈사생태평화도寫生太平花圖〉 1점,
〈사생석류도寫生石榴圖〉 2점, 〈사서모란도寫瑞牡丹圖〉 1점, 〈사생잡채
도寫生雜菜圖〉 3점, 〈사생비파도寫生枇杷圖〉 2점, 〈사생남과도寫生南果圖〉
1점, 〈사생채도寫生菜圖〉 2점, 〈사생모과화도寫生木瓜花圖〉 1점, 〈사생

6) 송곳니가 … 수노루 : 아장牙獐. 송곳
니가 나온 수노루를 이른다.

북송 역원길易元吉, 〈묘후도貓猴圖〉, 대
만 고궁박물원

작약도寫生芍藥圖〉 1점, 〈사생등돈묘도寫生藤墪貓圖〉 1점, 〈사생월계도寫生月季圖〉 1점, 〈사생쌍순도寫生雙鶉圖〉 1점, 〈사생화도寫生花圖〉 1점, 〈사생학도寫生鶴圖〉 1점, 〈사생농암도寫生籠鵪圖〉 1점, 〈사생장도寫生獐圖〉 1점, 〈사생희묘도寫生戲貓圖〉 3점, 〈소경장원도小景獐猿圖〉 1점, 〈사생미도寫生麋圖〉 1점, 〈소경장록도小景獐鹿圖〉 2점, 〈소경희원도小景戲猿圖〉 4점, 〈율봉원도栗蓬猿圖〉 1점, 〈소경군장도小景羣獐圖〉 2점, 〈원후경고도猿猴驚顧圖〉 2점, 〈소경도小景圖〉 2점, 〈자모희묘도子母戲貓圖〉 1점, 〈희원시후도戲猿視猴圖〉 2점, 〈자모후도子母猴圖〉 4점, 〈자모희후도子母戲猴圖〉 2점, 〈자모장도子母獐圖〉 2점, 〈자모희원도子母戲猿圖〉 2점, 〈자모견도子母犬圖〉 1점, 〈비파희원도枇杷戲猿圖〉 2점, 〈산림물성도山林物性圖〉 2점, 〈인추장도引雛獐圖〉 2점, 〈죽석장금도竹石獐禽圖〉 2점, 〈율지산자도栗枝山鷓圖〉 1점, 〈계관희묘도雞冠戲貓圖〉 1점, 〈죽석쌍장도竹石雙獐圖〉 2점, 〈청채서랑도靑菜鼠狼圖〉 1점, 〈죽초소금도竹梢小禽圖〉 1점, 〈쌍원희봉도雙猿戲蜂圖〉 2점, 〈등돈수묘도藤墪睡貓圖〉 1점, 〈사생도四生圖〉 2점, 〈오서도五瑞圖〉 1점, 〈백원도百猿圖〉 8점, 〈백금도百禽圖〉 4점, 〈군장도羣獐圖〉 8점, 〈쌍장도雙獐圖〉 2점, 〈사원도四猿圖〉 6점, 〈쌍원도雙猿圖〉 2점, 〈군원도羣猿圖〉 2점, 〈희후도戲猴圖〉 2점, 〈희원도戲猿圖〉 20점, 〈장원도獐猿圖〉 6점, 〈융원도狨猿圖〉 2점, 〈노원도老猿圖〉 1점, 〈장후도獐猴圖〉 3점, 〈장석도獐石圖〉 3점, 〈희묘도戲貓圖〉 1점, 〈원후도猿猴圖〉 4점, 〈희장도戲獐圖〉 3점, 〈환원도獂猿圖〉 2점, 〈곡장도槲獐圖〉 1점, 〈쇄금도碎金圖〉 4점, 〈퇴금도堆金圖〉 1점, 〈준금도俊禽圖〉 1점, 〈계응도雞鷹圖〉 3점, 〈절지화도折枝花圖〉 1점, 〈공작도孔雀圖〉 4점, 〈금사원도金絲猿圖〉 1점, 〈추압도雛鴨圖〉 1점, 〈원도猿圖〉 2점, 〈가요도架鷂圖〉 1점,

북송 역원길易元吉, 〈도죽발합도桃竹勃鴿圖〉, 미국 펜실베이니아대학교박물관

〈수묘도睡貓圖〉1점, 〈화작도花雀圖〉1점, 〈매화도梅花圖〉1점, 〈산곡작록도山鵲雀鹿圖〉1점, 〈죽석장원도竹石獐猿圖〉1점, 〈사생산다도寫生山茶圖〉1점, 〈사생자정향화도寫生紫丁香花圖〉1점, 〈사생자죽희원도寫生紫竹戲猿圖〉1점, 〈사생파리반시과도寫生玻璃盤時果圖〉1점, 〈사생모과화산자도寫生木瓜花山鷓圖〉1점, 〈해당화산다희장도海棠花山茶戲獐圖〉2점.

(전傳) 북송 역원길易元吉, 〈박후절과도縛猴竊果圖〉, 미국 프리어갤러리

易元吉, 字慶之, 長沙人. 天資穎異, 善畫得名于時. 初以工花鳥專門, 及見趙昌畫, 乃曰 "世未乏人. 要須擺脫舊習, 超軼古人之所未到, 則可以謂名家." 於是遂遊於荊湖間, 搜奇訪古, 名山大川每遇勝麗佳處, 輒留其意, 幾與猿狖鹿豕同游. 故心傳目擊之妙, 一寫於毫端間, 則是世俗之所不得窺其藩也. 又嘗於長沙所居之舍後, 開圃鑿池, 間以亂石、叢篁、梅菊、葭葦, 多馴養水禽、山獸, 以伺其動靜游息之態, 以資於畫筆之思致. 故寫動植之狀, 無出其右者. 治平中, 景靈宮迎釐御展, 詔元吉畫花石珍禽. 又於神遊殿作牙獐, 皆極臻其妙. 未幾復詔畫〈百猿圖〉, 而元吉遂得伸其所學.

今御府所藏二百四十有五:〈牡丹鵓鴿圖〉一, 〈芍藥鵓鴿圖〉二, 〈梨花山鷓圖〉一, 〈寫生折枝花圖〉四, 〈夏景戲猿圖〉一, 〈夏景猿獐圖〉三, 〈夏景戲猴圖〉二, 〈太湖石孔雀圖〉二, 〈瓶花孔雀圖〉二, 〈盜果[7]子母猿圖〉一, 〈秋景獐猿圖〉四, 〈秋景戲猿圖〉一, 〈秋景鷺鷥圖〉一, 〈湍流雙猿圖〉二, 〈娑羅花孔雀圖〉一, 〈蘆花羣猿圖〉一, 〈山茶馬鹿圖〉一, 〈山茶孔雀圖〉二, 〈山茶戲猿圖〉二, 〈衆禽噪虎圖〉二, 〈花枝翎毛圖〉一, 〈四獸羣居圖〉二, 〈三生羣戲圖〉二, 〈羣猿戲蜂圖〉二, 〈四生護雛圖〉四, 〈獲猿羣戲圖〉二, 〈獐猿羣戲圖〉

7) '果'는 〈대덕본〉에 '菓'로 되어 있다.

一,〈窠石獐猿圖〉二,〈窠石猿圖〉二,〈窠石雜猿圖〉二,〈引雛戲獐猿圖〉二,〈窠石山鷓圖〉二,〈寫生蒲萄圖〉一,〈寫生太平花圖〉一,〈寫生石榴圖〉二,〈寫瑞牡丹圖〉一,〈寫生雜菜圖〉三,〈寫生枇杷圖〉二,〈寫生南果⁸⁾圖〉一,〈寫生菜圖〉二,〈寫生木瓜花圖〉一,〈寫生芍藥圖〉一,〈寫生藤塾貓圖〉一,〈寫生月季圖〉一,〈寫生雙鶉圖〉一,〈寫生花圖〉一,〈寫生鶴圖〉一,〈寫生籠鶴圖〉一,〈寫生獐圖〉一,〈寫生戲貓圖〉三,〈小景獐猿圖〉一,〈寫生麋圖〉一,〈小景獐鹿圖〉二,〈小景戲猿圖〉四,〈栗蓬猿圖〉一,〈小景羣獐圖〉二,〈猿猴驚顧圖〉二,〈小景圖〉二,〈子母戲貓圖〉一,〈戲猿視猴圖〉二,〈子母猴圖〉四,〈子母戲猴圖〉二,〈子母獐圖〉二,〈子母戲猿圖〉二,〈子母犬圖〉一,〈枇杷戲猿圖〉二,〈山林物性圖〉二,〈引雛獐圖〉二,〈竹石獐禽圖〉二,〈栗枝山鷓圖〉一,〈雞冠戲貓圖〉一,〈竹石雙獐圖〉二,〈青菜鼠狼圖〉一,〈竹梢小禽圖〉一,〈雙猿戲蜂圖〉二,〈藤塾睡貓圖〉一,〈四生圖〉二,〈五瑞圖〉一,〈百猿圖〉八,〈百禽圖〉四,〈羣獐圖〉八,〈雙獐圖〉二,〈四猿圖〉六,〈雙猿圖〉二,〈羣猿圖〉二,〈戲猴圖〉二,〈戲猿圖〉二十,〈獐猿圖〉六,〈狄猿圖〉二,〈老猿圖〉一,〈獐猴圖〉三,〈獐石圖〉三,〈戲貓圖〉一,〈猿猴圖〉四,〈戲獐圖〉三,〈獲猿圖〉二,〈槲獐圖〉一,〈碎金圖〉四,〈堆⁹⁾金圖〉一,〈俊禽圖〉一,〈雞鷹圖〉三,〈折枝花圖〉一,〈孔雀圖〉四,〈金絲猿圖〉一,〈雛鴨圖〉一,〈猿圖〉二,〈架鶻圖〉一,〈睡貓圖〉一,〈花雀圖〉一,〈梅花圖〉一,〈山槲雀鹿圖〉一,〈竹石獐猿圖〉一,〈寫生山茶圖〉一,〈寫生紫丁香花圖〉一,〈寫生紫竹戲猿圖〉一,〈寫生玻璃盤時果¹⁰⁾圖〉一,〈寫生木瓜花¹¹⁾山鷓圖〉一,〈海棠花山茶戲獐圖〉二.

8) '果'는〈대덕본〉에 '菓'로 되어 있다.

9) '堆'는〈대덕본〉에 '推'로 되어 있다.
10) '果'는〈대덕본〉에 '菓'로 되어 있다.
11) '木瓜花'는〈사고본〉에 '木瓜'로 되어 있다.

 한자풀이

- 穎(영) 붓끝
- 擺(파) 떨치다
- 軼(질) 앞지르다
- 狖(유) 원숭이
- 藩(번) 울타리
- 圃(포) 밭
- 鑿(착) 파다, 새기다
- 釐(리) 다스리다
- 獐(장) 노루
- 鷓(자) 자고새
- 槲(곡) 떡갈나무

최백崔白(1004~1088)은 자가 자서子西이니, 호량濠梁[1] 사람이다. 화죽花竹, 우모羽毛[2], 기하芰荷[3], 부안鳧雁[4], 도석道釋, 귀신鬼神, 산림山林, 비주飛走[5] 따위를 잘 그렸다. 특히 사생에 뛰어났고 거위를 몹시 잘 그렸다. 그린 것이 정밀하고 뛰어나지 않은 것이 없다. 붓을 들고 구상하는 대로 완성되었고, 먹줄과 자를 빌리지 않고도 곡직曲直과 방원方圓이 모두 법도에 맞게 되었다.

희녕熙寧[6] 연간 초에 신종神宗의 총애를 받았는데, 신종이 최백과 애선艾宣, 정황丁貺, 갈수창葛守昌에게 명하여 수공전垂拱殿[7]의 어의御扆에 〈협죽해당학도夾竹海棠鶴圖〉를 함께 그리도록 했다. 이에 유독 최백이 여러 사람 중에 가장 뛰어났으므로 즉시 도화원예학에 제수하였다. 그러나 최백은 성품이 소탈하고 자유로워 힘껏 사양하고 떠나려 하였다. 신종이 어전에서 명한 일이 아니면 그 어떤 일에도 참여시키지 못하게 하겠다는 내용으로 은혜롭게 윤허를 내린 뒤에야 비로소 억지로 벼슬에 나아갔다.

최백은 자신의 재주를 믿고서 그렸기 때문에 예리한 부분과 무딘 부분이 뒤섞여서 나오지 않을 수 없었으나, 그 절묘한 부분에 있어서는 또한 옛사람에 견주어도 못하지 않았다. 일찍이 〈사안등동산謝安登東山〉[8]과 〈자유방대子猷訪戴〉[9]의 두 폭 그림을 그려 세상에 전해지고 있다. 옛것을 좋아하고 박아博雅하며 고인들이 생각과 운치를 표현하던 방법을 붓끝에서 터득한 자가 아니라면 반드시 이런 그림

1) 호량濠梁 : 안휘의 봉양鳳陽 경내를 지나는 강의 명칭이다. '용어-1-6' 참조.
2) 우모羽毛 : 새의 깃과 동물의 털을 일컫는 말이다.
3) 기하芰荷 : 마름과 연을 아울러 일컫는 말이다. 그 잎을 엮어서 옷을 만드는데, 은자들이 즐겨 입었다고 한다.
4) 부안鳧雁 : 들오리와 큰 기러기, 또는 오리와 거위를 아울러 일컫는 말이다.
5) 비주飛走 : 날짐승과 들짐승을 아울러 일컫는 말이다.
6) 희녕熙寧 : 1068~1077년. 송나라 신종神宗(1048~1085)이 사용하던 연호이다.
7) 수공전垂拱殿 : 송나라의 대궐 안에 있던 전각의 하나이다. 신하들을 접견하고 정무를 처리하던 곳으로 복녕전福寧殿의 남쪽에 있었다.

8) 사안등동산謝安登東山 : 동진의 사안謝安이 젊은 시절에 회계會稽의 동산東山에 은거했던 고사를 그림으로 표현한 것이다.
9) 자유방대子猷訪戴 : 진晉나라 왕휘지王徽之가 눈 내린 밤에 친구 대규戴逵를 찾아갔다가 흥이 다해 그 집앞에서 돌아갔던 고사를 그림으로 표현한 것이다. 자유子猷는 왕휘지의 자이다.

은 그리지 못했을 것이다.

　조종祖宗[10]의 시대로부터 도화원에서 기예를 겨루던 자들은 반드시 황전黃筌 부자의 필법을 올바른 법식으로 삼았다. 그러나 최백과 오원유吳元瑜가 등장하면서부터 그 격식이 마침내 변하게 되었다.

　지금 어부에 241점의 그림이 보관되어 있다. 〈춘림산자도春林山鷓圖〉 1점, 〈반도산자도蟠桃山鷓圖〉 1점, 〈행화아도杏花鵝圖〉 4점, 〈행죽가아도杏竹家鵝圖〉 2점, 〈행화쌍아도杏花雙鵝圖〉 2점, 〈행죽황앵도杏竹黃鶯圖〉 3점, 〈행화춘금도杏花春禽圖〉 1점, 〈옹화아도擁花鵝圖〉 3점, 〈행화도杏花圖〉 1점, 〈모란희묘도牡丹戲貓圖〉 2점, 〈호석풍모란도湖石風牡丹圖〉 1점, 〈낙화쌍아도落花雙鵝圖〉 2점, 〈비응쌍아도飛鷹雙鵝圖〉 2점, 〈영하노사도榮荷鷺鷥圖〉 2점, 〈낙화유수도落花流水圖〉 4점, 〈하화가아도荷花家鵝圖〉 1점, 〈영하가아도榮荷家鵝圖〉 2점, 〈추당쌍아도秋塘雙鵝圖〉 2점, 〈강산풍우도江山風雨圖〉 3점, 〈백련쌍아도白蓮雙鵝圖〉 2점, 〈추피골토도秋陂鶻兔圖〉 2점, 〈추봉야도도秋峯野渡圖〉 3점, 〈추당군아도秋塘羣鵝圖〉 3점, 〈추당쌍압도秋塘雙鴨圖〉 2점, 〈추하군압도秋荷羣鴨圖〉 1점, 〈추하쌍로도秋荷雙鷺圖〉 2점, 〈추하야압도秋荷野鴨圖〉 4점, 〈추당압로도秋塘鴨鷺圖〉 3점, 〈추응분토도秋鷹奔兔圖〉 2점, 〈추하도秋荷圖〉 2점, 〈추토도秋兔圖〉 1점, 〈죽토도竹兔圖〉 1점, 〈추포가아도秋浦家鵝圖〉 2점, 〈요안귀압도蓼岸龜鴨圖〉 1점, 〈연정효안도煙汀曉雁圖〉 4점, 〈패하군부도敗荷羣鳧圖〉 3점, 〈패하죽압도敗荷竹鴨圖〉 2점, 〈연파노골도煙波鷺鶻圖〉 2점, 〈노당야압도蘆塘野鴨圖〉 2점, 〈풍연노사도風煙鷺鷥圖〉 1점, 〈노안유아도蘆岸遊鵝圖〉 2점, 〈노압도蘆鴨圖〉 2점, 〈요정군부도蓼汀羣鳧圖〉 1점, 〈수홍노사도水葒鷺鷥圖〉 2점, 〈곡과산자도槲窠山鷓圖〉 1점, 〈총죽백로도叢竹百勞圖〉 2점, 〈수

10) 조종祖宗 : 선대의 제왕을 아울러 일컫는 말로 여기서는 송나라 건국 이후를 이른다.

북송 최백崔白, 〈쌍희도雙喜圖〉, 대만 고궁박물원

죽화미도^{秀竹畫眉圖}〉 2점, 〈수죽도^{秀竹圖}〉 2점, 〈죽도^{竹圖}〉 2점, 〈순죽도^{筍竹圖}〉 2점, 〈연파군로도^{煙波羣鷺圖}〉 2점, 〈풍죽도^{風竹圖}〉 2점, 〈함도쌍아도^{菡萏雙鵝圖}〉 1점, 〈곡죽요자도^{槲竹鷂子圖}〉 2점, 〈총죽도^{叢竹圖}〉 2점, 〈자죽요자도^{柘竹鷂子圖}〉 1점, 〈죽석도^{竹石圖}〉 2점, 〈고목대승도^{古木戴勝圖}〉 2점, 〈탁죽대승도^{籜竹戴勝圖}〉 2점, 〈수죽도^{修竹圖}〉 4점, 〈자죽도^{紫竹圖}〉 2점, 〈측석총죽도^{側石叢竹圖}〉 1점, 〈죽매구토도^{竹梅鳩兔圖}〉 1점, 〈묵죽도^{墨竹圖}〉 2점, 〈묵죽구욕도^{墨竹鴝鵒圖}〉 4점, 〈묵죽후석도^{墨竹猴石圖}〉 2점, 〈묵죽야작도^{墨竹野鵲圖}〉 2점, 〈수묵작죽도^{水墨雀竹圖}〉 1점, 〈수묵야작도^{水墨野鵲圖}〉 1점, 〈임월장후도^{林樾獐猴圖}〉 3점, 〈임수군후도^{臨水羣猴圖}〉 1점, 〈준금축토도^{俊禽逐兔圖}〉 2점, 〈산림목후도^{山林沐猴圖}〉 2점, 〈조조도^{皁鵰圖}〉 1점, 〈숙골도^{宿鶻圖}〉 2점, 〈십안도^{十雁圖}〉 3점, 〈육안도^{六雁圖}〉 2점, 〈설로쌍안도^{雪蘆雙雁圖}〉 3점, 〈임장도^{林獐圖}〉 1점, 〈희수아도^{戲水鵝圖}〉 1점, 〈송장도^{松獐圖}〉 1점, 〈희원도^{戲猿圖}〉 1점, 〈창토도^{蒼兔圖}〉 1점, 〈쌍장도^{雙獐圖}〉 1점, 〈사생계도^{寫生雞圖}〉 2점, 〈장원도^{獐猿圖}〉 1점, 〈죽석괴천아도^{竹石槐穿兒圖}〉 2점, 〈풍파연람도^{風波煙嵐圖}〉 3점, 〈설경재자도^{雪景才子圖}〉 1점, 〈밀설골토도^{密雪鶻兔圖}〉 1점, 〈설로한안도^{雪蘆寒雁圖}〉 3점, 〈설죽산자도^{雪竹山鷓圖}〉 3점, 〈설당유압도^{雪塘鸍鴨圖}〉 2점, 〈설안도^{雪雁圖}〉 13점, 〈설하쌍아도^{雪荷雙鵝圖}〉 2점, 〈설죽쌍금도^{雪竹雙禽圖}〉 2점, 〈설죽쌍료도^{雪竹雙鷯圖}〉 2점, 〈설경산청도^{雪景山青圖}〉 2점, 〈수죽설압도^{脩竹雪鴨圖}〉 2점, 〈설금도^{雪禽圖}〉 2점, 〈설토도^{雪兔圖}〉 1점, 〈설응도^{雪鷹圖}〉 1점, 〈설압도^{雪鴨圖}〉 1점, 〈매죽설금도^{梅竹雪禽圖}〉 2점, 〈설당하련도^{雪塘荷蓮圖}〉 2점, 〈매죽한금도^{梅竹寒禽圖}〉 2점, 〈설죽도^{雪竹圖}〉 2점, 〈한당설제도^{寒塘雪霽圖}〉 2점, 〈관아산수도^{觀鵝山水圖}〉 1점, 〈채련도^{採蓮}

북송 최백^{崔白}, 〈한작도^{寒雀圖}〉, 북경 고궁박물원

圖〉2점, 〈관음보살상觀音菩薩像〉1점, 〈도해천왕도渡海天王圖〉2점, 〈나한상羅漢像〉6점, 〈혜장관어도惠莊觀魚圖〉1점, 〈사안동산도謝安東山圖〉2점, 〈자유방대도子猷訪戴圖〉1점, 〈양양조행도襄陽早行圖〉1점, 〈수석장원도水石獐猿圖〉2점, 〈추하가아도秋荷家鵝圖〉1점, 〈하지장유감호도賀知章遊鑑湖圖〉1점, 〈수공어의협죽해당학도垂拱御扆夾竹海棠鶴圖〉1점.

북송 최백崔白, 〈죽구도竹鷗圖〉, 대만 고궁박물원

崔白, 字子西, 濠梁人. 善畫花竹、羽毛、芰荷、鳧雁、道釋、鬼神、山林、飛走之類. 尤長於寫生, 極工於鵝. 所畫無不精絶, 落筆運思卽成, 不假於繩尺, 曲直方圓皆中法度. 熙寧初被遇神考, 乃命白與艾宣、丁貺、葛守昌, 共畫垂拱御扆〈夾竹海棠鶴圖〉. 獨白爲諸人之冠, 卽補爲圖畫院藝學. 白性疎逸, 力辭以去. 恩許非御前有旨, 毋與其事, 乃勉就焉. 蓋白恃才, 故不能無利鈍, 其妙處亦不減於古人. 嘗作〈謝安登東山〉、〈子猷訪戴〉二圖, 爲世所傳. 非其好古博雅, 而得古人之所以思致於筆端, 未必有也. 祖宗以來, 圖畫院之較藝者, 必以黃筌父子筆法爲程式. 自白及吳元瑜出, 其格遂變.

今御府所藏二百四十有一：〈春林山鷓圖〉一, 〈蟠桃山鷓圖〉一, 〈杏花鵝圖〉四, 〈杏竹家鵝圖〉二, 〈杏花雙鵝圖〉二, 〈杏竹黃鶯圖〉三, 〈杏花春禽圖〉一, 〈擁花鵝圖〉三, 〈杏花圖〉一, 〈牡丹戲貓圖〉二, 〈湖石風牡丹圖〉一, 〈落花雙鵝圖〉二, 〈飛鷹雙鵝圖〉二, 〈榮荷鷺鶯圖〉二, 〈落花流水圖〉四, 〈荷花家鵝圖〉一, 〈榮荷家鵝圖〉二, 〈秋塘雙鵝圖〉二, 〈江山風雨圖〉三, 〈白蓮雙鵝圖〉二, 〈秋陂鶡兔圖〉二, 〈秋峯野渡圖〉三, 〈秋塘羣鵝圖〉三, 〈秋塘雙鴨圖〉二, 〈秋荷羣鴨圖〉一, 〈秋荷雙鷺圖〉二, 〈秋荷野鴨圖〉四, 〈秋塘鴨鷺圖〉三, 〈秋

鷹奔兔圖〉二,〈秋荷圖〉二,〈秋兔圖〉一,〈竹兔圖〉一,〈秋浦家鵝圖〉
二,〈蓼岸龜鴨圖〉一,〈煙汀曉雁圖〉四,〈敗荷羣鳧圖〉三,〈敗荷竹
鴨圖〉二,〈煙波鷺鶺圖〉二,〈蘆塘野鴨圖〉二,〈風煙鷺鷥圖〉一,〈蘆
岸遊鵝圖〉二,〈蘆鴨圖〉二,〈蓼汀羣鳧圖〉一,〈水荘鷺鷥圖〉二,〈槲
窠山鷓圖〉一,〈叢竹百勞圖〉二,〈秀竹畫眉圖〉二,〈秀竹圖〉二,〈竹
圖〉二,〈筍竹圖〉二,〈煙波羣鷺圖〉二,〈風竹圖〉二,〈菡萏雙鵝圖〉一,
〈槲竹鷂子圖〉二,〈叢竹圖〉二,〈柘竹鷂子圖〉一,〈竹石圖〉二,〈古木
戴勝圖〉二,〈籜竹戴勝圖〉二,〈修竹圖〉四,〈紫竹圖〉二,〈側石叢竹
圖〉一,〈竹梅鳩兔圖〉一,〈墨竹圖〉二,〈墨竹鴝鵒圖〉四,〈墨竹猴石
圖〉二,〈墨竹野鵲圖〉二,〈水墨雀竹圖〉一,〈水墨野鵲圖〉一,〈林樾
獐猴圖〉三,〈臨水羣猴圖〉一,〈俊禽逐兔圖〉二,〈山林沐猴圖〉二,
〈皂鵰圖〉一,〈宿鶺圖〉二,〈十雁圖〉三,〈六雁圖〉二,〈雪蘆雙雁圖〉
三,〈林獐圖〉一,〈戲水鵝圖〉一,〈松獐圖〉一,〈戲猿圖〉一,〈蒼兔
圖〉一,〈雙獐圖〉一,〈寫生雞圖〉二,〈獐猿圖〉一,〈竹石槐穿兒圖〉
二,〈風波煙嵐圖〉三,〈雪景才子圖〉一,〈密雪鶺兔圖〉一,〈雪蘆寒
雁圖〉三,〈雪竹山鷓圖〉三,〈雪塘鸐鴨圖〉二,〈雪雁圖〉十三,〈雪荷
雙鵝圖〉二,〈雪竹雙禽圖〉二,〈雪竹雙鷄圖〉二,〈雪景山青圖〉二,
〈脩竹雪鴨圖〉二,〈雪禽圖〉二,〈雪兔圖〉一,〈雪鷹圖〉一,〈雪鴨圖〉
一,〈梅竹雪禽圖〉二,〈雪塘荷蓮圖〉二,〈梅竹寒禽圖〉二,〈雪竹圖〉
二,〈寒塘雪霽圖〉二[11],〈觀鵝山水圖〉一,〈採蓮圖〉二,〈觀音菩薩
像〉一,〈渡海天王圖〉二,〈羅漢像〉六,〈惠莊觀魚圖〉一,〈謝安東山
圖〉二,〈子猷訪戴圖〉一,〈襄陽早行圖〉一,〈水石獐猿圖〉二,〈秋荷
家鵝圖〉一,〈賀知章遊鑑湖圖〉一,〈垂拱御辰夾竹海棠鶺圖〉一.

11) '二'는〈대덕본〉에 '三'으로 되어 있다.

- 荾(기) 마름
- 荷(하) 연꽃
- 繩(승) 먹줄, 법도
- 辰(의) 병풍
- 蟠(반) 서리다
- 鶺(골) 송골매
- 鴝(구) 구관조
- 鵒(욕) 구관조
- 樾(월) 나무 그늘
- 鵰(조) 수리
- 鸐(류) 날다람쥐

최각崔愨

최각崔愨은 자가 자중子中이니, 최백崔白의 아우이다. 관직은 좌반전직左班殿直[1]에 이르렀다. 화조花鳥를 그리는 데에 능하여 당시에 칭송을 받았다. 그의 형 최백이 더욱 먼저 명성을 얻었는데, 최각의 그림도 필법과 규모가 최백과 서로 비슷하였다.

대개 풍경을 묘사하고 사물을 그릴 적에 반드시 과감하게 손을 휘둘러서 경물을 안배하면서 그림을 그렸지 자질구레하게 그려낸 적은 있지 않았다. 화죽花竹을 그릴 때에 물가 모래밭 너머의 정취를 취한 것이 많았다. 갈대가 우거진 물가와 강둑 위에서 바람을 가르는 원앙과 눈 속을 헤치는 기러기를 그린 것으로 말하자면, 아직 날아오르기에 앞서 먼저 그 자세를 바꾸는 모양새까지 표현하였을 정도다. 이는 거의 외따로 떨어져 있어 인적이 끊어진 곳에서의 생태를 터득한 것이었다.

특히 토끼를 그리는 것을 좋아하여 스스로 일가를 이루었다. 무릇 사방의 토끼들은 타고난 모양은 비록 같으나, 털빛이 조금씩 다르고 산림山林과 원야原野처럼 사는 곳도 같지 않다. 예컨대 산림에서 자라난 토끼들은 이따금 긴 털이 없거나 배 아래가 희지 않지만 풀이 낮게 자란 평원에서 자란 토끼들은 긴 털이 많고 배가 희다. 대체로 이와 같이 서로 다르다.

백거이白居易는 일찍이 선주宣州의 붓을 시로 읊기를, "강남의 바위 위에 늙은 토끼가 있으니, 대나무 먹고 샘물 마시며 자줏빛 털이 돋았

1) 좌반전직左班殿直 : 송대에 궁정에서 숙직하던 무관으로 우반전직右班殿直과 상대된다. 정화政和 2년(1112)에 좌반전직은 성충랑成忠郎으로, 우반전직은 보의랑保義郎으로 개칭되었다.

네."[2]라고 하였다. 그러나 이는 전혀 사물의 이치를 알지 못한 것이다. 들기로는 강남의 토끼는 일찍이 긴 털이 난 적이 없고, 선주의 붓을 만드는 장인은 또한 청주靑州와 제주齊州의 산속에서 나는 토끼의 긴 털을 취하여 붓을 만들 뿐이라고 한다. 화가는 비록 기예에 노니는 사람이지만, 이치를 궁구하는 부분에 있어서는 마땅히 이러한 점들을 알아야 한다. 최각이 토끼를 그린 것을 말하는 차제에 이를 언급해 둔다.

한림도화원에서 기예의 우열을 겨룰 적에는 반드시 황전黃筌 부자의 필법을 올바른 법식으로 삼았으나, 최각과 그의 형 최백이 등장하면서부터 그림의 격식이 마침내 변하게 되었다.

지금 어부에 67점의 그림이 보관되어 있다. 〈도죽노사도桃竹鷺鷥圖〉 2점, 〈행죽산자도杏竹山鷓圖〉 2점, 〈행죽야치도杏竹野雉圖〉 1점, 〈유화황앵도榴花黃鶯圖〉 4점, 〈이화금계도梨花錦雞圖〉 3점, 〈협죽해당도夾竹海棠圖〉 2점, 〈치자야계도梔子野雞圖〉 2점, 〈수죽황리도秀竹黃鸝圖〉 2점, 〈유화백한도榴花白鷳圖〉 3점, 〈황류쌍토도黃榴雙兔圖〉 1점, 〈화죽백로도花竹百勞圖〉 2점, 〈저련도渚蓮圖〉 1점, 〈하계도夏溪圖〉 4점, 〈규화쌍토도葵花雙兔圖〉 1점, 〈규화서랑도葵花鼠狼圖〉 1점, 〈근화도槿花圖〉 1점, 〈추응박토도秋鷹搏兔圖〉 2점, 〈노안도蘆雁圖〉 3점, 〈추하야압도秋荷野鴨圖〉 3점, 〈추하가아도秋荷家鵝圖〉 1점, 〈쌍금추토도雙禽秋兔圖〉 2점, 〈거상야압도拒霜野鴨圖〉 4점, 〈곡죽쌍토도槲竹雙兔圖〉 4점, 〈매죽쌍금도梅竹雙禽圖〉 3점, 〈설죽한안도雪竹寒雁圖〉 1점, 〈설압산자도雪鴨山鷓圖〉 2점, 〈한로설로도寒蘆雪鷺圖〉 2점, 〈산다도山茶圖〉 1점, 〈설죽산자도雪竹山鷓圖〉 2점, 〈사생쌍순도寫生雙鶉圖〉 2점, 〈군구도羣鳩圖〉 2점, 〈창토도蒼

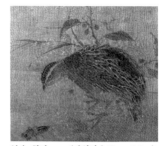

북송 최각崔慤, 〈기실암순도杞實鵪鶉圖〉, 대만 고궁박물원

2) 강남의 … 돋았네 : 백거이의 「자호필紫毫筆」에 보인다.

兔圖〉1점,〈희원산자도^{戲猿山鷓圖}〉2점.

崔慤, 字子中, 崔白弟也. 官至左班殿直. 工畵花鳥, 推譽于時. 其兄白尤先得名, 慤之所畵, 筆法規模, 與白相若. 凡造景寫物, 必放手鋪張而爲圖, 未嘗瑣碎. 作花竹多在於水邊沙外之趣. 至於寫蘆汀葦岸, 風鴛雪雁, 有未起先改之意, 殆有得於地偏無人之態也. 尤喜作兔, 自成一家. 大抵四方之兔, 賦形雖同, 而毛色小異. 山林原野, 所處不一. 如山林間者, 往往無毫而腹下不白, 平原淺草, 則毫多而腹白, 大率如此相異也. 白居易曾作宣州筆詩謂"江南石上有老兔, 食竹飲泉生紫毫."此大不知物之理. 聞江南之兔, 未嘗有毫, 宣州筆工復取靑, 齊中山兔毫作筆耳. 畵家雖游藝, 至於窮理處, 當須知此. 因慤畵兔, 故及之云. 至如翰林圖畵院中較藝優劣, 必以黃筌父子之筆法爲程式, 自慤及其兄白之出, 而畵格乃變.

今御府所藏六十有七:〈桃竹鷺鷥圖〉二,〈杏竹山鷓圖〉二,〈杏竹野雉圖〉一,〈榴花黃鶯圖〉四,〈梨花錦雞圖〉三,〈夾竹海棠圖〉二,〈梔子野雞圖〉二,〈秀竹黃鸝圖〉二,〈榴花白鷴圖〉三,〈黃榴雙兔圖〉一,〈花竹百勞圖〉二,〈渚³⁾蓮圖〉一,〈夏溪圖〉四,〈葵花雙兔圖〉一,〈葵花鼠狼圖〉一,〈槿花圖〉一,〈秋鷹搏兔圖〉二,〈蘆雁圖〉三,〈秋荷野鴨圖〉三,〈秋荷家鵝圖〉一,〈雙禽秋兔圖〉二,〈拒霜野鴨圖〉四,〈檞竹雙兔圖〉二⁴⁾,〈梅竹雙禽圖〉三,〈雪竹寒雁圖〉一,〈雪鴨山鷓圖〉二,〈寒蘆雪鷺圖〉二,〈山茶圖〉一,〈雪竹山鷓圖〉二,〈寫生雙鶉圖〉二,〈羣鳩圖〉二,〈蒼兔圖〉一,〈戲猿山鷓圖〉二.

3) '渚'는〈대덕본〉에 '諸'로 되어 있다.
4) '二'는 원문에 '四'로 되어 있으나,〈대덕본〉에 근거하여 바로잡았다.〈사고본〉에 결자이다.

한자풀이

• 碎(쇄) 부수다
• 蘆(로) 갈대
• 葦(위) 갈대
• 鷴(한) 백한
• 搏(박) 붙잡다

애선艾宣

애선艾宣은 금릉金陵 사람이다. 화죽花竹과 금조禽鳥를 잘 그렸다. 부색傳色[1]과 훈담暈淡[2]에 능하여 생동하는 뜻이 있었는데, 화폭 위를 문질러보면 사람의 손끝에 묻어나지 않았다. 우뚝한 품격과 우아한 운치는 근래의 세속 화가들로서는 도달할 수 있는 바가 아니었다. 특히 쇠잔한 풀과 황량한 나무 덤불과 처량한 들녘의 정취를 그리기를 좋아하였다. 그리고 메추라기를 그리는 것으로써 당시에 명성을 떨쳤다.

비록 서희徐熙와 조창趙昌 등의 뒷자리에 있었으나, 신종神宗이 일찍이 최백崔白, 갈수창葛守昌, 정황丁貺과 애선 등 네 사람에게 함께 〈수공어의도垂拱御扆圖〉를 그리게 한 적이 있다. 비록 화보에 들어갈 만한 풍격에 이른 것은 아니었으나, 희녕熙寧(신종)이 취한 것이기 때문에 특별히 화보에 수록한다.

지금 어부에 1점의 그림이 보관되어 있다. 〈수공어의협죽해당학도垂拱御扆夾竹海棠鶴圖〉 1점.

1) 부색傳色 : 부채傳彩. 색을 입혀나가는 일을 이른다.
2) 훈담暈淡 : 분과 먹을 가지고 색채의 명암을 표현해내는 기법을 말한다.

艾宣, 金陵人. 善畫花竹、禽鳥. 能傳色、暈淡有生意, 捫之不襯人指. 其孤標雅致, 非近時之俗工所能到. 尤喜作敗草荒榛、野色凄凉之趣. 以畫鵪鶉著名于時. 雖居徐熙、趙昌輩之亞, 神考嘗令崔白、葛守昌、丁貺與宣等四人, 同畫〈垂拱御扆圖〉. 雖非入譜之格, 緣熙寧所取, 故特入譜.

今御府所藏一:〈垂拱御扆夾竹海棠鶴圖〉.

 한자풀이

- 暈(훈) 햇무리
- 襯(친) 가까이하다
- 榛(진) 덤불
- 鵪(암) 메추라기
- 鶉(순) 메추라기
- 扆(의) 병풍

정황丁貺

정황丁貺은 호량濠梁 사람이다. 화죽花竹과 영모翎毛를 잘 그렸다. 비록 황전黃筌, 서희徐熙, 역원길易元吉 등과 나란히 앞을 다투기에는 부족하였지만, 희녕熙寧 연간에 신종神宗의 총애를 받았다. 그래서 신종이 최백崔白, 애선艾宣, 갈수창葛守昌과 정황 등 네 사람에게 함께 〈수공어의도垂拱御扆圖〉를 그릴 것을 명하였다. 이것이 당시에 영광스러운 일로 여겨졌다.

지금 어부에 1점의 그림이 보관되어 있다. 〈수공어의협죽해당학도垂拱御扆夾竹海棠鶴圖〉 1점.

丁貺, 濠梁人. 善畫花竹、翎毛. 雖[1]未足與黃筌、徐熙、易元吉輩竝驅爭先, 然熙寧被遇神考, 命與崔白、艾宣、葛守昌及貺等四人, 共畫〈垂拱御扆圖〉, 爲一時之榮.

今御府所藏一:〈垂拱御扆夾竹海棠鶴圖〉.

1) '雖'는 〈대덕본〉에 '然雖'로 되어 있다.

 한자풀이

• 驅(구) 몰다

갈수창葛守昌은 경사京師(개봉) 사람이다. 당시에 도화원지후圖畫院祗候가 되었다. 화조花鳥를 잘 그렸으니, 꽃받침과 꽃술, 꽃의 가지와 줄기, 새가 날아가고 지저귀는 움직임에 이르기까지 모두 생동하는 뜻이 있었다.

대개 화가로서 이를 그리는 자가 매우 많았으나 형사를 조금 정밀하게 하면 단정하고 가지런한 실수를 범하고, 필획을 지나치게 간략하게 하면 성글고 소략한 실수를 범하게 된다. 정밀하게 하면서도 소탈함을 이루고 간략하게 하면서도 뜻이 충만하게 만드는 것은 오직 필묵의 법도 밖에 있는 것을 깨달은 자라야 알 수 있다. 그런데 갈수창은 더욱 부지런히 배워서 역시 빠르게 이러한 경지에까지 도달하기에 이른 자이다.

또한 초충草蟲과 채소, 가지 등의 사물에도 능하였다. 이것이 그가 겸비하고 있는 재능들이다.

옛날에 희녕熙寧 연간 초에 신종神宗이 마침내 최백崔白, 애선艾宣, 정황丁貺 등과 갈수창에게 명하여 함께 〈수공어의도〉를 그리게 하였다. 비록 화보에 수록할 만한 풍격에 이르지는 못하였으나 희녕熙寧(신종)이 취한 것이라고 하여, 이로 인해 특별히 화보에 수록한다.

지금 어부에 1점의 그림이 보관되어 있다. 〈수공어의협죽해당학도垂拱御辰夾竹海棠鶴圖〉 1점.

葛守昌, 京師人. 時爲圖畵院祗候. 善畵花鳥, 跗蕚枝幹, 與夫飛鳴態度, 率有生意. 大抵畵人爲此者甚多, 然形似少精, 則失之整齊, 筆畵太簡, 則失之澗略. 精而造疎, 簡而意足, 唯得於筆墨之外者知之. 守昌加之學, 亦逮駸駸以進乎此者也. 又工於草蟲、蔬茄等物, 蓋其所兼耳. 昔熙寧初, 神考遂令崔白、艾宣、丁貺等與守昌同畵〈垂拱御扆圖〉, 雖非入譜之格, 以謂熙寧所收, 因此故特入於譜云.

今御府所藏一 : 〈垂拱御扆夾竹海棠鶴圖〉.

한자풀이
• 蕚(악) 꽃받침

북송 휘종의 회화 인물사

宣和畫譜

선화화보 **권19**

화조花鳥 5

왕효王曉

왕효王曉는 사주泗州 사람이다. 지저귀는 새, 무더기로 자란 가시나무, 준걸한 매 등을 잘 그렸다.

곽건휘郭乾暉[1]를 스승으로 섬겨 비록 스승에 미치지 못하는 듯이 보인다. 하지만 먹이를 낚아채고 날아가는 모습[2]을 그린 것으로 말하자면, 낮은 곳에 서식하며 떼 지어 지저귀는 새들이 경계하고 두려워하였을 정도이다. 그의 그림이 또한 웅준雄俊[3]했기 때문일 것이다. 그러나 세상에 전해지는 그림이 몹시 드물다.

지금 어부에 1점의 그림이 보관되어 있다. 〈조작도噪雀圖〉 1점.

王曉, 泗州人. 善畫鳴禽, 叢棘, 俊鷹等. 師郭乾暉, 雖若未至, 而就其擊搏, 飛揚之狀, 至爲卑棲羣噪者之所警, 其亦雄俊已哉. 蓋傳于世者絶少矣.

今御府所藏一:〈噪雀圖〉.

1) 곽건휘郭乾暉 : 오대 남당南唐의 화가로 북해北海 사람이다. 화조花鳥를 잘 그려 명성을 얻었다. '화조-1-11' 참조.
2) 먹이를 … 모습 : 격박비양擊搏飛揚. '격박擊搏'은 공격하여 낚아챈다는 말이고, '비양飛揚'은 날아오른다는 말이다.
3) 웅준雄俊 : 용감하고 뛰어난 모습을 이른다.

남송 왕선王詵, 〈응도鷹圖〉, 대만 고궁박물원

🌸 한자풀이

• 棘(극) 가시
• 搏(박) 붙잡다
• 棲(서) 깃들다
• 噪(조) 지저귀다

유상劉常

유상劉常은 금릉金陵[1] 사람이다. 화죽花竹을 잘 그렸는데 지극히 절묘한 경지에까지 이르러 강좌江左[2]에 명성을 크게 떨쳤다.

집에 정원을 만들고 직접 화죽을 심고서 날마다 그 사이에서 휴식하다가 매번 마음에 드는 곳이 있으면 번번이 종이를 찾아 그림을 그렸는데 마침내 조화옹과 친구가 된 듯이 생동하게 그려내었다. 색을 물들일 때에 연분鉛粉으로 바탕을 칠하여 농담을 고르게 조절하는 것[3]을 하지 않고서 곧장 한 번에 물들여 완성하였다.

이전에 미불米芾이 서학박사書學博士로 부임하기 위하여 금릉을 지날 적에 유상이 그린 〈절지도화折枝桃花〉를 바치는 자가 있었다. 이에 미불이 병풍 사이에 그림을 두고 그 아래에서 앉기도 하고 눕기도 하면서 떠나지 않았다. 밤에는 촛불을 가져다 밝혀 그림과 마주하고서 마치 서로 말을 주고받는 듯이 하였다. 이렇게 완상하고 감탄하기를 여러 달 동안 한 뒤에 평하기를, "유상이 배운 바가 조창趙昌[4]의 무리에 뒤지지 않는다."라고 하였다.

지금 어부에 4점의 그림이 보관되어 있다. 〈사생행화도寫生杏花圖〉 1점, 〈도화도桃花圖〉 1점, 〈모과화도木瓜花圖〉 1점, 〈육화도六花圖〉 1점.

劉常, 金陵人. 善畫花竹, 極臻其妙, 名重江左. 家治園圃, 手植花竹, 日遊息其間, 每得意處, 輒索紙落筆, 遂與造物者爲友. 染色不以丹鉛襯傳, 調勻深淺, 一染而就. 頃時米芾赴書學博士, 過金

1) 금릉金陵 : 남경南京의 옛 이름이다. '도석-1-3' 참조.
2) 강좌江左 : 장강長江 하류의 동쪽 지역, 곧 강동江東의 별칭이다. '도석-3-10' 참조.

3) 바탕을 … 것 : 친부襯傅. 색을 물들여서 칠하는 것을 이른다.

4) 조창趙昌 : 959~1016년. 북송 검남劍南의 화가로 자는 창지昌之이다. 등창우滕昌祐의 화법을 배워 절지와 초충에 뛰어났다. '화조-4-1' 참조.

陵, 有以當所畫〈折枝桃花〉獻者. 於是亟置之於屏間, 坐臥其下, 夜索燭與對, 若相晤言. 賞歎者累月, 以謂當之所學, 不減於趙昌之流.

今御府所藏四：〈寫生杏花圖〉一,〈桃花圖〉一,〈木瓜花圖〉一,〈六花圖〉一.

송 작가미상,〈화죽영모도花竹翎毛圖〉, 대만 고궁박물원

한자풀이

- 襯(친) 가까이하다
- 傅(부) 펴다
- 勻(균) 고르다
- 晤(오) 만나다

무신武臣 유영년劉永年은 자가 공석公錫이니 장헌명숙황후章獻明肅皇后[1]의 질손姪孫이다. 그의 선조는 본래 팽성彭城 사람이었으나, 후에 개봉開封으로 거처를 옮긴 뒤에 그대로 정착하였다. 유영년이 4살이 되던 해에 마침 인종仁宗[2]이 처음 국정을 다스리게 되어 외가外家[3]의 자손 중에 아직 벼슬하지 않은 자를 등용하였다. 이에 유영년을 내전숭반內殿崇班으로 삼았으므로 양쪽 궁宮[4]을 출입하게 되었다.

인종이 유영년에게 짧은 시를 짓게 하였더니, "한 기둥이 능히 하늘을 받치고 있네."라는 시구를 읊었다. 이 때문에 인종이 놀라 그를 기이하게 여겼다. 또 한 번은 인종이 요진정瑤津亭 아래 물속에 실수로 금 술잔을 떨어트리고 장난스럽게 좌우를 돌아보며 말하길, "누가 나를 위해 금 술잔을 가져올 자인가."라고 하였다. 그러자 유영년이 대번에 물속으로 뛰어 들어가 금 술잔을 가지고 나왔다. 인종이 그의 머리를 쓰다듬으며 말하길, "유씨劉氏 집안의 어린 천리마로다."라고 하였다. 이로부터 유영년을 매우 특별하게 대우하여 궁 안에 두고 따르게 하다가, 12살이 되어서야 비로소 궐 밖으로 나가는 것을 허락하였다.

유영년은 독서를 좋아하더니 병법에 통달하여 환하게 알았고 용기와 기력도 남의 두 배였다. 일찍이 북방의 노虜[5]에게 사신으로 갔다가 우연히 맡은 일을 처리하는 문제로 그들의 노여움을 산 적이 있었다. 이로 인해 밤에 그들이 큰 돌로 객관의 문을 가로막아서 여러 사

1) 장헌명숙황후章獻明肅皇后 : 968~1033년. 송 진종眞宗 조항趙恒의 후비 유씨劉氏의 시호이다. 건흥乾興 원년(1022) 2월에 진종이 54세로 세상을 떠나 11세의 인종仁宗이 즉위하자 태후로서 섭정하여 정권의 안정을 꾀하였다. 유아劉娥로 불리기도 한다.
2) 인종仁宗 : 재위 1022~1063년. 송나라 네 번째 제위에 오른 조정趙禎(1010~1063)이다.
3) 외가外家 : 인종의 모친 장헌명숙황후 유씨의 친정을 이른다.
4) 양쪽 궁宮 : 황제의 궁과 태후의 궁을 이른다.

5) 노虜 : 고대 북방의 민족이다. 혹은 북방인의 멸칭蔑稱으로도 쓰인다.

람들이 모두 두려워하였다. 하지만 홀로 유영년만은 아무렇지 않게 생각하였다. 평소에 용기와 기력이 있다고 알려졌던 그가 마침내 그 큰 돌을 들어 내던져버리니 그들이 그를 신神의 사자라고 생각하였다.

마침내 조정으로 돌아와 인종의 뜻을 잘 받들다가[6] 발탁되어 경주涇州의 수령으로 나가게 되었다. 이에 인종이 시를 지어 임소로 떠나는 그에게 총애하는 마음을 보였다. 사람들은 그가 쇠 심장과 돌 창자[7]를 가진 인물로서 웅대하고 호방하게 용왕매진하는 기상이 있으니 결코 유순하면서 곱상한 일[8]을 하지는 않을 것이라고 의심했었다. 그런데 마침내 능히 한묵翰墨과 단청丹靑의 공부에 종사하여 먹을 적셔 붓을 휘둘렀으니 이는 모두 사람들의 의표를 찌른 것이었다.

조수鳥獸와 충어蟲魚를 그리는 데에 특히 뛰어났다. 또 도석道釋과 인물人物을 그리는 데에서 관휴貫休[9]의 기이하고 초탈함을 터득하였다. 용필은 다른 화가들의 섬세한 붓질과는 달라서 뜻에 맞는 곳을 만나면 비록 악추堊帚[10]를 사용하더라도 그려낼 수 있었다. 이는 보통 화가들이 미칠 수 없는 경지이다.

일찍이 시위보군·마군·친군전전도우후侍衛步軍馬軍親軍殿前都虞候, 보군부도지휘사步軍副都指揮使, 옹주관찰사邕州觀察使, 숭신군절도사崇信軍節度使를 맡았다. 시호는 장각壯恪이다.

지금 어부에 36점의 그림이 보관되어 있다. 〈화압도花鴨圖〉 4점, 〈가아도家鵝圖〉 3점, 〈사생가아도寫生家鵝圖〉 1점, 〈쌍아도雙鵝圖〉 5점, 〈응토도鷹兎圖〉 1점, 〈각응도角鷹圖〉 1점, 〈응도鷹圖〉 1점, 〈노안도蘆雁圖〉 4점, 〈사생귀도寫生龜圖〉 1점, 〈수묵쌍합도水墨雙鴿圖〉 1점, 〈군계도羣雞圖〉 1점, 〈와오도臥烏圖〉 2점, 〈송골도松鶻圖〉 1점, 〈수묵환도水墨

북송 유영년劉永年, 〈화음옥토도花陰玉兎圖〉, 대만 고궁박물원

6) 인종의 … 받들다가 : 칭지稱旨. 인종의 뜻에 맞게 명을 받들어 수행하였음을 이른다.
7) 쇠 심장과 돌 창자 : 철심석장鐵心石腸. 쇠 같은 마음에 돌 같은 창자라는 뜻으로, 지조志操가 쇠와 돌처럼 견고하여 외부의 유혹에 흔들리지 않음을 이른다.
8) 유순하면서 … 일 : 완미婉媚. 온유하고 아름다운 것을 이른다.
9) 관휴貫休 : 832~912년. '도석-3-12' 참조.

10) 악추堊帚 : 흰 석회를 벽에 바를 때에 사용하는 공구이다.

獾圖〉1점, 〈유천어도柳穿魚圖〉1점, 〈목방려도牧放驢圖〉1점, 〈추토도秋兔圖〉2점, 〈묵죽도墨竹圖〉2점, 〈사목성상寫木星像〉1점, 〈수록도壽鹿圖〉1점, 〈수묵가채도水墨茄菜圖〉1점.

武臣劉永年, 字公錫, 章獻明肅皇后之姪孫. 其先本彭城人, 後徙於開封, 因以家焉. 永年生四歲, 會仁宗[11]初總萬機, 錄外氏子孫之未仕者. 於是以永年爲內殿崇班, 出入兩宮. 仁宗[12]使賦小詩, 有 "一柱會擎天"之句, 帝乃驚異之. 又嘗誤投金盞於瑤津亭下, 戲顧左右曰 "孰能爲我取之者?" 永年一躍持之而出, 帝撫其頂曰 "劉氏千里駒也." 自爾待之甚異, 置內從中, 年十二, 始聽出外. 永年喜讀書, 通曉兵法, 勇力兼人. 嘗使虜[13], 會以職事致虜[14]人怒, 夜以巨石塞驛門, 衆皆恐, 獨永年如無. 素以勇力聞, 乃取其巨石而擲弃之, 虜[15]人以爲神使. 遂還朝稱旨, 擢知涇州, 帝製詩以寵其行. 疑其鐵心石腸而雄豪邁往之氣, 不復作婉媚事. 乃能從事翰墨丹靑之學, 濡毫揮灑, 蓋皆出於人意之表. 作鳥獸, 蟲魚尤工. 又至所畫道釋, 人物, 得貫休之奇逸, 而用筆非畫家纖毫細管, 遇得意處, 雖堊帚可用. 此畫史所不能及也. 嘗任侍衛步軍馬軍親軍殿前都虞候, 步軍副都指揮使, 邕州觀察使, 崇信軍節度使, 諡壯恪.

今御府所藏三十有六: 〈花鴨圖〉四, 〈家鵝圖〉三, 〈寫生家鵝圖〉一, 〈雙鵝圖〉五, 〈鷹兔圖〉一, 〈角鷹圖〉一, 〈鷹圖〉一, 〈蘆雁圖〉四, 〈寫生龜圖〉一, 〈水墨雙鴿圖〉一, 〈羣雞圖〉一, 〈臥烏圖〉二, 〈松鶻圖〉一, 〈水墨獾圖〉一, 〈柳穿魚圖〉一, 〈牧放驢圖〉一, 〈秋兔圖〉二, 〈墨竹圖〉二, 〈寫木星像〉一, 〈壽鹿圖〉一, 〈水墨茄菜圖〉一.

북송 유영년劉永年, 〈상암희락도商巖熙樂圖〉, 대만 고궁박물원

11) '仁宗'은 〈대덕본〉에 '仁宗皇帝'로 되어 있다.
12) '仁宗'은 〈대덕본〉에 '仁宗皇帝'로 되어 있다.
13) '虜'는 〈사고본〉에 '遼'로 되어 있다.
14) '虜'는 〈사고본〉에 '遼'로 되어 있다.
15) '虜'는 〈사고본〉에 '遼'로 되어 있다.

한자풀이

- 徙(사) 옮기다
- 擎(경) 받들다
- 撫(무) 어루만지다
- 擲(척) 던지다
- 擢(탁) 뽑다
- 濡(유) 적시다
- 灑(쇄) 뿌리다
- 纖(섬) 가늘다
- 堊(악) 흰 흙
- 帚(추) 비

무신武臣 오원유吳元瑜는 자가 공기公器이니 경사京師 사람이다. 처음에 오왕부吳王府[1]의 직중서성관直中書省官이 되었다가 우반전직右班殿直으로 옮겨갔다.

그림에 능하였으니 최백崔白을 스승으로 섬겨 능히 원체院體[2]라고 불리는 세속의 습기를 변화시켰다. 이로 인해 평소에 원체의 화법을 구사하는 사람들도 오원유를 따라 구태를 씻어버리고 점점 필묵을 분방하게 써서 흉중의 생각을 표현해내었다.

이에 뛰어난 화가가 성대하게 출현하여 이전의 화가들을 뒤쫓을 정도가 되었으니, 이는 오원유에게 힘입은 것이었다. 그러므로 그의 그림이 여러 화가들의 그림보다 특별히 뛰어나서 스스로 일가를 이룰 수 있었다. 이에 이를 전문으로 그리게 되면서 세상에 전해지는 그림도 매우 많아졌고, 오원유의 그림을 구하려는 자들도 발꿈치가 서로 이어졌다.[3]

오왕이 오원유를 보내어 직접 태주泰州[4]에 가서 서신옹徐神翁[5]의 상을 베껴오도록 하였다. 이때 진사 이분李芬[6]이라는 자가 시를 지어 전송하기를, "장군 오원유가 그림이 절묘하여 지금의 시대에서 출중하기에 오왕이 명령하여 작은 배를 타고 해릉海陵[7]으로 내려가 서신옹의 상을 베껴오도록 하였다. 그러므로 시로써 그 일을 기록하여 준다. '진시황秦始皇이 자나 깨나 모영茅盈 말을 생각하여, 불로장생에 마음을 쏟아 신선이 되고자 하였네.[8] 서복徐福은 단약을 가지고 신선이

1) 오왕부吳王府 : 오왕吳王 조호趙顥(1050 ~1096)의 왕부王府이다. 조호의 자는 중명仲明으로 영종英宗의 차남이다.
2) 원체院體 : 일반적으로 궁정에 소속된 화원 화가들의 회화 경향을 이른다. 여기서는 북송 한림도화원翰林圖畵院 소속 화가들의 회화 경향을 이른다. 화원에서는 대체로 궁정의 수요에 따라 궁정과 밀접한 소재들을 화려하고 세밀한 기법으로 그려내었다.
3) 발꿈치가…이어졌다 : 종상섭踵相躡. 뒷사람의 발끝이 앞사람의 발꿈치에 닿는다는 말로, 사람들이 잇따름을 이른다.
4) 태주泰州 : 강소江蘇에 속한 지역의 명칭이다.
5) 서신옹徐神翁 : 진시황 때의 방사方士 서복徐福의 별칭이다. 바다 가운데 삼신산이 있고 그 속에 신선이 있다고 아뢴 뒤에, 명을 받아 어린 남녀 수천 명을 거느리고 신선을 찾으러 가서 다시 돌아오지 않았다고 한다.
7) 해릉海陵 : 강소 태주泰州에 속한 지역의 명칭이다.
8) 진시황秦始皇이 … 하였네 : 진시황 31년 9월에 모영茅盈의 증조 모몽茅蒙이 화산華山에서 신선이 되어 용을 몰아서 하늘로 올라갔다. 이때에 고을에서, "신선이 된 자는 모초성茅初成이니, 용을 타고 올라가 태청泰淸에 들어가고, 때로 현주玄洲에 내려와 적성赤城에서 노니네. 선대를 이어 우리에게 모영이 있으니 제帝가 배우려거든 납제臘祭를 가평嘉平이라 해야 하리."라는 노래가 불려졌다. 이를 들은 진시황이 흔쾌히 신선에 뜻을 두고 납제의 명칭을 '가평嘉平'으로 바꾸었다고 한다. 송宋 장군방張君房 『운급칠첨雲笈七籤』 권104, 「태원진인동악상경사명진군전太元眞人東嶽上卿司命眞君傳」.

되었으나, 운해雲海가 아득한 곳에서 오랫동안 기다릴 따름이었네. 일월이 동서로 순환하고 가을이 봄과 반복되어, 바다가 뽕밭으로 변하도록[9] 얼마나 많은 사람을 겪었던가. 홀연 다시 옛 나라를 보고 싶어서, 난새에 멍에를 매어 곧장 강회江淮[10]의 물가로 내려온 것이네. 베옷의 시골 백성들이 농사일을 미룬 채로, 스스로 임궁琳宮[11]에 가서 빗자루로 청소하였네. 신비한 말을 직접 써서 세상 사람들을 깨우치느라, 한 번 앉아서 문득 30년이 흐른 것에 놀라네. 도를 신봉하는 회남왕淮南王[12]이 신선 진적의 소문을 듣고, 작은 배를 태워 그 소식을 물으러 보내었네. 화가의 솜씨 이전부터 홀로 출중하여, 신선의 풍골을 한 번 보고서 마음으로 터득하였네. 돌아온 뒤로 아득한 운해 너머를 볼 수는 없으나, 세 척의 생사 비단 위에 취한 붓으로 그려놓은 것이 있네. 그림 속 서신옹이 말하지는 못하지만, 흰 학이 외로운 구름에 올라 있는 듯하네. 해릉에서 천 리 먼 곳에 있으면서, 나의 속세 일을 마치지 못한 것을 탄식하네. 다리 위에서 병서를 전해주는 기회를 만난다면, 진심으로 황석공黃石公의 신발을 주워오길 원한다네.[13]"라고 하였다. 오원유가 당시에 소중하게 여겨진 것이 이와 같았다.

후에 외직으로 나가 광주병마도감光州兵馬都監이 되었다가, 다시 조정의 관리가 되었는데 그림을 구하려는 자들이 더욱 그치지 않았다. 오원유는 점점 늙어갈수록 일일이 그림 부탁에 응할 수 없었고, 또한 스스로도 자신의 능력을 가벼이 쓰지 않았다. 때문에 타인의 그림이나 혹은 제자가 베낀 그림을 가져다가 자신의 도장을 찍어 자신의 그림으로 속여서 그림 빚을 메우기도 하였다. 그러나 사람들은 스스로

그 진위를 구별할 수 있었다. 오원유는 얼마 후에 세상을 떠났다.

관직은 무공대부武功大夫로서 합주단련사合州團練使에 이르렀다.

지금 어부에 189점의 그림이 보관되어 있다. 〈사생모란도寫生牡丹圖〉 1점, 〈도화황리도桃花黃鸝圖〉 1점, 〈비도와오도緋桃臥烏圖〉 1점, 〈행화야계도杏花野雞圖〉 3점, 〈행화금구도杏花錦鳩圖〉 1점, 〈황앵병도도黃鶯餅桃圖〉 1점, 〈백초병도도柏梢餅桃圖〉 1점, 〈행화계칙도杏花鸂鶒圖〉 2점, 〈행화회금도杏花會禽圖〉 2점, 〈이화노사도梨花鷺鷥圖〉 2점, 〈이화공작도梨花孔雀圖〉 5점, 〈이화구자도梨花鳩子圖〉 3점, 〈이화황앵도梨花黃鶯圖〉 1점, 〈송초행화도松梢杏花圖〉 1점, 〈임금두견도林檎杜鵑圖〉 2점, 〈금림금벽계도金林檎碧雞圖〉 1점, 〈금림금산자도金林檎山鷓圖〉 2점, 〈해당산자도海棠山鷓圖〉 1점, 〈해당구자도海棠鳩子圖〉 1점, 〈해당유춘앵도海棠遊春鶯圖〉 1점, 〈해당황앵도海棠黃鶯圖〉 2점, 〈이화앵무도李花鸚鵡圖〉 2점, 〈벽도산청도碧桃山靑圖〉 2점, 〈서향사승아도瑞香四勝兒圖〉 1점, 〈유당계칙도柳塘鸂鶒圖〉 2점, 〈춘금도春禽圖〉 1점, 〈모과화공작도木瓜花孔雀圖〉 1점, 〈모과쌍금도木瓜雙禽圖〉 1점, 〈춘강도春江圖〉 1점, 〈규화노사도葵花鷺鷥圖〉 4점, 〈하안도夏岸圖〉 1점, 〈유화벽계도榴花碧雞圖〉 2점, 〈규화백한도葵花白鷳圖〉 4점, 〈영하도榮荷圖〉 1점, 〈유화금시아도榴花金翅兒圖〉 1점, 〈추당도秋塘圖〉 1점, 〈백련도白蓮圖〉 2점, 〈추정낙안도秋汀落雁圖〉 2점, 〈추정도秋汀圖〉 1점, 〈추정야압도秋汀野鴨圖〉 2점, 〈아정추효도鵝汀秋曉圖〉 2점, 〈명사공작도椺植孔雀圖〉 1점, 〈부용원앙도芙蓉鴛鴦圖〉 2점, 〈풍연노사도風煙鷺鷥圖〉 2점, 〈평사낙안도平沙落雁圖〉 1점, 〈패엽가아도敗葉家鵝圖〉 2점, 〈풍죽산자도風竹山鷓圖〉 2점, 〈설죽요자도雪竹鷂子圖〉 1점, 〈동림도冬林圖〉 1점, 〈설금도雪禽圖〉 2점, 〈설강행려도雪

江行旅圖〉1점, 〈설죽산청도雪竹山靑圖〉2점, 〈설로한안도雪蘆寒雁圖〉

1점, 〈설안도雪雁圖〉2점, 〈설죽수영도雪竹繡纓圖〉2점, 〈총죽설금도叢

竹雪禽圖〉4점, 〈매죽설작도梅竹雪雀圖〉2점, 〈죽초매화도竹梢梅花圖〉

1점, 〈설죽쌍금도雪竹雙禽圖〉3점, 〈매화산자도梅花山鷓圖〉3점, 〈설매

한안도雪梅寒雁圖〉2점, 〈강매낙안도江梅落雁圖〉2점, 〈매죽쌍금도梅竹雙

禽圖〉1점, 〈설압도雪鴨圖〉2점, 〈매화산청도梅花山靑圖〉1점, 〈산다요자

도山茶鷯子圖〉1점, 〈설매산자도雪梅山鷓圖〉2점, 〈차두홍려자도釵頭紅荔

子圖〉1점, 〈사계각금미도四季角金眉圖〉1점, 〈공작도孔雀圖〉2점, 〈순요

도鶉鷯圖〉2점, 〈낙안도落雁圖〉2점, 〈수죽계칙도水竹鸂鷘圖〉2점, 〈자

개희묘도紫芥戱貓圖〉1점, 〈자모희묘도子母戱貓圖〉1점, 〈수묵설죽도水

墨雪竹圖〉1점, 〈부리백로도郮梨百勞圖〉1점, 〈호피홍려자도虎皮紅荔子圖〉

1점, 〈유영도流英圖〉2점, 〈방홍여자도方紅荔子圖〉1점, 〈묵죽도墨竹圖〉

6점, 〈대모홍여자도玳瑁紅荔子圖〉1점, 〈분홍여자도粉紅荔子圖〉1점,

〈사생향계도寫生香桂圖〉1점, 〈주시여자도朱柿荔子圖〉1점, 〈경화공작

도瓊花孔雀圖〉1점, 〈자죽자연도柘竹紫燕圖〉1점, 〈우심여자도牛心荔子圖〉

1점, 〈감각여자도蚶殼荔子圖〉1점, 〈진주여자도眞珠荔子圖〉1점, 〈정향

여자도丁香荔子圖〉1점, 〈십일요상十一曜像〉14점, 〈천존상天尊像〉1점,

〈진무상眞武像〉1점, 〈사방칠수성상四方七宿星像〉4점, 〈석가불상釋迦佛

像〉1점, 〈관음경상觀音經相〉1점, 〈수월관음상水月觀音像〉1점, 〈관음보

살상觀音菩薩像〉1점, 〈도잠하거도陶潛夏居圖〉1점, 〈사서신옹진寫徐神翁眞〉

1점, 〈연사만경도煙寺晩鏡圖〉1점, 〈요지도瑤池圖〉3점, 〈경목도駉牧圖〉

1점, 〈수각한기도水閣閒棋圖〉1점, 〈육마도六馬圖〉1점, 〈고목도考牧圖〉

1점, 〈완주룡도玩珠龍圖〉1점, 〈행화구자도杏花鳩子圖〉1점, 〈번족도番族

圖〉2점,〈임금화유춘앵도林檎花遊春鶯圖〉1점,〈치자오두백협도梔子鳥
頭白頰圖〉1점.

武臣吳元瑜, 字公器, 京師人. 初爲吳王府直省官, 換右班殿直.
善畫, 師崔白, 能變世俗之氣所謂院體者. 而素爲院體之人, 亦因元
瑜革去故態, 稍稍放筆墨以出胸臆. 畫手之盛, 追蹤前輩, 蓋元瑜之
力也. 故其畫特出衆工之上, 自成一家. 以此專門, 傳於世者甚多,
而求元瑜之筆者, 踵相躡也. 吳王遣元瑜, 親詣泰州, 傳徐神翁像.
有進士李芬作詩送之曰 "吳將軍元瑜丹靑妙當世, 吳王命扁舟下海
陵, 貌徐神翁像以歸. 故爲詩敍其事以贈云 '秦皇竄寐毛[13]盈語, 銳
意長生欲輕擧. 徐福藥就仙骨成, 雲海茫茫但延佇. 東西日月秋復
春, 海變桑田更幾人? 忽思重看舊寰宇, 驂鸞直下江淮濱. 布衣野
叟不耕藝, 自向琳宮操拔篲. 秘語親書悟世人, 一坐忽驚三十歲. 淮
南奉道聞眞蹟, 命使扁舟訪消息. 畫手從來獨擅場, 一見仙風心自
得. 歸來目斷蒼煙垠, 三尺生綃醉墨翻. 軸上神翁不解語, 彷彿白鶴
乘孤雲. 海陵相望一千里, 嗟我塵勞未云已. 授書圯上會有期, 誠心
願取黃公履.'" 其爲一時所重如此. 後出爲光州兵馬都監, 再調官輦
轂下, 而求畫者愈不已. 元瑜漸老不事事, 亦自重其能. 因取他畫或
弟子所模寫, 冒以印章, 繆爲己筆, 以塞其責, 人自能辨之. 未幾而
卒. 官至武功大夫·合州團練使.
　今御府所藏一百八十有九:〈寫生牡丹圖〉一,〈桃花黃鸝圖〉一,
〈緋桃臥鳥圖〉一,〈杏花野雞圖〉三,〈杏花錦鳩圖〉一,〈黃鶯餠桃
圖〉一,〈柏梢餠桃圖〉一,〈杏花鸂鶒圖〉二,〈杏花會禽圖〉二,〈梨

13) '毛'는 '茅'의 오기로 보인다.

花鷺鷥圖〉二,〈梨花孔雀圖〉五,〈梨花鳩子圖〉三,〈梨花黃鶯圖〉
一,〈松梢杏花圖〉一,〈林檎杜鵑圖〉二,〈金林檎碧雞圖〉一,〈金林
檎山�4圖〉二,〈海棠山�4圖〉一,〈海棠鳩子圖〉一,〈海棠遊春鶯圖〉
一,〈海棠黃鶯圖〉二,〈李花鸚鵡圖〉二,〈碧桃山靑圖〉二,〈瑞香
四勝兒圖〉一,〈柳塘鸂鶒圖〉二,〈春禽圖〉一,〈木瓜花孔雀圖〉一,
〈木瓜雙禽圖〉一,〈春江圖〉一,〈葵花鷺鷥圖〉四,〈夏岸圖〉一,〈榴
花碧雞圖〉二,〈葵花白鷴圖〉四,〈榮荷圖〉一,〈榴花金翅兒圖〉一,
〈秋塘圖〉一,〈白蓮圖〉二,〈秋汀落雁圖〉二,〈秋汀圖〉一,〈秋汀
野鴨圖〉二,〈鵝汀秋曉¹⁴⁾圖〉二,〈槇楂孔雀圖〉一,〈芙蓉鴛鴦圖〉
二,〈風煙鷺鷥圖〉二,〈平沙落雁圖〉一,〈敗葉家鵝圖〉二,〈風竹山
�4圖〉二,〈雪竹鷓子圖〉一,〈冬林圖〉一,〈雪禽圖〉二,〈雪江行旅
圖〉一,〈雪竹山靑圖〉二,〈雪蘆寒雁圖〉一,〈雪雁圖〉二,〈雪竹
繡纓圖〉二,〈叢竹雪禽圖〉四,〈梅竹雪雀圖〉二,〈竹梢梅花圖〉
一,〈雪竹雙禽圖〉三,〈梅花山�4圖〉三,〈雪梅寒雁圖〉二,〈江梅落
雁圖〉二,〈梅竹雙禽圖〉一,〈雪鴨圖〉二,〈梅花山靑圖〉一,〈山茶
鷓子圖〉一,〈雪梅山鷄圖〉二,〈釵頭紅荔子圖〉一,〈四季角金眉圖〉
一,〈孔雀圖〉二,〈鶉鷉圖〉二,〈落雁圖〉二,〈水竹鸂鶒圖〉二,〈紫
芥戲貓圖〉一,〈子母戲貓圖〉一,〈水墨雪竹圖〉一,〈鄘梨百勞圖〉
一,〈虎皮紅荔子圖〉一,〈流英圖〉二,〈方紅荔子圖〉一,〈墨竹圖〉
六,〈玳瑁紅荔子圖〉一,〈粉紅荔子圖〉一,〈寫生香桂圖〉一,〈朱柿
荔子圖〉一,〈瓊花孔雀圖〉一,〈柘竹紫燕圖〉一,〈牛心荔子圖〉一,
〈蚶殼荔子圖〉一,〈眞珠荔子圖〉一,〈丁香荔子圖〉一,〈十一曜像〉
十四,〈天尊像〉一,〈眞武像〉一,〈四方七宿星像〉四,〈釋迦佛像〉

一,〈觀音經相〉一,〈水月觀音像〉一,〈觀音菩薩像〉一,〈陶潛夏
居圖〉一,〈寫徐神翁眞〉一,〈煙寺晚鏡圖〉一,〈瑤池圖〉三,〈駉牧
圖〉一,〈水閣閒棋圖〉一,〈六馬圖〉一,〈考牧圖〉一,〈玩珠龍圖〉
一,〈杏花鳩子圖〉一,〈番族圖〉二,〈林檎花遊春鶯圖〉一,〈梔子烏
頭白頰圖〉一.

북송 오원유吳元瑜,〈적화
백아도荻花白鵝圖〉(명대위
작), 미국 미니애폴리스미
술관

내신內臣 가상賈祥은 자가 존중存中이니 개봉開封 사람이다. 어렸을 때부터 기예가 정교한 것을 좋아하였고, 그림을 익히는 데에 있어서도 자못 절묘한 솜씨를 극진히 다하였다. 당시의 화가들이 한번 그에게 품제品題[1]를 받고 나면 곧 명사가 되었을 정도다.

마침 보화전寶和殿이 새로 완성되어 전당 안의 병풍에 그림을 그려야 했다. 색채를 사용하여 그 윗면에 용과 물을 그리는 것이었다. 그런데 화사들이 비록 손을 대어 그렸지만 모두 가상의 생각에 부합하지는 못하였다.

이에 임금이 가상에게 명하여 그리게 하였더니, 그는 정신이 한가롭고 마음이 안정되었을 때에 붓을 휘둘러 용을 그려내었다. 그러자 처음부터 이리저리 생각하지 않고서 붓을 대었으나, 이윽고 푸른 허공에서 용이 몸을 굴신[2]하고 있는 모습이 나타났다. 그 체제가 더욱 새로운 것이어서 바라보고 있으면 사람들로 하여금 모발이 꼿꼿이 서게 만들 정도였다. 사람들이 모두 그의 절묘한 솜씨에 탄복하였다.

죽석竹石, 초목草木, 조수鳥獸, 누관樓觀을 그린 것이 모두 뛰어나서 세상 사람들이 그 그림을 얻으면 마침내 보배처럼 여기며 감상하였다. 조각과 소조塑造에 이르러서도 능하지 않는 것이 없었다.

관직은 통시대부通侍大夫로서 보강군절도관찰유후保康軍節度觀察留後, 지입내내시성사知入內內侍省事에 이르렀으며, 소사少師로 추증되었다. 시호는 충량忠良이다.

1) 품제品題: 그림을 감상하고 품평하여 그 등급을 매기는 것을 이른다.

2) 굴신: 요교天矯. 몸을 굽히거나 펴는 모습이다.

지금 어부에 17점의 그림이 보관되어 있다. 〈선화옥지도宣和玉芝圖〉 1점, 〈사생옥지도寫生玉芝圖〉 1점, 〈범각도梵閣圖〉 1점, 〈호석자죽도湖石紫竹圖〉 3점, 〈사생기석도寫生奇石圖〉 7점, 〈한림구욕도寒林鴝鵒圖〉 1점, 〈소필小筆〉 1책, 〈희묘도戲貓圖〉 1점, 〈사생수묵가소도寫生水墨家蔬圖〉 1점.

內臣賈祥, 字存中, 開封人. 少好工巧, 至於丹靑之習, 頗極其妙. 當時畫家者流, 一遭品題, 便爲名士. 時寶和殿新成, 其屛當繪, 設色寫龍水於其上. 顧畫史雖措手, 皆不當祥意. 上命祥筆之, 而神開意定, 縱筆爲龍. 初不經思, 已而夭矯空碧, 體制增新, 望之使人毛髮竦立, 人皆服其妙. 作竹石、草木、鳥獸、樓觀皆工, 時人得之者, 遂爲珍玩. 至於雕鏤塑造, 靡所不能. 官至通侍大夫、保康軍節度觀察留後, 知入內內侍省事, 贈少師, 諡忠良.

今御府所藏十有七：〈宣和玉芝圖〉一, 〈寫生玉芝圖〉一, 〈梵閣圖〉一, 〈湖石紫竹圖〉三, 〈寫生奇石圖〉七, 〈寒林鴝鵒圖〉一, 〈小筆〉一册, 〈戲貓圖〉一, 〈寫生水墨家蔬圖〉一.

한자풀이

- 夭(요) 굽히다
- 矯(교) 펴다
- 竦(송) 우뚝하다
- 鏤(루) 새기다
- 鴝(구) 구관조
- 鵒(욕) 구관조

악사선樂士宣

　내신內臣 악사선樂士宣은 자가 덕신德臣이니 대대로 상부祥符 사람이
었다. 이른 나이에는 방랑하며 법도에 구속받지 않았고, 중년에 이
르러서는 동태을궁東太乙宮[1]의 관직을 맡아 마침내 연사鍊師[2]를 비
롯한 방외의 선비들과 더불어 이따금 종유하게 되면서 충막沖漠[3]한
경지에 마음을 두곤 하였다. 이에 마침내 지난 세월 동안 겪은 것이
잘못되었음을 깨닫고서 이를 계기로 시서를 익히는 데에 전념하게
되었다.

　그가 아직 글을 몰랐을 때에 그림을 즐기고 감상하였는데 유독 금
릉金陵 화가 애선艾宣[4]의 그림을 좋아하였다. 그런데 이미 서적과 역
사를 익혀 가슴속에 충분히 축적한 뒤로는 그림도 저절로 소탈하고
담박한 경지에 이르게 되어 마침내 애선의 화법을 구속으로 느낄 정
도가 되었다.

　이에 이전까지 따르던 방법을 버리면서 필법이 마침내 선배들을
거의 뛰어넘을 만하였다. 화조花鳥를 그린 것이 더욱 생생한 뜻을 얻
었으니, 애선과 견주어본다면 애선은 마치 구천九泉의 아래에 있는
사람처럼 아득하게 느껴졌다. 이 때문에 당시에 청출어람이라고 칭
송하는 자들이 있었다.

　만년에 이르러서는 특히 수묵水墨에 뛰어났다. 여러 폭의 비단에
오직 물에서 자라는 여뀌 서너 가지와 비오리 한 쌍이 푸른 물결 사
이에서 부침하는 모습을 그렸을 뿐이니, 거의 두보 시의 의경과 서

1) 동태을궁東太乙宮 : 태일신太一神에게
제사하는 태일궁太一宮의 별칭이다.
2) 연사鍊師 : 양생養生과 연단煉丹을 익
힌 도사를 높여 이르는 말이다.
3) 충막沖漠 : 고요하고 편안한 상태를
이른다.

4) 애선艾宣 : 종릉鍾陵 사람으로 화죽
과 영모를 잘 그렸다. '화조-4-5' 참조.

로 대등할 만하였다. 사대부들이 그림을 보고 칭송하며 읊조리지 않는 자가 없었다.

악사선은 그림을 함부로 남에게 보여준 적이 없으니, 그가 그린 것을 혹 두 번 세 번 구하여 다행히 얻은 자들은 모두 이를 소장해두고서 즐거움으로 삼았다. 또한 여러 차례 그림을 진헌한 것이 실제로 북성北省[5]에서 절묘한 예술 작품으로 간주되었다.

악사선은 타고난 자품이 밝고 민첩하였고, 만년에 이르러 변방에서 세운 공으로 특별히 높은 지위에 발탁되었다. 희녕熙寧 연간에 신종神宗은 하동夏童[6]이 송나라를 공경하지 않는다고 하면서 이들을 치고자 하여 이헌李憲[7] 등에게 명하여 오로五路[8]의 병사를 이끌고 가서 영무靈武를 공격하게 하였다. 이때 반드시 한 번에 승리할 것을 기약하면서 명을 내려 이르기를, "만약 군대를 감히 되돌리라고 말하는 자가 있다면 군법으로 처리하겠다."라고 하였다.

그런데 병사들이 피로하고 군량이 부족하게 되어 우두머리 장수가 군대를 되돌릴 것을 의논하였으나 감히 아뢰려는 자가 없었다. 이때에 악사선이 홀로 의연하게 우두머리 장수에게 가서 아뢰어 변방으로부터 역마를 타고 갈 것을 청하여, 7일 밤낮을 달려 경사(개봉)에 도착하여 진달하니 신종이 흔쾌히 그 청을 따라주었다.

이때 악사선은 소행인小行人[9]의 직책을 맡고 있으면서 감히 죽음을 무릅쓰고 임금 앞에 나아가 요청한 것이었으니, 이는 신하 된 자의 뛰어난 절조였다. 그러므로 그의 가슴속에는 높은 지조가 있어 우뚝이 비범한 자라는 것을 알 수 있다. 그림을 익혀서 드러난 것은 단지 여사일 뿐이다.

5) 북성北省 : 대궐의 북편에 있던 내시성內侍省의 별칭이다.

6) 하동夏童 : 서하西夏를 낮추어 일컫는 말이다.
7) 이헌李憲 : 북송의 환관宦官으로 자는 자범子範이고 개봉開封 상부祥符 사람이다. 원풍 4년(1081)에 신종神宗이 오로五路의 대군을 보내어 서하를 공격할 때에 희하경략사熙河經略使로서 참전하였다.
8) 오로五路 : 희하로熙河路, 부연로鄜延路, 환경로環慶路, 경원로涇原路, 하동로河東路이다.

9) 소행인小行人 : 주례周禮에서 추관秋官의 사구司寇에 딸려 있는 관직으로 제후나 외국의 사신을 접대하는 일을 맡는다.

관직은 서경작방사西京作坊使, 지절건주제군사持節虔州諸軍事, 건주자사虔州刺史, 건주관내관찰사虔州管內觀察使에 이르렀으며, 치사한 뒤에 소보少保에 추증되었다.

지금 어부에 41점의 그림이 보관되어 있다. 〈백초황리도柏梢黃鸝圖〉 1점, 〈은행백두옹도銀杏白頭翁圖〉 1점, 〈군부희수도羣鳧戱水圖〉 1점, 〈추안노아도秋岸蘆鵝圖〉 1점, 〈추안계칙도秋岸鸂鶒圖〉 1점, 〈자죽대승도柘竹戴勝圖〉 1점, 〈매죽설금도梅竹雪禽圖〉 2점, 〈모란발합도牡丹鵓鴿圖〉 2점, 〈금림금산자도金林禽山鷓圖〉 1점, 〈추당쌍금도秋塘雙禽圖〉 2점, 〈국안군부도菊岸羣鳧圖〉 1점, 〈고목회금도古木會禽圖〉 1점, 〈요안계칙도蓼岸鸂鶒圖〉 1점, 〈사생계칙도寫生鸂鶒圖〉 3점, 〈사생규화도寫生葵花圖〉 1점, 〈추당도秋塘圖〉 3점, 〈척령도鶺鴒圖〉 1점, 〈연금도練禽圖〉 1점, 〈작죽도雀竹圖〉 2점, 〈수묵추당도水墨秋塘圖〉 2점, 〈수묵죽금도水墨竹禽圖〉 1점, 〈수묵송죽도水墨松竹圖〉 2점, 〈수묵야작도水墨野鵲圖〉 1점, 〈수묵태평작도水墨太平雀圖〉 1점, 〈수묵계칙도水墨鸂鶒圖〉 4점, 〈수묵산청도水墨山靑圖〉 1점, 〈수묵잡금도水墨雜禽圖〉 1점, 〈묵죽도墨竹圖〉 1점.

內臣樂士宣, 字德臣, 世爲祥符人. 早年放浪, 不束於繩檢. 中年蒞職東太乙宮, 遂與鍊師方外之士往往從遊, 留心沖漠. 遂覺行年所過爲非, 以是一意於詩書之習. 方其未知書, 則喜玩丹靑, 獨愛金陵艾宣之畫. 旣胸中厭書史, 而丹靑亦自造疎淡, 乃悟宣之拘窘. 於是捨其故步, 而筆法遂將凌轢於前輩. 畫花鳥尤得生意, 視艾宣蓋奄奄九泉下人矣. 故當時有出藍之譽. 晚年尤工水墨, 縑絹數幅, 唯作水蓼三五枝,鸂鶒一雙浮沉於滄浪之間, 殆與杜甫詩意相參. 士

大夫見之, 莫不賞詠. 士宣未嘗輕以示人. 凡所畫或以求之再三, 而幸得者, 皆藏之以爲好. 屢以畫上進, 實[10]爲北省絶藝也. 士宣天資明敏, 晚以邊功超擢. 熙寧中神考以謂夏童不恭, 乃肆天討. 嘗命李憲等以五路之兵進攻靈武, 期於一擧成捷. 嘗下詔曰 "如有敢議班師者, 以軍法從事." 至於師老儲乏, 主帥方議班師, 無敢啓言者. 獨士宣毅然白於帥府, 請自邊乘驛, 七晝夕達奏至於京師, 神考欣然從之. 其時士宣方爲小行人之職, 而敢冒死犯顔以請者, 臣子之奇節也. 故知其胸中軒昂, 挺然不凡. 其見於丹靑之習, 特餘事耳. 官至西京作坊使, 持節虔州諸軍事、虔州刺史、虔州管內觀察使, 致仕贈少保.

今御府所藏四十有一︰〈柏梢黃鸝圖〉一,〈銀杏白頭翁圖〉一,〈羣鳧戲水圖〉一,〈秋岸蘆鵝圖〉一,〈秋岸鸂鶒圖〉一,〈柘竹戴勝圖〉一,〈梅竹雪禽圖〉二,〈牡丹鵓鴿圖〉二,〈金林禽山鸝圖〉一,〈秋塘雙禽圖〉二,〈菊岸羣鳧圖〉一,〈古木會禽圖〉一,〈蓼岸鸂鶒圖〉一,〈寫生鸂鶒圖〉三,〈寫生葵花圖〉一,〈秋塘圖〉三,〈鵓鴿圖〉一,〈練禽圖〉一,〈雀竹圖〉二,〈水墨秋塘圖〉二,〈水墨竹禽圖〉一,〈水墨松竹圖〉二,〈水墨野鵲圖〉一,〈水墨太平雀圖〉一,〈水墨鸂鶒圖〉四,〈水墨山靑圖〉一,〈水墨雜禽圖〉一,〈墨竹圖〉一.

10) '實'은 〈대덕본〉에 '宲'으로 되어 있다.

한자풀이

• 蒞(리) 다스리다
• 窘(군) 군색하다
• 蓼(료) 여뀌
• 捷(첩) 이기다

이정신李正臣

내신內臣 이정신李正臣은 자가 단언端彦이다. 그림을 좋아하고 잘하여 화죽花竹과 금조禽鳥를 그린 것이 자못 생생한 뜻이 있었다. 날아서 한 자리에 모이고 또 무리 지어 지저귀는 모습에 이르기까지 각각 그 모습을 곡진하게 표현해내었다.

때로 가시나무 덩굴과 성근 매화를 그려서 시냇가와 울타리 주변의 그윽하고 한적한 정취가 있었다. 천하고 속되게 복숭아와 자두를 그려 넣거나, 새기어 조각하고 구불구불 멋을 낸 누대의 난간 따위를 그려 넣어서 겉으로만 몹시 화려한 것으로 만들지는 않았다. 여기에서 또한 그의 가슴속에 품은 생각을 엿볼 수 있다.

관직은 문사사文思使[1]에 이르렀다.

지금 어부에 6점의 그림이 보관되어 있다. 〈자죽잡금도柘竹雜禽圖〉 1점, 〈매죽산금도梅竹山禽圖〉 1점, 〈암순도鵪鶉圖〉 1점, 〈사잡금도寫雜禽圖〉 2점, 〈극작도棘雀圖〉 1점.

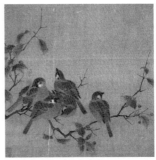

송 작가미상, 〈와작서지도瓦雀棲枝圖〉, 북경 고궁박물원

內臣李正臣, 字端彦. 喜工丹靑, 寫花竹、禽鳥, 頗有生意. 至於翔集羣啄, 各盡其態. 時作叢棘、疎梅, 有水邊籬落幽絕之趣, 不作粗[2]俗桃李、雕欄曲檻, 以爲浮豔之勝, 亦見其胸次所致思也. 官止文思使.

今御府所藏六:〈柘竹雜禽圖〉一,〈梅竹山禽圖〉一,〈鵪鶉圖〉一,〈寫雜禽圖〉二,〈棘雀圖〉一.

1) 문사사文思使 : 문사원文思院의 장관長官을 이른다.

2) '粗'는 〈대덕본〉에 '麁'로 되어 있다.

 한자풀이

- 翔(상) 빙빙 돌며 날다
- 啄(탁) 쪼다, 지저귀다
- 雕(조) 새기다
- 檻(함) 난간
- 豔(염) 곱다

이중선李仲宣

내신內臣 이중선李仲宣은 자가 상현象賢이다. 처음에는 오로지 과목窠木을 그리다가 이후에는 조작鳥雀을 그리는 것을 좋아하고 잘하여 자못 절묘한 경지에 이르렀다.

그의 〈자작도柘雀圖〉를 보면 참새가 고개를 돌려 바라보는 모습과 마주하거나 등 돌리고 있는 모습과 가지마다 참새가 한 마리씩 앉아 있는 모습에 이르기까지 모두 형사를 극진하게 이루었다. 당시의 화공들도 탄복하게 만들었다. 그에게 부족한 부분은 풍류 운치와 소산함이었으니, 또한 미처 이르지 못한 부분도 있었던 것이다. 그러나 세상에 그의 그림이 드물게 보이는 것은, 제비나 참새와 같은 미물에 뜻을 의탁하여 그리면서 영달하기를 바라지 않고 이로써 스스로 즐길 뿐이었기 때문이다.

관직은 내시성공봉관內侍省供奉官에 이르렀다.

지금 어부에 3점의 그림이 보관되어 있다. 〈한작도寒雀圖〉 1점, 〈자작호석도柘雀湖石圖〉 1점, 〈자조작도柘條雀圖〉 1점.

북송 이중선李仲宣, 〈화접도花蝶圖〉, 대만 고궁박물원

內臣李仲宣, 字象賢. 始專於窠木, 後喜工畫鳥雀, 頗造其妙. 觀〈柘雀圖〉, 其顧盼向背, 一幹一禽, 皆極形似, 蓋當時畫工亦歎服之. 其所缺者風韻蕭散, 蓋亦有所未至焉. 然人間罕見其本者, 以其寓意於燕雀之微, 不求聞達以自娛爾. 官至內侍省供奉官.

今御府所藏三:〈寒雀圖〉一,〈柘雀湖石圖〉一,〈柘條雀圖〉一.

 한자풀이

• 窠(과) 둥지
• 盼(반) 돌아보다
• 柘(자) 산뽕나무

묵죽 墨竹

소경小景을 덧붙임
小景附

소과 蔬果

약품藥品과 초충草蟲을 덧붙임
藥品草蟲附

묵죽서론墨竹敍論

회화는 형사를 요구하는 일인데, 단청丹靑과 주황朱黃과 연분鉛粉을 사용하지 않고서는 형사를 이루지 못한다면, 어떻게 그림이 귀한 줄을 알겠는가?

어떤 그림들은 단청과 주황과 연분의 공능에 의지하지 않는 경우가 있다. 그러므로 담묵으로 붓을 휘둘러 또박또박하게도 그리고, 이리저리 비뚤비뚤하게도 그려서 오로지 형사에만 치중하지 않으면서 홀로 형상의 밖에 있는 것을 터득하여 그려낸 경우가 있다. 이런 그림들은 이따금 화사의 손에서 만들어지지 않는다. 시인묵객이 그린 것 중에서 나오는 경우가 많다.

대개 흉중에 축적한 것이 참으로 이미 운몽택雲夢澤의 8·9할을 삼킨 것만큼 많아도 문장과 한묵으로는 미처 다 형용해낼 수 없다. 그러므로 한 번씩 붓과 종이에 맡겨서 그려내는 것인데, 그러면 대나무가 구름을 뚫고서 추위 속에 우뚝 솟아 있는 모습과, 눈을 업신여기며 옥처럼 서 있는 모습과, 달을 부르고 바람을 읊조리고 있는 모습 등이 펼쳐져 나타나서 비록 무더위 속에 있는 사람이라도 서둘러 솜옷을 껴입게 만든다.

경물을 포치하고 정취를 담아낸 것이 지척의 공간을 벗어나지 않으면서도 만 리의 풍경을 논할 수 있게 만드는 것과 같은 경지는, 또한 속세의 화공이 어찌 도달할 수 있겠는가.

묵죽과 소경을 그린 화가를 오대 시대에서 본조(북송)에 이르는 사

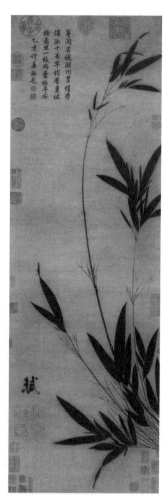

북송 소식蘇軾, 〈묵죽도墨竹圖〉, 미국 예일대학교미술관

이에서 겨우 12인을 얻었을 뿐이다. 오대 시대에서는 홀로 이파^{李頗}를 얻었을 뿐이고, 본조에서는 오직 위 단헌왕^{魏端獻王} 조군^{趙頵}과 사인 문동^{文同} 등을 얻었을 뿐이다. 그러므로 채색을 하여 오로지 형사만을 구하는 것을 하지 않는 자가 세상에 드물다는 것을 알 수 있다.

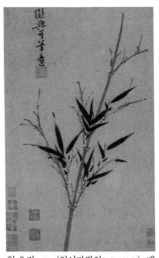

원 오진^{吳鎭}, 〈의여가필의^{擬與可筆意}〉, 대만 고궁박물원

繪事之求形似, 捨丹靑朱黃鉛粉則失之, 是豈知畫之貴乎? 有筆不在夫丹靑朱黃鉛粉之工也. 故有以淡墨揮掃, 整整斜斜, 不專於形似, 而獨得於象外者, 往往不出於畫史, 而多出於詞人墨卿之所作. 蓋胸中所得, 固已呑雲夢之八九, 而文章翰墨形容所不逮. 故一寄於毫楮, 則拂雲而高寒, 傲雪而玉立, 與夫招月吟風之狀, 雖執熱使人亟挾纊也. 至於布景致思, 不盈咫尺, 而萬里可論, 則又豈俗工所能到哉? 畫墨竹與夫小景, 自<u>五代</u>至本朝才得十二人, 而<u>五代</u>獨得<u>李頗</u>, 本朝<u>魏</u>端獻王<u>頵</u>、士人<u>文同</u>輩. 故知不以著色而專求形似者, 世罕其人.

- 鉛(연) 납
- 掃(소) 쓸다
- 呑(탄) 삼키다
- 逮(체) 미치다
- 楮(저) 종이
- 傲(오) 거만하다
- 纊(광) 솜

이파 李頗

이파李頗는 [이파李坡라고도 한다.] 남창南昌 사람이다. 대나무를 잘 그
렸다. 기운이 표일한 데다 작은 기교를 구하지 않아 정취가 풍부하
였으며, 진솔하게 붓을 써서 곧 생기가 있었다. 그러나 세상에 전해
지는 그림이 많지 않다.

대개 대나무는 옛사람들이, "하루라도 없어서는 안 된다."고 하였
다. 왕자유王子猷(왕휘지)의 경우는 대나무를 발견하면 그 집의 대문으
로 들어가면서 누구 집인지도 묻지 않았다. 또 원찬袁粲[1]은 대나무를
발견하면 번번이 머물러 있었으며, 죽림칠현竹林七賢과 죽계육일竹溪
六逸[2]의 경우도 모두 대나무 속에 은둔하였다. 이렇게 시인묵객이나
속세에서 멀리 벗어난 선비들이 대나무에 마음을 쏟았다.

이파는 다른 기예를 익히지 않고 오직 대나무에서 깨달음을 얻었
다. 그가 가슴속이 본디 초절超絕한 자임을 알 수 있다.

지금 어부에 1점의 그림이 보관되어 있다. 〈총죽도叢竹圖〉 1점.

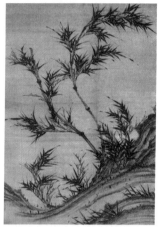

오대 이파李頗, 〈풍죽도風竹圖〉, 대만 고
궁박물원

李頗 [一作坡], 南昌人. 善畫竹, 氣韻飄擧, 不求小巧而多於情,
任率落筆便有生意. 然所傳於世者不多. 蓋竹昔人以謂 "不可一日
無", 而子猷見竹則造門, 不問誰氏. 袁粲遇竹輒留, 七賢、六逸皆以
竹隱. 詞人墨卿高世之士所眷意焉. 頗不習他技, 獨有得於竹, 知其
胸中故自超絕.

今御府所藏一：〈叢竹圖〉.

1) 원찬袁粲 : 420~477년. 남조 송宋나
라의 양하陽夏 사람으로 초명은 민손
愍孫이고, 자는 경천景倩이다. 관직이
상서령尙書令에 이르고 흥평현자興平
縣子에 봉해졌다.
2) 죽계육일竹溪六逸 : 당나라 개원開元
말에 태안泰安의 조래산徂徠山 아래
죽계竹溪라는 곳에서 술을 즐기고 노
래를 부르며 은둔하였던 여섯 사람을
이른다. 이백李白, 공소보孔巢父, 한준
韓準, 배정裴政, 장숙명張叔明, 도면陶沔
이다.

 한자풀이

• 飄(표) 나부끼다
• 眷(권) 돌보다

친왕 조군親王趙頵

친왕親王[1]인 황숙皇叔 단헌왕端獻王 조군趙頵[2]은 영종英宗의 넷째 아들이다. 어려서부터 준수하고 총명하였고 장성해서는 영특하고 출중하였다. 충효와 우애를 천성으로 타고났다.

한창 동궁東宮에서 생활하던 희녕 연간에서 원풍 연간까지의 시기에 모두 열 차례 상소문을 올려 궁궐 밖의 집에서 생활할 수 있게 해줄 것을 요청하였다. 이에 신종은 동기간의 정리를 생각하여 끝까지 윤허하지 않았다. 그러나 원우元祐[3] 연간 초기에 이르러 굳게 요청하면서 기어이 허락을 받고야 말려고 하므로 이에 태황태후와 철종哲宗 두 분께서 조군의 뜻을 거역하기 어려워서 결국 요청을 윤허하였다. 대개 충효와 우애는 진실로 억지로 힘쓴다고 행할 수 있는 것이 아니다.

조군은 평소에 달리 기호로 삼는 것이 없고 유독 도서를 좌우에 두고 관성管城의 모영毛穎[4]과 서로 어울려 즐겼다. 전주篆籒와 비백飛白의 글씨를 쓰면 큰 글씨이든 작은 글씨이든 모두 필력이 웅장하고 준수하였다.

장난삼아 작은 화폭에 그릴 때면 화죽花竹과 소과蔬果와 형용하기 어려운 경물들이 눈앞에 찬란하게 그 모습을 드러내었다. 먹으로 대나무를 그리면서도 대나무의 무성한 줄기와 굳센 마디의 모습과, 바람을 읊조리고 이슬방울을 떨구는 모습과, 구름을 뚫고 달을 쓸어내리는 모습 등의 절묘한 부분까지 곡진하게 그려내지 않은 것이 없다.

1) 친왕親王 : 제왕의 친속으로서 왕에 봉해진 자를 일컫는 말이다. 수隋나라 이후로 제왕의 형제와 자식을 친왕이라고 하였다.
2) 조군趙頵 : 1056~1088년. 초명은 중각仲恪이고 시호는 단헌端獻이다. 영종英宗의 넷째 아들이자 신종神宗의 동복아우로 위왕魏王에 추증되었다. 휘종이 다시 익왕益王으로 봉하였다.

3) 원우元祐 : 1086~1093년. 신종神宗의 여섯째 아들인 철종哲宗 조후趙煦가 사용하던 연호이다.

4) 관성管城의 모영毛穎 : '붓'의 별칭이다. 붓을 의인화한 한유의 「모영전毛穎傳」에서 유래하였다. '관성'은 모영의 봉지封地이며, '붓대'를 가리킨다.

또한 하어蝦魚와 부들과 수초와 고목古木과 강가의 갈대를 잘 그려서 물가 마을의 물과 구름의 정취를 얻어내었다. 이는 화공들이 넘볼 수 있는 경지가 아니다.

지금 어부에 70점의 그림이 보관되어 있다. 〈탁순영죽도擢筍榮竹圖〉 2점, 〈탁순소경도擢筍小景圖〉 1점, 〈대근순죽도帶根筍竹圖〉 1점, 〈경절순죽도勁節筍竹圖〉 2점, 〈절지눈초도折枝嫩梢圖〉 1점, 〈절지추초도折枝秋梢圖〉 1점, 〈절지고죽도折枝古竹圖〉 1점, 〈영죽도榮竹圖〉 1점, 〈포죽도蒲竹圖〉 2점, 〈요죽도薾竹圖〉 1점, 〈사생압각도寫生鴨脚圖〉 2점, 〈수묵총죽도水墨叢竹圖〉 4점, 〈수묵영죽도水墨榮竹圖〉 2점, 〈수묵노죽도水墨蘆竹圖〉 2점, 〈수묵숙죽도水墨宿竹圖〉 2점, 〈수묵노죽도水墨老竹圖〉 1점, 〈수묵자강도水墨紫薑圖〉 1점, 〈수묵순죽도水墨筍竹圖〉 2점, 〈묵죽황리도墨竹黃鸝圖〉 2점, 〈묵죽소경도墨竹小景圖〉 2점, 〈묵죽도墨竹圖〉 30점, 〈묵죽춘초도墨竹春梢圖〉 2점, 〈절지묵죽도折枝墨竹圖〉 1점, 〈사경묵죽도四景墨竹圖〉 1점, 〈묵죽춘초응로도墨竹春梢凝露圖〉 1점, 〈묵죽손지잠벽도墨竹孫枝蘸碧圖〉 1점, 〈묵죽정절능상도墨竹挺節凌霜圖〉 1점.

親王皇叔端獻王頵, 英宗第四子也. 幼而秀嶷, 長而穎異, 忠孝友愛出於天性. 方居東宮時, 自熙寧至於元豐, 凡十上章疏, 乞居外第. 於是神宗以其同氣之情, 終不允許. 至元祐初固請, 期於必從而後已. 於是太皇太后、哲宗兩宮重違其意, 乃允其請. 蓋忠孝友愛, 故非出於勉強也. 平居之時無所嗜好, 獨左右圖書, 與管城毛穎相周旋. 作篆籒、飛白之書, 而大小字筆力雄俊. 戲作小筆, 花竹、蔬果[5]、與夫難狀之景, 粲然目前. 以墨寫竹, 其茂梢勁節、吟風瀉露、拂雲篩

5) '果'는 〈대덕본〉에 '菓'로 되어 있다.

月之態, 無不曲盡其妙. 復善鰕魚、蒲藻、古木、江蘆, 有滄洲水雲之趣. 非畫工所得以窺其藩籬也.

今御府所藏七十:〈籜筍榮竹圖〉二,〈籜筍小景圖〉一,〈帶根筍竹圖〉一,〈勁節筍竹圖〉二,〈折枝嫩梢圖〉一,〈折枝秋梢圖〉一,〈折枝古竹圖〉一,〈榮竹圖〉一,〈蒲竹圖〉二,〈籭竹圖〉一,〈寫生鴨腳圖〉二,〈水墨叢竹圖〉四,〈水墨榮竹圖〉二,〈水墨蘆竹圖〉二,〈水墨宿竹圖〉二,〈水墨老竹圖〉一,〈水墨紫薑圖〉一,〈水墨筍竹圖〉二,〈墨竹黃鸝圖〉二,〈墨竹小景圖〉二,〈墨竹圖〉三十,〈墨竹春梢圖〉二,〈折枝墨竹圖〉一,〈四景墨竹圖〉一,〈墨竹春梢凝露圖〉一,〈墨竹孫枝蘸碧圖〉一,〈墨竹挺節凌霜圖〉一.

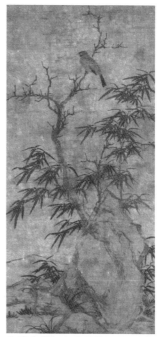

송 작가미상,〈고목죽석도古木竹石圖〉,
대만 고궁박물원

조영양趙令穰

종실의 조영양趙令穰은 자가 대년大年이니 예조藝祖[1]의 5세손이다. 조영양은 궁궐에서 성장하여 부귀한 귀족들 사이에서 생활하면서도 능히 경전과 역사서에 마음을 기울이고 한묵翰墨을 즐겼다. 특히 회화의 묘법에 대해 득의한 바가 있었다.

동진과 남조 송나라 이후의 법서와 명화를 소장하기를 좋아하였는데, 매번 한 번씩 눈으로 볼 때마다 번번이 그 묘법을 터득하곤 하였다. 다만 기예를 이루고 나면 아랫자리에 거하게 된다고 말하지만[2], 박혁博奕을 즐기고 구마狗馬를 길러 사냥을 하는 것보다는 낫지 않겠는가?

비탈과 호수, 숲과 골짜기, 안개와 구름, 들오리와 큰기러기 등의 정취를 그린 것으로 말하자면 아득히 심원하고 한가로워, 또한 스스로 득의한 바가 있는 것이어서 평소에 벗들에게 귀중한 대접을 받았다.

1) 예조藝祖: 나라를 세운 제왕을 일컫는 말로, 여기에서는 송 태조太祖 조광윤趙匡胤을 이른다.

2) 기예를 … 말하지만: 예성이하藝成而下. 「예기」 「악기」에 "덕을 이루면 윗자리에 거하고 기예를 이루면 아랫자리에 거한다.[德成而上, 藝成而下.]"는 말이 있다.

북송 조영양趙令穰, 〈강촌추효도江村秋曉圖〉, 미국 메트로폴리탄미술관

그러나 그린 것이 단지 도성 바깥에 있는 언덕과 비탈과 물가의 풍경뿐이었다. 만약 강절江浙과 형상荊湘[3] 지역의 중첩한 산과 험준한 고개를 비롯하여 강과 호수와 시내 사이에 있는 빼어나게 아름다운 풍경을 두루 구경하여 이로써 붓끝에 힘을 보탤 수 있었더라면 또한 동진과 남조 송나라 시대의 화가들보다 그 수준이 못하지는 않았을 것이다.

일찍이 단오절에 그림을 그려 넣은 부채를 진헌하자 철종이 그 뒷면에 "짐이 한번 그림을 보니 그 필법이 몹시 절묘하다."라고 쓰고, 이어서 "국태國泰"라는 두 글자를 써서 하사하였다. 당시 세상 사람들이 영광스러운 일이라고 하였다.

벼슬은 숭신군절도관찰유후崇信軍節度觀察留後에 이르렀다. 개부의 동삼사開府儀同三司에 추증되고, 영국공榮國公에 추봉되었다.

지금 어부에 24점의 그림이 보관되어 있다. 〈묵죽쌍작도墨竹雙鵲圖〉 2점, 〈자죽쌍금도柘竹雙禽圖〉 2점, 〈사경산수도四景山水圖〉 4점, 〈소경도小景圖〉 2점, 〈풍죽도風竹圖〉 1점, 〈계산춘색도溪山春色圖〉 1점, 〈하계행려도夏溪行旅圖〉 1점, 〈추당군부도秋塘羣鳧圖〉 1점, 〈한탄밀설도寒灘密雪圖〉 1점, 〈강정집안도江汀集雁圖〉 1점, 〈수묵구욕도水墨鴝鵒圖〉 2점, 〈괴석균자도怪石筠柘圖〉 2점, 〈설강도雪江圖〉 1점, 〈설장도雪莊圖〉 1점, 〈원산도遠山圖〉 1점, 〈방대도訪戴圖〉 1점.

宗室令穰, 字大年, 藝祖五世孫也. 令穰生長宮邸, 處富貴綺紈間, 而能游心經史, 戲弄翰墨, 尤得意於丹靑之妙. 喜藏晉·宋以來法書名畫, 每一過目, 輒得其妙. 然[4]藝成而下, 得不愈於博奕狗馬

북송 조영양趙令穰, 〈등황귤록도橙黃橘綠圖〉, 대만 고궁박물원

3) 강절江浙과 형상荊湘: '강절'은 장강 하류에 위치한 강소江蘇와 절강浙江 지역을 아울러 일컫는 말이고, '형상'은 장강 중류에 위치한 호북湖北의 형주荊州에서 호남湖南의 동정호洞庭湖와 상강湘江 유역에 이르는 지역을 아울러 일컫는 말이다.

4) '然'은 〈사고본〉에 '雖'로 되어 있다.

북송 조영양趙令穰, 〈호장청하도湖莊淸夏圖〉, 미국 보스턴미술관

者乎? 至於畫陂湖林樾、煙雲鳧雁之趣, 荒遠閒暇, 亦自有得意處,
雅爲流輩之所貴重. 然所寫特於京城外坡坂汀渚之景耳. 使周覽江
浙、荊湘重⁵⁾山峻嶺、江湖溪澗之勝麗, 以爲筆端之助, 則亦不減晉、宋
流輩. 嘗因端午節進所畫扇, 哲宗嘗書其背⁶⁾ "朕嘗觀之, 其筆甚
妙." 因書"國泰"二字賜之, 一時以爲榮. 官至崇信軍節度觀察留後,
贈開府儀同三司, 追封榮國公.

今御府所藏二十有四:〈墨竹雙鵲圖〉二,〈柘竹雙禽圖〉二,〈四景
山水圖〉四,〈小景圖〉二,〈風竹圖〉一,〈溪山春色圖〉一,〈夏溪行旅
圖〉一,〈秋塘羣鳧圖〉一,〈寒灘密雪圖〉一,〈江汀集雁圖〉一,〈水
墨鴝鵒圖〉二,〈怪石筠柘圖〉二,〈雪江圖〉一,〈雪莊圖〉一,〈遠山
圖〉一,〈訪戴圖〉一.

🌸🌸 한자풀이

• 邸(저) 집
• 綺(기) 비단
• 陂(피) 비탈
• 樾(월) 나무 그늘
• 鴝(구) 구관조
• 鵒(욕) 구관조

조영비趙令庇

종실의 조영비趙令庇는 묵죽을 잘 그려서 붓을 대어 그리면 모두 맑고 깨끗하고 사랑스럽게 되었다. 세상에는 대나무를 그린 자들이 무척 많지만, 성글고 수려하게 그려서 형사形似를 추구하지 않으면서도 곱고 고운 기이한 자태를 전부 표현해내는 자는 찾기가 어렵다.

그러므로 대개 횡사橫斜와 곡직曲直을 표현하면서 각각 향배向背를 구분할 뿐 아니라 천심淺深을 드러내어 기이하고 특별한 모습을 갖추려고 힘쓴다. 그래서 혹은 뱀이 도사린 듯이 굴곡진 뿌리를 드러낸 모습이나 바람에 꺾이고 비에 짓눌린 모습을 그리기도 하는데, 비록 붓을 당겨서 교묘한 솜씨를 발휘해보지만 이따금 지나치게 얽매이곤 한다. 이 때문에 품격은 저속해지고 기운은 유약해져서 자연스러우면서 절묘한 경지에는 도달하지 못하는 것이다.

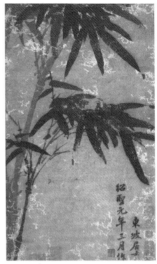

북송 소식蘇軾, 〈묵죽도墨竹圖〉, 미국 메트로폴리탄미술관

오직 사인士人들의 경우에는 그렇지 않아서 이른바 형사라는 것에 반드시 능하지는 못하다. 그러나 뜻을 세워 경물을 배치하고 생각을 표현하는 것이 상쾌하고 깨끗하였다. 그뿐만 아니라 가지는 성글고 잎은 수려하게 그리되 처음부터 많이 그리고자 하지 않았으며 붓놀림도 종횡으로 자유로워 결코 응체되는 법이 없었다. 이에 대나무의 아름다운 정취가 붓질이 간략한 사이에서 이미 충만하게 표현되어 나타났던 것이다.

속된 그림들은 기이하고 공교한 데에 힘을 다하지만, 끝내 그 정취를 담아내지 못하여 더욱 정밀하게 그릴수록 더욱 번잡해질 뿐이

다. 그러나 뛰어난 그림들은 구속에서 벗어나려고 힘을 다하면서도, 그 정취가 항상 넉넉하여 더욱 간략하게 그릴수록 더욱 정밀해지게 된다. 이것이 정확히 서로 배치되는 점이다.

조영비는 문동文同을 목표로 삼아 거의 속된 격식에 빠져들지 않았다.

벼슬은 현재 형주방어사衡州防禦使를 맡고 있다.

지금 어부에 1점의 그림이 보관되어 있다. 〈묵죽도墨竹圖〉 1점.

　宗室令庇, 善畫墨竹, 凡落筆瀟洒可愛. 世之畫竹者甚多, 難得疎秀不求形似, 盡娟娟奇態者. 故橫斜曲直, 各分向背, 淺深露白, 以資奇特. 或作蟠屈露根, 風折雨壓, 雖援毫弄巧, 往往太拘. 所以格俗氣弱, 不到自然妙處. 唯士人則不然, 未必能工所謂形似. 但命意布致洒落, 疎枝秀葉, 初不在多, 下筆縱橫, 更無凝滯. 竹之佳思, 筆簡而意已足矣. 俗畫務爲奇巧, 而意終不到, 愈精愈繁. 奇畫者務爲疎放, 而意嘗有餘, 愈略愈精, 此正相背馳耳. 令庇當以文同爲歸, 庶不入於俗格. 官現任¹⁾衡州防禦使.

　今御府所藏一 : 〈墨竹圖〉.

1) '現任'은 〈대덕본〉에 '見任'으로 되어 있다.

 한자풀이

- 蟠(반) 서리다
- 援(원) 당기다
- 滯(체) 막히다
- 禦(어) 막다

왕씨 王氏

친왕親王인 위단헌왕魏端獻王 조군趙頵의 부인 위월국부인魏越國夫人 왕씨王氏는 고조부 중서령 진왕秦王 정의正懿 왕심기王審琦[1]가 훈공을 세우고 예조藝祖를 따라 천하를 평정하면서부터 공신 가문의 사람이 되었다.

규방의 규수로서 선조의 빛나는 자취를 능히 다시 계승한 자가 있다는 말은 들어보지 못하였다. 그러나 단정하고 슬기롭고 정숙하고 신중하여 옛날 조대가曹大家[2]의 풍모를 갖춘 것으로 말한다면, 위월국부인이 그 뒤를 계승하였다고 할 수 있다.

왕씨는 나이 16세에 훌륭한 가문의 아름다운 덕을 갖춘 여인으로서 단헌왕端獻王의 아내가 되었다. 유순하고 정숙하여 더는 주옥珠玉이나 화려하게 수놓은 비단을 즐기는 것을 일삼지 않고서, 날마다 도서와 사적을 읽는 것으로 스스로 즐길 뿐이었다. 또한 옛날의 현명한 부인과 열녀 가운데 모범으로 삼을 만한 여인을 찾아내어 자신을 검속하는 바탕으로 삼기에 이르렀다.

전서와 예서로 쓴 글씨는 한나라와 진晉나라 이후의 용필하는 법을 터득하였고, 짧게 지은 시는 임천林泉 사이의 풍기를 온축하고 있다. 또 담묵으로 그린 대나무는 가지런하면서도 이리저리 기울어져 있는 것들을 그려서 그 모습을 곡진하게 드러내었다. 이 때문에 구경하는 사람들이 대나무 그림자가 비단 위에 비친 것인 줄로 착각하였을 정도였다. 흉중의 생각이 비범한 자가 아니라면 어떻게 이런 경

1) 왕심기王審琦 : 925~974년. 자는 중보仲寶이고 중서령中書令에 추증되었다. 낭야군왕琅琊郡王에 봉해졌고 후에 다시 진왕秦王에 봉해졌다. 시호는 정의正懿이다.

2) 조대가曹大家 : 45?~117년. 후한 반표班彪의 딸이자 반고班固의 누이인 반소班昭를 이른다. 조세숙曹世叔의 아내가 되었고, 후에 궁정에 들어가 황후와 귀인의 스승이 되어 조대가曹大家로 일컬어졌다.

지에 이를 수 있겠는가?

　지금 어부에 2점의 그림이 보관되어 있다. 〈사생묵죽도寫生墨竹圖〉
2점.

　親王端獻魏王頵婦魏越國夫人王氏, 自高祖父中書令秦正懿王
審琦, 以勳勞從藝祖定天下, 爲功臣之家, 而未聞閨房之秀, 復能接
武光輝者. 端慧淑愼, 有古曹大家之風, 則魏越國夫人其後焉. 蓋年
十有六, 以令族淑德妻端獻王, 其所以柔順閑靚, 不復事珠玉、文繡
之好, 而日以圖史自娛, 至取古之賢婦、烈女可以爲法者, 資以自繩.
作篆隸得漢、晉以來用筆意. 爲小詩有林下泉間風氣. 以淡墨寫竹,
整整斜斜, 曲盡其態. 見者疑其影落縑素之間也. 非胸次不凡, 何以
臻此?

　今御府所藏二:〈寫生墨竹圖〉二.

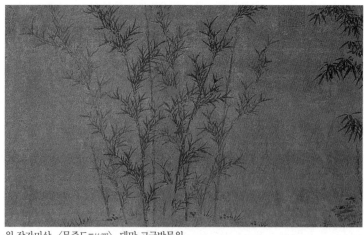

원 작가미상, 〈묵죽도墨竹圖〉, 대만 고궁박물원

한자풀이

• 武(무) 자취, 자취를 잇다
• 靚(정) 정숙하다
• 縑(겸) 비단
• 臻(진) 이르다

이위李瑋

부마도위 이위李瑋(?~1086)는 자가 공소公紹이다. 그 선조는 본디 전당錢塘 사람이었다. 나중에 장의황태후章懿皇太后[1]의 외가로서 척리戚里[2]의 인연을 맺게 되어 이로 인해 경사(개봉)로 이사하게 되었다.

인종仁宗이 편전으로 불러 만나보고서 나이를 물으니 13세라고 대답하였고, 공부한 내용을 물으니 하나하나 대답하기를 차분하게 하였다. 이로 인하여 앉을 자리와 음식을 하사하자, 이위가 내려가서 절을 올리며 사례의 뜻을 표한 뒤에 올라오니 그 행동거지가 더욱 볼 만하였다. 이에 인종이 기특하게 생각하여 좌우의 신하에게 명하여 데리고 가서 중궁中宮을 만나보게 한 뒤에, 이어서 명을 내려 연국공주兗國公主[3]에게 장가들게 하였다.

이위는 수묵화를 잘 그렸다. 때때로 흥이 일어나면 그리다가 흥이 다하면 곧 버려두고서 가버리곤 하였다. 사람들에게 알려지기를 바라지 않았기 때문이었다. 이로 인해 세상에 전해지는 그림도 몹시 드물었고 사대부들도 이위의 재능을 알지 못하였다.

평소에 시를 읊기를 좋아하였는데 그 솜씨와 생각이 민첩하고 절묘하였다. 또한 장초章草, 비백飛白, 산예散隷[4]에 능하여 모두 인조仁祖(인종)에게 알려졌다. 대개 그의 그림은 비백의 방법으로 만들어지기 때문에 채색을 일삼지 않고 수묵에 마음을 기울일 뿐이었다.

관직은 평해군절도사平海軍節度使, 검교태사檢校太師에 이르렀고, 개부의동삼사開府儀同三司에 추증되었다. 시호는 수각修恪이다.

1) 장의황태후章懿皇太后 : 987~1032년. 송 진종眞宗 조항趙恒의 비妃 이씨李氏로 인종仁宗의 생모이다.
2) 척리戚里 : 제왕의 외척이 사는 지방, 또는 외척을 이르는 말이다.

3) 연국공주兗國公主 : 1038~1070년. 송 인종의 장녀로 가우 2년(1057)에 연국공주에 봉해졌다.

4) 산예散隷 : 산필散筆로 쓴 예서隷書를 이른다. 산필은 모필毛筆의 일종으로 산탁필散卓筆, 제갈필諸葛筆 등으로 일컬어진다.

지금 어부에 2점의 그림이 보관되어 있다. 〈수묵겸가도水墨兼葭圖〉
1점, 〈호석도湖石圖〉 1점.

駙馬都尉李瑋, 字公炤. 其先本錢塘人, 後以章懿皇太后外家, 得
緣戚里, 因以進至京師. 仁宗[5]召見於便殿, 問其年日十三, 質其學
則占對雍容. 因賜坐與食, 瑋下拜謝而上, 舉止益可觀. 於是仁宗奇
之, 顧左右引視中宮, 繼宣諭尙兗國公主. 瑋善作水墨畫, 時時寓興
則寫, 興闌輒棄去, 不欲人聞知. 以是傳于世者絶少, 士大夫亦不知
瑋之能也. 平生喜吟詩, 才思敏妙. 又能章草、飛白、散隸, 皆爲仁祖
所知. 大抵作畫生于飛白, 故不事丹靑而率意於水墨耳. 官至平海
軍節度使, 檢校太師, 贈開府儀同三司, 諡修恪.
今御府所藏二 : 〈水墨兼葭圖〉, 〈湖石圖〉.

5) '仁宗'은 〈대덕본〉에 '仁宗皇帝'로
되어 있다.

(전傳) 북송 문동文同,
〈죽석도竹石圖〉, 미국
프리어갤러리

 한자풀이

• 戚(척) 겨레
• 宣(선) 선포하다
• 諭(유) 명하다
• 尙(상) 공주에게 장가들다

유몽송劉夢松

유몽송劉夢松은 강남 사람이다. 수묵으로 화조花鳥를 잘 그렸으니 먹물의 농담 사이에서 색깔과 경중의 차이를 구분하여 서로 호응을 이루도록 만들었다. 비록 채색한 그림이라도 이보다 더 나을 수는 없을 것이다. 이로써 스스로 한 종류의 기격氣格을 완성하였다.

또 〈우죽도紆竹圖〉를 그리기를 매우 정치하게 하였다. 대개 대나무는 본디 곧게 자란 것을 상등으로 치기 때문에 줄기가 높이 자란 수죽脩竹으로서 눈을 뚫고 서리를 능멸하고 있는 모습이 있어야 비로소 취하여 그리게 된다. 하지만 지금 유몽송의 경우는 구부러진 대나무로서 제자리를 얻지 못한 것을 그렸다.

혹은 조물주가 형체를 부여해줄 적에 완전한 형체를 주지 않은 경우도 있고, 혹은 가로막힌 것이 있어서 그 본성대로 자라지 못한 경우도 있고, 혹은 뿌리를 내리고 있는 곳이 적합한 땅이 아니어서 그렇게 된 경우도 있다. 모두 물건이 불행하게 된 경우인데, 장차 이로써 경계할 바를 보이려고 한 것이다.

지금 어부에 3점의 그림이 보관되어 있다. 〈설작도雪鵲圖〉 2점, 〈우죽도紆竹圖〉 1점.

劉夢松, 江南人. 善以水墨作花鳥, 於淺深之間, 分顏色輕重之態, 互相映發. 雖綵繪無以加也, 自成一種氣格耳. 又作〈紆竹圖〉, 甚精緻. 蓋竹本以直爲上, 修篁高勁, 架雪凌霜, 始有取焉. 今夢松

乃作紆曲之竹, 不得其所矣. 或造物賦形不與之完, 或有所拘閡而
不遂其性, 又或以所託非其地而致此. 皆物之不幸者, 將以著戒焉.

今御府所藏三:〈雪鵲圖〉二,〈紆竹圖〉一.

원 가구사柯九思,〈임문동묵죽도臨文同墨竹圖〉, 미국 메트로폴리탄미술관

문신 문동文同(1018~1079)은 자가 여가與可이니 재동梓潼의 영태永泰 사람이다. 묵죽을 잘 그려서 당시에 명성이 알려졌다. 모두 한묵을 즐기는 사이에 물건에 의탁하여 흥을 표현한 것들이니, 수묵으로 그린 것에서 이를 엿볼 수 있다.

이전에 양주洋州의 태수가 되어 운당곡篔簹谷[1] 위에 정자를 세워두고 조석으로 노닐며 쉬는 장소로 삼았었다. 그래서 대나무를 그리는 데에 더욱 공교하게 되었다. 달이 기우는 외로운 정자에서 수려하게 바람에 흔들리고 있는 모습을 그린 것을 보면, 실제로 바람에 흔들려서 움직일 듯하고 죽순을 거치지 않고서 곧장 자랐다는 것[2]으로서 또한 절묘한 경지에 나아간 것이다. 간혹 마른 가지와 늙은 그루터기를 그리기를 좋아하여 담묵으로 한 번에 휘둘러 그렸다. 이는 비록 화가 중에 붓과 종이의 절묘함을 지극히 발휘할 수 있는 자라고 해도 미처 형용할 수 없는 경지이다.

대개 여가는 묵죽 그림에 능한 자이다. 타고난 자질이 총명하고 비범하여 흉중에 위천渭川의 대나무 숲 천 이랑[3]을 품고 있고 기개가 10만 명의 장부들을 압도할 수 있는 자가 아니라면 어떻게 그런 경지에 이를 수 있겠는가?

관직은 사봉원외랑司封員外郎에 이르고 비각교리秘閣校理에 충원되었다.

지금 어부에 11점의 그림이 보관되어 있다. 〈수묵죽작도水墨竹雀圖〉

북송 문동文同, 〈묵죽도墨竹圖〉(집고명회), 대만 고궁박물원

1) 운당곡篔簹谷 : 섬서의 양현洋縣 서북쪽에 있는 계곡으로 대나무가 많이 자라 이렇게 불린다. 소식의 「문여가화운당곡언죽기文與可畫篔簹谷偃竹記」 참조.
2) 바람에 … 것 : 곽약허郭若虛는 「도화견문지」에서 문동의 대나무 그림에 대해 "바람에 흔들려 움직일 듯하고 죽순을 거치지 않고서 곧장 자란 것과 같다.[疑風可動. 不筍而成者.]"라고 평하였다. 백거이白居易는 「화죽가畫竹歌」에서 "죽순이 나지 않고 자랐으니 붓에서 자랐네.[不筍而成由筆成.]"라고 노래하였다.

3) 위천渭川의 … 이랑 : 위수의 주변에 대숲이 무성하여 이르는 말이다. 위수는 위원渭源에서 발원하여 동관潼關을 지나 황하로 유입되는 위하渭河를 이른다. 「史記」「貨殖列傳」, "齊魯千畝桑麻, 渭川千畝竹."

2점, 〈묵죽도墨竹圖〉 4점, 〈절지묵죽도折枝墨竹圖〉 1점, 〈소죽생청벽도疎竹生靑壁圖〉 1점, 〈착색죽도著色竹圖〉 1점, 〈고목수균도古木修筠圖〉 2점.

 文臣文同, 字與可, 梓潼永泰人. 善畫墨竹, 知名于時. 凡於翰墨
之間, 託物寓興, 則見於水墨之戲. 頃守洋州, 於篔簹谷構亭其上,
爲朝夕遊處之地, 故於畫竹愈工. 至於月落亭孤, 檀欒飄發之姿, 疑
風可動, 不筍而成, 蓋亦進於妙者也. 或喜作古槎老枿, 淡墨一掃,
雖丹靑家極毫楮之妙者, 形容所不能及也. 蓋與可工於墨竹之畫,
非天資穎異而胸中有渭川千畝, 氣壓十萬丈夫, 何以至於此哉? 官
至司封員外郎, 充秘閣校理.

 今御府所藏十有一:〈水墨竹雀圖〉二,〈墨竹圖〉四,〈折枝墨竹
圖〉一,〈疎竹生靑壁圖〉一,〈著色竹圖〉一,〈古木修筠圖〉二.

북송 문동文同,〈묵죽도墨竹圖〉, 대만
고궁박물원

- 檀(단) 아름답다
- 欒(란) 야위다
- 槎(사) 나뭇가지
- 枿(얼) 그루터기

이시민李時敏

문신 이시민李時敏은 자가 치도致道이니 성도成都 사람으로 이시옹李時雍[1]의 동생이다. 글씨를 쓰는 솜씨로써 형 이시옹과 서로 선후를 다투었다. 큰 글씨를 쓰는 것에 더욱 능하여 매번 한 길 남짓 되는 크기의 글씨를 쓰면서도 전혀 힘을 들이지 않았다. 또 활쏘기를 잘하여 화살이 발사되면 과녁을 적중하지 않는 것이 없었다. 비록 백 번을 쏘아도 과녁을 벗어나는 것을 볼 수 없었다.

이시민은 관리로서의 재능도 갖추고 있으면서 그림에도 절묘하였다. 대개 글씨와 그림은 본래 하나의 바탕에서 나온 것으로서, 과두科斗와 전주篆籀가 만들어지면서부터 글씨와 그림이 비로소 나뉘게 되었던 것이다. 이시민 형제가 모두 글씨와 그림으로써 당시에 가장 크게 명성을 떨칠 수 있었던 것은 당연하다.

벼슬은 조청랑朝請郞에 이르렀다.

지금 어부에 1점의 그림이 보관되어 있다. 〈시의도詩意圖〉 1점.

1) 이시옹李時雍 : '산수-3-7' 참조.

文臣李時敏, 字致道, 成都人, 時雍之弟. 作字與兄時雍相後先. 大字尤工, 每作丈餘字, 初不費力. 又善弧矢, 凡箭發無不破的. 雖百發未見其出侯者. 而時敏有吏才, 妙於丹靑. 蓋書畫者本出一體, 而科斗、篆籀作而書畫乃分. 宜時敏兄弟皆以書畫名冠一時. 官至[2]朝請郞.

今御府所藏一 : 〈詩意圖〉.

2) '至'는 〈사고본〉과 〈대덕본〉에 '止'로 되어 있다.

 한자풀이

• 箭(전) 화살
• 侯(후) 과녁

염사안閻士安

염사안閻士安은 진국陳國의 완구宛邱 사람이다. 집안이 대대로 의술을 업으로 삼았다. 본성이 묵희墨戲를 좋아하여 가시나무, 개오동나무, 탱자나무, 멧대추나무와 거친 벼랑과 깎아지른 언덕 등을 모두 지극히 정묘하게 그려내었다.

특히 대나무에 능하여 혹 바람이 멈추고 비가 개었을 때의 모습과, 안개가 옅게 덮이고 석양에 물든 모습과, 서리 앉은 가지와 눈 덮인 줄기의 모습과, 우뚝이 솟아 우거진 모습을 곡진하게 그려내었다.

중서령中書令을 지내고 시호가 무공武恭인 왕덕용王德用이 화죽花竹의 그림을 소장하기를 좋아하였다. 때문에 염사안이 〈묵죽도〉를 그려서 바쳤는데 왕덕용이 한번 보고 감탄하면서 칭송하기를 멈추지 않았다. 그리고 마침내 상자 안의 그림 중에서 으뜸이라고 하면서 주청하여 국자학國子學과 사문학四門學의 조교로 임명하게 하였다. 후대에 그림을 배우는 자들이 이따금 그의 그림을 취하여 모범으로 삼곤 하였다.

지금 어부에 2점의 그림이 보관되어 있다. 〈묵죽도墨竹圖〉 1점, 〈절지묵죽도折枝墨竹圖〉 1점.

閻士安, 陳國宛邱人. 家世業醫. 性喜作墨戲, 荊櫃枳棘, 荒崖斷岸, 皆極精妙. 尤長于竹, 或作風偃雨霽、煙薄景曛、霜枝雪幹、亭亭苒苒, 曲盡其態. 中書令謚武恭王德用好收花竹之畫. 士安作〈墨竹

圖〉獻之, 德用一見歎美不已. 遂以爲篋中之冠, 奏補國子四門助
敎. 後之學者往往取以爲模楷焉.

今御府所藏二：〈墨竹圖〉一, 〈折枝墨竹圖〉一.

송 작가미상, 〈죽림청화도竹林淸話圖〉,
대만 고궁박물원

양사민梁師閔

　무신 양사민梁師閔은 [양사민梁士閔이라고도 한다.] 자가 순덕循德이니 경사京師(개봉) 사람이다. 선대의 음덕에 힘입어 우조右曹[1]에 보임되었다.

　아버지 양화梁和가 일찍이 양사민에게 시와 글씨를 가르쳐보니 대강 대의를 통하더니 능히 시를 지을 줄 알았다. 그 이후에 양화는 그가 시와 글씨를 좋아하고 잘하였기 때문에 마침내 그림을 배우게 하였다. 그러자 붓을 쓰기를 마침내 마치 평소에 익혀왔던 것처럼 하였다.

　화죽花竹과 우모羽毛 등의 사물을 능하게 그려내었다. 강남 사람들의 화법을 취해서 정치하게 하고 소홀히 하지 않았으며 근엄하게 하고 법식에서 벗어나게 하지 않았으며 대부분 법도를 따른 것이었다. 때문에 잘못된 부분이 적었다. 하지만 이는 아버지가 명한 대로 따른 것이지 자신의 흉중에서 터득한 바를 발휘한 것은 아니며, 법식대로 따른 것이지 아직 법식의 구속에서 벗어난 것은 아니다.

　대체로 법식에 구속되어 있는 것은 오히려 벗어나게 할 수 있지만, 이미 벗어나 있는 것은 다시 구속시킬 수가 없다. 양사민의 그림은 이제 한창 발전하기를 멈추지 않아서 벗어나는 데에 이르려고 하고 있다.

　현재 좌무대부左武大夫로서 충주자사忠州刺史와 제점서경숭복궁提點西京崇福宮의 직임을 맡고 있다.

1) 우조右曹 : 송나라 때에 상서성의 6부部 24사司 가운데 직방職方, 가부駕部, 고부庫部, 도관都官, 비부比部, 사문司門, 둔전屯田, 우부虞部, 수부水部를 아울러 우조右曹라고 일컬었다.

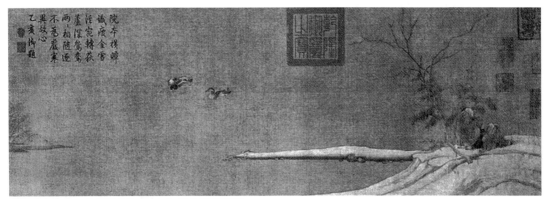

북송 양사민梁師閔, 〈노정밀설도蘆汀密雪圖〉, 북경 고궁박물원

지금 어부에 2점의 그림이 보관되어 있다. 〈유계신제도柳溪新霽圖〉
1점, 〈노정밀설도蘆汀密雪圖〉 1점.

武臣梁師閔 [一作士閔], 字循德, 京師人. 以資蔭補綴右曹. 父和
嘗以詩書敎師閔, 略通大意, 能詩什. 其後和因其好工詩書, 乃令學
丹靑, 下筆遂如素習. 長于花竹、羽毛等物, 取法江南人, 精緻而不
疎, 謹嚴而不放, 多就規矩繩墨, 故少瑕纇. 蓋出於所命, 而未出于
胸次之所得, 出於規模, 未出于規模之所拘者也. 大抵拘者猶可以
放, 至其放則不可拘矣. 蓋師閔之畫, 於此方興而未艾, 欲至於放
焉. 今任左武大夫, 忠州刺史提點西京 崇福宮.

今御府所藏二：〈柳溪新霽圖〉一, 〈蘆汀密雪圖〉一.

 한자풀이

• 蔭補(음보) 조상의 공덕으로 벼슬
 을 맡다
• 瑕(하) 옥 티
• 纇(뢰) 흠
• 艾(애) 다하다

승려 몽휴僧夢休

승려 몽휴夢休는 강남 사람이다. 기예가 뛰어난 화가를 초대하여 대접하기를 좋아하였고 한 폭이라도 좋은 작품을 얻으면 반드시 높은 값을 치르고 사들였다.

당희아唐希雅[1]의 화법을 배워서 화죽花竹, 금조禽鳥, 연운煙雲, 풍설風雪을 그려 경물의 모습을 극진하게 표현해내었다. 또한 그가 평소에 화법을 강론하고 평가할 수 있었던 데에는 그럴 만한 내력이 있었던 것이다.

지금 어부에 29점의 그림이 보관되어 있다. 〈풍죽도風竹圖〉 14점, 〈순죽도筍竹圖〉 7점, 〈총죽도叢竹圖〉 6점, 〈설죽도雪竹圖〉 1점, 〈설죽쌍금도雪竹雙禽圖〉 1점

남송 조맹견趙孟堅, 〈세한삼우도歲寒三友圖〉, 대만 고궁박물원

1) 당희아唐希雅 : '화조-3-7' 참조.

僧夢休, 江南人. 喜延揖畫史之絕藝者, 得一佳筆, 必高價售之. 學唐希雅, 作花竹、禽鳥、煙雲、風雪, 盡物之態. 蓋亦平生講評規模之有自.

今御府所藏二十有九:〈風竹圖〉十四,〈筍竹圖〉七,〈叢竹圖〉六,〈雪竹圖〉一,〈雪竹雙禽圖〉一.

 한자풀이

• 延(연) 맞이하다
• 揖(읍) 읍하다
• 售(수) 팔다

소과서론蔬果敍論

뜰에 물을 주고[1] 밭일을 배우는 것[2]은 옛사람들이 원하던 일이었다. 그리고 이른 부추나물과 늦갈이 배추[3] 및 능금과 자두[4]에 관한 이야기도 모두 한림과 자묵[5]의 미담을 통해서 전해지고 있다. 그렇다면 채소와 과일이 그림 속에서 나타나는 것은 당연하다.

그러나 채소와 과일을 정교하게 사생하기란 매우 어렵다. 논하는 사람들은, "교외에서 자라는 채소는 물가에서 자라는 채소보다 정교하게 그리기가 쉽고, 물가에서 자라는 채소는 또한 밭두둑에서 자라는 채소보다 정교하게 그리기가 쉽다."라고 말한다.

대개 땅에 떨어진 과일은 꺾은 가지에 매달려 있는 과일보다 정교하게 그리기가 쉽고, 꺾은 가지에 매달려 있는 과일은 또한 숲속에 매달려 있는 과일보다 정교하게 그리기가 쉽다. 지금 이를 기준으로 화가의 능함과 서투름을 따진다면 이는 참으로 이치를 아는 것이다.

더구나 마름과 쑥도 음식으로 올릴 수 있고[6] 앵두도 제수로 올릴 수 있는 물건이다.[7] 그렇다면 이를 그리는 자가 어찌 한갓 색채만을 일삼아서 구경거리로 만드는 것에 그칠 수 있겠는가?

시인은 초목草木과 충어蟲魚의 성질을 많이 알아야 하는데, 화가가 조화옹의 솜씨를 빼앗고 생각이 절묘한 곳에까지 미칠 수 있는 방법도, 역시 시인이 시를 지을 때와 같다. 초충草蟲은 모두 시인이 노래한 비比와 흥興의 시에서 보이는 것들이다. 따라서 여기에 함께 붙여

1) 뜰에 … 주고 : 한음장인漢陰丈人의 고사를 이른다. 자공子貢이 한음에서 밭을 가꾸던 한 노인을 만났는데, 이 노인이 우물을 파서 물동이를 안고 들어가 물을 길어서 밭이랑에 물을 주고 있었다고 한다. 『장자』 「천지天地」.

2) 밭일을 … 것 : 번지樊遲의 고사를 이른다. 『논어』 「자로」에 "번지가 농사짓는 일을 배우기를 청하자, 공자가 '나는 늙은 농부만 못하다.'라고 하였고, 채전 가꾸는 일을 배우기를 청하자, '나는 늙은 원예사만 못하다.'라고 하였다."는 말이 있다.

3) 이른 … 배추 : 옛날에 주옹周顒이 산사에서 지내던 어느 날에 문혜태자文惠太子가 채식 중에서 무엇이 가장 맛있느냐고 묻자, "초봄의 이른 부추나물과 늦가을의 늦은 배추입니다.[春初早韭, 秋末晩菘.]"라고 대답하였다. 『남제서』 권41 「주옹周顒」.

4) 능금과 자두 : 왕희지王羲之의 고사를 이른다. 노년에 한가롭게 과일 나무를 심고 가꾸던 왕희지가 촉蜀의 군수 주씨朱氏에게 보낸 〈내금첩來禽帖〉에, "자두, 능금, 앵두, 일급 넝쿨의 씨앗은 모두 주머니에 담아 보내는 것이 좋소. 편지 봉투에 담아서 보내면 싹 트지 않는 것이 많소.[靑李, 來禽櫻桃, 日給藤子, 皆囊盛爲佳, 函封多不生.]"라는 말이 있다.

5) 한림과 자묵 : '한림翰林'과 '자묵子墨'은 양웅揚雄의 작품 속에 등장하는 허구의 인물로 사인詞人과 묵객墨客을 비유한다. 『한서漢書』 「양웅전揚雄傳」 참조.

6) 마름과 … 있고 : 『좌전』 은공隱公 3년에 "마름과 쑥과 온조蘊藻 같은 나물도 … 귀신에게 제수로 올리고 왕공에게 음식으로 올릴 수 있다.[蘋蘩蘊藻之菜, … 可薦於鬼神, 可羞於王公.]"라는 말이 있다.

7) 앵두도 … 물건이다 : 『예기』 「월령月令」에 "천자가 닭과 기장을 맛보되 앵두를 제수로 삼아 먼저 사당에 올린다.[天子乃以雛嘗黍, 羞以含桃, 先薦寢廟.]"라는 말이 있다.

서 기록한다.

또한 진陳나라에서 본조까지(북송) 이름이 전해지고 그림도 남아 있는 화가는 겨우 여섯 사람뿐이다. 진나라에 고야왕顧野王이 있고, 오대에 당해唐垓 등이 있고, 본조에 곽원방郭元方과 승려 거녕居寧 등이 있다. 그 나머지 그림이 세상에 전해지는 자들은 다른 보록譜錄에 자세히 기록되어 있다.

서희徐熙[8] 등의 경우는 매미와 나비에 능하였지만, 평론하는 사람들은 서희가 꽃을 잘 그린다고 평가한다. 그러나 서희는 다른 문門의 그림에도 솜씨를 겸비하고 있다. 여기에 다시 열거하지는 않는다.

후문경侯文慶과 승려 수현守賢과 담굉譚宏 등은 모두 초충과 과라果蓏로써 세상에 명성을 떨쳤다. 후문경은 또한 기예로써 대조의 벼슬에 올랐다. 그러나 앞에 고야왕이 있고 뒤에 승려 거녕이 있는 까닭에 후문경과 수현의 경우는 그 사이에서 우열을 논할 수 없는 처지가 되었다. 그러므로 이 화보에는 수록하지 않는다.

남송 임춘林椿, 〈과숙내금도果熟來禽圖〉, 북경 고궁박물원

8) 서희徐熙: '화조–3–4' 참조.

灌園學圃, 昔人所請, 而早韭、晚菘、來禽、靑李, 皆入翰林、子墨之美談, 是則蔬果宜有見於丹靑也. 然蔬果於寫生, 最爲難工. 論者以謂 "郊外之蔬, 而[9]易工於水濱之蔬, 而水濱之蔬, 又易工於園畦之蔬也." 蓋墜地之果, 而[10]易工於折枝之果, 而折枝之果, 又易工於林間之果也. 今以是求畫者之工拙, 信乎其知言也. 況夫蘋蘩之可羞, 含桃之可[11]薦. 然則丹靑者, 豈徒事朱鉛而取玩哉? 詩人多識草木、蟲魚之性, 而畫者其所以豪奪造化、思入妙微, 亦詩人之作也. 若草蟲者, 凡見諸詩人之比興, 故因附于此. 且自陳以來至本朝,

9) '而'는 〈사고본〉에 없다.

10) '而'는 〈사고본〉에 없다.

11) '可'는 〈대덕본〉에 '嘗'로 되어 있다.

남송 전선錢選, 〈오소도五蔬圖〉, 대만 고궁박물원

其名傳而畫存者, 才得六人焉. 陳有顧野王, 五代有唐垓輩, 本朝
有郭元方、釋居寧之流. 餘有畫之傳世者, 詳具于譜. 至於徐熙輩長
于蟬蝶, 鑒裁者謂爲熙善寫花. 然熙別門兼有所長, 故不復列于此.
如侯文慶、僧守賢、譚宏等, 皆以草蟲、果蓏名世, 文慶者亦以技進待
詔. 然前有顧野王, 後有僧居寧. 故文慶、守賢不得以季孟其間. 故
此譜所以不載云.

고야왕顧野王

고야왕顧野王(518~581)은 자가 희풍希馮이니 오군吳郡¹⁾ 사람이다. 7세
에 오경을 읽었다. 9세에는 글을 잘 짓고 천문과 지리를 이해하여 통
하지 못하는 바가 없었으며 특히 그림에 뛰어났다. 남조 양나라 조정
에서 중령군中領軍이 되었다. 나중에 선성왕宣城王 진항陳項이 양주자
사揚州刺史로 있을 때에 고야왕은 낭야의 왕포王褒²⁾와 함께 그의 빈객
이 되었다. 당시에 고야왕이 그림에 능하였기 때문에 마침내 고야왕
으로 하여금 옛 현인들을 그리게 하고 왕포로 하여금 칭송하는 글을
써넣게 하였다. 그러자 당시 사람들이 '이절二絶'이라고 일컬었다.

그는 초충草蟲을 그리는 데에 특히 뛰어났다. 초목草木과 충어蟲魚
의 성질을 많이 아는 것은 시인의 일인데³⁾, 그림에 있어서도 고야왕
이 소리 없는 시를 만들어내었다.

그는 남조 진陳나라에 들어가서 벼슬이 황문시랑黃門侍郞에 이르렀다.
지금 어부에 1점의 그림이 보관되어 있다. 〈초충도草蟲圖〉 1점

顧野王, 字希馮, 吳郡人. 七歲讀五經. 九歲善屬文, 識天文,地
理, 無所不通, 尤長於畫. 在梁朝爲中領軍, 後宣城王爲揚州刺史,
野王與⁴⁾瑯琊 王褒竝爲賓客. 野王善圖畫, 乃令野王畫古賢, 命王褒
書贊, 時人稱爲二絶. 畫草蟲尤工. 多識草木蟲魚之性, 詩人之事,
畫亦野王無聲詩也. 入陳官至黃門侍郞.

今御府所藏一:〈草蟲圖〉.

1) 오군吳郡 : 현재의 강소江蘇·절강浙
江 지역이다.

2) 왕포王褒 : 남북조 시대 북주北周의
임기臨沂 사람으로 자는 자연子淵이다.
관직은 의주자사宜州刺史에 이르렀다.

3) 초목草木과 … 일인데 : 공자가 제자
들에게 시를 배우면 '조수와 초목의
이름을 많이 알게 한다.[多識於鳥獸草木
之名]'고 말한 바 있다. 『논어』 「양화陽
貨」 참조.

4) '與'는 〈대덕본〉에 '遂與'로 되어 있다.

 한자풀이

• 贊(찬) 찬미하다

당해唐垓는 어떠한 사람인지 알지 못한다. 금어禽魚와 생채生菜를 잘 그려서 세상 사람들이 그의 공교한 솜씨를 칭찬하였다. 그러나 충어와 초목은 비록 몹시 미천한 물건이지만, 본디 만물의 오묘한 이치를 깨달아 말할 수 있거나 이를 표현하여 그 모양을 형용해낼 수 있는 사람이 아니면, 이를 쉽게 이해할 수 없다. 야금野禽, 생채生菜, 어하魚鰕, 해물海物 등의 그림이 세상에 전해지고 있다.

대개 사람들이 어하를 그린 것은 물가와 연못에 있거나 부엌의 도마 위에 있는 놈을 그린 것에 불과하다. 그리고 해물을 그린 것은 볼 수 있는 그림이 드물다.

만약 기이하고 웅건한 물고기가 때를 타고 형세에 맞추어 바람과 우레를 일으키면서 1만 리의 물살을 헤쳐 나아가는 모습을 그리되, 중류에서 뿔이 꺾이고 이마가 부딪칠 듯한 형국1)으로 만들지 않는다면, 또한 훌륭한 그림이라고 할 수 있다. 당해가 해물을 그린 것이 이런 법을 터득하였다.

지금 어부에 1점의 그림이 보관되어 있다. 〈생채도生菜圖〉 1점

唐垓, 不知何許人也. 善畫禽魚、生菜, 世稱其工. 然魚蟲、草木雖甚微也, 自非妙於萬物而爲言, 發而見於形容者, 未易知此. 至有野禽、生菜、魚鰕、海物等圖傳于世矣. 且畫魚鰕者, 不過汀渚池塘, 與夫庖中几2)上之物, 至海物則罕見其本焉. 若其瑰怪雄傑, 乘時射

1) 중류에서 … 형국 : 기세가 부족하여 뜻을 이루지 못하고 중도에 꺾일 것 같은 모양을 이른다. 한나라 원제元帝 때에 오록충종五鹿充宗이 양구梁九의 역易을 배워 변설을 늘어놓자 맞설 자가 없었다. 이때 주운朱雲이 반박하여 꺾자 사람들이 "오록의 높다란 그 뿔을 주운이 꺾었네.[五鹿嶽嶽 朱雲折其角.]"(『한서漢書』「주운전朱雲傳」)라고 하였다. 또 황하 상류의 가파른 용문龍門을 잉어가 거슬러 오르면 용이 되지만, 오르지 못하면 절벽에 이마를 찧고서 되돌아갈 뿐이라고 한다. 『수경주水經注』「하수河水」, "三月則上渡龍門, 得渡爲龍矣, 否則點額而還."
2) '几'는 〈사고본〉과 〈대덕본〉에 '机'로 되어 있다.

勢, 鼓風霆破萬里浪, 不至乎中流折角點額, 則畫亦雄矣. 垓之於海物者, 其有得於此焉.

今御府所藏一:〈生菜圖〉.

송 작가미상, 〈무화과도無花果圖〉, 북경 고궁박물원

한자풀이

- 渚(저) 물가
- 塘(당) 연못
- 庖(포) 부엌
- 瑰(괴) 진기하다
- 射(석) 맞히다
- 霆(정) 우레

562＿ 선화화보 권20

정겸 丁謙

정겸丁謙은 진릉晉陵 사람이다. 처음에는 대나무 그림에 능하였고 나중에는 과실과 원소園蔬까지 아울러 능하였는데, 분을 얕거나 깊게 칠해 표현한 것이 모두 생동감이 있었다. 벌레와 좀이 갉아먹어 훼손된 모양까지 모두 베껴낼 수 있었다. 사람들이 손으로 문질러보면 마치 실제로 흔적이 있는 줄로 착각하게 만들 정도였다.

일찍이 파를 그린 한 폭의 그림이 강남의 후주 이씨李氏에게 격찬을 받았는데, 후주가 직접 '정겸丁謙'이라는 이름 두 글자를 그림 위에 써주었다. 대개 이것이 비상한 그림임을 구별하려고 한 것이었다. 그 이후에 구준寇準[1]이 이를 소장하여 진귀한 감상거리로 삼았다.

지금 어부에 3점의 그림이 보관되어 있다. 〈사생연우도寫生蓮藕圖〉 1점, 〈사생총도寫生葱圖〉 2점.

[1] 구준寇準 : 961~1023년. 하규下邽 사람으로 자는 평중平仲이다. 관직이 동중서문하평장사에 이르고 내국공萊國公에 봉해졌다.

丁謙, 晉陵人. 初工畫竹, 後兼善果實、園蔬, 傅粉淺深, 率有生意. 蟲蠹殘蝕之狀, 具能模寫. 至使人捫之, 若有跡也. 嘗畫葱一本, 爲江南李氏賞激, 親書"丁謙"二字於其上, 蓋欲別其非常畫耳. 其後寇準藏之以爲珍玩焉.

今御府所藏三 : 〈寫生蓮藕圖〉一, 〈寫生葱圖〉二.

 한자풀이

- 傅 (부) 펴다
- 粉 (분) 가루
- 蠹 (두) 좀
- 蝕 (식) 좀먹다
- 捫 (문) 어루만지다
- 玩 (완) 즐기다
- 藕 (우) 연뿌리

무신 곽원방郭元方은 자가 자정子正이니 경사京師(개봉) 사람이다. 초충을 잘 그려서 손 가는 대로 흥을 부쳐 그렸는데도 모두 생동하는 모습이 있었으며, 기어가고 날아가고 울고 뛰는 모습이 완전하게 표현되어 있어 당시에 사대부들에게 자못 사랑을 받았다.

그런데 솔이하게 붓을 쓰면 소략하고 간략하면서도 적당하게 되어서 마침내 정확하고 빼어난 그림이 되었지만, 혹 다듬고 엮어서 기이하게 만들려고 하면 그럴수록 도리어 잘못되었다. 이는 바로 이른바 "밖을 중시하면 안이 졸렬해지니, 황금을 걸고서 내기할 때와 같다."[1]라는 경우이다. 평론하는 자들도 이런 이유로 그를 낮추어 본다.

대저 조물주의 생각에는 애초부터 가지런히 정돈하려는 마음이 없지만, 절로 형체가 만들어지고 절로 색깔이 이루어지면서 저마다 마땅한 모양새가 갖추어지게 되는 것이다. 만일 물건마다 새기고 쪼아서 예쁘게 만들려고 한다면 어떻게 두루두루 그렇게 만들어낼 수가 있겠는가. 그러므로 닥나무 잎을 새기는 솜씨가 아무리 공교하더라도 잎 하나를 만들기 위해 3년이 걸린다면[2] 군자는 행하지 않는 법이다. 어찌 단지 자연스러움에 점점 가까워질 것을 생각하지 않겠는가.

곽원방은 벼슬이 내전승제內殿承制에 이르렀다.

지금 어부에 3점의 그림이 보관되어 있다. 〈초충도草蟲圖〉 3점.

1) 밖을 … 같다 : 곽원방이 이따금 외물에 마음을 빼앗겨 기교를 부리다가 좋지 않은 그림을 그린 것을 비유한 말이다. 『장자』「달생達生」에, "(활쏘기 내기에서) 기왓장을 걸면 기교를 다하지만 허리띠 고리를 걸면 조바심이 나고 황금을 걸면 정신이 혼미해진다. 기교는 같은 것이나 욕심을 내면 외물을 중시하게 되고, 외물을 중시하면 그럴수록 내면이 졸렬하게 된다.[以瓦注者巧, 以鉤注者憚, 以黃金注者殙. 其巧一也, 而有所矜, 則重外也. 凡外重者内拙.]"라는 말이 있다.

2) 닥나무 … 걸린다면 : 춘추전국시대 송나라 사람 중에 그 임금을 위해서 상아를 새겨서 닥나무 잎을 만든 자가 있었는데, 3년이 지나서야 비로소 완성할 수 있었다고 한다. 『한비자』「유로喩老」에 보인다.

武臣郭元方, 字子正, 京師人. 善畫草蟲, 信手寓興, 俱有生態, 盡得蠉飛鳴躍之狀, 當時頗爲士大夫所喜. 然率爾落筆, 疏略簡當, 乃爲精絶. 或點綴求奇, 則欲益反損, 此正所謂"外重內拙黃金注"者也. 論者亦以此少之. 大抵造物之意, 初無心於整齊, 至于自形自色, 則各有攸當. 苟物物雕琢, 使之妍好, 則安得周而徧哉? 故刻楮雖工, 造一葉至於三年, 君子不取也. 豈非直欲漸近自然乎? 元方官至內殿承制.

今御府所藏三 : 〈草蟲圖〉三.

송 작가미상, 〈사생초충도寫生草蟲圖〉, 북경 고궁박물원

한자풀이

- 蠉(현) 기어가다
- 躍(약) 뛰다
- 拙(졸) 서투르다
- 注(주) 판돈 걸다
- 楮(저) 닥나무

이연지 李延之

무신 이연지李延之는 충어蟲魚와 초목을 잘 그렸다. 시인의 풍아風雅의 법을 터득한 것이었다. 특히 사생에 뛰어나서 근래 화가들의 습기에 빠져들지 않았다. 날아가고 달려가는 것들의 모습을 그릴 때에는 반드시 한 쌍을 취하여 그렸으며, 또한 동식물들이 저마다 그 본성대로 살아가고 있는 뜻을 표현해내었다.

관직은 좌반전직左班殿直에 이르렀다.

지금 어부에 16점의 그림이 보관되어 있다. 〈사생초충도寫生草蟲圖〉 10점, 〈사생절지화도寫生折枝花圖〉 1점, 〈금사유어도金沙遊魚圖〉 1점, 〈쌍학도雙鶴圖〉 1점, 〈쌍장도雙獐圖〉 1점, 〈쌍해도雙蟹圖〉 1점, 〈요요도喓喓圖〉 1점.

武臣李延之, 善畫蟲魚、草木, 得詩人之風雅. 寫生尤工, 不墮近時畫史之習. 狀於飛走, 必取其儷, 亦以賦物各遂其性之意. 官至[1] 左班殿直.

今御府所藏十有六 : 〈寫生草蟲圖〉十, 〈寫生折枝花圖〉一, 〈金沙遊魚圖〉一, 〈雙鶴圖〉一, 〈雙獐圖〉一, 〈雙蟹圖〉一, 〈喓喓圖〉一.

1) '至'는 〈사고본〉과 〈대덕본〉에 '止'로 되어 있다.

 한자풀이

- 儷(려) 짝
- 遂(수) 이루다
- 獐(장) 노루
- 蟹(해) 게
- 喓(요) 벌레 소리

승려 거녕僧居寧

승려 거녕居寧은 비릉毗陵 사람이다. 술 마시기를 좋아하였고, 술
이 얼큰해지면 붓을 놀리기를 잘하였다. 초충을 그린 것이 필력이
굳세고 준수하였다. 오로지 형사만을 위주로 하지는 않았다. 매번
자신의 그림에 스스로 '거녕이 취필로 그린 것이다.[居寧醉筆]'1)라고 적
었다.

매요신이 그의 그림을 한번 보고서 빼어나게 뛰어남을 칭송하면
서 이어서 시를 지어준 적이 있다. 그 시의 내용은 대략 "풀뿌리의 섬
세한 뜻을, 취한 먹으로 익숙히 그려내었네."2)라는 것이었다. 이로
부터 거녕의 명성이 몹시 자자해졌다. 호사가들이 거녕의 그림을 얻
으면 마침내 보배처럼 간직하며 감상하였다.

지금 어부에 1점의 그림이 보관되어 있다. 〈초충도草蟲圖〉 1점.

僧居寧, 毗陵人. 喜飮酒, 酒酣則好爲戲墨. 作草蟲, 筆力勁峻,
不專于形似. 每自題云 "居寧醉筆." 梅堯臣一見賞詠其超絕, 因贈
以詩. 其略云 "草根有纖意, 醉墨得已熟." 於是居寧之名籍甚, 好
事者得之, 遂爲珍玩耳.
今御府所藏一 : 〈草蟲圖〉一.

1) 거녕이 … 것이다 : 『도화견문지』 권4
「승려 거녕僧居寧」에 "길이가 4, 5촌
되는 수묵으로 그린 초충草蟲 그림을
본 적이 있는데 '거녕이 취필로 그린
것이다.[居寧醉筆]'라고 적혀 있었다."
라는 말이 있다.

2) 풀뿌리의 … 그려내었네 : 북송 매요신
梅堯臣이 지은 「관거녕화초충觀居寧畫草
蟲」(『완릉집宛陵集』 권10)의 시구이다.

 한자풀이

• 酣(감) 취하다
• 勁(경) 굳세다
• 纖(섬) 가늘다

후기 後記

『선화화보』 번역본을 간행하기 위한 최종 원고를 받으면서 『선화화보』 원문을 처음 접했을 때, 그리고 번역 과정에서의 여러 시점들이 회고됩니다.

한여름 더위가 아직 기승부리던 2011년 8월, 신영주 교수님과 대학원생들이 모였고, 『선화화보』 번역에 관한 계획을 교수님께 들었습니다. 그리고 돌아오는 길에 중국 역대 화가들의 작품과 전기에 대한 호기심과 기대, 한편으로는 쉽게 접하지 못했던 화보 원문을 잘 전달할 수 있을지에 대한 막연한 걱정이 교차했습니다.

본격적으로 번역 작업이 시작되었고, 매주 개별 번역 부분을 발표하고 함께 검토했습니다.

초반에는 짧은 분량도 번역이 힘들고, 예상보다 시간도 많이 소요되었습니다. 특히 그림에 대한 설명 부분은 원문과 작품 자체에 대해 이해한 후 적절하고 자연스러운 표현을 위해 세부 표현 하나하나에도 오랜 고민과 토론을 거치면서 신중히 번역을 진행하였습니다.

초벌 번역 이후에도 원고를 검토하고, 교감하는 과정을 마치기까지 오랜 시간의 흐름 속에 힘들고 지칠 때가 일부 있었습니다. 하지만 혼자보다는 함께, 그리고 쉬지 않고 꾸준히 진행했습니다. 그러면서 어려운 번역 부분을 완료할 때, 한 권씩 마무리 지을 때마다 작지만 소중한 탈고의 희열을 느꼈습니다. 그리고 무엇보다도, 중국 회화에서 10개 부문별 유명 화가들의 전기와 작품, 일화들을 접하는 것

이 값진 경험으로 이어졌습니다.

『선화화보』 번역 작업의 지난 시간들은 바쁜 일상 가운데 오아시스와 같은 쉼과 활력이었음을 깨닫습니다. 그리고 완성된 결과물이 책으로 출간된다고 하니 개인적으로 뿌듯하고 설렙니다.

동양예술에서는 전통적으로 시詩·서書·화畫를 선비의 필수 덕목으로 여기고 있습니다. 『선화화보』에 수록된 화가들의 이야기에서도 그림을 대하는 기술적인 면은 물론이고 정신적인 면을 중시하는 가치관들이 드러나고 있습니다. 그림을 그리며 정신을 수양하고, 그림을 통해 화가의 정신세계와 인격을 표현해내는 것을 중시하는 모습은 현 세대의 교양인들에게 새롭게 다가와 기술이나 물질적인 것들을 중시하는 생각들을 반성하게 합니다. 다소 부족한 부분이 있을지라도 본 책을 통해 세상에 잘 알려지지 않았던 인물들에 대한 예술 세계관이 조금이나마 알려질 수 있는 계기가 되고, 또한 중국 회화사에 관심 있는 분들에게 『선화화보』가 좋은 자료로 활용되기를 기대합니다. 그리고 『선화화보』 안에 자리하고 있는 역사와 예술의 시간을 즐겁게 공유할 수 있기를 바랍니다.

마지막으로 뜻깊은 작업을 함께해준 동학들과 늘 지치지 않게 이끌어주고 가르쳐주신 신영주 교수님께 깊은 감사의 마음을 전합니다.

무술년 정월에 황아영은 쓴다.